本书的出版得到了北京市科学技术委员会、中关村科技园区管理委员会"北京工业设计促进专项"的大力支持。

2023

中国高等院校设计作品精选

李杰 编

机械工业出版社
CHINA MACHINE PRESS

2023 中国高等院校设计作品精选

《2023中国高等院校设计作品精选》编委会

委员（排名不分先后）

陈彬雨、陈星海、陈旭、崔荣荣、丁鼎、方向东、伏泉嘉、郭嘉、国天依、黄凯茜、黄瑞、贾蓓蓓、兰超、李泽朋、李中杨、刘美含、罗珊珊、马东明、倪静、牛犁、宋立民、苏晨、田诗琪、王红莲、王昕、魏洁、魏真、吴艳、徐鸣、徐腾飞、闫胜昝、易晓蜜、殷俊、由振伟、张超、张方元、张继晓、张琳、张明、张茜宜、张毅、章彰、卜一平

主任：李 杰

编辑：李 叶　徐继峰
　　　闫 杰　吴 颖

视觉：卢春燕

前言

设计教育面临的最大机遇和挑战就是变革。新科技革命的快速推进，先进的多学科知识爆炸式增长和传播，不仅加速了产业的转型升级，也加速了设计教育的质量革命。设计教育要响应新发展需要，从量的增长向内涵建设和高质量发展转型。从理论上讲，疫情和新科技革命对产业、经济、社会和文化的影响是全球性的，各个国家和地区的设计教育理念、设计基础与教学内容、设计教学的组织模式与学习范式、设计实践平台与师资队伍、设计教育的治理等都面临着前所未有的挑战，都需要重新定义和重构。同时，这对高校设计教师在教学、科研和社会服务方面的综合创新能力，也提出了前所未有的挑战。

面对我国高校的教育现状与政策制度，结合我国高校设计专业自身教学特色以及疫情期间教育教学的创新成就，进行高校创新型设计人才培育模式的探索很有意义。在科技快速发展的时代下，设计专业的教育教学拥有了更生动的教育技术手段，也能多方面、全领域地运用各类教学载体，通过设计教学、设计竞赛及设计学术研究实现整体教学与社会、时代接轨，在塑造专业精英人才的同时加强素质教育，推动一流设计人才在具备顶尖专业能力的同时兼具优秀内在。

百年大计，教育为本。高校师生是确保中国设计力量茁壮成长的生力军和突击队，他们所持有的设计价值观和创作热情，展现出来的对科学技术和艺术美学的追求，对国内外宏观形势、社会环境和生态协调的关注和对社会主义核心价值观的理解，对于中国设计行业的美好发展、提高社会经济发展质量和人民群众幸福生活具有重要意义。

在此背景下，为充分调动高校设计相关专业师生的创作热情，服务中国设计，聚合全国高校设计资源共建设计生态，《设计》杂志社2023年继续主办"第十届中国高等院校设计作品大赛"并同步出版《2023中国高等院校设计作品精选》（以下简称《作品精选》）。在"公平、公正、公开"的评审原则下，经过编委会的严格筛选，共有来自全国各地的800余件作品入选此书。作品涵盖产品设计、视觉传达设计、环境艺术设计等领域的多个细分类别。《作品精选》不仅集中展示了学校设计教育的最新实践成果，更为广大师生构建了交流与共享"中国设计"的学习平台。

需要特别说明的是，本书部分图片源自参赛设计者提供的设计展板，为了忠于设计者的原创性，保留其设计的完整性，我们对展板内容基本未做改动处理，部分图片、文字因为篇幅缩小的缘故可能清晰度不够理想，还望读者海涵。

第十届中国高等院校设计作品大赛组委会

2023年9月

好设计
大家谈

中国战略发展实际上是在做社会设计，设计的主战场虽然是企业，但真正的创新是社会创新。那么，设计师就应该进行更大范围的合作跨界，比如金融投资、社会学、规划等领域。中国未来的希望是产业创新，而不仅仅是产品创新。

——柳冠中，清华大学美术学院文科资深教授

如果我们把社会创新设计和社会设计等价起来，都统一称之为社会设计，并赋予社会设计更具包容性和普遍意义的内涵，也未尝不是好主意。如此，"社会创新和社会设计"之间的关系就与"创新和设计"之间的关系实现了同构，学术界也可以省下不少咬文嚼字的功夫。

——巩淼森，江南大学设计学院副教授

发挥专业特色，变"自由选题"为"思政命题"，引导学生主动探究城乡发展、贫困人群、弱势群体等时代命题。通过缮居公益、社区养老等主题的社会实践和以青田乡建、为老年人群体设计、为残障人群设计的专业实践，推动立德树人落地生根、润物无声。

——胡飞，同济大学设计创意学院院长、教授

"乡土建筑遗产在人类的情感和自豪中占有重要地位。"这是国际古迹遗址理事会（ICOMOS）1999年在墨西哥通过的《关于乡土建筑遗产的宪章》的核心精神。在中国经济发展到人均GDP超过一万美元、城镇化率达到65%的阶段，这句话对于传统村落保护工作尤其具有重要意义。

——罗德胤，清华大学建筑学院教授

由于设计这种智力行为的特殊性，勤于认真思考便显得十分重要。如果设计者整日疲于应对工作而无暇静心思考，那设计的品质一定会降低的，因为频繁重复的低层次工作是产生不出新颖的创意来的。

——任文东，大连工业大学副校长、教授

我们作为肩负探索环境设计专业未来方向的"使命人"，应该思考与规划当代环境设计专业的发展方向。经过几十年的探索与发展，"环境设计专业共同体"已经是一个很大体量的系统与格局。首先，保持其稳定性与持续性是必要和必需的；其次，探讨其在信息时代的新定位是学科专业能否可持续发展的关键。

——宋立民，清华大学美术学院环境艺术设计系主任、教授

如果未来，教育有一部分可以开放给国外比较好的设计学院，沿用它们的体系，或者给一些具有理想的人来尝试办私人设计教育，这样就会变成多元化。全世界的设计学院大概都是这么做的，只有我们是用同一套体系教40万的学生。

——王受之，上海科技大学创意与艺术学院副院长、教授

新生代学生整体上体现出两个特点：一个是进校的时候基础知识和能力更加全面；另外一个特点是对自己的未来发展轨迹更加明确，内驱力也更强。很多同学很早就明确了出国、考研的目标，也有同学积极利用假期找实习、找项目，努力丰富自己的作品集。

——何人可，湖南大学设计艺术学院原院长、教授

设计介入乡村振兴的路径很多，比如：景观生态建设，历史建筑保护，乡村住宅改造，非遗文化传承，特色旅游开发，农副产品设计等。设计的介入，须挖掘乡村在地资源，激发乡村建设的原生动力，最终实现乡村振兴可持续发展。

——李民，江西财经大学艺术学院院长、教授

在设计实践层面，可持续设计要最大程度降低资源与能源的消耗，同时对设计材料提出要求，做到对生态环境影响最低。设计的功能及所蕴含的文化含义要对子孙后代有用，保持自然资源的质量和其所提供服务的前提下，使经济发展的净利益增加至最大限度。

——祝遵凌，南京林业大学艺术设计学院院长、教授

一个优秀的设计师要有非凡的洞察力。洞察力既包括观察能力，也包括判断能力，能够敏锐地看到社会、生活里本质性的问题，比如人和人的关系、家庭生活方式等，都是非常根本性的问题。

——沈康，广州美术学院研究生学院院长、教授

艺术家是"先锋"，是特立独行的发现者、挖掘者，他（她）会先于人们，发现生活之美，发现乡村之美，发现山川之美，他（她）更能挖掘生活之美，挖掘乡村之美，挖掘山川之美，"艺术家之眼"能将我们从俗世中拨脱出来，重新审视生活甚或是生命的意义、自然的意义。

——武小川，西安美术学院副院长、教授

从历史的宏观角度来看，环境艺术设计伴随着人类文明发展的整个过程。人类文明从原始社会走向农业文明，再过渡到工业文明，最终步入今天的生态文明建设时期，"环境艺术设计"专业和整个社会体系的发展也更加密切。

——张绮曼，中央美术学院教授

可持续的概念是一种动态发展的思想，体现在环境设计中就是设计要要具有弹性包容的特质，以适应未来的发展。人类从工业社会进入信息社会，时代变了，资源和生活的关系也必然要随之改变，但文化的延续才是人类社会最有价值的东西。

——丁继军，浙江理工大学艺术与设计学院副院长、教授

用什么样的指标能够全面地衡量自然资源的消耗，包括自然资本的价值，包括社会进步的价值，然后再跟 GDP 一起去衡量整个社会发展的总的价值。这个一直是很难的、很重要的问题，值得科学界去讨论和深入研究的一个问题。

——吕永龙，中国科学院生态环境研究中心研究员

在乡村振兴工作中设计师要做到走进乡村现场，尊重在地文化，坚持修复生态环境，让乡村回归绿色，充分利用资源，生态与产业融合，坚持以人为本，解决"为谁设计"的问题，重视运营思维，追求可持续发展，探索艺术赋能，激发乡村活力。

——张引，海南师范大学美术学院院长、教授

社会设计教育不是将一个社会更新成功经验复制 1000 遍加以推广，而是需要 1000 个地方分别探索服务本地社会的 1000 种不同方法。我们只有以推广社会设计教育的方式，才能真正培养社会设计的人才，才能让社会设计在 1000 个不同的地方百花齐放，才能以社会的逻辑真实、部分地解决具体的社会问题。

——宋协伟，中央美术学院设计学院院长、教授

当代"可持续设计"随人类社会的发展而发展，因此它必然与时俱进地与诸多新兴科学发生关联，如信息科学、语言学、符号学、解构主义、结构主义、诠释学、民俗学、文化人类学、运筹学、工程学、材料科学和宇宙学等。

——方海，广东工业大学艺术与设计学院原院长、教授

在开展科技服务过程中，最重要的是要因地制宜，因产制宜。尤其是贫困地区，生产能力和发展水平相对较弱，不能急功近利，需要根据当地文化地域特征、产业发展现状与转型需求，整合学校和社会资源，稳扎稳打，逐步推进，制定科学合理的解决方案，做到循序渐进，保证成果有效转化，形成持续的发展后劲。

——姚湘，湘潭大学机械工程与力学学院教授

设计师在设计环节应当将达成"可持续设计"作为首要任务，从设计源头杜绝破坏生态环境的设计活动。当代青年设计师作为可持续设计的传播者和践行者，更应该肩负起推进社会可持续发展的责任。

——王立端，四川美术学院教授

最终目的是让每个乡村的村民都能意识到他们自己是乡村文化振兴的重要参与者，设计师的角色是引导和参与，最终形成村民自主改善乡村面貌的机制，从而真正有效地促进乡村文化的发展。这样才能真正有效地促进乡村振兴实现可持续性的发展。

——叶德辉，桂林电子科技大学艺术与设计学院院长、教授

乡村工作更多的是需要建筑设计、景观设计、产品设计和视觉设计等的参与，事实上，乡村设计的外延比你想象的更广。因此，在我看来，乡村工作实际上是一种"总体性的社会设计"。所以，"设计"成为我工作的关键词。

——左靖，安徽大学副教授

如果把交叉学科"设计学"仅仅理解为"艺工交叉"，认为采用自然科学方法和聚焦技术领域是交叉学科"设计学"的唯一内涵（当前学界的主流观点）是不完整的。显然，这种设定无法涵盖"社会设计"作为交叉领域的实践和研究现状，也忽视了其他设计领域与社会科学广泛的交集。

——彭圣芳，广州美术学院工业设计学院副院长、教授

社会设计的实践需要处理十分复杂的变量和参数，可以看作是有一种更为复杂的系统设计。从系统的角度来看，在处理每一个小的问题点的时候，都需要把它放在一个网络之中，考虑"牵一发而动全身"的影响。

——周博，中央美术学院教授

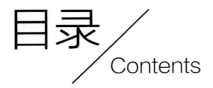

前言
好设计 大家谈

1 ——产品篇——

002 陪伴型人工智能机器猫	王翔	
003 自动化微生物土壤污染修复机	王思文	
004 基于黑土地污染问题研究土壤检测设备	马嘉悦	
004 咫尺	叶源丰德	
004 特警机器人	张锦 陈韵燃 杨楠	
004 警用无人机	方裔	
005 "Manta Sweep"智慧泳池清洁机器人	陈柯亚 袁权静梓	
005 "鳠鳠"全自动泳池清洁机器人	林万蔚	
005 "百川"公共场景下包容性饮水机设计	张世玉 邵泽奕 刘芷若	
005 智能海洋监测站设计	马翔宇 罗露	
006 速降通道无人机	柏子炆 杨君瑶	
007 "嗖救"水域救援无人机	陈柯亚	
007 "uva"可伸缩式搜救飞行器	李卓然	
007 救援融合无人机 X	徐佳祥	
007 蒲公英全地形救援车轮胎	任赟竹	
008 家庭火灾报警急救套装	赵怡宁 李博文 冯睿云	
009 搜救蜘蛛——小体量地震灾后救援仿生机器人	周景琰 夏兆欣 张雅犀	
010 "数字文物护卫"古建筑三维扫描无人机	刘昱彤 李格红 杨佳宁	
010 INT-REFOTK 灾后救援机器人	周莉媛 田德倩 张文琪	
010 灭火器	孙嘉辰	
011 全季候模块化城市清洁车	汪骏 汪锦民	
012 农业自动化铺设与回收灌管道设备	苏冉 段明月 朱西亚	
012 "E-PLUCKER"智能采摘装置设计	马翔宇 罗露	
012 公路磁悬浮应急物资运输车	罗臻	
012 灾后消杀地形车	辛钰 王润思 杨艺	
013 废弃工厂	潘越 向彦 程翊桐	
013 智能物流转运车	郭祖虹 张萍萍	
013 抑制二次爆炸喷粉抑爆无人车	段明月 苏冉 田泽宇	
013 落叶清扫机	曾书怡 石琢成 王琛	
014 Triangular E-Bike（三角智能电动自行车）	马居正	
015 琵琶 F1 方程式赛车设计	王思文	
016 海岸线巡逻车	郑佳勇 郑晓如 刘琦	
017 分拣消毒一体式——仓储快递车	郑晓如 郑佳勇 曾一帆	
018 "杰尼"两栖车设计	钱飞 陆文豪 田自愿	
019 轻微型消防机车概念设计	闫婷婷 张博慧 韩欣冉	
020 JOYRider	罗晨光	
020 "TRANSPO"社区多功能配送遥控车设计	张泳洁 何静敏 李茵洁	
021 水陆两栖摩托车	周嘉星	
021 骑手之护——针对外卖骑手安全的整合创新产品设计	栾旭 孙若成	
022 "rays-car"未来概念汽车设计	伍翔宇 邹辰	
022 概念轿跑	官梦影	
023 全自动可转换代步车	薛玉婷	
023 基于自然交互的遛娃车	雷尚仲	
023 隐私助手——十堰汽车文化乱码保护章	陶卓 唐宇佳	
024 "TEA BAR"商务车型车内茶海概念设计	王臻	
024 携宠出行汽车内饰设计	张铭晏 杨昊霖 马嘉悦	
024 "永恒者"风电帆船	张文琪 郭中滨 赵红洋	
025 异宠出行汽车内饰设计	马嘉悦 张铭晏 杨昊霖	

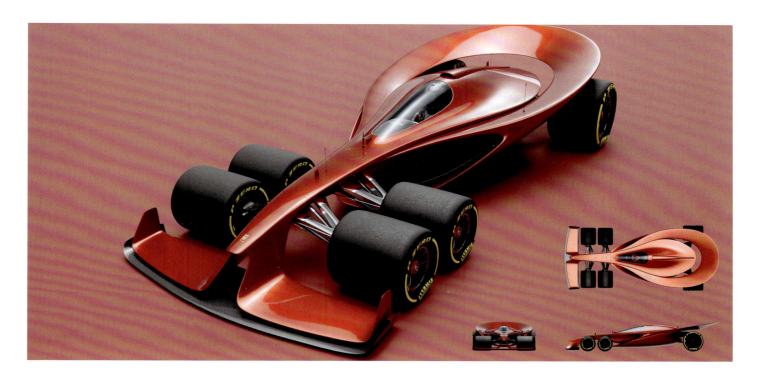

025	"明日方舟"概念游艇设计	刘燕 李萌涵宇	038	康生智能眼镜	周江源
025	快递纸盒 3D 打印机	刘琦 简然 周智慧	038	"Simply"隐形眼镜护理液瓶	唐丽婕 常馨月 谭惠阳
025	"LEXI"全罩激光切割机	李昌骏 江驭鹏 胡王毅文	039	金字塔浴室用具产品设计	熊朝丽 李彦君
026	模块化游戏手柄	毛奕雯 刘孟雨 董肇星	039	"循味而来"咖啡味香薰	侯玉茜
027	"MEWE"太空旅行场景下心理关怀类智能交互产品设计	叶梓	039	"Feynman"多功能剃须刀	林万蔚
028	"JioJio"智能辅助穿鞋机器	李子萌 张楠 林安琪	039	基于记里鼓车的猫咪健身计里投喂器	宋如意 颜安淇
028	家庭智能肠内营养系统设计	姜嘉祎	040	"MINI-LINK"手持吸尘器创新设计	宋泽龙 张智
029	模块化宜家服务机器人	汪骏 汪锦民	040	"LOONG"智能无线充电吸尘器	黎明
029	基于用户体验的家用曲线锯设计	洪贵芝	040	优丝	赵丽珺
029	车载太阳能实时监控	周艺帆	040	养膳 CARE COOKER——城市"空巢老人"居家饮食产品系统设计	宋泽龙
030	地毯清洁机器	耿蕊 孔毅 蒋闯闯	041	智能定时器	肖慧
030	仿生造型家用手持吸尘器设计	吴君 耿蕊 孔毅	041	早茶贩卖机	刘雨飞 吴佩桃
031	"CareU"新型佩戴式智能设备	彭世凡	041	适老化可折叠浴缸	王雅瑄
031	"健康互联"按摩器组合	钱飞	041	"KEY-LIKE"便捷式冲牙器	楼梦媛
032	龙泉系列腕表设计	栾旭 孙若成	042	"中式美学"空气净化控湿器设计	许朝阳 杨文静
032	"雅轻便洁"卫浴清洁智能新方案设计	范润铭	042	传"城"	胡锦成
033	"九龙茶音"乡村振兴号召下的特色农产品设计	董婉婷 孔毅	042	远方的来电——临终关怀设计	刘雨青 林建伟 吴志泓
033	模块化手电筒音响 UV 灯便携工具组	路放	042	"奶酪"模块化子母旅行箱	颜安淇 宋如意
034	云淮竹	王靖晏	043	木棉花棉签	黄军花
034	智能绿植系统	骆晔晨 金奕舟 罗文皓	043	"UF"智能栽培花盆	林万蔚
035	轻量型健康新风空调产品设计	朱荟雯	043	怒蛇纹梅瓶	伍崚铮
036	便携护衣架	任峻瑶 穆曾亭	043	植物碳循环卫士	徐佳祥
037	GEIGERS（回声）	潘振翔 陈广雨	044	"再现"花器	磨炼 陈丽诗
038	计算机参数化生成的 3D 打印定制化骑行眼镜	张怡楠 林俊成	044	缤纷花瓶	谢依娜

045	楚韵蓝牙音响	李欣灿 江驭鹏 李昌骏	055	"冰雪生活"长白山厨具设计	郑旭萌 高涵
045	"苗语有银"苗族文化蓝牙音箱设计	沈作繁	055	"GOOD CARE"亲子餐盘	李卓然
045	"PIPE"音响	王渊昊辰	056	山水洞天	徐欣玮
045	"尘光"暖光助眠智能蓝牙音箱	傅深铭	056	禅意茶盘	金天
046	交互式音箱设计	秦浩翔	056	室内煮蛋器设计	霍雨蒙
047	唐山非遗文化产品设计——积木蓝牙音箱	黄柏铭	056	带搅拌棒的咖啡包装设计	钟铭辉
048	秘制小音箱	郭晓宇 陈泽锐 赵茹娇	057	WACA-65°智能加热/恒温饭盒	路放
048	壶铃音箱多功能健身器具设计	唐谦	057	"Ed-Waste"系列	蔺家豪
048	拥抱	翟子怡 周瑶	058	可弹出式插座设计	王献志 薛果 李涵
048	逐光·葵艺时钟	梁芷晴	058	魔尺插板	赵晴
049	"春笋"吊灯设计	李浩荡 Domeniko Alfonso	058	增城丝苗米壳新材料文具设计	林泽莹
049	智慧伴随灯	徐畅	058	"如影随行"3D投影仪	孙浩田
049	"MUSHROOM LAMP"共享灭蚊灯	王耘琪 李双言	059	"卧鹿"书房置物座	卫璐
050	"樽"新型城市智慧照明设施	易晓蜜 郑伯森	059	竹制名片夹	吴恕雯
051	智能睡眠唤醒灯设计	张博慧 闫婷婷 韩欣冉	059	可持续通用手机壳	覃梓阳
052	"BOOM-burst"音乐互动产品设计	李芷钰	059	水墨之境	刘进
053	绸·韵	查钰珂	060	儿童露营套装设计	刘琦 简然 郑佳勇
053	儿童火箭灭蚊灯	王静怡	060	露营多功能手提箱	李艺博
053	星灿	唐雪汀	061	绿联智慧模块储能型城市家居	刘莎
053	榫卯视域下的青少年灯具设计	王博晨	061	多功能降噪护栏	王宝翔 王梦磊 王祎佳
054	坚果兔	李婉婷	061	坐倚	吴启凡
054	烛曳	叶源丰德	062	智能电子体温测量计	张峥
054	丝竹之乐	王宇彤	062	智能核酸检测系统设计	崔飞
055	"竹飨"多功能套锅	袁青枫	063	"易学"交互式盲文学习机	张婷婷 王馨悦
055	拼图餐盘	叶源丰德	063	康复设备设计	韩佳龙 徐宇飞 刘梦晴

064	智能多功能拐杖	尹高丰	072	可持续儿童成长木马设计	张婷婷
064	模块化换芯面罩	柏子炫	073	不缺	李栢安
065	"B-W Moving"床椅结合智能电动轮椅	孙业彤 杨承宇	073	"叠叠乐"多功能亲子互动家具	张昕钰
065	"智翼"全链路智能轮椅代步车	冯钦婷 李红	073	菱·单椅	刘瑷
065	杂交鳃	张伊乐	073	现代简约藤编沙发	岳嘉城 胡永超 孙艾林
066	关爱药箱	曾书怡 宁卓越 史惠怡	074	山荷	顾心怡
067	智能药盒	李卫博	074	"D Da"凳子	郑勇涛
067	智能药盒药箱	王玲	074	雅韵竹椅	李伟祎
067	"吃药了吗？"智能小药盒	付荣荣 刘思含 熊子月	074	竹茶桌	杜清泉
068	"BEAM"投影体温仪	刘琦 姜雯馨 江汉	075	"莲乘"蓝染自适应动态茶几	杨张军宇
068	听障孕妇胎心监测仪	陈琦 王嘉慧 田岑彦	075	天天有茶	张晨曦
068	"勿忘我"老年健康智能系统	钱至琴	076	坚韧	吴辰
068	可溶解农药胶囊	张萍萍 郭祖虹	076	植物没有脚	盛签签
069	医疗配送机器人	李昌骏 李欣灿 钱慧敏	076	"郁竹·浮兰"基于益阳小郁竹传统手工艺的家具设计	唐倩 陈悦
069	无人自走消毒系统——地铁智能消毒装置设计	霍雨蒙	076	景与静	汪艾雯
069	基于视障人士需求的智能药箱	高越	077	枯荷	陈一兆
069	"PTLL BOX"便携智能药盒	喻建艺 许平祝 汪诚智	077	"拂晓"梳妆台设计	刘若兰 张子心
070	基于缓解医疗恐惧的儿童产品设计	范桢 蔡苏齐 程钰彤	077	"启思"基于思考无意识行为的桌面交互收纳盒	郑昊扬
070	影子陪伴	杜田	078	岭南韵	陈慧怡
070	ETU-Tool	李欣灿 江驭鹏 李昌骏	078	天堂的来信	何翌鸣
070	夜行宝盒	张宝瑜 蒋林彤	078	玲珑化妆品收纳设计	刘若兰
071	当代潮流艺术文化下的家具设计探索	李泽朋	078	"月如钩"家具设计	辛秋艳
071	椅&柜	徐博凯	079	凌烟阁茶文化创意收纳架	胡永超 岳嘉城 孙艾林
071	沉落	韩鑫瑜	079	方圆·模合	郭君轶
072	"海洋公园"系列趣味凳子	林万蔚	079	蜘蛛座椅	王馨傲

079	"情暖石榴"家具设计	陈尹	093	起源 崔婉玉 史泰龙
080	"拼图系列"智慧教室桌椅	陈然 张亚萌 姚欣成	093	雷雷来了 王含允
080	童真时代	敬欢 杨露 钟小雪	094	"遗乐 楚梦"基于人工智能技术下的楚乐非遗文化国潮艺术设计 张紫薇 王海峰 邵鹏
080	易染 Tiye——基于现代交互技术的个性化扎染创作工具	蓝仪航 刘芷若	094	不可须臾离 高慧婷
081	"反豆"反刻板印象儿童教育玩具	冯嘉思 张驰 徐静	095	拾遗 冯卓
082	"春日小乐队"学龄前儿童音乐玩具设计	倪欣怡	095	东北民俗 王晓杰
083	六面体拼图木玩	杜小满	096	雨夜霓虹 张陈怡
083	武当小道士儿童益智积木	唐宇佳 陶卓	096	"sweet"文创设计 孙瑞那
084	蒙古达罗牌创意设计	褚静谊 范晓冉	096	"我有一支彩色笔"文创设计 王梦雅
084	"观象授时"古天文教玩具产品与交互设计	吕若煊 王昊远	097	"两岸妈祖"非遗文创设计 徐培诗 林映杏
084	"DingDong"音乐积木车	徐世博	097	"瑞兽"文创设计 桂子川
084	基于STEAM教育理念的模块化益智玩具车设计	王晨雪 蔚世聪	097	载鸢磁悬浮托物盘 唐榕晴
085	"缄默雏鸟"儿童手语纸牌玩具	唐丽婕 谭惠阳 常馨月	098	"鹤樱里"徽章文创设计 陈进 许露月 田泽宁
085	早教玩具车	刘雅群	098	艺术史冰箱贴 潘颖
085	"MX"机甲潮玩设计	邓钰辉 吴敏	098	"鼓语"浙东锣鼓文化创新设计 王晨雪 蔚世聪
085	"侍宠"宠物清洁毛毡机	韩欣冉 闫婷婷 张博慧	098	"忆江南"文创设计 夏官星 徐君君
086	耀·2022哈工大本科录取通知书设计	霍文仲	099	"酒"点半 吕沛沛
087	"长城传说"金锅系列台历设计	王潇 刘学睿 杨蕙羽	099	"强强""国国"醒狮形象文创系列设计 王建民 钟俏 贾鹏江
088	"小丑"日记本	磨炼 石尚华 黄睿轩	099	中国传统染缬 朱西亚 段明月 苏冉
088	乡村振兴视角下结合皖北柳编工艺的抽纸盒	吴昊 刘洪钰	099	"踏雪 寻兔"系列海报及文创设计 于赏
089	昔阳大寨红色文化创意产品设计	程诚 刘鹏飞	100	筷子休息站 杨雅迪
089	《楚辞·九歌》书签文创设计	李韵维	100	傩象棋创新设计 刘念
090	儿童高跷	赵叶珍	100	"檀古问金"吊坠设计 李根
091	元宇宙鸮尊	何瑞阳 陈泳羽 查钰珂 郑冰婕	100	残缺之美,和光同尘 刘忠谕
092	兔冲冲	刘孝萱		

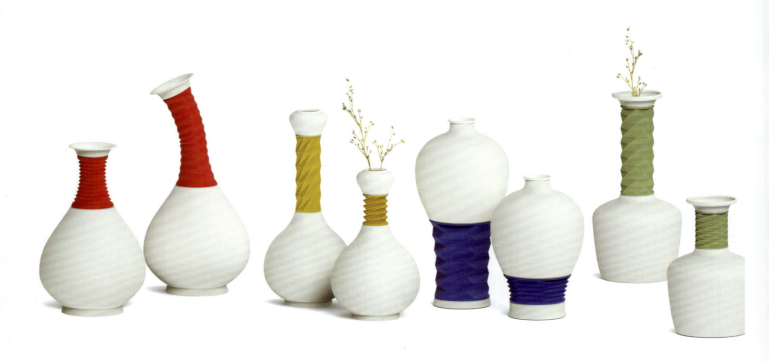

101	珠海唐家湾古镇研学材料包：融合南粤古驿道文化的美育教具	张瑞贤
101	国之"坝"器——计时音箱文创设计	覃梓阳
101	见证"天宫"的变迁	唐昊 王琦
101	星际怪兽	丁世豪
102	四神云气走马灯香薰烛台	刘畅 申浩敏
102	蝙蝠纹文创产品	李迎菲
102	青铜时代	钟万成
102	影中拾忆	陈泳羽
103	"离坎"潮流板鞋设计	张高锴 陈广雨
103	"循化·记忆面包"伴手礼	褚静谊 王莹莹 范晓冉
103	石确	陈政洁
103	敦煌飞天	赵嘉琦
104	黄鹤楼文创设计	彭玉雯
104	积木里的国韵之美·普陀宗乘之庙	李梓菡 武方宁 武佳文
105	"苗望舒"贵州苗绣	伍莎莎 陈佳玲 柳兴兴
106	民风淳	林霞
106	醒狮文化	杨颖
107	XX 人	章文清
107	司莫拉佤族文创丝巾设计	高荣婷 李成娟
108	喜上枝头	胡绮文 张秋莹
108	土家意蕴	向云丽
109	万物生 /Alive	任祥放
109	纸鸢	胡绮文 张秋莹
110	姑苏韵	刘思辰
110	克孜有礼	向云丽
110	与空游	麦佩玮
110	荷风细语	麦佩玮
111	鹊有喜	曾玉琴 张秋莹
111	摇篮盖布	杨文怡
111	苗族映像	胡玥莹 孟媚
111	妙音苗语	高翊桐
112	山海之约	谢海燕
112	君竹	蔡天一
112	荷荷 & 美美	曾玉琴 张秋莹
112	阳泉红色文化创意产品	朱雨婷
113	幻影猎林	高翊桐
113	岭南遥想曲	钟翌
113	云里人家	吴俊杰
113	傩魂神韵	张祺煜
114	鲤跃龙门	倪家怡 黎彦利 苏时
114	"彩云之南"少数民族文创设计	陈逸晴
114	"风掣"高铁文创	陈泳羽
114	人坐楼中饮	刘双千
115	"有缘再惠"惠州非遗文创伴手礼设计	唐湘 魏可盈 沈奕言
115	"时尚绣蕴"系列文创设计	陈贤昌 钟彩红
116	"武娃"武则天形象再设计	侯平
116	丹青 - 系列收纳作品	林谋旺
116	雪花系列组合饰品	廖浩文
117	"披荆斩棘"系列首饰	王欣洋
117	"宝相花"项链	王梓菲
117	纸媒与未来	明雨河
118	摘星	王超 姚远
119	"四叶草故事"钛金首饰设计	陈晓燕
119	"曰"系列首饰设计	陈彬雨
120	克莱因 - 流速	麦文馨 陈怡思 梁祖明
120	克莱因 - 悬浮	麦文馨 陈怡思 梁祖明
121	"多巴胺"面饰	臧高俪 娄陈郴 李巧灵
121	"荷叶项链"大漆首饰设计	梁由之

122	"化蝶"舞台配饰产品设计	刘泽鑫	129	瑰	任蕊
122	问灵	林晓芬	130	经典粤绣服装设计	钟彩红 陈孔艺
122	珐琅鸟	杨佳佳	130	漫野逢春	任峻瑶
123	童筝	禤秋玲	131	谣	苏航
123	兔言兔语	薛靓	132	"幻游·未来"系列女装成衣设计	张璋
123	螺	王继业	133	"复古与创新"系列女装成衣设计	沈萱
123	飘雪杏叶	朱浩鹏	134	无极	孙晓宇
124	浮影	陈怡思	135	宇航飞天	吕奕含
124	以水之名	陈俊利	136	星际迷航	吕奕含
124	月翎	陈林柱	137	xún zhǎo 寻找	吴浩然
124	蒸汽朋克	邓如霜	138	青青子衿	陈凯悦
125	蟠螭纹文创：蟠螭纹合金手镯	曹予	139	笔墨游戏	蒋昌昊
125	"母体机器"首饰设计	王涵	140	无·缚	高翊桐
125	"科耀"珠宝配饰	宋双权	141	空寂	陈若嫣
125	秦遗	马怡龙	141	零	刘宇桐
126	《四季香氛》——春花、夏乐、秋韵、冬藏	鲁仪	141	舞	张昊
126	落日山海	卢小楠	142	几何陈窗	沈盈
126	螭龙琉环	孙弋茗	142	"零"基于"天人合一"思想的香云纱可持续设计	朱杏 熊熠
126	缘·如意	白冰燕	143	茶马古道	吕奕含
127	"花间"系列	蔡凌岚	143	人间瓷话	窦嘉欣
127	浮光掠影	杨雅茹	144	无尽纱丽	郑璐鹭
127	枯木逢春	陈湘玉	144	沁	麦佩玮
127	鸢	王冰清	145	蕫影	张竞峰
128	旋	张晨旭	145	观想空间	刘辉超
128	甜美暮光耳环	张汐语	146	无机进化论	李雨航
128	闪耀之光	叶志伟	146	共生	李雨航 郑瑞儿 李雨甜
128	赵孟頫千字文戒指	卢言欢	147	骑士行吟	李雨航 陆玮琳 张容信
129	马尔杜克胸针	张书婷	147	生物探寻	胡绮文
129	Prologue	兰心慧	148	PIAOSE 飘色	郑瑞儿
129	多巴胺	黄禛	148	The spark trajectory	彭思茹

149	山水之涧	高瑞	158	修女的叛离	霍禹喆

页码	作品名	作者
149	山水之涧	高瑞
149	斑斑点点	曾玉琴 张秋莹
150	织锦裁云系列女装设计	戴遥
150	鹤雅之礼	李国安
151	蓝印花语	甘荧莹
151	巾帼赋	甘荧莹
152	绝唱	陈文静
152	水墨丹青	宋雯洁
153	花涵	刘施序 孙晓宇
153	重构	刘施序 孙晓宇 蒋卓君 王鑫
153	脉络衍生	曾驿兰
153	再：化身	臧文婷
154	一鹭莲升	曲直 魏嘉敏
154	当香蕉成熟时	刘恩
154	掌控	叶飘飘
154	清风明月	冯宇铃
155	速度脉动——以机车为灵感的系列泳装设计	孟媚 刘雅文 胡玥莹
155	青罗扇影	庞嘉骐
155	海底	殷明
155	遗忘	旷乔元
156	山河·表里	刘家鑫
156	一半又蓝	卢文峰
156	庞加莱回归	陈依婷
156	织源奇裳	刘纬桢
157	"追风赶月莫停留，平芜尽处是春山"	刘媛媛
157	临安十二时辰	朱杏 俞超静
157	山顶洞人与夜航船	何纯禛 易盈欣
157	花样年华	霍达
158	"霁光浮瓦"空乘制服设计	马裕宁 王茹琳 李孟涵
158	夜	王竹
158	修女的叛离	霍禹喆
158	星云	王唤雨
159	凝视	虞澈
159	巫	张洋
159	桃粉春色	白梓豪
159	粉色珍珠蚌	刘懿贤
160	"心说"高校心理援助 App	马楠
161	"KNIGHT"共享夜行安全守护者	张梦瑶
162	"盒马"结账交互系统优化设计研究	易文轩
163	"書驿"校园二手书回收服务系统设计	曾书怡 史慧怡 王琛
164	江居定制——人工智能辅助个性化家装设计	杨铭 吴颖荣
164	合康	林骏杰 朱传涛 王蕴捷
165	"康乐养"健康监测仪及界面设计	许泳诗 冯宇铃
165	"硅铝"AR 化学方程式 App	许朝阳 吴佳雯
165	"聚"基于社区循环理念的 App	韩月婷
165	"宠物星球"宠物临终关怀服务平台 App	向彦 程翊桐
166	"曹氏沙燕风筝"网页交互设计	巩子瑄
166	院校学生设计作品共享平台设计	钟俏 王伊婷 刘诗 廖琳
166	"C-ligarry"智能投影交互灯光设计	蓝仪航 殷丽雯 韩乐丹
166	"辰辉"基于自然交互的智能照明系统设计	蓝仪航 刘芷若 崔静雯
167	"驻牧湘西"你的一站式湘西竹编体验馆	刘孟昀
167	"芯熊智护"乡村青少年防性侵服务系统	王博晨 吴昊 陈茗玉
167	桃花坞	孟星彤
167	"世界观 TICHO"基于艺术史的游戏设计	霍树雨
168	沉湎森林	廖雨昕
168	竹龙	崔婉玉
169	内蒙古非遗网站信息可视化优化设计	纪嘉琪 李福欣
169	三岔口	张圆
170	"现代人哪有不疯的？"主题网页交互设计	曹雅欣
170	她之歌——沐一怀女性诗人情感的馥郁	杨铭 吴颖荣 莫雪敏

2

视觉篇

页码	标题	作者
172	"黄山花园大酒店"标志设计	彭鑫
172	"北京工商大学传媒与设计学院"院徽设计	赵阿心
172	赛事品牌 Logo 设计	樊泽圣
172	"锡书房"标志设计	吴昆灵
173	西安交通大学设计艺术学形象识别系统	张宇
174	丰惠镇 Logo 升级	张方元 沈鹤
174	第五届中国绿化博览会 Logo	李文滢
174	健康西湖	马越
174	健康西湖	孙增鹏
175	中国音乐家协会民族弓弦乐学会 Logo 设计	赵梓序
175	乡村振兴互联网营销师大赛 Logo	张佳怡
175	健康西湖	李文滢
176	海南省反电鱼志愿者协会标志设计方案	庞炳楠
176	湘潭大学品牌系统设计	胡鸿雁
177	宜昌城发第一届职工运动会	李小荣
178	光明牙科 Logo 及 vi 手册部分页面	孙晨
178	中国版权保护中心品牌形象设计	彭鑫
179	深圳印迹	王茜 陈慧怡 陈宝君
179	创新在深圳	方宇婷
179	领先之城深圳	黄美绮
179	我爱深圳	黄美绮
180	军坡文化——冼夫人文化节品牌形象设计	鲍喜桐
180	"生合"品牌 VIS 设计	夏珏
181	诺亚熊 nearBEAR	赵刚
181	英德红茶品牌形象设计	蔡佩娟 罗坤
181	无风苑 Logo 南昌文化民宿标志设计	李林艾俊
181	花生生牛奶	岳思乔
182	食味泮塘	温楚嘉
182	"寻梦田园风光,情醉集溪烟火"集市活动形象设计	陈梦妮 陈祥瑞
183	"湖石"品牌 VI 设计	华宏梁
183	鱿鱼艺术馆	任雅如
183	饮料海报	吴晗
183	"八角星"品牌设计	刘羽凡
184	植物保护局	葛舒悦 李娜
184	尤朵拉搞怪玩偶品牌设计	葛舒悦
185	奥乐齐品牌升级设计	吴佳雯 朱光耀
185	养生实验室	谢卓君
185	"这咖"咖啡品牌形象设计	金照航
185	"野生方程式"市集 VI 设计	吴佳仪 阮羽彤 王子琦
186	"苗绣艺创"视觉形象设计	谭文玮
187	西店蛋炒饭地方餐饮品牌设计	滕跃
188	窨茉——源自"东方生活美学和东方茶文化"的生活方式品牌设计	杨蕙羽 裴文 李伟嘉
189	嚼	阙子璇
189	小卡咖啡	李重 简顺爽 姚志源
190	"MOAO"果汁品牌	詹凯奇
190	"Singo"独行旅游品牌	詹凯奇
191	椰树品牌重塑	陈凯喆 黄海添
191	南方黑芝麻品牌优化	吴子晴 宁静
192	贵州苗族黄平泥哨品牌设计	杨晓丫
192	东屏古村落品牌形象系统	陈弈诺
192	"团酥"品牌设计	黄婷婷
193	Life Bottle(救命瓶)	马居正
193	趣味化咖啡包装设计	张浩 伍妍姿
193	川啤精酿啤酒设计	王曼蓓
193	黄金骏马(HANNOWIMA)啤酒设计	王曼蓓
194	"高山流水遇知音"宝粽	朱亚东

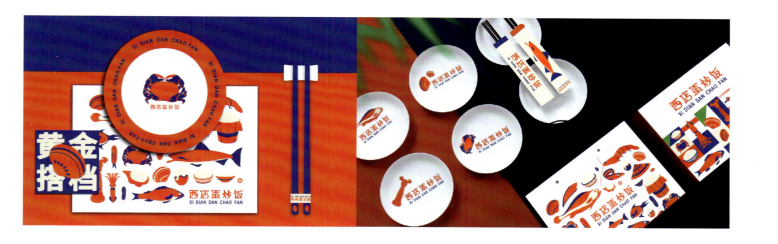

194	"头套人"	王诗妮	206	浏阳烟花包装设计	李林艾俊
194	"白兔兔"新年礼盒设计	郑婉钰 徐超 施佐晨 刘禧 余佳蓉 刘雅文	206	植物驱蚊液包装设计	程沐桐
195	"德瑞富德"系列产品包装设计	陈昊	206	"花漾"香皂纸包装设计	杜祎冉
195	乡村振兴战略下的地域性助农品牌——"一滴·农社"品牌包装设计	胡桔	207	沙棘原浆包装设计	郝爽
195	"全息幻影"可持续潮玩包装	查钰珂 陈泳羽	207	阿克苏沙雅罗布麻蜂蜜礼盒包装设计	田野 赵永泉
196	"闽南浪漫"包装设计	李万卓 张新龙	207	"种草喜马拉雅"包装设计	谭佳 李雨亭
196	"木犀花茶"包装设计	卢小涵	207	"维他宇宙"包装设计	谭佳 陈妍燕
197	绍兴名人姓氏系列创意礼品包装设计	王紫	208	瓯城丝韵	吴佳颖 丁李丹
197	"简牌巧克力"包装设计	肖阳 万欣雨	208	情倾伴礼	吴佳颖
198	兴化市福途包子铺品牌包装设计	陈律廷	208	毓见·纸鸢	庄晓阳 谌依萱 刘俣辰
199	"嗨！唢呐"系列包装设计	金沛霖	208	《裂开的星球·迟到的挽歌》书籍装帧设计	覃一彪
200	"乐活咖啡"系列化包装设计	朱丽帅 刘欣怡	209	《中华五色》书籍装帧设计	胡悦
201	"遇见彝族"包装设计	胡悦	210	《西湖载笔》书籍装帧设计	余乐天 王晨阳 郝思琪
202	"花香雅意"系列蜡烛包装设计	马誉铭	210	《人间草木》书籍装帧设计	周双
202	"遂昌"三色茶包装设计	葛舒悦	210	《噬——进食障碍视觉科普》书籍装帧设计	蔡荪怡
203	"榴礼箸"包装设计	柏子炆	211	《面具》书籍装帧设计	张典 刘冰然
203	"茶百道鲜茶品牌茶包礼盒"包装设计	姜子樱 赵倪佳	211	《振荡律》概念书籍设计	张典
203	"苗疆"包装设计	张先璐瑶	212	《梦与现实》书籍装帧设计	谢卓君
203	"蟹故事"包装设计	孙丽楠	212	《听黑胶的日子》书籍装帧设计	杨宇
204	"山间有荔"包装设计	但雨沫	212	《请勿"抹"》书籍装帧设计	巩子瑄
204	"环保多功能式鞋盒"包装设计	尹海波	212	《共生》	唐雪汀
204	"如泥意"包装设计	张洁	213	"致命的诱惑"系列之手枪篇、炸弹篇	陈志成
204	"凤翔灵物"包装设计	陈进 李真鸽 张骏鹏	214	京剧脸谱系列	吴题诗
205	"锦样之韵"土家织锦纹样包装设计	陈淇琪	214	Love Needs Protection（爱需要互相保护）	李佳驹
205	"湘西乌龙山黄金茶"包装设计	王曦	214	反弹琵琶	宋依婧
205	"特玛透"西红柿包装设计	李金鹏	215	拒绝"EMO"	夏珏
205	赣南脐橙包装	邢琪 刘登敏	215	世界水日系列公益海报	章益
206	"丹寨蜡刀"包装设计	王满蓉	216	低碳从身边开始	万蓉

216	五福图	赵刚	229	墨袖浓	刘孝萱
216	草藥	罗澄	229	逐光者	亓梦晗
216	"交流·距离"后疫情时代的社交画像	罗澄	229	中韩建交30年后疫情时代	缪岱锳
217	多彩的京剧	曹阳	229	悬倒沙漏	翁绍淦
217	瓯城新传-活力温州	吴佳颖	230	手术	蚁晴
217	中国传统游戏折纸	金帅华	230	热恋情人	杨逸岚
217	自然	金帅华	230	实验室安全警告	陆思羽
218	无尽深渊	韩泽宇	230	咖啡工厂	朱宏珊
219	藏地密码纪录片摄制	张鑫龙	231	黑色漩涡	侯一铭
220	马踏肥燕	何梦泽	231	提"箱"相聚	万文飞
221	回忆小屋	熊明明	231	阳光之下	周娴
222	城市污染海报设计	欧芷彤	231	生如夏花	赵婧雯
222	活力无限	吴蔼然	232	生命立方主题海报设计	朱姜一帆 游航 王钰洁
223	Now Look！设计论坛招贴设计	赵阿心	232	资源环境系列海报设计	赵纪伟
223	知曰	周嘉诚 王鑫武 祝福	232	在日常	赵雪莹
224	自强不息——特别时期的个人追求	王一帆	232	少一片垃圾 多一片海蓝	杨晓薇
224	"碳"望未来	陆湘	233	三星伴月——三星堆青铜音乐节招贴设计	李娅妮
225	强国复兴有我	仲妍	233	守望·自然中的濒危生灵	李思琪 田诗敏
225	节气物语·二分二至	徐程宇	233	你细品	修佳 朱子骞 李真鸽
226	"丝路文明"系列海报	彭鑫	233	每日三省	范晓萱 徐鹏
226	石油、塑料、海洋	蒋硕	234	实验隐患多 安全心中记	李锦
226	光盘有你才完整	黄美绮	234	城市胜景	刘然
227	非遗耍牙	张翊扬	234	自然收藏企划	王曦
227	网络暴力	张翊扬	234	Scavenger（拾荒者）	谢泠婧 唐乐 杜伟宾
227	中国传统艺术——城市戏曲	廖佳欣 王一涵	235	"聚集档案"信息设计	侯一铭
227	WiFi-生活	孙宜聪	236	"城市能量场"信息设计	殷子潇 陈佳怡 段金邑
228	生生不息	薛雯心	236	"故宫文物医院"信息设计	潘炫辰 李静
228	东交民巷	张雨晴	237	海国安澜——妈祖信俗信息可视化	李菁菁 魏杰彬 刘紫开
228	以烟为天	张嘉琪	237	"草木有灵"信息设计	李娜 葛舒悦
228	烟变	张嘉琪	238	"LOVE LETTER"信息设计	王含允

238	桃源素野——之江未来社区共享菜园信息可视化设计	王慧婷 董雨琦	247	"潮出我的城"插画设计	唐聪 张书臣
238	生命续羽——器官移植信息图表设计	隋润叶	247	"温馨"插画设计	张楚茹
238	"莫高窟—包罗万象"信息设计	郝思琪 王晨阳 邓伊鈜	248	"泥泥狗之梦"系列插画设计	陈昊
239	北京天坛信息设计	张美琳	248	"Zakka"插画设计	苏航
239	"中药其理,茶酒共赏"信息设计	陈尹	249	姑苏繁华图	王晋宁
239	"潮剧盔头"信息设计	肖佩娜 叶娟	250	荷塘奇遇	刘梦雅
239	"潮州嵌瓷"信息设计	杨雅露 姚思敏	251	无归者	严晓雪
240	"痘痘拯救计划"信息设计	黄紫琪 冯瑛琳 陈家平	252	桃源梦	侯策
240	来看戏吧——汉调二簧信息可视化设计	陈紫琪	252	人类行为动物园	李嘉仪
240	陕西剪纸信息可视化设计	崔艳如	253	日月安属	吴昆灵
240	郁金香信息设计	弓梦蕊	254	朱仙镇木版年画创新设计	林慧冉
241	圆明重光——基于盛时圆明园建筑研究的信息可视化设计	纪艺坤	255	"国风颐和"系列插画	孙晨
241	"小创的精神世界"信息设计	刘艺轩 刘柯 王潇玉	256	四代佳人	何林芮 李心男
241	"萃植映纪"信息设计	邹子杰 范阅雨歌 廖婧涵 陈子墨	257	"THE DEEP"白鲟种群的消失信息插画设计	余海乐
242	"字说本草"字体设计	王依倩	258	古城印迹	赵英孜
242	"Memphis Age(孟菲斯时代)"字体设计	张瀚宇	258	莱西木偶戏	范晓萱
242	"俊逸隶黑"字体设计	张瀚宇	259	出发!小鱼干星球	伍淼
243	茱萸雅黑	金沛霖	259	恋恋三星堆	伍淼
243	翻花体	牟婧琳	260	保护珍稀动物	曹一一
244	"怀昔黑隶"字体设计	温楚嘉	260	四合院里	胡悦
244	匠心精神	王江东	261	一览开封	侯玉茜
244	"小丑系列"插画设计	李志国	261	创无止境	蒙宣羽 苗卓 芮金松
244	对海洋威胁说不!	段明月 苏冉	262	"民族之美"新疆少数民族系列插画	朱子骞
245	"她多喜"唇釉包装插画设计	李伊	262	花生加牛奶,配对才够味	段明月 苏冉
245	"大国华服"插画设计	陈惟	263	秘密花园	刘紫开 李菁菁
246	"曾经的守夜人"插画设计	韩伟民	263	野境纪录 WILD REC	杨茜茹 陈芯盈
246	"方糖的悲剧之旅"插画设计	李涵	264	四大神兽国风插画设计	李玉洁
			264	"杏"插画设计	王炜婷
			264	机械艺术家——星夜传奇	英若彤 杨舒涵 姜珊 许泽锴 钟远明
			264	和谐共处	孙晨
			265	"异"插画设计	吕璐
			265	"醇酎"插画设计	张奕颖 张钰欣
			266	崂山"祭海"插画设计	秦恒
			266	"塞罕坝"插画设计	王丽波
			266	"水萦花草"插画设计	董璐影
			267	"唐·纹"插画设计	程翊桐 向彦
			267	"津"插画设计	李天欣
			267	"绿美秘境·云南"插画设计	李彦君 熊朝丽
			267	"小兔子的梦想"插画设计	吴思婷
			268	"古今·跃动"插画设计	姚鸿芸
			268	"万物有灵"插画设计	孔维雪
			268	三代人的作息生活观察日志	潘婧

268	北京国潮插画		罗旖旎 胡炜钊
269	Guga Duck 咕嘎鸭		国天依
269	乾隆的朋克幻想		罗旖旎 胡炜钊
270	另一面		周婷婷
271	"Oxygen" IP 形象设计		王茜 刘洁 黄美绮
271	"摘浪穿花" IP 形象设计		杨瑞超
271	"龙小福" IP 形象设计		高顺
271	"进击的女战士" IP 形象设计		符涵
272	"机器兔" IP 形象设计		魏郑南
272	"SISI" IP 形象设计		贾熙蕾
272	"莫高窟九色鹿" IP 形象设计		袁乐琪
272	"琼琚" IP 形象设计		张乐
273	"莉莉·白洁" IP 形象设计		梁佳圆
273	"秃头鸭" IP 形象设计		李荣霖
273	"裳星" IP 形象设计		刘影 唐雪汀
273	福建渔女之蟳埔女 IP 形象设计		王佳娴
274	西安临潼城市 IP 创意设计		张新龙 李万卓
275	"晴小蜓" IP 形象设计		李照青
275	"真有趣蛙" IP 形象设计		刘思颖
276	旦·乐——基于传统歌仔戏旦角的 IP 形象研究		周景琰
277	三花川剧团 IP 形象设计		唐娜
277	"焦虑进行时" 原创 IP 形象设计		肖琳敏
277	关于青花瓷的 IP 形象角色设计		吴冰雪 唐虹娇 周庭伊
278	"芙蓉" 戏曲 IP 形象设计		张璇
278	"兴" 柑 IP		肖建伟 饶絮语 王升阳
279	"榆小狮" IP 形象设计		梁莉
280	"牡落落" 洛阳牡丹文化节 IP 形象及延展设计		孙富强
281	"斜杠事务所" 丑陋濒危生物 IP 形象设计		刘婉儿
282	"鹭小团" IP 形象设计		金沛霖
282	"厦门市二农社区" IP 形象设计		程倩 周琳
283	"鹤鸣东方" IP 形象设计		陈进 朱子骞 侯美玉
283	"遇见敦煌飞天" IP 形象设计		艾格良
283	"傩小摊" 傩舞面具形象化设计		董佳文
283	"唐潮女子" IP 形象设计		胡婉清
284	"绿竹" IP 形象设计		王庆伟
284	"云南之旅" IP 形象设计		郑晓仪
284	"卡娜莎" IP 形象设计		骆凌
284	"云阳羊" IP 形象设计		张丽娟 朱子骞 杨小晖
285	"你已经很棒了椰" 椰椰 IP 形象设计		姚卓群
285	"现代文明病" IP 形象设计		刘雅文 孟媚 胥冬子
285	"秦秦" 秦兵马俑 IP 设计		黄飞
285	"少女的宇宙论" IP 形象设计		宁颖茹
286	"衢州椪柑" 品牌 IP 形象设计		杨雨萱
286	"幸福兔" 系列 IP 形象设计		廖奕升
286	"兔小年" IP 形象设计		王欢
286	"故宫的猫" 表情包设计		徐雨安 乔张纯 王越
287	"纸莎草纸" 表情包设计		王一帆
287	"DoDo" 表情包设计		黄金梅
288	基于艺术史的表情包设计		刘泽枫 任川 尹博 赵艺创
288	"篆刻里的李白" 表情包设计		谭晶 李美玲
288	"醒狮文化" 表情包设计		梁菊珍
288	华夏娱戏		范奕丰

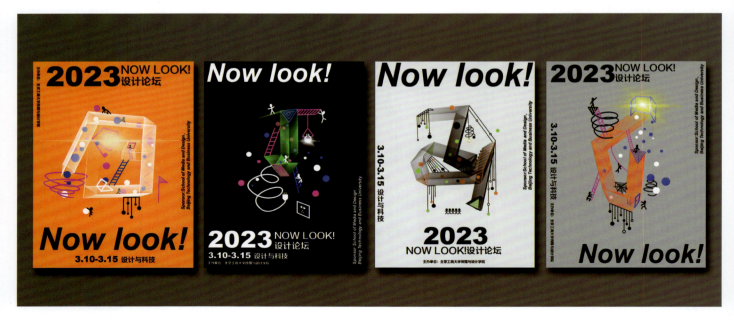

3 环境艺术篇

290	"有巢"蜂博物馆建筑设计	杨震宇 李笑寒
291	佛语空间	黄俊森
292	"YOU+"垃圾分类科普教育基地迷你综合体设计	唐毅
292	"GENTLE TIME"建筑设计	吴昕垚
293	珠海和佳医疗工业园入口设计	张国鹏
294	"源锡启航"幼儿园建筑设计	王俊淳
295	"酒·忆"基于延续社区旧酒厂记忆与激发社区活力的空间改造	潘颖诗 伦伟楷
295	"山水之乐·玩石之趣"山石美学的现代演绎与探索	王兆晖 张泽桓
296	"绿野仙踪·水境林筑"运河咖啡馆设计	肖文溪 吴雅慧 曹诗瑜
297	大城市核心区青年社区模式探索——南京市香山路青年社区方案设计	肖文溪 吴雅慧 王嘉俊
298	"笭溪诧寂"竹海民宿设计	吴雅慧 赵彦霖 肖文溪
299	"圆梦园"激发儿童探索的柔性空间设计	刘思语
300	中山书院	吕祺沛
301	明日社区	胡铭昕 牛雅茹 刘雨萱
302	"净湖集"集装箱改造建筑设计	朱嘉妍
303	悠豚	宋懿轩
304	"古厝新生"闽南红砖古厝南洋华侨会馆改造设计	唐倩 罗一致 翁培杰
304	校园广场——一个童年时代的记忆空间	苏彤
305	"多维社区"基于人本视角下的北海未来家园设计	毛欣宇 苟雯茜
306	开放式超级校园——教育建筑综合体设计	陆祉衡 陈琦
306	漂浮——基于水下遗址发掘的漂浮博物馆设计	黄杰 孙辰 李美玉 岑奕能
307	古代城市意象设计	刘真赤
307	迷宫广场	许家豪
308	"甬室铭"雪窦山脚下的宁波民居文化馆设计	季莹
308	赓续	张泽桓 胡亦菲 孙博序
309	"栖园"基于文化养老、生态养老的同里古镇老年康养中心设计	徐知源 张圆圆 陈乐琪
309	自然叙事	王可欣
309	翠华山酒店标间改良设计	陈执翠
310	"河境"溧水魔都温泉足疗室内设计方案	董立惠 卢一
311	秀·怀石料理	张健 曲纪慧 周海涛
312	新中式行政商务中心	矫克华 李梅 周瑞骐
313	国家级科技试验中心	矫克华 李梅 周瑞骐
314	"尚城"北京市八达岭右莺餐厅室内设计	李奕辰
315	小镇别墅	卢一
315	"速写"男装店铺设计	陈宣辰
316	宁夏回族地区茶社设计	马璐蓉
316	夹缝中的烟火气	潘鲁谊
317	自然肌理界面在餐饮空间设计中的运用	田承晟 郭明瑞
317	盛和天下费宅室内设计方案	于清馨

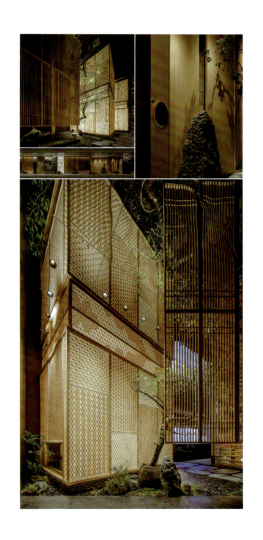

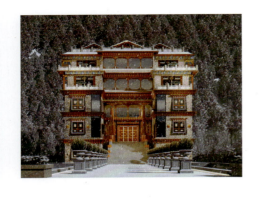
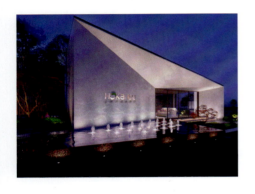
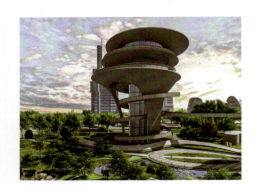
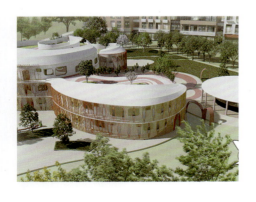

318	"树食"局部到整体的素食餐厅	李钰
318	轻奢/汀格	张培聪 练德钊 谢永青
319	沐光眼科个性化定制体验空间	林晓丹 龙路娣 邓灿浩
319	服装买手店设计	栾妍
320	龙脊烧肉居酒屋	栾妍
320	北大荒创新创业大厦众创空间室内设计方案	张智超
321	在梅边餐饮空间设计	张玉桢
321	地方特色乡村民居设计——彝居	夏铭妍
322	"安居"南昌市塔城乡白岛民宿设计	王丹
322	"BCC"咖啡厅	侯雅妮
323	花海兮	张旭
323	"读"善其身——大学生心理疾病隐性养疗共享复合自习空间设计	唐倩 罗一致 喻志焜
324	光环境设计在餐饮空间中的意境营造研究	郭明瑞 田承晟
324	共享办公空间设计	杨义成 王璐瑶
325	"桃篱春风"南昌民宿概念设计	李荞汛 杨悦 李运德
326	寻脉舟居	吴桐
327	天清云舍	吴桐
328	兰茗沁霖	王俊淳
329	"蔓蔓书声"乡村图书馆设计	胡晨光 张颖 罗颖涵
330	MODERN 缕·光——情环共生的空间经营	殷培容 范嘉欣 王瑞龙
331	朴批清寂·禅茶浑成——云艺术售楼空间营造	肖文溪 张文鑫 樊德瑞
332	观湖	何佳妮
333	"向往的生活"基于家庭成员活动模式下的空间设计	吴雅琪 吴雅慧 刘越
334	"万味茶居"餐饮空间设计	刘泽鑫
335	"俚居"侗族特色民宿改造设计	江龙
335	"我在酒店"藏式风格酒店设计	廖钦 刘欢 刘秘
336	扎赉特旗万泰新天地商城室内设计方案	张智超
337	新生	苏可欣 曾美华 莫苑玲
337	海上海洋知识科普展馆	陈娅蕊
337	儿童文化馆设计	刘家旺
338	文化体验中心	张健 张渊 熊涛
338	引吭高歌	严丽珍 李尚姿
339	"云境"周刚×喜临门概念快闪店展示设计	华宏梁 周心语
339	朱鹮	马萍
340	数智化中医药文化体验展馆	林晓丹 杨广
340	阿迪丽娜的花园	邱孟柏
341	广东省海洋渔业博物馆展示设计	黄海添 陈凯喆
342	"FBIF"食品饮料创新展之海南乐椰食品展台设计	路广骞 李玉洁 张基深
343	"磬韵星帷"基于数字媒体的音乐可视化互动装置	左嘉祺 朱丽帅 于博雯

343	河北省展厅设计	王岩 张基深 曹一一
344	"以古为境"鲜鱼口美食街数字化互动装置设计	李荞汛 杨悦 李运德
345	植·气息终端	梁婧璇 程煜婷 靳一鸣
346	心系海洋与蔚蓝共存	蔡雨洪
346	白云泉	郎冉
346	巷往	潘靖文 安妮
347	金石滩探海观景台设计	王明坤 马达
347	雀飞林动	龚苏宁 耿聚堂
348	"觭梦"旅游服务视角下广西北海园博园北海园区更新设计	陶诗童
348	像素公园	龚苏宁 张晗雪
349	居住小区景观设计	宋亚男
350	"一壶茶色"农村废弃夯土房改造再生	陈雨奇
351	城间绿驿	张佳琦
352	复兴岛上的集装箱院子——海图测绘职工之家设计方案	胡昊星
353	钦原	姚永康 唐伟杰 洪英嘉
354	"锡忆新巷"基于遗产廊道构建的无锡中心老城区域整合设计	张可意 赵璐
355	驿下云集	童晗蕾 吴桐 姚佳怡
356	"慢品人生"槐香园绿地景观设计	刘逸
357	五感体验——感官公园	刘逸 吴玉琴 李涵乔
358	"迎曦"滨水儿童公园	彭琳
359	"霁月"滨水空间景观设计	王茜雯祺
359	时光清浅处,一步一安然	叶玲红
360	"韧性绿脉"基于生态触媒效应的渭河湿地空间规划设计	栾覲瑄 葛剑斌
361	"寻唐韵·共新生"文化延续下的遗址公园景观改造	陈玲
361	"场地新生"义乌贾家山村景观空间改造实验	黄山
362	"棉忆·融生"城市更新视角下青岛国棉六厂外环境景观改造设计	杜轩业
362	心能量·新力量	焦梦琪 吴旻恒
363	地球标志建筑	张坤
363	城市律动	张鹏飞
364	多功能景观亭	刘莹
364	花木扶疏	蔺宇航 郭水悦
365	"绿林星岛·塔岸归途"校园绿地更新疗愈设计	郝语 廖望 尚舒
365	"云升·舞铜"宝鸡青铜器博物院景观设计	薛茹意
366	"浮光燚影"楚雄彝族火文化体验馆建筑环境设计	林忆琳
366	阅孔·曰孔	郑嘉琪 周曦妍 陈诗琪
367	"闪电"奉贤新城 CAZ 城市中心绿地设计	董仪婧 万刘鎏
367	济南某文化广场景观设计	崔建惠
368	"脊影重重系生息"杭州钢铁厂生态修复更新计划	陆祉衡 陈琦
368	跃节生花	李家佳

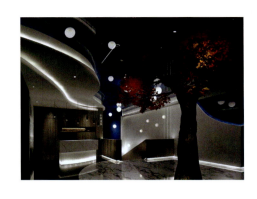

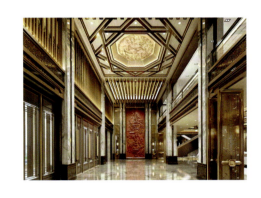

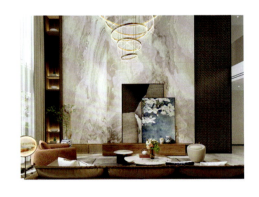

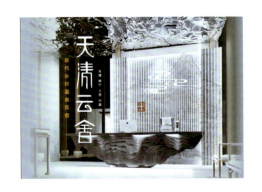

369	星线升徙	王娅雯
369	教学楼间景观再生	茆辰辰 杨桠楠
370	"共生"基于可持续设计生态理念滨水景观设计	李中华
370	"月光"转角	林欣
371	"文墨"口袋公园	何晓燕
372	野峙方庭	陈佳玲 柳兴兴 伍莎莎
373	枯山水·缘道	李旸
373	苍穹之下·生命之音	谢海涛 赵悦 张悦
374	九龙湖公园宿营地设计	王明坤 马达
375	海洋·馆 Ocean·Us	景斯阳 倪尔璐 范纡怡
376	霓虹	曹星
376	"海角一片云"现代化开放性山地度假村设计	陈颖欣 刘晶晶
377	"阅客"城市静音图书馆设计	孔瑜佳 陈冠霖
377	栖木咖啡	孔瑜佳
378	"速递盒子"基于乡村背景下的果蔬物流链更新设计	韩嘉慧 刘靖曼
378	基于串并联理论下的综合性大学校园规划设计	陈昊隆
379	"春风化雨"社区活动中心设计	李荞汛
380	"印迹"延川县赵家河村乡村颐养中心设计	王禹心 贾唯 戴玥彤
382	"元启"城市公共艺术设计	吴昕仪 郎靖宇 孙晓珂
383	"鲸熙"开放综合体	赵嘉敏 彭文涓 李志龙
384	"涅槃"基于文化遗产保护视角下的古村落公共空间改造设计	吴佳怡 韩雨莹
385	"新曲旧舞"社区的历史和未来在建筑中的交织	张歆浩
386	律动	杨义成
387	"Hi"啤吧	蔡雨洪
387	墨格里的秘密	蔡雨洪 潘哲萱
388	"'部落'浮记"模块化漂浮社区	陆祉衡 陈琦
388	"木影绿动"公共艺术装置	黄泽瀚
389	"云丝游缕"织补邢台记忆的公共艺术设计	陈琦 陆祉衡
389	流浪动物庇护设施设计	陈琦 陆祉衡
390	"精武宋街"历史老街灯光艺术设计	李志龙 赵嘉敏
390	"LIGHT"健身馆	潘建宜 董欣茹 杨洁连
391	"生声慢"校园智慧疗愈声景设计	田雨舒 廖雪静 段文迪
391	"去有风的地方"k31滇池环线公交站设计	易洋 李瞿黎 高函颐
392	"倚竹观山"乡村公共空间装置设计	江龙
392	基于阅动理念下的城市"阅读家具"	黎琳
393	"张弛之间"办公区广场景观改造设计	房玉婷
393	"循迹荆楚"以人为本视角下里分社区交互式更新设计	徐子嫣 吕泽 孔丽燊
393	多功能景区服务站设计	潘冬月

1

产品篇

PRODUCT

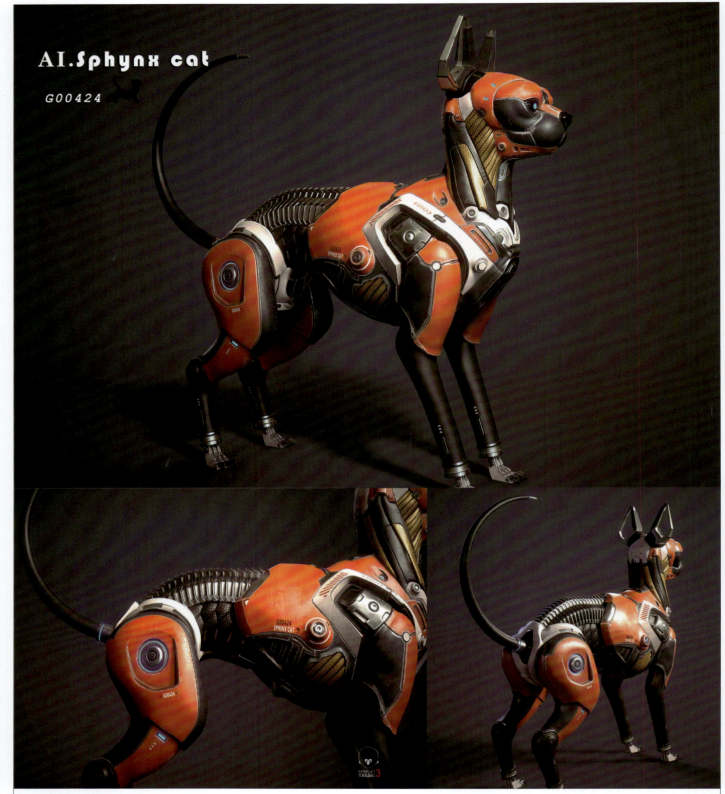

陪伴型人工智能机器猫

　　陪伴型人工智能机器猫为老人和儿童而设计，它是由人工智能主导的猫形态陪伴型机器人。该人工智能机器猫以宠物形态陪伴老人或儿童，亲和力强，能与人类进行交互，成为人类玩伴，它还能提供医疗、教育、娱乐等方面的人工智能服务，成为老人或儿童的生活辅助。

　　基金项目：(1) 四川省教育厅创新团队项目（自然学科）《"互联网+"智能产品设计与研发》，项目编号：16TD0034；(2) 四川音乐学院2020年产品设计重点专业建设，项目编号：326138；(3) 四川省2020年产品设计应用型示范专业，项目编号：326140。

姓名：王翔　　院校：四川音乐学院成都美术学院

自动化微生物土壤污染修复机

目前土壤污染问题愈发严重，本产品使用微生物注射修复技术，能够快速处理多种污染。在微生物分解作用下，修复污染不会影响土壤生态环境，且成本低、修复效果好。代替人工的自动化作业，能够提高修复效率，可长时间全天候大面积作业。

姓名：王思文　　院校：大连理工大学建筑与艺术学院

基于黑土地污染问题研究土壤检测设备

针对东北黑土地现存的土壤质量和农作物生长的问题,这款手持监测土壤设备可以采用定点定时监测并通过蓝牙连接App进行数据分析,有利于保证东北黑土地的可持续发展。

姓名:马嘉悦　指导老师:朱天阳
院校:北京化工大学

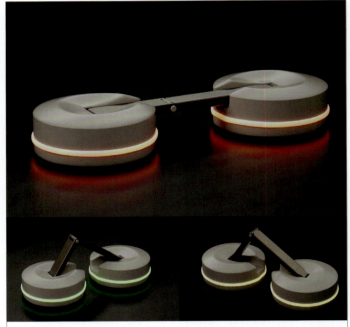

咫尺

该方案旨在通过设计一款能够清洁大厦幕墙的机器人,避免高风险作业时人员发生意外。该方案主要依据尺蠖的移动原理设计,通过主足与副足吸住物体加上躯干的大角度弯曲完成前进、后退的运动。两个环形灯带可直观地展示设备状态,同时在环形灯带内集成了TOF景深感应系统,可扫描测绘周遭立体环境,辅助判断大厦幕墙的障碍物。

姓名:叶源丰德　指导老师:梁峭
院校:江南大学设计学院

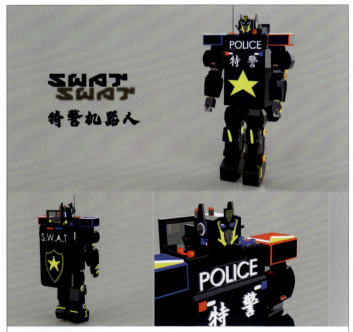

特警机器人

这款类人机器人主要应用于维护治安、救援救灾、反恐作战。其目的就是减少人员的伤亡,提高任务完成的效率。本项目特警机器人趋向采用大数据、云计算等技术手段突破模式识别,实现一键到达、一键作业等功能,使操作更加便捷。其建模、渲染、爆炸图和工程图采用Solidworks软件和Keyshot软件完成。

姓名:张锦 陈韵燃 杨楠　指导老师:席静
院校:沈阳城市学院智能与工程学院

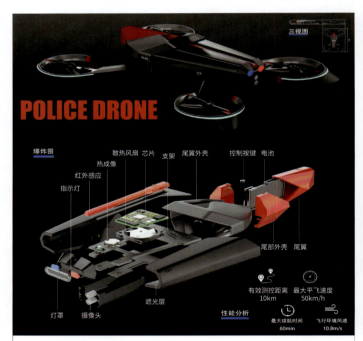

警用无人机

为刑警设计的一款用于监察记录的多旋翼式警用无人机,用以帮助警察更好地完成日常监控安防、处突维稳以及刑事案件侦破等工作。富有强烈的震慑力、科技感的外形设计能对罪犯心理产生足够的威慑力。

姓名:方裔　指导老师:由振伟
院校:北京邮电大学数字媒体与设计艺术学院

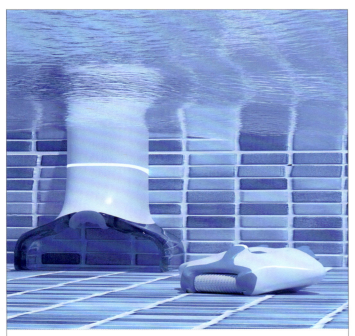

"Manta Sweep"智慧泳池清洁机器人

健康万岁的当下，泳池水质不应该成为人们选择游泳的障碍。Manta Sweep 机器人结构创新，能够解决泳池清洁在传统物理层面与化学物质平衡的难题；Manta Sweep 既是泳池运营方的清洁好帮手，又为游泳消费者提供实时透明的水质数据，以帮助游泳行业建立品牌。

姓名：陈柯亚 袁权静梓　指导老师：许继峰
院校：东南大学艺术学院

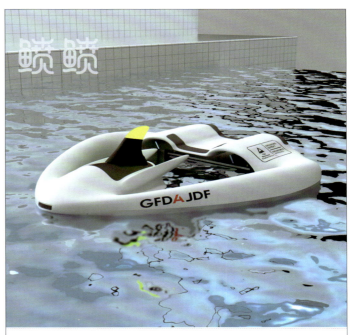

"鲼鲼"全自动泳池清洁机器人

"鲼鲼"全自动泳池清洁机器人机身呈三角形流线造型，能耗低、效率高。产品具有结构简单、性能优良、体积小、重量轻、智能化程度高、工作效率高、垃圾收集效果好等特点。

姓名：林万蔚
院校：汕头职业技术学院艺术设计学院

"百川"公共场景下包容性饮水机设计

百川，一款针对多元人群的包容性公共饮水机。此款产品具有"无碍出水"的功能，将水杯置于该款产品水槽的任意位置即可自动、精准出水，打破了传统饮水机需要于特定位置接水的设置，避免多步复杂操作及烫伤，可以有效解决视障人群、下肢残疾等弱势群体在公共场所中的饮水不便问题，亦提高了正常人群饮水的便捷性。

姓名：张世玉 邵泽奕 刘芷若　指导老师：徐娟芳
院校：江南大学设计学院

智能海洋监测站设计

为了响应国家大力发展海洋农业的号召，推进产业转型，提高能源利用效率，同时为了优化和保护海洋环境，减少底拖网渔船对海底的破坏，优化渔业生产作业结构，完善海洋牧场的建设和发展，基于现存的海上监测站进行改进，和海洋牧场环境营造、波浪能发电和濒危物种保护方案进行结合，推出构建新型一体式海洋检测站。

姓名：马翔宇 罗露　指导老师：胡伟峰
院校：江南大学设计学院

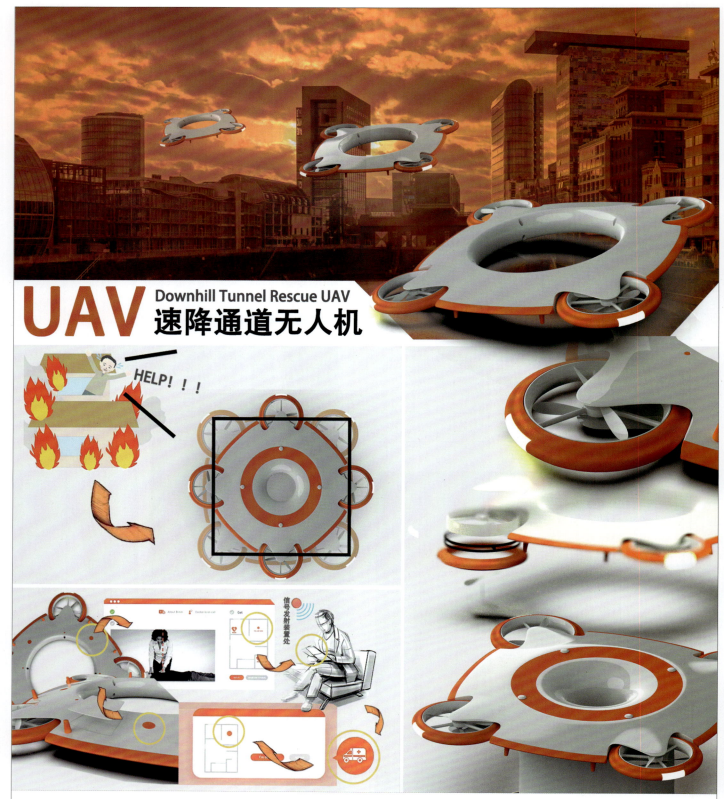

速降通道无人机

速降通道无人机是无人机搭载救援通道的模式。通道的加入大大提高了从高层到底层的逃生速率；通道内材质能让逃生人员得到极大的缓冲，让伤害最小化；本产品同时设有光源，在浓烟等视线不良的环境中也容易找到其所在位置；与此同时，模块化的设计降低了运输成本和存放空间。

姓名：柏子炆 杨君瑶　　指导老师：刘颜楷　　院校：江南大学设计学院

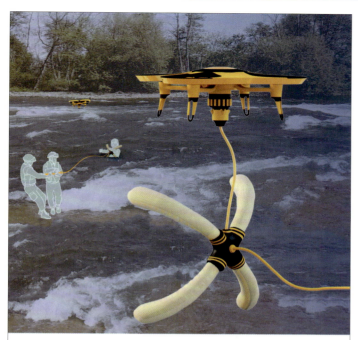

"嗖救"水域救援无人机

洪水灾害是中国影响最严重的自然灾害，最常用的远程抛投在远程激流中常难行之有效。"嗖救"水域救援无人机希望能辅助水域上的远程抛投救援。敏捷的无人机可以快速定位落水者，释放灵巧的软体机器人抓手，紧紧抓握落水者，实现更安全高效的远程水域救援。

姓名：陈柯亚　　指导老师：李永春
院校：东南大学艺术学院

"uva"可伸缩式搜救飞行器

本产品为实现户外搜救任务的高效和迅速反应而设计。飞行器采用可收缩式的设计，在折叠状态下体积小巧，便于搜救人员携带和储存。该产品可提供快速高效的搜救工作，并且携带部署都非常方便。

姓名：李卓然　　指导老师：冯犇湲
院校：吉林艺术学院设计学院

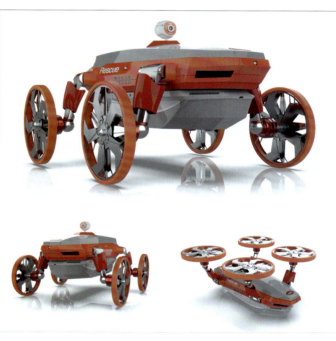

救援融合无人机 X

救援融合无人机 X 是融合无人机与机舱设备的创新救援工具，汇集5G 通信与汽车无人驾驶技术，结合无人机灵活性与汽车多环境适应性。风扇转换实现无人机与车载的无缝切换，可收缩的臂膀适应多样场景。机舱贮备急救物资，无人机迅速搜寻及运送，强化多石路、海洋等救援，为消防部门、被困人员等提供全面支持，高效保障生命安全。

姓名：徐佳祥　　指导老师：郑楚俊
院校：南京传媒学院美术与设计学院

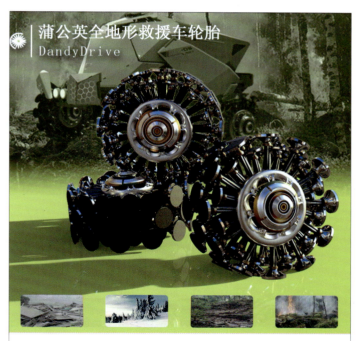

蒲公英全地形救援车轮胎

蒲公英全地形救援车轮胎是一款灵感源于蒲公英外形的全地形救援车轮胎设计。在普通陆地上就像是普通轮胎一样，到障碍路段，分支就会在弹簧的作用下往内缩，其他分支就会顺势爬上，这样在恶劣环境下也能无障碍快速行走且把车内的人感觉到的颠簸降到最小，利于伤员运输。

姓名：任赟竹　　指导老师：张琳
院校：青岛科技大学机电工程学院

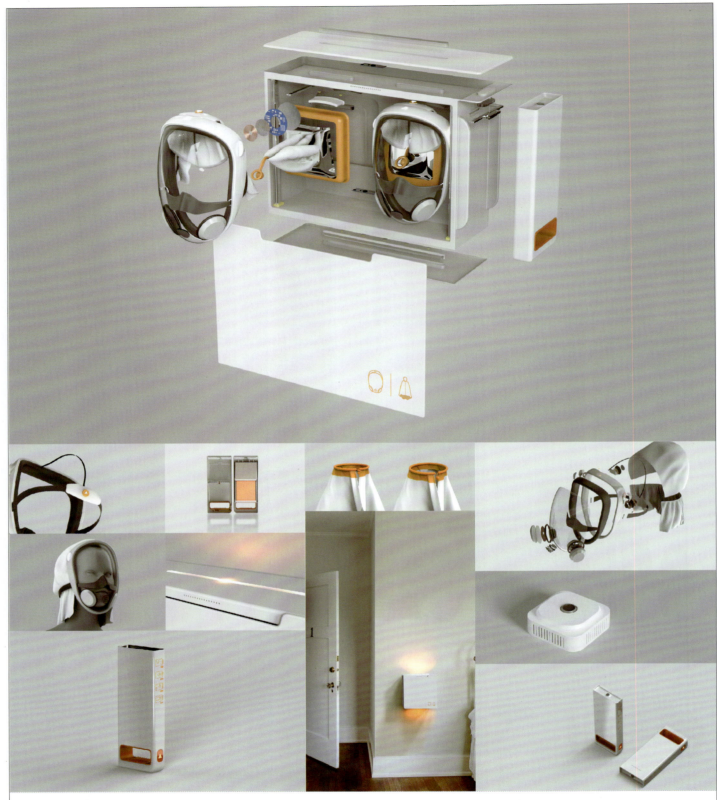

家庭火灾报警急救套装

将火灾报警与急救设备相结合,基于设计心理学中的交互设计六原则进行火灾产品交互流程的设计。当发生火灾时,套装中的烟感报警器会率先发出警报,警报通过无线传输至灭火急救设备,设备自动打开,通过灯光引导用户顺序拿取灭火器、氧气面罩、防火衣。拿到急救工具后,用户按照引导操作即可。

姓名:赵怡宁 李博文 冯睿云　院校:江南大学设计学院

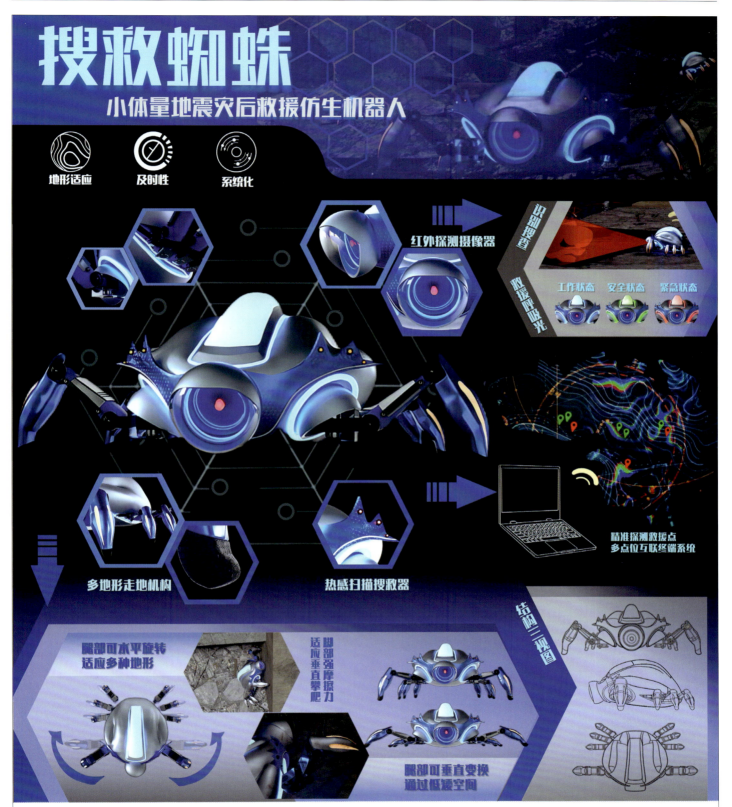

搜救蜘蛛——小体量地震灾后救援仿生机器人

　　这是一款针对西南等地震频发地区，以仿生蜘蛛形态为灵感的小体量多地形搜救感应机器人设计。本产品可在地震救援前期，多维度系统化地对被困人群状态及震区形势进行精准测判，并实时反馈一线信息。在外观设计上融入人文关怀，严谨稳重中融入精巧可爱的形态考量；在功能设计方面包含红外探测摄像器、热感扫描搜救器、多地形走地机构等，可实现救援前期深入探测震区一线，详尽记录被困人员地理位置及生命体状态，为精准救援提供方向并给予被困人员生的希望。

姓名：周景琰　夏兆欣　张雅犀　　指导老师：黄昊　　院校：江南大学设计学院

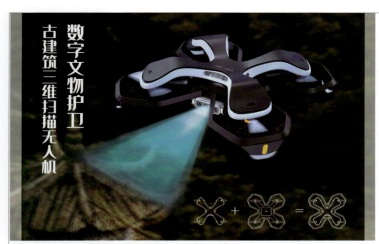
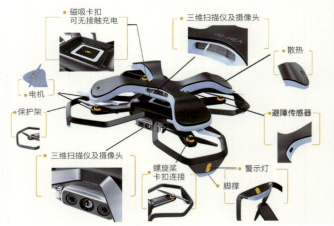

A 大小无人机分开工作流程

大小无人机分开快速扫描　　大无人机进行大范围扫描　　小无人机同时出发扫描阴影区

B 大小无人机结合工作流程

大小无人机结合精确扫描　　双倍三维扫描仪扫描古建筑细节，清晰度更高

"数字文物护卫"古建筑三维扫描无人机

"数字文物护卫"是一款对古建筑进行三维扫描，实时生成数字模型的文物保护无人机组。在这个机组里，大小无人机可分离，同时进行大范围快速扫描工作，提升工作效率；大小无人机也可结合，双倍扫描仪使扫描结果更为精细。使用这种新型无人机组，可以更便捷地实现古建筑的数字保护和保存。

姓名：刘昱彤　李格红　杨佳宁　　指导老师：杨超翔　　院校：华东理工大学艺术设计与传媒学院

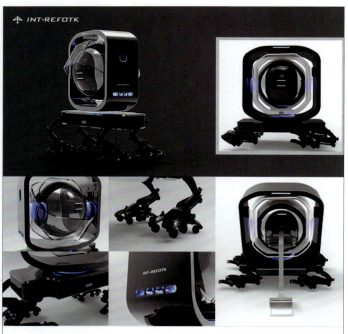

INT-REFOTK 灾后救援机器人

INT-REFOTK 是一款智能平衡救援物资运输机器人，旨在解决灾后环境下的物资运输和救援难题。该机器人采用了刚柔混合机械臂和陀螺仪平衡控制技术，并集成了搜索定位、安全救援、运送物资等功能。INT-REFOTK 能够应对复杂灾后环境，提高灾后救援的效率和质量，对于保障人们的生命安全和财产安全具有重要意义。

姓名：周莉媛　田德倩　张文琪　　指导老师：张琳
院校：青岛科技大学机电工程学院

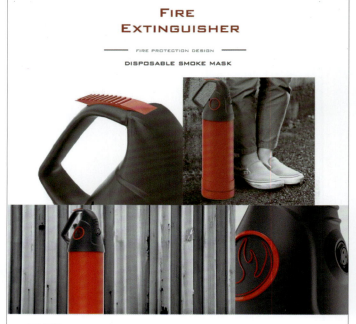

灭火器

抓握手柄采用橡胶制成，使用时可增加抓取力，也可指示抓握方向。压力表位于灭火器左侧，储存区的压力容量可见。灭火器整体底部可旋转打开，存放一次性防烟口罩，方便携带。

姓名：孙嘉辰
院校：辽宁广告职业学院

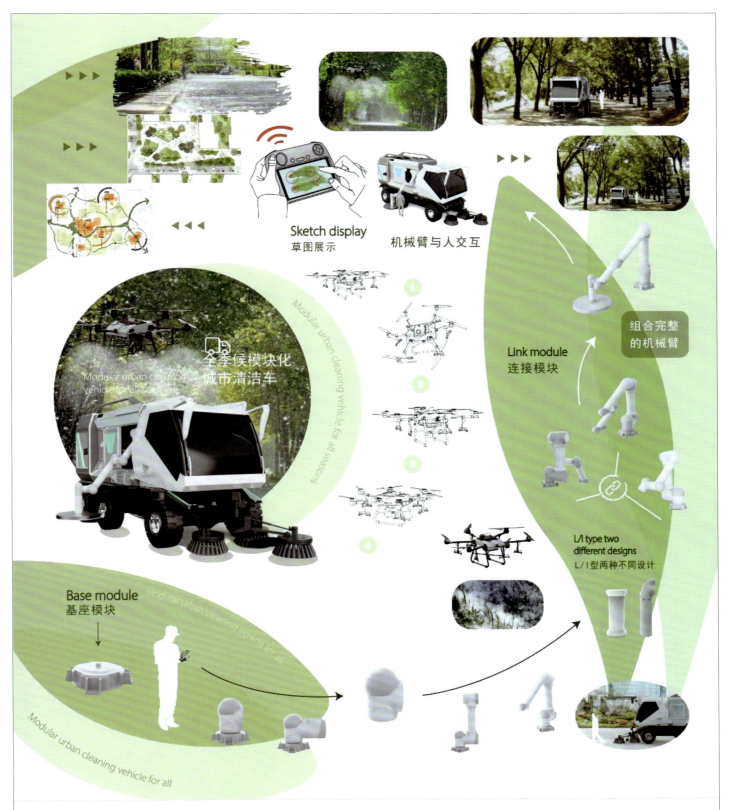

全季候模块化城市清洁车

随着城市化进程推进，城市建设成效显著，但城市环境问题仍面临挑战。从解决飞絮治理问题出发，团队设计了一款适应全季候城市环境治理的模块化清洁车。产品由搭载喷洒治理飞絮无人机、模块化机械臂静电飞絮吸附装置、机械臂除草装置、机械臂吸尘装置的垃圾清扫和收集车组成。喷洒飞絮治理无人机有专用控制器操控其起飞、降落及路线规划，机械臂可更换不同适配装置模块完成多种作业任务，适应城市环境治理的全季候工作需要。整个产品集成于专门设计的城市清洁车，通过遥控天窗、推拉移门分别实现无人机及机械臂装置的收纳与使用。

姓名：汪骏 汪锦民　　指导老师：闫胜昝　　院校：南京工程学院艺术与设计学院

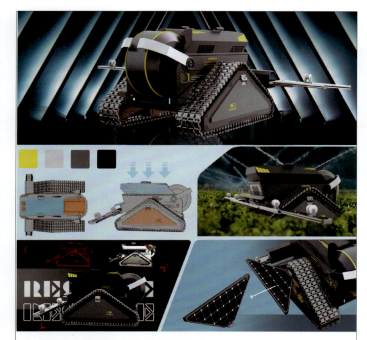

农业自动化铺设与回收滴灌管道设备

设备能根据传感器绘制的滴灌管道铺设路线，自主、智能、机械化地铺设回收滴灌管道，利用太阳能进行动力提供，铺设完成后机器设备可以为压力电机进行水源的提供，压力水箱中加有营养液和滴灌农药，进行生态化管理，还可以连接手机端 App 进行土壤检测的反馈，能够及时了解土地情况进行土地滴灌进一步的控制。

姓名： 苏冉 段明月 朱西亚　**指导老师：** 包春燕 李王婷
院校： 山东科技大学艺术学院

"E-PLUCKER"智能采摘装置设计

本产品是在智慧农业和乡村振兴的背景下进行的设计展开与思考。我国热带作物如槟榔和椰子等大部分都由较高的树木承接，对采摘人员的专业能力有很高的要求，且有很大的安全隐患。本产品致力于将机械化和智能化结合，高效、安全地完成高空果实采摘的任务，减轻采摘人员的工作难度，提高采摘效率，进而实现农业机械化。

姓名： 马翔宇 罗露　**指导老师：** 胡伟峰
院校： 江南大学设计学院

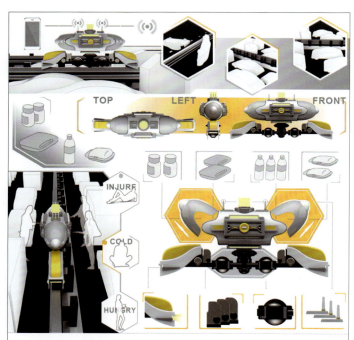

公路磁悬浮应急物资运输车

人们在公路上行驶时通常遇到因自然或人为灾难造成的堵车，有时因堵车时间太长造成乘客或司机发生例如食物短缺、突发疾病没有药品等情况。此产品针对上述问题而设计，在公路两旁搭建磁悬浮轨道，用户通过电话即可联系运输车运送物资。

姓名： 罗臻
院校： 三明学院艺术与设计学院

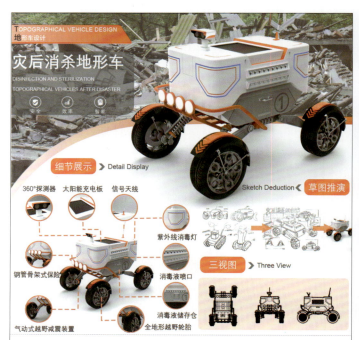

灾后消杀地形车

灾后消杀地形车是一款采用地形车的行走结构，配备专业消杀液喷洒和紫外线灯消杀功能的灾后消杀产品，通过该设计缓解灾后消杀工作量大且人力不足的窘境。地形车的结构使其在地形崎岖、通行受阻的情况下也能很好地爬坡越障，自带导航、避障、远程监控的功能，可以高效完成消杀工作，太阳能充电板为续航提供保障。

姓名： 辛钰 王润思 杨艺　**指导老师：** 李晓娜
院校： 天津商业大学艺术学院

废弃工厂

本作品主要围绕自18世纪一直延续至今的现代工业革命为主线展开，制作一系列工业时代相应产生的重工业器具。人类可追溯的设计活动可以概括为原始萌芽设计阶段、手工业设计阶段和工业设计阶段这三个阶段。机器的产生为人们带来了批量生产，带来了便捷，但这同时不可避免地引发了商业逐利的现象。

姓名：潘越 向彦 程翊桐　　指导老师：严晨
院校：北京印刷学院新媒体学院

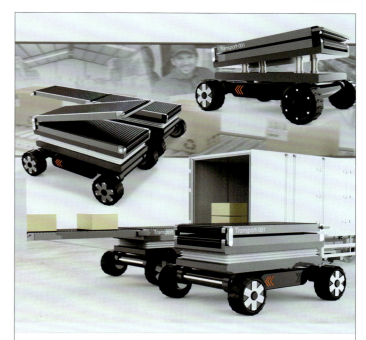

智能物流转运车

传统货物装卸耗时耗力，本产品是基于自动化的智能物流转运车，车体内搭载液压升降装置，配合可折叠机械传动结构，为不同车型之间搭建快速传送通道，解决了传统人力搬运效率低、服务标准不一的问题，旨在实现更高效、安全、稳定的智能物流转运系统。

姓名：郭祖虹 张萍萍　　指导老师：谢玄晖
院校：湖北工业大学工业设计学院

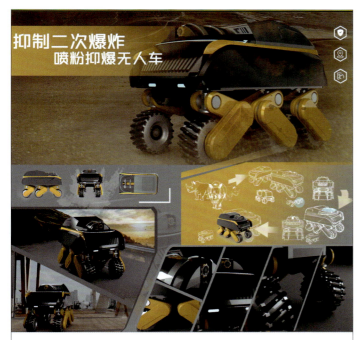

抑制二次爆炸喷粉抑爆无人车

本作品为抑制二次爆炸喷粉抑爆无人车的设计。对初次爆炸产生的有害气体进行泄放，同时控制智能喷头喷射惰性气体（如N_2、CO_2等）降低可燃性气体中的氧气含量，避免事故危害蔓延，为受害人员提供生存保障，给救援人员提供安全稳定的救援环境，降低救援难度，减少爆炸事故带来的经济损失。

姓名：段明月 苏冉 田泽宇　　指导老师：包春燕 贾乐宾
院校：山东科技大学艺术学院

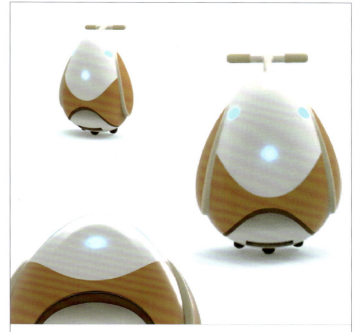

落叶清扫机

以群峰环抱的长白山天池作为主体设计原型，狭长却圆润的外沿结合海天交界线中绽放的日出暖光作为加湿器夜灯/呼吸灯功能的设计，洁白配色给人静谧之感。通过简洁的设计功能和元素，为用户提供更好的生活品质。

姓名：曾书怡 石琢成 王琛　　指导老师：由振伟
院校：北京邮电大学数字媒体与设计艺术学院

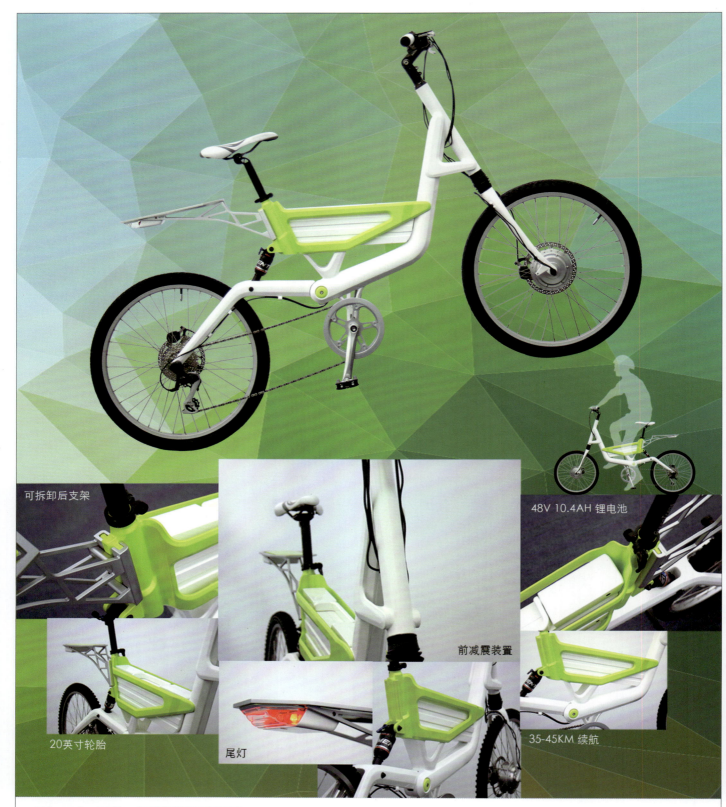

Triangular E-Bike（三角智能电动自行车）

　　设计动机来自联合国可持续发展目标，自行车推广是其中的发展项目之一。不同骑车水平的人控制传统自行车的能力有所差异，而电动自行车使不同群体都能轻松驾驭。这款电动自行车采用三角形几何图案作为设计元素，为城市自行车创造了一种新的造型。

姓名：马居正　　院校：东莞理工学院粤台产业科技学院

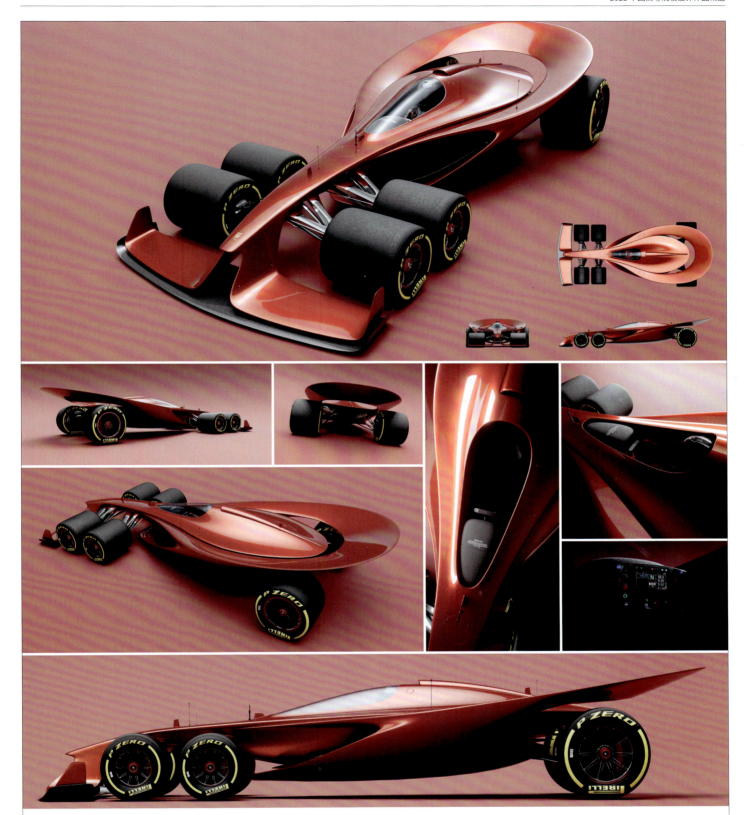

琵琶 F1 方程式赛车设计

　　车身取自中国传统乐器——琵琶的优美曲线，利用琵琶声学原理来提高赛车稳定性。车身颜色为深红色，象征热情和活力。灵感源于对中国传统文化的热爱和对 F1 赛车的激情。不仅外观独特，也有着出色的空气动力学，是对方程式赛车的致敬，也是对中国文化的表达。

姓名：王思文　　院校：大连理工大学建筑与艺术学院

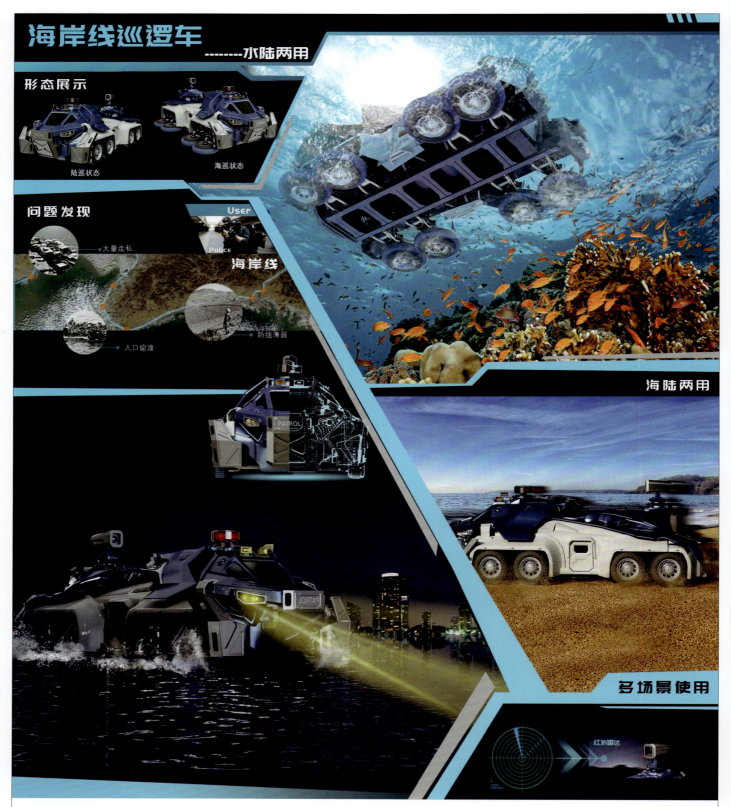

海岸线巡逻车

这是一款将海巡和陆巡结合起来的海岸线巡逻车设计。结合扫描雷达与红外感应等高新技术，造型方面融入装甲车的形态演变，大大提高了夜间海面侦察能力，进一步筑牢反偷渡、反走私工作的立体防线，夯实海上治安管控基础，将安全隐患消灭在萌芽中。

姓名：郑佳勇 郑晓如 刘琦　　指导老师：苏晨　　院校：湖北工业大学工业设计学院

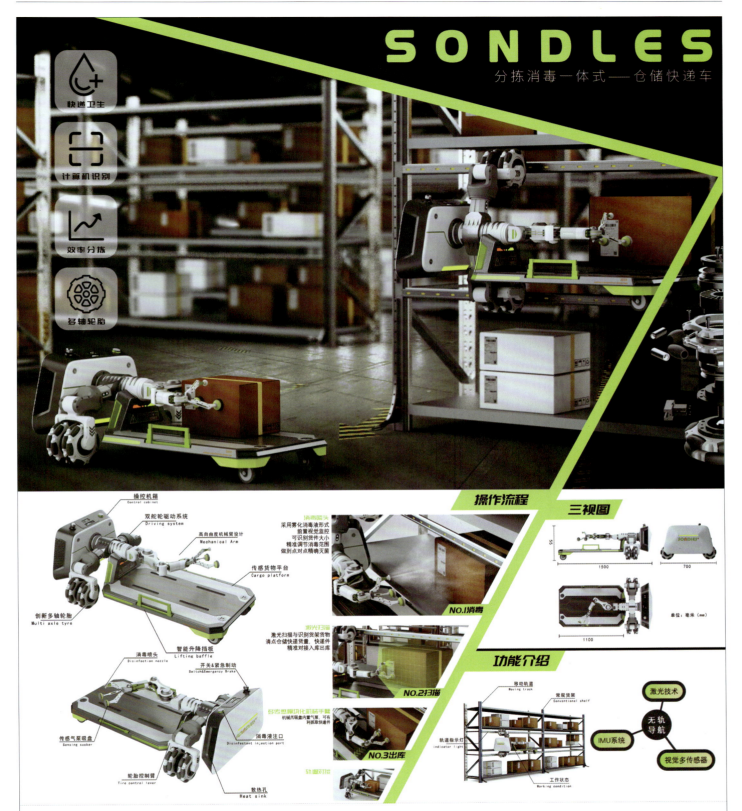

分拣消毒一体式——仓储快递车

这是一台以智慧仓储为核心打造的分拣消毒一体式仓储快递车。其自然无轨导航技术与传统地面轨道式不同，运作更加方便高效。与快递车相匹配的货架轨道系统令其可以灵活匹配多种高度作业，采用视觉AI实现快递货件与物料的精准投放、对接，有效提高物流仓储运作效率。精准消毒功能体现人性关怀，打造健康安全物流环境，赋能智慧仓储。

姓名：郑晓如 郑佳勇 曾一帆　　指导老师：苏晨　　院校：湖北工业大学工业设计学院

"杰尼"两栖车设计

这款两栖车结合了未来球形胎和先进动力系统以及宝可梦杰尼龟的造型，可实现陆地与水面无缝切换行驶，球形轮胎作为浮力辅助装置，提供浮力和稳定性，且方向不受任何约束。车辆搭载游戏手柄一样的操作摇杆和智能语音控制系统，由机械臂控制的显示屏可自主调节角度，允许驾驶员使用各类控制指令、导航、胎压检测、模式切换等，语音或是触屏操控。

姓名：钱飞 陆文豪 田自愿　指导老师：闫胜昝　院校：南京工程学院艺术与设计学院

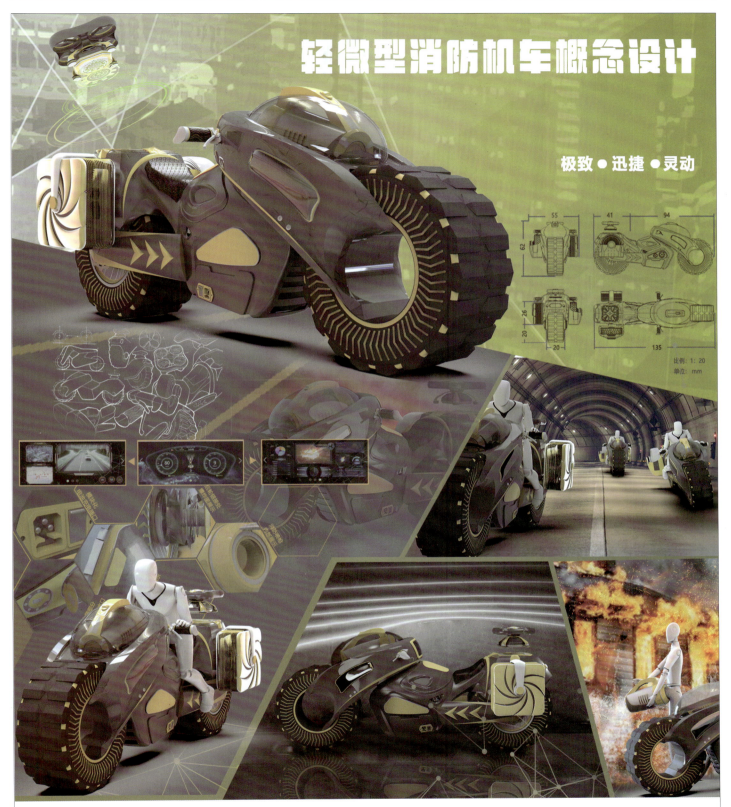

轻微型消防机车概念设计

轻微型消防机车概念设计

该产品流线型设计,对升降无人机平台等进行设计与配置。多处设置警示灯带,高效警示。四旋翼的无人机设计,引入离子助推口,飞行无阻。多层压力波释放口,缺氧阻燃。利用双组模块化电池取代传统机车的电机位置,直流、交流插座组合设计,多种通电选择。水箱取代油箱,让机车更具功能性。

姓名:闫婷婷 张博慧 韩欣冉　指导老师:闫莹　院校:泰山学院机械与建筑工程学院

JOYRider

JOYRider 是一款概念设计产品。目的在于为老年人高频短程出行场景设计一种微型多功能电动车，用更低成本和安全的方式替代目前被广泛使用的"老头乐"。其概念场景定位在自动驾驶高度发达和城市道路规划完善的未来智慧社区中，将个人出行与公共交通系统连接起来，使长者出行更加安全便捷。

姓名：罗晨光　　指导老师：王炜　　院校：上海理工大学出版印刷与艺术设计学院

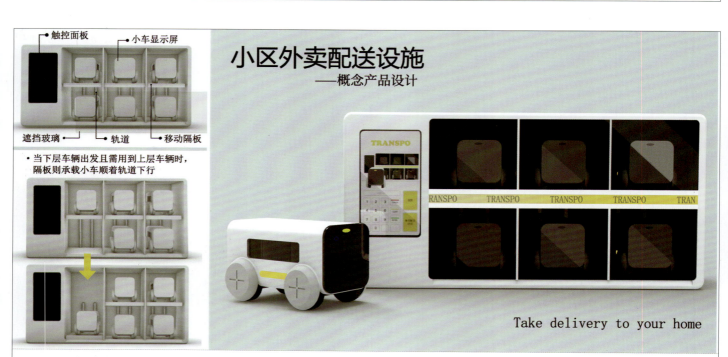

"TRANSPO"社区多功能配送遥控车设计

线上购物的发展趋向成熟，而送货上门服务由于设备、人员、平台限制等因素在实际状况不一的社区中难以普及。外卖货品种类多样且骑手在运输途中往往为了不超时而不注意交通状况，极易发生意外。基于以上情况，提出为社区设计一款社区多功能配送遥控车，辅助解决社区配送"最后一公里"难题，完善"线上购物＋送货上门"的流程。

姓名：张泳洁　何静敏　李茵洁　　指导老师：张立巍　　院校：广州大学美术与设计学院

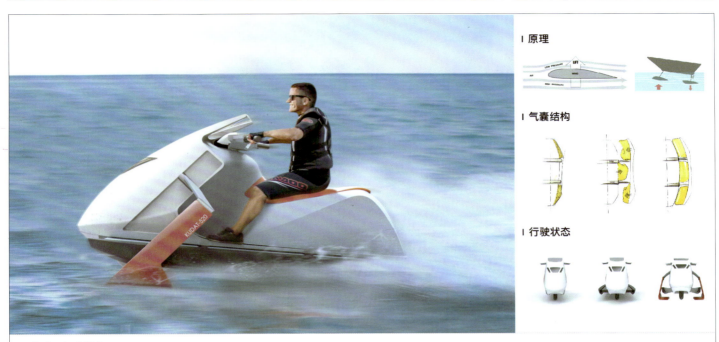

水陆两栖摩托车

 本作品是一个水陆两栖摩托车。通过打开体侧的气囊浮在水面，此状态可以在水面低速行驶，放下水翼后，水翼减少了摩托车与水面接触的面积，摩托车便可在水面高速行驶。脚踏处的起伏可以保护脚部不被高速行驶时的水流伤害，符合人体工学的座椅保证坐姿舒适，使人可以长时间轻松地驾驶摩托车。

基金项目：四川省教育厅创新团队项目（自然学科）《"互联网+"智能产品设计与研发》，项目编号：16TD0034。

姓名：周嘉星　　院校：四川华新现代职业学院艺术学院

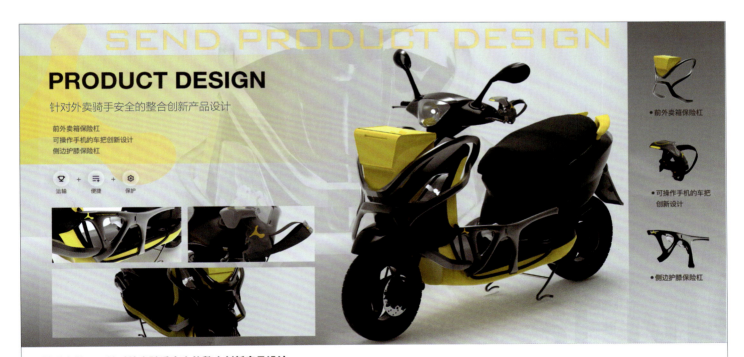

骑手之护——针对外卖骑手安全的整合创新产品设计

 聚焦外卖员的安全健康，通过线上线下结合的深度调研，设身处地地为外卖员群体设计了一系列产品，从行车安全、身体保护、驾驶习惯、工作需求等方面进行了产品的优化和创新设计。希望能够通过系列产品的优化设计，真正为部分社会群体提供一定的关怀。

姓名：栾旭　孙若成　　指导老师：李存　　院校：江南大学设计学院

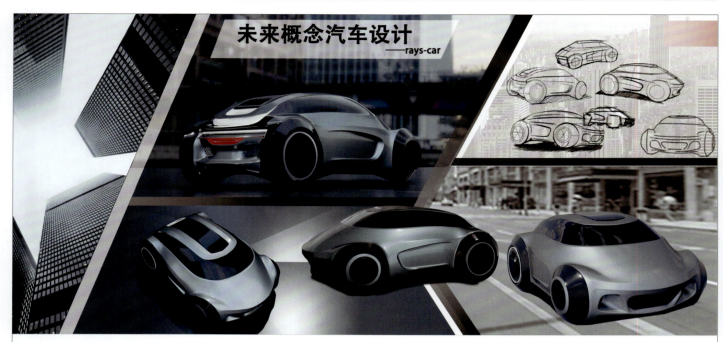

"rays-car"未来概念汽车设计

 本款概念汽车的造型灵感来源于海中的鳐鱼,作为一种力量和韧性兼具的鱼类,体现了我们设计理念中优雅和力量的展现,我们通过其动态和造型将其特点融入车身,采用了充满张力的流线型设计,减少空气阻力,车身线条优美流畅,在道路上展现出独特的魅力和视觉美感。

姓名:伍翔宇 邹辰 指导老师:马东明 院校:北京化工大学

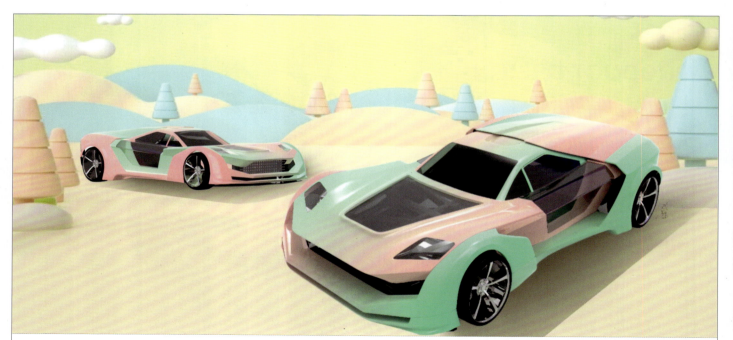

概念轿跑

 该产品根据"未来已来"的概念进行设计。在未来生活中,汽车颜色更加缤纷,功能更加丰富。此次设计运用颜色渐变的装饰,双拼色的外观更加优雅大气,色彩的律动感与汽车的速度感相结合,大面积的玻璃透明化设计,即未来科技感的体现,也是为了在人们乘坐其中时提供更好的乘坐体验。

姓名:官梦影 指导老师:陆宁 院校:西华大学美术与设计学院

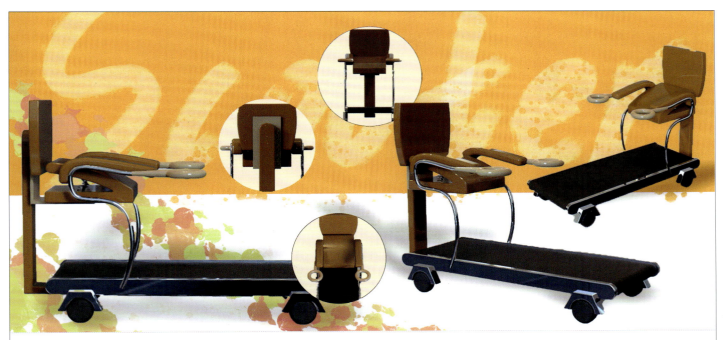

全自动可转换代步车

这款代步车可以让老人支撑着两个车把手，在传送带上缓慢前行，走累了还可以转变方向，坐在椅子上让椅子自动前行。椅子上安装了助起装置，可以帮助老人起身。椅子的外部材质选用真皮，环保透气，舒适结实，极具肉感。内胆采用天然乳胶，高弹透气，抑菌防螨效果好。

姓名：薛玉婷　　指导老师：闫胜昝　　院校：南京工程学院

基于自然交互的遛娃车

随着"三孩"政策的实施，遛娃车的需求将大幅提升。现有的遛娃车普遍存在功能单一、缺乏智能和多媒体功能、互动性差、产品语意性不强等问题。该设计方案提出了一款基于自然交互的亲子互动和具有多媒体功能的智能遛娃车，并具有上坡动力智能补偿、超速预警智能调节、App远程控制和定位功能，从而最大限度保障婴儿安全。

姓名：雷尚仲
院校：广东邮电职业技术学院计算机学院

隐私助手——十堰汽车文化乱码保护章

将轮胎与乱码保护章的滚轮相结合，外形的设计从"圆"展开，又于"圆"结束，线条流畅而优美。印章设计以汽车轮胎印为底，将马灯和飞燕融入其中，灵动的飞燕在布局上更像是一条路，一条通向未来的路，而马灯将为我们照亮前方的路，"马灯精神"更将鼓励我们奋斗前行！

姓名：陶卓　唐宇佳　　指导老师：朱炜
院校：湖北汽车工业学院科技学院

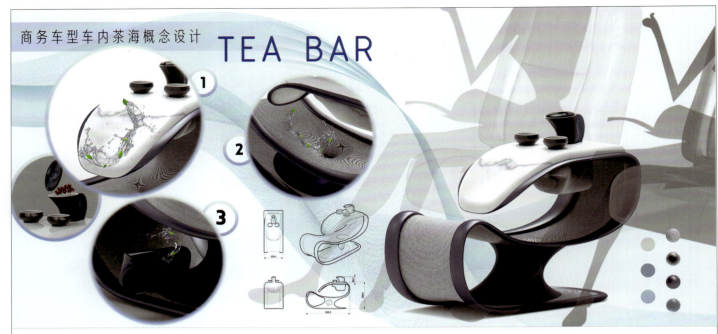

"TEA BAR"商务车型车内茶海概念设计

快节奏环境下的车内放松娱乐如今多局限在音乐、香氛、后排屏幕之上，本产品将车内环境与中国传统茶文化结合，定位于商务车型后排中央扶手，目标人群为40岁以上的上班人群及退休人士。合理设计沏茶、品茶、收集茶水茶渣流程，搭配柔和的全曲线外形，给使用者味觉、视觉及精神上最大的放松享受体验。

姓名：王臻　指导老师：李雪楠　院校：华东理工大学艺术设计与传媒学院

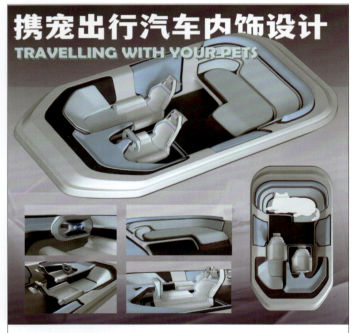

携宠出行汽车内饰设计

在养宠家庭数量连年上升的大环境下，设计将灵活可调节的汽车座椅与携宠出行的主题相结合，给宠物创造了更舒适的出行空间，同时也解决了养宠家庭长途出行困难的问题，在具有功能性的同时兼具美感和未来科技感。

姓名：张铭晏　杨昊霖　马嘉悦　指导老师：马东明
院校：北京化工大学

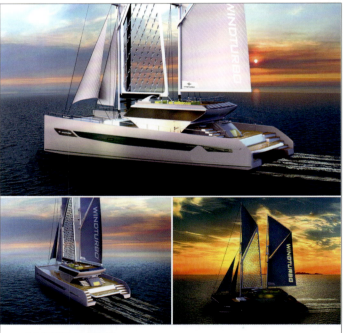

"永恒者"风电帆船

永恒者——新能源帆船基于海上风能资源更丰富、空间利用更充分、电力输出更稳定、环保节能及帆船对环境友好的特点，以帆船为载体，将发电装置（风力发电为主，海水、太阳能发电为辅）与帆船相结合，使帆船在风帆驱驶过程中，有效地将风力转化为电能储存起来，顺应风力发电小型化的新趋势，是实现新能源利用的新型帆船。

姓名：张文琪　郭中滨　赵红洋　指导老师：李淑江
院校：青岛科技大学机电工程学院

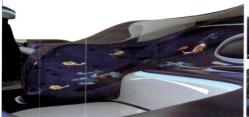

异宠出行汽车内饰设计

将汽车内饰储物和装饰空间与异形宠物（水族动物、爬行动物、昆虫等）生存空间相结合，给宠物创造更舒适美观的生存环境，同时满足携宠出行的需求。生存环境的光照和空间也成为车内装饰，在具有功能性的同时兼具美观和未来感。

姓名：马嘉悦 张铭晏 杨昊霖　指导老师：马东明
院校：北京化工大学

"明日方舟"概念游艇设计

本产品是一款基于元宇宙概念衍生出的未来感游艇。将时代背景设定在 2123 年的地球。彼时的大陆板块环境承载力已几近饱和，因此海洋成为人类的下一方栖居之处。区别于传统的飞桥游艇，本产品设置了体量相当的上下两舱，同时设置了连接舱，通过连接舱的结构变化进行艇体变形，以此适应海上行驶和海下深潜两种环境模式。

姓名：刘燕 李萌涵宇　指导老师：李淑江 牟文正
院校：青岛科技大学机电工程学院

快递纸盒 3D 打印机

本产品主要应用于快递站纸质包装盒的回收再利用。首先碾碎装置将废弃纸箱打碎成粉末状作为打印的主要材料，再结合水性油墨、打印胶水进行 3D 打印，制造出不同尺寸的包装盒去装大小不一的物品，从而减少过度包装及材料的浪费，并解决现有包装盒生产周期长、污染环境的问题。

姓名：刘琦 简然 周智慧　指导老师：唐茜
院校：湖北工业大学工业设计学院

"LEXI"全罩激光切割机

这是一款全罩式激光切割机，具有安全高效的工作效果，可减少安全事故。该设备最主要的创新点是优化了激光切割机的工作流程，通过智能控制面板来操控整个机器，操作员导入板材样式后机器自动进材，并在完成工作后通过履带将已切好的板材运出，过程通过灰黑色玻璃面板清晰可见，实现了生产可视化。

姓名：李昌骏 江驭鹏 胡王毅文　指导老师：苏晨
院校：湖北工业大学工业设计学院

模块化游戏手柄

 这款环状游戏手柄旨在为 Z 世代的上班族提供一种全新的居家游戏体验，并方便他们与朋友、家人进行合作和分享。首先，手柄结构的组合方式简单方便：四个独立的手柄可以根据需要进行组合，每个手柄可以搭载不同的配件，增加了设备社交性和娱乐性，可供 1～4 位玩家以不同方式使用；其次，手柄符合人机工学的环状造型轻巧可爱，充满时尚与现代感，同时注重产品的可持续性，采用环保材料制造；最后，手柄注重沉浸式多感官用户体验，提供了震动反馈、触摸板、声音反馈等功能，使玩家可以更加身临其境地感受游戏的乐趣。

姓名：毛奕雯 刘孟雨 董肇星　指导老师：张立昊　院校：江南大学设计学院

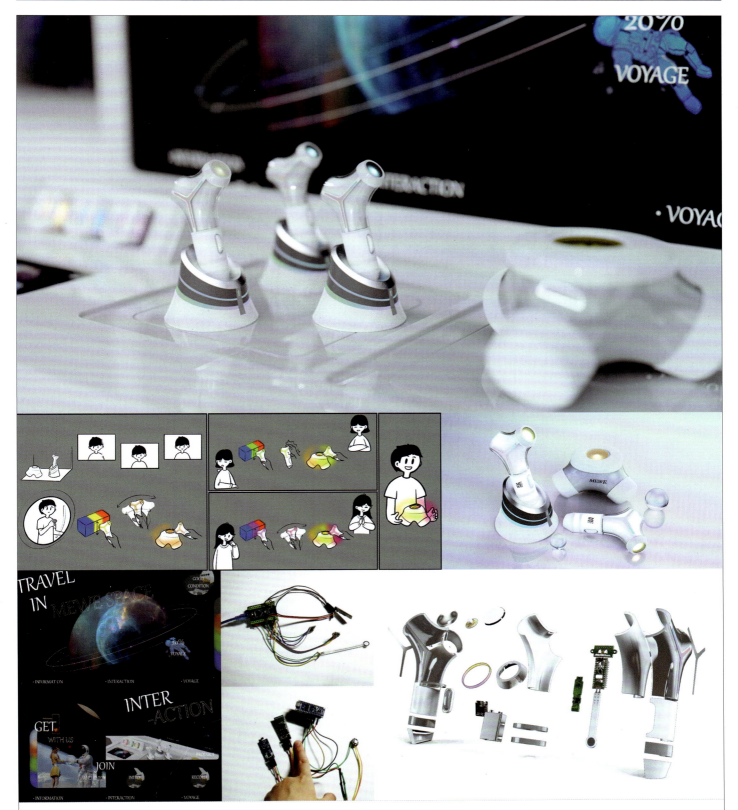

"MEWE" 太空旅行场景下心理关怀类智能交互产品设计

随着时代的发展,太空旅行在不远的未来将会走入人们的生活,本设计让未来太空旅行者在遥远的太空也能感受到彼此的存在与团体的温度,从而舒缓个体在遥远太空的不良情绪压力;同时,通过 MEWE 电子色彩生成器的创新交互也可以给太空旅行者创造更美好的太空旅行体验。

姓名:叶梓　指导老师:梁若愚　院校:江南大学设计学院

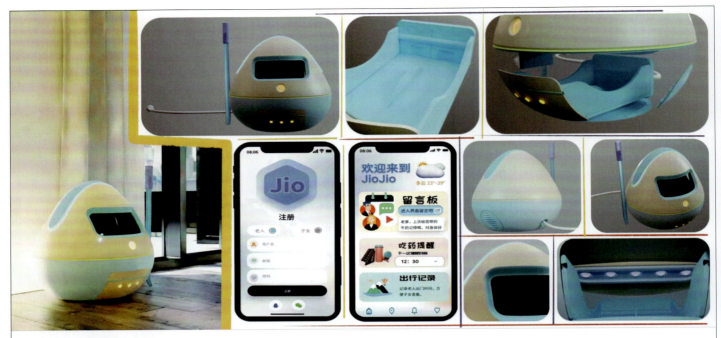

"JioJio"智能辅助穿鞋机器

针对老年人因腰背、膝盖功能衰退而难以弯腰下蹲穿鞋的问题,设计一款能够辅助老年人穿鞋的家用机器,机器配有鞋拔子,用户不用弯腰就能穿好鞋子。配套的App可进行天气播报,用户可在App进行留言设置提醒老人事情,也可设置时间提醒老人吃药,还可记录老人每日进出的时间。

姓名:李子萌 张楠 林安琪　指导老师:闫胜昝　院校:南京工程学院艺术与设计学院

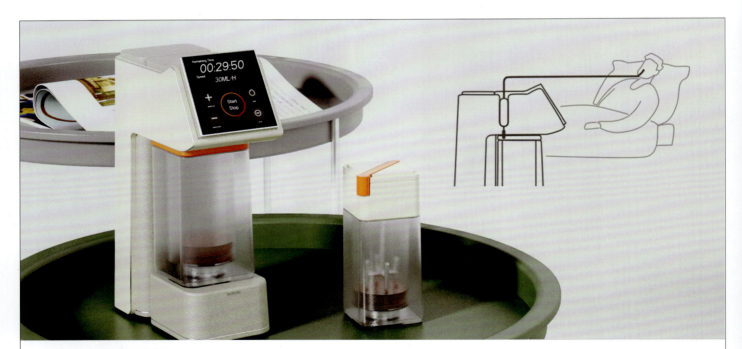

家庭智能肠内营养系统设计

肠内营养能够维持无法经口进食的患者的能量摄取,但其需要医疗机构的专业肠内营养泵,价格昂贵,操作要求高。本设计简化肠内营养的护理流程,实现居家肠内营养操作;结合模块化设计的理念,使肠内营养泵的物理部件具有拆装组合的模块化特征,以租赁部分功能模块的方式降低患者的经济负担,提高医疗资源的利用效率。

姓名:姜嘉祎　指导老师:任梅　院校:上海理工大学出版印刷与艺术设计学院

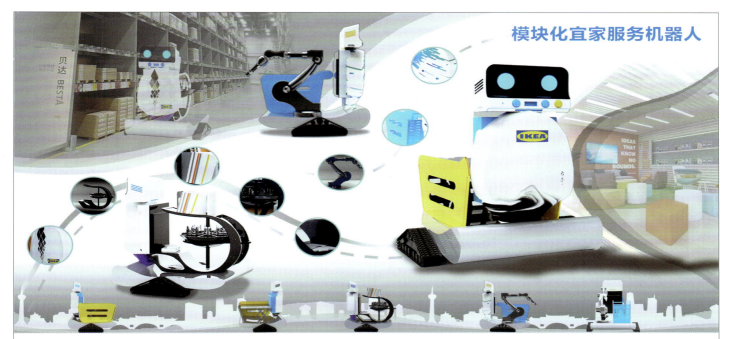

模块化宜家服务机器人

模块化宜家服务机器人

　　宜家是世界唯一一家既进行渠道经营又进行产品经营并且取得成功的企业。随着智能化的发展，宜家也越来越希望引进智能机器人来代替人工，以减少成本。如今市面上的机器人大都功能单一，不符合宜家的独特商业理念。为了解决这一问题，面向宜家独特的经营模式，采用层次分析法对宜家服务机器人的需求进行排序，并进行了针对性、定制化、模块化设计，最终完成一款宜家风格的服务机器人。

姓名：汪骏　汪锦民　　指导老师：闫胜昝　　院校：南京工程学院艺术与设计学院

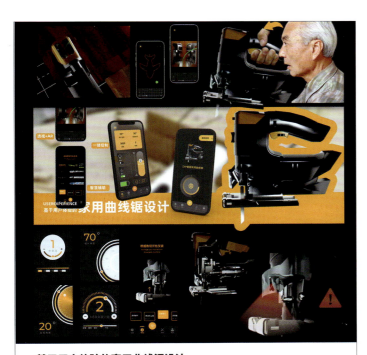

基于用户体验的家用曲线锯设计

　　本设计利用智能技术来简化用户的操作过程，并通过AR引导用户进行正确的操作，解决操作烦琐、安全性差、体验欠佳的问题。充分考虑非专业用户和老年用户对曲线锯的认知程度，通过智能化控制提升用户的自助率，给予专业指导和推荐，让更多用户可以独立自主地完成操作，从繁复的操作流程中解脱，大幅提升了包容性。

姓名：洪贵芝　　指导老师：章彰
院校：华东理工大学艺术设计与传媒学院

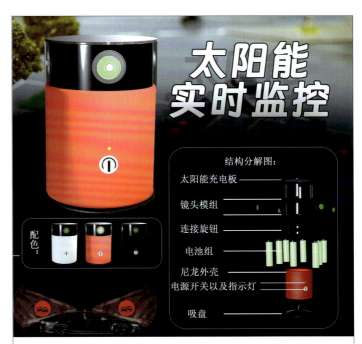

车载太阳能实时监控

　　本设计旨在实时监控车辆状况，采用太阳能充电，无需外部电源。停放时监控周围情况，碰撞时自动记录。配备微处理器和通信模块，将数据传输给车主手机，实时通知车辆状况。实用经济，提供安全保障，减少损失。

姓名：周艺帆　　指导老师：黄瑞
院校：青岛滨海学院艺术传媒学院

地毯清洁机器

 这是一款家用地毯清洁机器，具备净水箱和污水回收箱，结构上采用创新的清洁手柄收纳方式，既节省了空间又方便使用。造型采用了柔和的圆柱体造型，与市面上同类产品机械感的外观相比更有特色。同时，CMF 设计也更具时尚感，投入市场获得了广大消费者青睐。

 基金项目：（1）四川省教育厅创新团队项目（自然学科）《"互联网 +"智能产品设计与研发》，项目编号：16TD0034；（2）四川音乐学院 2020 年产品设计重点专业建设，项目编号：326138；（3）四川省 2020 年产品设计应用型示范专业，项目编号：326140。

 姓名：耿蕊 孔毅 蒋闯闯 院校：苏州工艺美术职业技术学院工业设计学院，四川音乐学院成都美术学院

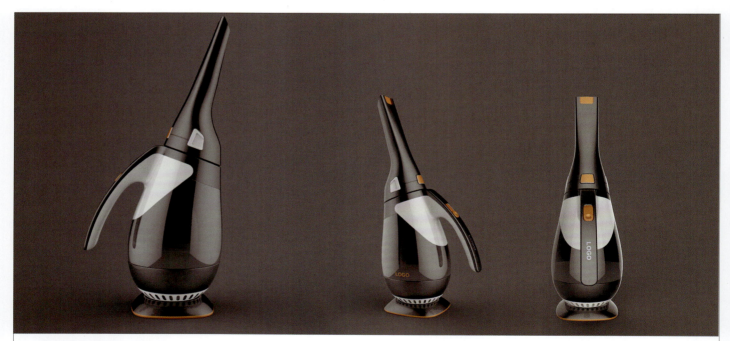

仿生造型家用手持吸尘器设计

 这是一款家用手持吸尘器，主要用于桌面、园艺、沙发等区域的清洁。造型与市面上同类产品相比特色鲜明，造型来源于企鹅的形态，憨态可掬。日常不使用的时候放在充电底座上，也能作为家居环境的装饰。

 基金项目：（1）四川省教育厅创新团队项目（自然学科）《"互联网 +"智能产品设计与研发》，项目编号：16TD0034；（2）四川音乐学院 2020 年产品设计重点专业建设，项目编号：326138；（3）四川省 2020 年产品设计应用型示范专业，项目编号：326140。

 姓名：吴君 耿蕊 孔毅 院校：苏州工艺美术职业技术学院工业设计学院，四川音乐学院成都美术学院

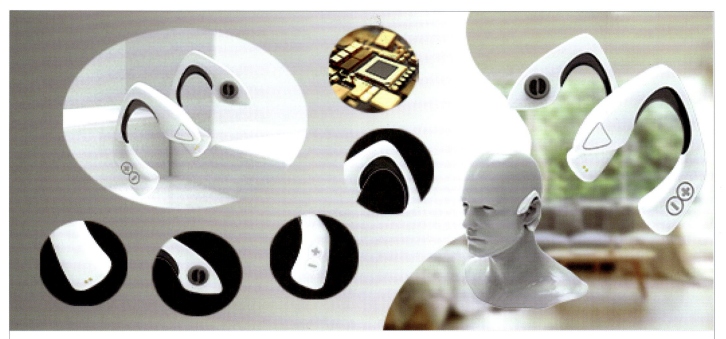

"CareU"新型佩戴式智能设备

　　新型智能设备，佩戴形式选择了耳后佩戴以获得更准确的身体数据，大键设计符合老年人的使用习惯，除身体数据的监测、实时定位以外，加入了助听器的功能，并通过材质的组合、轻量化的设计，助力老年人美好生活。

姓名：彭世凡　　指导老师：闫胜昝　　院校：南京工程学院艺术与设计学院

"健康互联"按摩器组合

　　这款"健康互联"按摩组合结合了TENS脉冲、温控按摩片和智能语音控制等技术。使用方法分为亲友互联或自动按摩两种，亲友可分别通过蓝牙将器械与按摩仪同步连接，一方摇动健身绳或者握压硅胶层锻炼手部可同步使另一方按摩仪启动，从而实现双人健康互联。语音控制和按钮控制任选。配备传感器监测心率，为老人身心健康保驾护航。

姓名：钱飞　　指导老师：闫胜昝　　院校：南京工程学院艺术与设计学院

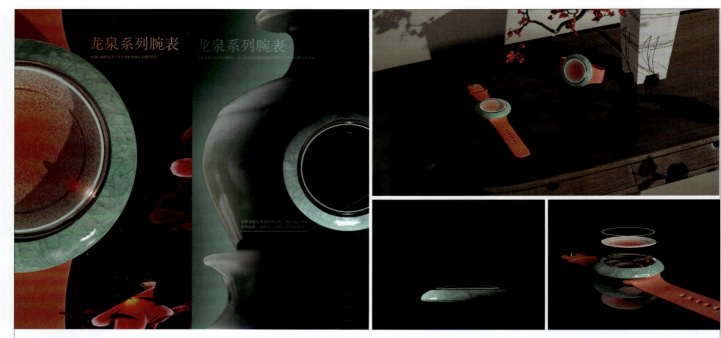

龙泉系列腕表设计

随着经济、文化的发展，文创产品市场也在不断扩大，然而当今市场中的大部分文创产品缺乏文化内涵，设计感不足，不利于文创产品发挥其本身的文化传播能力。本和品将非物质文化遗产龙泉印泥与太空元素相结合，将冰裂纹传统工艺与金属、玻璃等现代材质有机融合，产出了龙泉、墨玉两款文创手表产品，用古今结合、传统与未来相碰撞的文创产品更好地宣传文化底蕴，增强文化活力。

姓名：栾旭 孙若成　　指导老师：张寒凝　　院校：江南大学设计学院

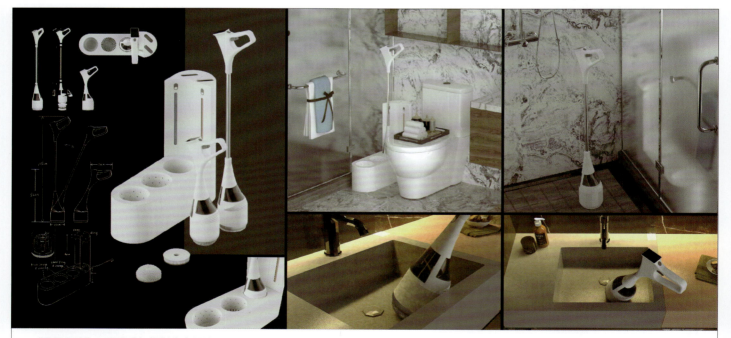

"雅轻便洁"卫浴清洁智能新方案设计

目前，小空间卫浴清洁存在三大问题：方法传统，人工劳动多；空间狭小不规则，大规格产品难以使用；人们不愿亲近湿污地带。本产品旨在为一、二线城市家庭的小空间卫浴清洁提出新方案，包括主体和基站。主体集吸洗烘一体，内部水循环，简化清洁流程；中部长杆可拆卸，适应不同使用场景；基站自动为主体清洗刷头、换水充电。

姓名：范润铭　　指导老师：Shimon Shmueli　　院校：上海科技大学创意与艺术学院

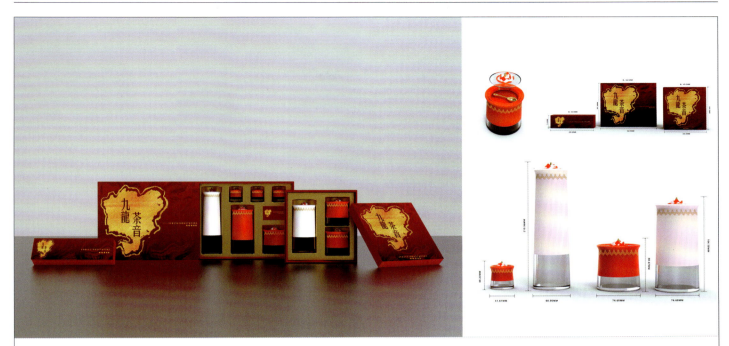

"九龙茶音"乡村振兴号召下的特色农产品设计

积极响应党中央乡村振兴的号召,专门针对四川音乐学院扶贫地区——甘孜九龙,为特色农副产品所设计,提高农副产品的美学价值,运用设计带动当地的美学意识和农产品经济。

姓名:董婉婷 孔毅　院校:四川音乐学院成都美术学院

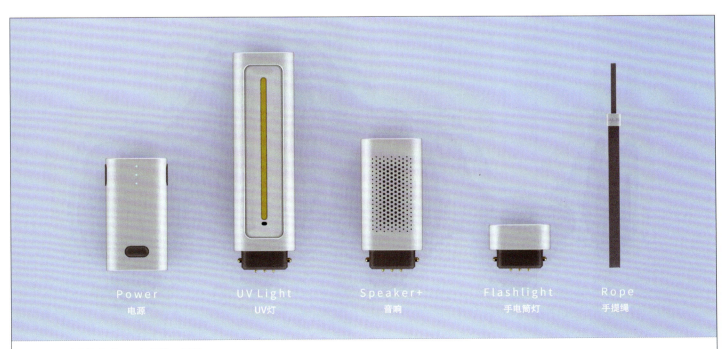

模块化手电筒音响UV灯便携工具组

该设计是一款集合手电筒、音响、UV紫外线灯为一体的便携工具组,可以根据使用需求进行自由组合,便于拆装和携带,造型小巧简约,可以用于多种场景。

姓名:路放　院校:上海立达学院艺术设计学院

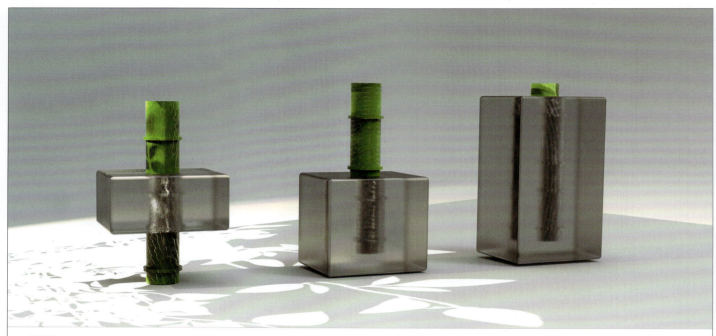

云淮竹

首先，以竹子为瓶身。竹历寒冬而枝叶不凋，故岁寒三友竹居其一。竹子有着坚韧不拔的品质，也有着节节高升的美好寓意，是高雅，是气节，也是寄托。苏东坡说，宁可食无肉，不可居无竹。其次，竹子纹样简洁，寥寥几笔就能勾勒出它的特征，线条虽然简单却能有千变万化的曲度，可柔软可硬朗，变幻莫测。然后，选择用磨砂玻璃材质作为瓶底，朦胧的视觉效果带来神秘感，提高产品质感。同时可以采用视觉冲击力强的颜色与竹子进行搭配，达到更好的视觉效果（可以搭配古典红色、橙色、黑色等）。最后，以创新的、新潮的方式去表达中华文化的意蕴，现代材料与中式传统的融合来传承并发扬中华民族的历史与文化。

姓名：王靖晏　　指导老师：贾蓓蓓　　院校：北京城市学院

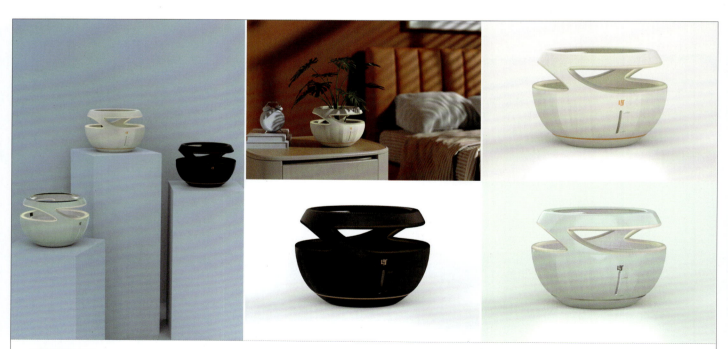

智能绿植系统

本设计注重引导人们在快节奏生活中找回种植绿植的心情。本设计简单来说就是智能花盆与软件形成的配套系统，花盆本身有浇水、补光的功能，还能监测植物的环境状态和生长状态，将数据实时同步到智能设备。本设计使用单片机和物联网技术实现功能。在外观方面，研究了大量的 CMF 案例和设计趋势，在家装中可起到美化作用。

姓名：骆晔晨　金奕舟　罗文皓　　指导老师：陈天翼　　院校：中国美术学院创新设计学院

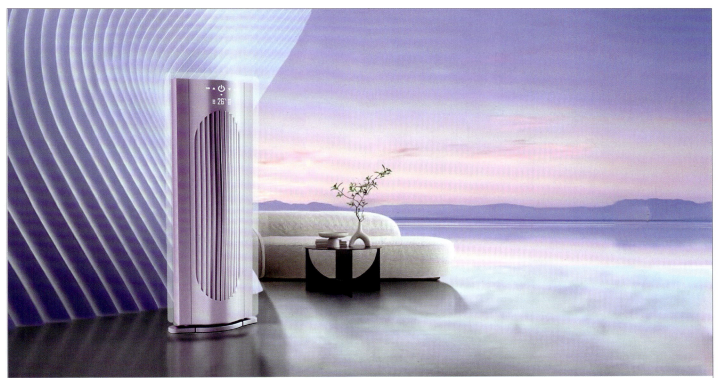

轻量型健康新风空调产品设计

围绕中小空间居家人群进行轻量型健康新风空调产品创新设计。其中创新概念源于诗词,提取具备流动、静谧特征的自然意象,将创新结构与精细化功能结合的同时,融入规则秩序的参数化形体,同时在交互方式上进行情感化体验创新,以呈现灵动、精致的产品质感。

姓名:朱荟雯　指导老师:陈香　院校:江南大学设计学院

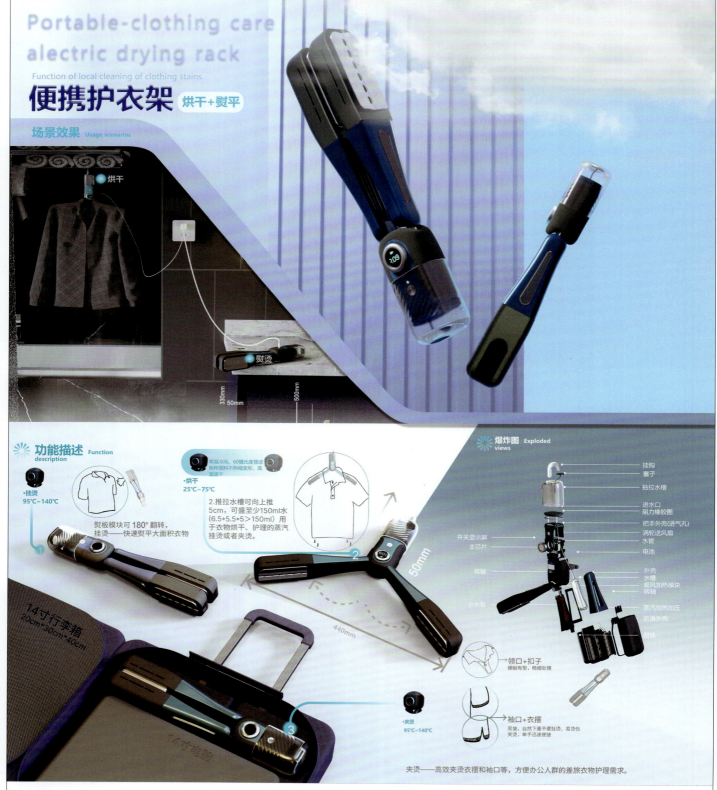

便携护衣架

办公人群商务出差周期较长，会换洗贴身衣物和熨烫部分外穿衣物，对办公衣物有快速烘干、熨平除毛等基础护理的需求。本产品在现有的差旅便携烘干衣架技术上，整合了挂烫、除毛等简单衣物护理功能，补充了夹烫护理功能，方便用户单手快速护理衣摆等部位。三种挡位，符合烘干、挂烫、夹烫等多种需求；温度可视，可挑选最适合面料的温度；结构紧凑，尺寸便携，适用于移动场景。

姓名：任峻瑶 穆曾亭　院校：江南大学设计学院

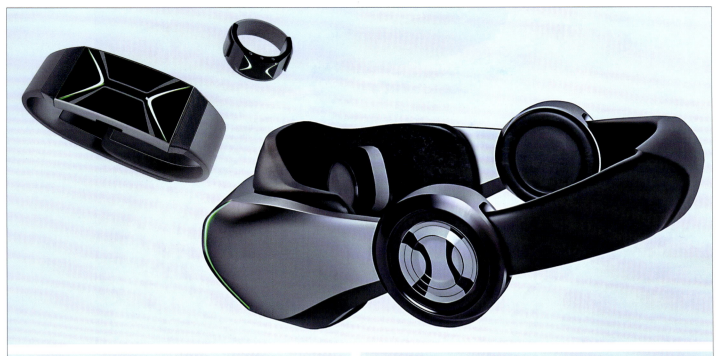

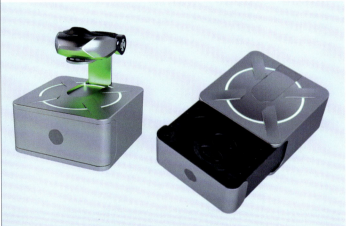

GEIGERS（回声）

GEIGERS 是一款针对家庭单人游玩场景下体验 VR 恐怖类冒险游戏的体验设备。该款设备由 VR 头显、握持环、指套三部分组成，能够结合恐怖游戏剧情，在触觉电极技术的基础上通过三个设备间的数据传输与反馈在游戏不同剧情下切换触觉交互增加肾上腺激素刺激，同时通过握持环上的检测系统检测用户生态，个性调节用户感受到的触觉刺激。

姓名：潘振翔 陈广雨　指导老师：张立昊　院校：江南大学设计学院

定制化3D打印骑行眼镜

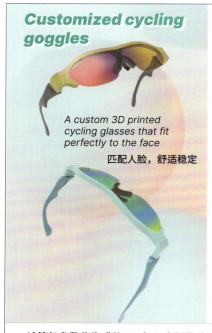
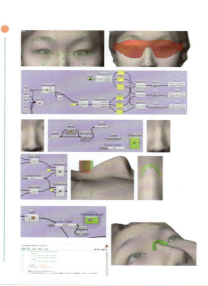
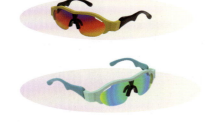
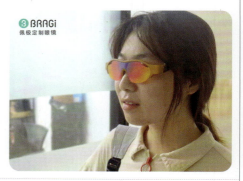

Customized cycling goggles

A custom 3D printed cycling glasses that fit perfectly to the face

匹配人脸，舒适稳定

计算机参数化生成的 3D 打印定制化骑行眼镜

本骑行镜是通过建模扫描头部与参数化匹配面部特征满足眼镜稳定舒适性与多骑行姿态瞳孔镜片对齐的运动配件。利用五点量表与 SPSS 进行问卷数据分析，回归分类，获取需求。提取用户头部脸部参数点进行产品定位匹配；利用 grasshopper 实现可参数化调节镜框厚度、凹槽、表皮干扰形态与疏密等，满足用户多样化需求；粉末 3D 打印进行多颜色增材制造。

姓名：张怡楠 林俊成　　指导老师：周鼎　　院校：南方科技大学系统设计与智能制造学院

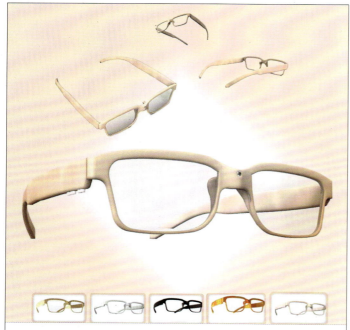

康生智能眼镜

我国近视患者已超过 3 亿人，其中青少年占绝大部分，除了学习压力大的原因外，人们还严重缺乏自觉性和爱护眼睛的意识。康生智能眼镜的镜头通过捕捉环境光线信息，分析用眼情况，累计达疲劳时间（1 小时）后，会通过播音功能提醒用户注意休息。该产品的设计旨在保护青少年眼球发育，也能促使中老年更好地规划工作时间。同时，不入耳式耳机功能可以播放音乐。

姓名：周江源　　指导老师：宗卫佳
院校：南京工业大学艺术设计学院

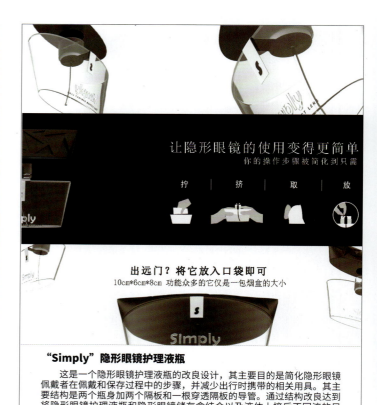

"Simply"隐形眼镜护理液瓶

这是一个隐形眼镜护理液瓶的改良设计，其主要目的是简化隐形眼镜佩戴者在佩戴和保存过程中的步骤，并减少出行时携带的相关用具。其主要结构是两个瓶身加两个隔板和一根穿透隔板的导管。通过结构改良达到将隐形眼镜护理液瓶和隐形眼镜储存盒结合以及液体上挤后不回流的目的。结合后能解决用户在出行时忘带其中一个产品导致隐形眼镜取下后不能正常护理的问题，实现了 1+1 ＞ 2。

姓名：唐丽婕 常馨月 谭惠阳　　指导老师：易晓蜜 郑伯森
院校：四川音乐学院美术学院

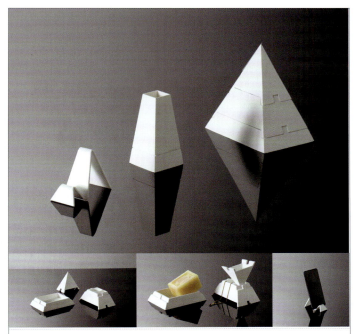

金字塔浴室用具产品设计

本设计以金字塔为灵感，使用 3D 打印技术，实现了一套简约的浴室用品设计，包括收纳盒、牙刷杯、手机支架。收纳盒采用组合的形式，展开时有三种用途。金字塔尖的三角体倒转可用作漱口杯，第二层设计了凹槽，可在洗漱时收纳饰品，第三层则可以用作为肥皂收纳。整体结构上使用了榫卯结构，两两相合，美观实用。

姓名：熊朝丽 李彦君　指导老师：游峭
院校：云南艺术学院设计学院

"循味而来"咖啡味香薰

以当野生动物在墙咖啡为主题，设计的一款咖啡味香薰文化创意产品。绘制了以鹿、鸟、马、海鸥、狗这些小动物在墙咖啡喝咖啡的样子，趣味性地凸显了咖啡的魅力。野生动物循味而来，比喻产品溢出千里的香味，也比喻产品给顾客带来像野生动物一样自在舒适的感觉，此时此刻，没有界限。

姓名：侯玉茜　指导老师：朱建霞 宋化旻
院校：河南大学美术学院

"Feynman"多功能剃须刀

这是一款针对中青年男士使用的多功能剃须刀，主要针对上班族男士早上时间仓促，无暇细心打理胡子的问题。产品一机多功能，还可自动清洗。多功能底座可定期放置清洗液，采用超声波清洗并具有杀菌功效，清洗完毕可一键弹出剃须刀，使用便捷。

姓名：林万蔚
院校：汕头职业技术学院艺术设计学院

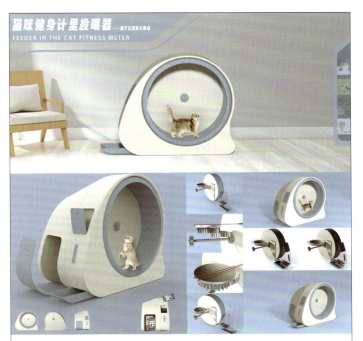

基于记里鼓车的猫咪健身计里投喂器

本产品的灵感源于"记里鼓车"，通过巧妙的机械结构达到走一里触发一个开关的效果，将古人的智慧再创，考虑到猫喜欢在轮胎里跑，设计一款为肥胖的猫咪减肥的宠物运动器材。小肥猫跑一百圈（尺寸 6 尺）消耗大量能量，但仅可获得一点点的猫粮 / 猫零食的奖励，让奖励诱惑小肥猫运动减肥。

姓名：宋如意 颜安淇　指导老师：张琳
院校：青岛科技大学机电学院

"MINI-LINK" 手持吸尘器创新设计

MINI-LINK 迷你手持吸尘器是一款面向 Z 世代年轻群体的适用于小空间桌面环境的手持吸尘器创新设计。从用户体验出发，突破市场上现有的产品形态。通过模块化设计进行系统整合，使用时操作更便捷。形态细节上，将外观简化为简约的几何形态，存放时稳定不滚动。使用时可通过取出机身附带的刷头切换吸尘模式，适应不同环境的需要。

姓名：宋泽龙　张智　　指导老师：邓嵘
院校：江南大学设计学院

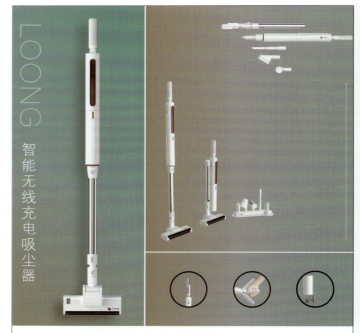

"LOONG" 智能无线充电吸尘器

产品设计来源是几何形状。通过简洁的图形重组，重新定义吸尘器。整个产品在功能结构上进行了多方面创新。我们在人-机-环境寻求最好的均衡点，LOONG 智能无线充电吸尘器就是很好的例子，正确合理的人机互动，简单便捷的操作步骤，安全舒适的操作体验，使人们的生活质量能够得到很好的提升。

姓名：黎明　　指导老师：龙圣杰
院校：重庆工商大学艺术学院

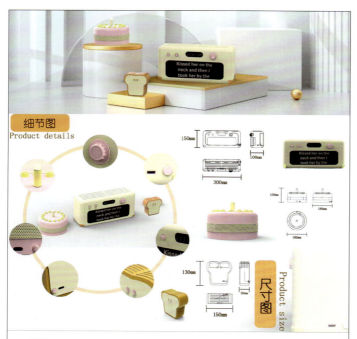

优丝

优丝音响设计将烤箱、蛋糕以及吐司面包的形象融入蓝牙早教机设计中，并加入亮灯方式形成独特的早教机系列设计。主产品含有歌词显示屏以及时间和温度显示屏，为早教机增加了附加功能。材质上以塑料和铝金为主。

姓名：赵丽珺　　指导老师：黄瑞
院校：青岛滨海学院艺术传媒学院

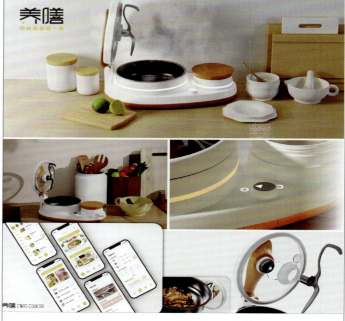

养膳 CARE COOKER——城市"空巢老人"居家饮食产品系统设计

"养膳"整合产品设计、云端平台与系统服务，构建出 CARE COOKER 的概念。用模块化手段整合蒸、煮、炒功能，借助语音引导与自动化烹饪等手段简化烹饪流程。通过 IH 环形加热、恒温感应、密封空间烹饪等技术优化传统烹饪方式。以软硬结合的方式实现子女、老人、产品系统及社会的联动，建立高效、健康的空巢老人饮食康养照料圈。

姓名：宋泽龙　　指导老师：邓嵘
院校：江南大学设计学院

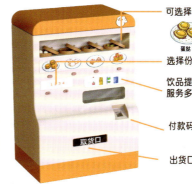

智能定时器

产品外观设计为兔形态，与兔年相呼应，主要功能为定时器，分为短期定时和周期定时，短期定时可以提醒用户做将要做的事情，周期定时的时间间隔长，定时时间到，叶子变为红色便于观察，提醒用户记住应该做的事情，方便对时间的掌握。例如：提醒用户给父母打电话，提高子女与老人的沟通。本作品同时附带小夜灯，有一定的照明功能。

姓名：肖慧　　指导老师：谢淑丽
院校：西华大学美术与设计学院

早茶贩卖机

上班族一周有五天都需要早起，不仅早餐来得匆忙，一顿美味的早餐更是难以获得。早茶贩卖机不但将广东特色早茶搬入办公室大楼，解决了上班族的早餐问题，还以其地域特色和休闲性满足上班族工作日难以收获的惬意感。

姓名：刘雨飞　吴佩桃　　指导老师：陈旭
院校：广州美术学院工业设计学院

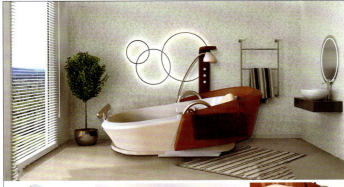

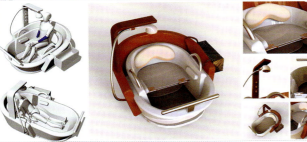

适老化可折叠浴缸

为了满足老人泡浴与淋浴两方面的需求，我们设计了这款可折叠浴缸。浴缸采用模块化设计，前端的部分带有滑轨，可以做到前后折叠的效果。同时座椅也做了折叠设计。当前端收起的时候，座椅折叠变成小板凳形式，老人可以坐着淋浴。当前端完全展开时，就可以泡浴。

姓名：王雅瑄　　指导老师：闫胜昝
院校：南京工程学院艺术与设计学院

"KEY-LIKE"便捷式冲牙器

随着社会经济的蓬勃发展和消费观念的转变，男性的消费观念正在强势崭露。针对这一趋势，KEY-LIKE冲牙器以满足精英男士的审美和实用需求为目标，开创男性消费蓝海。产品以两大设计亮点示人：一是将收纳盒与水箱一体化，解决了传统冲牙器体积庞大问题；二是提供常规形态与外接容器两种模式，巧妙解决便携式冲牙器水箱容量小的困扰。

姓名：楼梦媛　　指导老师：皮永生
院校：四川美术学院设计学院

"中式美学"空气净化控湿器设计

空气净化控湿器是一款通过过滤器和负离子技术去除空气中的污染物,并通过湿度传感器自动调节室内湿度的产品。创新点: 1.具备花瓶功能,纳秽吐新,与植物一起呼吸; 2.将维持植物生机的水净化过滤,并为环境加湿,实现水资源循环利用; 3结合空气净化与智能控湿功能,小巧便携。提取中式花瓶形态元素,产品与植物的有机结合为可持续发展做出贡献。

姓名:许朝阳 杨文静
院校:华东理工大学艺术设计与传媒学院

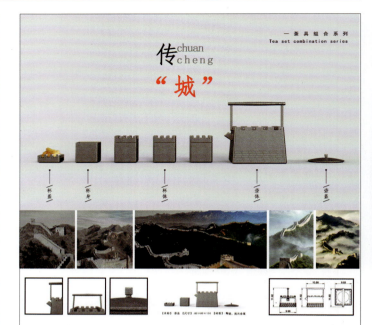

传"城"

传"城"系列茶壶设计灵感来源于长城,利用长城所具有的气势磅礴形态,全方位地展示了长城的独特风貌,也是中国特有的标志性建筑,更是一个象征中国的符号。城墙装饰性强,可作置物盒使用,运用长城由上至下宏伟的外形与茶具的优雅结合,营造了极具艺术视觉的观感。

姓名:胡锦成 指导老师:孟丹丹
院校:景德镇艺术职业大学陶瓷艺术与设计学院

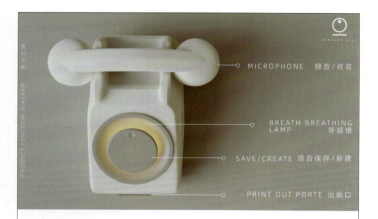

远方的来电——临终关怀设计

用户在留言时只需将转盘扭转至点位摁下转盘,激活灯组系统,给予用户视觉反馈,拿起话筒进行留言,听取留言也只需将旋钮扭到留言文件,摁下转盘,灯组系统被激活后,则可拿起听筒听取留言。本产品同时可以通话,系统将会自动保存并截取音频,打印在特供的纸张上,这次通话作为生者缅怀死者的纪念。可将纸制成平安符、小船、千纸鹤,以怀念死者。

姓名:刘雨青 林建伟 吴志泓 指导老师:陈旭
院校:广州美术学院工业设计学院

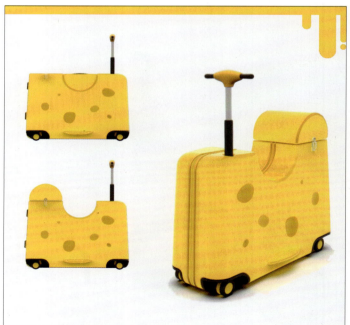

"奶酪"模块化子母旅行箱

该产品是一款模块化儿童出行子母旅行箱,主要是从旅行箱优化设计和解决儿童出行问题的角度去考虑,结构上使用了子母箱的设计,子箱位置可拆换安装作靠背使用,也可单独使用。模块化的设计,在原有的旅行箱设计基础上增加了可灵活变换的功能,智能化的同时,更加注重儿童的使用体验。

姓名:颜安淇 宋如意 指导老师:张琳
院校:青岛科技大学机电工程学院

木棉花棉签

木棉花是广州市市花，颜色红艳，开花结果成熟后，花心里面有如同棉花一样的毛茸茸的絮状物。木棉的棉絮纤维被誉为"植物软黄金"，可做棉衣、被褥、枕芯等用品。此款文创产品"木棉花棉签"以其为灵感，结合木棉花的造型，以木棉花棉絮为材料制成的棉签，让文创产品富有文化地域特色又能体现可持续设计的理念。

姓名：黄军花
院校：广州美术学院视觉艺术设计学院

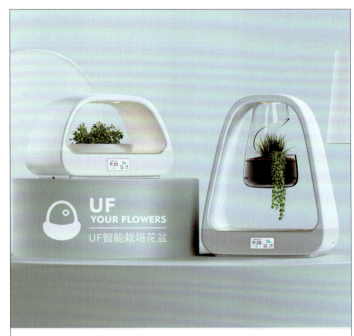

"UF"智能栽培花盆

传统的花盆只能给植物提供一个生存的空间，而植物是否能够健康成长取决于人为操作。但如今随着都市人生活节奏的加快和生活压力的增加，人们并没有足够的时间和精力来打理养护的植物，大型办公场所的植物更是需要聘用专业人士来照看，UF智能花盆则应运而生。

姓名：林万蔚
院校：汕头职业技术学院艺术设计学院

怒蛇纹梅瓶

本设计以中西结合的方式完成了基于中外艺术史素材的产品设计。怒蛇是巴比伦城伊什塔尔城门浮雕描绘的生物，据说是巴比伦神祇马尔杜克的宠物。梅瓶是中国传统瓷器器型，造型优雅。此女性线条版的柔美瓶身上饰以"伊什塔尔城门"上的怒蛇浮雕为原型绘制的青花纹样，配色为传统瓷白和青金石色，二者结合是中西合璧的完美体现。

姓名：伍崚铮　指导老师：徐腾飞
院校：北京师范大学未来设计学院

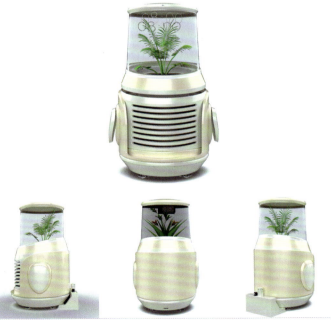

植物碳循环卫士

"植物碳循环卫士"是融合植物养护、空气净化和智能功能，集光感芯片、智能花盆、空气净化器的自动移动机器人，通过智能透明面板与App实现室内环境智能管理。根据光线自主调整麦克纳姆轮并移动路线。支持无线和自主充电，容纳绿萝、招财竹等优良植物，结合自然的力量和智能化技术，为用户提供清新室内空气和舒适生态。

姓名：徐佳祥　指导老师：郑楚侁
院校：南京传媒学院美术与设计学院

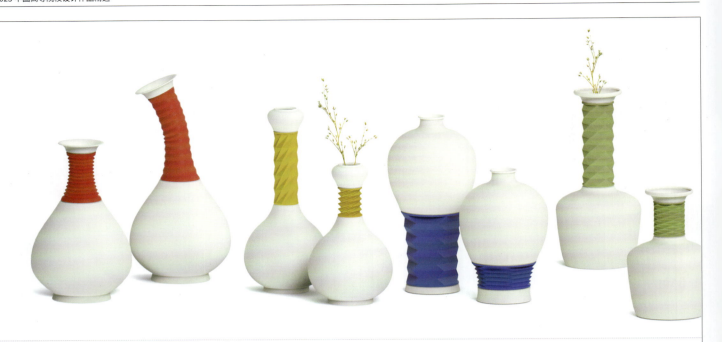

"再现"花器

花器历史悠久，其器型受政治、经济、人文和技术等影响而变化。设计精选梅瓶、玉壶春瓶、纸槌瓶、蒜头瓶四款经典，巧妙地结合折叠拉伸结构使花器自由改变形态。器型的拉伸变化与该瓶型在历史演变部位高度吻合，用者从中不但可以感受器物在历史的变化，作品亦再现了花器的变迁，折射出传统与现代的对比。

姓名：磨炼 陈丽诗　　院校：广州美术学院工业设计学院

缤纷花瓶

用传统陶瓷为材料，打破传统陶瓷器型，利用大量的拼接，装饰器皿。破碎拼接，整形掏洞，自然造物与陶艺机理的表现方式，将破碎美赋以灵魂。丰富的釉色表达，传达自由洒脱阳光向上的生活美学。细条设置增加层次感，不规则洞口，高低错落分布，实用美观。

姓名：谢依娜　　指导老师：张志龙　　院校：内蒙古师范大学设计学院

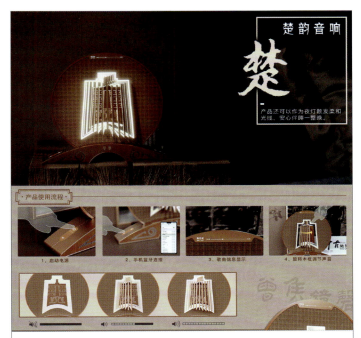

楚韵蓝牙音响

为打造荆楚文创产品，以青铜器"编钟"为元素设计一款音响。将荆楚文化元素融入现代设计，产品形式上体现了文化内涵，功能上呈现了编钟作为乐器的属性，同时加入灯光，让用户在使用过程中从视觉、听觉感官上享受袅袅余音的体验，并从中感受和发现传统文化的魅力。

姓名：李欣灿 江驭鹏 李昌骏　指导老师：苏晨
院校：湖北工业大学工业设计学院

"苗语有银"苗族文化蓝牙音箱设计

这是一款根据苗族银饰服饰进行设计的音响。音响的设计提取了苗族银饰服饰的外观特征，结合轻奢风进行创新设计，并将音响的使用体验进行调整，让苗族文化与现代人的生活方式更加贴合。希望现如今的人们能够在喧嚣中感受中华民族的魅力。

姓名：沈作繁　指导老师：王蓉
院校：西华大学美术与设计学院

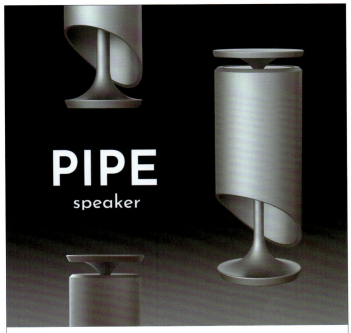

"PIPE"音响

PIPE 是一款以管风琴管为造型灵感的音响。金属原色的极简外观与材质为其带来冷静、优雅而高端的产品情感。PIPE 巧妙地利用声学反射原理，将音响设备隐藏于腔体内部，更显低调，并通过上下盖的反射实现 360°的扩声。

姓名：王渊昊辰　指导老师：杨继栋
院校：上海科技大学创意与艺术学院

"尘光"暖光助眠智能蓝牙音箱

"尘光"是一款以播放 ASMR 音频、白噪音、纯音乐等舒缓音律为主要功能的助眠音箱。其造型汲取日本枯山水与侘寂风格传递出来的静心凝神之感，向听者传递轻柔和缓的声音。并附有暖光灯，柔和不刺激。其配色选用低调的棕色调，让人联想到宁静的晨昏时光，营造温馨的睡眠环境。

姓名：傅深铭　指导老师：殷润元
院校：江南大学设计学院

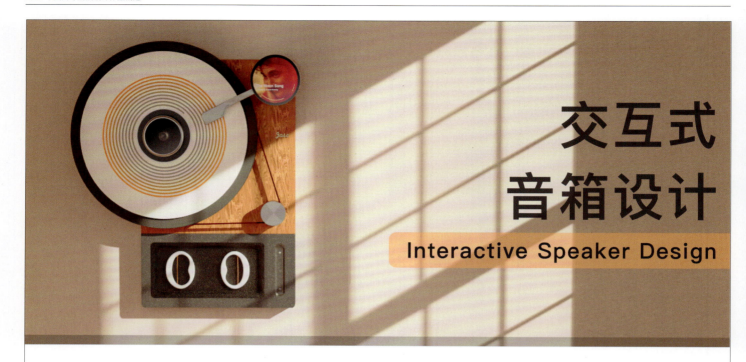

交互式音箱设计
Interactive Speaker Design

三视图尺寸 Ortho.

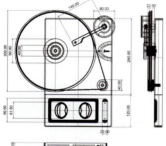

产品爆炸图 Explosion Diagram

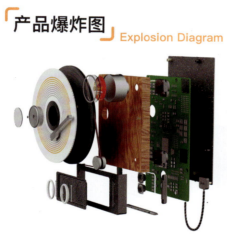

产品细节图 Detail Diagram

交互逻辑 Interactive Logic

音乐选择
设备通过利用表情和体温能够在一定程度上反映出人们情绪状态的特性，帮助用户挑选情绪适当的音乐

和音乐交互
通过对用户肢体动作及声音的识别，设备可以根据用户的喜好对音乐进行实时改编，如模拟合唱、改变律动等

反馈
完成体验后用户将得到一张通过颜色记录情绪变化的卡片

交互式音箱设计

　　交互式音箱是一款通过识别能够反映用户情绪状态的下意识动作，经过计算使音乐发生自然变化以引导用户的情绪无意识地调整至相对平静或积极的情绪状态的设备。让音乐氛围与用户情绪进行主动交互，打破听众与音乐交流的单向性，使音乐与用户产生情绪共鸣，以增强用户幸福感受，舒缓不良情绪，为人们提供便捷、温和的心理疗愈方式。

姓名：秦浩翔　　指导老师：付美平　　院校：北京联合大学生物化学工程学院

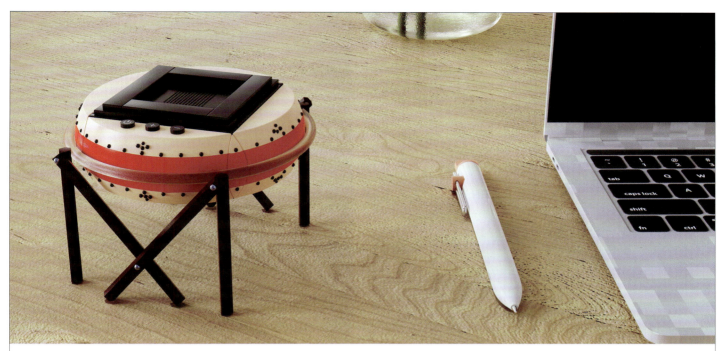

产品三视图

灵感来源

乐亭大鼓　　　　　积木

爆炸图

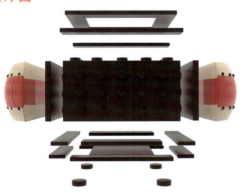

包装设计

主效果图

三视图

材质：ABS塑料

尺寸

类型：翻盖式包装盒
大小：18cm X 8cm X 28cm
材质：特种纸

产品配色

#eec8a5　#de2323　#ececec　#242424　#3d0b03

唐山非遗文化产品设计——积木蓝牙音箱

此款积木蓝牙音箱的设计灵感来源于非遗文化唐山乐亭大鼓，和积木结合进行创意设计。采用积木拼接的方式，造型比例合理有层次。本设计配色采用鼓本身的固有色，使我们在使用音箱的时候，也能感受到乐亭大鼓的魅力。目前乐亭大鼓面临着失传，我们要让优秀的文化传承下去，传千年之经义，燃万古之明灯。

姓名：黄柏铭　　指导老师：黄瑞　　院校：青岛滨海学院艺术传媒学院

秘制小音箱

将手机化身磁带置入小音箱之中，现代与复古完美结合。秘制小音箱复古且具有仪式感的物件，富有打动人情感能力的细腻感，感性的交互方式，个性的配色与外形，高品质的肌理。这类充满复古感的产品归属感强，富有鲜明的时代特征和功能语义，是易于营造良好音乐氛围的产品。

姓名：郭晓宇 陈泽锐 赵茹娇　指导老师：张成义
院校：青岛大学纺织服装学院

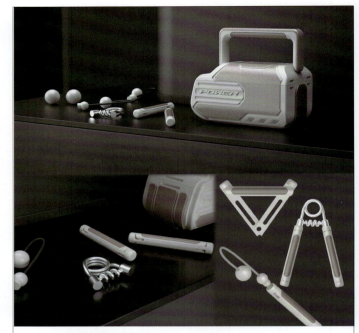

壶铃音箱多功能健身器具设计

本设计结合有氧运动和力量训练，通过模块化、可拆卸设计实现多功能组合，降低健身门槛和成本。壶铃音响既可收纳节省空间，也满足音乐力量训练需求。产品还集成了跳绳功能，可折叠转换为有氧训练跳绳，并配备不同重量的跳绳球以满足多样需求。

姓名：唐谦　指导老师：余森林
院校：湖北工业大学工业设计学院

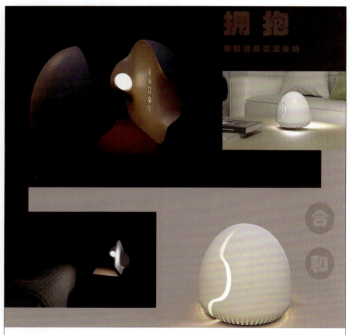

拥抱

家以"和"为贵，该分体式产品旨在通过"合体"分享视听兴趣，增进亲人间的了解；"分体"个性化设置私人需求，减少不必要的摩擦。蛋壳圆润的外形设计给人以亲切感；单手互补拥抱的拟人动态设计，表达了对谦让和睦的家庭氛围的美好期许。

姓名：翟子怡 周瑶　指导老师：殷润元
院校：江南大学设计学院

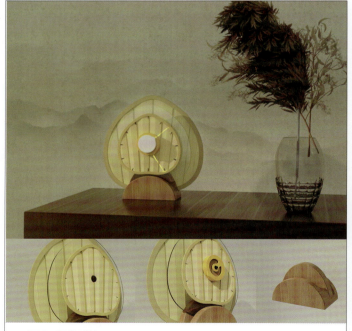

逐光·葵艺时钟

葵艺作为国家级非遗文化之一，历经上千年的历史传承与发展，蕴含中华民族独特的艺术文化。本设计灵感来源于葵艺的经典产品——葵扇。天然葵材料与透明亚克力的搭配，形成材料上的跨界融合。在功能上将光与时钟进行巧妙结合，借助钟针延伸出来的光线来指示时间。旋转的灯光代表了葵艺人经受困境依然坚守本心的传承精神。

姓名：梁芷晴　指导老师：孟露
院校：惠州学院美术与设计学院

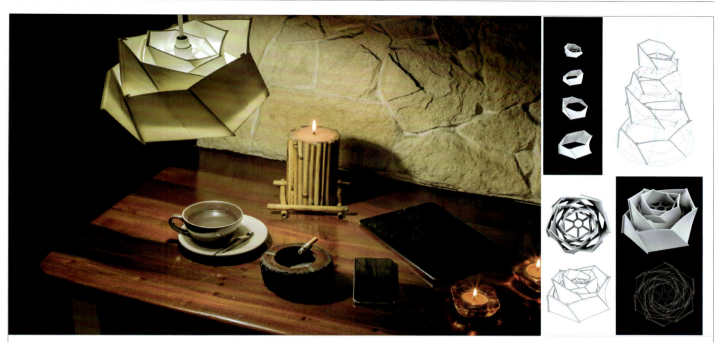

"春笋"吊灯设计

该设计造型形式的灵感来源于破土而出的春笋，寓意生长、生机。结构形式采取多重同轴心遮板部分重叠的方式，以模糊真正光源辐射眩光，光线在灯体内部被分割减弱了灯罩边沿的亮度，起到保护使用者眼睛的作用，同时，遮板叠加带来的光影深浅变化丰富了视觉体验。生产方式采用 3D 打印组件模块然后拼装成型的方式，其目的有二：第一，3D 打印材料可回收再利用，体现可持续理念；第二，组件模块环环相套较最后成型的产品节省储存和运输过程中所占空间。

姓名：李浩荡 Domeniko Alfonso　　院校：河北传媒学院美术与设计学院

智慧伴随灯

智慧伴随灯是一款集照明、音响于一体的趣味灯具，整体外形提取了太空探索无人机的外形，富有科幻感和趣味性，迎合年轻用户求新求异的心理。灯具分别设计了三组灯——顶灯、中间的环形灯和地灯，满足不同使用需求，具有声音唤醒、跟随定位的功能，还可以用手机 App 设置灯光参数和播放音乐，给用户带来新鲜的体验感。

姓名：徐畅
院校：大连艺术学院艺术设计学院

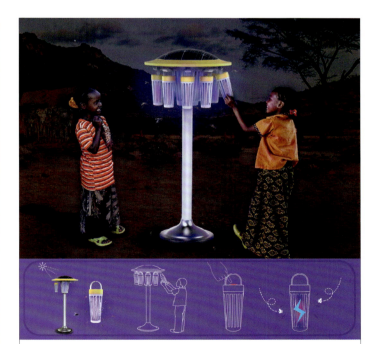

"MUSHROOM LAMP"共享灭蚊灯

MUSHROOM LAMP 是一款共享灭蚊灯，分为主灭蚊灯和 8 个可移动的小灭蚊灯。主灯的顶部凸起并配有太阳能板，让其更好吸收阳光进行电能转换。晚上主灯亮起消除蚊子，居民可以把小灭蚊灯带回家灭蚊。由于小灭蚊灯通过主灯进行无线充电管理，因此需要放回主灯充电。产品采用蘑菇仿生设计在室外增加装饰性，外观结合黄色以提高诱捕效果。

姓名：王耘琪 李双言　　指导老师：陈晓华
院校：北京服装学院服饰艺术与工程学院，北京理工大学艺术设计学院

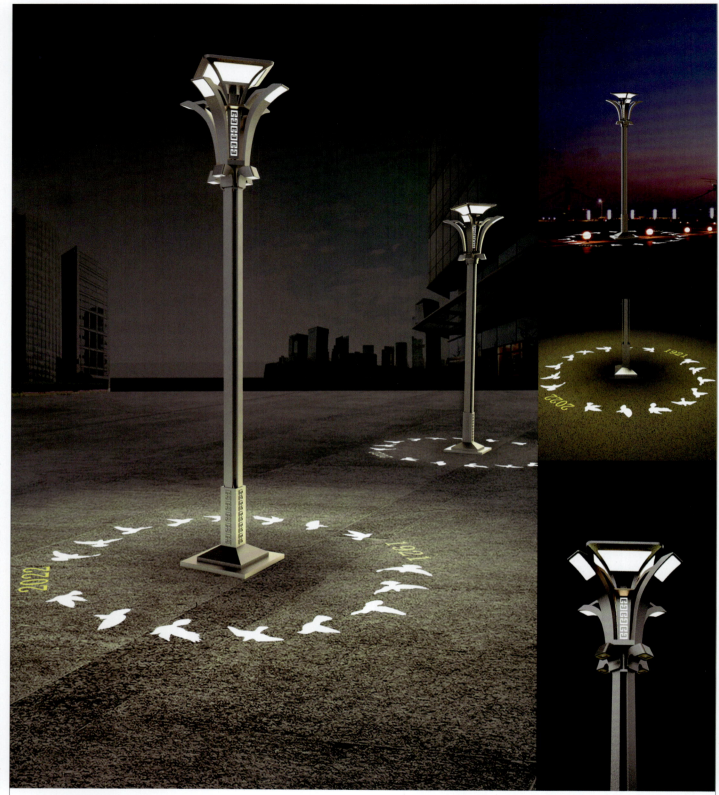

"樽"新型城市智慧照明设施

以商代青铜"樽"为基础，用造型语言的借用手法设计出大国文脉延续的城市公共智能设施。集合 5G+ 新基建理念、智能照明、城市终端等功能于一体，是具有本土代表性文化因子的实践性产品。该作品是"喜迎党的二十大"实践性设计作品，已完成首批打样，2022 年 10 月上市。

基金项目：（1）四川省教育厅创新团队项目（自然学科）《"互联网+"智能产品设计与研发》，项目编号：16TD0034；（2）四川音乐学院 2020 年产品设计重点专业建设，项目编号：326138；（3）四川省 2020 年产品设计应用型示范专业，项目编号：326140。

姓名：易晓蜜 郑伯森　　院校：四川音乐学院成都美术学院

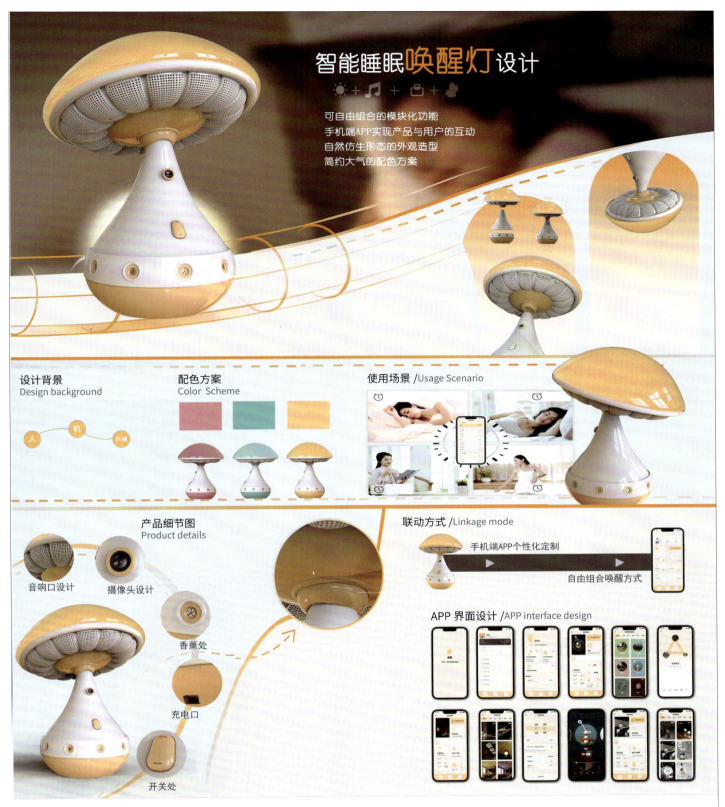

智能睡眠唤醒灯设计

智能睡眠唤醒灯设计的外观造型为仿生蘑菇形态，造型大方美观，符合人们的审美需求。该设计的最大创新点在于产品调动人体多种感官刺激融合进睡眠唤醒设备中，该睡眠唤醒灯拥有多种唤醒方式。同时，用户可以在手机端APP自定义唤醒方式，进行个性化定制，不拘泥于传统闹钟的单一化，同时也可以满足不同需求人群的使用。

姓名：张博慧 闫婷婷 韩欣冉　　指导老师：闫莹　　院校：泰山学院机械与建筑工程学院

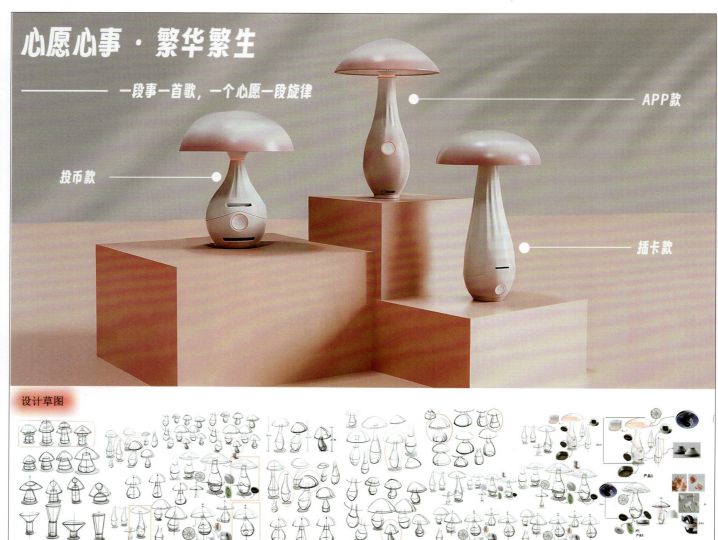

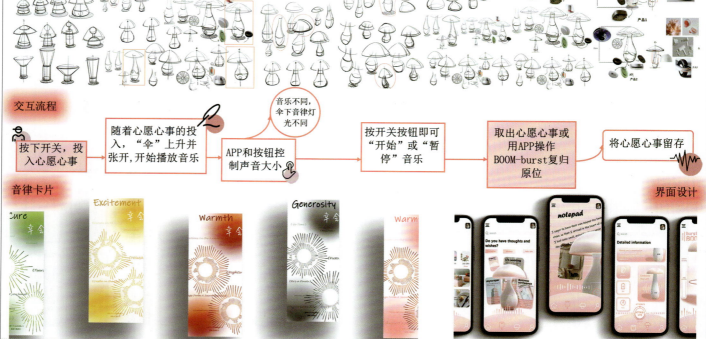

"BOOM-burst"音乐互动产品设计

本设计以动态仿生为基础，以自然界中的自然生物动态为灵感来源，探索将动态仿生和工业产品交互反馈相结合，让产品交互更加自然、舒适。在探索中发现蘑菇在生长过程中释放独特的电信号，故选用伞状蘑菇作为动态载体，将蘑菇灵动的生长动态融入音乐产品中。BOOM-burst系列产品为一组3件互动音响，用户通过投入"心愿心事"，触发产品播音，投入"心愿心事"数量的不同，产品的"生长"状态也不同，根据播放音乐情绪的不同，灯光跟随音律进行律动，让用户通过产品的动态反馈和灯光的律动沉浸音乐之中。

姓名：李芷钰　　指导老师：聂茜　　院校：北京服装学院服饰艺术与工程学院

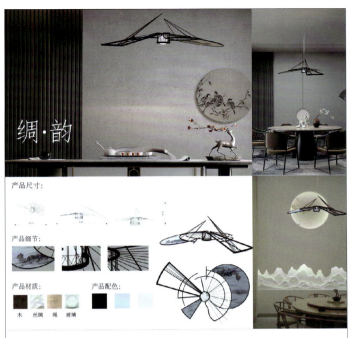

绸·韵

西湖绸伞灯——中国传统文化与现代设计的融合。这款灯的灵感来自中国杭州风景如画的西湖的标志性丝绸伞,捕捉了该地区的美丽和优雅的精髓。该灯不仅是一款实用的照明灯具,更是一件艺术品。灯罩投射出温暖而诱人的光芒,营造出一种令人想起西湖黄昏宁静的舒缓氛围。

姓名:查钰珂　指导老师:孙立强
院校:上海应用技术大学艺术与设计学院

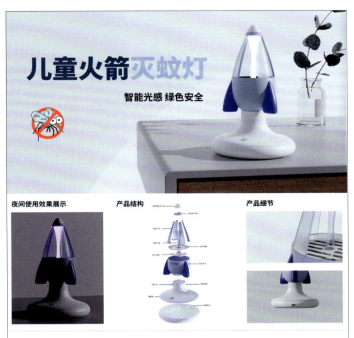

儿童火箭灭蚊灯

本产品造型以火箭为原型,有趣的产品造型吸引儿童用户,圆润倒角保障儿童安全,同时体现产品驱蚊的高效专业;产品功能为智能吸入式灭蚊灯,比传统驱蚊方式更便捷、更绿色;整体配色选择了普鲁士蓝和雾霾蓝搭配,辅以白色,使产品更高级,更适用于家庭环境,温馨舒适。

姓名:王静怡　指导老师:张茜宜
院校:北京城市学院

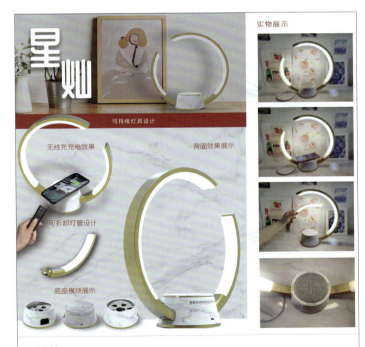

星灿

星灿模块化曲型环灯是一款以模块化理念为设计方向的卧室床头灯。造型简约,功能实用,灯管选用饱和度较低金色,产品可划分为三大模块与两大功能,三大模块分别为:照明模块、无线充模块以及电路集成模块。产品采用模块化设计,实现了可持续发展。

姓名:唐雪汀　指导老师:曾春蓉
院校:贵州大学美术学院

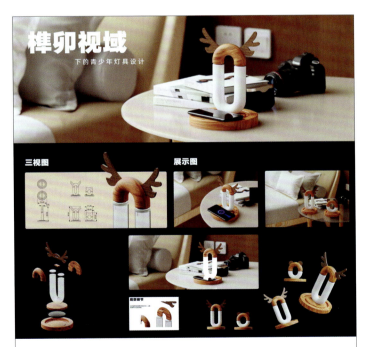

榫卯视域下的青少年灯具设计

此灯具是结合自然元素和现代科技的产物。外形上,木质榫卯制作技术的融入展现了中国传统工艺的灵活性。降低孩子拼装灯具困难程度的同时向其宣传中华文化,激发其创造力。功能上,内置无线充电模块,满足现代化学习的需要。随着时代发展,科技已经步入孩子的学习生活。材料上,选用更为安全的树脂,并运用3D打印技术减少工艺的复杂性。

姓名:王博晨　指导老师:考贝贝　韩桂荣
院校:湖北美术学院

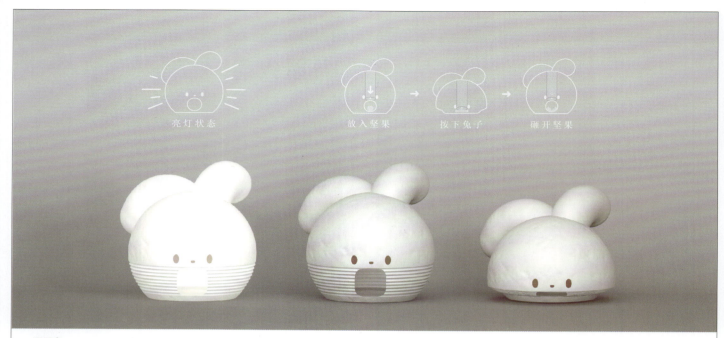

坚果兔

兔子造型的砸坚果筒与兔年呼应，兼具砸坚果功能，也可以作小夜灯使用；按压兔子鼻子触发感应灯光，内部底座设有凹槽，方便放置坚果，防止坚果四处滚动。

姓名：李婉婷　　指导老师：刘璐　　院校：茅台学院

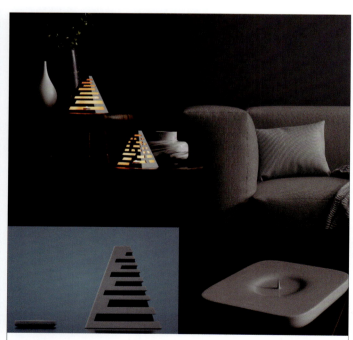

烛曳

烛曳烛台分为顶盖和底座两部分。顶盖部分半镂空的造型设计在保证结构稳定性的同时更具个性化风格，同时还起到了柔化烛光与遮罩保护的作用。底座部分的顶针可以更加稳定地固定蜡烛，同时中心部分的圆形凹陷防止滴落的蜡油外流。烛曳整体为陶瓷材质更具质感，造型简约但独具风格，极大提升室内的装饰观赏属性。

姓名：叶源丰德　　指导老师：梁峭
院校：江南大学设计学院

丝竹之乐

竹笋是竹子长在地底下的嫩芽，因为笋的形状都是一节一节的，而且会快速成长为竹子，所以笋有破土而出、节节高升的寓意。"丝竹之乐"晚上会散射出静谧的灯光，旋转顶部的开关，八音盒会在上发条后发出悦耳的音乐，与灯光相结合，使人感到安宁。

姓名：王宇彤　　指导老师：贾蓓蓓
院校：北京城市学院

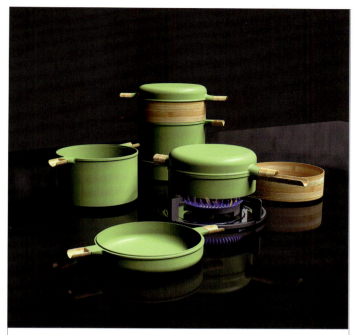

"竹飨"多功能套锅

为了让独居人群更好地享受生活,针对收纳和清洁问题设计了一款多功能套锅。产品包含了蒸、煮、煎、炒等功能,且可以直接端上桌配餐,锅盖可以在就餐时当作餐盘使用。本产品堆叠收纳的方式有效节省了收纳空间,餐厨具一体的使用方式减少了餐后清洗餐具的数量。

姓名:袁青枫　　指导老师:彭红
院校:武汉科技大学艺术与设计学院

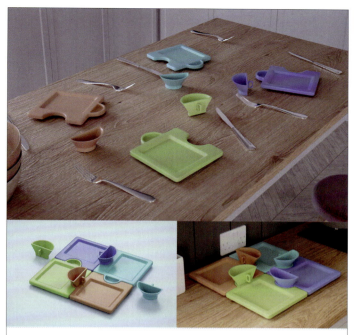

拼图餐盘

拼图餐盘是为家中有患幽门螺杆菌或相关肝病等需要餐具分离病人的家庭所设计,如何让该类传染病患者在每次与家人进餐时不会带有心理负担,是拼图餐盘致力于解决的问题。从造型上来看,拼图餐盘将拼图元素融合进餐具设计中,以更加轻松愉快的方式进行餐具分离,让一家人拥有更加和谐及对疾病无感的用餐体验。

姓名:叶源丰德　　指导老师:梁峭
院校:江南大学设计学院

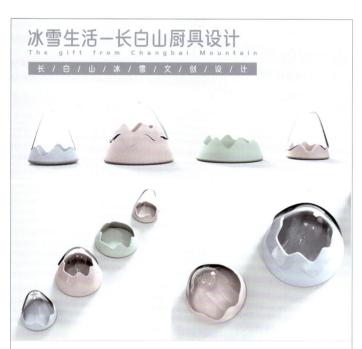

"冰雪生活"长白山厨具设计

结合吉林长白山景区特点进而提炼、融入冰雪和天池的特色,以生活用品调料瓶等为载体,考虑产品交互和趣味性设计一系列冰雪主题的厨房用具,吸引大众关注长白山和冰雪文化,让用户沉浸式体验冰雪的魅力和快乐。

姓名:郑旭萌　高涵　　指导老师:金雅庆
院校:吉林建筑大学艺术设计学院

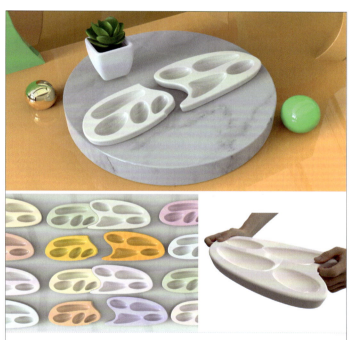

"GOOD CARE"亲子餐盘

本产品旨在为日常亲子用餐提供便利。餐盘由两部分组成,可拼接在一起,促进孩子和家长之间的沟通交流。父母在日常用餐时可以关注孩子的进食情况,并注意孩子的餐饮情绪和食物喜好,以更好地了解孩子的饮食习惯、进食行为,以及是否存在偏食、厌食等。通过在用餐时与孩子进行沟通,有助于培养孩子健康的用餐习惯。

姓名:李卓然　　指导老师:刘恒
院校:吉林艺术学院设计学院

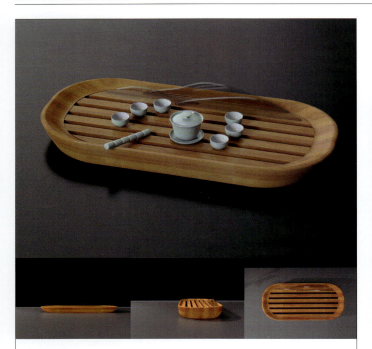

山水洞天

茶文化在我国源远流长，茶具不仅仅是一种喝茶的工具，更是一种文化的象征，茶具应该在使用者喝茶的过程中为其提供享受的过程与感受。茶盘上的亚克力山峰、杯中的茶汤和袅袅升腾的热气俨然形成了一幅山水画卷。正是这云烟缭绕、似梦似幻的山水景致，造就了这样一方茶盘。

姓名：徐欣玮　　指导老师：贾蓓蓓
院校：北京城市学院

禅意茶盘

从禅意中提取灵感。木头的质感与玻璃的空灵相呼应，桌面的水波纹理在引流的同时给人一种自然的意境。

姓名：金天　　指导老师：黄昊
院校：江南大学设计学院

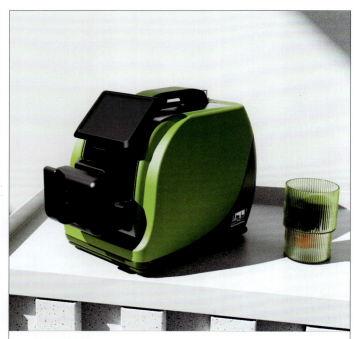

室内煮蛋器设计

设计定位为解决大多数办公人群由于工作原因节省时间而常常不做早餐，儿童由于赶着去上学常常不能按时食用早餐，老人由于行动不便做早餐比较困难等问题。使用环境为家庭、办公室等场所。创新点为打破以往煮蛋器的单一功能，将煮蛋与加热功能相结合，在煮蛋的同时，可以加热牛奶等其他饮品，省时省事，一次性解决。

姓名：霍雨蒙　　指导老师：孙光瑞
院校：天津科技大学艺术学院

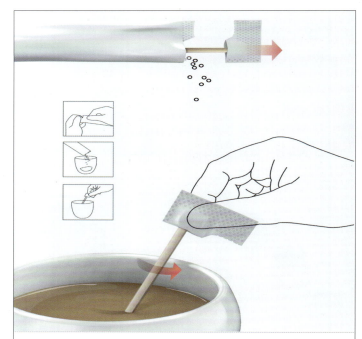

带搅拌棒的咖啡包装设计

如果没有搅拌棒，冲泡速溶咖啡会很不方便。此设计让使用者可以在没有自带勺子或搅拌棒的情况下方便地冲泡速溶咖啡，两者都是一次性物品，并且纸质搅拌棒更环保。

姓名：钟铭辉　　指导老师：陈振益
院校：五邑大学艺术设计学院

WACA-65° 智能加热／恒温饭盒

在健康饮食理念下，带饭上学／上班，逐渐成了人们饮食的又一种选择。WACA-65°智能加热／恒温饭盒，可以更加精准地控温，让食物精准加热到最佳进食温度 65°。同时，融于饭盒一体式的显示屏，让饭盒的加热与保温状态一目了然。

姓名：路放　　院校：上海立达学院艺术设计学院

"Ed-Waste" 系列

这些包装材料均由动植物残渣制成（例如果皮、麦糠、骨胶等），安全程度达到人或动物可食用级别，丢弃后可在 3 周内自然降解，不会对环境造成污染。Logo 和一些必要信息均由激光雕刻，最大化减少油墨的使用。材料寿命可以控制在 3 天至 1 年不等，超出寿命便会逐渐变干变硬，消费者只需要通过观察、触摸就可以判断商品是否新鲜。

姓名：蔺家豪　　指导老师：何钊　　院校：云南艺术学院设计学院

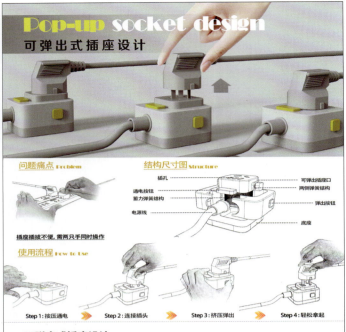

可弹出式插座设计

插头在插座上插拔费力，是人们生活中遇到的一个普遍问题。这款可弹出式插座通过"三簧结构"的创新设计，用户仅需轻松的按压操作，便可使插头与插座迅速分离，从而实现单手轻松插拔插头的目的。这极大地优化了用户体验，同时也为单手人士带来福音。

姓名： 王献志 薛果 李涵
院校： 湖北商贸学院艺术与传媒学院

魔尺插板

产品插板是通过儿童的玩具魔尺展开，不存在以往的插板会出现充电器插不进去的情况，而这款魔尺插板让用户能够利用到每一个插孔，随意变换的形状看上去也很有装饰性。

姓名： 赵晴 指导老师： 刘颖
院校： 西安职业技术学院建筑与轨道交通学院

增城丝苗米壳新材料文具设计

以增城丝苗米为设计原型，提炼其独特的细长造型为设计元素设计出丝苗米系列文具产品。丝苗米系列文具产品包括文具收纳盒、计时器笔筒、小钢笔、卷笔刀，整体配色采用米黄色调，还原丝苗米与稻壳最原始的质感，产品采用增城丝苗米壳新材料与传统材料亚克力、塑料结合，环保美观。在现代文具设计中融入增城丝苗米的设计元素，能使文具设计具有更高的文化价值和艺术价值，更好地传承增城丝苗米壳的文化。

姓名： 林泽莹 指导老师： 张峥
院校： 广州华商学院创意与设计学院

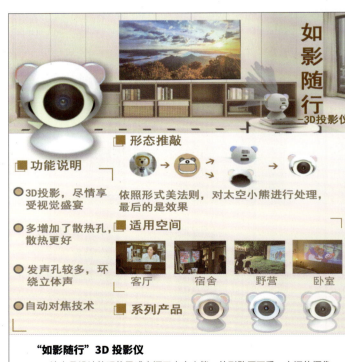

"如影随行"3D投影仪

该产品设计外观的灵感来源于太空小熊，外形憨厚可爱，中间的摄像头可以当作小熊的眼睛，使其更加灵动，这是一款非常适用于宿舍、野外露营、家庭聚会的娱乐产品，改进了普通投影仪的大且重的缺点。自动对焦技术，可以通过系统判断对焦，开机即用，可以给我们带来更加强大的视觉盛宴。

姓名： 孙浩田 指导老师： 陈堂启
院校： 烟台科技学院艺术设计学院

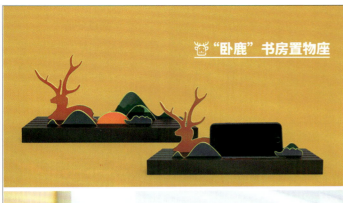

"卧鹿"书房置物座

书房置物座的设计要素：鹿、祥云、太阳和山峰。其中，鹿的灵感要素来源于1978年曾侯乙墓出土的战国黑漆朱绘卧鹿。鹿的意义与楚国巫文化息息相关，是古人智慧及精神的体现。此外，结合山峰、太阳及祥云等元素进一步表达了楚人源远流长的信仰。产品中各零件可以自由拼接构建创意家居风景画，具备手机、平板支架以及文具收纳功能。

姓名：卫璐
院校：武汉文理学院人文艺术学院

竹制名片夹

兼具摆件和名片夹的功能。整体将竹子的自然形态解构重组。在具备中式风格的同时，也融入了实用性功能。以冷色调为主，运用了自然色彩打造了沉稳而富有生命力的色彩。

姓名：吴恕雯　指导老师：贾蓓蓓
院校：北京城市学院

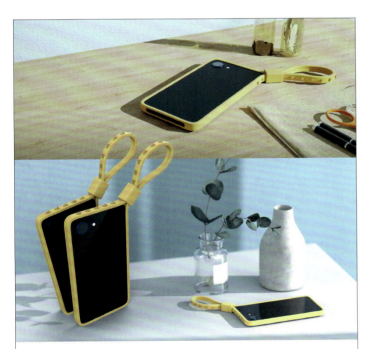
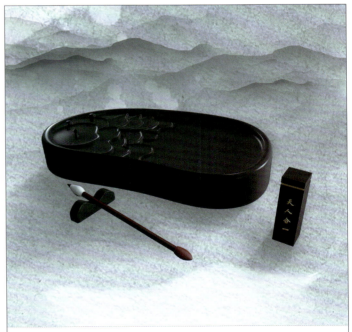

可持续通用手机壳

一款适用于任意尺寸手机的保护壳，目标解决手机更新迭代速度极快导致的配套产品生命周期短、废弃与污染状况显著的问题，旨在提升手机保护壳产品的实用性与可持续性，降低碳排放，保护环境，彰显企业的社会责任感。

姓名：覃梓阳　指导老师：艾险峰
院校：武汉科技大学艺术与设计学院

水墨之境

梯田稻作是哈尼族文化赖以萌芽、生长和构建的两大基础。梯田形状各异，线条优美而有特色，此作品以水墨砚台和哈尼族文化相结合而衍生，运用梯田的层级感来表现这种景象，水墨随着每个块形成不同的效果，赋予整体意境与灵动，弘扬哈尼族本身独特的文化。

姓名：刘进　指导老师：刘美含
院校：天津理工大学聋人工学院

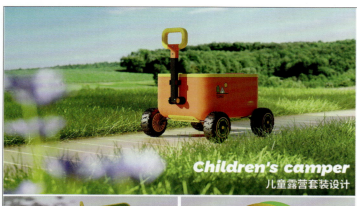

痛点分析

在户外露营中，孩子总是会学着大人们的言行举止，希望能和他们一样拥有一套属于自己的露营装备，与父母一起尽享探索自然的美好时光。

概念定义

儿童露营车+彩虹帐篷致力于打造儿童的露营生态，培养孩子动手能力，激发创造力。

彩虹 ＋ 帐篷 ＋ 儿童推车 ＝ ？

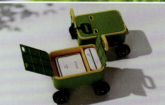 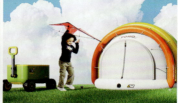

1. 露营车收纳展示　　2. 彩虹充气帐篷　　3. 露营车尾部装置给帐篷充气　　4. 套装使用场景

儿童露营套装设计

这是一款针对儿童露营的套装设计。产品由露营车和帐篷组成，结合圆润、户外、多彩的元素，将帐篷设计为充气形式，露营车配备充气装置，能给帐篷充气并对其进行收纳，使两者成为统一的整体。

姓名：刘琦　简然　郑佳勇　　指导老师：唐茜　　院校：湖北工业大学工业设计学院

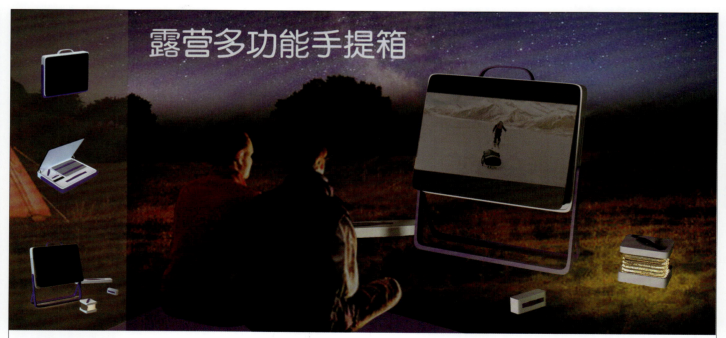

露营多功能手提箱

夜晚，白日的喧嚣和浮躁渐渐消散，正是适合情侣出门约会的好时机。坐在旷野的草地上，吹着温柔的晚风，静静地享受着不会有人打扰的电影时光。本产品外壳上装有一块显示屏，产品内部包含一个露营垫、一个露营氛围灯、一个小音箱、一个驱蚊器和一个呼救按钮。

姓名：李艺博　　指导老师：周美玉　章彰　　院校：华东理工大学艺术设计与传媒学院

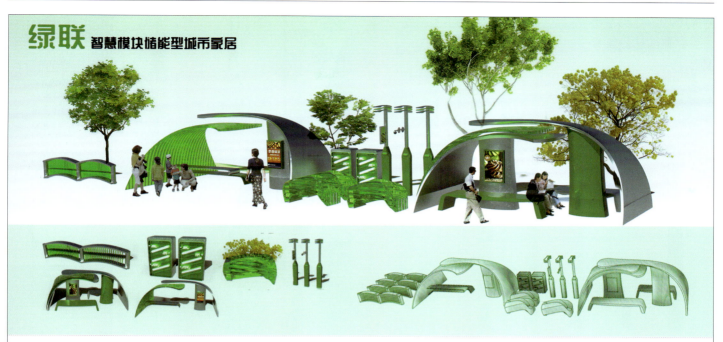

绿联智慧模块储能型城市家居

绿联是结合物联网与智慧模块储电为一体的储能型城市家居，能够解决在有限的土地资源里配电网的问题。通过能量存储和优化配置实现本地能源生产与用能负荷基本平衡，可根据需要与公共电网灵活互动且相对独立运行。每一个绿联城市家居的内部都包含多个储电模块，这些储电模块通过储存电量来缓解用电紧张同时又可以供电车和其他电器元件临时充电，并且储备电量可以在停电时作为应急电量使用，提高能源转换效率。

姓名：刘莎　指导老师：郑伯森　易晓蜜　院校：四川音乐学院成都美术学院

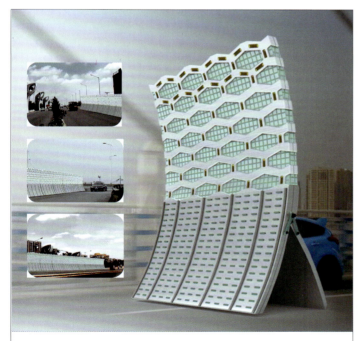

多功能降噪护栏

本设计目的是通过噪声发电设备技术来减少噪音的传播，在传播途径中减少噪音对人体的伤害，还能提高能源的利用。噪音污染的再利用问题也是可持续发展的延续。此设计的主要结构有声音收集喇叭、声音放大装置、声电转化装置以及调理电路板、灯等。此产品主要定位于工业聚集区、交通公路堵塞区、建筑施工区等。

姓名：王宝翔　王梦磊　王祎佳　指导老师：苏赞
院校：中原科技学院艺术学院

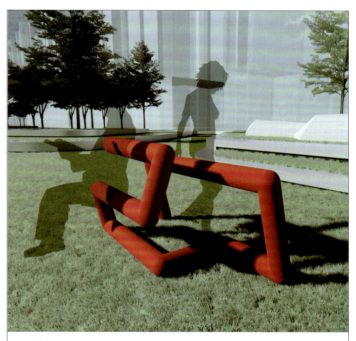

坐倚

整个椅子以弯折的管道为灵感，双面使用，既可坐着休息，又提供了短暂倚靠休息的功能，且多个长椅可以拼接在一起，成本低廉且又具有装饰性。

姓名：吴启凡　指导老师：李泽朋
院校：青岛城市学院艺术与设计学院

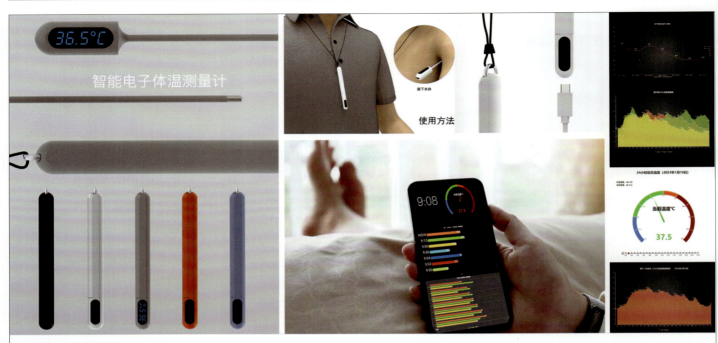

智能电子体温测量计

该设计分为设备端和智能手机交互端，可随身携带，便捷小巧，不易丢失；USB 充电；手机及设备端同步大屏温度显示，方便儿童老人读数；具有实时监测、个体和家庭及大范围用户同步检测分析的功能，可多体位测量，实时监测并实时读数，并有智能数据分析、历史记忆、紧急警报、就医建议、语音提示等功能；还有操作简单，材料安全，造型时尚，多场景使用等特点。

姓名：张峥　　院校：广州华商学院创意与设计学院

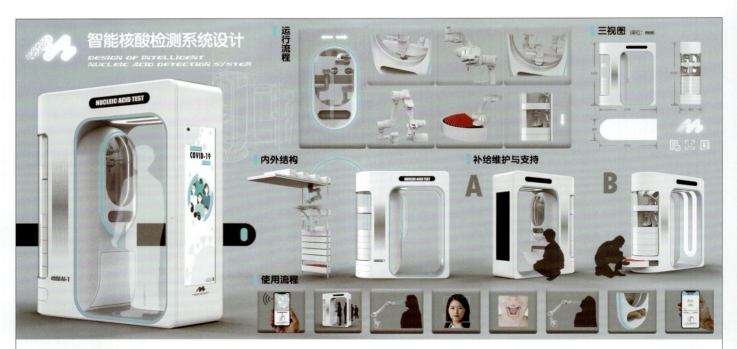

智能核酸检测系统设计

本设计以疫情防控为背景，设计开发智能核酸检测系统，集成人脸、口腔识别、数字哨兵和 AI 机械臂等功能，用户可以用 App 预约检测，查询结果。该系统可以快速部署，满足市民的检测需求。

姓名：崔飞　　院校：上海师范大学美术学院

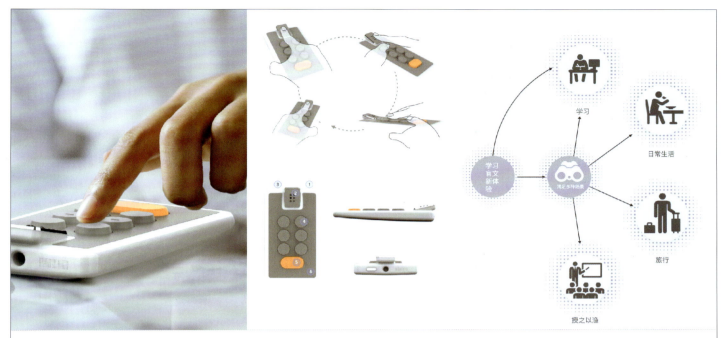

"易学"交互式盲文学习机

针对盲人盲文学习的痛点，设计出一种学习盲文的新交互体验产品。盲人无需帮助即可通过学习机自行学习盲文，在满足盲人自尊心的同时帮助并鼓励他们更好地学习盲文。机器设定的三种学习模式：自由练习、复习通道和学习测试。通过不同的模式设定满足盲文学习的不同场景需求。

姓名：张婷婷 王馨悦　　院校：苏州工艺美术职业技术学院工业设计学院

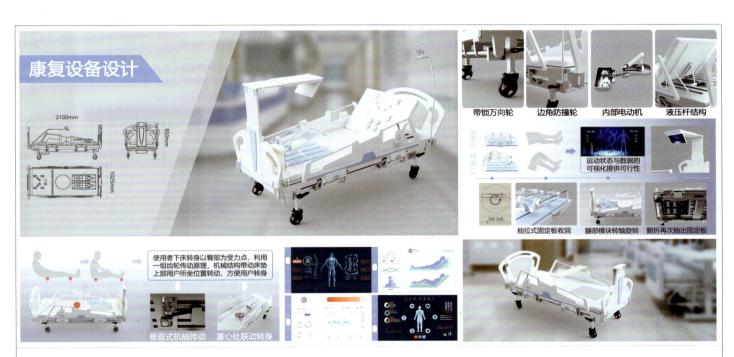

康复设备设计

本作品是一款康复用理疗床，通过腿部的运动训练实现康复功能，结合可升降显示仪器反馈，为运动数据与人体状态指标智能分析及显示提供可能。附加有输液杆、防撞轮、基于滑轮导轨操作的桌板等结构。含有特定按摩模块设计，参考人机工学结构进行辅助康复，同时为便于用户操作设有基于齿轮传动的转身机构，可实现电机传动，利用机械原理方便上下床，为弱势群体提供关怀服务。

姓名：韩佳龙 徐宇飞 刘梦晴　　指导老师：邓卫斌　　院校：湖北工业大学工业设计学院

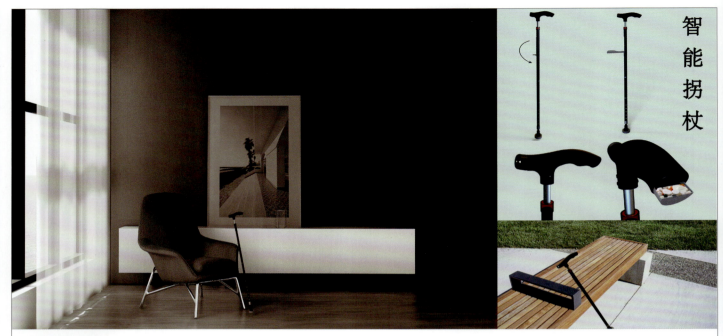

智能多功能拐杖

拐杖是老年人出行的重要工具之一,但随着信息化和智能化的到来,拐杖的功能也应该得到一定的拓展。本款产品以解决老年人在日常生活中可能遇到的麻烦为设计目标,同时也实现了产品外观的时尚感,让老年人的审美体验也能得到一定的满足。

姓名:尹高丰　指导老师:闫胜昝　院校:南京工程学院艺术与设计学院

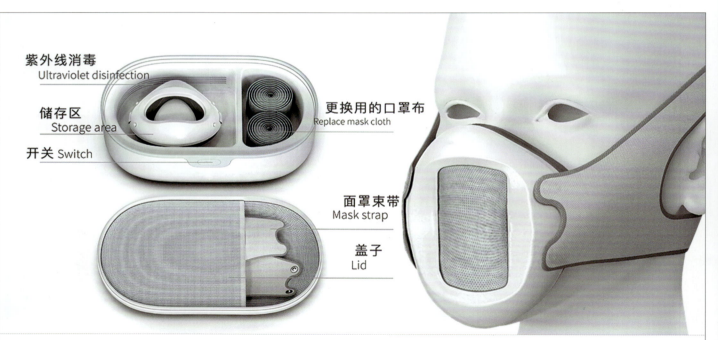

模块化换芯面罩

我们希望设计一种使用可更换功能性过滤模块的口罩,使其成为家庭日常使用的基本防护产品之一。用户可以根据需要更换中央过滤模块,不同功能的过滤模块以不同的颜色进行区分,如黄色为抗菌过滤器,蓝色为PM2.5过滤器,绿色为防尘过滤器等。中央过滤元件还可以根据使用情况对滤芯的使用寿命进行提醒。成人和儿童可以选择不同尺寸和颜色的口罩框架。可更换的过滤模块设计成具有标准化尺寸和统一的结构,以减少自然资源的浪费。

姓名:柏子炇　指导老师:刘颜楷　院校:江南大学设计学院

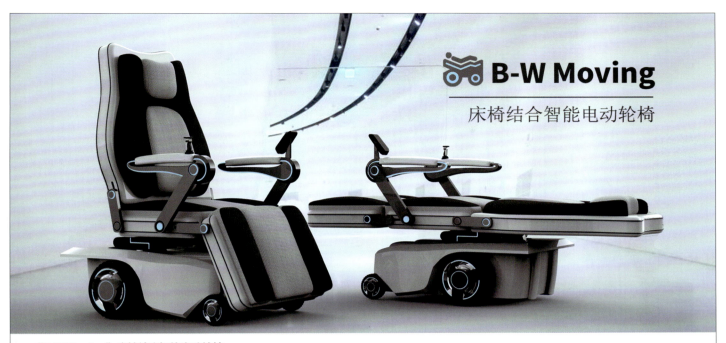

"B-W Moving" 床椅结合智能电动轮椅

该产品主要针对年迈的老年人以及因身体瘫痪无法自主移动的群体而设计，用户通过自主控制摇杆与液晶显示屏，在电机提供的动力下，控制轮椅的移动、靠背和坐垫的旋转与抬升，从而实现"床"和"轮椅"之间自主自由转移。

姓名：孙业彤 杨承宇　　指导老师：李淑江 牟文正　　院校：青岛科技大学机电工程学院

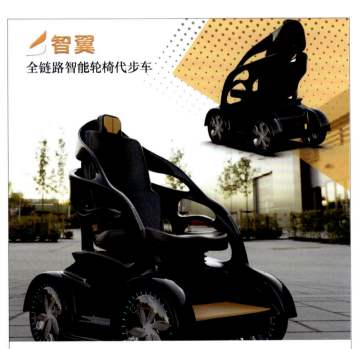

"智翼"全链路智能轮椅代步车

"智翼"全链路智能轮椅代步车是一款专为老年人、残疾人和其他患有下肢运动障碍的人设计的智能轮椅代步车。不仅能智能自动驾驶，结合互联网与物联网还能识别路况，计算最佳路径，让使用者轻松自主驾驶；同时配备防滑安全装置，使用电力驱动，绿色安全环保。外观上，符合人体工程学，拥有参数化流线型的类仿生形态。

姓名：冯钦婷 李红　　指导老师：李淑江 牟文正
院校：青岛科技大学机电工程学院

杂交鳃

这是一个可以破解部分人类对水的恐惧，突破现有生存环境，尝试水下生活的"活面罩"。该面罩可以自适应不同面部结构，佩戴者可以直接用鼻子在水下呼吸。面罩的空腔融合了大量活体毛细纤维以捕捉水中溶解的氧气并暂时储存，面罩尾部与佩戴者连接的传感器会基于检测到的人体数据实时计算出理想供氧量，更高效地支持水下活动。

姓名：张伊乐　　指导老师：廖树林 邹悦
院校：上海科技大学创意与艺术学院

Care Kit
关爱药箱

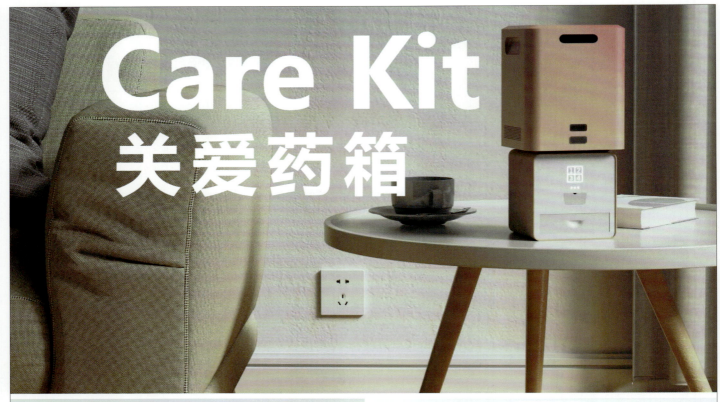

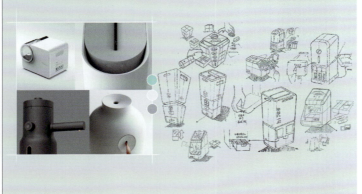

关爱药箱

该项目是以"做温暖人心的健康产品"为出发点，深度挖掘家庭用药过程的痛点所设计的一款智能药箱。其提供了药品管理的安全空间，能以智能化的系统制订服药计划。同时，药箱与药盒的模块化组合能够提供家庭使用与外出便携两种方式。将软件和硬件进行结合，手机 App 与药箱联动，为家庭成员提供更多样化的服务。

姓名：曾书怡　宁卓越　史惠怡　　指导老师：由振伟　　院校：北京邮电大学数字媒体与设计艺术学院

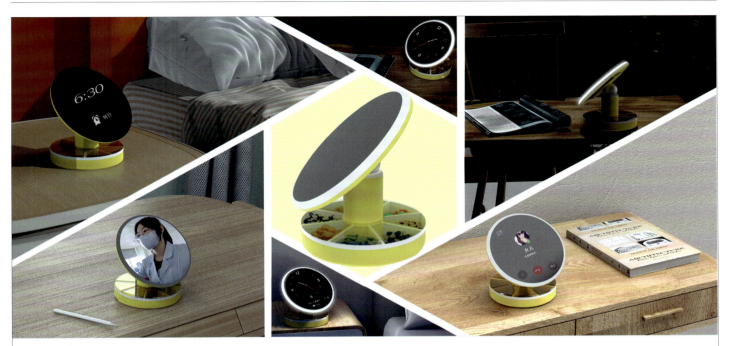

智能药盒

该智能药盒分为显示屏和药盒主体两个部分，药盒主体分割为多个储药格，盒内装有灯光提示，到了预定时间，相应格子的灯光会亮起，并伴随铃声提示。显示屏可显示时间以及预定服药闹钟，还能与监护人或医生进行远程视讯，增进两代人的关系以及跟踪患者的治疗进度。周围一圈灯环可提供照明，方便老人看报或夜间行走。如果药盒发出提示但是老人没有打开药盒服药，药盒会给监护人绑定的手机 App 发送提示，监护人收到信息可选择与老人远程视讯或及时返回家中，确保老人的人身安全。药盒还有防止老人重复用药的功能，如果在短时间内重复打开，药盒会通过显示器进行声音和灯光报警，并向监护人发送信息提醒。

姓名：李卫博　　指导老师：闫胜昝　　院校：南京工程学院艺术与设计学院

智能药盒药箱

这是一款针对生病老年人的药箱设计。老年人多患有慢性病，需要服用很多药物，这容易导致少吃多吃误吃。家人通过将不同药种放在不同药瓶里，UI 远程控制时间和药量，到时间药瓶会上升一定高度并有灯光和声音配合提示吃药，当一种药未吃完，下一种药不会弹出，避免"一把吞"，让老年人正确吃药，提供便利和安全性。

姓名：王玲　　指导老师：闫胜昝
院校：南京工程学院艺术与设计学院

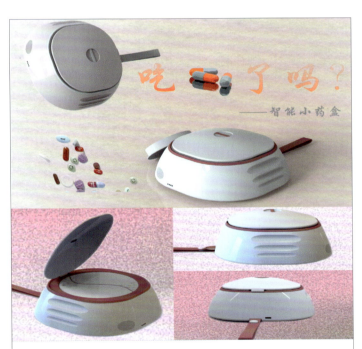

"吃药了吗？"智能小药盒

该药盒设计通过优化市面上现有的药盒，增加了指纹解锁、服药提醒等功能。它极大地增强了人机交互方式，监护人可以通过手机扫码查看服药记录、剩余药量，并设置服药时间和药量。整体采用食品级 ABS 材质，环保无味，防尘防潮，分离式设计小巧便捷，方便拿取。

姓名：付荣荣　刘思含　熊子月　　指导老师：陈智伟
院校：湖北汽车工业学院科技学院

"BEAM"投影体温仪

经过调查研究,我们发现了被测温者的一种无意识心理,即偷瞄体温枪的显示屏,想知道自己的体温。因此,我们把投影与测温结合,以投影作为传达媒介,将体温投射到手臂上,使得测温者与测温对象都能够直观地了解体温信息,从而呈现出一种全新的测温交互方式。借用不同的颜色来区分被测温者更加清晰明了,防止使用者误读。

姓名:刘琦 姜雯馨 江汉　指导老师:唐茜
院校:湖北工业大学工业设计学院

听障孕妇胎心监测仪

听力受损的孕妇在使用市面上的胎心监测仪的时候,只能看到应用程序上的数据,缺少互动感知,无法感受到腹中婴儿的胎心音,这让她们感到不安。本产品设计能够将监测到的胎心频率通过律动的形式体现在产品上,让听障孕妇能够触摸到"胎心音",为怀孕敏感期的听障孕妇提供安全感与情感关怀。

姓名:陈琦 王嘉慧 田岑彦　指导老师:彭燕凝
院校:深圳大学美术与设计学院

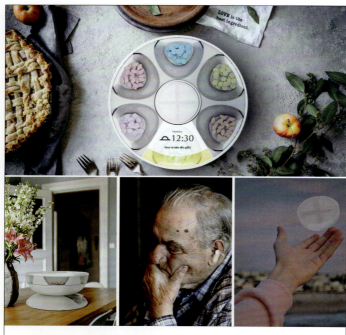

"勿忘我"老年健康智能系统

这是一个为老年群体打造的智能健康系统。这个系统可以提供一个建立家庭成员间桥梁的机会,同时使家庭生活更加健康。这个系统包含三个主要组成产品:健康耳机、智能药盒和无人机。它们之间交互、合作,共同构成一个老年健康系统,包含健康检测、药物管理、安全保证、家庭联络等功能。

姓名:钱至琴　指导老师:顾明德
院校:上海科技大学创意与艺术学院

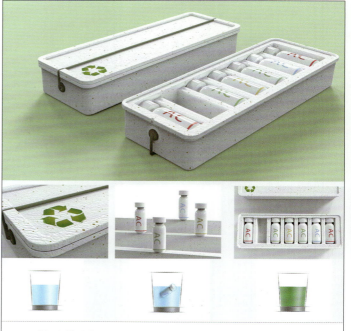

可溶解农药胶囊

该产品是一款可溶解的农药胶囊,拓展了传统农药产品的功能,外壳采用可持续材料以纸代塑,内置农药胶囊具有可溶解性,减轻农药带来的环境污染的同时,又有较高的可持续性。

姓名:张萍萍 郭祖虹　指导老师:李翠玉
院校:湖北工业大学工业设计学院

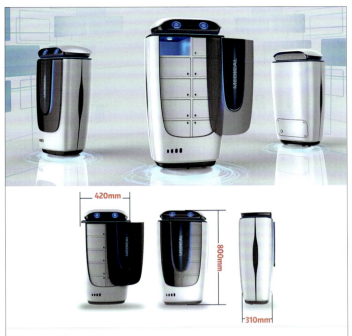

医疗配送机器人

　　这款智能医疗机器人主打配送医疗物品功能，药品隔间进行封闭式蓝光消毒，同时通过头部智能识别系统确认患者身份，打开相应的药物所在隔层。另外，此款机器人还具备紫外线感温功能。在患者取药同时检测患者体温状况，上传至云端数据库，减轻医护人员工作负担。

姓名：李昌骏　李欣灿　钱慧敏　指导老师：苏晨
院校：湖北工业大学工业设计学院

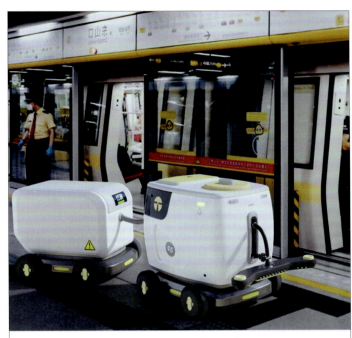

无人自走消毒系统——地铁智能消毒装置设计

　　该地铁无人自走消毒装置设计主要功能为按照指定的路线行进，同时喷洒消毒喷雾进行自主消毒。运用模块化的设计思维，装置底座可以互换重复使用，使整体系统由不同模块组成，前为主机喷洒消毒，后为消毒液载体向前输送，具有节省人力、使用时间长和效率高等优点。

姓名：霍雨蒙　指导老师：孙光瑞
院校：天津科技大学艺术学院

基于视障人士需求的智能药箱

　　本药箱基于视障人士的需求来设计，解决他们在生活中用药容易误用误食的问题。产品以听觉为主、触觉为辅来设计，减轻视障人士在使用产品时的认知和记忆负担与操作难度。本设计以安全性、交互性为出发点，构建产品的功能与结构。

姓名：高越　指导老师：孟露
院校：惠州学院美术与设计学院

"PTLL BOX"便携智能药盒

　　本作品获得2023年"攀登计划"立项，灵感来源于时钟，内置12个药瓶配有4天的药量。药盒从三方面入手，第一从老年人生活习惯入手，第二从监护人来帮助老年人用药入手，第三医院医生用药的方式和时间入手。药瓶开口处设置磁片相吸原理，没到用药时间不能随意打开，防止药品受潮。药盒还采用了自动上升装置，服药时间自动上升。

姓名：喻建艺　许平祝　汪诚智　指导老师：杨小静
院校：广东农工商职业技术学院艺术与设计学院

基于缓解医疗恐惧的儿童产品设计

　　该产品贯彻共享的理念，利用抽屉式单格进行充电。一个个色彩鲜艳的五边形组合成统一的柜体，"眼睛"睁开的幅度直观反映了电池的状态。
　　使用五边形与圆形为主要元素，辅以鲜艳的色彩，构建出一款儿童手持式AR望远镜。在使用过程中，望远镜筒里会显示有卡通形象引导的就诊路线。

姓名：范桢 蔡苏齐 程钰彤　　指导老师：GABRIELEGORETTI(高博)
院校：江南大学设计学院

影子陪伴

　　本作品是一款针对孤独症儿童设计的互动投影装置产品，轮胎形态的外观，在环形侧面增加了红色、黄色、蓝色等增加他们的兴趣。该装置在暖黄较暗空间处使用，当转动开关会有一模一样的影子，带领他们做一些动作，增加运动量；也会和他们对话，锻炼他们的交流能力。通过该装置，希望可以让孤独症儿童有更好的陪伴，让他们健康成长。

姓名：杜田　　指导老师：朱天阳
院校：北京化工大学

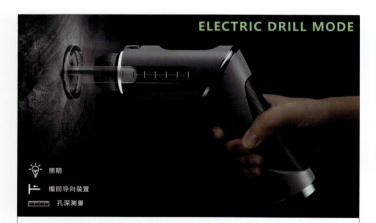

ETU-Tool

　　当今复杂多样的电动工具对偶尔使用的新手用户不太友好。ETU-Tool是一款基于传统榫卯结构的多功能模块化工具。易于组装的磁吸可以减少用户的操作范围，也可以吸附和储存拆卸的螺丝以防止丢失。可伸缩导轨使用户在钻孔时更好地控制孔深，并提高操作稳定性。ETU-Tool优良的结构和辅助功能对业余者很友好。

姓名：李欣灿 江驭鹏 李昌骏　　指导老师：苏晨
院校：湖北工业大学工业设计学院

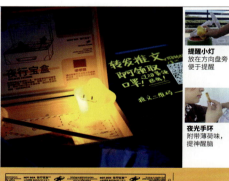

夜行宝盒

　　从亲子关系出发，从夜间驾驶易疲劳入手，我们设计出了一系列产品，希望能够缓解夜间行驶带来的疲劳感，以及预防家庭成员之间因为驾驶疲劳发生的冲突。

姓名：张宝瑜 蒋林彤　　指导老师：卢文英
院校：广州美术学院工业设计学院

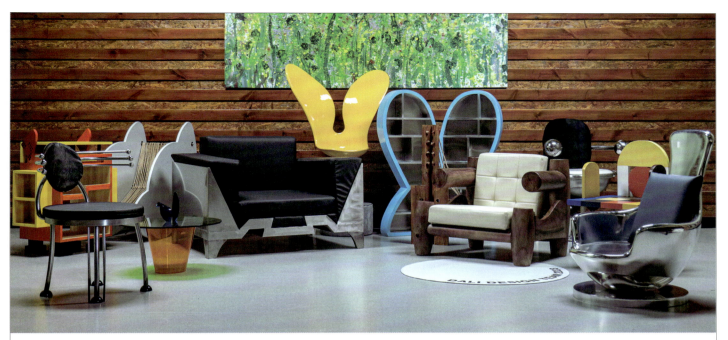

当代潮流艺术文化下的家具设计探索

　　本组设计作品以"当代潮流艺术文化下的家具探索"为主方向，意在突破当今传统家具市场现状，探索潮流艺术爱好者、小众用户的需求。本组设计作品集合了14位同学在半年时间内各自的选题及设计立意，如三星堆、威士忌、植物标本、铁皮机器人等。

姓名：李泽朋　　院校：青岛城市学院艺术与设计学院

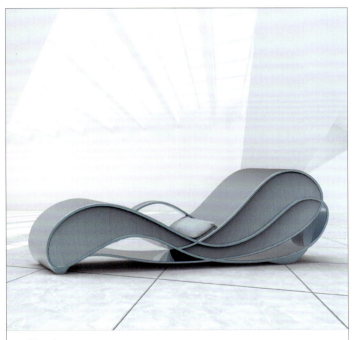

椅＆柜

　　本设计以中国山水为灵感，采用中国传统山水线条作为外形，造型上删繁就简，侧重于家具外部轮廓的起伏变化，彰显山与水的生命律动。色彩以青绿色为主色调，在追求外观简约的基础上添加收纳柜的设计，使美感与功能性兼备。航空铝材质作为整体框架，实木板为辅，橡胶材质作为椅腿支撑，作品主要塑造简约大气，闲适高远的东方韵味。

姓名：徐博凯　　指导老师：李通
院校：天津美术学院设计艺术学院

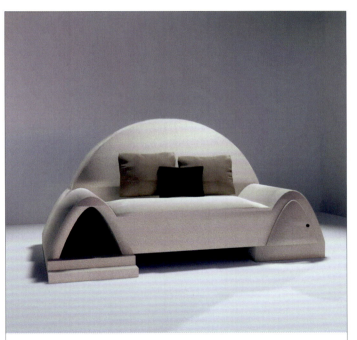

沉落

　　在浮躁的生活中，养宠物成为许多人放松自己的一种方式，上班上学的忙碌让他们陪伴宠物的时间越来越少，此方案设计的出发点是设计一款人宠多时间相处的家居产品，沙发柔软的轮廓尽显舒适，淡然素净抚慰烦躁的心灵，沉沉地坐在沙发上，凝神静思过后放空自己，宠物陪伴在身侧。

姓名：韩鑫瑜　　指导老师：李泽朋
院校：青岛城市学院艺术与设计学院

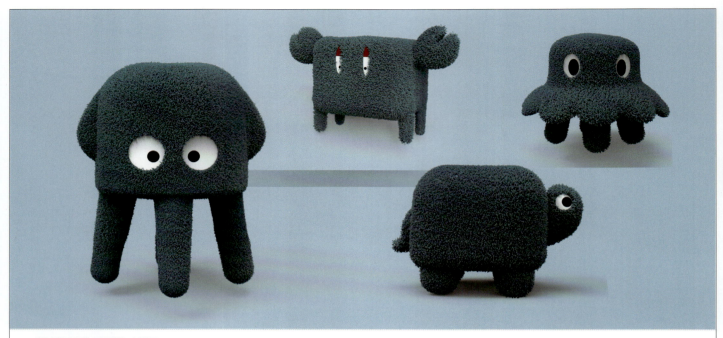

"海洋公园"系列趣味凳子

"海洋公园"系列凳子的设计灵感源于浩瀚的大海及多样性的海洋生物,选取鱿鱼、章鱼、海龟、螃蟹等生性有趣、讨人喜爱的代表性动物,进行造型的抽象、提炼、夸张,使椅子造型憨态可掬、趣味盎然。

姓名:林万蔚　　院校:汕头职业技术学院艺术设计学院

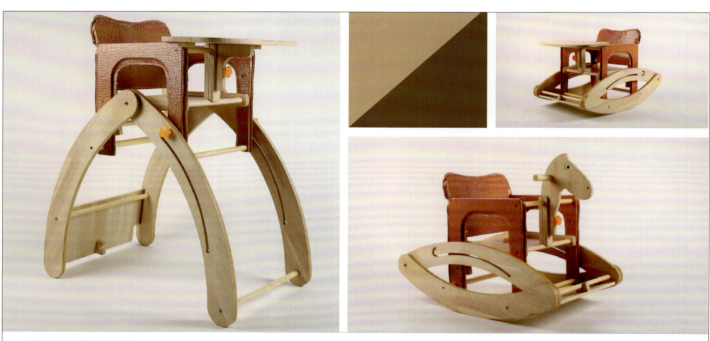

可持续儿童成长木马设计

作品将可持续设计理念运用到儿童餐椅和木马的设计及开发中,通过对材料、结构进行合理有效的开发,设计成创新科学的节能产品。产品能够一物多用,应对儿童玩乐、进食等多个场景,能够在儿童木马和餐椅间合理变形,产品利用率高,生命周期得以延长。产品设计遵循可持续理念,具有教育意义和一定的社会责任感。

姓名:张婷婷　　院校:苏州工艺美术职业技术学院工业设计学院

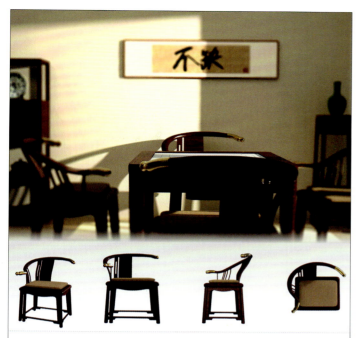

不缺

设计主题为"不缺",基于对中式家具理解的深化,提出了新中式圈椅。这套系列汲取传统中式家具的美学,形成简洁现代的设计风格。设计灵感源于生活中的"缺",挖掘"缺"的美学内涵,从中发现缺少并不意味着破坏,而是重构了新的美学。

姓名:李栢安　指导老师:李洋
院校:重庆工商大学艺术学院

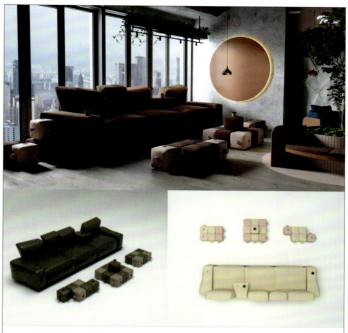

"叠叠乐"多功能亲子互动家具

设计的灵感来自小孩子常玩的积木拼图,主要应用场景是携带儿童的场所,例如亲子乐园、咖啡厅、奶茶店等。大沙发扶手可以翻转下来当作杯托,前排积木方块可以自由组合,内设软磁吸,靠近即可贴合。方便使用的同时又增加了乐趣。

姓名:张昕钰　指导老师:范丽丽
院校:青岛城市学院艺术与设计学院

菱·单椅

此次单椅的设计主要结合了荆楚文化的传统元素,通过提取并简化具有丰富样式的回形纹图案,得到菱形的基本设计造型,再通过切割、穿插得到单椅的整体造型形象。我们认为传统文化与当代产品相结合,是两者的相互促进,是设计灵感的重要来源,是传统文化魅力的展现。

姓名:刘瑗　指导老师:项立新
院校:西南交通大学设计艺术学院

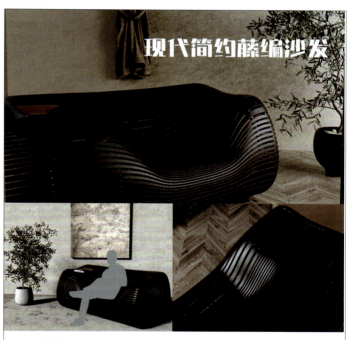

现代简约藤编沙发

该设计灵感来源于汽车的流线型设计,我们的设计理念为简约、时尚、生态自然,所以在材质上选择了藤编与金属的融合,可以更好地提高视觉体验感;它具有便捷放置物品的功能,如将手机、水杯、书籍等放置在一侧扶手处;考虑到舒适度的问题,我们整体数据参考了太空椅的人机工程数据比例,颜色上选取暖色调,更显舒适。

姓名:岳嘉城　胡永超　孙艾林　指导老师:张锋涛
院校:宝鸡文理学院机械工程学院

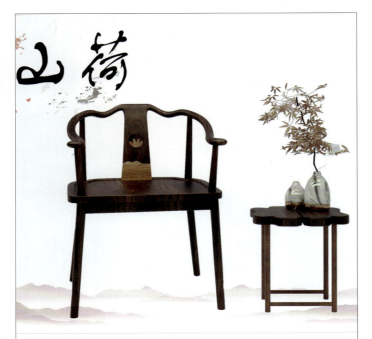

山荷

本设计旨在弘扬和传承中式传统纹样，灵感来源于荷花元素：荷花的花瓣以及荷叶为主元素，融入传统莲花纹样元素。以抽象的形式打造和设计新中式家具的两件套。将新中式家具呈现出文化内涵和实用性，符合人体工程学的设计，打破了传统的沉闷感，增加了家具的灵动感，是一款年轻化的新中式家具。

姓名：顾心怡　　指导老师：钱丹
院校：南京晓庄学院美术学院

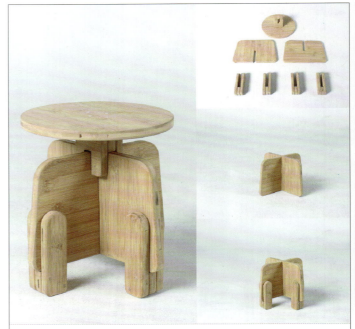

"D Da"凳子

我们想要设计一款不仅可以坐，还可以玩的凳子。D Da 是一款带有玩具积木的凳子，孩子们可以将其分成不同的部分，然后与其他部分组装成不同的形式。我们设计的另一个目的是打开孩子的想象力，不要让他们坐得太久。

姓名：郑勇涛
院校：广东工业大学先进制造学院

雅韵竹椅

本作品是采用简约的造型来设计的一款竹制沙发，色泽温润，清新自然，有一种随遇而安的温和气质。沙发的四周采用独特的竹制编织工艺，沙发的靠背采用木材热弯工艺，既显沉稳，又坚实耐用，更贴合背部的曲线。沙发的坐垫选用的是优质软包工艺，棉麻面料，触感舒服。整个沙发有一种新中式的优雅气质，这样的风格也越来越符合现代年轻人的审美追求。

姓名：李伟祎　　指导老师：贾蓓蓓
院校：北京城市学院

竹茶桌

本产品使用毛竹材质进行了拼接设计，桌面自带煮茶功能板，桌腿结实稳固，承重力较强，竹制茶桌椅清新淡雅环保，体现了传统工艺与现代美学的巧妙结合。

姓名：杜清泉　　指导老师：贾蓓蓓
院校：北京城市学院

"莲乘"蓝染自适应动态茶几

生与大地的自然元素通过民族造物思想化为蓝染自适应动态茶几，为人与大地交流提供了一个载体，"莲乘"蓝染自适应动态茶几使用可循环手工纸复合材料、植物染料、亚克力制作。桌身包含十二分支，通过结构力学分析、设计动态结构，使茶几能够调节不同形态、适应不同承重，同时保证高稳定性与支撑性，增强作品与人的互动性及空间适应性。

姓名：杨张军宇　　指导老师：王璟　　院校：云南艺术学院设计学院

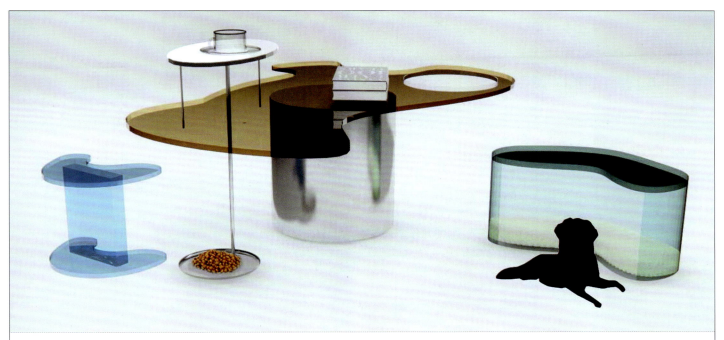

天天有茶

本产品针对有宠物的家庭，从家具的造型风格、色彩、功能等方面入手，设计出这种以"简约"主题为设计元素的一款茶几，它通过结构的变换实现了功能的变换，除了坐以外，还能和宠物互动，另外还设计了宠物吃饭的托盘等，在美观、舒心、实用的同时亦有功能上的创新，同时满足人们的物质和精神生活，更好地宠爱陪伴我们的宠物。

姓名：张晨曦　　指导老师：李泽朋　　院校：青岛城市学院艺术与设计学院

坚韧

本产品为一套桌椅家具的设计，造型提取于被蛛网拉伸弯曲的树枝，桌腿和椅脚的弯曲树枝与蜘蛛网状结构连接，突出了坚韧的构造元素，产品简洁明快，并具有一定的灵活性，适合大多数场景下的使用。

姓名：吴辰　指导老师：林芳
院校：福建师范大学协和学院

植物没有脚

提取枫树胶漆树等种子的造型元素，运用蒙德里安大胆鲜明的颜色风格特点，通过对大自然的探讨并结合现代的潮流风格，为标本爱好者设计了一套潮流艺术家具。

姓名：盛签签　指导老师：李泽朋
院校：青岛城市学院艺术与设计学院

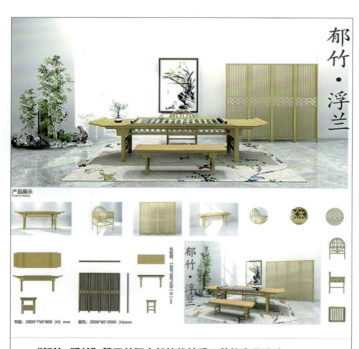

"郁竹·浮兰"基于益阳小郁竹传统手工艺的家具设计

作品灵感来源于益阳传统手工艺"小郁竹艺"。"竹色君子德，女子气若幽兰"，将小郁竹艺中的兰花造型运用到造型设计当中，与如君子般刚正不阿的竹材相融合，既有君子的阳刚之气，又有女子的阴柔之美。同时结合现代竹质复合材料，将古朴与现代简约审美风格相融合。家具竹材的接合采用中国传统工艺——榫卯结构。

姓名：唐倩　陈悦　指导老师：匡伊慧
院校：南华大学松霖建筑与设计艺术学院

景与静

灵感来源于《富春山居图》。中式元素穿插于现代设计中，两者结合反映出融合现代精神的独特传统韵味。原板材有机玻璃，利用掐丝珐琅的工艺将图刻画在上面。

姓名：汪艾雯
院校：西安建筑科技大学华清艺术学院

枯荷

灵感点来源于自然界的曲线造型与传统欧式家具的曲线构成，把莲蓬与荷花的造型抽象化，以十一根直立金属莲蓬为骨架，形成整体氛围，在坐面的选取上，从最初的偏割裂的独立于骨架之外的坐面到最后呈现出来的与周围骨架融合的曲线支撑加玻璃坐面，采用的曲线造型借鉴了欧式家具中经典的曲线要素作为设计元素之一，坐面的曲线造型和最外层的直线骨架形成对立统一。结构上，在手肘处采用了双层结构，内部采用了可运动的硅胶材质的后侧倚靠点，可以随意放置，带给人的是材料的反差感。

姓名：陈一兆　　指导老师：胡方　　院校：中国美术学院设计艺术学院

"拂晓"梳妆台设计

灵感来源：以地中海地区"海上日出"的意象为灵感，为女性群体提供优雅、舒适的晨起梳妆服务。产品功能：①该产品配备有智能化妆镜，为用户提供三档可调节亮度；②桌面配备装饰品置物架，可放置饰品、口红、眉笔等常用物品；③抽屉采用分区设计，可放置戒指、项链、手链、面膜等其他化妆物品。

姓名：刘若兰　张子心　　指导老师：李洋
院校：重庆工商大学艺术学院，江南大学设计学院

"启思"基于思考无意识行为的桌面交互收纳盒

在人类大多数的行为中，有很多行为是由无意识主导的。通过调研与观察发现，人们在思考或单手工作时，其所空闲的手会无意识抓握一些东西。该收纳盒采用秋千的形态，制作桌面可摇晃装置，以此来减少人们在思考或工作中焦躁的心情，缓解精神压力。同时，该收纳盒采用可提取替换结构，用户可以根据需要调换盒体朝向、数量。

姓名：郑昊扬　　指导老师：殷润元
院校：江南大学设计学院

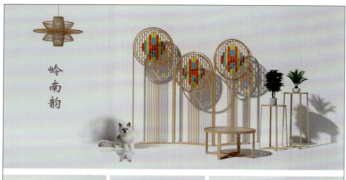

岭南韵

设计元素取自岭南的满洲窗，将这一元素借鉴到家具上。一扇满洲窗，浓浓岭南味，传承岭南文化，将其发扬光大。结合现代新型材料，竹集成材、亚克力、树脂、黄铜金属作为部件固件，以现代手法再次演绎岭南满洲窗的特色，使家具拥有强烈的视觉效果，赋予家具独特的韵味。

姓名：陈慧怡　　指导老师：余晓宝
院校：深圳大学

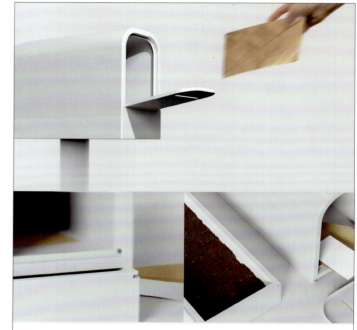

天堂的来信

书信是人们传递和表达思念的方式。这是一个信箱造型的骨灰盒，将人们的思念通过邮件的形式，传递给已逝的亲人，告知他们没有被遗忘。

姓名：何翌鸣　　指导老师：郜红合
院校：辽宁石油化工大学艺术设计学院

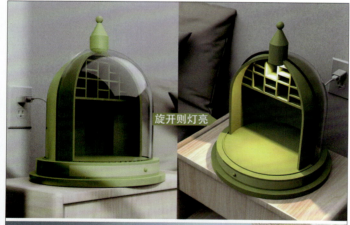
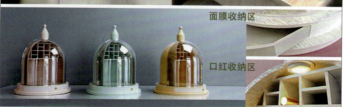

玲珑化妆品收纳设计

本次设计为女性群体设计一款防尘化妆品收纳盒。其中方盒子空间的设计用来收纳口红，方便直观地看到口红色号；下拉的小抽屉可以用来收纳面膜或者护肤品小样；中间圆盘可供放置化妆品。此外，该收纳盒可通过旋转透明防尘盖的方式亮起照明灯，营造浪漫的使用氛围。

姓名：刘若兰　　指导老师：李洋
院校：重庆工商大学艺术学院

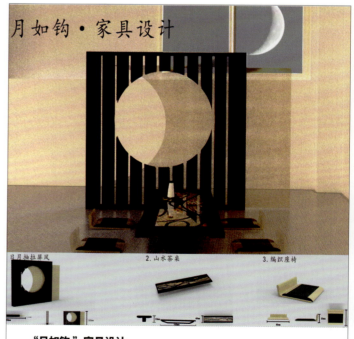

"月如钩"家具设计

诗词总会将人带入某种意境，比如"无言独上西楼，月如钩"。山川日月与茶室相结合，碰撞出别样的火花，竹与木的结合使家具有了更多的可能性。造型简约，线条流畅，圆弧设计都提高了家具的实用性和耐用性。屏风倒映着清冷如水的月色，与茶相伴，你并不孤单。

姓名：辛秋艳　　指导老师：贾蓓蓓
院校：北京城市学院

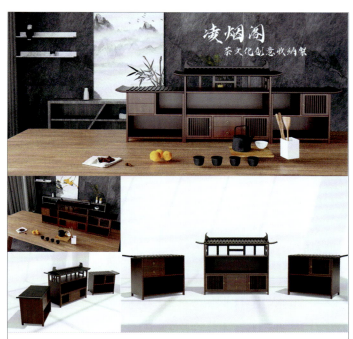

凌烟阁茶文化创意收纳架

本产品主要是以唐朝建筑文化为主题，根据凌烟阁建筑特点设计的桌台组合式茶具收纳架。阁楼都有归属之意，茶叶也有落叶归根之法，在文化上互相呼应。材质主要采用楠竹，简雅大气，结构上采用契合结构等传统建筑加工结构。凌烟阁建筑结构分为三层，中间放置茶具和茶叶，旁边的储存空间放置小型茶具等物品，给人典雅之感。

姓名：胡永超 岳嘉城 孙艾林　指导老师：惠娜
院校：宝鸡文理学院机械工程学院

方圆·模合

本产品设计为一款模块化的空间节约型置物架产品，由数个相对独立的模块组成。使用时，将各个模块按照使用者不同的居住环境条件与置物需求进行相互结合，产生不同高度与形态的置物架。产品的不同形态可以满足不同消费者的个性化需求，具有较长的使用生命周期，使用材料为安全环保的木质材料，美观且方便回收。

姓名：郭君轶　指导老师：余森林
院校：湖北工业大学工业设计学院

蜘蛛座椅

随着时代的发展，现代家居不再以"功能"为唯一目的，外形高雅、设计时尚、坚固耐用等新环境下的新要求，都对竹材质提出更高的要求。这就需要设计顺应竹子的自然特性，结合新的材料工艺，超越对竹的传统定位，在功能上进行改良和拓展，使之更符合现代人的生活需求，利用弯曲技术使椅子看起来很吸引人。

姓名：王馨傲　指导老师：贾蓓蓓
院校：北京城市学院

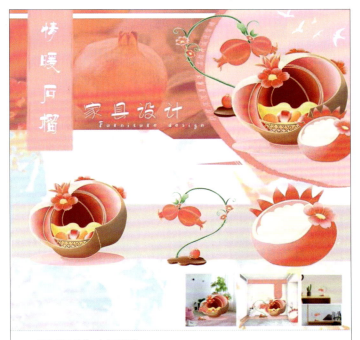

"情暖石榴"家具设计

此次是以石榴为造型进行的设计，主要有沙发、灯具和幼儿床。基本采用了石榴的造型为装饰，构造上大多为曲线，充满韵律美。配色以粉色、红色等暖色为主，给人温暖的感觉，为生活增添温馨。

姓名：陈尹
院校：南京航空航天大学艺术学院

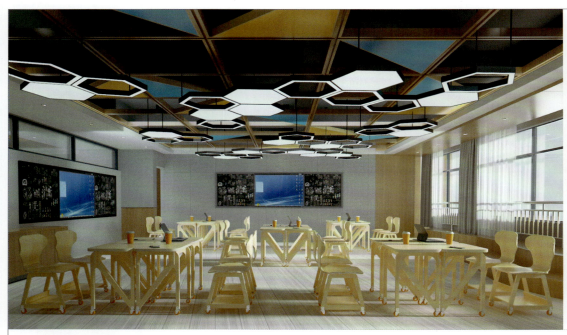

自习使用 单人使用模式

小组讨论 四人使用模式

理论授课 成排使用模式

"拼图系列"智慧教室桌椅

"拼图系列"智慧教室桌椅造型取自拼图形态，表达组合拼装的概念，是一套适合在智慧教室使用的桌椅组合。拼图系列桌椅材料使用多层板，具有优良的生态优势和性能优势。拼图系列智慧教室桌椅为现代化智慧教室提供了一个解决方案，希望在现代化参与式教学的环境下帮助更多的学生更加灵活和高效地享受课堂。

姓名：陈然 张亚萌 姚欣成　指导老师：柯清　院校：北京林业大学材料科学与技术学院

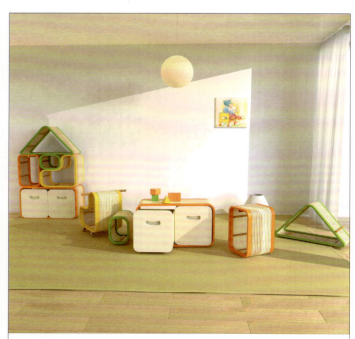

童真时代

这是一套儿童成长时期的系列竹产品家具，造型简洁圆润，主要由五个模块组成：竹木马、小桌子、竹凳、竹靠和竹茶几。它有多种玩耍方式，当儿童长大后可以组装成多功能柜子，为孩子提供更多的收纳空间。在材质上选用竹材，更加绿色环保。收纳柜模块间由螺丝连接组装，牢固耐用。

姓名：敬欢 杨露 钟小雪　指导老师：王庆莲
院校：成都理工大学工程技术学院

易染Tiye——基于现代交互技术的个性化扎染创作工具

旨在传承与创新传统纺织染色技术——扎染，我们设计出了一款基于现代交互技术的个性化扎染创作工具——"Tiye"。我们在保留传统扎染流程的基础上将软硬件相结合，加入更多现代化、自然化的交互语言，让扎染爱好者、想要体验扎染的新手甚至是完全不懂扎染的人都能够使用"易染"制作出独属于自己的扎染作品。

姓名：蓝仪航 刘芷若　指导老师：Gabriele Goretti
院校：江南大学设计学院

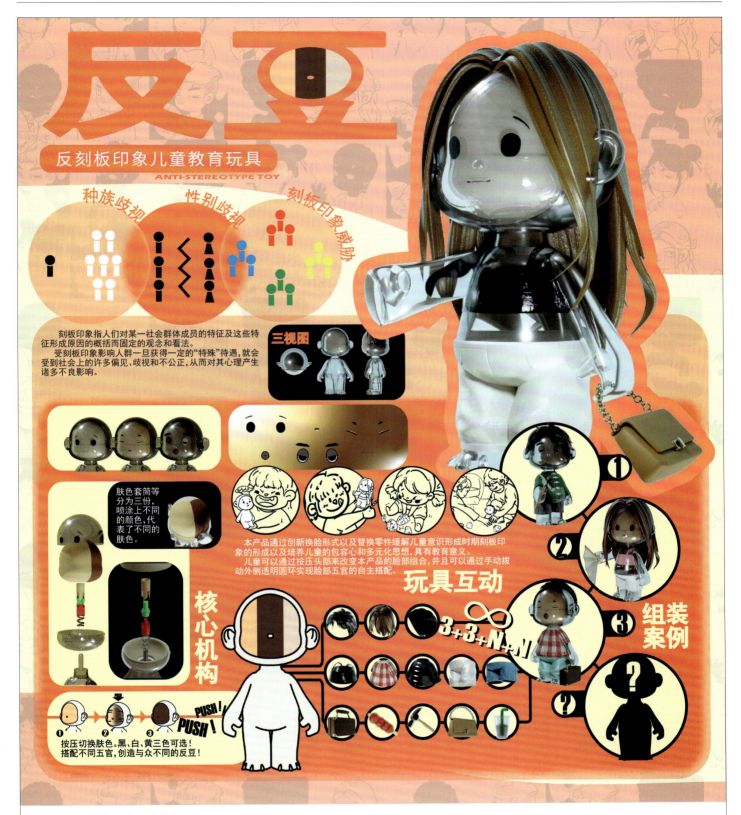

"反豆"反刻板印象儿童教育玩具

本产品为从根源解决刻板印象及歧视问题，缓解儿童早期刻板印象的形成和固化进程，对现如今的按压式变脸玩具进行改良与再设计。儿童可以通过按压更改玩具肤色并将带有不同特征的五官和服饰、道具随意搭配，从而潜移默化地改变对特定群体的刻板印象，弱化儿童对于不同群体的分类倾向，引导儿童形成正确的世界观和思维逻辑。

姓名：冯嘉思 张驰 徐静　　指导老师：龙俊 史一飞　　院校：江南大学设计学院

录音小鸟

郁金香调音摇杆

彩虹钢琴

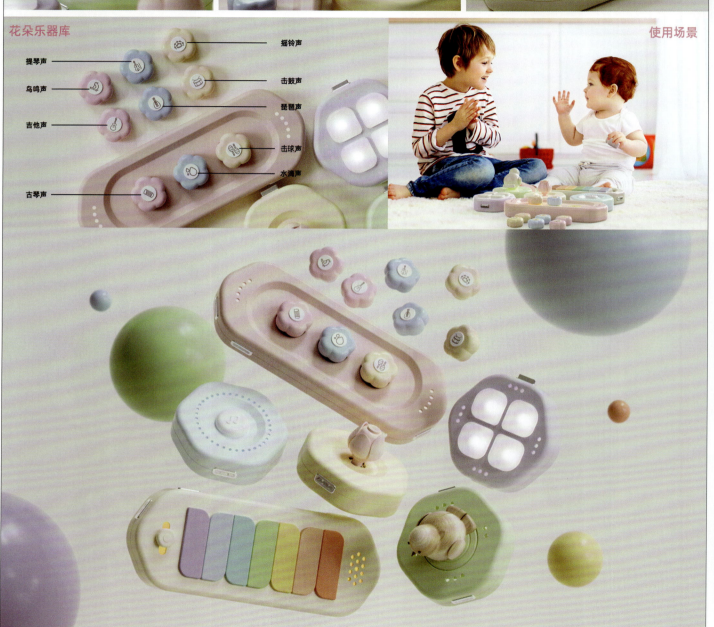

花朵乐器库　　提琴声　鸟鸣声　吉他声　古琴声　摇铃声　击鼓声　琵琶声　击球声　水滴声　使用场景

"春日小乐队"学龄前儿童音乐玩具设计

这是一款融合奥尔夫音乐教学法的幼儿早教音乐玩具。具有歌曲欣赏、节奏训练、调音、伴奏游戏、录音等功能。核心概念是"让儿童享受自主创作的过程"，除了传统的弹奏创作外，还加入了声乐库和录音模块，能让儿童对录制声音进行调音并和声。另一理念是"可持续"，采用模块化设计，不同的功能可以包容不同年龄段的幼儿玩耍。

姓名：倪欣怡　　指导老师：沈杰　　院校：江南大学设计学院

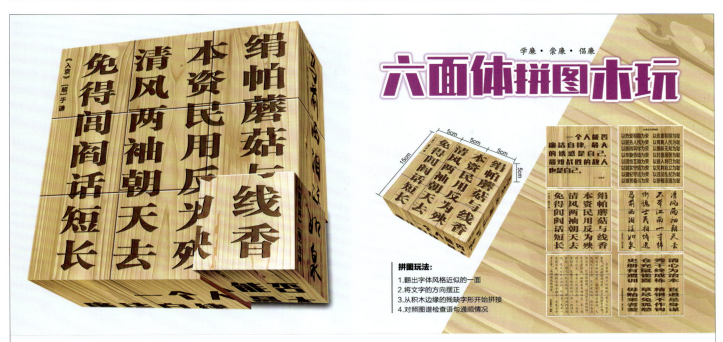

六面体拼图木玩

　　本款拼图木玩采用实木激光雕刻制作，共包含有六幅清廉名言警句，每幅画面采用不同风格的字体，方便玩者寻找拼图线索。单颗积木的边长为五厘米，便于精细雕刻加工并形成不同难度的拼图画面。玩者通过对碎片化文字的筛选、组合，完成对清廉名言警句的阅读和认知，达到寓教于乐的设计目的。

姓名：杜小满　　院校：川北幼儿师范高等专科学校人文艺术学院

武当小道士儿童益智积木

　　该产品以武当道教服饰作为出发点，结合像素风格，通体共有96个方块、1个发簪和1个圆形盘发，采用燕尾榫的拼接方式组成武当道教小道士形象，搭配上鲜明的色彩可以很好地锻炼手眼协调能力，榉树实木材质，质地均匀、纹理美观，耐磨损，边缘全圆角处理，抓握舒适，表面使用水性专用漆面，玩耍磕碰也不易掉漆，可用于装饰。

姓名：唐宇佳　陶卓　　指导老师：程炎明　　院校：湖北汽车工业学院科技学院

蒙古达罗牌创意设计

蒙古族传统达罗牌是一种博弈游戏，其玩法类似于国际上的桥牌及扑克牌。这种棋牌在蒙古族中流传，并以"达罗"命名，是蒙古族文化艺术中的一个重要结晶，具有民族特色、地域特色、文体特色和竞技特色。本次设计试图对达罗牌原有牌型进行更新升级，希望以更新潮的样式出现在大众视野中。

姓名：褚静谊 范晓冉　　指导老师：王薇
院校：青海师范大学美术学院

"观象授时"古天文教玩具产品与交互设计

本设计通过教具与玩具相结合的形式，将中国古代天文知识的学习融入高度沉浸式的交互体验，帮助传统文化爱好者、天文爱好者对星宿、星图及中国古代天文常识进行基础学习，逐步深入了解星象与节气历法之间的对应关系以及星宿背后深厚的华夏文化内涵与人文历史典故，体味中国古代天文折射的传统文化寓意。

姓名：吕若煊 王昊远　　指导老师：巩淼森
院校：江南大学设计学院

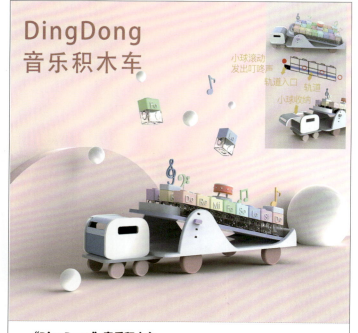

"DingDong"音乐积木车

本产品是为学龄前儿童设计的音乐玩具，旨在通过寓教于乐的方式让孩子体验音乐的快乐。产品将积木游戏与音乐教育原理（旋律、节奏、和弦）相结合，小球从不同轨道滚动后发出不同音高的音乐，在游戏中体验音乐的魅力，并且帮助孩子智力开发和培养孩子的创造力。产品以小车为载体，更加生动可爱，吸引孩子注意力。

姓名：徐世博　　指导老师：解芳
院校：上海应用技术大学艺术与设计学院

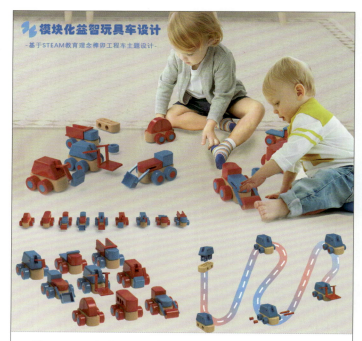

基于STEAM教育理念的模块化益智玩具车设计

儿童对工程车充满了兴趣与探究欲，其兴趣背后就隐藏着孩子对科学和工程知识兴趣的萌芽。本产品使用废弃的橡树木材作为原材料将环保的理念融入工程车系列玩具。产品结构以古代榫卯为主进行模块化拼接组合，开发兼具主题性和艺术性的儿童益智玩具产品。

姓名：王晨雪 蔚世聪　　指导老师：周卿
院校：浙江工商大学艺术设计学院

"缄默雏鸟"儿童手语纸牌玩具

这是一个隐形眼镜护理液瓶的改良设计,其目的是简化隐形眼镜的佩戴和保存步骤,并减少隐形眼镜使用者在出行时的相关用品携带量。其主要结构是两个瓶身加两个隔板和一根穿透隔板的导管。通过结构改良将隐形眼镜护理液瓶和隐形眼镜储存盒相结合,让用户可以通过挤压将瓶底的护理液挤到上方的储存区实现隐形眼镜的存储目的。

姓名:唐丽婕 谭惠阳 常馨月　指导老师:易晓蜜 郑伯森
院校:四川音乐学院美术学院

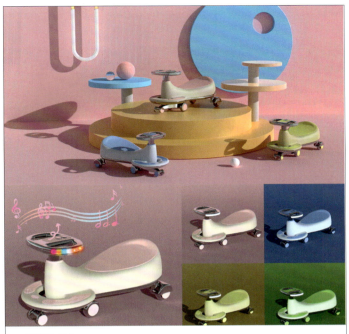

早教玩具车

为了使自闭症儿童在康复教育机构和家庭中能够得到更好的教育训练,结合智能化交互优势,提出将自闭症治疗与社交辅助机器人结合的优化设计思路。以童车为载体,确定了车载精灵的交互方式、辅助 App 主要功能模块和认知训练、社交激励、音乐治疗 3 种不同干预游戏的训练模式,从而提高自闭症儿童在训练中的互动兴趣及治疗效果,减轻专业教师和家庭的负担,提升自闭症儿童干预治疗的适用性和实用性。

姓名:刘雅群　指导老师:黄瑞
院校:青岛滨海学院艺术传媒学院

"MX"机甲潮玩设计

以兔子为形象载体,融入了唐朝甲胄和科幻机甲的元素,从而得到这样的设计形象。一共设计了三款不同的形象,分别是士兵、将军和军师。我们希望能通过这一系列形象来打造一个文创 IP。

姓名:邓钰辉 吴敏　指导老师:董濡悦 张媛媛
院校:郑州轻工业大学易斯顿美术学院

"侍宠"宠物清洁毛毡机

多功能宠物梳毛设备,考虑到宠物-人-环境三方面综合因素,设计了两种模式。模式一,宠物可以自行梳毛,满足主人不在家时,宠物的情感需求;模式二,主人可以给宠物梳毛,增加互动性,提高亲密度。此产品可以降低房间内毛发乱飞的几率,且宠物毛发经过本产品二次清理后,再生为毛毡原材料,实现废物利用,增加产品趣味性。

姓名:韩欣冉 闫婷婷 张博慧　指导老师:闫莹
院校:泰山学院机械与建筑工程学院

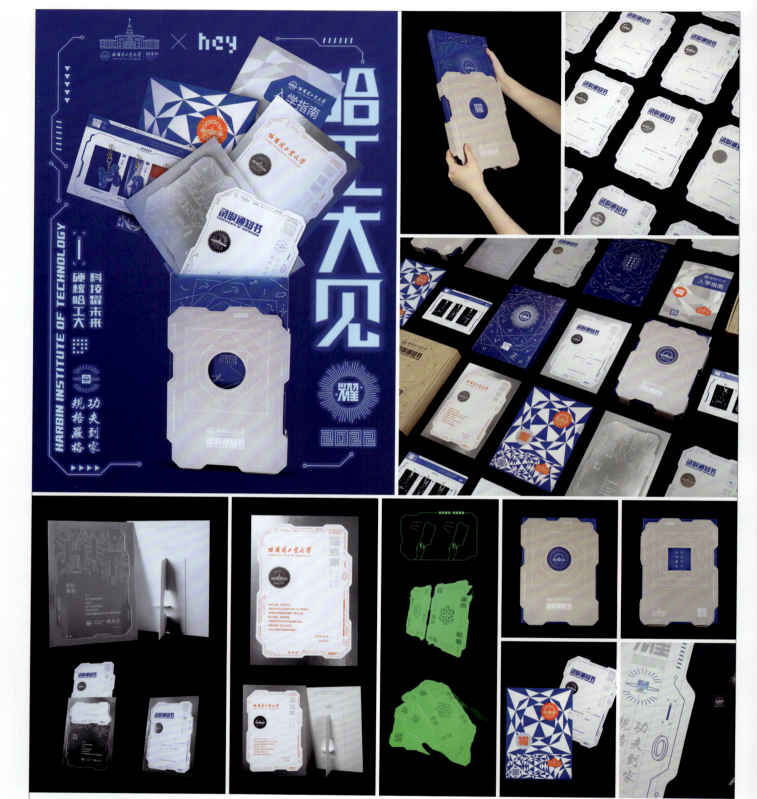

耀·2022 哈工大本科录取通知书设计

设计团队从"耀·科技"的主题出发采用不规则结构，提取了硬核科技、微电子芯片等概念，外观酷似芯片主板，蓝色的 PVC 外盒与银灰色封套是本次录取通知书设计概念"耀·科技"的主体，它既是探索宇宙的星辰大海，又是一个承载芯片的小小硬盘，它既承载着寒窗苦读的学子青春，又承载着探索未来的坚定勇敢。

姓名：霍文仲　　院校：哈尔滨商业大学设计艺术学院

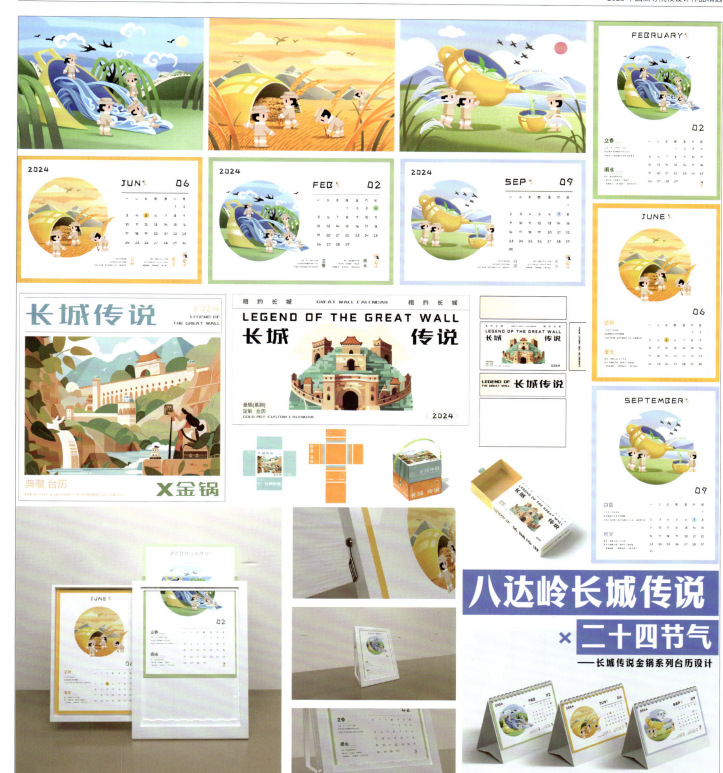

"长城传说"金锅系列台历设计

以八达岭长城传说中"十口金锅"的故事作为起点,与长城和二十四节气结合,进行台历插画设计、排版设计、外观设计和包装设计,从而形成一整套文创。包装绘制长城及自然景象。台历通款包装简洁,典藏版采用插卡式设计。典藏版包含长城城墙结构、菱形楼的元素,背部抽屉可以放置使用过的台历卡。

姓名:王潇 刘学睿 杨蕙羽　　指导老师:农丽媚　　院校:北方工业大学

"小丑"日记本

　　人生如戏,每个人都有独白。作品运用小丑元素到日记本设计中,红鼻子与皮筋联动设置,取下鼻子即打开日记面对自我。日记本开合之间,还原了用户卸下面具,还原自我,真正内心独白的开始。作品根据两类人群分别设计了两种不同风格的日记本。

姓名:磨炼 石尚华 黄睿轩　　院校:广州美术学院工业设计学院

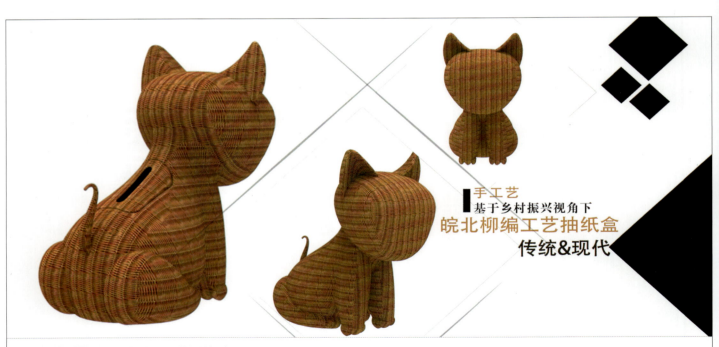

乡村振兴视角下结合皖北柳编工艺的抽纸盒

　　市场上的抽纸盒存在着同质化现象,本设计利用皖北柳编工艺特点进行产品设计。采用柔和条线勒编成卡通造型,在创新设计包装结构的同时,为传统工艺的传承与发展探索新途径。

姓名:吴昊 刘洪钰　　院校:阜阳职业技术学院

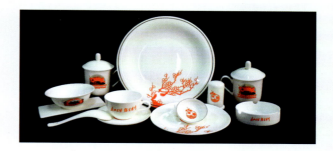

昔阳大寨红色文化创意产品设计

作品为会务餐饮用品，受众群体为大寨干部学院前往学习、调研、参加赛事活动的机关人员。基于山西大寨特有的红色历史文化资源，借助文化创意设计理论，将传统、时尚、波普风格融为一体，以梅花、农耕文化为主要创作元素，彰显大寨的文化精神内核，"梅花香自苦寒来"传达我们对美好生活的向往，不忘初心，继续前进。

姓名：程诚 刘鹏飞　指导老师：崔因　院校：北京理工大学设计与艺术学院

《楚辞·九歌》书签文创设计

《楚辞·九歌》是屈原根据江南民间祭祀的乐歌加工创作而成的组诗。此文创设计以《九歌》中描绘的云中君、湘夫人、少司命和山鬼为主题创作。女神造型简约、身形修长，设色柔和，以表现女神庄重典雅的美感。场景围绕诗中所描绘的意象，以鸟、云、竹子、莲花、山茶和流水等作为点缀，充满浓郁的生活气息。

姓名：李韵维　院校：江南大学设计学院

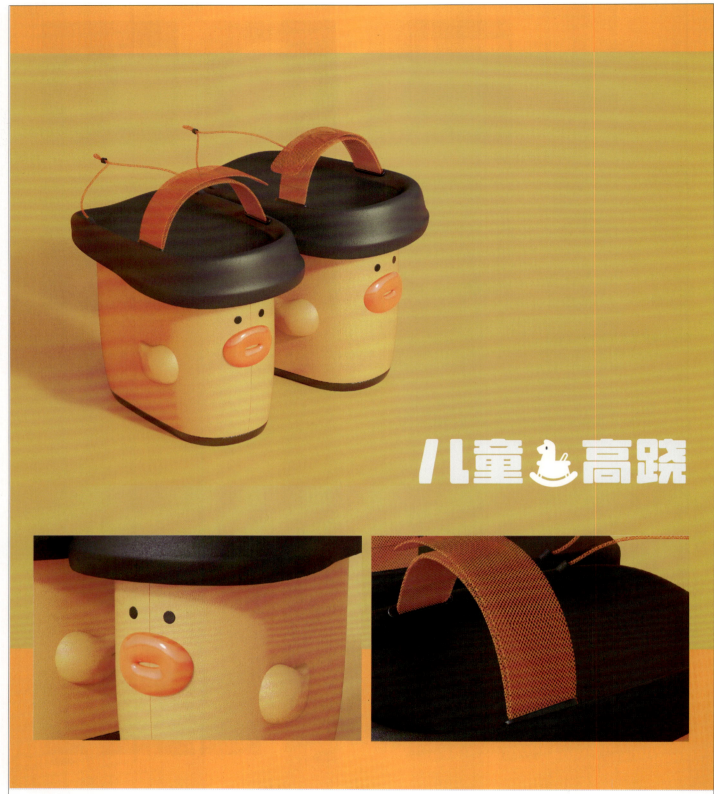

儿童高跷

　　这款儿童高跷是针对高跷体育运动为儿童设计的一款户外体验玩具,可以锻炼孩子的平衡感和反应能力。设计充分考虑儿童的安全和乐趣,合理的结构和稳定性可以让孩子安全地玩耍,有趣的外观设计则可以吸引孩子的注意力,提高玩具的趣味性,在游戏的过程中体验非物质文化遗产高跷体育运动的乐趣。

姓名:赵叶珍　　指导老师:杨剑威　　院校:西京学院设计艺术学院

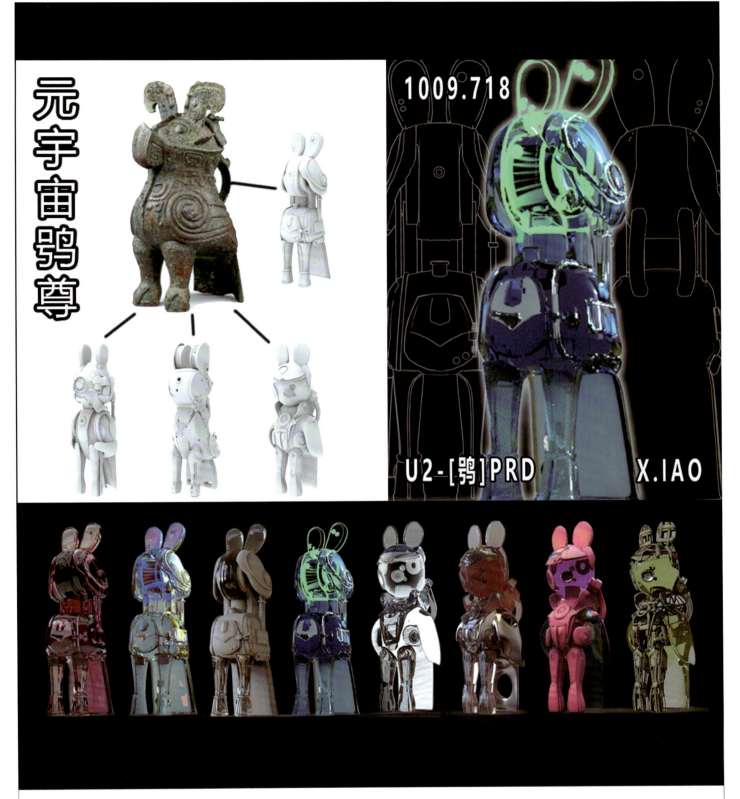

元宇宙鸮尊

河南省博物院镇馆之宝妇好鸮（xiāo）尊是现存最早的鸮型酒器。在殷商时期，商人把"鸮"推崇为战神鸟，是克制敌人取得胜利的象征。以妇好鸮尊外形为灵感来源进行创作，将青铜器文物与现代元宇宙文化相结合，建立一个属于妇好鸮尊的电子宇宙，以更新的形式去传承这项文化遗产。

姓名：何瑞阳 陈泳羽 查钰珂 郑冰婕　　指导老师：高慧　　院校：上海应用技术大学艺术设计学院

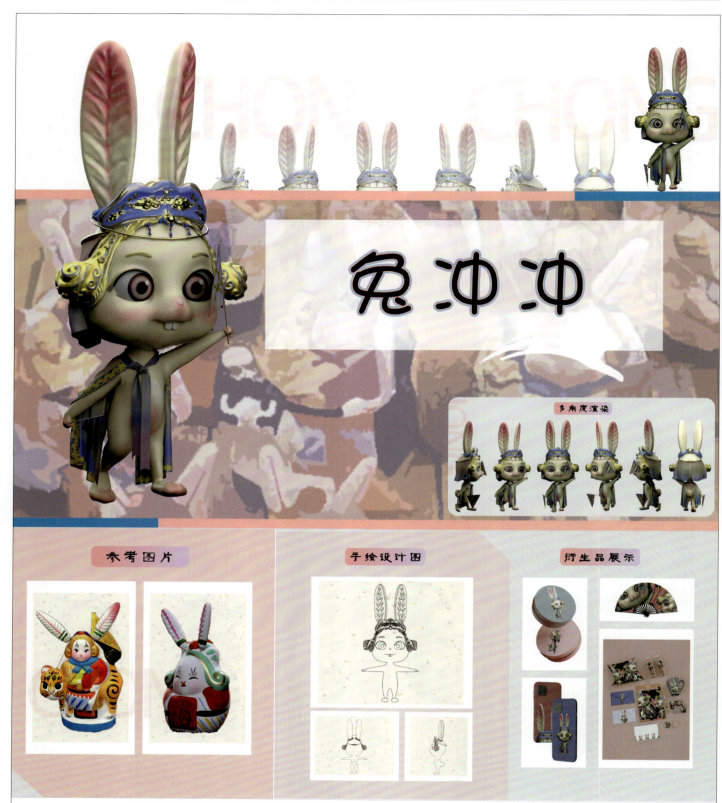

兔冲冲
　　以北京地方传统手工兔儿爷为原型，加以卡通化改造后设计出来一只小兔子——兔冲冲，头戴改良后的金质发冠，身披洒金战袍，双手拿着"冲"字图案的旗帜，举着胳膊，做着向前冲刺的动作。

姓名：刘孝萱　　指导老师：国天依 王晋宁　　院校：北京电影学院数字媒体学院

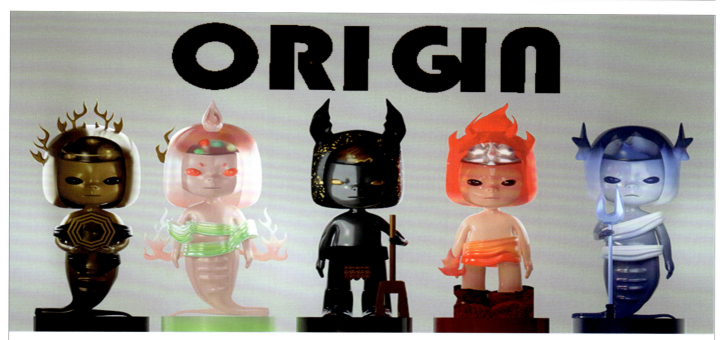

起源

中国传统文化博大精深,我们想要通过潮玩的形式让传统文化带给人们当代的艺术体验,吸取传统文化精髓,打造国风IP,弘扬传统文化,赋予它们新的生机。神农,传说神农氏样貌奇特,人身牛首,三岁知稼穑,长成后,身高八尺七寸,龙颜大唇,身材瘦削,身体除四肢和脑袋外,都是透明的。伏羲,伏羲氏长头修目,龟齿龙唇,眉有白毫,发垂委地,蛇身人首,这种外貌特征无疑是图腾的象征。共工,人面蛇身,有红色的头发,共工为氏族名,又称共工氏,为中国古代神话中的水神,掌控洪水。祝融,号赤帝,中国古代神话中的火神,兽身人面。女娲,上半身人,下半身蛇。在战国中后期,女娲尚未形成如汉代较为固定的"人头蛇身"的形象,从成书于战国中后期《山海经·大荒西经》关于"有神十人,名曰女娲之肠,化为神,处粟广之野,横道而处"的记载中也可以反映出来。

姓名:崔婉玉 史泰龙　指导老师:国天依　院校:北京电影学院数字媒体学院

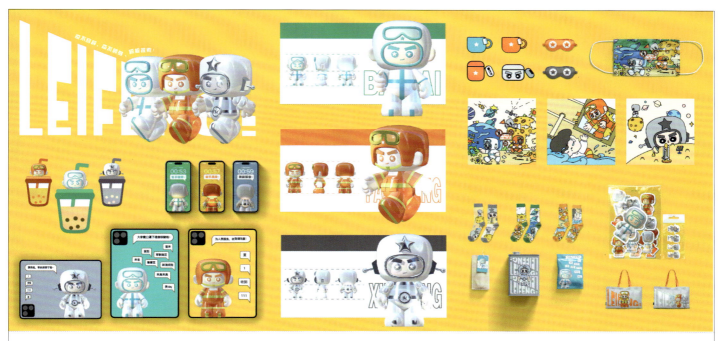

雷雷来了

《雷雷来了》是将雷锋精神与时代精神相结合设计出的系列文创延展设计,其中医护工作者雷白白、消防员雷方方以及宇航员雷星星分别代表了无私奉献、不畏牺牲、积极探索的高尚品质。在人物设计上,Q版萌态的雷锋形象是现代以及未来雷锋的缩影,雷锋不只是一个名字更映射的是雷锋精神的活力、精力以及永不过时的生命力,希望更多人喜爱雷锋、了解雷锋、走近雷锋、成为雷锋,将新时代的雷锋精神传递到千家万户。

姓名:王含允　指导老师:侯文军　院校:北京邮电大学数字媒体与设计艺术学院

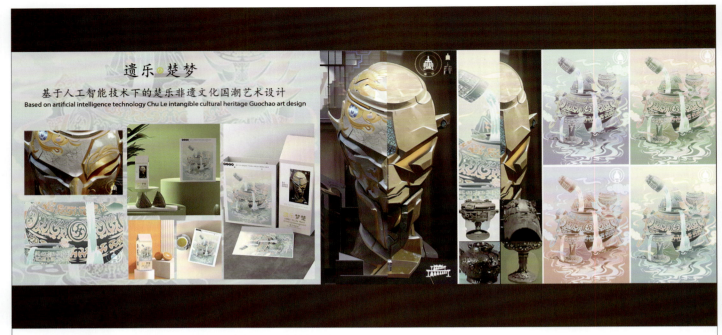

"遗乐 楚梦"基于人工智能技术下的楚乐非遗文化国潮艺术设计

通过人工智能技术，可以将大量的楚乐非遗文化资料和国潮艺术设计的案例进行分析和学习，以获取有关这两种文化的信息和特点。通过机器学习算法，可以发现不同的文化元素之间的关系和潜在的设计灵感，从而为设计提供更多的想法和创意。在设计的过程中，可以将楚乐非遗文化和国潮艺术设计进行创新和融合。可以利用人工智能技术将传统文化元素进行数字化处理，创造出新的艺术效果。同时，也可以将不同文化元素进行融合，形成全新的艺术设计风格。例如，可以将楚乐非遗文化中的乐器元素与国潮艺术设计中的线条元素进行融合，形成全新的艺术效果。最后，通过人工智能技术，可以将设计成果进行展示和体验。可以利用虚拟现实和增强现实技术，让观众可以身临其境地体验设计作品。同时，也可以通过网络和社交媒体等渠道，将设计成果进行传播和分享。

姓名：张紫薇 王海峰 邵鹏　　指导老师：甘伟 陶雄军　　院校：华中科技大学建筑与城市规划学院，广西艺术学院

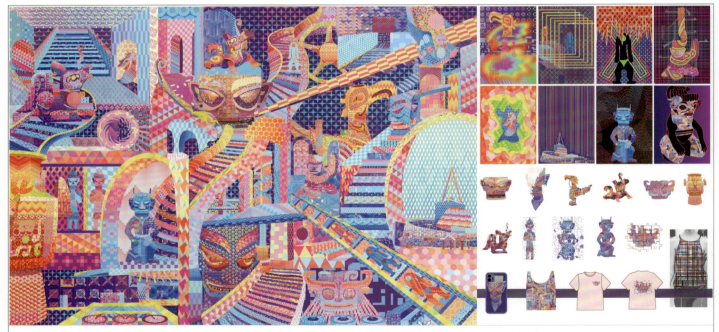

不可须臾离

以三星堆文物和相关元素为主线，设计了一系列文创作品，突破三千年时空场域，领略三星堆历史文化。

姓名：高慧婷　　指导老师：胡锦霞 段皓文　　院校：浙江艺术职业学院手工艺学院

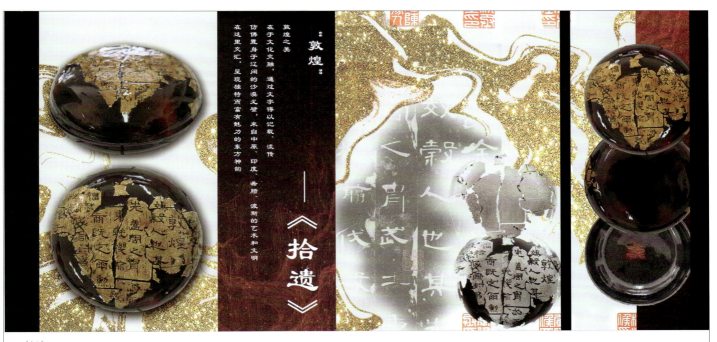

拾遗

敦煌文化是中国历史长河中最绚烂的一抹亮色。通过文字形式对话灿烂璀璨的敦煌文化，打开尘封的画卷，千年的印迹依旧鲜活。设计采用不固定形状裁切的银箔，表达敦煌经书流传至今，残卷经过岁月打磨过后的斑驳感。古今跨时空的对话也使作品更具交流性和趣味性，使每一个使用者置身文化韵味之中。

姓名：冯卓　　指导老师：傅永和　　院校：北京服装学院服饰艺术与工程学院

东北民俗

东北有着辉煌灿烂的历史，地域文化博大精深，色彩纷呈。此作品的设计主题立足于东北民俗文化，通过新工艺、新材料，将最具东北特色的八大怪民俗文化，以软陶装饰画的形式展现出来，用以对民俗文化的宣传与传承。

姓名：王晓杰　　院校：辽宁广告职业学院

雨夜霓虹

电子环境下，技术和数码滤镜催生表达和认知世界的新模式，作品以Z世代的虚拟世界为出发点，将电子虚拟与现实服装相结合，通过二维与三维的图像化结合方式来表达青年一代的态度，以色彩营造环境氛围，是情绪的表达，亦是心理状态的展现。

姓名：张陈怡　　指导老师：凌雅丽　　院校：中国美术学院

"sweet"文创设计

灵感来源于甜食，甜且品类丰富。人生就像甜食一样五彩斑斓，需要品尝、体验绘画。运用仿生造型设计关于甜食的整体造型，轮廓为O形、A形、X形。面料色彩柔和且明亮。整体体现一幅富有童趣的画面，活泼且欢快。

姓名：孙瑞那　　指导老师：何苗
院校：郑州经贸学院艺术设计学院

"我有一支彩色笔"文创设计

《我有一支彩色笔》注重观察孩子们丰富有趣的内心世界，与孩子们拿着画笔一起探索绘画的世界，选取儿童的涂鸦作为灵感来源，用丰富的色彩来表现儿童丰富的内心情感世界，通过涂鸦、线条来进入孩子们的童趣世界。

姓名：王梦雅　　指导老师：何苗
院校：郑州经贸学院艺术设计学院

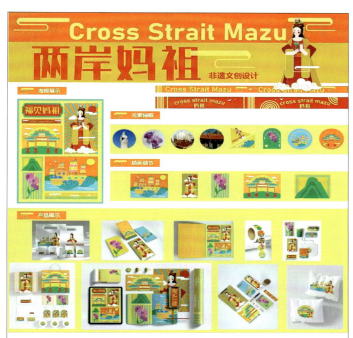

"两岸妈祖"非遗文创设计

本次设计通过对天后宫、妈祖、妈祖船等元素进行提取整合并运用在"两岸妈祖"文创产品上。我们采用扁平化方式，结合两岸妈祖的相关元素进行插画设计，凸显现代感。主要颜色选取高饱和度的色性，使画面显得活泼生动，能够吸引当代年轻人的眼球，更能够让年轻人去了解两岸妈祖文化，有利于两岸文化交流与传播。

姓名：徐培诗 林映杏
院校：广东工业大学，广东理工学院

"瑞兽"文创设计

以瑞兽牺觥为设计灵感，取其侧面形象加以抽象化、趣味化，进行创意设计，将其形象进行剪影化、简约化，在美观趣味的同时体现出了吉祥如意的美好祝愿。

姓名：桂子川　指导老师：王红莲
院校：山东工艺美术学院人文艺术学院

载鸢磁悬浮托物盘

纸鸢是中国非物质文化遗产之一，已有两千多年的历史。本产品以放纸鸢的活动为灵感，打造了一款磁悬浮置物盘，形似在空中放飞的纸鸢。摇动手柄形似风筝轮盘，可以使托物盘上下浮动，宛若人们在放纸鸢时放线、收线。手柄上缠绕了麻绳的设计，背部保留了传统纸鸢的竹制骨架，展现了非遗纸鸢的韵味。让人们在桌面上也能"放飞"一只纸鸢。

姓名：唐榕晴　院校：广州美术学院工业设计学院

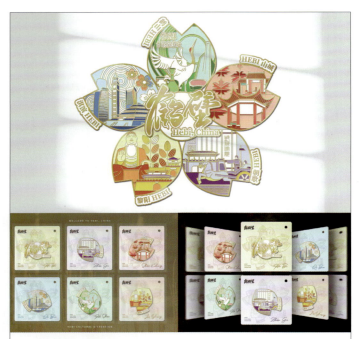

"鹤樱里"徽章文创设计

"鹤樱里"是对河南省鹤壁市各文旅IP的整合创新的设计。以"行政区划＋聚合图案＋文化符号"为逻辑，针对不同区县的多彩人文风貌加以整合凝练，共设计"黎阳""朝歌""淇滨""山城""鹤山"6枚城市徽章，可独立佩戴，也可组合佩戴，当六枚组合时，似盛放的樱花，又形似聚拢鱼群，寓意"春色满园""年年有余"！

姓名：陈进 许露月 田泽宁　指导老师：米高峰 高凯
院校：陕西科技大学设计与艺术学院

艺术史冰箱贴

本冰箱贴文创设计以世界艺术史中的经典名为线索，选取新石器时代的维纳斯、古希腊柱式、科洛西姆竞技场、戴珍珠耳环的少女、当代波普艺术家的典型图式为蓝本进行创作，设计的色彩以北京师范大学未来设计学院标识基本色出发。本设计达到了设计与艺术的完美结合。

姓名：潘颖　指导老师：徐腾飞
院校：北京师范大学未来设计学院

"鼓语"浙东锣鼓文化创新设计

以浙东锣鼓非遗文化为元素进行创新设计的多功能音响灯，旨在延续中国传统文化，助力文化旅游创新。针对传统浙东锣鼓的结构节奏的特点与音响、台灯进行整合系统创新研究，通过前沿的交互技术的引入将对鼓的交互行为融入产品中，继承传统文化所蕴含的精神。本项目旨在让古老非遗成为助振兴、促共富的"金钥匙"。

姓名：王晨雪 蔚世聪　指导老师：周卿
院校：浙江工商大学艺术设计学院

"忆江南"文创设计

作品面向江南水乡文化，提取锦溪古镇特色景点作为设计主要方向，将锦溪古镇的特色景点——十眼桥、莲池禅院、陈妃水冢等作为主要的设计元素，并融入特色国风元素作为装饰点缀。作品分为三个系列：廊桥游鲤，拂云戏水，禅院信步。

姓名：夏官星 徐君君　指导老师：孙明海
院校：湖北工业大学艺术设计学院

"酒"点半

自古饮酒是为了期望新的一年能够远离疾病，身体健康，长寿，亚长牛尊作为一件酒器更是被赋予上了通天神的神秘色彩。牛尊外形可爱憨厚，同时又具有浓厚严肃的历史气息，抽取牛尊的造型特征进行简化、现代化，使这款酒融可爱和底蕴为一体。

姓名：吕沛沛
院校：北京服装学院服饰艺术与工程学院

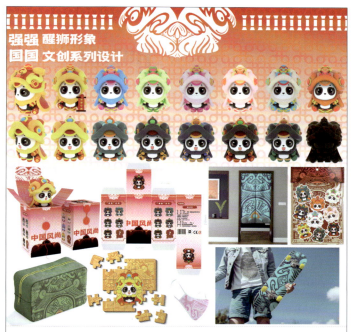

"强强""国国"醒狮形象文创系列设计

醒狮寓意醒国魂、振精神，熊猫寓意和平友谊。醒狮与熊猫相互融合，赋予文创作品新寓意，将中华优秀传统文化进行创造性转化和创新性发展，体现文化自信。

姓名：王建民 钟俏 贾鹏江 指导老师：汤晓颖
院校：广东工业大学艺术与设计学院

中国传统染缬

本系列产品坚持以"传承民族蓝染技艺，发扬民俗新方向"为宗旨，将传统蓝染技术与手作玩偶相结合进行产品创新。产品材质上采用的都是纯棉材料，玩偶内置高弹性珍珠棉；产品整体以蓝染工艺纹样为主，局部有皮革手工进行辅助并采用少量水珠装饰适配大众审美。

姓名：朱西亚 段明月 苏冉 指导老师：宋玉凤 包春燕
院校：山东科技大学艺术学院

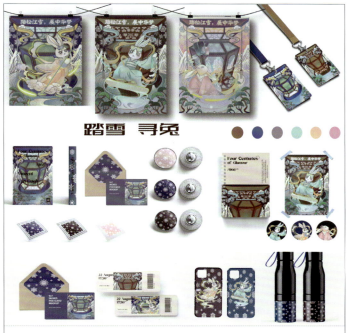

"踏雪 寻兔"系列海报及文创设计

该设计以"踏松江雪，展中华梦"为主题，以中国特有古形象"玉兔"和及具节日氛围、古韵特色的花灯为主图形，用雪山、雾松、祥云加以点缀。将玉兔为主角进行打冰壶、滑雪这类现代冰雪活动，阐述了古代与现代的连接，典雅古韵与激情体育活动的连接。玉兔踏雪而来，代表了中华体育精神有种亘古不变的连接这一主题。

姓名：于赏 指导老师：张烨烨
院校：长春工业大学艺术设计学院

筷子休息站

以淮阳"泥泥狗"为文化基础,结合日常用品筷子架,采用泥塑的呈现方式,二次设计后进行装饰,让古朴庄重的非遗文化走入日常生活,不仅将文化进行了传承创新,同时也增加了生活中的审美情趣。

姓名:杨雅迪　指导老师:王欢
院校:西安工程大学服装与艺术设计学院

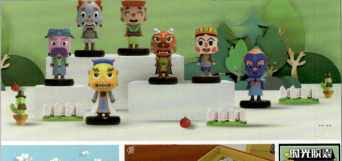

傩象棋创新设计

该中国象棋创新设计基于傩面具的艺术特征,对其视觉符号进行提炼,并选取七个傩面具角色人物与象棋的七个角色进行性格、职能等定位匹配,结合潮玩设计形式,将象棋角色拟人化,进行立体塑造。作品旨在发掘中国象棋流失的"Z"世代用户群体,进一步促进当代年轻群体对稀有珍贵传统文化的认识和了解以及加深对中国象棋的热爱。

姓名:刘念　指导老师:朱慧
院校:北京工商大学传媒与设计学院

"檀古问金"吊坠设计

以檀木为基底材料,以银为纹饰,取青铜器文物中箭镞、矛头等器型进行简化,将饕餮纹饰以及夔龙纹脱胎转化而体现于基底之上,追求对中华优秀传统文化的继承与发展,使先人古民之艺术审美能在当今时代再次焕生机,再放光彩。

姓名:李根　指导老师:王红莲
院校:山东工艺美术学院人文艺术学院

残缺之美,和光同尘

在博物馆中发现众多沉眠千年的文物都已有裂痕,保留文物残缺的美,才能让文物真正活起来。设计中主要元素为神秘古莲,在笔记本封面以破碎不平的中华门作风,中间镂空。整体色调为深沉墨蓝,其他物品皆为恢宏古建筑缩影,例如风雨千年的瓦当。取意"最意难平的愿,最值得修炼",寄寓中华文化之博大精深,传承不朽。

姓名:刘忠谕　指导老师:王红莲
院校:山东工艺美术学院人文艺术学院

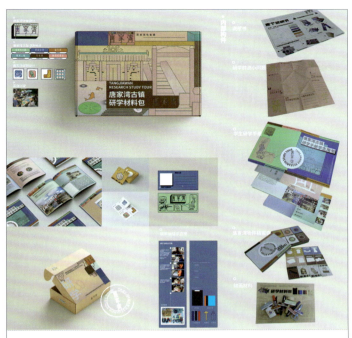

珠海唐家湾古镇研学材料包：融合南粤古驿道文化的美育教具

珠海唐家湾古镇研学材料包融合南粤古驿道文化，以学生兴趣为导向，传播红色文化。通过实地考察、教案和教具开发，培养学生对本土文化的认同感和自豪感，丰富教育体验，促进综合素质提升。

姓名：张瑞贤　　指导老师：梁迪宇
院校：广州美术学院美术教育学院

国之"坝"器——计时音箱文创设计

本产品以葛洲坝水利枢纽及船闸景观为主要造型，结合20世纪70年代家用收音机的复古设计语言，具有计时提醒、音乐播放等功能。感悟"大坝精神"的豪情壮志、追忆"三线建设"的历史风尘，国之"坝"器计时音箱文创产品，将见证新时代下，你我的奋斗逐梦之旅……

姓名：覃梓阳　　指导老师：翁春萌
院校：武汉科技大学艺术与设计学院

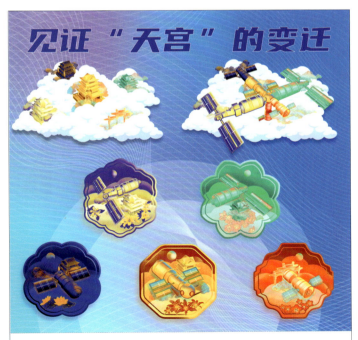

见证"天宫"的变迁

设计将古时的"天宫"与现代的"天宫"对应。通过提取五行颜色，确定徽章的基本色调。轮廓和装饰均取自传统的中国纹样，采用传统水墨画画法和剪纸的形式，强调物体之间的相对关系。通过塑造宣纸肌理的手法凸显中式韵味，但又采用了颇有现代风味的半调效果，达到古时的"天宫"与现代的"天宫"古今交汇的有机结合。

姓名：唐昊　王琦　　指导老师：吕菲
院校：北京邮电大学数字媒体与设计艺术学院

星际怪兽

设计灵感来源于《恐龙战队》《假面骑士》等特摄剧：突然有一天，星际之外的可怕怪兽降临地球，人们惊惧不已，奔走哭嚎。三款作品分别为来自阿尔法星系的星际甲虫、来自贝塔星系的星际鳄霸和来自伽马星系的星际战龙。设计主题主打人群为3～14岁的儿童，以多种色彩搭配，搭建出一个梦约的星际故事。

姓名：丁世豪
院校：武汉设计工程学院时尚设计学院

四神云气走马灯香薰烛台

《四神云气图》是中国发现的年代最早的壁画珍品，被誉为"敦煌前之敦煌""敦煌外之敦煌"。本产品提取该壁画元素纹样，将其运用于香薰烛台的设计中，为生活增添别样的仪式感。点燃香薰后热气上升，镂空烛罩随之转动，在斑驳的光影中展现壁画的无限美感，提升生活品质的同时又营造了宁静的氛围。

姓名：刘畅 申浩敏　　指导老师：程文婷 周祺
院校：湖北工业大学工业设计学院

蝙蝠纹文创产品

本文创产品针对蝙蝠纹进行变形重组，并将图案印到日常生活用品之中。蝙蝠纹在中国古代具有"遍地是福"的吉祥寓意，却常被现代人忽略甚至认为是邪恶黑暗的象征。本设计作品意在发掘蝙蝠纹的美学意义与吉祥意义，为蝙蝠正名。

姓名：李迎菲　　指导老师：王红莲
院校：山东工艺美术学院

青铜时代

本设计是酒瓶瓶型与包装设计，以青铜器器型为灵感来源，并在酒瓶上运用了景泰蓝的制作工艺，将传统与现代完美结合，展现出浓郁的中国文化。这款酒瓶不仅具有实用性，更体现了文化内涵和审美价值。它以传统为基础，融入现代设计理念，是对中国文化和酒文化的致敬。

姓名：钟万成　　指导老师：高慧
院校：上海应用技术大学艺术与设计学院

影中拾忆

非物质文化遗产——皮影戏是一种用兽皮或纸板做成的人物剪影以表演故事的民间艺术。但随着今时今日影视行业的迅猛发展与短视频的风靡，皮影戏已经慢慢淡出了人们的视野。作为皮影文化周边，本作品将皮影元素与现代元素结合，将传统文化以时尚简约的方式呈现，促进其更好地传播。

姓名：陈泳羽　　指导老师：孙立强
院校：上海应用技术大学艺术设计学院

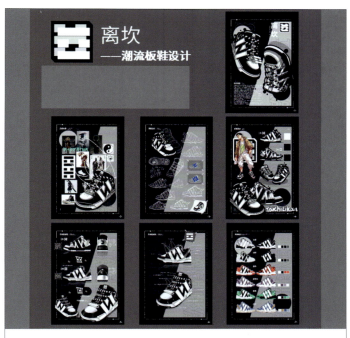

"离坎"潮流板鞋设计

基于离卦和坎卦的双生主题,我们将这一构思应用于鞋子的设计中。通过运用离卦和坎卦的双生主题,突出两个部分之间的对立和关联,并为消费者提供一种有趣又有思想性的鞋子选择。

姓名:张高锴 陈广雨
院校:江南大学设计学院

"循化·记忆面包"伴手礼

以循化县标志性建筑如红军小学、清真寺、红光上村、西路军纪念馆为本次红色文创伴手礼设计原点,以参观者、消费者的需求为出发点,以教育意义、社会效益和经济效益为结合点,坚持文创产品教育优先的原则,进行文创产品的创新设计。

姓名:褚静谊 王莹莹 范晓冉 指导老师:王薇
院校:青海师范大学美术学院

石确

这个雕塑的灵感来源于中国著名的石头——太湖石,以此创作了一件雕塑艺术品,将啤酒瓶砸碎,再一块块拼接在一起。

姓名:陈政洁 指导老师:李颖
院校:北京服装学院美术学院

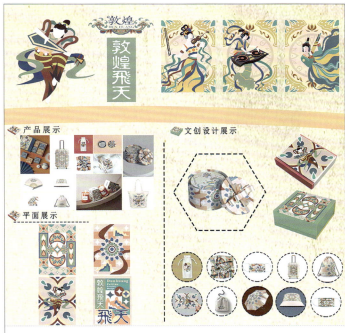

敦煌飞天

传统敦煌飞天造型与现代经典元素表达形式结合,在设计中主要有两大元素:一是敦煌飞天形象,二是纹样变形。两者均与现代元素相结合,飞天形象运用经典的造型与现代配饰和乐器结合的韵律与节奏表达出来。敦煌形象运用传统的飞天造型,生动活泼,更易被年轻受众群体接受。

姓名:赵嘉琦 指导老师:刘美含
院校:天津理工大学聋人工学院

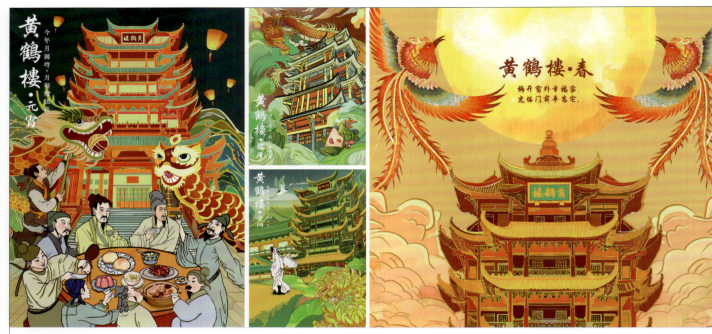

黄鹤楼文创设计

　　本设计以黄鹤楼为主题，从黄鹤楼传统建筑文化、相关诗词、历史典故文化这三方面融入中国传统节日元素来进行旅游文化的创意设计。设计以节日习俗为表现题材，中国传统节日元素的融入为插画创作提供充足的设计灵感，从而提升了黄鹤楼文创设计的吸引力。黄鹤楼丰富的建筑文化和中国传统节日元素相辅相成，不仅可以让大家了解黄鹤楼的历史典故，还能让文化得到有效的传承，同时也使黄鹤楼旅游文创的设计与应用具有系列性，为插画艺术提供诸多灵感来源和设计基础，并通过这种形式吸引游客。

姓名：彭玉雯　院校：广东科技学院艺术设计学院

琉璃牌坊积木设计图　　　　　　权衡三界积木设计图　　　　　　五塔门积木设计图

积木里的国韵之美·普陀宗乘之庙

　　这是一款国潮积木玩具。作品选取了普陀宗乘之庙的琉璃牌坊、权衡三界和五塔门等三个建筑进行积木设计。作品将建筑文化与国潮玩具相融合，通过潜移默化的形式向玩家传递其中的文化内涵。作品旨在展现建筑文化与传统文化之美，通过文创积木的形式展现民族团结与普陀宗乘之庙背后的历史文化与人文内涵。

姓名：李梓菡　武方宁　武佳文　指导老师：韩肖华　院校：河北民族师范学院历史文化学院

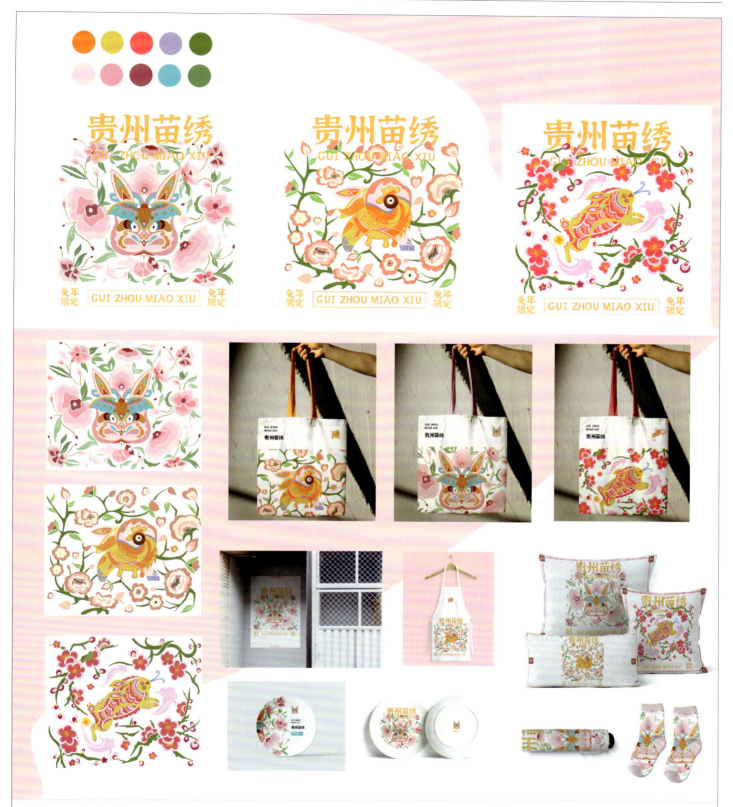

"苗望舒" 贵州苗绣

本设计灵感来源于贵州苗族刺绣，本系列的设计主题围绕兔子与传统刺绣图案的结合展开，制作了一系列兔年限定产品。蝴蝶纹、麒麟纹、鱼纹等三种纹样和兔子图案为主，牡丹花与梅花为辅。颜色使用暖色调，更贴近现代人的审美，作品旨在让更多人了解、喜爱贵州苗族文化，从而发扬、推广贵州苗绣及其文化。

姓名：伍莎莎 陈佳玲 柳兴兴　　指导老师：张超　　院校：贵州大学美术学院

民风淳

民风淳是由插画衍生的周边,以广东旅游伴手礼为主题。插画内容包括传统图案、现代方块、围屋等元素,体现了地方特色,主题形象色彩明快,朴实而有亲和力。

姓名:林霞　　院校:广东建设职业技术学院建筑设计艺术学院

醒狮文化

狮子是万兽之王,跳脱的色彩搭配,灵动的醒狮形象,象征着东方的崛起。在民俗文化中,醒狮本就具有驱邪避害,求吉纳福之意,它是一切活动的开场,有觉醒之意,也象征着勇者无畏的精神。

姓名:杨颖　　指导老师:冯文苑　　院校:广西工商职业技术学院信息与设计学院

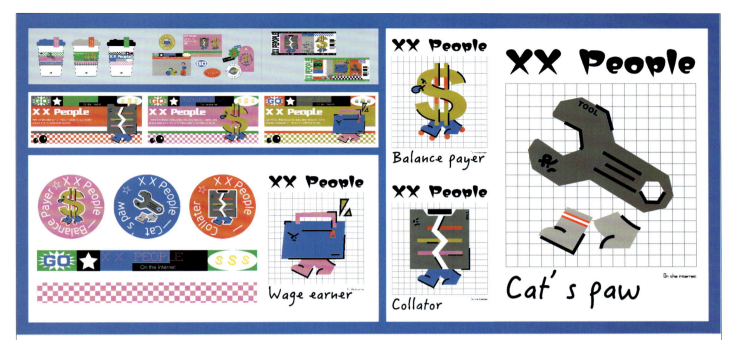

XX 人

　　围绕网络热词,选用打工人、工具人、拼单人、尾款人为主题进行 IP 形象设计,并采用文件夹、公文包、金钱符号、扳手等作为视觉符号。

姓名:章文清　　指导老师:霍天明　　院校:常州艺术高等职业学校

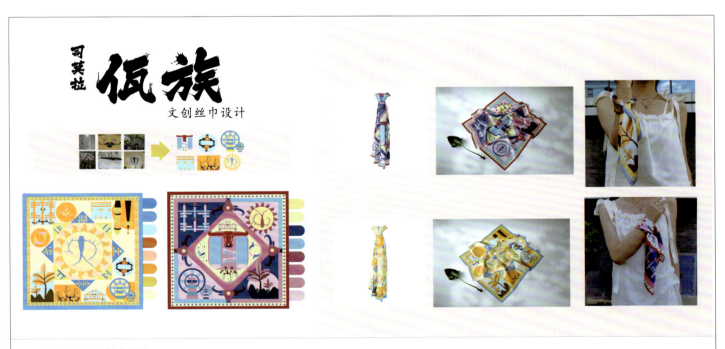

司莫拉佤族文创丝巾设计

　　司莫拉佤族村,这是一座云南腾冲为数不多的汉佤融合的村寨,已有 500 多年历史。通过对司莫拉佤族的图腾、纹样、崖画、水车、建筑、墙绘、寨心桩、寨门等进行元素提取和创新设计,并采用构成的方式将它们排列组合在一起。丝巾的设计融合了佤族的多种特色和符号。整体色彩大胆、特色鲜明,能够直观地体现产品本身的特色和地域属性。

姓名:高荣婷　李成娟　　院校:滇西应用技术大学珠宝学院

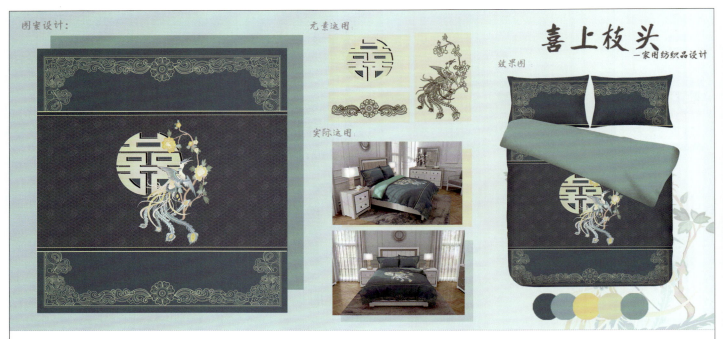

喜上枝头

自古以来，婚礼是人生吉庆的仪式，婚庆的家用纺织品所运用的吉祥图案是最为直观的，以此来表达人们对婚姻生活的美好期待。在主题图案设计中，将凤凰、牡丹折枝花、海浪纹的传统图案进行分析、特征提取与重构后，设计出新的图案样式。图案远观是一凤凰展翅站立在牡丹花枝当中，凤尾具有延伸性和拓展性，整个凤凰环抱住中间的"喜"字纹样。图案边角设计为海浪纹样与团花结合元素延伸点缀，使整体风格统一，明快又富有变化。颜色上一反通俗的红色婚庆家纺用色，选用翠绿色，搭配淡黄色，整体配色优雅脱俗。

姓名：胡绮文　张秋莹　　指导老师：牛犁　　院校：江南大学设计学院

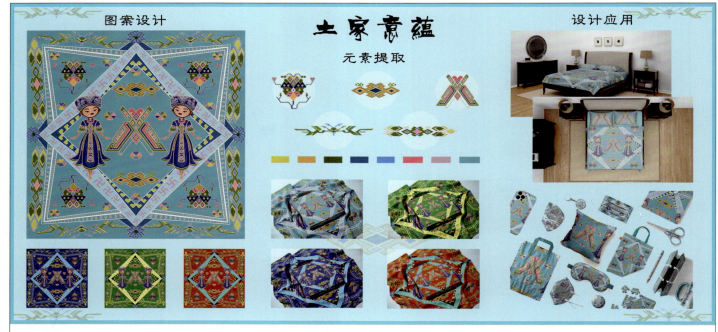

土家意蕴

此设计聚焦于贵州少数民族土家族，取材土家族织锦西兰卡普中的经典图案造型及色彩，通过重构运用在文创设计之中。图案元素与色彩灵感来源于土家族织锦西兰卡普，土家族信奉的神灵复杂多样，宗教信仰使西兰卡普纹样变得丰富而有深度，土家族自古生活在崇山峻岭，对大自然有深厚的情感，西兰卡普纹样取材大多来自自然，展现出土家族对于生活的美好愿望与追求。

姓名：向云丽　　指导老师：王蕾　　院校：江南大学设计学院

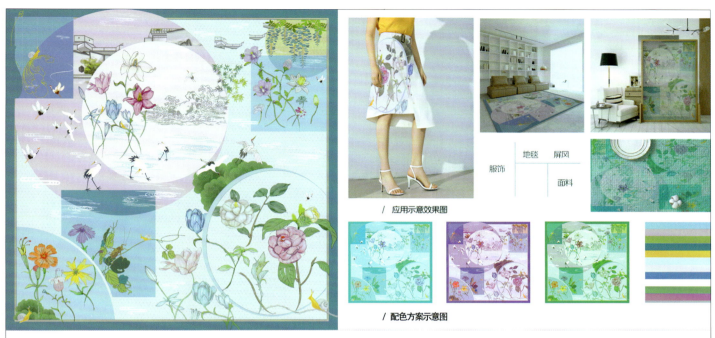

万物生 /Alive

灵感来源于王阳明先生的"此心光明万物生",以包容宽大、无有的思想、心胸观察、思考着世界。设计上采用四个季节的代表花形:玉兰、木槿、剪秋萝和山茶花,运用花型的几种颜色和外观变化,丰富着季节的感受变化。同时,自然包容着万物生长的呼吸沉动,世间变化的根本是不变,因此万物生的变化根本即不变,即循环,即包容。

技法:通过电脑绘图表现出来的手绘技法,层次感强,手绘的痕迹提供一种墨彩般的视觉感受,色彩和艺术表达凸显主题氛围。

姓名:任祥放　院校:江南大学设计学院

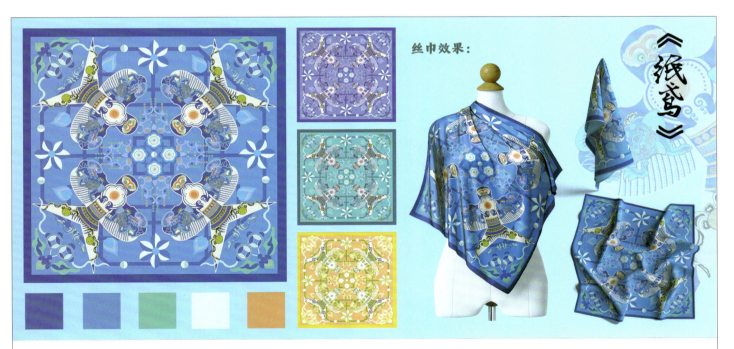

纸鸢

本次设计运用丰富的色彩,以现代手法的表现形式,创新设计出新的风筝图案运用于丝巾图案设计中。将其与传统纹样的相关元素相结合,图案四个角上为蝙蝠与铜钱纹样,寓意福在眼前,中心为风筝图案,并以各色花卉贯穿其中。色彩搭配整体以蓝色系为主,中间加以白色、黄色、红色等颜色进行点缀。

姓名:胡绮文 张秋莹　指导老师:牛犁　院校:江南大学设计学院

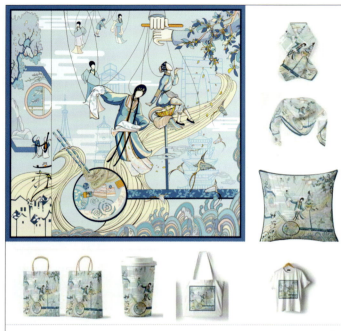

姑苏韵

苏州是一座历史文化悠久的城市，此件文创产品从人物生活、艺术文化、建筑设计、生态环境等多个方面向观众展示苏州的特色人文及自然风貌。打破了传统的空间大小，有园林，有昆曲，有美食，有珍禽，多层次、立体化地描绘出一幅具有苏州特色的画卷。

姓名：刘思辰　　指导老师：张德胜
院校：苏州大学艺术学院

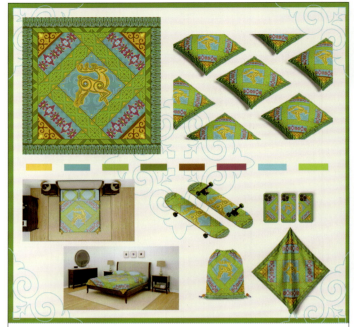

克孜有礼

该设计聚焦于中国少数民族柯尔克孜族，取材其毛毡中的经典图案造型及色彩，进行重构设计。图案由菱形格做骨架，采用对称式法在菱格内填充单独纹样，纹样取材于自然，与游牧的生产生活方式密切相关，如麋鹿、花卉、蔓草，还有三角、方圆等几何纹样。这些纹样经交错处理，用紫、蓝、绿、黄、褐等色彩形成互补色关系，使作品富有活力和动感。

姓名：向云丽　　指导老师：王蕾
院校：江南大学设计学院

与空游

本系列灵感来源于非遗文化中的北京沙燕风筝。通过提取传统沙燕风筝的色彩，概括归纳风筝上的吉祥纹样，让传统和现代相遇，碰撞出新的艺术火花。运用现代艺术风格，利用几何化、扁平化和解构等设计方法，加入活泼的色彩，使传统图案焕然一新，传递出生机勃勃的活力，表达了对美好生活的向往。

姓名：麦佩玮　　指导老师：张毅
院校：江南大学设计学院

荷风细语

作品灵感来源于汉代古诗《江南》。其中"江南可采莲，鱼戏莲叶间。"一句描绘了春日美好的江南映象。选取莲花、荷叶作为主元素，并加入苏式园林中的庭院、花窗和小桥流水。诗词用绘画形式表现，游鱼和飞燕为画面增添趣味感。整体色调以蓝色为主，局部采用对比的粉色和黄色，打破顺色感，丰富画面色彩。

姓名：麦佩玮　　指导老师：张毅
院校：江南大学设计学院

鹊有喜

丝巾文创设计作品是以喜鹊为灵感来源。喜鹊自古就被人们赋予许多美好的寓意。作品主体为喜鹊，蝴蝶、卷草、花卉作为辅助装饰，整体布局以蓝色为主，以红色、黄色、橙色等颜色为辅，颜色上产生冷暖对比，同时进行换色搭配，使设计更加具有丰富性、趣味性，很好地向人们传达"鹊"来即遇"喜"的概念。

姓名：曾玉琴 张秋莹　指导老师：牛犁
院校：江南大学设计学院

摇篮盖布

侗族刺绣图案是侗族文化传承的符号，是侗族人民的生活写照，反映着侗族人民对自然万物、祖先、生活场景、神话事物的崇拜之情。本作品以侗族刺绣的承载物——背扇为灵感来源，背扇中的图案来自侗族妇女在长期对大自然的不断观察中产生的一种特有的审美情感。

姓名：杨文怡　指导老师：徐亚平
院校：江南大学设计学院

苗族映像

本作品通过设计创新的苗族非遗纹样，汲取了苗族传统银饰和花纹的元素，如银环、银锁等；配色方案采用单色调，如银灰色或金色，使整个图案简洁而高雅。本作品旨在将苗族传统银饰和花纹融入现代生活，展示苗族文化的独特魅力和精神内涵。

姓名：胡玥莹 孟媚　指导老师：唐颖
院校：江南大学设计学院

妙音苗语

设计源自苗族传统服饰，以深红、藏青、玫红、深蓝等色彩呈现经典元素，画面布局紧凑，融合苗族的蝴蝶花纹与民族花纹，弱化其他元素，保留形与意。承载了千年历史底蕴，从绘制到打造注重贵州特色，结合苗族刺绣，如艺术品一般呈现。这是对贵州文化的独特表达。

姓名：高翊桐　指导老师：崔荣荣
院校：江南大学设计学院

山海之约

皮影是中华民族独特的民间艺术，但其传统主题和审美特性与现代生活之间存在一定隔阂。发掘皮影的独特魅力，将皮影当中充满想象力的山海经奇兽当作主体元素进行放大，配合丰富的色彩和构图变化，设计出一系列的创新图案，并将其应用到日常产品中，让古老的皮影艺术在现代生活中焕发光彩。

姓名：谢海燕　　指导老师：王欢
院校：西安工程大学服装与艺术设计学院

君竹

梅、兰、竹、菊被人称为"四君子"，并为中国人感物喻志的象征，正是根源于对这种审美人格境界的神往，也是咏物诗和文人字画中常见的题材。本作品采用的便是竹的元素。在配色上我选择了油画的配色，往往古典的色彩搭配会令产品更加让人喜欢。

姓名：蔡天一　　指导老师：孙晓宇
院校：鲁迅美术学院染织服装艺术设计学院

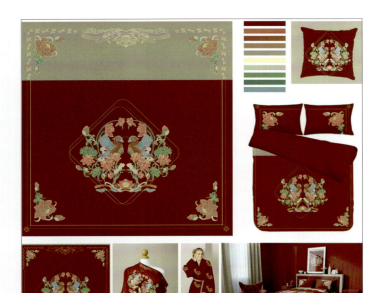

荷荷 & 美美

该婚庆系列作品是以鸳鸯戏水为灵感来源，运用了该纹样的主体元素，创新设计成婚庆类家纺图案，并展示运用在婚房设计中。作品主体元素为鸳鸯，鸳鸯成双成对，自古以来就是恩爱美满的象征，设计成对称的单独式结构，与荷花相互层叠，精致工整，置于大红底色上，生动而热烈，表达了对新人的美好祝福。

姓名：曾玉琴　张秋莹　指导老师：牛犁
院校：江南大学设计学院

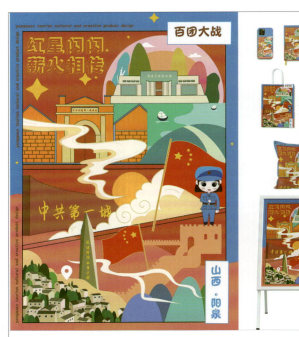

阳泉红色文化创意产品

以阳泉的红色文化为主题，进行文创设计，选取革命遗址与红色文化相关的要素，用现代化的设计符号对其进行提取与重组，使画面具有多样性。以红色为基调奠定革命情怀，整体色调鲜明，彰显出勃勃生机，希望阳泉文化能够焕发出新的生机。

姓名：朱雨婷　　指导老师：谭睿光
院校：华东理工大学艺术设计与传媒学院

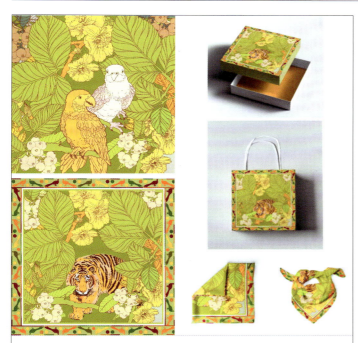

幻影猎林

作品以绿色和黄色作为主要配色，突出森林的神秘感。加入一些鲜明的橙色或淡黄色作对比，以展现猎杀的力量。运用有层次的树叶作为前景，营造出幻影般的效果，以呼应幻影的概念。同时，结合老虎和鸟的形象元素，形成了一个令人惊叹的视觉效果。

姓名：高翊桐　指导老师：崔荣荣
院校：江南大学设计学院

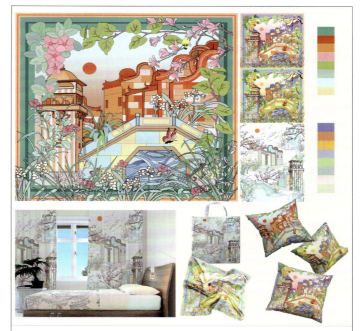

岭南遥想曲

作品设计灵感主要来源于诗句"少别华阳万里游，近南风景不曾秋"，以及岭南特色建筑镬耳屋和碉楼。并且结合各种花卉，形成极具岭南特色的作品。令人对岭南产生无限的遐想。该作品可应用在丝绸、棉麻等面料上，具有回归自然的感觉。

姓名：钟翌　指导老师：段晓丹
院校：广东职业技术学院纺织学院

云里人家

云南因其特殊的地域环境造就了生物多样性，孕育了多彩的民族文化。高原的地形地貌导致交通不便，在一定程度上维系了生态环境与民族文化的多样性。民族的也是世界的。白族在艺术方面独树一帜，在形成与发展的过程中，与周边的各民族相互往来，创建了灿烂的艺术文化。

姓名：吴俊杰　指导老师：刘恩鹏
院校：云南艺术学院设计学院

傩魂神韵

作品定位于苗族傩戏文化，依据苗族传统文化，围绕傩面具制作了一套面具玩具产品。根据苗族傩面具展开图案设计。设计了三款面具分别是判官、开山、灵风。在原本傩面具的设计基础上加以组合和形变，鲜艳的色彩和神态各异的傩面具使产品呈现神秘独特的魅力，简化的线条和卡通风格使产品更加受大众的喜爱。

姓名：张祺煜　指导老师：刘美含
院校：天津理工大学聋人工学院

鲤跃龙门

"鲤鱼跃龙门"自古以来对中国人来说就有着美好的寓意。传说当鲤鱼跃龙门时,就会有应龙盘旋上空,后人常用来比喻中举、升官等飞黄腾达之事,而举伞的动作也照应中举、升官,将两者结合,又取好事成双的寓意。

姓名:倪家怡 黎彦利 苏时
院校:西北师范大学美术学院

"彩云之南"少数民族文创设计

"彩云之南"是一套具有云南民族特色的文创设计,设计整合了彝族、白族和傣族的民族IP形象和图腾元素。通过抽取三个民族的文化特征进行精致设计,呈现这些民族的独特魅力,突显云南少数民族文化的美和深厚底蕴。设计作品旨在推广和传承云南民族文化,促进文化交流与共享。

姓名:陈逸晴 指导老师:黄海添
院校:广州商学院艺术设计学院

"风擎"高铁文创

这款洗漱套装是以中国中车——和谐号动车组为灵感进行设计的,作为中车文创产品,洗漱用品这一载体更具实用性,与动车外形相结合,更具趣味性。牙刷可替换成洁面刷,包揽整个洗漱流程。产品的按键操作简单,可切换三种模式,可设置自动关机。产品配合悬浮磁吸底座贴于墙面,粘贴式的铁路路标挂钩,实用又"好玩"。

姓名:陈泳羽 指导老师:孙立强
院校:上海应用技术大学艺术设计学院

人坐楼中饮

本产品为黄鹤楼酒的包装设计,以黄鹤楼的外形作为设计元素,给人一种在黄鹤楼中喝酒的意向,又极具地域特征与标志性。本设计使外包装不再拘泥于2D平面,而是以三维立体的形式进行展示。内部瓶身的插画提取了黄鹤楼酒的传说,划分为"赠酒、引鹤、成仙、留楼"四个部分。

姓名:刘双千 指导老师:张锐
院校:湖北美术学院工业设计学院

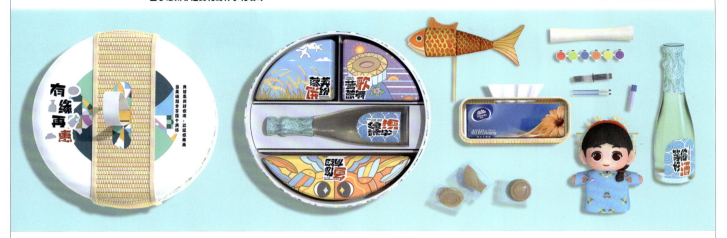

"有缘再惠"惠州非遗文创伴手礼设计

该伴手礼设计巧妙地将惠州特色非遗文化转译为视觉符号，并将礼盒内容归纳为四个主题，分别为"吃、喝、玩、乐"，不同主题对应着不同的非遗项目与特色产品，以期让游客获得全方位、多维度的体验，加深对惠州城市文化的印象。当美味和趣味撞个满怀，我替惠州对你说：吃好喝好玩好，乐一乐，有缘再"惠"。

姓名：唐湘 魏可盈 沈奕言　指导老师：孟露 陈瑞绮　院校：惠州学院美术与设计学院

"时尚绣蕴"系列文创设计

此系列设计作品以岭南粤绣代表性元素——荔枝、红棉幻化出时尚、经典的图案为题材，与优美的荷墨线条意境融合，着重跨界融合的时尚造型，突出优雅的设计内涵，运用粤绣刺绣工艺与装饰表现技法，装饰在时尚竹编与轻奢香风包。将粤绣工艺特色应用于时尚与跨界融合的文创实践中，体现非遗粤绣艺术的活态传承。

姓名：陈贤昌 钟彩红　院校：广州大学美术与设计学院，广州开放大学

童年时期——活泼可爱　　媚娘时期——天真浪漫　　尼姑时期——孤蓬自振　　皇后时期——雍容华贵　　女皇时期——威严庄重

"武娃"武则天形象再设计

作品围绕武则天不同时期的形象特征展开构思，包括"童年""媚娘""尼姑""皇后""女皇"五个阶段，在史料的基础上结合当下审美标准，围绕人物形象、妆容、服饰等展开再设计。通过Q版形象的处理手法，打破人们对武则天的刻板印象，在赋予其新的时代意义的同时，让更多年轻人了解女皇的传奇人生。

基金项目：四川省社会科学重点研究基地"武则天研究中心"项目"互联网+"背景下武则天形象再设计及衍生应用研究（项目编号：SCWZT-2020-09）。

姓名：侯平　　指导老师：张桃　　院校：四川艺术职业学院

丹青-系列收纳作品

"白鹤静无匹，红鹤喧无数。"鹤深受人们的喜爱，代表了高风亮节的品质。系列收纳作品将千姿百态的鹤形象与办公用品相融合，采用瓷、木、塑料等材料进行创新结合，打造实用与装饰并重的现代美。

姓名：林谋旺
院校：丽江文化旅游学院艺术设计学院

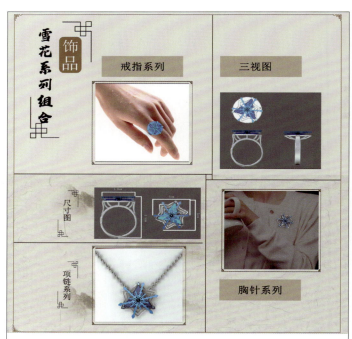

雪花系列组合饰品

作品以"雪花"为设计灵感，将雪花的形体之美加以创新，表现在饰品上，系列作品共分为"戒指""项链"与"胸针"。在三层雪花的设计中，每层雪花都可以转动，给饰品带来可变化的外形美感的同时，也是一种放松解压的小玩具，其中每层的材质有所不同，这在触感上注重用户的使用体验。

姓名：廖浩文　　指导老师：郭嘉
院校：四川文化艺术学院美术与设计学院

"披荆斩棘"系列首饰

"披荆斩棘屹鹤城,亮剑三载荡群雄",要有披荆斩棘、栉风沐雨、初心砥砺、勇攀高峰的精神,在新时代新征程中创造更多的辉煌成就。作品提取"荆棘"元素进行变形组合创作,将这种勇气与精神定格在作品中。

姓名:王欣洋　院校:山东艺术学院设计学院

"宝相花"项链

运用传统宝相花放射形的构成方式,采用现代流行的花卉——菊花、玫瑰、郁金香、月季等,结合花语,进行重新组合,设计出具有时代特征的宝相花,将其应用于不同主题的项链设计之中,分别应用于宴会、婚礼等场合。使观者感受中国传统植物纹样在现代设计中的创新性应用,让传统题材具有现代生命力。

姓名:王梓菲　指导老师:杨海
院校:山东艺术学院设计学院

纸媒与未来

通过艺术首饰设计的形式表达纸媒与未来的碰撞。在设计上使用纸张元素,由片状、条状的纸张交织构成;从阅读纸刊时产生的姿势、动作、五官五感的联动进行设计,把报纸剪裁成片,直接用于配饰之中,用滴胶把文字封入里面,类比未来把纸媒封存。

姓名:明雨河
院校:江苏科技大学人文社科学院

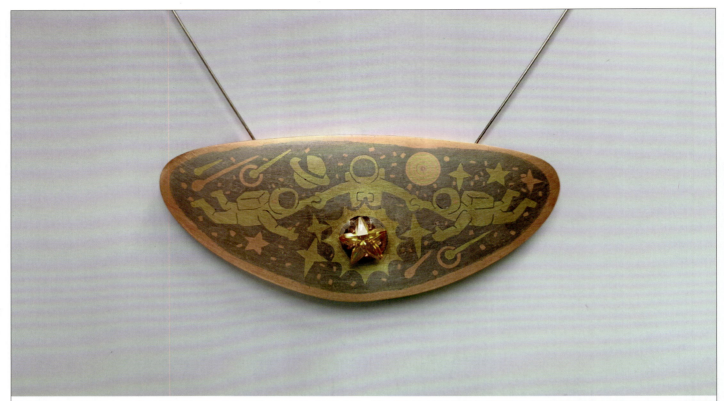

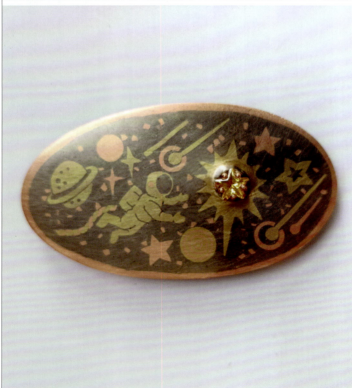

摘星

近年来我国航天事业取得了一系列辉煌成就，航天精神激励着当代有志青年。以此创作了系列首饰作品。3件作品分别表现了团结、奋进和友爱精神。以现代金银错工艺为表现方式，作品中小宇航员们代表朝气蓬勃的当代大学生，星星宝石则是成就的象征，意寓当代有志青年团结一心，克服重重困难九天摘星。

基金项目：国家艺术基金2023年度艺术人才培训资助项目"创新设计与知识服务人才培训"（项目编号：2023-A-05-090-544）。

姓名：王超 姚远　　院校：河北地质大学宝石与材料学院

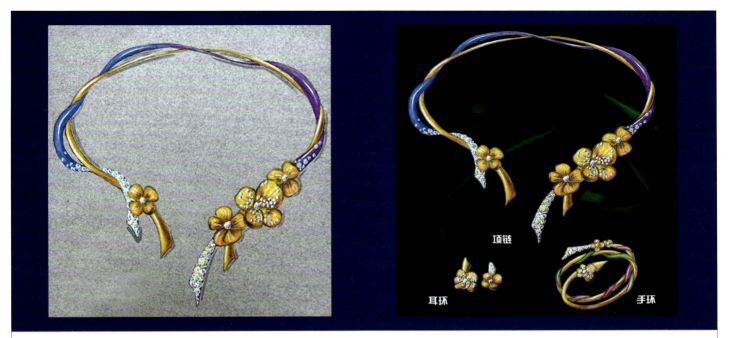

"四叶草故事"钛金首饰设计

　　此款首饰以"四叶草"为元素,以钛金本身丰富的高饱和度色彩(蓝、紫、粉、绿、黄)配以钻石点缀,相互缠绕的多色线条完美展现了钛金的柔美和绚丽。钛金表面以阳极氧化处理,呈现出不同的色彩,使钛金珠宝具有质感轻、硬度高、颜值高的独特气质。钛金珠宝凭借自身优势,会成为女孩眼中轻盈华丽、锐意时尚的新风景。

姓名:陈晓燕　　院校:攀枝花学院艺术学院

"曰"系列首饰设计

　　曰(yuē):本意是"说";引申为"叫作"。
　　心之所意,善及恶,皆从口出……温暖的与热情的、冷漠的与消极的皆是人心所现的"曰"……

姓名:陈彬雨　　院校:北京城市学院

克莱因 - 流速

该系列作品的灵感来源于现代人对四维空间的探索。本系列珠宝色彩的基调以充满未来感的亮银色为主，通过对克莱因瓶的解构与再设计，利用细碎如沙的宝石模拟时间的流速，设计了这一系列有互动性的当代艺术珠宝，并畅想未来的时间是可以被看见、被触摸的。克莱因瓶成了未来人类跨越时空的入口与探索神秘多维度空间的路径。

姓名：麦文馨 陈怡思 梁祖明　　指导老师：黄凯茜　　院校：广州美术学院工业设计学院

克莱因 - 悬浮

该系列作品的灵感来源于现代人对四维空间的幻想与探索。本系列珠宝色彩的基调以充满未来感的荧光色与银色为主，通过对克莱因瓶的解构，结合磁悬浮原理与金属轨道结构，设计了这一系列有互动性的当代艺术珠宝，以此畅想未来人类可通过发达的科技跨越时空与维度，探索更神秘的世界。

姓名：麦文馨 陈怡思 梁祖明　　指导老师：黄凯茜　　院校：广州美术学院工业设计学院

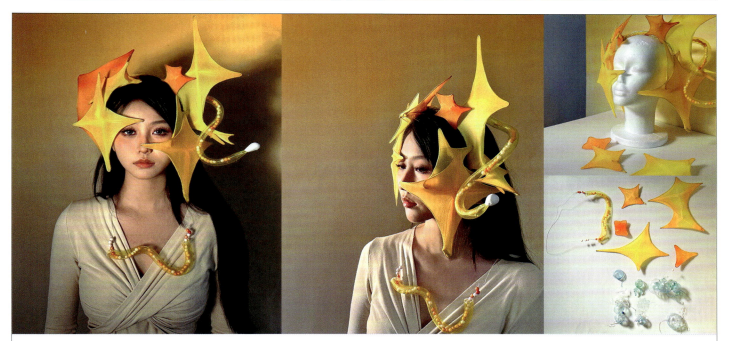

"多巴胺"面饰

该作品是通过服饰穿戴对生活压力进行自我调节。通过高饱和度的颜色和有趣的形状提升个体的愉悦感与幸福感。作品通过多巴胺主义来应对口罩效应带来的不安,当下的面部解放迎来了面饰的自由。

姓名:臧高俪 娄陈郴 李巧灵　　院校:四川美术学院设计学院

"荷叶项链"大漆首饰设计

利用大漆工艺中的变涂技法表现莫奈作品《睡莲》粗糙奔放的笔触。在荷叶的造型设计上选择六边形荷叶,更符合现代设计中"偏几何化"的审美要求。用蛋壳镶嵌技法制作了12颗暗红色的漆珠,对应《睡莲》作品中的莲花。

在中国古代少女佩戴簪子是成人的象征,还要举行笄礼仪式。簪子的灵感来源于将托姆布雷的抽象线条转化为立体的红柱,簪子头部光滑的曲面和复杂的镂空效果借助了3D打印技术,垂吊着的大大小小的漆球则使用了螺钿镶嵌和变涂技法。女士们插着簪子走路时垂落的珠子会随着步伐上下摇摆,展现了佩戴者活泼好动的性格。

姓名:梁由之　　指导老师:宋协伟　　院校:中央美术学院设计学院

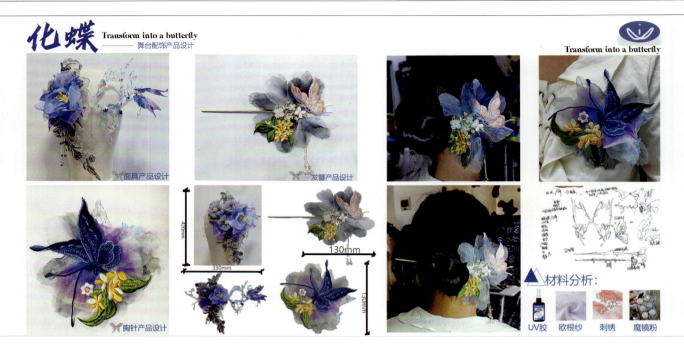

"化蝶"舞台配饰产品设计

"花开蝶满枝,花谢蝶还稀",从"孕育－破茧－成蝶"的生命规律获得灵感,奠定了创作的精神追求和艺术想象,彰显万物生长都遵循其生长规律。

姓名:刘泽鑫　指导老师:李文青　院校:青岛城市学院艺术与设计学院

问灵

灵感来自潮汕习俗"百姓公妈",其收集因战争、饥荒等缘由曝尸荒野的枯骨,集中祭祀。探索其文化内涵的多元化,运用在现代首饰中。

姓名:林晓芬　指导老师:黄凯茜
院校:广州美术学院工业设计学院

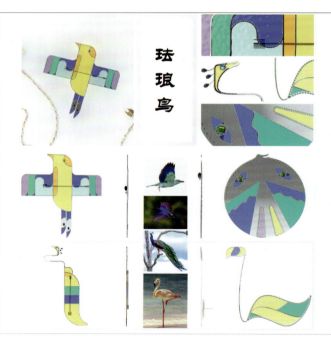

珐琅鸟

用几何的方式简化禽类造型,打破原有的认知秩序,通过几何重构出更为简约的秩序;将简单几何设计与空窗珐琅工艺进行结合,再加以各类宝石进行精细点缀,简外繁内。用半透的珐琅制造轻盈感,用铂金的胎底与几何造型增加沉稳感,再加上宝石的精致感,整体呈现简洁而不简单。

姓名:杨佳佳　指导老师:郭嘉
院校:四川文化艺术学院美术设计学院

作品元素：风筝、云朵、金鱼、海浪
作品大小：86.7mm×89mm
作品材质：18k金、钻石、贝母、珐琅
作品工艺：花丝工艺
镶嵌工艺：包镶、爪镶

童筝

　　作品的设计灵感来源于风筝，风筝象征着孩子的童真和美好，希望在我们不断成长的路上也要记得自己最初的样子和梦想，把那一份美好藏在心里，成为支撑自己努力的信念，不要失去自我，忘掉本心。

姓名：禤秋玲　　指导老师：陈梦媚
院校：广东文艺职业学院设计与工艺美术学院

兔言兔语

　　兔子的温柔是自然界的馈赠。常混迹于都市生活的嘈杂，内心却不乏对田野的向往。兔言兔语，自说自话。诉的是理想之大，道的是美妙人生。运用金和银的搭配，加以磨砂质感的肌理效果。表面冰凉，道的却是无尽温暖。

姓名：薛靓　　指导老师：张立巍
院校：广州大学美术与设计学院

螺

　　本系列作品采用金、银、珐琅、珍珠、祖母绿等材质，以纵肋蛾螺的造型为基础进行创作设计，意在通过仿生语言表现首饰的自然美。

姓名：王继业　　指导老师：王超
院校：河北地质大学宝石与材料学院

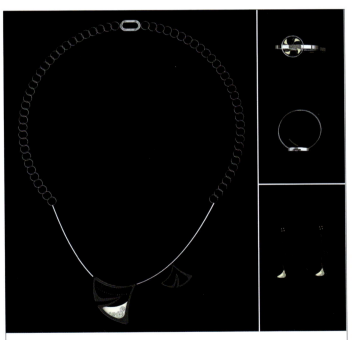

飘雪杏叶

　　该作品具有深秋与初冬的浪漫属性，饰品中材料与设计风格相匹配，以黄宝石与白银材质为主体，以海蓝宝石为点缀，以清新风格呈现。以银杏叶为造型的雪花类饰品比较少见，简约且适合大多数人群。

姓名：朱浩鹏　　指导老师：郭嘉
院校：四川文化艺术学院美术设计学院

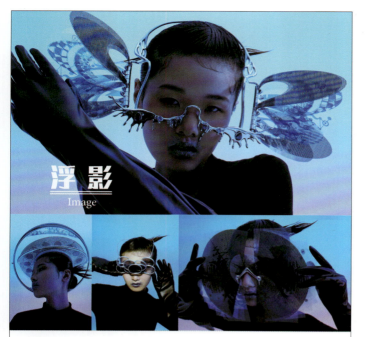

浮影

　　浮影系列的灵感来源于主题——存在与消失。在大主题中探索人类格式化记忆——遗忘记忆与接触格式化后记忆的状态，灵感切入点是从人类婴儿时期的记忆格式化与其成长轨迹的呼应点出发，进行元素提取与设计，将可互动结构与具有虚幻感的莫尔条纹结合并应用于面部与头部饰品中，以此来表达人类感受到自己被格式化后的记忆状态。

姓名：陈怡思　　指导老师：黄凯茜
院校：广州美术学院工业设计学院

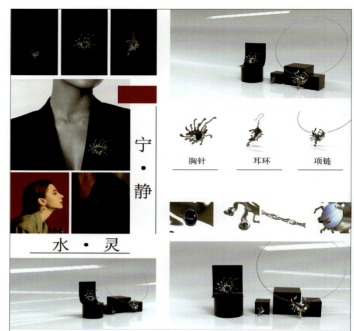

以水之名

　　此款饰品包含胸针、耳环及项链，用水的元素进行设计。定格石头落入水中溅起的水花形态进行外观设计，用水的动态展现饰品的灵动性和独特性，还原了大自然的宁静美。每个水滴上都镶嵌了蓝宝石，采用包镶工艺使其不易掉落，牢固且美观。

姓名：陈俊利　　指导老师：郭嘉
院校：四川文化艺术学院美术设计学院

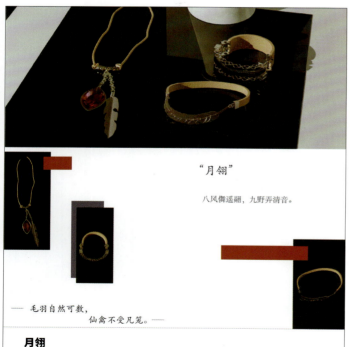

月翎

　　这是一款灵感来源于古诗《群鹤咏》的首饰套装设计，作品寓意为被束缚的自由。被绳索束缚住的羽毛是用羽毛、鸟笼的元素设计而成，分别作为线帘手环和腿环。在宝石上选用了红宝石，采用包镶工艺，金属部分选择 925 银，绳索部分选择人造皮革。

姓名：陈林柱　　指导老师：郭嘉
院校：四川文化艺术学院

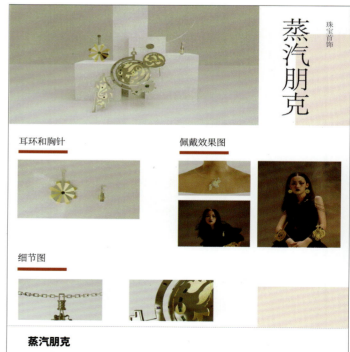

蒸汽朋克

　　这是一款参考国外朋克风格元素的首饰套装设计。主要灵感来源于朋克风格里面的蒸汽齿轮元素，利用了齿轮和蒸汽瓶设计了项链、耳环和胸针这三款成套系的首饰。在宝石的选择上分别选取了绿祖母、青金石、红宝石，首饰整体材质采用 925 银，内部点缀 K 金。镶嵌工艺上整体采用包镶工艺，局部采用密镶工艺。

姓名：邓如霜　　指导老师：郭嘉
院校：四川文化艺术学院

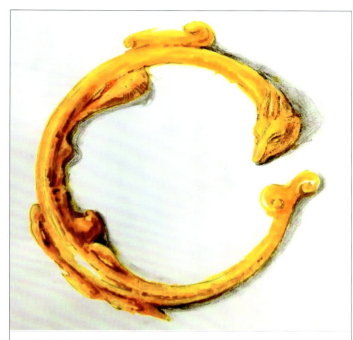

蟠螭纹文创：蟠螭纹合金手镯

这个设计作品是以蟠螭纹作为创意的来源，古人将螭视为瑞兽，赋予其长寿、辟邪等吉祥美好的寓意，在现代社会人们有佩戴金属材质手镯的习惯，将蟠螭纹的生机活泼之态与金属相结合，赋予蟠螭纹新的生命力。

姓名：曹予　　指导老师：王红莲
院校：山东工艺美术学院

"母体机器"首饰设计

如今我们的感官被机械、人工智能包裹着，人的身体与机器的边界逐渐模糊。作品借"母体"隐喻当下被技术与信息包裹的环境，机器孕育、塑造人类。作为母体机器的"孩子"，每位观者通过首饰的佩戴被赋予了身份。作品中母体机器的碎片以首饰的方式显现，探讨当下技术环境中人们游离于机器与感官之间的纠缠。

姓名：王涵　　指导老师：滕菲　张凡
院校：中央美术学院设计学院

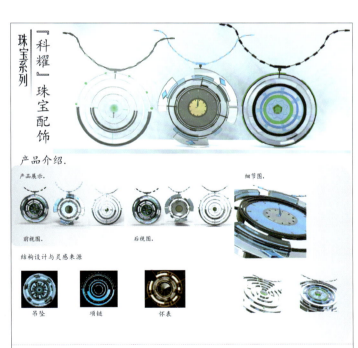

"科耀"珠宝配饰

其设计主要采用了科技风插画风格，以科技图案设计为参照，将传统与科技结合，未来与过去相辅，以怀表、项链为载体，材料选取砖石、绿松石、红宝石、蓝宝石等，颜色搭配合理，产品结构有创意。此系列产品适用人群主要偏向于年轻化群体。独特的外形设计加上颜色搭配，能够吸引年轻消费群体的购买欲望，同时也是传统饰品设计与科技风格融合的新尝试。

姓名：宋双权　　指导老师：郭嘉
院校：四川文化艺术学院美术设计学院

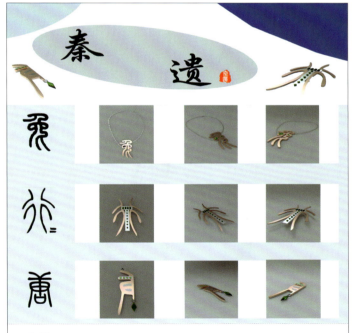

秦遗

参考秦朝的文字小篆为主要的设计灵感，加之秦朝是我国的第一个统一的封建王朝，统一了文字，所以小篆有很高的文学艺术价值。设计中选用了"唐"字，因为唐朝较早开展对外交流，经济繁荣，以"唐"字为符号，将二者融合设计，此为设计的初心理念。

姓名：马怡龙　　指导老师：郭嘉
院校：四川文化艺术学院美术设计学院

《四季香氛》——春花、夏乐、秋韵、冬藏

选用具有香味的代表性植物形态进行设计，用不同的花形和香调表现春夏秋冬四季交替变化，寓意季节轮回生生不息。整套作品通过扩香石散发香味，液体模拟香水等创新方法带给人们视觉和嗅觉的双重体验。

姓名：鲁仪　　指导老师：邵萍
院校：中国地质大学（北京）

落日山海

"落日归山海，山海藏深意。"落日终将归于远处的山海的怀抱，山海永远会等待和陪伴着落日，深意就是这厚重的感情。材质采用纯银和天然芬达石，采用珐琅工艺。

姓名：卢小楠　　指导老师：李詹璟萱
院校：广西艺术学院设计学院

螭龙琉环

以螭龙作为设计的主体形象，将螭龙与祥云纹样、花卉纹样相结合设计手镯和耳饰。螭龙有奋力向上的升腾之势，象征着前途顺畅，大业有成。而手镯和耳饰多为女性饰品，将两者相结合表达女性也可独当一面，既可强势，事业有成，也可柔美，不受拘束。

姓名：孙弋茗　　指导老师：王红莲
院校：山东工艺美术学院人文艺术学院

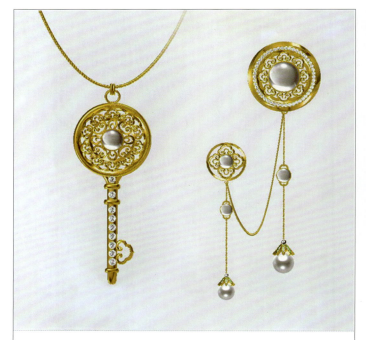

缘·如意

作品采用我国传统吉祥纹样——如意纹作为设计元素。左侧胸针造型来源于钥匙造型，构成"事事如意（匙匙如意）"谐音寓意；右侧胸针一件两饰，可以合二圆为一组或分开单独作胸针佩戴。如意纹意喻吉祥如意，作品意在祝福天下有缘人幸福圆满。

姓名：白冰燕　　指导老师：王超
院校：河北地质大学宝石与材料学院

"花间"系列

"云暗青丝玉莹冠，笑生百媚入眉端。"作品将粉烧与灯工结合，极力跨越工艺技术的壁垒，突破时间的限制，不问四时，挽留四季之花，在一顶头冠上表达对天地自然之美的赞叹。是对中国美学史上独特艺术旗帜的致敬，也是对民族文化情怀的表达与抒发。

姓名：蔡凌岚　　指导老师：李玉普
院校：中国美术学院手工艺术学院

浮光掠影

从印象派代表画家莫奈的画作中提取主色调——蓝、粉，眼妆以及身体彩绘采用大面积晕染的手法进行表现，除此之外，加入S形贴面表现动态美及细闪点缀。着重表现出光影和色彩流动的动态感，给人温暖明亮又洋溢、流动着幸福愉悦的光彩。

姓名：杨雅茹　　指导老师：魏德君
院校：山东艺术学院电影学院

枯木逢春

枯木逢春的原意是指枯萎的树木遇到了春天，又有了生命力，比喻濒临绝境的人或物获得了新生。因此把树干部分以银做旧的效果呈现，镶嵌的晴水蓝翡翠如一池春水，木遇水可活，如同绝处逢生，枯木也有再春的可能。

姓名：陈湘玉　　指导老师：聂可实
院校：广州城市理工学院珠宝学院

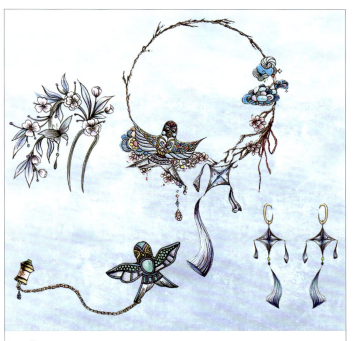

鸢

灵感来源于风筝，"草长莺飞二月天，湖堤杨柳醉春烟。儿童散学归来早，忙趁东风放纸鸢。"春天本该是自由奔跑的季节，纸鸢飞在蓝天上冲我们微笑，拥有扶摇直上的浪漫，以此设计了以纸鸢为主题的系列首饰。造型取自传统风筝，有着夸张灵动的尾巴，从局部到整体表现细致。色彩上，颜色丰富，突出主题。

姓名：王冰清　　指导老师：王淑慧
院校：青岛恒星科技学院艺术与传媒学院

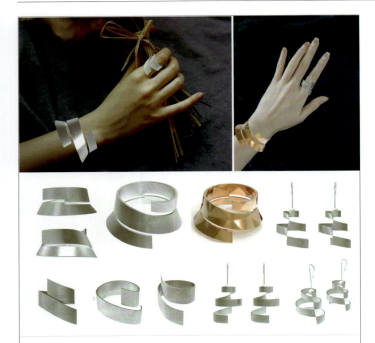

旋

作品灵感来源于弹簧的螺旋状结构，以线面结合的设计方式为主，在此基础上变换造型，运用了结构创新法。作品主要采用925银材质，材质表面的圆形纹理层层递进，耳环还加入了珍珠材质。作品整体以缠绕旋转的形式表现，设计简约大气，表达自由随意的情感。

姓名：张晨旭　　指导老师：郭嘉
院校：四川文化艺术学院美术设计学院

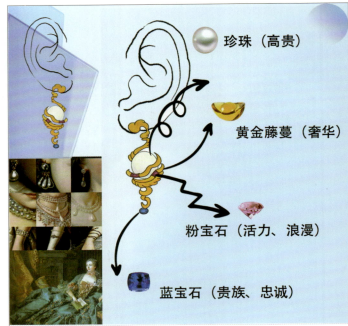

甜美暮光耳环

本设计基于艺术史风格进行创作，本次设计的耳饰参考了洛可可风格，以华丽、甜蜜为主调，运用代表洛可可风格的珍珠、象征纯净的蓝宝石、象征甜蜜美满的粉宝石和奢华的黄金为主材料进行设计。

姓名：张汐语　　指导老师：徐腾飞
院校：北京师范大学未来设计学院

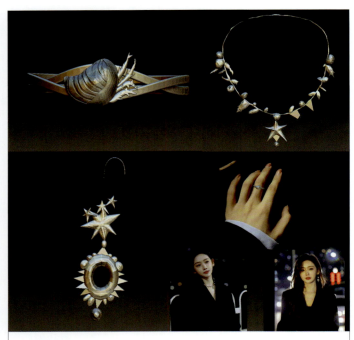

闪耀之光

以贝壳为元素进行仿生再设计。贝壳主要由碳酸钙组成，内层具有美丽的珠宝光泽，且质地细腻，大部分贝壳为半透明至不透明。从设计的发源聊起人们对设计概念的初步产生，贝壳绝对是不可或缺的载体之一，本次设计理念是希望贝壳能以原始的设计方式再次呈现。

姓名：叶志伟　　指导老师：郭嘉
院校：四川文化艺术学院美术设计学院

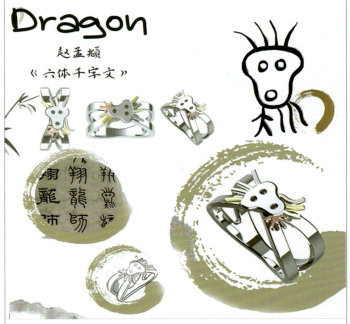

赵孟頫千字文戒指

本设计将赵孟頫书法作品中可爱的"龙"字运用在首饰设计上，将书法的字形进行饰品设计的相关转换，戒形的线条与书法艺术的线条相呼应，成为一件既能激发人们书法艺术兴趣，又能点缀日常生活的文创产品。赵孟頫《六体千字文》和米芾《绍兴米帖》文字异曲同工，都是本创作的灵感来源。

姓名：卢言欢　　指导老师：徐腾飞
院校：北京师范大学未来设计学院

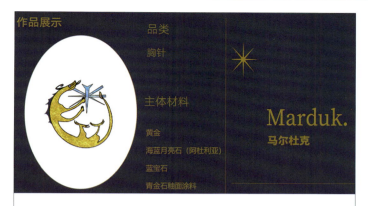

马尔杜克胸针

设计元素取材于新巴比伦艺术，以巴比伦的守护神、主神和巴比伦尼亚的国神——马尔杜克（Marduk）作为设计原型，创作融入楔形文字，打造了一款胸针饰品。主体材质为黄金、海蓝月亮石（阿杜利亚）、蓝宝石、青金石釉面涂料。用色参考新巴比伦建筑奇观伊斯塔尔门，用深蓝的琉璃砖瓦和闪耀的黄金打造了一款别具一格的帝国气息的作品。

姓名：张书婷　　指导老师：徐腾飞
院校：北京师范大学未来设计学院

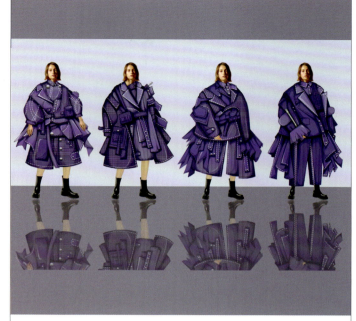

Prologue

回顾过往，不免发现有所变换的心境，新篇再起，也总有未曾改变的存在。本套系列服装的灵感来源于"序章"。主体颜色采用紫色色系，在服装面料纹理的选择上采用了格子纹与抽象线条纹混合搭配。此系列作品，突出时尚青年对未来的向往。这里才是最初的篇章。

姓名：兰心慧　　指导老师：王晓莹
院校：鲁迅美术学院染织服装艺术设计学院

多巴胺

现代社会年轻人压力越来越大，越来越焦虑，在这个时候就需要一些视觉上的东西促进多巴胺的分泌让人心情舒缓。能够刺激多巴胺分泌的两色调和一些俏皮的图案构成了深受年轻人喜爱的多巴胺风格。

姓名：黄禛　　指导老师：张茜宜
院校：北京城市学院

瑰

以破产姐妹为原型展开深入研究，选取其中关于健康女性的话题。健康女性是审美健康，身心健康，心态健康，坚定自我，遇到困难不会自甘堕落，运用这些内容去设计，让大家感受女性的魅力。

姓名：任蕊　　指导老师：张茜宜
院校：北京城市学院

成品图

成品局部图

刺绣图1（原创图案）

刺绣图2（原创图案）

刺绣图3（原创图案）

经典粤绣服装设计

将粤绣艺术应用于时尚、奢华的高级丝绒大衣创作设计中，款式以经典、简约的时尚造型为主，融入中国传统的创意图形元素"凤凰于飞"，应用在大衣前片、袖口及下摆。运用粤绣艺术的特色刺绣工艺（纯手工）与装饰表现手法，体现粤绣艺术意蕴理念下的时尚的服装设计。

姓名：钟彩红　陈孔艺　　院校：广州开放大学，罗马美术学院

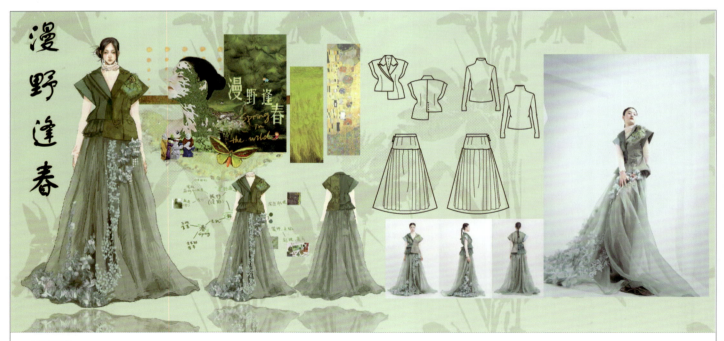

漫野逢春

冬天总是萧瑟的，春天的到来让人感受到希望，绿色的生机带来生命的勃发。"漫野逢春"作品选取其代表元素花卉，在汉语中"漫野逢春"既是一个动词也是一个名词。动词中，花卉生长所形成的点、线、面组合形成的抽象元素，令人为之震撼。此次设计是在对花卉的生长过程有一定调研的前提下进行的，通过面改材料缝制，以绿色纱裙为底，意为：漫野，表现出"逢春"的效果。

姓名：任峻瑶　　院校：江南大学设计学院

谲

作品的设计主题是"谲",形容变化。以传统纸艺中的折纸与纸翻花的立体表现形式为灵感来源,从而思考出这一主题。在快时尚迅速发展且方兴未艾的背景之下,慢时尚理念也在悄然兴起,传统手工艺的回归也是慢时尚的一种体现。将传统的纸艺技法通过服装面料来呈现,使服装中的结构实现从平面到立体的转换。

姓名:苏航 指导老师:吴欣 院校:江南大学设计学院

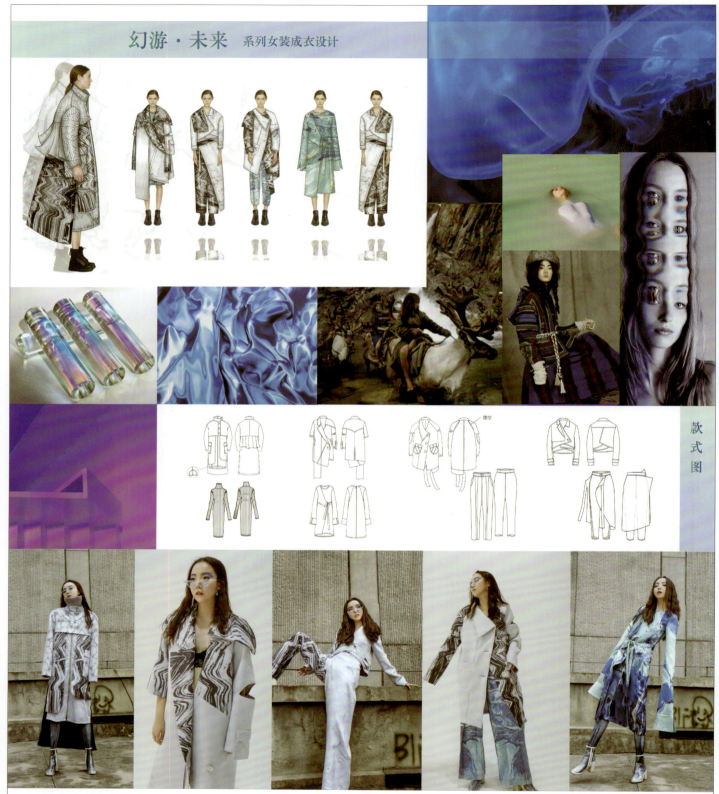

"幻游·未来"系列女装成衣设计

 作品展现了对立与统一的哲学思想：现实的山水与虚拟的线条相结合，当下与未来相交融，黑白与多彩相碰撞。表达了现代人面对当下生活看似玩世不恭，实则清醒无奈又勇往直前的矛盾态度，却仍在茫茫人海中奋力奔向更好的未来。设计采用舒适洒脱的H廓形，以数码印花空气层面料展现挺括外形下柔软的内心和坚毅的精神内核。

姓名：张璋 院校：江苏联合职业技术学院

"复古与创新"系列女装成衣设计

流行本身就是一个循环的过程，一些潮流很容易在沉寂了多年以后重新流行起来。本系列服装是对西方20世纪80年代的流行趋势加以改良，以期更符合当今社会的时尚审美，又不失经典的美感与魅力。大尺寸翻领、不对称设计，以及珍珠、胸针的点缀，使服装显得优雅又不失风情。

姓名：沈萱　指导老师：张璋　院校：江苏城市职业学院

无极

该系列作品以灰、白渐变色调诠释设计主题。"无极"便是无穷,中华文明源远流长,用服装设计作品表现其深远内涵,用立体造型的手法解析东方美学思想,是作品创作的灵感与动力。用面料再造方法把具有天然元素的材料改造并丰富,形成新的纹理、褶皱与浮雕效果,与无色系面料相搭,产生幽远、空灵、雅致的清馨意境。

姓名:孙晓宇　院校:鲁迅美术学院染织服装艺术设计学院

宇航飞天

以宇航飞天为主题，灵感来源于敦煌飞天。敦煌壁画历经千年岁月沉积，凝聚了多样的时代特色和民族风格，作品通过飘逸的衣裙、凌空飞舞的彩带，于姿态万千中表达出古代先辈对飞天的美好梦想。如今宇航员飞向太空，浪漫的幻想变为现实，随着科技的进步和虚拟空间的开拓，飞天得以穿越时空，翱翔于元宇宙。现代的飞天，不仅是祖国综合国力的体现，也是中华文化焕发光辉的体现。

姓名：吕奕含　指导老师：牛犁　院校：江南大学设计学院

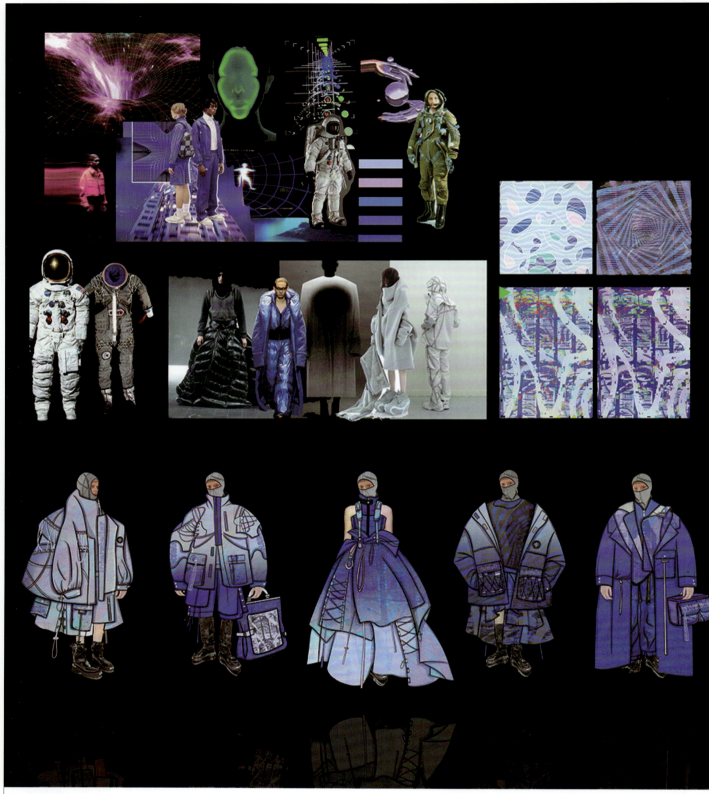

星际迷航

　　来一次宇宙探险,会发生什么故事呢? 该系列作品灵感源自太空宇宙,在元宇宙背景下探索虚拟与现实。人类已经踏上银河系中的大部分行星,但想要探索更多,对浩瀚宇宙和太空的认识充满了神秘色彩。 本次服装设计系列将星际元素融合在一起,运用超现实主义的科技感和视觉变化进行设计,呈现出未来科幻感。

姓名:吕奕含　　指导老师:牛犁　　院校:江南大学设计学院

xún zhǎo 寻找

xún zhǎo 寻找

故乡是什么？有多久没有放慢脚步，好好看看故乡的变化。我们时常被一些琐碎的事情困扰，快忘记故乡的样子了吧？从中引发思考，探索与故乡之间发生的事。寻找的过程中，发现随着年龄的增长，与故乡的距离越来越远。故乡可能是我们年少时想要逃离而长大时或许回不去的地方。趁现在有时间，慢下来，多看几眼。

姓名：吴浩然　指导老师：顾鼎之　院校：广东轻工职业技术学院艺术设计学院

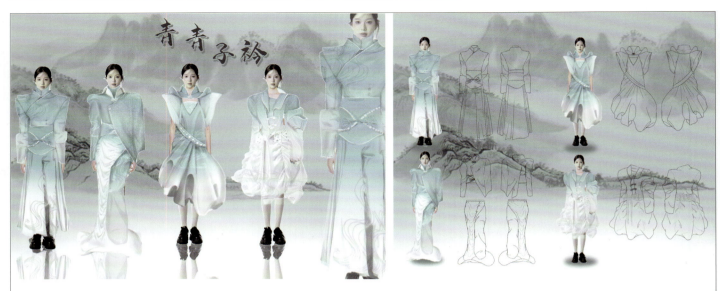

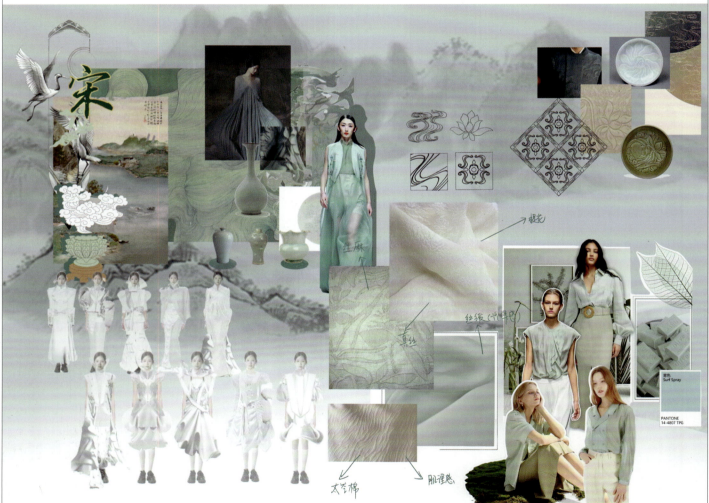

青青子衿

此次设计灵感来源于——东方净白,以宋瓷为美。以宋代的瓷器造型和天青色色彩为切入点进行设计,一款服装代表一款瓷器的造型,对瓷器上的莲花与水纹进行纹样的提取,设计花纹图案,选用太空棉与绸缎面料结合,打造出优雅梦幻的造型意境。

姓名:陈凯悦　指导老师:李昀倩　院校:厦门理工学院设计艺术学院

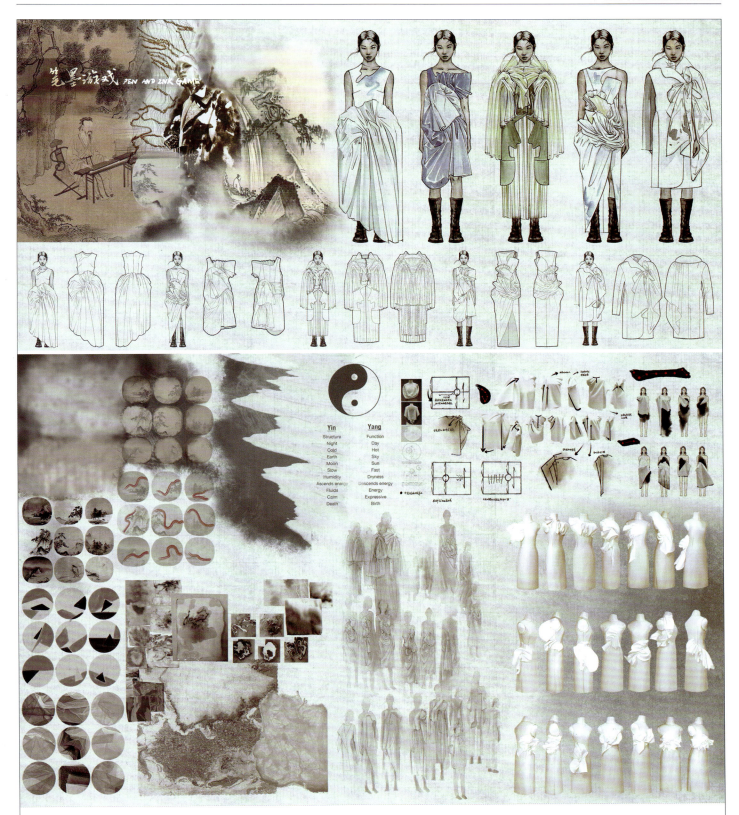

笔墨游戏

作品灵感来源于宋代山水画。两宋经济繁荣，寄情山水画是在中华传统文化的滋养下发展的。为表现寄情山水画富有诗意且含蓄的特点，在服装立裁实验中，将"虚实""阴阳"等传统中国画构图法则、书法的运笔方式融于衣片的裁剪形式和成衣廓形之中。作品力求将传统的艺术文化内核与当代艺术形式有机结合，使传统文化焕发新生。

姓名：蒋昌昊　　指导老师：郑子云　　院校：北京工商大学传媒与设计学院

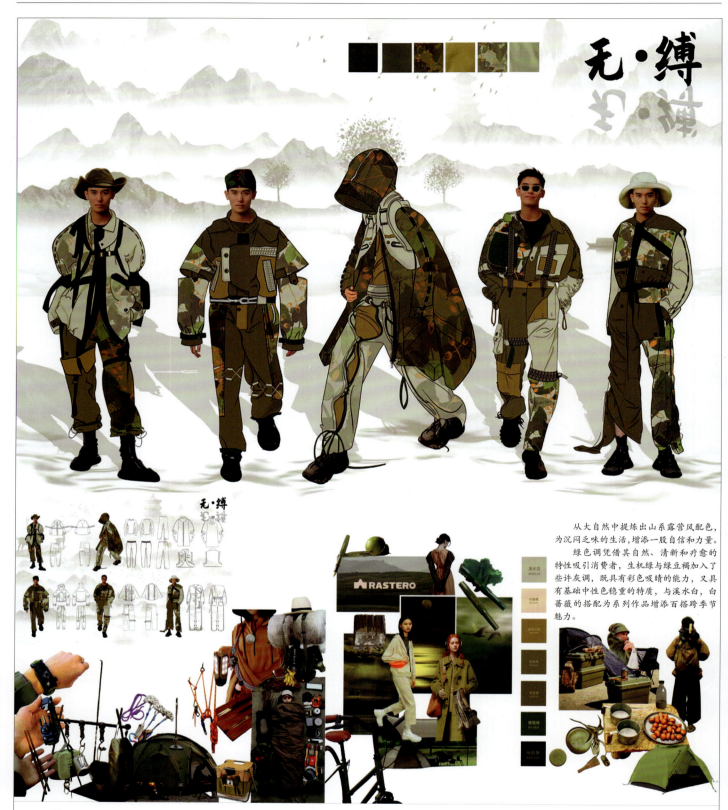

无·缚

后疫情时代下，露营成为人们出行的热门项目，它是与自然沟通的一种生活方式。春日里，我们亲近大自然，感受片刻的愉悦，寻找属于身体和灵魂的"无·缚"。

从大自然中提炼出山系露营风配色，为沉闷乏味的生活，增添一股自信和力量。

绿色调凭借其自然、清新和疗愈的特性吸引消费者，生机绿与绿豆褐加入了些许灰调，既具有彩色吸睛的能力，又具有基础中性色稳重的特质，与溪水白、白蔷薇的搭配为系列作品增添百搭跨季节魅力。

姓名：高翊桐　　指导老师：崔荣荣　　院校：江南大学设计学院

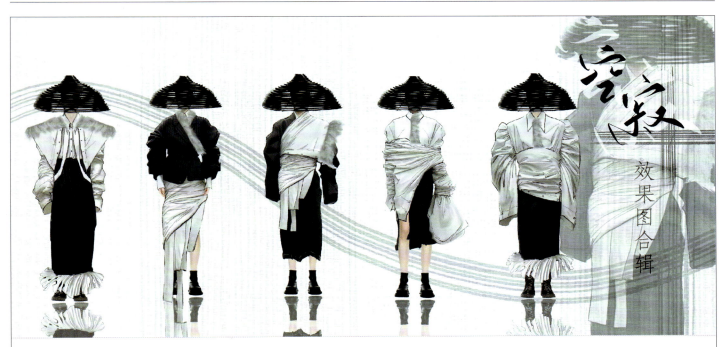

空寂

　　"空寂"系列以侘寂为灵感，侘寂美学提倡"贫物质，富精神"，参考残荷、破瓦、枯柳、败叶等具象，结合当今低物欲社会下人低迷与枯燥的精神内核，以黑白灰为主色调，参考东瀛僧人的形象，整体风格为传统与现代交织。在服装款式上，通过西装的解构、绑带的束缚，用腰带作为裤摆的锁边，代表着城市人想要冲破牢笼的反抗。

姓名：陈若嫣　　指导老师：任祥放　　院校：江南大学设计学院

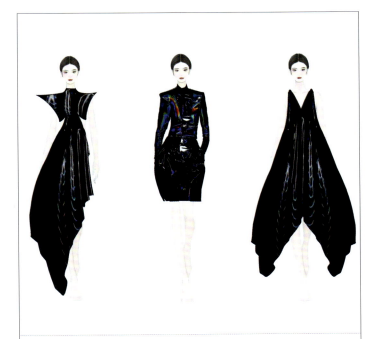

零

　　作品中对赛博朋克的理解是当今时代的结束和赛博时代的开始，所以用零来表达结束为零和从零开始。设计以赛博朋克为风格的衣服，面料以皮为主，皮衣的反光性和紧实的质感可以很好地体现赛博朋克主题背景下的紧张氛围。衣服表面还有不同颜色的反光荧光布料，在黑白之中增添了彩色来对应赛博朋克。

姓名：刘宇桐　　指导老师：张茜宜
院校：北京城市学院

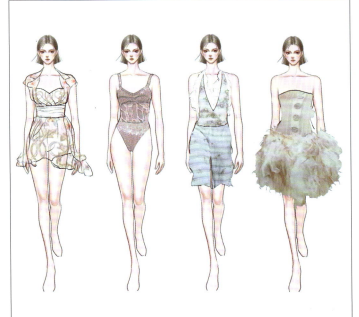

舞

　　灵感来源于20世纪50年代的礼服裙妆。取代过往的荷叶边装饰，新的"彼得潘式"领口采用针织与皮草层叠使用的方式。旧式百褶半裙、大幅的裙摆长度也相应缩短，使穿着者活动更加自如。细腰带用来提示腰部线条，在舒适的同时保持优雅。

姓名：张昊　　指导老师：张茜宜
院校：北京城市学院

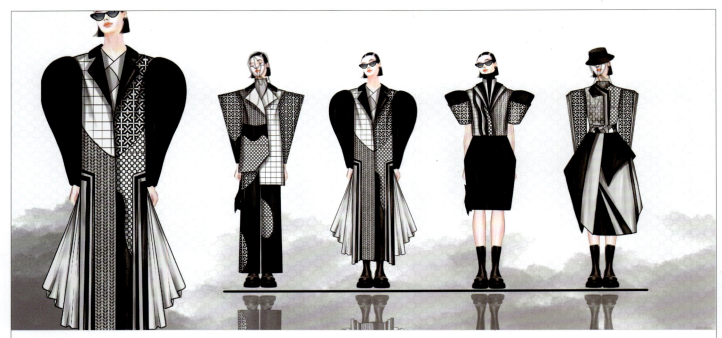

几何陈窗

　　早期传统窗格结构样式或图案较为简朴，多以几何纹饰为主，而几何元素以其简约大方的造型受到现代人的喜爱。本系列服装风格定位为现代感理性风格，把窗格几何纹样中的形式理性美以面改的方式在服装廓形及结构上做出变形、组合，提炼传统元素，设计在现代的女装上。服装整体彰显出硬与柔的张力，且设计背后还传达了美好的寓意，赋予服装生命与意识。

姓名：沈盈　　指导老师：谭淋心　　院校：重庆师范大学美术学院

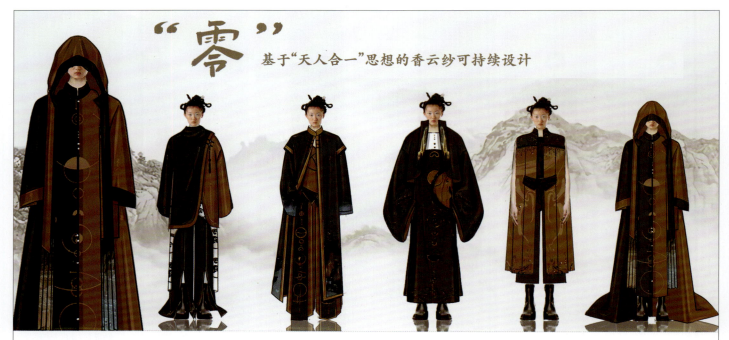

"零"基于"天人合一"思想的香云纱可持续设计

　　本系列作品灵感来源于道家"天人合一"的思想，意在以服装为载体感悟人生真谛。道家揭示宇宙运行规律，"道生一，一生二，二生三，三生万物"。本系列作品将虚无化为点，点化为线，线化为面，面化为呈现并包裹万事万物的实体空间。服装可正反两穿，多功能与情感化设计贯穿始终，传达可持续理念。

姓名：朱杏　熊熠　　指导老师：赵丽妍　　院校：浙江理工大学服装学院

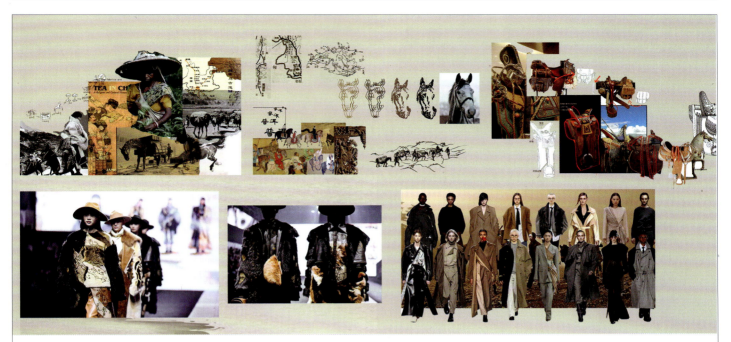

茶马古道

　　该系列作品灵感来源于古代交通路线——茶马古道，以茶为媒，穿梭在历史的平行线上。从茶马古道走来的不仅是故事，更是一种精神象征，现代生活的节奏仿佛让我们失去了很多，我们总是害怕前进、恐惧未知、忘记初心，但也有一群人坚守着信念、脚踏实地、历练前行。在色彩上选择了黑灰色和卡其色，呈现出茶马古道的古朴特色，同时不失时尚感。

姓名：吕奕含　　指导老师：牛犁　　院校：江南大学设计学院

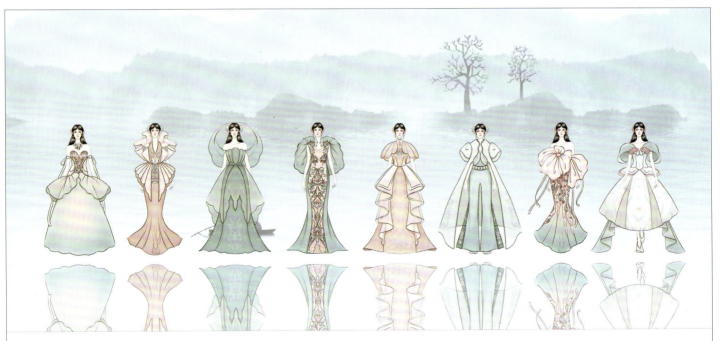

人间瓷话

　　宋人不爱繁复，独爱简约，痴迷于玉的温润，也深爱瓷器的清透。宋瓷是宋代美学的重要代表，宋人的简洁美学在瓷器中展现得淋漓尽致，它不仅是一种历史的承载，更是一种独特的精神符号。本系列设计以宋瓷为灵感来源，用服装这一载体展现宋代瓷器之美。

姓名：窦嘉欣　　指导老师：孙菊香　　院校：武汉纺织大学服装学院

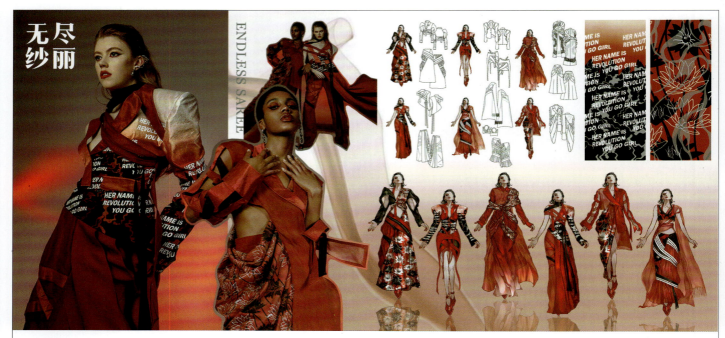

无尽纱丽

设计灵感源自《摩诃婆罗多》，黑公主被丈夫作赌注输给了敌人，敌人为羞辱她的丈夫而扒掉她的纱丽。在黑天的帮助下，她身上的纱丽无法扯尽。

设计中应用了缠绕元素，解构现代服装时融入印度纱丽的结构。黑公主于火中诞生，因此将服装设计为红色调。面料主要采用印度茜草染色的真丝。通过设计表现女性的坚强、勇敢和强大。

姓名：郑璐鹭　　指导老师：朱铿桦　　院校：华南师范大学美术学院

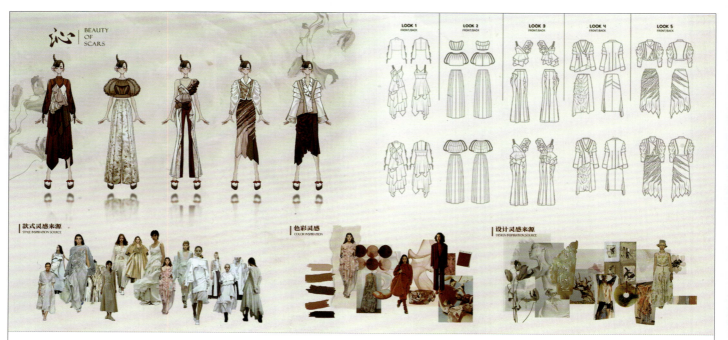

沁

设计灵感来自古玉上的沁色现象，希望人们在经历磨难之后仍然能选择勇往直前，那些曾经的伤疤将成为最美的装点。通过草木染给面料带来的颜色，意为人们内心的"沁色"。植物拓染形成的图案，是指岁月带来的痕迹。通过局部的刺绣来呈现裂纹的修复。本系列设计将草木染作为主要工艺，辅以手工刺绣，增加面料的肌理效果。

姓名：麦佩玮　　指导老师：张毅　　院校：江南大学设计学院

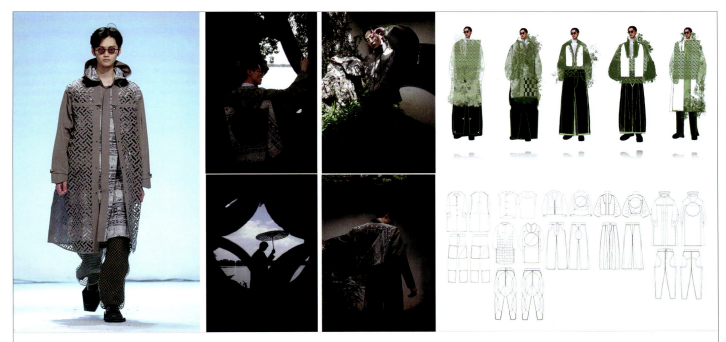

薨影

系列作品灵感来源于斯氏古建筑群，从古民居建筑装饰出发，将建筑结构与服装结构相结合，提取了园林建筑结构中石窗的镂空结构及古建筑门匾中的文字、神鸟纹样进行二次设计。本系列设计旨在用国潮服装的设计手法将传统民居建筑装饰元素进行解构重组，让富有历史文化底蕴的传统文化焕发全新的生命力。

姓名：张竞峰　　院校：浙江工业职业技术学院设计与艺术学院

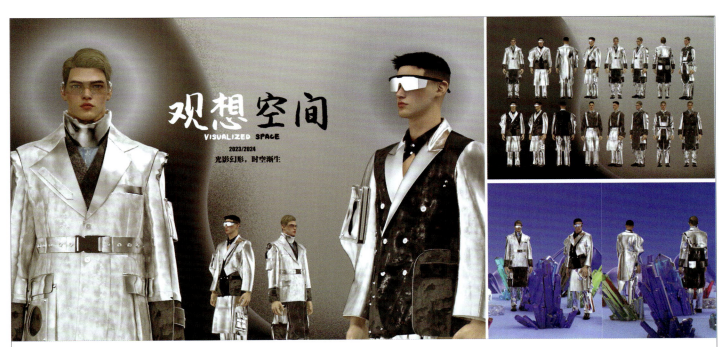

观想空间

"虚拟时空里，金属可以长出花瓣，波浪可以织就裙摆，水晶可以反重力倒流，而你，可以变装成任何模样"。本次服装系列设计，以"观想空间"为灵感，探寻服装的多维度表现，运用CLO 3D虚拟时装技术，衍生出独特的自我风格。色彩上结合当下的流行趋势，源于人们对未来太空的幻想，璀璨亮光银色成为流行色彩。通过剪裁和轮廓的处理，打造出具有空间感和未来感的服装。

姓名：刘辉超　　指导老师：张毅　　院校：江南大学设计学院

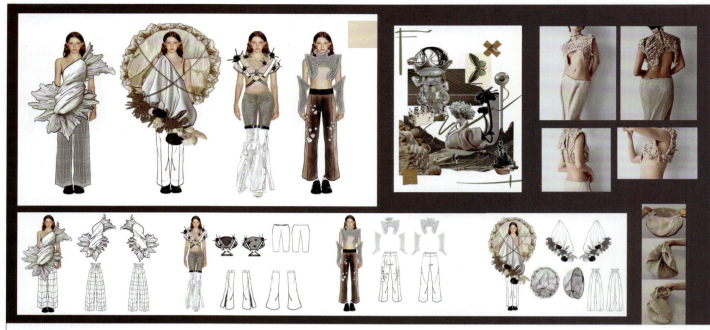

无机进化论

新世界就像一个生态水箱，我们都身处其中。原始宇宙的破坏使我们更加关注环境保护。无机植物占领了未来生态发展的主导地位，利用科技获取营养，创造独特的生态系统。我们将成为虚拟世界的创造者，制定无机进化。此系列以未来感植物为灵感，国际化十足，单品可搭配度高，时尚感、艺术感、实穿性兼具。

姓名：李雨航　　指导老师：吴艳　　院校：江南大学设计学院

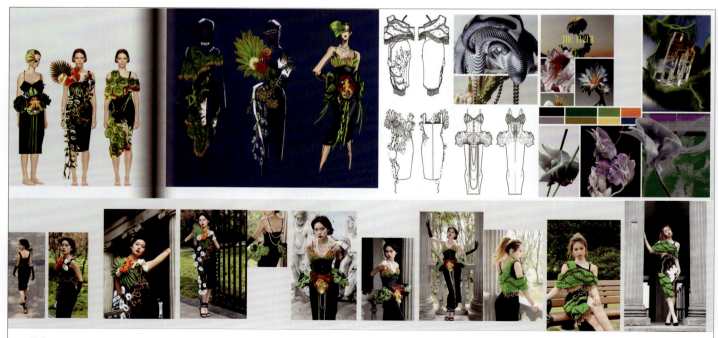

共生

此系列作品以自然界中的植物为灵感，将生态系统中的超现实物体以绚丽色彩和固体宝石营造出多种视觉冲击，迎合人们对自然和时尚精致的向往，突破传统束缚，打造丰富奇幻且个性化的造型。

姓名：李雨航　郑瑞儿　李雨甜　　指导老师：吴艳　　院校：江南大学设计学院

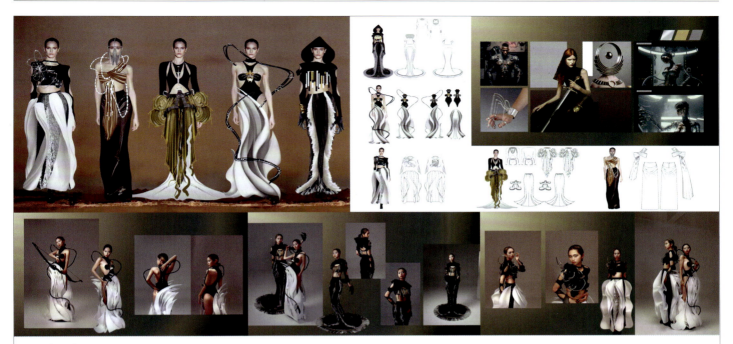

骑士行吟

人类为实现理想国驱动科技高速发展，在开拓中将"基因改造"上升到社会层面。推出了"半人半机械"的改造实验用于战争，将其命名为"骑士行吟计划"。中世纪的骑士精神在现代战争中得以体现，但在对科学的极致向往和斗争下，人类的未来又该何去何从？

姓名：李雨航 陆玮琳 张容信　指导老师：沈雷　院校：江南大学设计学院

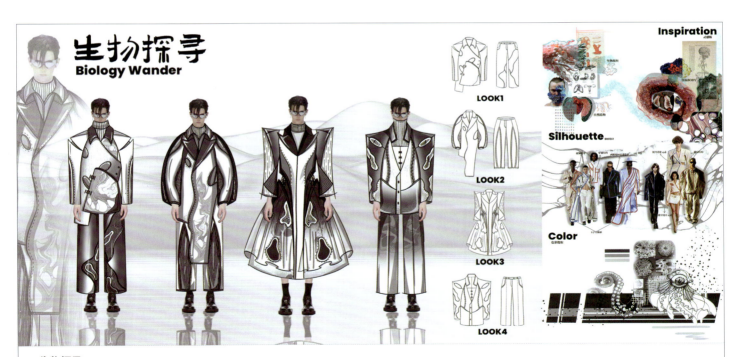

生物探寻

自然界的生物细胞在瞬息万变的世界中产生各种各样的形态、物态，这些生物产生的自然纹理、结构、组织、形态往往有着意想不到的美感。近年来，越来越多的科学家、艺术家和设计师多学科交叉，将自然生物形态与科学、艺术相结合，将诸如生物技术、基因工程、组织培养等技术的科学过程，应用在实验室、画廊或艺术工作室，创作艺术作品。此系列设计灵感来源于自然生物环境下产生的纹理、结构、颜色等与生物的细胞组织结构相结合，用艺术的手法融入服装的结构、图案设计中，从中碰撞出新的视觉效果，仿佛让生物浮游在任意处。

姓名：胡绮文　指导老师：牛犁　院校：江南大学设计学院

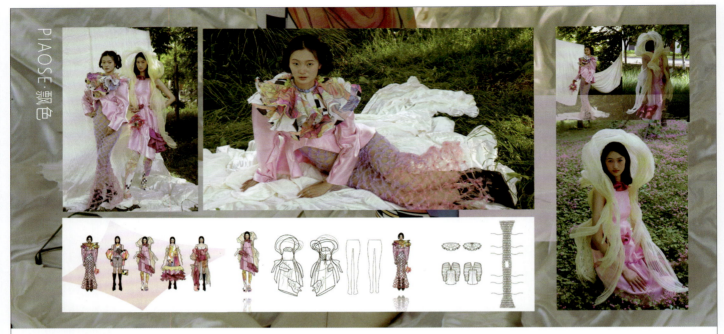

PIAOSE 飘色

"仙女下，董双成，汉殿夜凉吹玉笙。"本作品以广东非遗乾务飘色《天仙配》作为灵感来源的主题服装设计。以剧目本身传递七仙女勇敢追求爱情、突破自身束缚的精神和现代女性的外柔内刚结合。提取乾务飘色中的色彩、造型元素，结合现代服装的设计手法进行设计，以独特的视角将传统文化和现代时尚进行结合。

姓名：郑瑞儿　指导老师：吴志明 王宏付　院校：江南大学

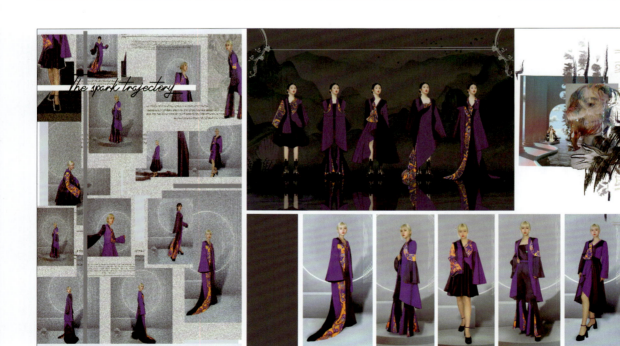

The spark trajectory

灵感来源于河图洛书演变符形在苗服上呈现的形态。通过浅析苗族服饰上河图洛书的演变符形和所蕴含的文化意象，回应现代对服饰文化生活的情感需求，响应传统文化创新，设计优雅大气的创新华服。结合流行趋势，在款式上选择异形领子、超长袖子，用局部弧形分割线进行思维扩散，整体造型追求优雅的神秘氛围。橙色与紫色的结合，让神秘的紫色开始渐渐浮现出来，打破固有的王族权贵感和古典韵味。

姓名：彭思茹　指导老师：吴欣　院校：江南大学设计学院

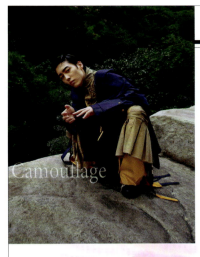
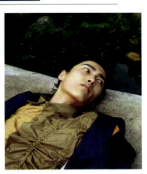
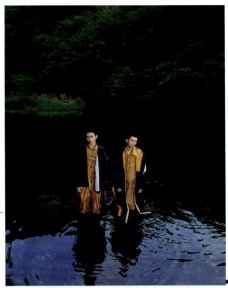

山水之涧

本系列是以山水之涧为主题进行的服装设计。土地、岩石的深色与山间植物的色彩形成鲜明对比,体现山川河流的自然气息。该系列服装采用冷、暖对比色进行设计,外套采用深蓝色,而内搭采用暖色系。内、外的不同不仅仅是在色彩上,同时在面料肌理上,内搭采用抽褶等工艺,与外套形成鲜明的肌理对比,以此通过服装设计这一媒介对山水自然进行设计表达。

姓名:高瑞　指导老师:王羿　院校:北京服装学院服装艺术与工程学院

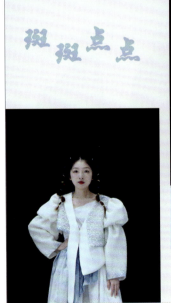
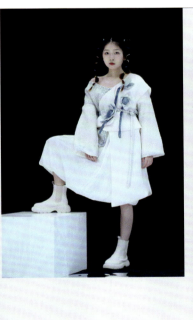
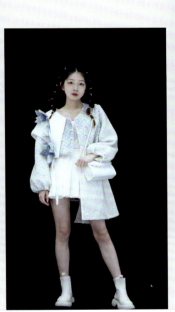

斑斑点点

该系列服装是基于绿色环保、可持续的理念来进行创作的,灵感来源于立体浮雕壁画,主要体现在面料主体为二次设计的蓝印花布,面料再造取材于浮雕壁画的内容和表现形式。其中,色彩上,大面积蓝白搭配,蓝色有不同的深浅变化,色调高雅时尚;款式上,有T形、X形、A形廓形,衣服大多为翻领,宽松设计和创意式泡袖设计凸显整体,修身美型;图案上,立体纹样点缀是亮点,塑造整体效果。

姓名:曾玉琴　张秋莹　指导老师:牛犁　院校:江南大学设计学院

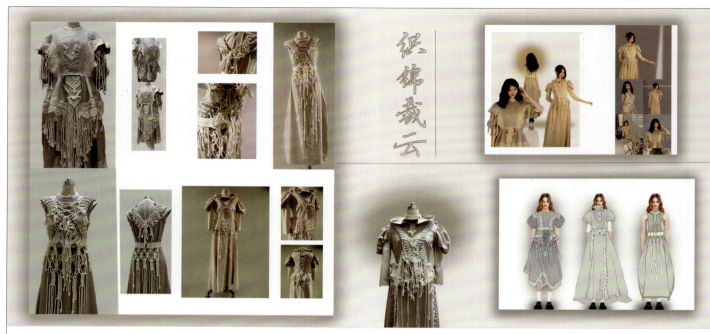

织锦裁云系列女装设计

在此次系列服装设计中，以传统编织工艺文化为主题进行设计，制作了三套系列成衣。本设计将传统编织工艺中的绳编工艺与服装相结合，将日常生活中的传统文化以时尚的方式重新展现在大众眼前，由此进行服饰创新设计，进一步为国风设计的崛起添砖加瓦，并借此弘扬我们灿烂深厚的传统文化。正是无数传承者一次又一次地接力传递，才使传统文化经久不衰，在此向所有传统文化传承者们致敬！

姓名：戴遥　　指导老师：李丹　　院校：郑州轻工业大学

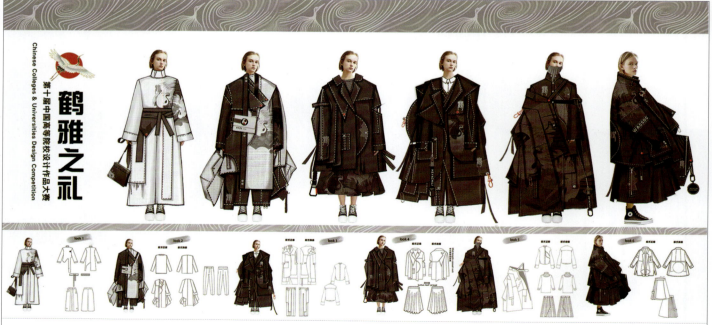

鹤雅之礼

本系列通过研究"鹤舞"，观察雄鹤、雌鹤对歌、对舞时的形态，你来我往，一旦婚配成对，就偕老至终。仙鹤灵动的形态和简雅的色彩符合现代女性的审美，将"鹤舞"元素巧妙地运用到女装设计，在服装廓形上主要体现女性的柔美、婀娜，提取传统服饰元素，采用不同面料拼接，运用不对称分割体现现代美。实现了传统文化与现代设计理念结合，又能提升服装的民族文化品位，让其走进现代人们的生活。

姓名：李国安　　指导老师：任祥放　沈雷　　院校：江南大学设计学院

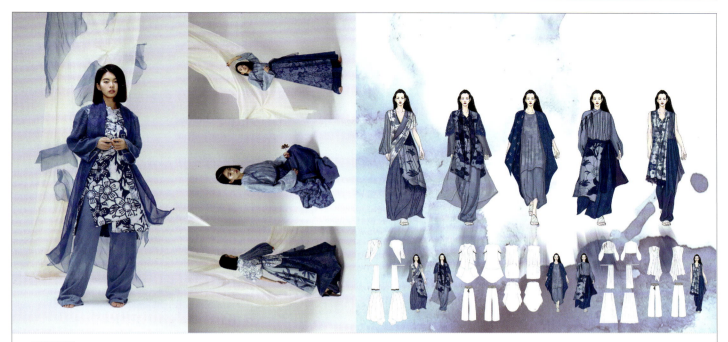

蓝印花语

设计以蓝印花工艺为灵感。蓝印花布是我国古代劳动人民勤劳智慧的结晶，花布的图案丰富多彩，穿插多变，乡土气息浓郁，充分展现了中国民间艺术的物色风貌和文化韵味。本设计在整体廓形上参照宋代服饰，设计宽松而富有垂坠感，以此突出舒适大方，以防染印花法为主要工艺，对纱、棉、麻等材质进行实验并组合搭配，以木棉花为母体进行纹样设计，在纹样运用上采用激光切割、防染等工艺，使设计变得丰富而有层次感。

姓名：甘荧莹　　指导老师：喻珊　　院校：华南师范大学美术学院

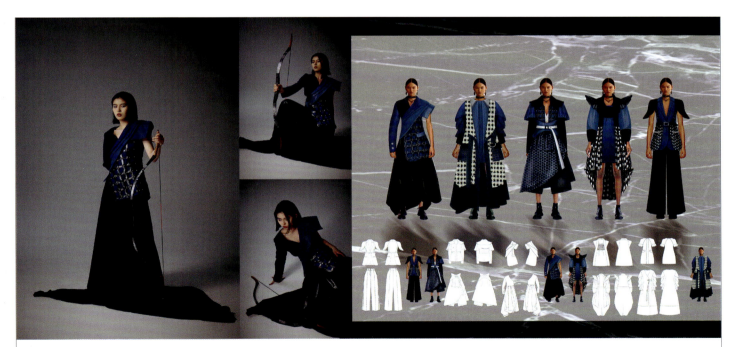

巾帼赋

花木兰是中国特有的人物形象，代父从军、保家卫国的故事一直为后人所叹服。当下的美好生活是由过去成千上万的"花木兰"用血与肉铸造而成，只有不忘历史才能链动未来。本次设计将将士身披的盔甲视为历史印记融入设计中，将坚挺的盔甲廓形运用到服装的结构中，从盔甲的用料、甲片的穿插对服装面料进行重组与再设计，从面料到款式强调一种英朗的感觉，展现新时代女性智慧、勇敢的风采。

姓名：甘荧莹　　指导老师：朱铿桦　　院校：华南师范大学美术学院

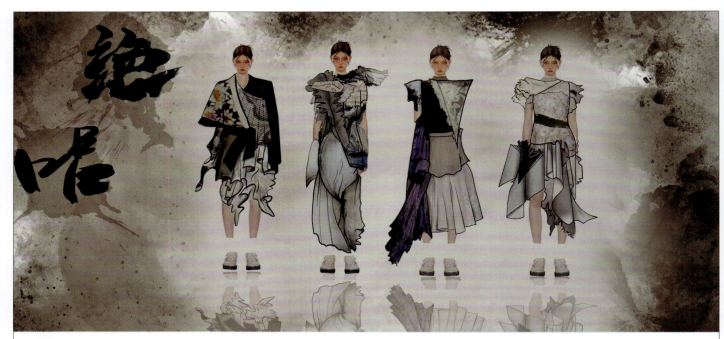

绝唱

　　本系列的想法与灵感来自古典诗集与现代诗歌，结合中国风小说，借古诗咏现世。金庸先生笔下的江湖，只道你我肆意洒脱，古时的快意恩仇，是破碎，是孤勇，现世的执着也应成为千古绝唱。

姓名：陈文静　　指导老师：阚丽红　　院校：常熟理工学院纺织服装与设计学院

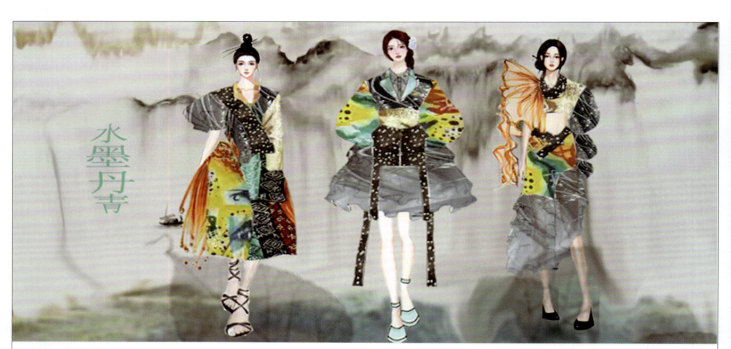

水墨丹青

　　此设计灵感来自大自然，结合了传统服装与现代服装的设计。服装虚实结合，其中采用了面料的改造，有流苏、垂带、薄纱；工艺采用了抽褶、打裥，为服装增加了肌理感；色彩上采用了明亮鲜艳与沉稳灰暗相结合，相互映衬。

姓名：宋雯洁　　指导老师：阚丽红　　院校：常熟理工学院纺织服装与设计学院

花涵

本系列作品采用层叠、抽褶的立体工艺塑造手法，对花朵的韵律美进行艺术化的提炼。同时结合刺绣、珠绣、珠链等细节工艺手法，并与立体的紧身衣设计结合，通过色彩叠加与晕染营造出精致之美。

姓名：刘施序 孙晓宇
院校：鲁迅美术学院染织与服装艺术设计学院

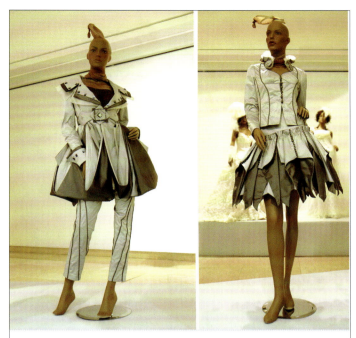

重构

本系列作品采用立体结构塑造方式，通过对空间的分解与解析，加入抽象概念化的设计理念。强调变化的立体形态对空间的结构与转换，把立体概念的转化融入服装制版与结构塑造之中，形成全新的立体结构形态。并把立体裁剪与平面裁剪相结合，采用无彩色，通过深浅变化来展现空间的延伸，共同演绎抽象立体概念性结构设计理念。

姓名：刘施序 孙晓宇 蒋卓君 王鑫
院校：鲁迅美术学院染织服装艺术设计学院

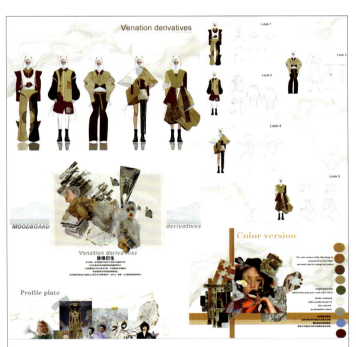

脉络衍生

快节奏现代生活产生的污染愈加严重，生活垃圾直接或间接地导致动植物的死亡，人类需要与自然共舞，共同延伸生命的脉络；将自然肌理与可回收材料相结合；通过植物印染技法与编织工艺进行手工拼接等设计，创作以"脉络"为主题的系列服装设计。

姓名：曾驿兰
院校：广州大学纺织服装学院

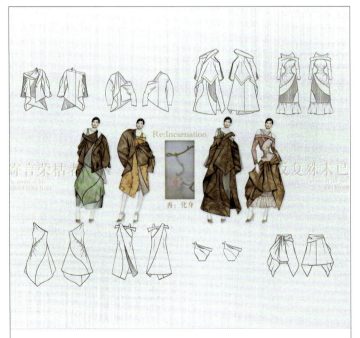

再：化身

后疫情时代，返璞归真，倾听自然成为大势所趋，来自古老东方的禅意美学再度复兴。该作品展现出从容随性，简约而不简单的禅意美学。借鉴民族服装的披挂悬垂结构，搭配天然环保的高品质面料，结合未经雕琢的自然色彩，营造出慵懒舒适的静谧氛围。

姓名：臧文婷 指导老师：修晓倜
院校：鲁迅美术学院染织服装艺术设计学院

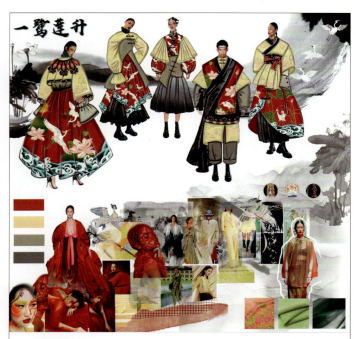

一鹭莲升

该系列为新中式服装设计作品,灵感来源于辛弃疾词句"添白鹭,晚晴时,公子佳人并列"。图案以白鹭和莲花为创作原型,结合传统鹭鸶纹样进行创新设计,表达"一路连升"的美好寓意。廓形结构借鉴"交领右衽、上衣下裳"的传统服饰特征;色彩选用中国传统色绛红、赭黄、水墨;面料选用浮雕提花、蚕丝和科技混纺等,搭配刺绣、印染工艺,传达独具韵味的新中式美学。

姓名:曲直 魏嘉敏　　指导老师:张康夫
院校:浙江理工大学服装学院

当香蕉成熟时

香蕉的成熟由青转黄,再长出斑点,就如同人逐渐衰老的过程。而带斑点的香蕉虽然"面目可憎"却反倒最为可口,这也象征着丰富的阅历使我们在衰老后仍具有无限可能。本系列作品对香蕉的生长结构进行仿生,通过量感褶皱、异型分割等设计手法对人的焦虑情绪进行抽象化表达,展现年龄增长的动态过程,呼吁人们正视衰老,感受不同年龄段独有的精彩。

姓名:刘恩　　指导老师:吴艳
院校:江南大学设计学院

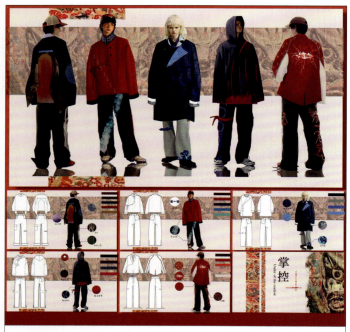

掌控

本设计以手串为灵感,将传统元素与现代元素相结合,呈现出焕然一新的风格。借鉴中国传统服饰廓形,结合美式街头风,意在打造自由惬意的新中式风格。色彩上以红蓝为主,红色代表热烈,蓝色代表理性,两者碰撞增强了画面张力,意欲突出当代青年鲜衣怒马、自由肆意。

姓名:叶飘飘　　指导老师:唐颖
院校:江南大学设计学院

清风明月

灵感来源于广府园林,苍松翠竹真佳客,明月清风是故人。中国古代园林在视觉上既柔和又有雅趣,亭台楼阁层次分明。参考园林的设计,提取出可以运用在服装上的瓦当图形、滴水的造型和园林的窗户纹样,运用优雅的廓形设计出"明月清风"系列服装,最后挑选了一件最为代表性的服装设计图,制作出成品。

姓名:冯宇铃　　指导老师:陈嘉健
院校:广州美术学院工业设计学院

速度脉动——以机车为灵感的系列泳装设计

本系列灵感来源于动感机车,描述的是性感冷酷的女骑手在马路上自由加速的肆意形象。设计采用强对比的荧光色彩与紧身基础款式,材质选用透气网纱与防水面料,兼顾时尚性与实用性。

姓名:孟媚 刘雅文 胡玥莹　指导老师:吴艳
院校:江南大学设计学院

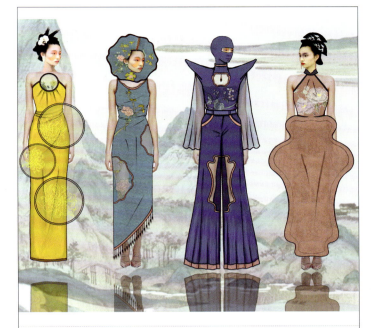

青罗扇影

此系列服装灵感来源于中国传统团扇。团扇通常具有精美的花鸟图案,可以创造出独特的设计元素。将团扇的设计元素运用到服装中,可以表现出柔和的优美感,并在此设计中添加了更加现代化的设计元素——中式立领,传统与现代相结合使服装形成了一种独特的时尚。

姓名:庞嘉骐　指导老师:张茜宜
院校:北京城市学院

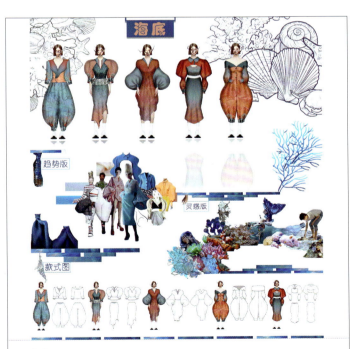

海底

本系列作品采用蓝色系和红色系来展示服装魅力,主要选用海底元素,如红珊瑚、蓝珊瑚、海洋花、海藻、海马等,作品中多次使用珊瑚,如生长中的、正在老化的和已经死去的珊瑚元素,希望能够在展示海洋魅力的同时唤起人们对海洋污染的重视,并呼吁人们助力恢复海洋生态。

姓名:殷明　指导老师:任祥放
院校:江南大学设计学院

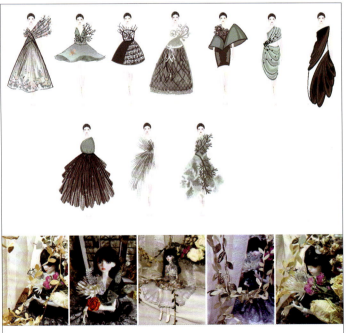

遗忘

随着时代的发展变化及科技的进步。许多文化、事物,哪怕幼时曾经爱不释手的玩具,都被时间磨平,逐渐被遗忘。被遗忘的物品并不是不再存在,而是在看不见的角落独自绽放。可能你不经意地一瞥,就看到这些事物从破烂不堪到回归自然。生于自然,归于自然。遗忘是一种遗憾,也是一种美的存在。

姓名:旷乔元　指导老师:张茜宜
院校:北京城市学院

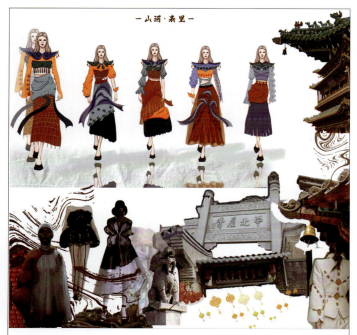

山河·表里

灵感来源于山西古城，古老的城墙，岁月侵蚀的街道，溢满醋香的街道门店，大红灯笼高挂的庭宅院落，微微翘起的千年斗拱，古老房间外的一堆柴火……将建筑元素运用到服装设计中，上衣由房檐式的云肩和长袖短上衣组成，裙子用代表"飘香的醋味"的纱质飘带做装饰，多层次裙摆与不规则百褶相呼应。

姓名：刘家鑫　指导老师：侯卫敏　米高峰
院校：陕西科技大学设计与艺术学院

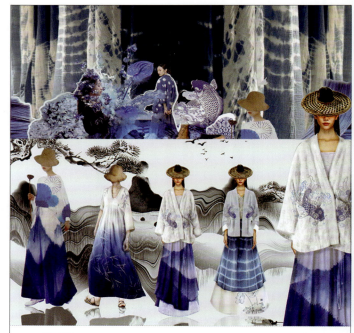

一半又蓝

本系列服装设计以传统的蓝染为主题，以自然为主旨，倡导自然朴素、舒适自在、禅意的生活方式。将古法的蓝染工艺与禅茶服相结合，既不失古典美感，又符合时代审美。在款式上吸取当今禅茶服的特点，结中国古代褒衣博带的特点，整体飘逸自在，形淡泊而意悠远。

姓名：卢文峰　指导老师：熊忆南
院校：新乡工程学院艺术学院

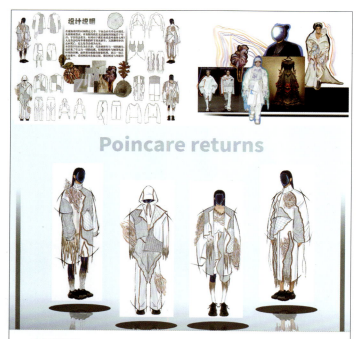

庞加莱回归

在庞加莱回归时间的定义中，宇宙会由有序走向混乱，进而迎来毁灭。人是否会以年华垂暮的样子迎来新生，又蹒跚学步地走向死亡？本次设计以白色为主色彩，代表着新生与一切的源头，也代表了空无与一切的结束。采用树的木色做点缀，模仿树皮与年轮的纹路。

姓名：陈依婷　指导老师：马丽
院校：河北师范大学美术与设计学院

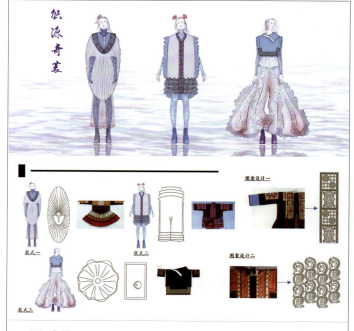

织源奇裳

本次设计选择黔中南地区的苗族服饰做基本款式来源，将贯头衣款式与现代时尚相结合，同时融合该地区的代表性图案纹样，以此探寻最原始的着衣穿搭方式，促进保护和传承苗族服饰。

姓名：刘纬桢
院校：中央民族大学美术学院

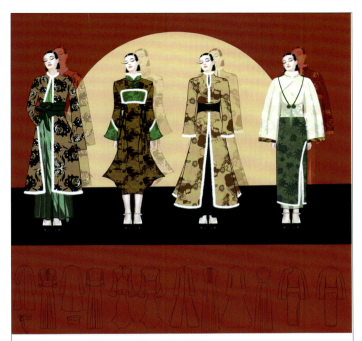

"追风赶月莫停留，平芜尽处是春山"

作品名称选自《华夏说》，旨在表达"若志在顶峰，就不要迷恋半山腰的风景"，希望女性拥有努力拼搏、不畏险阻的独立人格。以传统剪裁与现代廓形结合的方式，勾勒女性曼妙的身姿。运用传统花鸟图案与丝绸面料，展现东方女性韵味。

姓名：刘媛媛　　指导老师：龚奚
院校：北京服装学院材料设计与工程学院

临安十二时辰

对于"宋韵"的理解，除了宋代浓厚的文人艺术的"雅"，更有百姓传统生活的"俗"，因此，我们从宋代的民俗画入手。《大傩图》《骷髅幻戏图》《市担婴戏图》等风俗画风格欢快热烈，具有很强的艺术感染力，老少咸宜，通过提炼宋代民俗元素与现代流行设计风格相结合，以此来展现独具一格的"风雅处处是平常"的宋韵生活美学。

姓名：朱杏　俞超静　　指导老师：赵丽妍　凌雯
院校：浙江理工大学服装学院

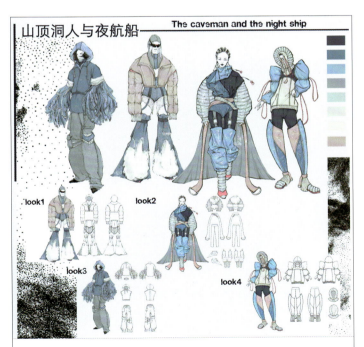

山顶洞人与夜航船

本系列服装设计理念以废土美学和未来机能切入。"山顶洞人"代表未来人类生活状态，"夜航船"代表流浪苦旅的消解，人类之希望，本设计将废土美学与实用机能风结合，构想未来危机下的服装风格。无论何时人类都不会停止对未来的想象这些想象连接过去和未来，人类终会拥抱未来的一切。

姓名：何纯禛　易盈欣
院校：广州美术学院工业设计学院

花样年华

设计灵感来自电影《花样年华》和民国时期的旗袍，将民国时期旗袍与现代服饰结合，在造型上采用了较为夸张的设计，工艺上采用了层叠拼接等设计，既能感受民国时期奔放热情的女性心情，又能感受到现代年轻女性的活泼开朗。

姓名：霍达　　指导老师：张茜宜
院校：北京城市学院

"霁光浮瓦"空乘制服设计

本系列灵感来源于琉璃瓦,"一夕轻雷落万丝,霁光浮瓦碧参差。"色彩选用琉璃瓦中的青蓝色系,同时这也是天空的色彩,与空姐的工作环境相呼应。采用莲花纹、朱雀纹等传统纹样,塑造简约而有设计感的服装系列。版型上将中国传统服饰元素与西式服装版型结合,既体现中式风格含蓄内敛的典雅韵味,又勾勒出女性线条的曲线之美。

姓名:马裕宁 王茹琳 李孟涵　指导老师:任祥放
院校:江南大学设计学院

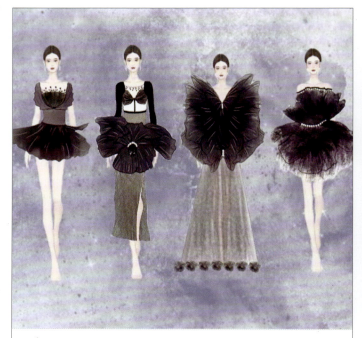

夜

本作品的灵感来源是虞美人,不同颜色的虞美人给人不同的感觉,我选择的是深色的虞美人。深色虞美人给人一种神秘的感觉,本作品的颜色选择是黑色和深紫色,布料选择纱和桑蚕丝,桑蚕丝耐用性强,也比较舒适。

姓名:王竹　指导老师:张茜宜
院校:北京城市学院

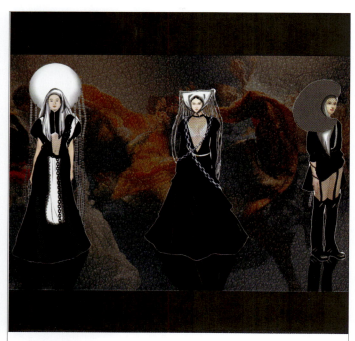

修女的叛离

灵感来源于文艺复兴的反宗教觉醒,基于修女服做修改,服装元素有网袜、蕾丝、垫肩、皮革、丝绒等。改变原本庄严神圣的修女服,寓意打破传统思想的囚笼,重新定义了修女服,颜色还是基于修女服的黑白两色,但是又在黑白两色间做出了区别。

姓名:霍禹喆　指导老师:张茜宜
院校:北京城市学院

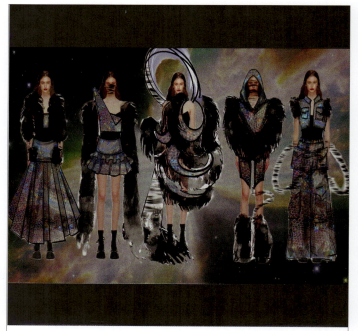

星云

设计灵感来源于太空中虚无缥缈的星际和赛博元素结合。加上环保皮草面料营造出太空虚无缥缈和人类想要触及却又无法触及的神秘美感。运用镭射面料增强整个系列的科技感,将针织面料改成了液态水光面料连接着朦胧的面纱,宛若流体样的黑色装饰环绕着模特的脸庞。这样的设计即使放在多元宇宙、虚拟时装盛行的今天也是非常具有未来感的。

姓名:王唤雨　指导老师:张茜宜
院校:北京城市学院

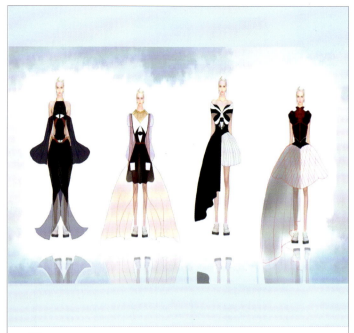

凝视

神秘学又称为奥秘学或玄学，是一门探索超自然和超自然现象的学科。它的目的是揭示存在于人们周围但难以被肉眼观察到的世界，以及人类与宇宙之间的联系。在神秘学中，人们会探讨那些无法用科学方法解释的现象，如预言、占卜等。神秘学的历史可以追溯到古代文明。

姓名：虞澈　　指导老师：张茜宜
院校：北京城市学院

巫

此系列作品是为小布娃娃专做的娃衣，灵感来源于部落女巫，亚非部落与野性感相结合，加入了图腾、嬉皮元素。之所以做部落风是因为在城市待得太久，想念融入自然的闲适时光。丛林小溪、大海日落，城市困住人类，自然拯救人类。融入嬉皮元素是在野性中加入些优雅，同时加入的是嬉皮的精神，歌颂自由，歌颂生命。

姓名：张洋　　指导老师：张茜宜
院校：北京城市学院

桃粉春色

设计灵感源自又粉又酷的事物。每个女孩儿心中住着一个天使，纯洁甜美是她们的标签。现如今粉不局限于甜美也可体现酷，所以整体用粉色为主，添加黑色元素使其跳脱出甜美的感觉。采用黑色和粉色的色彩搭配，对比强烈，呼应主题，更具有一定视觉审美性。

姓名：白梓豪　　指导老师：张茜宜
院校：北京城市学院

粉色珍珠蚌

在设计中抢眼粉是设计重点；在材质、装饰上运用多种形式表现一种觉醒女性的力量；色彩上用双色抗衡，而碰撞不仅是颜色更是标志，寓意着女性是独立而强大的。

姓名：刘懿贤　　指导老师：张茜宜
院校：北京城市学院

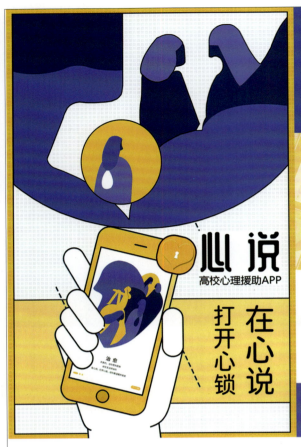

心理测验
专业心理测试题
更清楚全面地了解自身
同时我们也提供趣味测验
在轻松有趣的氛围下
你更能发现更真实的自己

畅言倾诉
这里是树洞板块
可以匿名分享你的故事
也可以书写自己的日记
记录每天的点点滴滴
也是一种放松心情的方式

个人主页
信息简洁明了
随机的昵称设定增加趣味
消息通知设置了小角标
让界面更清晰、舒适

温馨的引导页

注册与登录
支持多种登录方式，便捷、简约、舒适

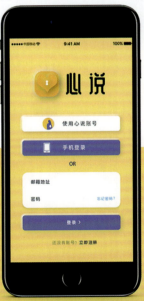

"心说"高校心理援助 App

"心说"是一款用于放松心情、缓解压力、治愈心灵的 App，还是注重色彩的情感表达与用户视觉体验的平台。随着现代社会的发展，在校大学生的压力变得越来越大，甚至会出现失眠、焦虑、抑郁情绪。"心说"致力于关注学生的心理健康，通过文字、咨询与社交，让用户得到心灵的治愈。

姓名：马楠　院校：广东金融学院创业教育学院

"KNIGHT"共享夜行安全守护者

　　加班晚、灯太暗，黑夜带来的恐惧感笼罩着匆匆赶路的她。通过App预约共享智慧无人机，为夜间出行提供照明、路径导航、行程监测、实时音画同步、紧急报警等服务，打破夜行枷锁，"KNIGHT"共享夜行安全守护者赋予每一位弱势群体勇敢夜行的权利。

姓名：张梦瑶　　指导老师：章彰　　院校：华东理工大学艺术设计与传媒学院

"盒马"结账交互系统优化设计研究

　　该设计作品运用了 RFID 射频识别技术，用户只需要在购物前选择一辆购物车，扫描车身上的二维码进行绑定即可。购物过程中，当商品被投入购物车时，可以自动识别其信息，并且可以在 App 中看到购物车内的所有商品。整个过程不仅方便用户结账，也可以定位到线下门店，为客户精准推送当前门店的所有促销信息，商品详情也可以得到更多的展示媒介与空间，方便用户查看溯源信息、顾客评价等。购物结束后直接在盒马鲜生 App 的线下购物车中进行支付即可，大大提高了结账的效率及购物便利程度。

姓名：易文轩　　指导老师：杨棚瑞　　院校：湖北大学艺术学院

書驿

校园二手书回收服务系统设计

App界面

- 加载界面
- 登录界面
- 注册界面
- 主界面
- 交易界面
- 购物车
- 用户界面
- 搜索
- 书本详情
- 直接购买
- 付款界面
- 支付界面
- 购买成功
- 筛选

● 大学生教材使用流程

| 上报 | 统计 | 缴费 | 领书 | 使用 | 处理 |

学生上报教务处购买教材 / 教务处统计人数对应教材数量进行统一购买 / 学生交学费进行教材费用缴纳 / 通过学校进行教材的领用 / 学生课程中使用新课本 / 学期结束后对教材处理主要有闲置、闲鱼、二手书店等方式

"书驿"校园二手书回收服务系统设计

根据国家统计局和教育部发布的最新数据显示，2023年全国在校大学生人数超过4000万人。而我国教材使用寿命仅为半年左右，并没有建立起合理有效的教材循环使用制度，学校也没有构建满足大学生需求的教材循环利用平台。本作品以提高高校教材使用率为目标，旨在建立一个有效的教材循环使用平台和制度，使教材得到合理利用，从而减少资源浪费。

姓名：曾书怡 史慧怡 王琛　指导老师：由振伟　院校：北京邮电大学数字媒体与设计艺术学院

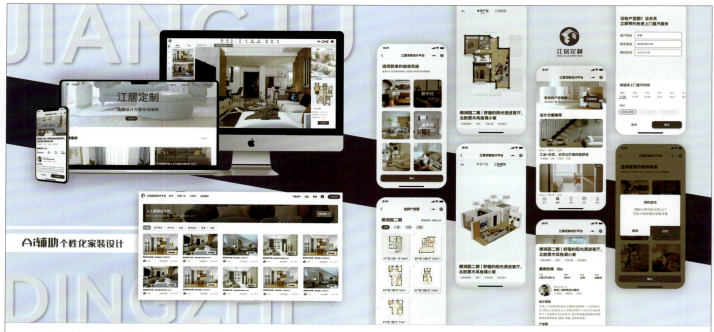

江居定制——人工智能辅助个性化家装设计

作为家装市场的新消费人群，90后、00后对"家"和"装修"的理解及追求也在不断向体验感和个性化转变。因此，我们聚焦用户的新时代新需求，以用户体验为导向，打造包括需求匹配、决策生成、个性化生活方案定制、全流程家装服务、居家产品购置、售后会员服务体系构建在内的家居定制数字化转型平台。平台通过数据的高效整合与精细化运营，为想要进行个性化定制的消费者提供了渠道，让家装定制融入我们所倡导的生活方式中，帮助消费者获得省心可靠的家装定制设计。

姓名：杨铭 吴颖荣　　指导老师：章洁　　院校：江南大学设计学院

合康

本方案是一款以家庭为单位、关于慢性病预防及监测的交互设计。通过慢性病防治与管理的需求现状进行研究分析，旨在了解智慧养老背景下对于"互联网＋慢性病"管理的需求目标，促进互联网医疗资源的有效利用，提升普通人对于慢性病管理的效率以及智慧养老的举措。老年人的监护人应当参与到老年人身体健康监督管理的过程中，对老年人身体健康状况进行长时间监护管理，并通过相关的健康信息进行疾病的简单判断等，本方案旨在为监护人提供简单高效的老年人健康管理系统服务，提供给老年人更多的关怀与安心。

姓名：林骏杰 朱传涛 王蕴捷　　指导老师：龙娟娟　　院校：澳门科技大学人文艺术学院

"康乐养"健康监测仪及界面设计

本方案帮助想要随时随地监测老人身体健康状态的外出子女。通过实时监测，儿女随时掌握老人身体状况，便可以专心工作，提高工作效率，舒缓焦虑心情；老人可以实时获知自身健康状况，能够缓解老人害怕的心理，从而达到健康快乐地养老。

姓名：许泳诗 冯宇铃　指导老师：徐岚
院校：广州美术学院工业设计学院

"硅铝"AR化学方程式App

化学方程式是化学学习中不可或缺的基础概念，对于中学生的化学学习具有重要意义。"硅铝"是一款辅助中小学生安全、灵活地参与化学方程式反应的教育App，通过AR还原方程式实验过程，体感交互引导学生沉浸式完成实验，帮助学生理解、记忆方程式。

姓名：许朝阳 吴佳雯　指导老师：陈育苗
院校：华东理工大学艺术设计与传媒学院

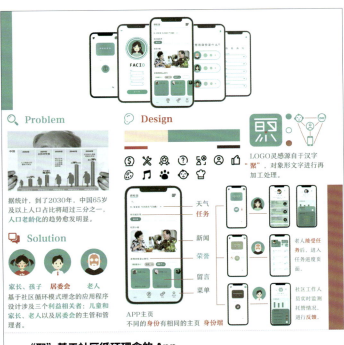

"聚"基于社区循环理念的App

社区服务App基于社区流通和工作人员互助的理念，涉及儿童与家长、老年人和居委会三方利益相关者，其核心功能是帮助工作繁忙的家长选择适合的老人来托管儿童。同时，该App还面向社区中的每个人，实现了社区的良性循环。通过互惠互利的机制，该App促进了社区资源的合理利用，并为应对老龄化问题提供了可行的解决方案。

姓名：韩月婷　指导老师：章彰
院校：华东理工大学艺术设计与传媒学院

"宠物星球"宠物临终关怀服务平台App

线上小程序内容包含：宠物帮助部分、宠物医院推荐、宠物营地选择出售、情感疏导、线上宠物纪念品定制等，有效便捷地为用户提供可行方案。整个界面分为宣传条、商家推荐和商品推荐几个部分。进入商家详情页可以看到商家详细介绍，包括地址、联系电话、提供服务、用户评论等信息；点击确定选择商家服务，包括宠物火化、墓地、纪念项链等服务。

姓名：向彦 程翊桐　指导老师：隋涌
院校：北京印刷学院新媒体学院

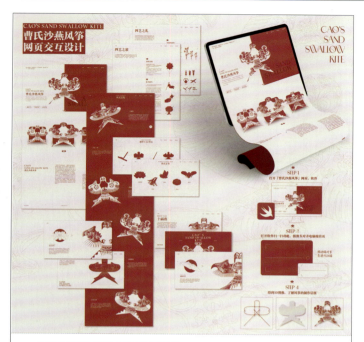

"曹氏沙燕风筝"网页交互设计

"曹氏风筝"作为国家级非遗，有着极高的艺术价值，希望通过此次设计让更多的年轻人走近"曹氏沙燕风筝"，感受其独特魅力。网页功能包含制作工艺、形式分类、样式总览三部分，其中详细展示了风筝四艺、纹样寓意、沙燕类别等。结合AR技术，用户根据自己的喜好与之进行交互，使用移动端对其首页进行扫描便可以得到3D动态图形。

姓名：巩子瑄　　指导老师：李强
院校：中央民族大学美术学院

院校学生设计作品共享平台设计

许多师生以及企业存在想了解设计高校学生作品的需求，但在了解过程中遇到了一些问题，包括流程过于繁杂、内容不全面、功能单一或者缺乏交流版块等。本设计旨在解决这些现存问题，面向学生、老师、企业建立一个网页端集中式的设计作品共享平台，为目标用户提供相关信息参考，多方面展示学校与学生设计能力。

姓名：钟俏　王伊婷　刘诗　廖琳　指导老师：甘为
院校：广东工业大学艺术与设计学院

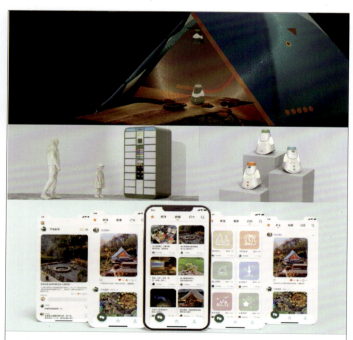

"C-ligarry"智能投影交互灯光设计

C-ligarry系统包括共享的露营小灯、故事灯片、主题手环以及共享柜，保证人们在露营地使用的同时也可以购买回家。人们可以租借到不同露营地特有的故事灯片，也可以制作自己的灯片和别人交换。我们打造的是一个共享、回忆、放松、享受的露营体系，旨在让人们放下城市的焦虑，在户外感受真正的宁静。

姓名：蓝仪航　殷丽雯　韩乐丹　指导老师：沈杰　周敏宁
院校：江南大学设计学院

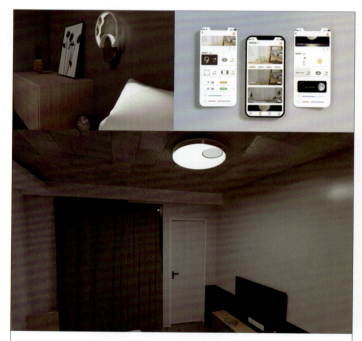

"辰辉"基于自然交互的智能照明系统设计

"辰辉"智能照明系统以国人对家居环境的需求为导向，探寻传统生活方式与现代生活方式的交集。"辰辉"智能照明系统由卧室主灯与壁灯组成。主灯的功能主要是夜晚投射月相引人入睡、指引人们起夜、日常使用等。壁灯的功能主要是作为夜晚读书灯、休闲灯、氛围灯、早晨唤醒灯、香氛驱蚊灯、起夜指引灯等。

姓名：蓝仪航　刘芷若　崔静雯　指导老师：周敏宁
院校：江南大学设计学院

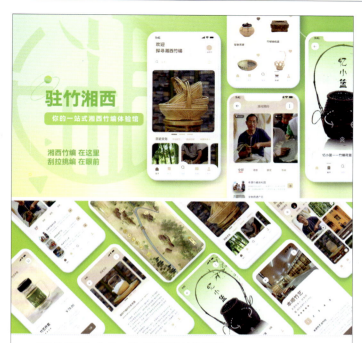

"驻竹湘西"你的一站式湘西竹编体验馆

"驻竹湘西"App以湘西竹编非遗文化为主题，为用户打造一站式湘西竹编体验馆，是集美育、虚拟互动和线下体验于一体的综合性平台。通过线上游戏交互式教学和链接非遗传承人线下体验的方式，创新湘西竹编传承模式，以现代科技手段助力其数字化传承，进一步推动湘西竹编产业的可持续发展。

姓名：刘孟昀　指导老师：左迎颖
院校：湘潭大学艺术学院

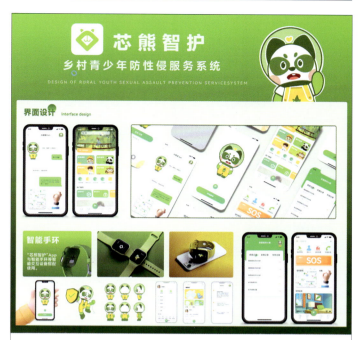

"芯熊智护"乡村青少年防性侵服务系统

"芯熊智护"乡村青少年防性侵服务系统是集安全预警、教育引导和社区交流于一体的综合性服务平台。通过穿戴手环和线上App为乡村青少年提供服务，利用AI技术和平台优势为乡村青少年打造更安全、健康、快乐的成长环境。服务涵盖了教育、家庭、社区等多方面，以技术手段和专业知识为儿童提供全方位的保护。

姓名：王博晨　吴昊　陈茗玉　指导老师：韩桂荣　黎晓
院校：湖北美术学院

桃花坞

几百年来，唐寅的形象一直被误解，当体验者拾起行风雅的陈设后，才发现真实的唐寅，琵琶乐曲响起，映衬其内心像月光一样纯洁明亮。唐寅性格像桃花一样，自始至终对生活充满热情，他的生活一直是充满诗意的。在当时的年代，世人追求富贵安逸，他却能抛下一切，在苏州郊外自建一所精神家园。体验者在桃花坞留下了自己穿越时空来到桃花坞的画作，最后跟随游览路线，揭秘了唐伯虎最后宛如山间清泉的内心。

姓名：孟星彤　指导老师：刘梦雅　国天依　杨子杵
院校：北京电影学院数字媒体学院

"世界观TICHO"基于艺术史的游戏设计

"世界观TICHO"是一款2D解密游戏，将艺术疗愈融入游戏当中，希望能够为玩家提供一次心灵疗愈之旅。玩家需要穿越四个世界：回忆、当下、想象与抽象世界来收集圣坛碎片。这四个世界的绘画风格分别来源于夏加尔、克里姆特、卢梭和康定斯基4位画家。玩家可以自己绘制怪物（内心的恐惧）、圣坛（安全感）等。

姓名：霍树雨　指导老师：徐腾飞
院校：北京师范大学未来设计学院

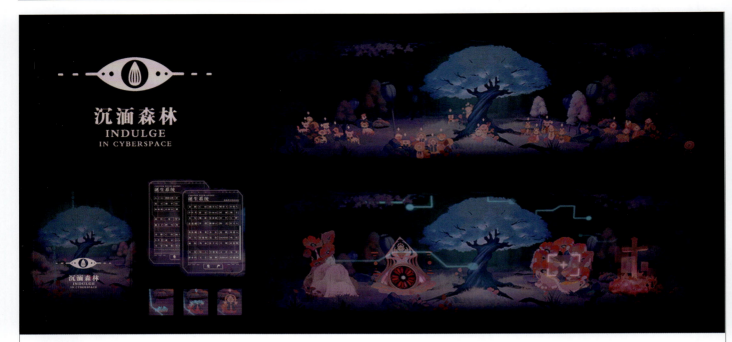

沉湎森林

 一个简单互动，一场参与者们的共同演出，讲一个放纵后毁灭的故事。赛博空间伴随着繁荣与危险，人们因各种原因沉湎其中，又可能因过于沉溺而将一切推向崩坏。作品创建了一个充满隐喻的"蚂蚁箱"——一座虚拟森林，通过观众们的互动呈现网络生态，而当崩坏机制被触发，这就将是一场共同完成的演出。作品希望警醒人们在虚拟世界保持清醒。

姓名：廖雨昕　　指导老师：王征　　院校：北京交通大学建筑与艺术学院

竹龙

 作品基于传统的皮影动画，运用现代技术和当代审美进行创作。动画故事开幕和结尾相呼应，以收缩视角营造出神秘感和电影感。传统国风元素——竹子和祥云使画面更加诙谐有趣。

姓名：崔婉玉　　指导老师：杨子杵　王晋宁　　院校：北京电影学院数字媒体学院

内蒙古非遗网站信息可视化优化设计

网站界面整体风格简约,采用无边框设计,去掉装饰性容器及图文边框,增加基本内容的设计感,提升图片质量和排版布局,从而提升视觉表现力。

姓名:纪嘉琪 李福欣　指导老师:苗秀　院校:内蒙古科技大学艺术与设计学院

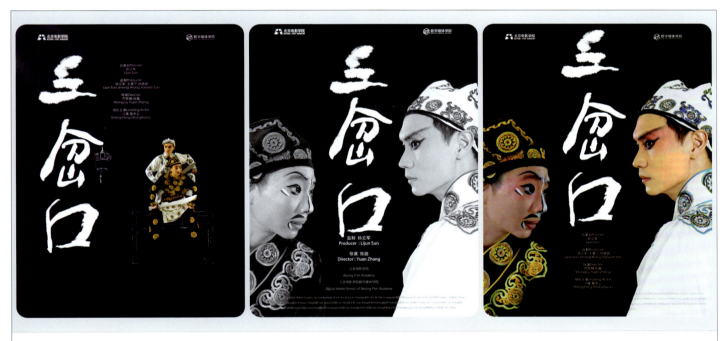

三岔口

VR实拍短片《三岔口》基于京剧经典剧目《三岔口》进行改编和数字化再创作,利用数字制作技术以全新的方式再一次呈现这场经典的打斗。

姓名:张圆　指导老师:王晋宁 孙妍妍　院校:北京电影学院数字媒体学院

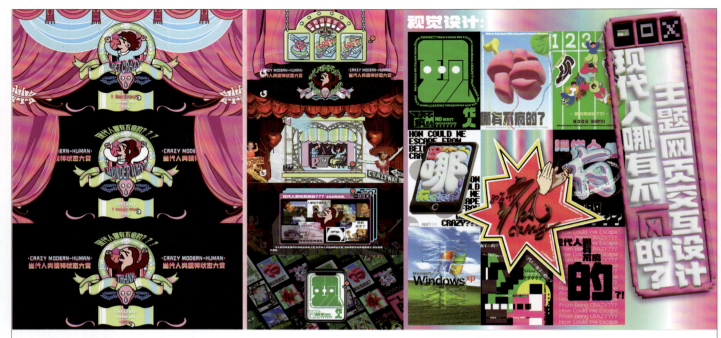

"现代人哪有不疯的？"主题网页交互设计

当下社会生活充满了各种不确定因素——"惊喜和惊吓哪一个会先来？"如此快节奏的生活中，意外的到来总是让人猝不及防，人们的情绪似乎也随之变得多样起来。

姓名：曹雅欣　　指导老师：倪静　　院校：南京师范大学美术学院

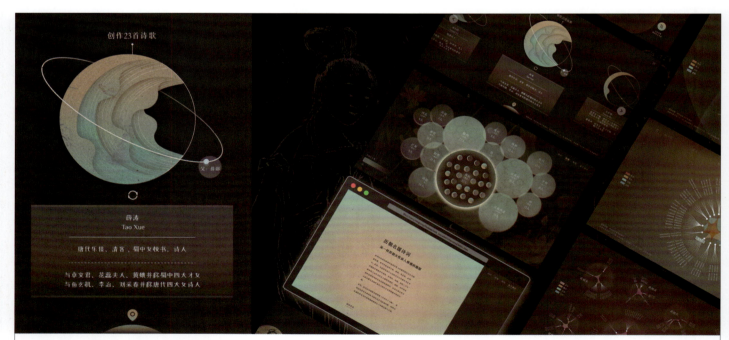

她之歌——沐一怀女性诗人情感的馥郁

"明清妇女著作"数据库由麦吉尔大学的方秀洁（Grace S. Fong）教授发起，与哈佛燕京图书馆联合开发，是研究明清女性文学的重要工具。本作品以数据库中清代陆昶评选的诗集《历朝名媛诗词》为数据基础，将书中收录的王嫱、蔡琰、鱼玄机、李清照、薛涛等由汉至元间两百余位名媛作为艺术可视化呈现的基本对象。从何时、何地、何情三个方面介绍了这些女性诗人的所处朝代、地域，诗集中收录了作品数量和作品表达的情感倾向，并对女性诗人的亲属关系与社会关系以数据可视化呈现。

姓名：杨铭　吴颖荣　莫雪敏　　指导老师：章洁　　院校：江南大学设计学院

视觉篇

VISION

"黄山花园大酒店"标志设计

黄山是徽文化的发源地之一，徽派建筑又是徽文化中最具代表性的元素之一。作品把徽派建筑中的马头墙元素与汉字"花"进行融合，结合古钱币点题，最终形成了该酒店的标志设计，具有很强的地域识别性。

姓名：彭鑫
院校：江苏农林职业技术学院信息工程学院

"北京工商大学传媒与设计学院"院徽设计

院徽中的设计主体为一个视觉立体造型，由"S""M""D"三个字母组成，是学院英文名称"School of Media and Design"的缩写。立体造型充满视觉冲击力，易于识别和记忆。三个字母"S（学院）""M（传媒）""D（设计）"团结一体，代表了学院团结一致、奋发进取的形象。同时，丰满立体的三维形态，表达了学科之间互相交融、合作创新的理念。

姓名：赵阿心
院校：北京工商大学传媒与设计学院

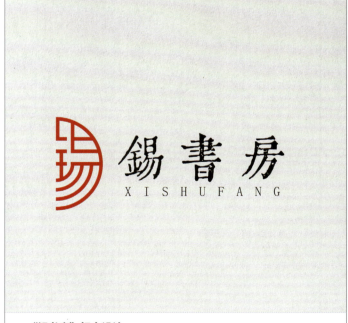

赛事品牌 Logo 设计

高尔夫球巡回赛赛事 Logo，整体采用徽章的形式，外形更贴合高尔夫球。配色上使用黄蓝的渐变配色，更具有光感，整体设计年轻化。徽章内的负形为果岭旗，以及高尔夫球的运动轨迹，同时代表高尔夫球洞。标致高端大气，且符合赛事调性。

姓名：樊泽圣　指导老师：商毅
院校：天津美术学院设计艺术学院

"锡书房"标志设计

锡书房是无锡著名阅读培训机构。使用汉字"锡"为 Logo 的原型，半圆形的样式参考了江南建筑窗户的样式，与该机构的名称和地域相匹配。Logo 的设计让观众第一眼看到"锡"字，然后留下深刻印象。同时还以此为延展设计了木质门牌。

姓名：吴昆灵　指导老师：殷俊
院校：江南大学设计学院

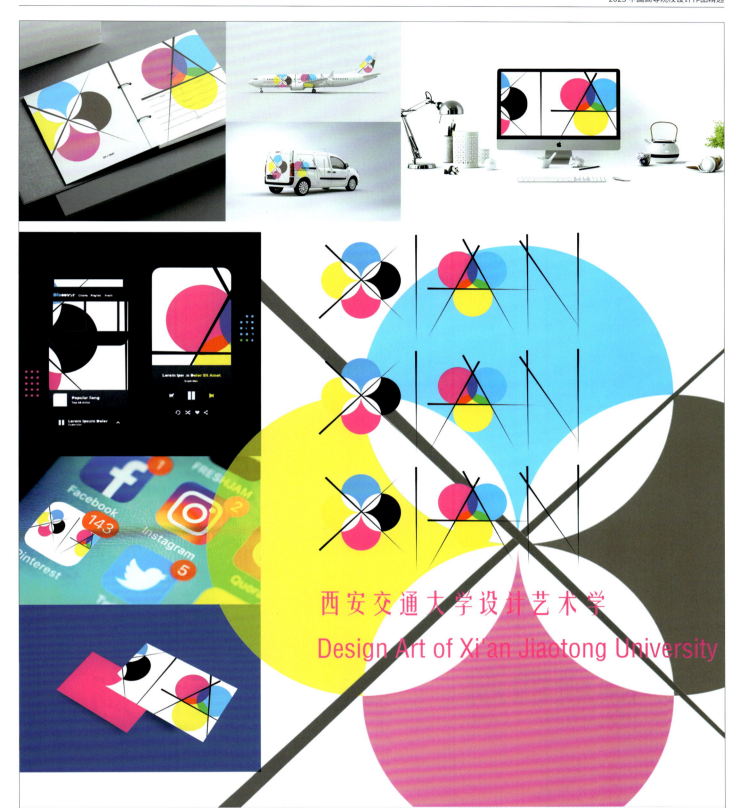

西安交通大学设计艺术学形象识别系统

　　西安交通大学设计艺术学形象识别系统，以"西安"的汉语拼音为设计元素，突出地域特色，又以"交通"的概念形成阡陌纵横的视觉感受，从而设计出视觉形象，具有很强的识别性。以 CMYK 为基础色进行设计，采用四色印刷，便于应用。在车辆和航空器上的应用突出了标识的技术性，在移动终端上的设计突出了灵活性，在办公用品上的应用突出了永恒性。

姓名：张宇　　指导老师：周利明　　院校：西安交通大学研究生院

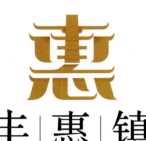

丰惠镇 Logo 升级

 标志整体采用丰惠镇中的"丰"与"惠"相结合的表现形式，体现了稳重的线条感，代表着丰惠镇深厚的历史底蕴，标志中采用了丰惠镇的建筑外形作为装饰，展现了丰惠镇独有的建筑群特点。整体色彩为金色，代表了丰惠镇为书香之地，历史名镇，以及丰惠镇的山水相依，连绵不绝。

姓名：张方元 沈鹤
院校：辽宁广告职业学院

第五届中国绿化博览会 Logo

 以绿化为主题，画面采用了叠加的构图手法，更好地烘托出雄安新区建筑物的主体形象，画面主要采用了从黄到蓝的渐变，黄色代表蒸蒸日上，绿色代表生机勃勃，蓝色代表河水川流不息，使主体形象更加鲜明，并且更好地突出了绿化的主题，在整体造型上以线条为主，以线排列成面，进行拼接的形式，丰富了画面的立体层次。

姓名：李文滢　　指导老师：张方元
院校：辽宁广告职业学院

健康西湖

 整体以蓝色系几何图形设计，上方的弧形代表西湖断桥景色，绿色叶子代表生机、繁荣和活力，最下方的横线表现出湖水的荡漾。

姓名：马越　　指导老师：张方元
院校：辽宁广告职业学院

健康西湖

 标志整体由雷峰塔、西湖、山脉、断桥和心形为主体进行设计，心形上方是雷峰塔的塔尖，内部是山川，湖水顺山川而来，越过断桥顺流而下，寓意着生生不息，向人们传达了健康西湖的传播理念。

姓名：孙增鹏　　指导老师：张方元
院校：辽宁广告职业学院

中国音乐家协会民族弓弦乐学会 Logo 设计

 此 Logo 设计运用正负形的方式将"民"和"弓"字形融合在一起，寓意民族的乐器，负形在"民"的基础上也结合了弓弦琴头的形状，强调了弓弦乐的特征，使 Logo 具有独特性；图形弯曲的形状横看是黄河的"几"字形，寓意着胡琴的发源地，整体线条流畅，像红飘带一样，给人一种朝气蓬勃的感觉。

姓名：赵梓序 指导老师：戴晶晶 院校：中国戏曲学院

乡村振兴互联网营销师大赛 Logo

 标志整体由字母"E"作为主体进行设计，"E"的右下方的设计表现乡村振兴向城市不断迈进，标志整体由线条表现，体现出乡村科技感。标志整体采用了蓝绿色作为主体的色彩，蓝色象征着科技发展，绿色象征了生命活力，寓意着在乡村振兴互联网、发展传播信息的前景。点睛之笔在右上方，体现互联网发展需要环绕着城市的建设，离不开乡村的振兴。

姓名：张佳怡 指导老师：张方元
院校：辽宁广告职业学院

健康西湖

 健康西湖 Logo 灵感来源于徽派建筑的复古花纹，以雷峰塔、断桥、叶子和山川为主体，整体色彩采用绿色、黄色和蓝色，分别与景观相呼应，绿色的叶子层层包裹，体现了无限的生命力。雷峰塔是西湖的标志性景观，与断桥搭配进行设计创作，整体标志用渐变的手法，体现出了生机勃勃的景象，展现了杭州西湖的生态特色。

姓名：李文滢 指导老师：张方元
院校：辽宁广告职业学院

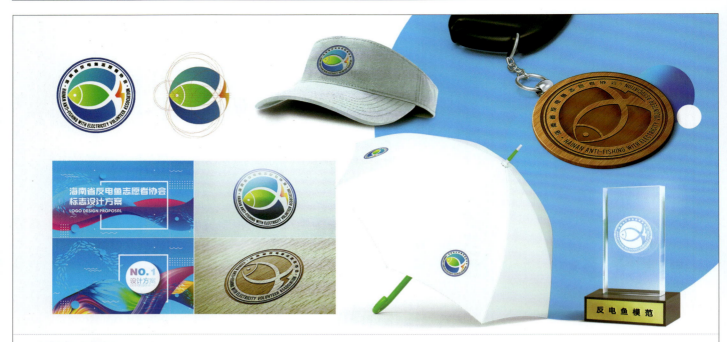

海南省反电鱼志愿者协会标志设计方案

 电鱼行为对渔业资源及环境的破坏异常严重，本作品的图形分为三个部分，绿色图形象征着以鱼类为代表的可持续发展的水生物，蓝色图形既代表健康的水生环境，又代表张开的双臂，代表保护并抵御电鱼者的违法行为，图形整体构成"一只眼睛"，旨在传达反电鱼协会志愿者对电鱼者违法行为的实时监督，呼吁共同营造可持续发展的渔业生态环境。

姓名：庞炳楠 院校：海南软件职业技术学院动画学院

湘潭大学品牌系统设计

 湘大校标和地标中都含有三拱门，拱门寓意学无止境的湘大精神，连接着湘大师生情义，寓意"一入三拱门，从此湘大人。"它是湘大最经典的符号。将拱门元素作为湘大品牌的视觉"DNA"，结合各学院特色，经过十年打磨，设计出各学院的院标，以提高湘潭大学的整体形象和凝聚力。

姓名：胡鸿雁 院校：湘潭大学艺术学院

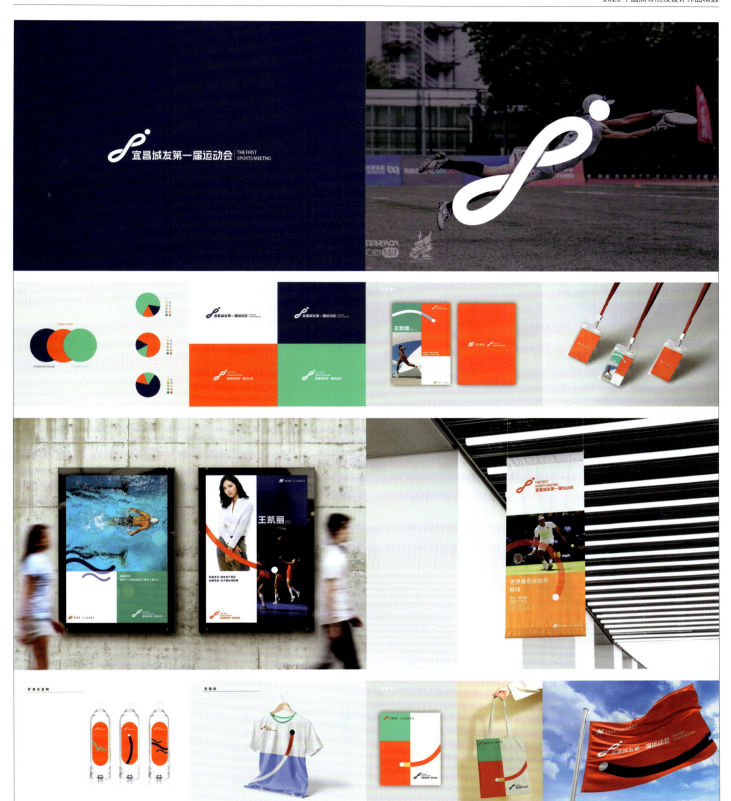

宜昌城发第一届职工运动会

本方案围绕宜昌城发第一届职工运动会为主题，将城发Logo与运动相结合，以扁平化的设计风格为主调，在总体布局方面满足客户对运动会律动的需求，以弧线、曲线等线条为辅助图形，作为装饰，以及用各种色块为项目区分，更能体现现代化企业充满活力，创造一个积极向上的环境。

姓名：李小荣　　指导老师：朱涛　　院校：三峡大学艺术学院

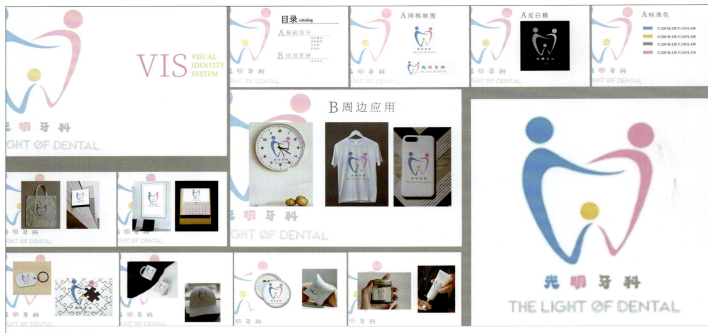

光明牙科 Logo 及 vi 手册部分页面

作品以 Logo 为主进行了手册、周边的延展。作品为儿童牙科进行设计，关注儿童健康。由儿童联想到了光明（祖国的花朵，未来的希望与光明有关），标志整体构成牙齿的形状，蓝色与粉色色块代表父母汇在一起呵护儿童，金色代表被呵护的儿童。

姓名：孙晨　　院校：许昌学院美术与设计学院

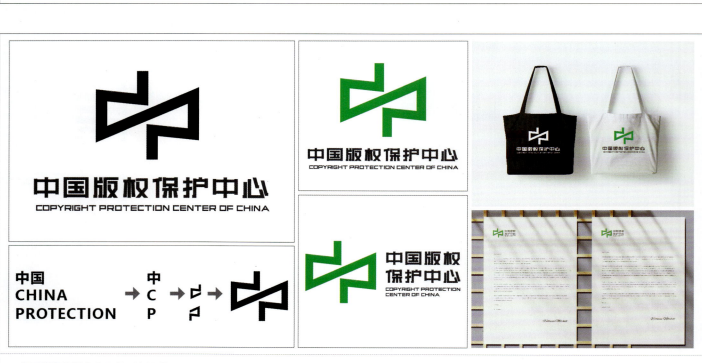

中国版权保护中心品牌形象设计

作品把汉字"中"与英文 CHINA、PROTECTION 两个单词的首字母"C"和"P"三个元素进行充分融合，重新形成新的标志图形"中"，把核心要素全部融入其中，最终形成了该标志设计，具有很强的行业识别性。

姓名：彭鑫　　院校：江苏农林职业技术学院信息工程学院

深圳印迹

本作品是以"口岸城市深圳"为主题创作的城市标志。深圳是拥有中国口岸最多和唯一拥有海陆空口岸的城市,有着强劲的经济支撑与先进的现代化城市基础设施。该标志设计为大众展现出一个开放、便捷的深圳城市形象。

姓名:王茜 陈慧怡 陈宝君　指导老师:余晓宝
院校:深圳大学

创新在深圳

科技创新是深圳的城市基因。Logo主色采用代表高新科技的蓝色,整体形似"@"符号,其中融入了创新的"V"字,代表着创新时刻在深圳发生。Logo中的"V"以黄色点缀,变形成飞机的造型,寓意深圳的城市发展方向明确,动力十足,必将一飞冲天。

姓名:方宇婷　指导老师:王昕
院校:深圳大学

领先之城深圳

深圳作为改革开放的窗口,在很多方面都展示着"敢为人先"的精神,而来到深圳这个城市的人们也是抱着明确的目标和意识参与其中,自我成长的同时也推动深圳更快地发展,彰显"深圳速度"。

姓名:黄美绮　指导老师:王昕
院校:深圳大学

我爱深圳

深圳,一座充满包容和活力的城市,冷漠的高楼林立,却因活力青年的加入而变得五彩缤纷,人们在这里追逐梦想、实现梦想,感受城市的开放,用爱共筑城市。深圳这座城市因为市民的共同努力,在充满爱的城市氛围下,变得更加美好。

姓名:黄美绮　指导老师:王昕
院校:深圳大学

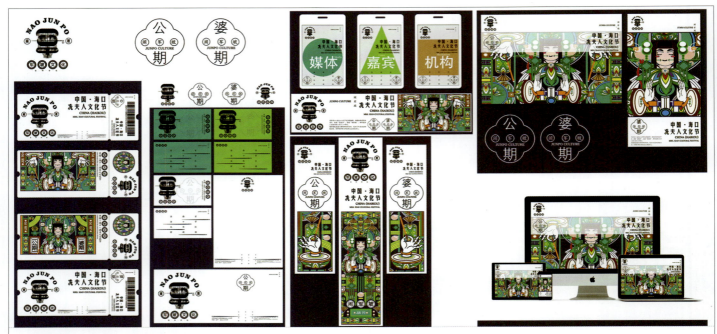

军坡文化——冼夫人文化节品牌形象设计

　　中国（海口）冼夫人文化节品牌形象以"闹军坡"为设计出发点，突出海南特有的风情习俗，运用"装神穿杖"特点，用繁体汉字"軍"进行抽象设计，组合弧形拼音，突出重点，结合军坡节的场景属性重构出"穿杖"人的状态，用"回"形同心圆装饰主题文字"军坡文化"，极具"穿透性"，突出主题，创造性地进行军坡文化延展创意设计。

姓名：鲍喜桐　　院校：海南软件职业技术学院动画学院

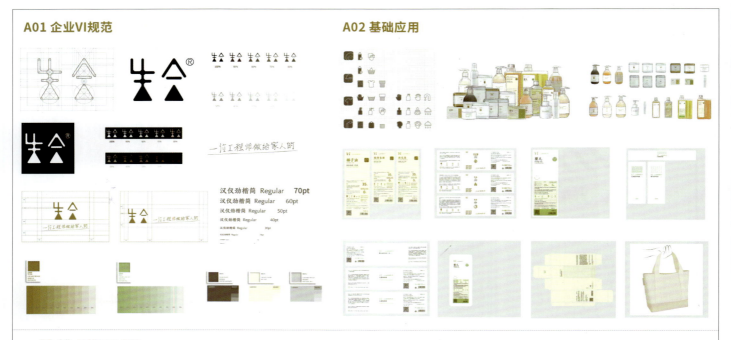

"生合"品牌 VIS 设计

　　Logo 设计上采用三角形、圆形和正方形的元素，这三种图形是图形语言中最简单的，象征着产品全线采用最简单"0 添加"的配方；slogan（宣传语）为"一位工程师做给家人的"，是品牌主理人手写的字体，象征着品牌经过专业严格的工程架构分析，将最好的配方注入品牌产品中；色彩上，主色调采用树木的固有色，还原自然的特征。

姓名：夏珏　　院校：汉口学院艺术设计学院

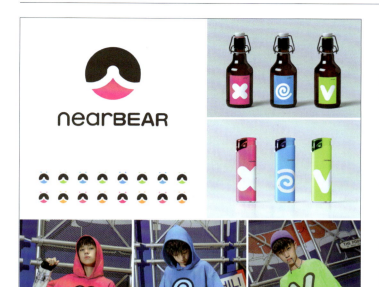

诺亚熊 nearBEAR

以诺亚熊的英文关键性字母"n"为切入点，表现熊的五官特征，并延展成熊鼻状，形成高度符号化的视觉效果。色彩以黑色为主，点缀以紫色，体现熊的色彩特征，标志概括凝练，符号性极强。

姓名：赵刚
院校：湖州师范学院艺术学院

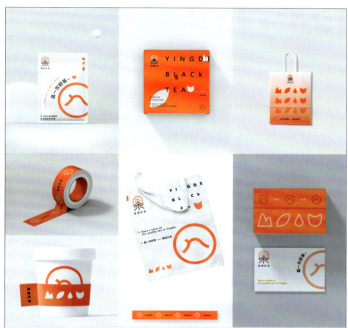

英德红茶品牌形象设计

英德红茶是广东省英德市特产，本次品牌设计理念是将传统产品元素与现代设计审美相结合，打造一个年轻化的、创意和时尚感的茶叶品牌形象，我们通过对英德红茶的工艺、色彩探索和符号化，将传统茶叶品牌进行简化设计，让用户从传统茶叶品牌中获得焕然一新的感受，加深品牌特色和记忆点，给用户带来全新的印象。

姓名：蔡佩娟 罗坤
院校：广东白云学院

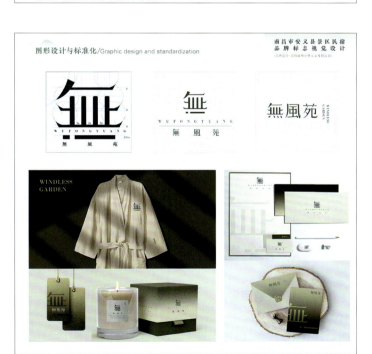

无风苑 Logo 南昌文化民宿标志设计

作品结合禅宗文化与古村生活意境，将民宿命名"无风苑"，意为求得一心安之处。"无"是以内在修为为主体的处世观，主张内敛和谐，以安静沉寂的心感受外在世界，达到明心见性，返本归真的精神层次。

标志提取赣派建筑特征，包装设计引入了中式天圆地方的设计概念，整体字形体现了赣派文字韵味。体现空灵悠远，以表达简淡清韵的禅意风格。

姓名：李林艾俊　指导老师：袁晓睿
院校：青岛理工大学艺术与设计学院

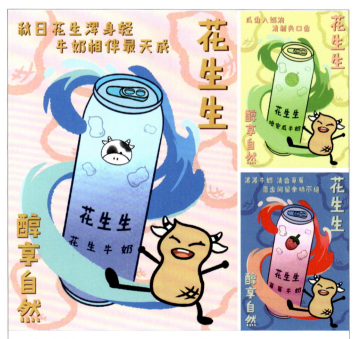

花生生牛奶

这是一个主打纯天然、无添加的牛奶品牌，品牌名是"花生生"，IP 形象为一个长着牛角牛耳的小花生"生生"——一个性格开朗活泼、乐于助人的小花生。主要产品为三种口味的牛奶分别是草莓味、哈密瓜味和花生原味，自然健康呵护所有人。

姓名：岳思乔　指导老师：张茜宜
院校：北京城市学院

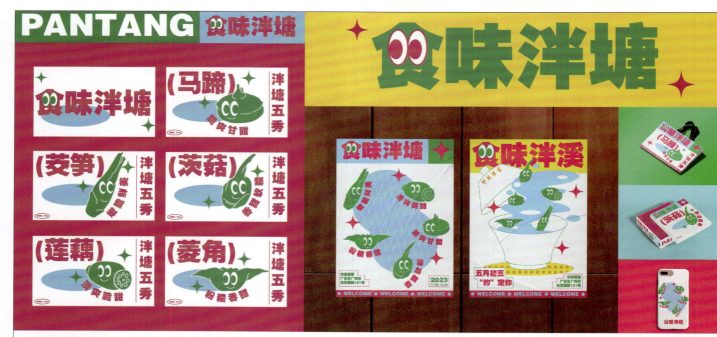

食味泮塘

　　以广州荔湾泮塘地区特有的"泮塘五秀"农产品为基础，提取五秀形象进行品牌设计，建立泮塘地区本土品牌。"泮塘五秀"是泮塘的五种特色农产品，分别是菱角、马蹄、茨菇、茭笋、莲藕，是最能代表当地特色的农产品。品牌取名为"食味泮塘"，意为品尝泮塘独有的当地特产，主色调的绿色表达绿色农产品的含义，蓝色意指泮塘临水，红色表达祝福当地文运昌盛之意。

姓名：温楚嘉　　指导老师：李娟　　院校：广州大学美术与设计学院

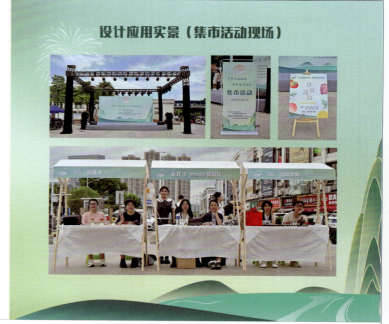

"寻梦田园风光，情醉集溪烟火"集市活动形象设计

　　"寻梦田园风光，情醉集溪烟火"集市活动是厦门市集美区后溪镇政府为集美区农业农村特色所推出的助农活动。此作品以"集溪"二字为概念核心，衍生设计出贴合活动主题的视觉形象，通过舞台背景、证件、海报等参展物料的设计，塑造健康、绿色、生态的助农活动形象。

姓名：陈梦妮　陈祥瑞　　指导老师：郑逸婕　　院校：厦门华厦学院商务与管理学院

"湖石" 品牌 VI 设计

太湖石寄予了中国文人特有的审美情结，"湖石"这一品牌的设计从中国园林艺术出发，探索园林中"太湖石"这一元素的现代表达，思考当下的我们应如何创造出当下的传统。在"湖石"的设计中，通过随机生成艺术来构造出虚拟太湖石，以大胆的紫色渐变来营造山林幻境。我希望这一中国文人特有的审美情结在对太湖石与园林精神的数字化再造中融入新的时代语境。

姓名：华宏梁　指导老师：郑筱莹
院校：中国美术学院设计艺术学院

鱿鱼艺术馆

这场以"鱿鱼"为主题的插画展开展至今，既用最快的速度向全太原人递出了来自钟楼街的夏日艺术邀请函，又是两位本地"90 后"鱿鱼当代艺术馆馆长、策展人返乡后，用心将有思想的潮流展览引进太原的成功开篇，展期持续至 6 月 27 日，为这个时期的太原增添了花的缤纷。

姓名：任雅如　指导老师：杜一琳
院校：山西应用科技学院美术学院

饮料海报

本作品是根据饮品几大特色制作的系列海报。圆形底纹表达了饮品中含有气体，配以直观的产品大图和简单易懂的宣传口号。

姓名：吴晗　指导老师：张茜宜
院校：北京城市学院

"八角星" 品牌设计

这是一款由八角茴香、丁香、花椒、辣椒、芝麻、孜然、砂仁、香菇等八种香料组成的调味品品牌。品牌命名为八角星，Logo 设计来源于"八角"这一最具代表性香料的形状。以明亮的暖色调为主，突出食物可口的味道，并结合每种香料的外观设计包装，匹配颜色和背景，运用线条体现香料散发出的香味，来表现辛香料的艺术魅力。

姓名：刘羽凡　指导老师：支林
院校：江西科技师范大学美术学院

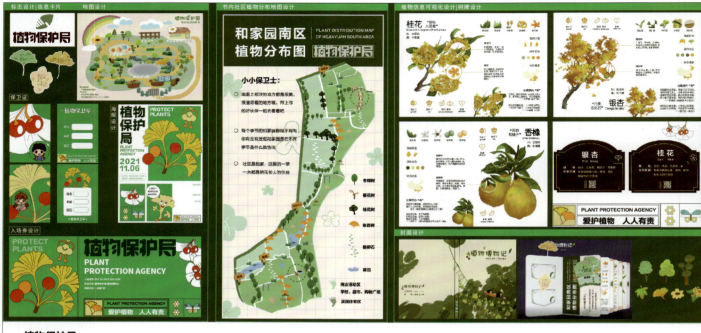

植物保护局

根据现在的社区特色——丰富的植被自然生态，以此为中心开展的一项亲子活动"植物保护局"。设计内容包括课堂课件、藏宝图、植物信息卡片、贴纸等周边文创。并以此活动延伸设计了书籍《植物博物记》，让孩子能参与一本书的制作，让这本社区植物书籍成为孩子热爱社区，及通过交互提高成就感的媒介。

姓名：葛舒悦 李娜　　指导老师：陈星海　　院校：浙江工业大学设计与建筑学院

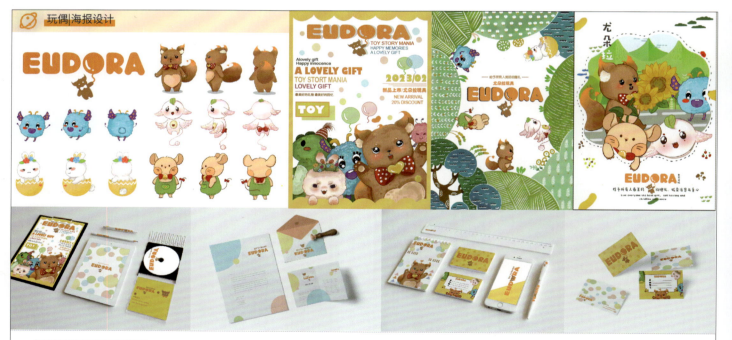

尤朵拉搞怪玩偶品牌设计

这个时代，精致柔软的玩具已不再是孩子们的专属，年轻人以潮玩来治愈快节奏生活下的内心焦虑。以此市场切入点建立玩偶品牌：尤朵拉。名称寓意为：美好的赠礼。内容以搞怪、可爱的玩具形象设计为主，并以IP形象和辅助图形延伸整套品牌VI设计、周边产品。

姓名：葛舒悦　　指导老师：陈星海　　院校：浙江工业大学设计与建筑学院

奥乐齐品牌升级设计

对奥乐齐品牌进行视觉升级，使其更加具有风格特点和辨识度，根据当代年轻人的喜好，进行图形化和色彩设计，在延续品牌色彩的同时，提高色彩的明亮度，在设计上更具设计感和记忆点；同时进行了视觉衍生，对名牌、菜单、包装等再设计。

姓名：吴佳雯　朱光耀　　指导教师：蒋正清
院校：华东理工大学艺术设计与传媒学院

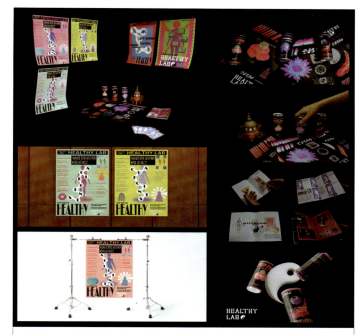

养生实验室

我想用一个品牌讽刺这种朋克养生的行为，在这个品牌下有三款饮品，是有美颜、养生功效的"神仙水"，除此以外品牌旗下还有五禽戏、针灸图，供消费者学习，并且每一个项目的功效都达到了"至高"的保健效果。我希望消费者最后能发现靠盲目跟风去购买养生品牌旗下的产品是不可取的。健康的生活习惯才是正路。

姓名：谢卓君　　指导老师：屈思宇
院校：澳门科技大学人文艺术学院

 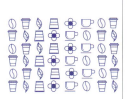

"这咖"咖啡品牌形象设计

Logo 将咖啡杯和线条相结合，结合咖啡杯本身进行设计，杯体与线条完美结合。运用线条表达方向感，与品牌名"这咖"的"这"相融合，本身"这"字具有很强的方向性和指向性，线条也具有一定的方向性。整体颜色运用蓝和白作为品牌的主色调，表达整个品牌的活力和年轻化。

姓名：金照航　　指导老师：张继斌
院校：吉林动画学院设计与产品学院

"野生方程式"市集 VI 设计

本设计以龙坞茶镇桂花龙井节的举办为契机，打造主视觉、互动装置、导视系统、文创为一体的潮流乡土市集，来呈现典型"乡村式生活类别现象"。以龙坞茶镇地域特色为支撑，"人生无解，户外撒野"的口号聚焦自然气息，代表探索与未知。关注茶农增收、文旅引流与传统文化艺术的保护，致力于特色小镇长效品牌的打造，建设未来乡村。

姓名：吴佳仪　阮羽彤　王子琦　　指导老师：陈刚
院校：浙江工业大学设计与建筑学院

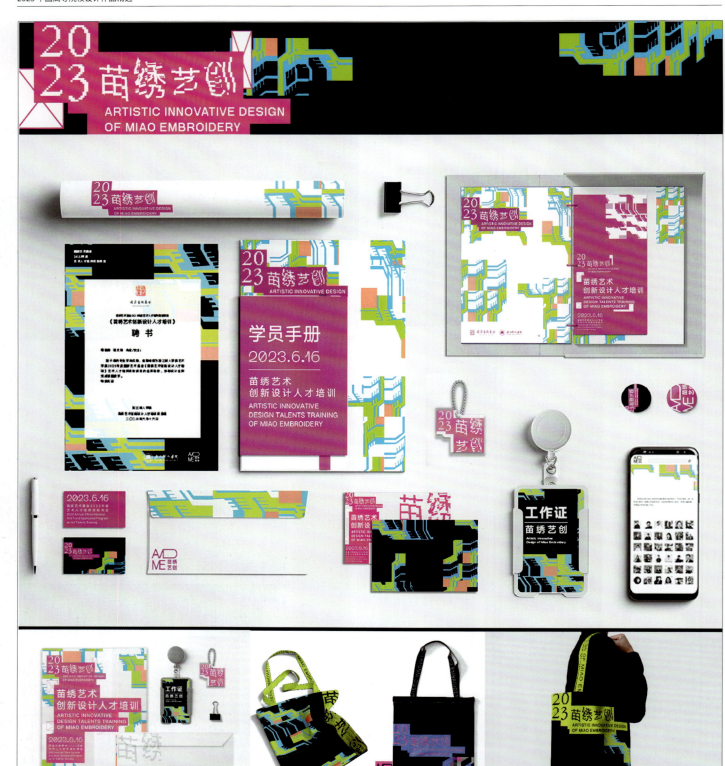

"苗绣艺创"视觉形象设计

　　本设计为国家艺术基金项目《苗绣艺术创新设计人才培训》的成果———"苗绣艺创"视觉形象设计。设计以苗绣为切入点，深入挖掘苗绣的纹样元素，最终选取了富有象征意义的黔东南凯里苗绣服饰纹样元素，并对纹样进行数字化处理：堆叠、解构和重塑。最后，通过整体品牌视觉形象设计塑造，展现苗绣的独特魅力和文化底蕴。

姓名：谭文玮　　院校：浙江树人学院艺术学院

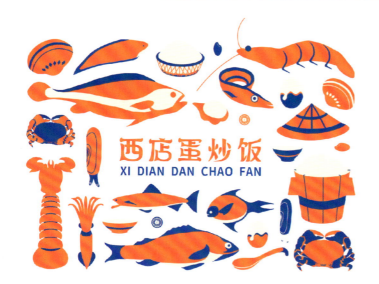
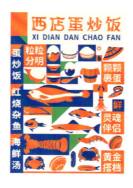

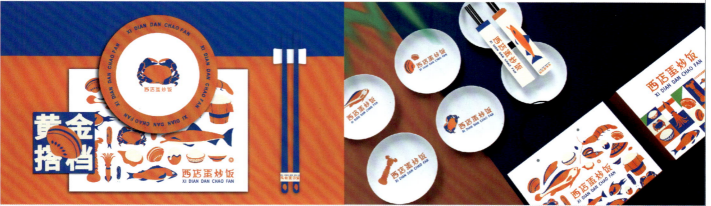

西店蛋炒饭地方餐饮品牌设计

 Logo 和图形主要应用西店蛋炒饭产品特色米、蛋、鱼和器具等形状。西店蛋炒饭主要的受众是年轻消费者，选用橙色、蓝色对比色，充满活力、激情，散发西店精神和能量。橙色是大火炒饭、红烧杂鱼、食物热量的颜色，蓝色是西店大海、西店人民生活的环境色。
 海报用色彩块面划分区域，灵感来源于每天都采用新鲜食材，都会有不一样的海鲜搭配。

姓名：滕跃 指导老师：李娟 院校：广州大学美术与设计学院

窨茉——源自"东方生活美学和东方茶文化"的生活方式品牌设计

窨茉以非遗中的茉莉花茶窨制技艺作为品牌的源点，在传承和弘扬非遗文化的基础上，弘扬东方生活美学和东方生活智慧，通过茉莉花的意向设计文化产品、日常用品和寻茶之旅，以及民宿体验项目，从让饮用茉莉花茶成为融入生活的习惯和了解中国茶文化开始，逐步将贯彻东方生活美学的理念扩展到生活的每个角落，全方位提升生活品质。

姓名：杨蕙羽 裴文 李伟嘉　　指导老师：乔迁　　院校：北方工业大学

嚼

面包店的品牌设计，图标中将牛角面包与微笑结合。用品牌名"嚼"与图标组合，让人联想到面包的酥脆松软或者韧性十足的口感。图标和品牌名采用鲜亮的橙色，与刚出炉的面包的颜色相呼应，相呼应的颜色使品牌与产品更加有关联感。

姓名：阙子璇　指导老师：张继斌　院校：吉林动画学院设计与产品学院

小卡咖啡

我们希望通过包装设计，让小熊猫形象更加立体，更有质感，同时也要与产品的特点相符合。我们选择了简约、时尚的包装风格，让消费者在购买产品时，能够感受到产品的高品质和独特性。同时我们在包装上加入了小熊猫的形象，以橙红色为主色调，让消费者一眼就能够认出我们的品牌。

姓名：李重　简顺爽　姚志源　指导老师：田诗琪　院校：广东第二师范学院美术学院

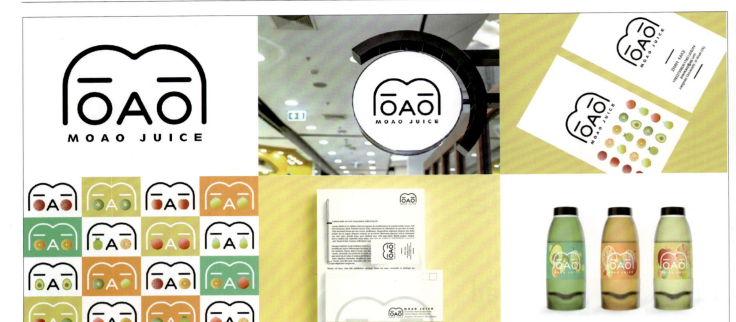

"MOAO" 果汁品牌

MOAO JUICE 是一家致力于打造年轻态、绿色健康有机生活方式的果汁品牌，以提供天然、有活力的健康饮品为宗旨，目标消费群体为 Z 世代和千禧一代。品牌标志是基于字母 MOAO 的再设计，结合了当下年轻人流行的表达方式：表情包和颜文字。彰显品牌年轻、活力、元气、趣味的特点。

姓名：詹凯奇　　指导老师：朱琪颖　　院校：江南大学设计学院

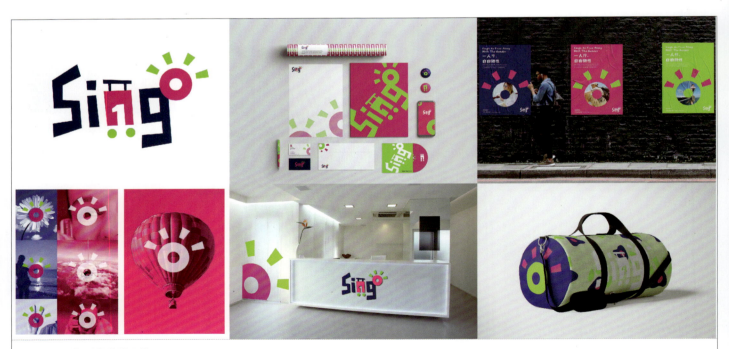

"Singo" 独行旅游品牌

Singo 是一家基于"旅游热"+"孤独经济"市场背景，专注于打造单身独居人士旅游定制与自由行的旅游服务平台。品牌名称以"single"（单身）和"go"（出发）两者谐音共通性组成"Singo"（独行）。围绕年轻化、趣味、自由、积极、潮流展开设计。标志中"n"为行李箱，"o"为"go"，同时也映射着"快乐、自由、美好、发现、记录、阳光、出发"七大内涵。

姓名：詹凯奇　　指导老师：朱琪颖　　院校：江南大学设计学院

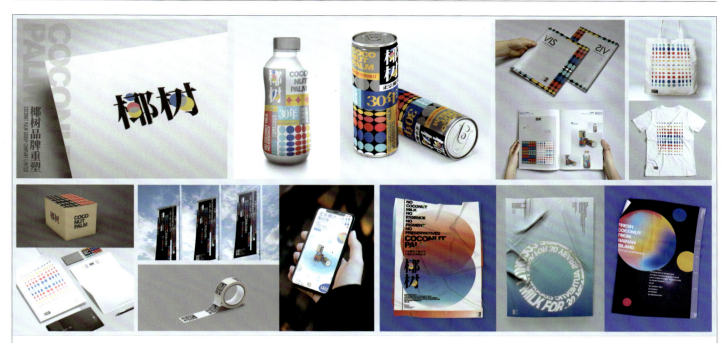

椰树品牌重塑

　　本设计对"椰树牌"进行了品牌重塑设计，从标志、海报、包装等各方面入手，对原设计的风格进行了改造，保留了高饱和度的撞色特色，融入新的潮流元素，使之风格在原基础之上更年轻化。

姓名：陈凯喆 黄海添　　院校：广州商学院艺术设计学院

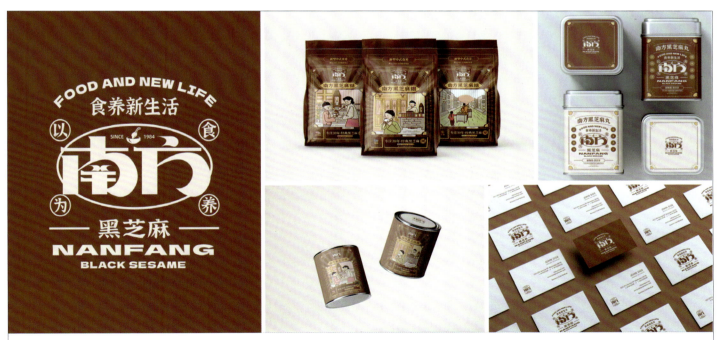

南方黑芝麻品牌优化

　　对南方黑芝麻品牌进行国潮风品牌优化。"国潮"的核心是"中国文化"符号，因此优化方案根植南方黑芝麻的国货属性，选择以"中医食疗"为其文化符号进行挖掘分析。设计主打情怀，从情感诉求入手，选取广告中最经典的三个镜头：挑担的场景，小孩舔碗，以及原Logo中的经典场景，用场景式插画将其图形化、矢量化。品牌升级的同时与美好的怀旧情愫缝合在一起，使南方黑芝麻糊又有了新的生命力和人情味，以达到将南方黑芝麻品牌打造成国潮品牌的目的。

姓名：吴子晴 宁静　　院校：福州大学厦门工艺美术学院

贵州苗族黄平泥哨品牌设计

黄平泥哨是流行于苗族的一种民间玩具，是贵州珍贵的非物质文化遗产。此作品以黄平泥哨中的十二生肖为设计元素，提取出黄平泥哨十二生肖的形态特点、色彩进行创新设计。整体的风格统一，体现出贵州苗族的特色。

姓名： 杨晓丫　　**指导老师：** 张超　　**院校：** 贵州大学美术学院

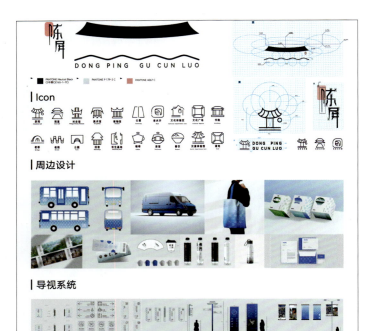

东屏古村落品牌形象系统

东屏古村落品牌形象设计是为提高当地旅游知名度，挖掘旅游资源，协同发展当地文旅产业为目的设计。通过汲取其建筑特色、色彩元素、文化内涵于设计之中，引入可游玩、可介入的文化生态，将村落内六大产业业态进行品牌系统管理。

姓名： 陈弈诺　　**指导老师：** 吴颖
院校： 浙江理工大学国际教育学院

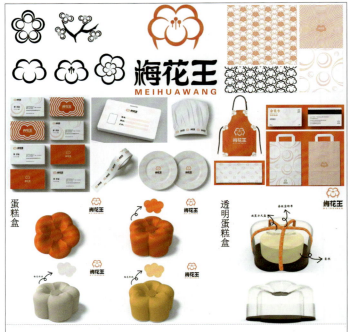

"团酥"品牌设计

梅花艳丽如酥，梅花王蛋糕品牌正是如此。标志运用异质同构的设计方法，将梅花外形与蛋糕相融合；字体充分体现梅花树的树枝感；大胆将包装设计为梅花形态，使观者能深刻地体会"团酥"之韵，增强食欲。

姓名： 黄婷婷　　**指导老师：** 李朔
院校： 武汉纺织大学艺术与设计学院

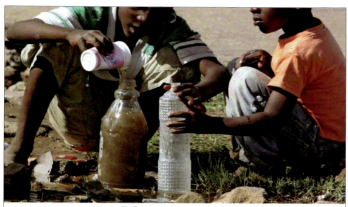

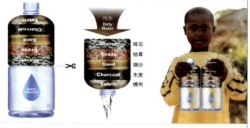

Life Bottle（救命瓶）

包装拯救生命！持续提供瓶装水给难民并不是可持续的解决方案。我们必须从教育开始，通过阅读瓶子上的包装，教会人们如何制作简易的滤水器。即使是文盲，也可以通过图片学会收集滤水材料。一个简单的滤水器至少可以降低患病概率，提高饮用水的安全性。

姓名：马居正
院校：东莞理工学院粤台产业科技学院

趣味化咖啡包装设计

本设计以中深度咖啡烘焙百分比为主要设计元素，颜色搭配上采用象征热情的橙、黄、红等色，以及咖啡专属的褐色、黑色。咖啡萃取物的包装容器灵感来自酒桶，强调包装的趣味性。外包装借鉴了酒窖的外形元素，开启方式为更具有仪式感的天地盖设计，简洁大方。

姓名：张浩 伍妍姿
院校：新疆理工学院信息工程学院

川啤精酿啤酒设计

本设计旨在捕捉四川的本土文化与生活，将品牌核心理念与本土文化和消费者诉求相结合，通过插画视觉语言直观传达。

基金项目：四川省教育厅创新团队项目（自然学科）《"互联网 +" 智能产品设计与研发》，项目编号：16TD0034。

姓名：王曼蓓
院校：四川音乐学院成都美术学院

黄金骏马（HANNOWIMA）啤酒设计

本设计罐体上的骏马图形来源于德国公司史料上的一幅图像，通过简化、概括的设计手法，塑造出激情奔放、勇敢自信的企业品牌形象。

基金项目：四川省教育厅创新团队项目（自然学科）《"互联网 +" 智能产品设计与研发》，项目编号：16TD0034。

姓名：王曼蓓
院校：四川音乐学院成都美术学院

"高山流水遇知音"宝粽

该项目的主题是"高山流水遇知音"。我们整合了绵阳安州区状元贡呈提供的自家饲养的优质猪肉原料,台湾孙阿姨提供的五湖四海的美味,我们提供优秀的策划与设计,真正做到"千里觅知音,只为好产品",从源头到销售一体化。

在设计上,我们希望将高山流水的音乐视觉化,通过点、线、面的构成关系体现出节奏。同时采用环保的木制品为盒体,最大限度地减轻环境负担。

姓名:朱亚东　　院校:四川音乐学院成都美术学院

"头套人"

在"头套人"作品中,作者通过给予人物不同的头套形象,以可爱、风趣幽默的方式隐晦地展现出现代社会中有些人的生活状态。在此,我选取了4个相关的网络热门词语,结合了一些食物的形态及表情。表现了当代社会人不想社交,每天做美梦的现状。

姓名:王诗妮　　指导老师:霍天明
院校:常州艺术高等职业学校

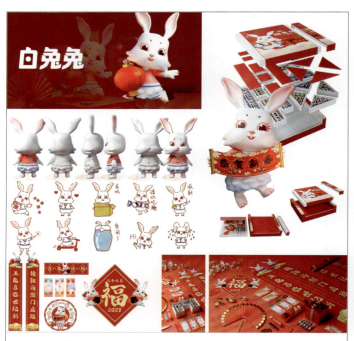

"白兔兔"新年礼盒设计

从新年传统出发,旨在打造一个精致、时尚且充满趣味的礼盒,以吸引年轻消费人群,并让他们在传统节日中感受到品牌的独特魅力。包装外观具有强烈的观赏性,以装饰物的标准设计,兼具实用功能。我们引入了全新的IP形象——白兔兔。白兔兔是以最初的大白兔奶糖形象为基础,经过活泼生动的拟人化设计,重塑IP形象。

姓名:郑婉钰 徐超 施佐晨 刘禧 余佳蓉 刘雅文　　指导老师:胡起云 殷俊
院校:江南大学设计学院

"德瑞富德"系列产品包装设计

德瑞富德系列包装礼品盒，分为三种组合套装，每个套装包含5瓶调味品。运用现代、有趣的插画设计来表现调料的特点和品牌内涵，色彩、文字与插画和谐统一，富有现代美感。

姓名：陈昊　　院校：山东协和学院计算机学院

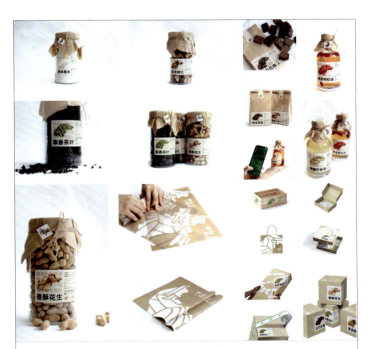

乡村振兴战略下的地域性助农品牌——"一滴·农社"品牌包装设计

"一滴·农社"是针对四川省宜宾市李庄镇创立的乡村助农品牌。"一滴·农社"助农品牌包装设计主体图形是李庄镇的地理版图，将农产品的实物图进行放大，并与版图图形进行蒙版剪切，全套农产品包装设计具有较高的整体性、系列感。农产品包装上各类信息清晰，附有溯源二维码，顾客可以进行扫码溯源，了解更多产品信息。

姓名：胡桔　　指导老师：王玺
院校：四川美术学院设计学院

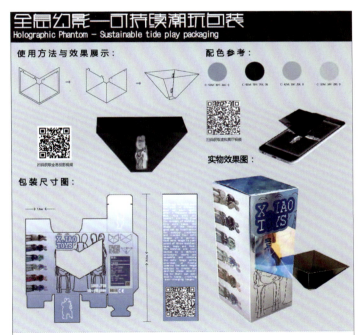

"全息幻影"可持续潮玩包装

整合艺术、科技与全息投影技术，在潮玩的包装盒中设计了预打孔可折叠的塑料结构，用户购买包装盒后，拆下飘窗，按照包装说明进行无胶卡扣，即可得到一个迷你全息投影装置，通过扫描包装上的二维码可获取潮玩的全息影像。二次利用的包装的飘窗结构持续呈现潮玩影像，也体现了潮玩全新的数字"生命力"。

姓名：查钰珂　陈泳羽　　指导老师：戴晓玲
院校：上海应用技术大学艺术与设计学院

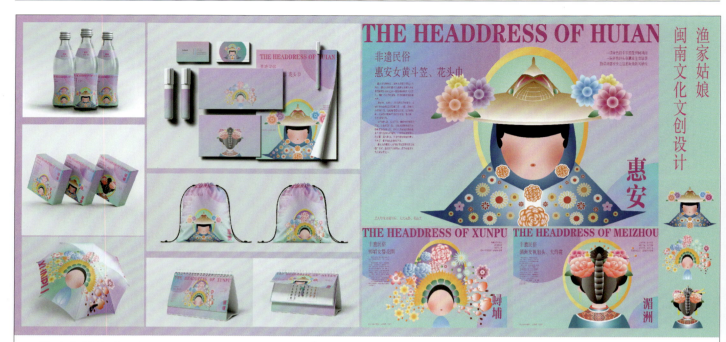

"闽南浪漫"包装设计

本作品是以福建三大渔女——惠安女、蟳埔女、湄洲女为主体展开的文创设计。主形象以头饰为切入点,对三大渔女的形象进行提炼:惠安女戴黄斗笠、花头巾;蟳埔女簪花围;湄洲女戴帆船头、着大海裳,用几何的表现形式进行更加现代的呈现。

姓名:李万卓 张新龙　　指导老师:朱爱军 焦燕　　院校:山东工艺美术学院

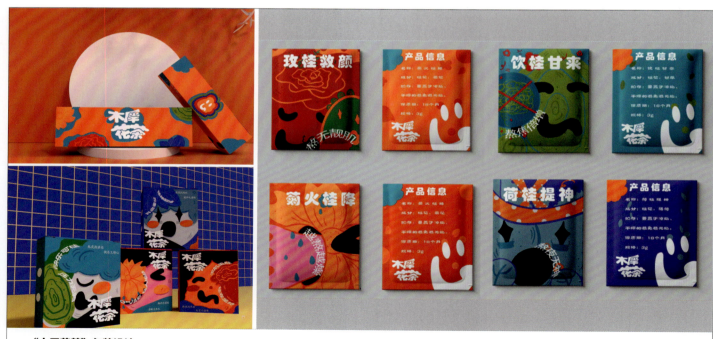

"木犀花茶"包装设计

从熬夜的痛点出发,以主要口味的花元素结合趣味图形,通过醒目强烈的颜色吸引人们。选取桂花为主花,搭配各种花,因为桂花在花茶中做搭配,功效会很多。选择带有"抗老""清热""舒心""提神"功能的花茶。色彩上选取代表各种花茶的颜色,玫瑰,菊花,薄荷,甘草均以桂花为底。

姓名:卢小涵　　指导老师:丰文瑛　　院校:广州应用科技学院美术创意学院

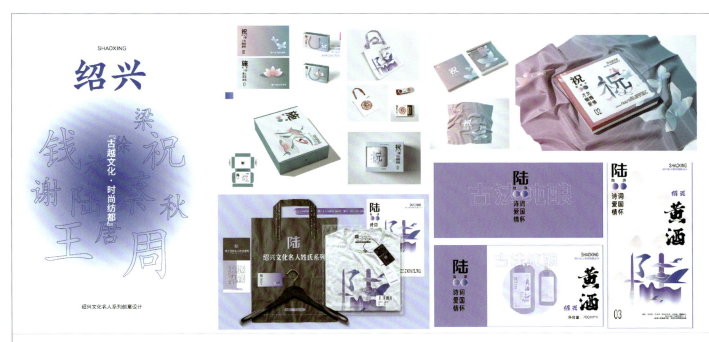

绍兴名人姓氏系列创意礼品包装设计

以绍兴名人的姓氏为基础，进行创意图设计并应用于礼品包装中。其中包括施（西施）、祝（祝英台）、周（周树人）、陆（陆游）等。通过姓氏与大众相连接，宣传绍兴人才辈出，是一座文化名城。

姓名：王紫　指导老师：于炜　院校：华东理工大学艺术设计与传媒学院

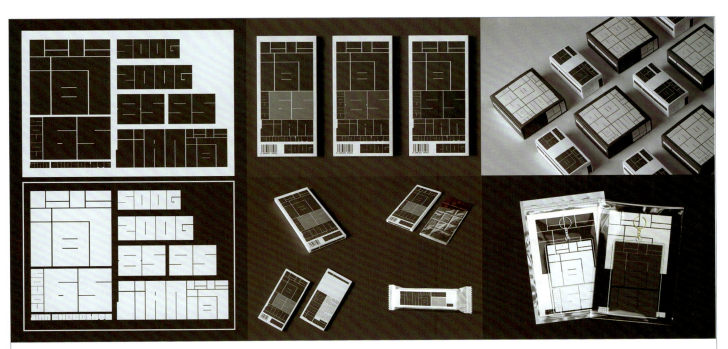

"简牌巧克力"包装设计

简牌巧克力的创始初衷是极简与纯粹，纯粹的巧克力，纯粹的设计。创始人希望剔除多余的装饰，避免花哨的设计让人感到沉重和复杂，在包装上力求精简，在字体的设计上使用简明的方块字。灵感来源于中国的方正印章与巧克力的方块外形，将两者有机结合在一起，是中国厚重的文化理念融入西式食品品牌的新尝试。

姓名：肖阳　万欣雨　指导老师：燕林　院校：湖北美术学院视觉艺术设计学院

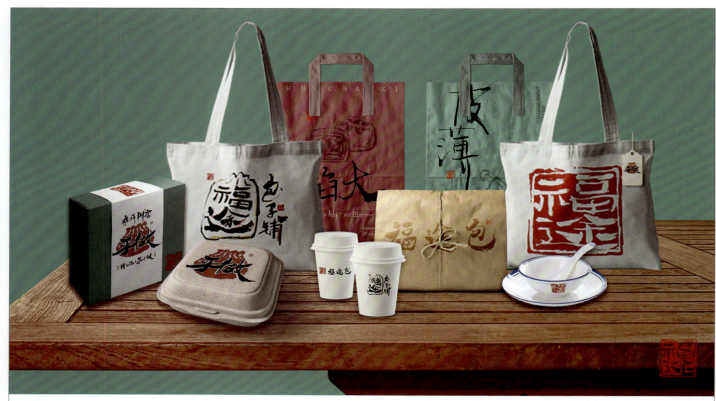

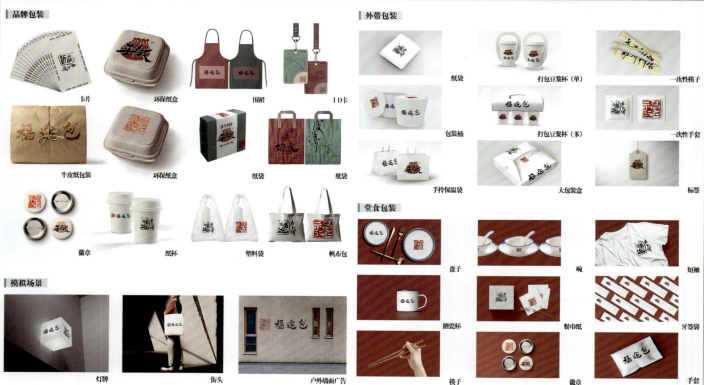

兴化市福途包子铺品牌包装设计

作为土生土长的兴化人,希望通过创新建立新式包子铺,将兴化包子的名声打响,促进家乡发展,推动乡村建设,助力小康社会更全面地推广,也让出门在外的兴化人能够品尝到家乡的味道,聊遣乡愁。结合本人特长,将传统书法与品牌形象相结合,设计出新中式风格的早餐店铺。

姓名:陈律廷　指导老师:朱梦瑜　院校:江苏第二师范学院美术学院

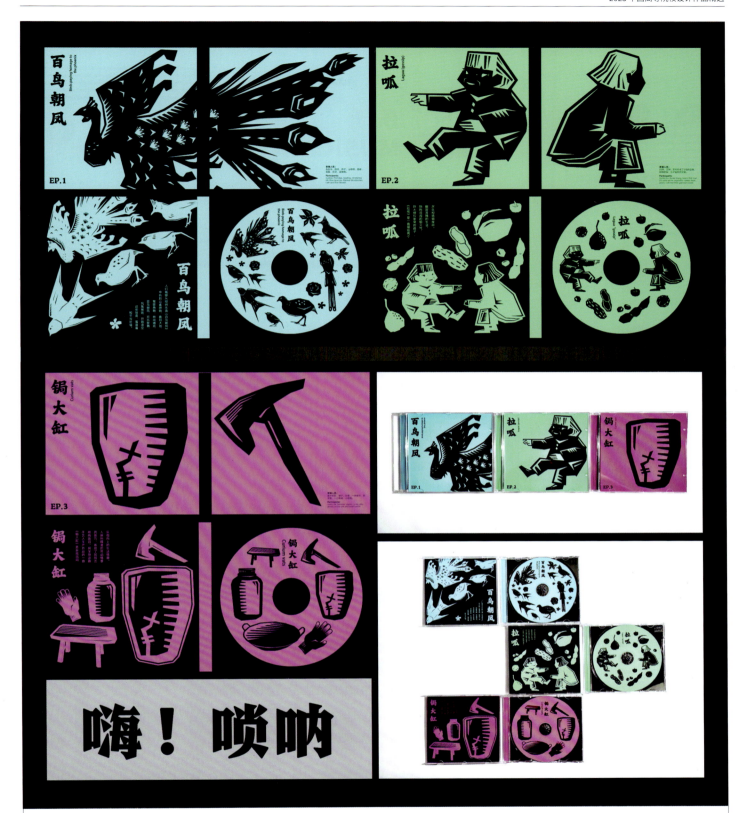

"嗨！唢呐"系列包装设计

《嗨！唢呐》是三首唢呐名曲《百鸟朝凤》《拉呱》《锢大缸》CD系列套装的包装设计。设计时将歌曲内容和氛围进行视觉化提炼，并用大气粗犷的几何化现代版画风格进行呈现。在色彩上，选用了尤为鲜艳的荧光色，来拉近与目标群体——年轻人的距离，希望能通过这种再设计改变年轻人对唢呐"土""不吉利"的刻板印象，让传统民乐重焕生机。

姓名：金沛霖　　院校：厦门大学创意与创新学院

"乐活咖啡"系列化包装设计

乐活咖啡旨在将咖啡与音乐结合，用音乐记录美好时光。将咖啡豆与乐符结合，设计出13款不同的平面形象作为设计元素，并依托磁带作为载体，呼应品牌理念：留住声音，留住饮用的美好时光。包装设计将磁带机创新性地融入礼盒中，将咖啡容器设计成磁带样式，模拟放置磁带的形式，通感音乐属性。内置玻璃杯，将音响设计成可拆卸杯垫，方便顾客随时随地饮用咖啡。

姓名：朱丽帅 刘欣怡　　指导老师：魏洁 廖曦　　院校：江南大学设计学院

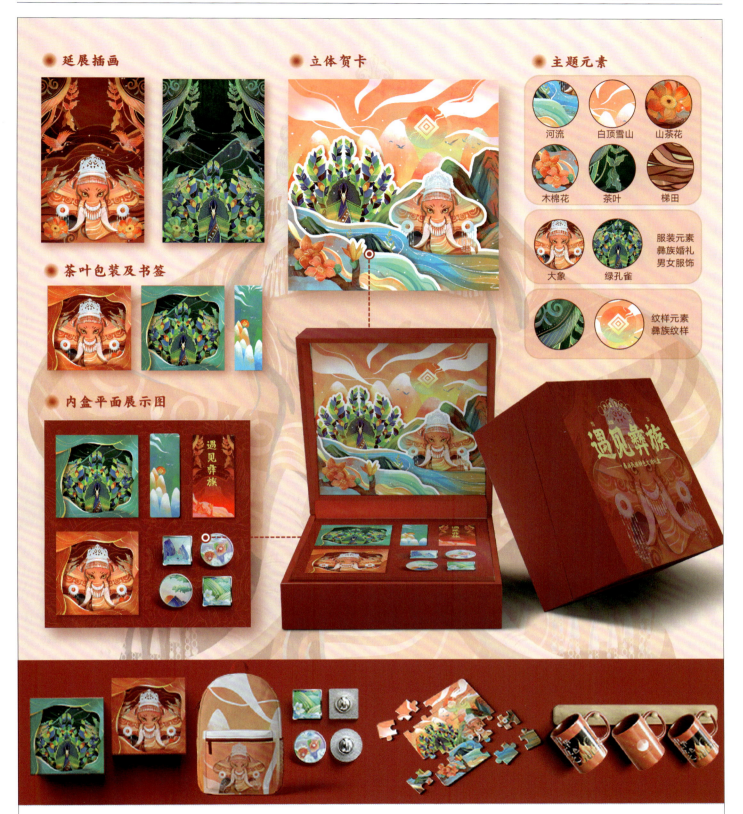

"遇见彝族"包装设计

"遇见彝族"是以彝族特色做出的民族文创礼盒,主要以楚雄彝族的特点为基础,提取并归纳出代表彝族的颜色、纹样、文化自然元素等,立足彝族文化魅力和艺术风韵。从感受地域特色的角度,运用地方特色元素,来设计出一系列有纪念意义的文创衍生品,表达了对中国传统文化的传承和创新,更加利于彝族文化的传播。

姓名:胡悦　指导老师:刘珺　院校:天津大学建筑学院

"花香雅意"系列蜡烛包装设计

梅兰竹菊，花香四溢；蜡烛燃起，幸福陶醉。花香雅意系列蜡烛包装设计选取"花中四君子"梅兰竹菊为元素来设计，暗喻一年四季之美好，融合精美别致的包装映衬出梅花、兰花、竹子和菊花的雅致意境。点燃蜡烛，带来希望和光明，犹如盛开在花中的"舞者"，随风跳跃，令人心旷神怡。

姓名：马誉铭　　指导老师：杜鹤民　　院校：澳门城市大学创新设计学院

"遂昌"三色茶包装设计

本作品以遂昌当地红旅地点为切入点，绘制有红色历史的遗址建筑插画设计，以此进行三款对应茶叶的礼盒、茶盒、茶包设计。目标为打造富有浓厚遂昌王村口当地文化内涵的包装设计；充分打造"三色资源"融合"三色茶"的包装设计；营造浙江遂昌当地特色旅游文化氛围。以农产品为切入点，以艺术设计赋能，响应国家乡村振兴战略。

姓名：葛舒悦　　指导老师：陈星海　　院校：浙江工业大学设计与建筑学院

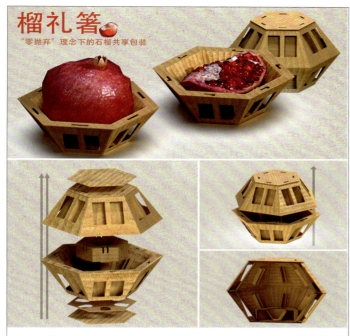

"榴礼箸"包装设计

榴礼箸是一种独特的包装解决方案，由可回收的纸板材料制成，为运输和销售石榴而设计。模仿石榴果实内部骨架提供稳定性，同时解决运输和销售分离问题；而且可作为容器来展示或与朋友、家人分享，经久耐用的结构确保它适用于食品储存，成为一种具有成本效益且可持续的解决方案。

姓名：柏子炆　　指导老师：刘颜楷
院校：江南大学设计学院

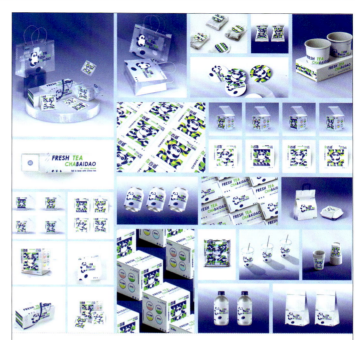

"茶百道鲜茶品牌茶包礼盒"包装设计

贯彻"让年轻人爱上中国茶"的理念，茶百道鲜茶品牌茶包礼盒用品牌色与IP作为主元素，采用色彩对比的设计风格进行茶包包装设计。延续原本平面IP"叮叮猫"的线性特点，结合立体IP的外形特征，在此基础上，对IP形象进行修整，使其更圆润可爱。

姓名：姜子樱　赵倪佳　指导老师：汤美娜
院校：上海建桥学院艺术设计学院，上海中侨职业技术大学艺术学院

"苗疆"包装设计

用多彩的花纹样式结合复杂多样的苗族银饰特色，打造成一款具有苗族特色的文创产品。将当下多彩生活中的现代产品与传统民族文化相结合，传递更多的民族文化，丰富我们的生活，了解悠久的民族文化，增加我们的文化底蕴。

姓名：张先璐瑶　　指导老师：雷宏亮
院校：湖北第二师范学院艺术学院

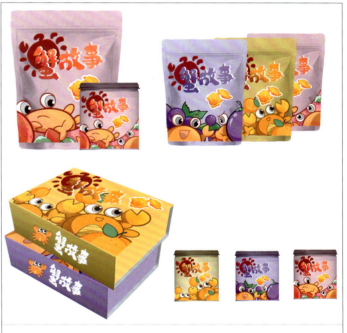

"蟹故事"包装设计

好看的包装图案和饼干形状对儿童极具吸引力。包装图案的颜色依据饼干口味而定，让儿童更易根据喜欢的口味做出选择。包装图案采用插画形式，满足儿童对卡通图案的喜爱，从而对产品产生兴趣。

姓名：孙丽楠　　指导老师：刘恒宇
院校：长春电子科技学院文化传媒学院

"山间有荔"包装设计

苏东坡被贬惠州后苦中作乐，研发出各种传至今日的美食，还在隐居寻乐的过程中发现了岭南的特色水果——荔枝。他在《惠州一绝·食荔枝》中写道："罗浮山下四时春，卢橘杨梅次第新。日啖荔枝三百颗，不辞长作岭南人。"这款荔枝饮，第一口喝下去，清冽清香的荔枝味沁人心脾；第二口喝下去，便如同和东坡居士携杯共饮；第三口喝下去，便领略了谪仙人随遇而安的处事情怀。

姓名：但雨沫
院校：海南师范大学美术学院

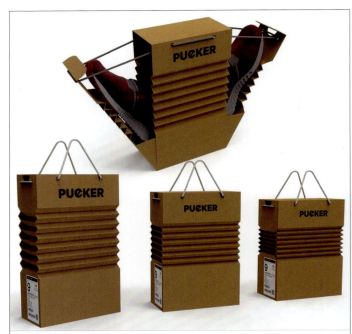

"环保多功能式鞋盒"包装设计

鞋盒可折叠和自适应鞋大小的特点，使其更方便携带和展示。可折叠和循环使用的鞋盒包装设计减少了资源的浪费和对环境的影响，采用瓦楞纸使用料成本大幅降低。鞋盒可侧面展开，展示效果好，对于收藏爱好者来说非常有吸引力。拉绳设计使鞋盒可以挂在墙面上展示。一秒提的设计和便于携带的特点，使这种鞋盒包装设计同样适合商旅人士使用。

姓名：尹海波　指导老师：李瑞
院校：江南大学

"如泥意"包装设计

以山东高密聂家庄非物质文化遗产泥塑工艺品为研究对象，深入研究后，根据其造型、纹样和色彩等方面的特点展开设计。选用聂家庄泥塑中"叫虎"的经典形象为创作主题，结合其广泛应用的传统吉祥寓意图案及经典配色进行插画平面设计，试图用更为现代、有趣、符合大众喜好的设计，表现吉祥寓意，促进非遗文化的继承和弘扬。

姓名：张洁　指导老师：徐亚平
院校：江南大学

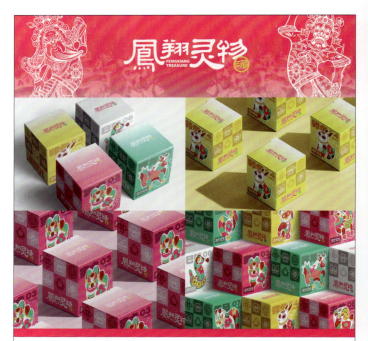

"凤翔灵物"包装设计

凤翔灵物基于凤翔泥塑国家非物质文化遗产的纹样和色彩元素，提炼图案，进行品牌包装设计。走访凤翔，在非遗传承人的起笔落笔间感受先贤对这片乡土自然的纯粹热爱。作品尝试将这份感受融入设计中，还原凤翔泥塑带给观者的第一感触，尝试呼吁更多年轻人关注传统文化，热爱中国非遗。

姓名：陈进　李真鸽　张骏鹏　指导老师：米高峰　高凯
院校：陕西科技大学设计与艺术学院

"锦样之韵"土家织锦纹样包装设计

在湖南省教育厅青年项目（21B0110）支持下，基于土家织锦，以"非遗＋文创"为设计方向，将艺术价值深厚的湘西土家织锦纹样运用到湘西惹巴妹饰品包装设计中。该包装设计将土家织锦传统纹样经过提取、简化和创新，打造出既有历史底蕴又不失时尚感的文化传承载体，让湘西土家织锦文化广为流传。

姓名：陈淇琪　　指导老师：胡鸿雁　姚湘
院校：湘潭大学

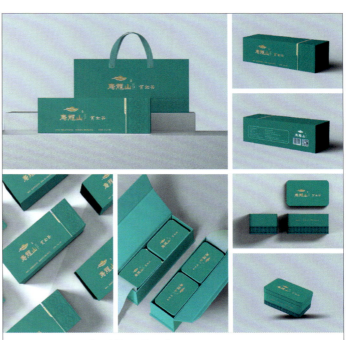

"湘西乌龙山黄金茶"包装设计

在湖南省教育厅青年项目（21B0110）支持下，乌龙山黄金茶包装设计采用湘西土家织锦八勾纹。八勾纹有着驱秽避邪、消灾纳吉、祈子求昌、兴旺种族的含义，也代表着土家人在生活中紧紧密密相连、团结、和谐。设计既传承了湘西织锦文化，又彰显出湘西茶的特色并促进了经济发展。

姓名：王曦　　指导老师：胡鸿雁　姚湘
院校：湘潭大学

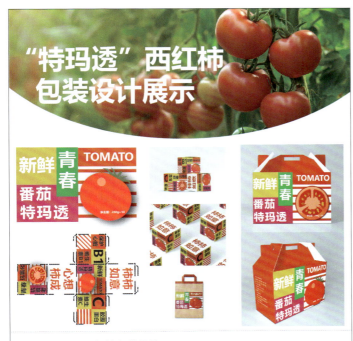

"特玛透"西红柿包装设计

运用反差式的色块排版，将鲜艳的色块排列组合在一起，有着强烈的视觉冲击，勾起消费者的好奇心和购买欲。将吃西红柿的好处都列举在包装盒上，吸引消费者购买。

姓名：李金鹏　　指导老师：宰丽娟
院校：潍坊理工学院美术与设计学院

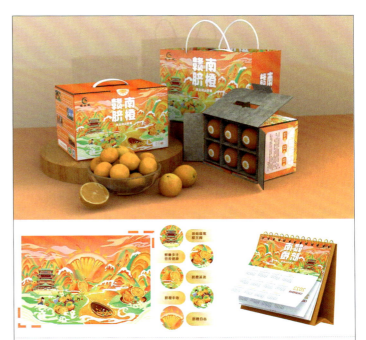

赣南脐橙包装

此包装设计采用国潮插画风，以橙色、绿色为主色调，能够体现赣南脐橙的绿色健康、鲜甜多汁的特点。包装插画主要以脐橙为中心，融入赣南建筑及丰收采摘等景象，体现当地特色。背景为连绵的山脉，橙汁形成河流，即将升起的脐橙太阳等体现了赣南脐橙为项山县的特色产品，并且体现出橙子新鲜、健康、多汁的特点。整体画面协调统一，从各方面突出赣南脐橙的特点。

姓名：邢琪　刘登敏　　指导老师：姜涛
院校：山东科技大学艺术学院

"丹寨蜡刀"包装设计

本次设计主要是为贵州丹寨蜡刀所做的外包装的视觉设计，设计元素是将画蜡人的手和蜡刀相结合，作为主视觉，并加入丹寨白领苗族特有的窝妥纹和蝴蝶纹作为辅助图形。一方面表达苗族妇女心灵手巧，用蜡刀绘制生活。另一方面蜡刀是丹寨蜡染的工具，以往并没有对其包装进行过设计，本设计采取复古木刻插画风格，呈现独一无二的视觉效果。

姓名：王满蓉　　指导老师：张超
院校：贵州大学美术学院

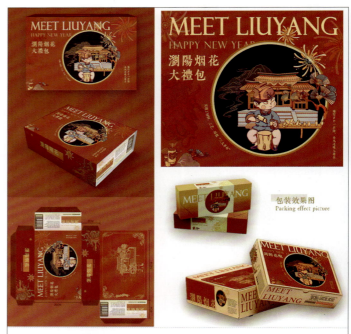

浏阳烟花包装设计

为表达新年除旧的喜庆氛围，包装主色调采用红色，辅助色为黄色。通过图形和色彩语言体现产品特点。浏阳花炮制作技艺是国家级非物质文化遗产，其生产采用传统的手工技艺，已研制成功安全可靠的无烟烟花等高科技产品，达到世界领先水平，是在阖家欢乐的日子里送给亲朋好友的绝佳礼物，因此设计定位为礼品包装。

姓名：李林艾俊　　指导老师：阎鹤
院校：青岛理工大学艺术与设计学院

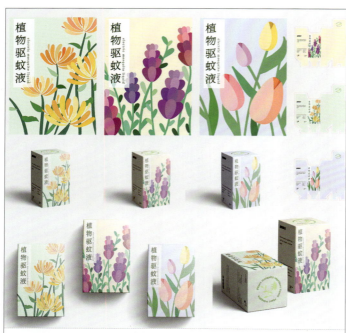

植物驱蚊液包装设计

以健康无刺激为主打，添加天然植物精华，且包装使用环保材料。分别有薰衣草、郁金香、菊花三种香味，使用者可随意挑选。以扁平插画为主，采用明亮颜色和简约设计风格，为产品注入新鲜活力；三种不同花朵香气为三种不同颜色，且在包装上大面积出现花朵的样式，看起来清爽且多彩，拂去夏日带来的燥热，吸引年轻用户群体购买。

姓名：程沐桐　　指导老师：张茜宜
院校：北京城市学院

"花漾"香皂纸包装设计

以传统纹样为设计原型，以"花漾"为名。分别选取了栀子、鸢尾、忍冬、紫藤、幽莲这五种花的形象进行纹样设计。加入了西方纹样的元素，将这些与卷草纹进行了巧妙的融合。将东方哲学之美与西方纹样进行了融合，突出"花漾"品牌香皂典雅的调性。

姓名：杜祎冉　　指导老师：倪建林
院校：南京师范大学美术学院

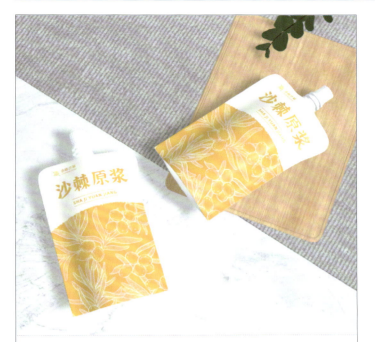

沙棘原浆包装设计

　　作品为沙棘原浆的包装设计，考虑到沙棘原浆食用和储存的特性，选用软包装的盒型进行包装设计。包装由品牌名称、产品名称和插画三部分组成，包装上大面积黄色的使用，能够让消费者通过包装颜色与产品名称的结合快速联想到沙棘果实的样子与酸酸的口感；插画部分包括沙棘果与沙棘叶。

姓名：郝爽　　指导老师：马东明
院校：北京化工大学

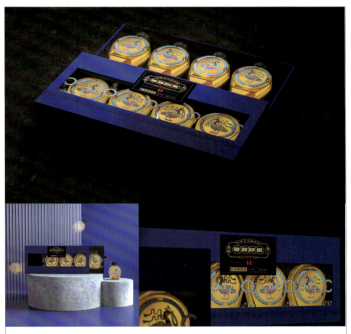

阿克苏沙雅罗布麻蜂蜜礼盒包装设计

　　克孜尔石窟位于新疆拜城县，其中存有大量龟兹文明时期的壁画，本设计将第60窟壁画中连珠纹饰与阿克苏特产沙雅罗布麻蜂蜜结合，响应国家文化润疆与乡村振兴政策，对连珠纹饰进行创意再设计，意在将龟兹古国与现代审美进行虚空交流融合。

姓名：田野　赵永泉　　指导老师：张浩　伍妍姿
院校：新疆理工学院信息工程学院

"种草喜马拉雅"包装设计

　　结合自然堂"种草喜马拉雅"活动，打造主人公因都市工作、生活而产生肌肤问题，在喜马拉雅山脉寻找自然奥秘的故事；并基于此故事设计自然堂系列包装插画。

姓名：谭佳　李雨亭　　指导老师：朱琪颖　雷宇
院校：江南大学设计学院

"维他宇宙"包装设计

　　"科学家们曾猜测，在宇宙深处的颗粒之中，可能存在着维生素B3，并且它会借助彗星和小行星，以宇宙天体间的传输方式传输至地球，也许，组成我们身体的营养，曾经都属于广阔的宇宙，这是来自宇宙的礼物"。"维他宇宙"以此为创意点，以当代年轻群体为消费人群，通过概念变换、互动性设计、系列化设计等设计方法完成保健食品礼盒设计，旨在解决目前国内保健食品"系列化产品难区分，疗效难追踪，携带不美观"等问题。

姓名：谭佳　陈妍燕　　指导老师：朱琪颖
院校：江南大学设计学院

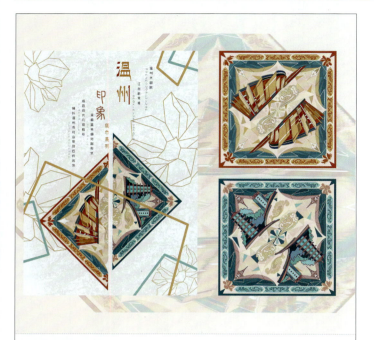

瓯城丝韵

此作品的设计理念是将温州国家级非物质文化遗产之一的蓝夹缬的特色和温州特色结合现代装饰画的平面表现手法进行设计。我们设计的相关文创图案一是用了较为现代、有视觉冲击的斜对称形式；二是设计和绘画风格简洁明了，采用了平面几何增加其简练感；背景的几何图案增加其时尚感、灵动感、趣味性，给使用者更深刻的记忆。

姓名：吴佳颖 丁李丹
院校：江南大学设计学院

情倾伴礼

以穆夏风格重新演绎中国传统四大美人，分别选取昭君出塞、贵妃醉酒、西施浣纱和貂蝉拜月的典故来创作，宣扬传统文化，促使更多人更深刻的了解，利于文化自信的建立。每一人物以其典故中的性格特征与不同的花进行组合，分别为腊梅、球花、昙花和百合，同时与花的香型匹配制成各种商品包装（包括肥皂、饮品、鲜花饼等）也可组合成边框状的设计图样。

姓名：吴佳颖　指导老师：陈伟萍
院校：江南大学设计学院

毓见·纸鸢

山东潍坊是世界风筝的发源地，风筝制作历史悠久。潍坊风筝是中国非物质文化遗产之一。本设计整体色调采用莫兰迪色系，与新中式家具风格相搭配设计。红绿蓝主题色调，富有中华传统色彩美学。纹样设计采用风筝作为主体，周围围绕山东市花牡丹作为四方点缀。符合山东底蕴深厚、钟灵毓秀的历史文化气息。

姓名：庄晓阳 谌依萱 刘俣辰　指导老师：陈丹
院校：福州大学厦门工艺美术学院

《裂开的星球·迟到的挽歌》书籍装帧设计

全书以灰色为主要基调，传达忧伤诗情，利用不规则的水波纹概念将"裂开的星球"和"迟到的挽歌"连接在一起，17册诗集封面错落的水纹可联动并产生流动。函套使用激光工艺射穿并烧焦，模拟弹痕效果，并在书匣抽拉处通过彩色波点来划分点缀，与灰色、涟漪、划痕形成反差。

姓名：覃一彪
院校：北京外国语大学

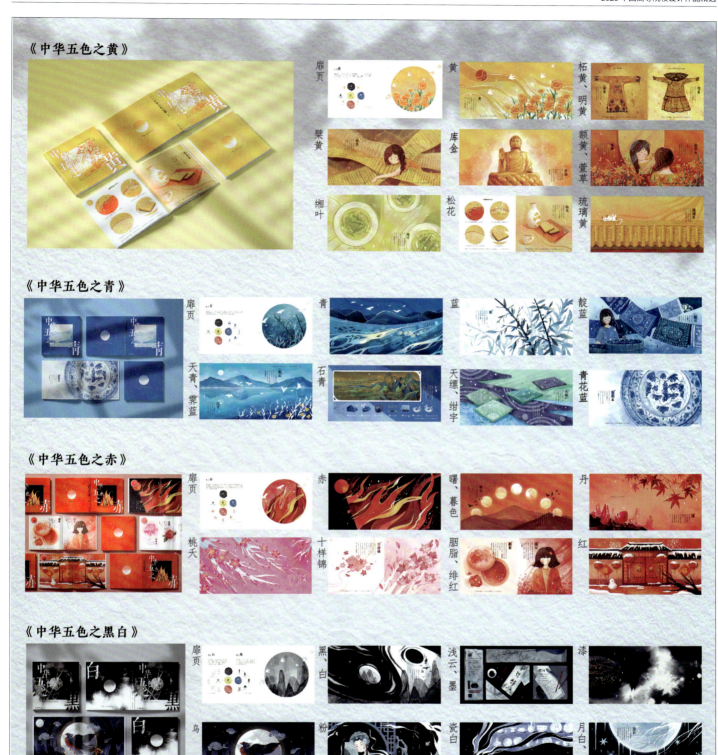

《中华五色》书籍装帧设计

　　白、青、黑、赤、黄这五种中华五色是中国庞大的传统色彩的核心色彩。《中华五色》系列绘本的主题定位依托于中国璀璨的传统色彩文化，浓缩了中国古代的历史、民俗风情、思想、审美情趣等各个方面，加深公众对中国传统五色的认知度，加深国际推广度。

姓名：胡悦　　指导老师：刘珺　　院校：天津大学建筑学院

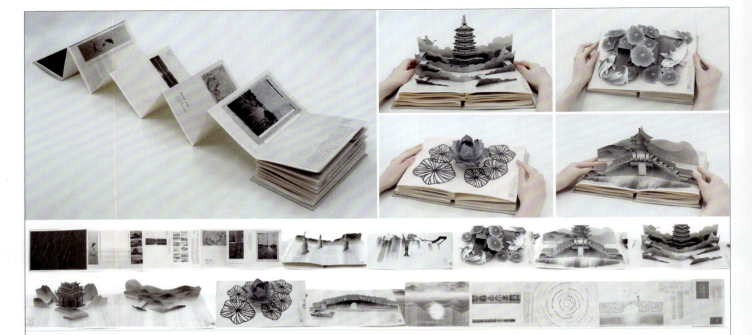

《西湖载笔》书籍装帧设计

"载"意为承载,即西湖在不同的社会、文化背景下逐渐沉淀了深厚的文化底蕴。本书将西湖按发展层累情况表现了西湖因为有了人文元素的加入,更具风采。"欲把西湖比西子,淡妆浓抹总相宜",颜色上采用深、浅灰色,表现江南烟雨朦胧的独特美感。呼吁人们热爱文化遗产,保护西湖文化情感层累的延续发展。

姓名:余乐天 王晨阳 郝思琪　指导老师:高广敏 刘丰溢　院校:鲁迅美术学院视觉传达学院

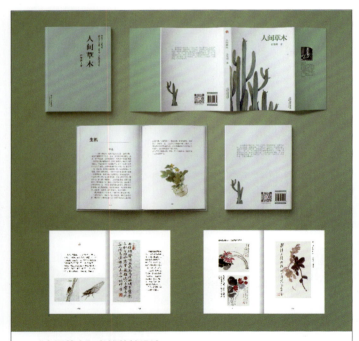

《人间草木》书籍装帧设计

《人间草木》是汪曾祺的作品,本作品是对该书进行的设计创作。以清新淡雅的颜色为主色调,将其与现代设计相融合,注入新的时代特色,并且在整体书籍设计方面满足阅读所需的同时,融入探索创意,让读者在阅读的过程中充满好奇感,达到书籍内容的良好传播效果以及增强阅读感与互动性。

姓名:周双　指导老师:陈燕
院校:哈尔滨远东理工学院艺术设计学院

《噬——进食障碍视觉科普》书籍装帧设计

本次设计通过对进食障碍特征的分析,提出了以情绪为导向的视觉化设计思路。以疾病与患者的关系作为切入点,书籍由黑到白、由微观至宏观,分为四个章节:第一章通过个例将病症和成因细节化、具象化;第二章为摄影,通过机械之眼呈现虚实相交的进食障碍生活;第三章为症状科普;第四章是针对成因的理论调研。

姓名:蔡荪怡　指导老师:钟莺
院校:福州大学厦门工艺美术学院

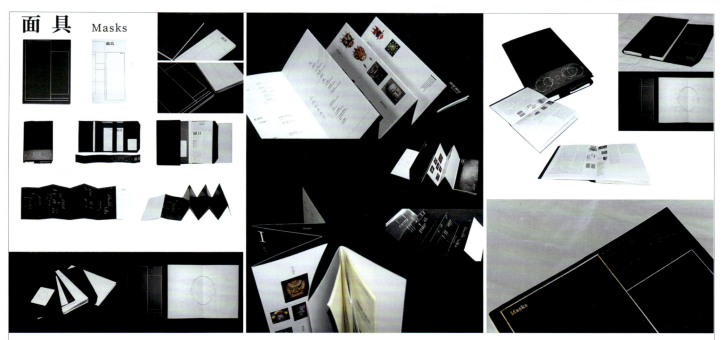

《面具》书籍装帧设计

　　本次设计以两本书的组合形式对中国各地区的面具进行总结与展示。书籍注重排版，第一册书仅用了黑、白、灰呈现出简单干净的肌理，采用锁线装，并在封面使用烫银、无色压凹等工艺；第二册书采用了经折装，并将其与骑马钉结合运用，层层叠叠，别有洞天。两本书均以文字和线条的排布作为封面，希望"归其本质"。

姓名：张典 刘冰然　　指导老师：姜靓　　院校：江南大学设计学院

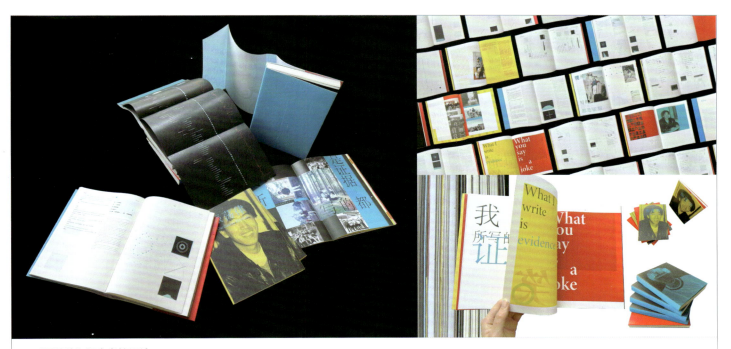

《振荡律》概念书籍设计

　　本次设计利用长久以来人们在翻阅实体书时形成的线性阅读习惯，将梦境完整的时间线展示出来，并将梦中的"声音"作为展现场景的主要元素。通常情况下，"声音"几乎不直接存在于阅读这个行为之中，而是必须要借助读者自身的想象。本书并未采用常规叙述方式，而是对"声音"进行视觉设计，用文字和符号等元素辅助读者想象，试图让读者作为主体之一主动参与到阅读行为中来。

姓名：张典　　指导老师：代福平　　院校：江南大学设计学院

《梦与现实》书籍装帧设计

通过三本书去讲述梦与现实的三个角度，第一本书主要是以拼贴画为主，讲述了七层梦境中的不同故事；第二本书则是讲述了梦的解析，书本解释了梦到这些场景意味着什么，同时采用了红蓝滤片的形式丰富了阅读的趣味性，读者可以选择阅读图片或是文字；第三本书则是详述了现实环境对梦境中的故事的影响。

姓名：谢卓君　　指导老师：宋晓宇
院校：澳门科技大学人文艺术学院

《听黑胶的日子》书籍装帧设计

《听黑胶的日子》以黑胶唱片为设计主题，将黑胶唱片的圆形特征应用到书籍的封面和内页，在内容中详细介绍了黑胶唱片的发展历程，形式上通过复古摩登的色彩和粗糙的纸质来提升读者视觉和触觉感受。

姓名：杨宇　　指导老师：张朋
院校：中央民族大学美术学院

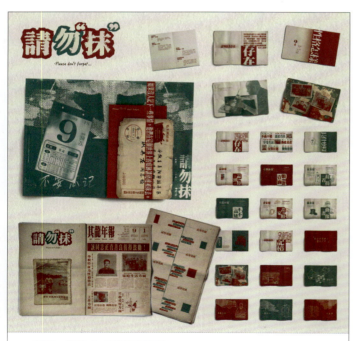

《请勿"抹"》书籍装帧设计

请勿抹去亲人的存在，请勿抹去珍贵的记忆，请勿抹去对事物的热爱。爷爷的离世，我迟迟无法接受，使自己一直在懊悔和悲伤之中度过，希望可以通过本书的梳理去寻找一个窗口，把对爷爷的记忆制作成书，为家人留以慰藉，为读者留作思考，也想为自己留个念想。本书从爷爷留下的照片、生活痕迹和亲人讲述的故事中去拼凑出他的一生。

姓名：巩子瑄　　指导老师：张志伟
院校：中央民族大学美术学院

《共生》

随着世界工业的发展，海洋的污染也日趋严重，使局部海域环境发生了很大变化，已经严重影响到海洋生物的栖息地。从海洋生物出发，绘制了四类海洋生物形象，海底世界的生物缤纷美丽，却无奈被套上了枷锁，也呼吁着人们"保护海洋生态系统，与自然和谐共生"。

姓名：唐雪汀　　指导老师：曾春蓉
院校：贵州大学美术学院

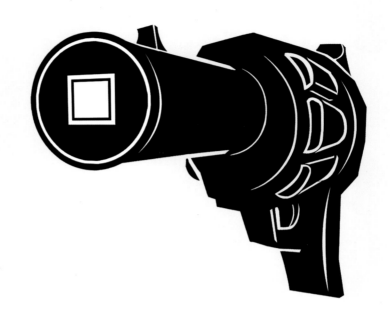
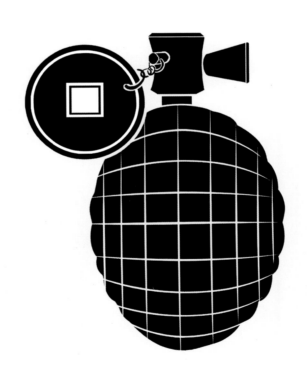

"致命的诱惑"系列之手枪篇、炸弹篇

 作品创作主要围绕"保持廉洁,控制贪欲"这一主题,以一个系列来进行设计创作,以黄色为底色,主要标志图形为黑色,黑色黄色碰撞,寓意反腐警钟长鸣。作品中金币代表着各种欲望,形成诱惑,在充满诱惑的道路上,如果无法保持廉政之心,无法控制贪欲,最终的下场则是死路一条。作品中的手枪和炸弹等图形设计象征着人生也走向了尽头。用强烈的视觉效应告诫人们不要心存侥幸,当诱惑靠近的时候,要保持头脑清醒,坚持原则,抵制诱惑,贪腐只会自取灭亡。

姓名:陈志成 院校:广东轻工职业技术学院

京剧脸谱系列

作品通过提取京剧脸谱的代表性形象及色彩，通过解构重组的方式，向观众传达了一种别样的中华国粹之美。

姓名：吴题诗　　院校：江西科技师范大学美术学院

Love Needs Protection（爱需要互相保护）

这组设计简约明了，能够吸引目标受众的注意力，并成功地传达了避孕套的功能性。通过使用隐喻的设计方式，海报更加富有趣味性和吸引力，能够让人们更加深入地思考和理解海报的意义。

姓名：李佳驹　　院校：五邑大学艺术设计学院

反弹琵琶

敦煌文化为我国宝贵的文化，对其加强宣传十分必要。本设计采取敦煌元素"飞天"的"反弹琵琶"，琴声悠悠如同文化的源远流长；"丝绸之路"的"活水"延绵至今，画面水中漂浮着"葫芦"，是"福"的象征，亦是"延绵不绝"的象征，以此表达对中华民族繁荣兴盛的美好祝福。

姓名：宋依婧　　指导老师：陈辉
院校：常州大学美术与设计学院

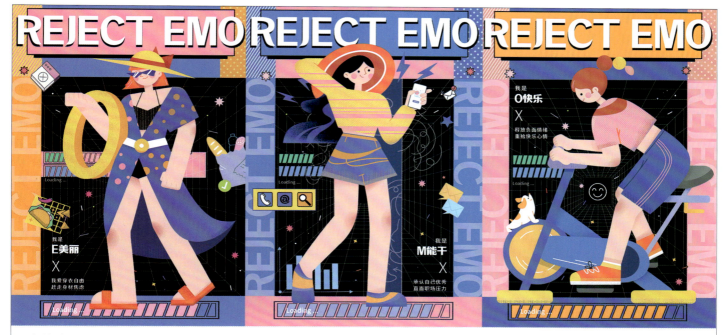

拒绝 "EMO"

年轻人将一切不好的心情或者情绪全部归结为"EMO",基于该现状创作系列海报《拒绝"EMO"》。因为身材管理没做好而焦虑的"E"美丽,因为工作压力没有调节好的"M"能干,以及负面能量爆满的"O"快乐,她们都是当下的"EMO"患者,但她们依然乐观生活,慢慢找回自己,认可自己的工作能力,用运动的方式排解压力,实现自我美丽。

姓名:夏珏 院校:汉口学院艺术设计学院

世界水日系列公益海报

以自然之水、生命之水和世界之水为主题,创造出简单明了的视觉图形,突出了水对于人类、自然的重要性。希望设计体现出极简、明确的意义。

姓名:章益 院校:上海师范大学教育学院

低碳从身边开始

该设计将弯曲的电线比喻成雪山,以表达随手拔掉插头的日常小动作也是在为节能减碳做贡献,倡导环保从身边做起。

基金项目:四川省教育厅科研项目《设计专业教学成果与创新生产力转换模式研究》,项目编号:17SA0171。

姓名:万蓉
院校:四川音乐学院成都美术学院

五福图

"福""禄""寿""禧""财"是中国文化名词,意思为"福气多多""衣食无忧""长命百岁""幸福喜庆""家底丰盈"。鱼是余的谐音,与福禄寿禧财五字组合,代表一生过得圆满、有余。

姓名:赵刚
院校:湖州师范学院艺术学院

草藥

草,亦是藥。汉字"藥"最初见于战国时期文字,是形声兼会意字,其本义是指可以医治疾病、消除病痛从而使人舒适快乐的草本植物。草藥是利用植物提取物制作而成,是最古老的保健方式,具有治疗价值。本作品通过动态设计及新媒介手段的综合运用,表现草经过煎煮、萃取后变成藥,探索文字和图形的视觉表现方式。

姓名:罗澄
院校:中国美术学院创新设计学院

"交流·距离"后疫情时代的社交画像

疫情给人们的面对面交流带来了隔阂。疫情之下,人们渴望交流,却又碍于距离。戴着口罩对话、隔着屏幕传讯是后疫情时代的社交常态。作品通过平面图形和动态设计来表现后疫情时期的社交和距离。距离有限,交流无边。

姓名:罗澄
院校:中国美术学院创新设计学院

多彩的京剧

京剧剧目丰富多彩，内容题材广泛，涉及古今中外，可以说是无所不包、无所不演。京剧演出包含色彩强烈、各具寓意的脸谱，流金耀眼、五光十色的服装，雕梁画栋、绣幕高悬的戏楼，组成了一个有声有色的历史画廊，蔚为壮观。

姓名：曹阳
院校：中南林业科技大学家具与艺术设计学院

瓯城新传 - 活力温州

作为温州的文化宣传力量，立志在宣传温州文化的道路上探索出一片天地，以达到宣传城市的效果。本作品依据温州商业的属性，选择了"老月份报"作为海报的表现形式，用简单的颜色来进行描绘，并运用多种文化元素，例如天平、鞋靴、鱼和铜币等，再进行合理的艺术加工及再创作，使宣传海报的功能性和审美性兼备。

姓名：吴佳颖
院校：江南大学设计学院

中国传统游戏折纸

折纸起源于中国，是一种基于纸张的艺术活动。后传入日本，进而传播到世界。海报采用折纸原理设计的英文字体并结合名画《千里江山图》，弘扬了富有文化和历史意义的传统，向世界昭示中国对于人类的文化遗产有着重要的贡献。

姓名：金帅华
院校：北京理工大学珠海学院设计与艺术学院

自然

宋代美学极为单纯，是圆、方、素色、质感的单纯。海报以汉字"自然"二字为视觉核心，形成合文设计。结合花鸟、怪石、纸张、器物，采用古画的透视关系，探讨艺术与生活通融的生活美学。

姓名：金帅华
院校：北京理工大学珠海学院设计与艺术学院

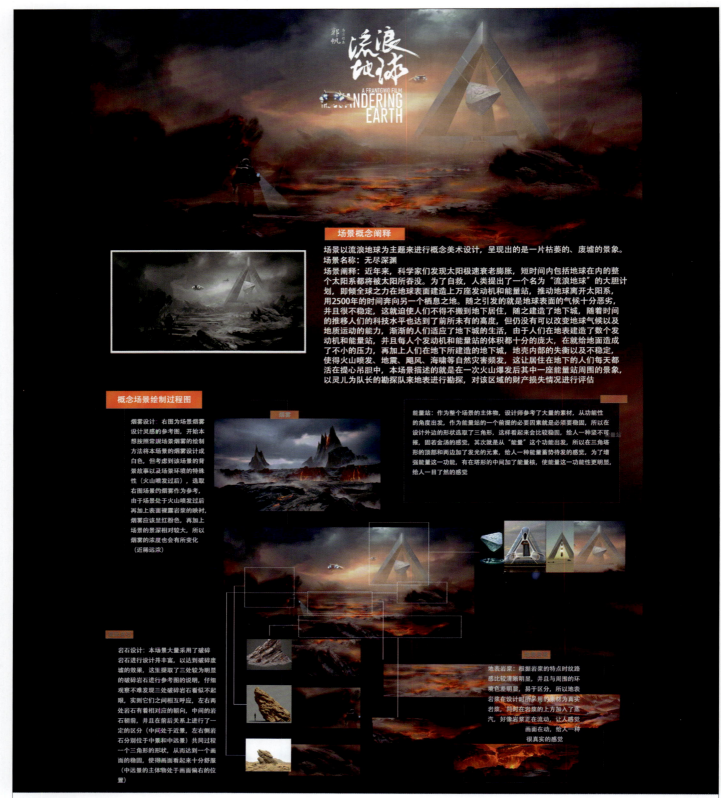

无尽深渊

本场景以"流浪地球"为主题，以概念美术设计为手段，呈现出一个荒凉、废墟化的景象。近年来，科学界已证实太阳正经历着急速的老化膨胀，预计短时间内太阳系包括地球在内，将被太阳的扩张所吞噬。为了自我拯救，人类提出了名为"流浪地球"的雄心计划，计划动员全球资源，在地球表面建立数以万计的发动机和能源站，以推动地球脱离太阳系，以2500年的时间前往另一宜居之地。然而，这一计划导致了地球表面极端恶劣且不稳定的气候环境。尽管当时人类科技达到前所未有的高峰，但仍未能改变地球气候和地质运动的趋势。由于在地表建立了多个发动机和能源站，以及在地下建造了庞大的地下城市，地壳内部失衡和不稳定，火山喷发、地震、飓风、海啸等自然灾害频发。这使得居住在地下的人们每日生活在不安全的环境中，备受困扰。本场景描述一次火山爆发后，灵儿领导的勘探队来到地表，对一座能源站周边的景象进行勘测，评估该区域的财产损失情况。这一情景生动地刻画了在未来极端环境下人类的艰难生存现状，突显了技术与自然力量的对抗。

姓名：韩泽宇　　指导老师：王晋宁　　院校：北京电影学院数字媒体学院

Documentary production of Tibetan password

藏地密码纪录片摄制

　　藏地以藏地民族为特征的民族产物层出不穷，藏毯是藏地百姓不可或缺的生活艺术，藏毯历史可追溯至4000多年前，现在藏族人家中都会出现藏毯的踪迹，因其用料考究，使用羊毛进行编织，不易褪色，不易腐坏，受到藏族人家喜爱，但因地域和民族原因，藏毯的使用大多数局限于藏地内，因其全手工的编织工艺受到更多民族、国家人群的喜爱。纪录片的摄制可推动藏毯不仅仅顺应于本土市场的发展当中，更将藏毯推向更广阔的市场。

姓名：张鑫龙　　指导老师：孟华　　院校：哈尔滨广厦学院艺术与传媒学院

문화의교류

문화의교류

马踏肥燕

独一无二的IP设计

中国马踏飞燕 × 中国戏曲文化 × 韩国古典服饰

문화의교류

문화의교류

马踏肥燕

独一无二的IP设计

中国马踏飞燕 × 韩国传统服饰

马踏肥燕

这是一件以"中韩建交30周年之后疫情时代的设计"为主题的艺术作品,以中国文物《马踏飞燕》为原型,进行文物活化创作。作品分为两组,第一组使用了韩国传统服饰、花纹与《马踏飞燕》进行融合;第二组则是用中国戏曲文化与此融合。

姓名:何梦泽　指导老师:国天依　院校:北京电影学院数字媒体学院

回忆小屋

　　青春年少时总向往着"背上行囊出发",而求学在外时总会有一缕缕乡愁不经意地散开,萦绕在心间。此作品关切因求学而背井离乡之人,于苍凉底色之间,描绘了绿树山涧、屋舍俨然,展现了一幅诗情画意的浪漫水乡风景,旨在鼓励正值青春的我们踏歌而行,不畏将来,美在当下。

姓名:熊明明　　院校:湖北美术学院影视动画学院

城市污染海报设计

　　城市是人们生活和生产聚集的场所，当污染超过城市自身净化能力时，城市环境将会受到严重的污染和破坏。由于居民环境意识薄弱，制作这个海报来时刻提醒着居民们：当生活场所变得如此糟糕，如何还能袖手旁观？

姓名：欧芷彤　　指导老师：林青红 张峥　　院校：广州华商学院创意与设计学院

活力无限

　　选择了深受年轻人喜欢的孟菲斯风格来进行呈现，基于线条排布和几何图形设计视觉符号。选择了体现人物活力的动作作为海报的主视觉，背景的太阳象征着朝气蓬勃的希望。选择对比较强的色彩呼应主题，让观看者更容易产生共鸣。

姓名：吴蔼然　　指导老师：张茜宜　　院校：北京城市学院

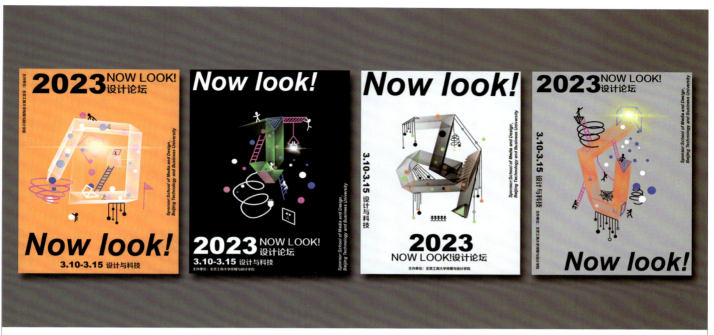

Now Look！设计论坛招贴设计

　　该设计拟为一期以"设计与科技"为主题的设计学术论坛所创作。灵感来源于"寻找知识的曙光"，采用竖版构图，共分为四幅。采用了"2.5维"效果及透视原理实现空间上的立体视觉效果，并结合二维平面图形营造一种强烈对比，提高趣味性的同时达到信息传达的目的。黑、白、灰、橘等用色紧扣"设计与科技"的主题，体现科技感。

姓名：赵阿心　　院校：北京工商大学传媒与设计学院

知日

　　作品取庄子"天地与我并生，而万物与我为一"的内隐思想，设计题材来源于庄子作品中的一些相关成语如：庖丁解牛、鲁侯养鸟、蜗角之争等。作品希望通过现代设计的解构重组将成语故事背后的哲理重新表达出来。

姓名：周嘉诚　王鑫武　祝福　　院校：西安美术学院设计艺术学院

自强不息——特别时期的个人追求

人们总是将个人的失败归咎于时代。然观古今中外，仍有许多人在特别时期坚持学习探索，硕果累累。这组海报作品就是表现了苏轼、普希金、牛顿这三位不同时代、不同文化背景的人物在他们所处的特殊时代依然坚持发掘人生意义，努力实现个人追求，希望借此鼓励人们积极应对生活，并非"时代出英雄"，而是"英雄自强不息"。

姓名：王一帆　院校：清华大学美术学院

"碳"望未来

以碳中和为核心思想，运用绿、白、黑三色为主色调，海报风格采用酸性风格，该系列细分为三个主题：链接万物、引领未来、融合·协同·共生。倡导人们低碳生活，响应绿色发展。

姓名：陆湘　指导老师：黄展　院校：南京晓庄学院美术学院

强国复兴有我

　　主要用烟火、手势与科技、文化、贸易元素相融合，营造出国家科技、文化、贸易发展的欣欣向荣之态；用点元素去柔化造型硬朗的线条，整体更显轻盈，亦虚亦实，使其更好地与烟花的氛围感结合；透过这些看出祖国文化的多姿多彩，展现出伟大祖国发展的日新月异。整个画面由点成面，就像国家建设是大家点滴付出的结果。

姓名：仲妍　　指导老师：吴振韩　　院校：南京师范大学美术学院

节气物语·二分二至

　　作品从"二分二至"这一节气文化的核心要素出发，以篆书为设计语言，将"二分二至"四个节气的篆书进行参数化处理，并反复解构与重构，生成创意合体字，通过对合体字不断地进行视觉解码与视觉重塑，让受众进一步加深对于"二分二至"乃至整个二十四节气这一非物质文化遗产的理解与感悟。

姓名：徐程宇　　院校：青岛黄海学院

"丝路文明"系列海报

该系列作品是为弘扬丝路文明对世界文化的影响,作品中汉字"丝路"与英文"SILK"两个元素通过曲折的线进行再设计,表达丝路文明传播过程的曲折与艰辛。

姓名:彭鑫　　院校:江苏农林职业技术学院信息工程学院

石油、塑料、海洋

作品中墨水在气泡膜上形成鱼的形象,借此表达石油、塑料对于海洋的污染。

姓名:蒋硕　　指导老师:倪静
院校:南京师范大学美术学院

光盘有你才完整

该设计从情感视角切入,用可爱萌趣的方式展示日常饮食中会接触到的食品,探索一种能够形成良好循环的可持续性减少食物浪费意识的模式,让学生在这个模式中感到愉悦轻松,在每一次的光盘行动中收获满足感,找到驱动力的同时保持好奇心,逐渐形成自觉减少食物浪费的行为习惯,达到持续不浪费食物的目标。

姓名:黄美绮　　指导老师:王昕
院校:深圳大学

非遗耍牙

中国非遗"耍牙"是宁海平调表演中的一门绝活。此作品设计手法为水墨涂画,颜料加工,Photoshop再加工所创作,采用了酸性海报高饱和度的颜色特点的效果设计。霓虹般绚丽的色彩让设计作品充满了"朋克精神"。与中国传统文化"耍牙"相结合,传统与现代风格的碰撞,让人不禁眼前一亮,视觉冲击力强烈,夺人眼球。

姓名:张翊扬　　指导老师:董锦
院校:太原学院

网络暴力

在现代社会中,社交网络将人们连接在一起,其便利性毋庸置疑。但伴随着社交网络的诞生,诽谤中伤等网络暴力现象也成为日益严重的社会问题。画面中键盘上呈现的磨损程度代表着社会不文明用语的使用频率,红色指纹触目惊心,不由得让人陷入深思。

姓名:张翊扬　　指导老师:董锦
院校:太原学院

中国传统艺术——城市戏曲

世界上任何一种文明形态,都有其产生的特定时代和文化土壤。在中国,艺术是传统文化家族中不可分割的组成,戏曲是中国文化中诗性特征和人文精神的体现,彰显着无与伦比的魅力。复州皮影戏、漳州芗剧是中国传统艺术,也是非物质文化遗产,本作品是通过对传统艺术中的元素进行剪贴和创意排版制作的海报。

姓名:廖佳欣　王一涵　　指导老师:国天依
院校:北京电影学院数字媒体学院

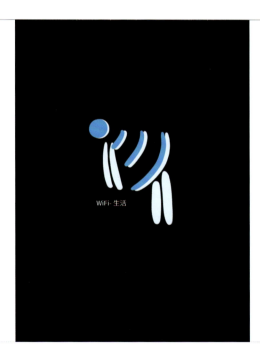

WiFi-生活

WiFi作为现代生活必不可少的信号源覆盖着城市的各个角落,人人都是手机控,WiFi变得越来越重要。由此,设计者进行反思,WiFi既是工具又像枷锁,通过对WiFi符号的创意设计,将其转变为捆绑在人身上的绳索,寓意在现代生活中,这种信号工具已渐渐演变,控制人们的行为方式。由此呼吁人们适度使用手机,挣脱无形枷锁。

姓名:孙宜聪　　指导老师:查娜
院校:宁夏大学美术学院

生生不息

灯光投射下口罩的影子形成了山脉，象征着绵延不绝的生命力，口罩后开出的花朵征着新生命的诞生，希望的传递，战胜疫情必胜的决心。山山而川，生生不息，是对生命的敬畏，"HAND IN HAND"，中韩友谊长存，面对世界共同难题，我们风雨同舟，携手并进。

姓名：薛雯心　　指导老师：孙妍妍
院校：北京电影学院数字媒体学院

东交民巷

本张海报是一部讲述东交民巷历史视频的海报，以日记本为灵感进行设计，记录了近代历史时期一位外交官在北京东交民巷比利时使馆中的生活。透过外交官的日记本，还原他在比利时使馆中的生活状态，使观影人了解近代历史时期殖民者在东交民巷的生活状态，映射对应时期中国所发生的历史事件，起到使观影人铭记历史的作用。

姓名：张雨晴　　指导老师：刘梦雅　国天依　杨子杵
院校：北京电影学院数字媒体学院

以烟为天

本设计围绕以烟为天的主题，将烟与云、雾相结合，描绘出周围环境中烟雾缭绕，遮住了太阳的场景，体现的是烟无处不在，以至于我们一时间难以去分辨那是云还是雾，又或者是烟，此时我们应按下搜索键，去了解香烟的危害，远离香烟，切勿以烟为天。

姓名：张嘉琪　　指导老师：李晓梅
院校：吕梁学院

烟变

此设计是围绕烟的发展演变的主题，用撕页的形式来体现从一开始的烟斗到后来的烟草，再到后来愈为严重的二手烟，它不仅不益于自身，同时还为他人戴上了烟口罩。点点烟雾缭绕，燃烧的不是香烟，而是生命的年轮；漫漫烟雾弥漫，弥漫的不是烟的朦胧，而是生命的枷锁。珍爱生命，切勿让烟继续演变。

姓名：张嘉琪　　指导老师：李晓梅
院校：吕梁学院

墨袖浓

　　这是一部实拍结合特效的舞蹈影像作品。本片以"墨"为视觉主题，以对"燕京八景"的游览为线索，舞者时而舞袖作笔，在山河之纸上画就京城美景，时而与墨共舞，沉浸美景之中，时而与墨融为一体，她即墨本身……她的袖间，墨色浓浓，燕京入画，墨色也浸染了燕京。

姓名：刘孝萱　　指导老师：王晋宁 杨子杵 孙妍妍 国天依
院校：北京电影学院数字媒体学院

逐光者

　　仿照剪纸的形式，将"逐光者"字样进行了镂空处理，光束照亮字体，空出的部分隐约透出莫奈的名画《撑阳伞的女人》，着重体现印象派画家对光的追逐与把握。整体采用绿色调，与画作的自然环境相呼应，表现一派生机与希望。

姓名：亓梦晗　　指导老师：国天依
院校：北京电影学院数字媒体学院

中韩建交 30 年后疫情时代

　　海报主要元素选择的是"華"字的右边和"韓"字的左边，自然形成数字"30"，将字的下端连成一个整体，利用"韩"和"華"字形成两个"+"，并添加"30+"和"+∞"元素，代表中韩两国情谊长存，"1992"是中韩建交的起始年，表达了中韩两国友谊长长久久。海报的颜色选择了两国国旗的主颜色，将二者共有的红色作为海报中心"30"的主色调，进一步突出了海报主题。

姓名：缪岱镁　　指导老师：张蓉
院校：北京电影学院数字媒体学院

悬倒沙漏

　　本次设计的海报总体上分为沙漏状主题、几何元素和背景氛围。通过黑白且具有颗粒感的效果作为美术风格，通过 2.5D 的平面几何元素进行构成，设计出了一个沙漏轮廓，并用带有视错觉的效果来突出悬倒。

姓名：翁绍淦　　指导老师：周剑
院校：南京艺术学院传媒学院

手术

可持续发展是全球性的战略,该作品中,鲨鱼躺在手术台上,其体内有一个塑料瓶,医生为了拯救鲨鱼在进行手术。塑料是海洋垃圾中最主要、最有害和最持久的一部分,每年有10亿海洋生物因塑料制品而丧生。"先伤害再拯救?"发出对人类总边伤害他们,边费力拯救它们的现状的诘问。海中"霸王"最终躺上手术台,以此反差来呼吁人们关注水下生物的生存环境,减少海洋污染。

姓名:蚁晴
院校:福州大学厦门工艺美术学院

热恋情人

该作品主打的是避孕套玻尿酸系列产品的宣传。为突出"0硅油、超水润、易清洗、不油腻"的独特产品卖点,采用水波纹的样式来展现给消费者。由于消费群体多为追求水润舒适的亲密体验,并且注重产品成分的年轻用户,尤其是女性,作品采用鲜明艳丽的配色来制造热恋情人拥吻于情人节的热辣氛围,展现产品微"玻"一下,心动一夜的特点。

姓名:杨逸岚 指导老师:张茜宜
院校:北京城市学院

实验室安全警告

通过用不同元素构成文字搭配,在具备强烈视觉美感的同时也能够给观者带来内心的震撼,画面色彩以冷色调和暖色调相结合,通过实验室物品的元素和爆炸的后果来突出效果,警示观者实验室安全的重要性,增加了整体性和艺术性。

姓名:陆思羽 指导老师:胡欣萌
院校:天津天狮学院艺术与设计学院

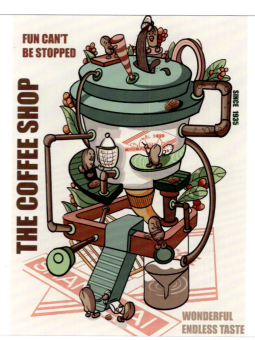

咖啡工厂

现如今越来越多的年轻人开始了解"咖啡文化",咖啡也逐渐成为人们生活中常见的饮品。针对这一现象设计的一款海报,设计理念来源于加工工厂,把咖啡的加工拟人化,用一颗颗拟人化的小咖啡豆去代替人工,拟出一个"咖啡工厂",讲述的是一杯普通咖啡的生产过程,让简简单单的一杯咖啡变得可视化、趣味化,增添生动的色彩。

姓名:朱宏珊 指导老师:王艺湘
院校:天津理工大学艺术学院

黑色漩涡

　　该作品是以拐卖儿童为主题的招贴设计，以社会视角的思考，突显拐卖事件中的各种问题，形成了一系列招贴。拐卖儿童严重践踏公序良俗，极易引发大众共情和社会恐慌，并形成舆论漩涡，关注这个"黑色漩涡"，通过招贴设计帮助更多人了解拐卖实情，并帮助被拐儿童，早日家庭团聚。

姓名：侯一铭　指导老师：刘时燕
院校：西安美术学院设计艺术学院

提"箱"相聚

　　许多人会因为工作、求学等各方面的原因与自己在乎的人相隔两地，不过只要提上行李箱就意味着踏上了相聚之行……于是我结合人们出行的三种理由，创作了三个主题，分别是爱情、家庭与知识。我将主题相关人物利用剪影形式表现，放在行李箱两侧，上方的手意味着提上行李箱，那么二者就能相聚。

姓名：万文飞
院校：天津财经大学艺术学院

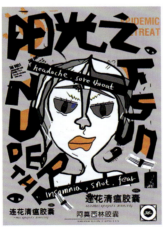

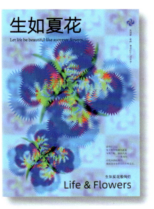

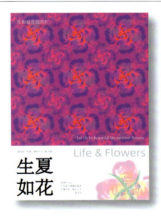

阳光之下

　　三年疫情，对人们的学习、工作、生活都产生了很大的影响，终于迎来了结束，人们一时间并不敢外出，其间人们表现出的恐惧、担心都在海报中用夸张的手法表现出来。海报中还添加了许多元素，如连花清瘟胶囊、阿莫西林胶囊等，这些都是"阳"的时候最需要的东西。

姓名：周娴　指导老师：张媛
院校：武汉工程大学艺术设计学院

生如夏花

　　从泰戈尔的《生如夏花》中感受到，生命要像夏季的花朵般绚烂夺目。花朵代表着生命的表达、繁衍、变化和情感，给人带来希望和慰藉，体现生命的循环和无限可能。设计中采用绚烂的色彩、多变的形状，花瓣与叶片的重叠产生不同的效果，展现花的美丽与娇艳，映射出在花朵的绽放中，我们也能找到自身生命的价值和意义。

姓名：赵婧雯　指导老师：刘维尚
院校：燕山大学艺术与设计学院

生命立方主题海报设计

这个主题的海报设计旨在通过生动而直观的方式引起人们对身体状态的关注。作品以立方体为主要元素,来表达身体的生命力。立方体颗粒的排列呈现了身体的健康与损伤程度。通过像素化的艺术风格,创造出独特的视觉效果。希望通过这个设计唤起人们对身体健康的重视,促使人们对待新冠后遗症和不良嗜好更加谨慎,以达到身体与心灵的健康平衡。

姓名: 朱姜一帆 游航 王钰洁 **指导老师:** 马岚 王丽红
院校: 西安美术学院设计艺术学院

资源环境系列海报设计

本次海报设计的主题是围绕资源环境的破坏而展开。系列1表达了随着人类对环境造成的危害,如今的地球已经超载。系列2则展现了乌克兰的核污染,尘埃随风飘散,致使许多地区和人类遭到核辐射的严重危害。系列3表现了在人类"庞然大物"面前,植物是多么的脆弱。启示人们应该爱护环境,哪怕只是一株仙人掌。系列4,由于人类被污染的"黑水"侵蚀,导致变异。启示要尊重和保护大自然。

姓名: 赵纪伟
院校: 郑州轻工业大学易斯顿美术学院

在日常

本系列以关注聋哑人群手语交流为主题进行海报及应用设计。以亲切礼貌的不同类型问候语,在日常中给予聋哑群体一点温暖与关怀。呼吁大家关注特殊人群,给予他们应有的包容与理解。手语传情,为爱发声,让同处这个社会的他们生活在普通而平凡的日常,让无声的世界充满善意的声音。

姓名: 赵雪莹 **指导老师:** 罗樾
院校: 广东技术师范大学美术学院

少一片垃圾 多一片海蓝

少一片垃圾 多一片海蓝

少一片垃圾 多一片海蓝

少一片垃圾 多一片海蓝

如今世界各地大大小小的工厂,街上奔驰的汽车,星罗棋布的下水道,每天不停地对海洋进行着污染。对我们人类和所有海洋生物来说,海洋是海洋生物赖以生存的环境,可人们胡乱排放的污水、废气却破坏了海洋,人类将面临水资源缺乏的威胁!

姓名: 杨晓薇 **指导老师:** 陈经毅
院校: 广州松田职业学院艺术与建筑学院

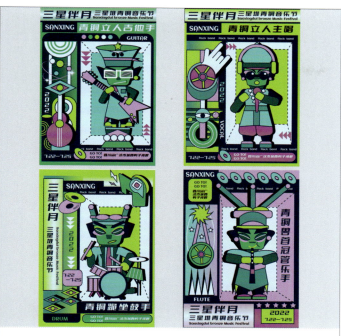

三星伴月——三星堆青铜音乐节招贴设计

三星堆青铜器作为中国古代最具代表性的器物，展现出独特的美学意义及艺术价值。作者以"三星伴月"为设计主题，以三星堆青铜人像造型为出发点，提取归纳青铜图案，制作出三星堆青铜音乐节的相关设计作品，赋予三星堆青铜人像以新的内涵与表现形式，让大家感受古蜀文明的魅力，为丰富三星堆文化传播提供新的思路。

姓名：李娅妮　　指导老师：程亚鹏
院校：北京林业大学艺术设计学院

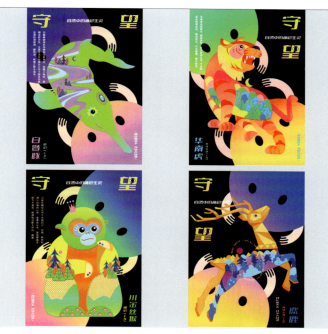

守望·自然中的濒危生灵

海报主要描绘四种濒危动物，赋予其鲜艳缤纷的色彩，使其生动引人注意。动物身上的植物纹样象征它们的生存环境，呼吁人们保护其栖息地。一上一下两个球体手拉手，代表了人们团结在一起，呵护濒危动物。

姓名：李思琪　田诗敏　　指导老师：刘印
院校：鲁迅美术学院视觉传达设计学院

你细品

本作品选取了职场、情场、家庭三个较为常见的人际交往场景，分别列出三句较为能够代表场景的"PUA"经典话术，不只要粗略看过这几句话，而是要细品简单话语中带有的深层含义，向"PUA"说"NO！"。以本作品提高人们对PUA的警惕性，构建良好健康的人际关系。

姓名：修佳　朱子骞　李真鸽　　指导老师：米高峰
院校：陕西科技大学设计与艺术学院

每日三省

本次设计以每日阅读为设计主题，以"充电、登录和加载"比拟每日阅读任务，进行几何化处理，用醒目的文字激起人们自省：你今天阅读了吗？

姓名：范晓萱　徐鹏　　指导老师：李丽
院校：山东科技大学艺术学院

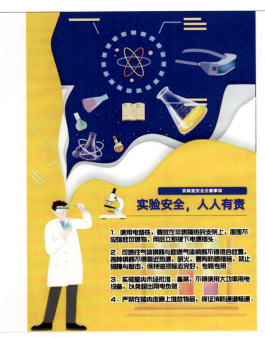

实验隐患多 安全心中记

此作品以黄色背景为主,加入其他颜色背景丰富层次感,增加设计和美观感。黄色背景部分作为海报的主体,将重要事项写下,起到吸引视线的作用,并向上由缺口延伸至蓝色星空背景处。蓝色星空背景代表无限的可能,实验室可以做出无限的可能,蓝色星空背景上的实验器皿表现出实验室的内容,和海报的主题相贴合。

姓名:李锦　　指导老师:胡欣萌
院校:天津天狮学院艺术与设计学院

城市胜景

该作品为城市宣传招贴设计,选取了南京多个著名景点,通过扁平化的元素处理进行设计,整体的色调偏暗,赋予了画面一种神秘感,夜晚的南京城充满着梦幻的气息,美轮美奂,让人驻足。

姓名:刘然　　指导老师:倪静
院校:南京师范大学美术学院

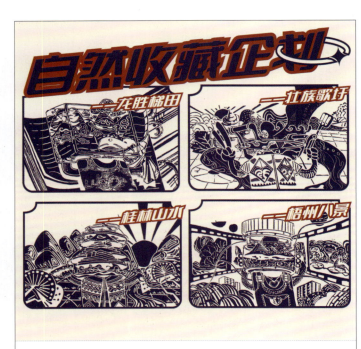

自然收藏企划

使用剪影手法,利用单色的表现方式突出广西风景独具识别性的外轮廓,更具有视觉美感。

姓名:王曦
院校:广西国际商务职业技术学院数字艺术学院

Scavenger(拾荒者)

面对地球日益超载的现状,通过营造一个闭塞灰暗的垃圾世界,将拾荒者进行反白处理,表达拾荒者努力拯救生态的状态,但由于人类对生态的破坏大于保护,生态难以好转,丢掉的垃圾总会以其他方式回到我们身边,只有人类团结一致,才能摆脱挣扎,破局重生。

姓名:谢泠婧　唐乐　杜伟宾　　指导老师:阮鉴
院校:湖北工业大学艺术设计学院

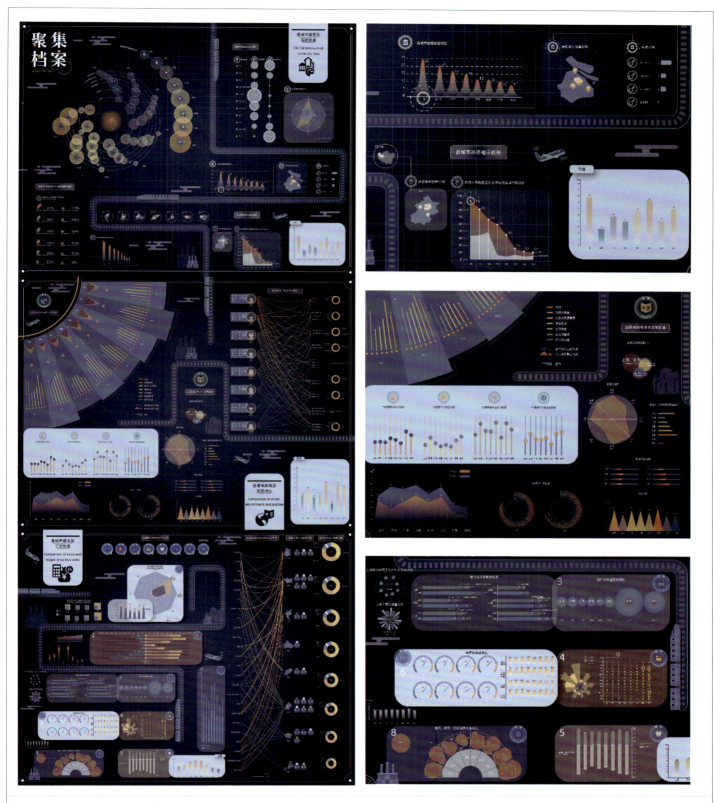

"聚集档案" 信息设计

你是否为毕业后去哪个城市而焦虑？《聚集档案》呈现了8个城市在不同条件下的对比，其中包括就业机会、经济实力、区位优势、离家远近、文化氛围、人脉交通、气候环境、饮食习惯、社会治安、政府服务及物价等，通过阅读系列信息图表，毕业生可以更加了解每一座城市，并选择各自毕业的流向。

姓名：侯一铭　　指导老师：刘时燕　　院校：西安美术学院设计艺术学院

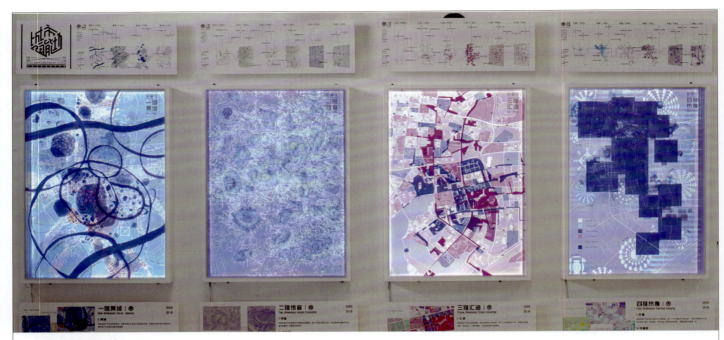

"城市能量场"信息设计

在信息时代高速发展的大背景下,城市生活越来越趋于线上线下并行的状态。外卖骑手作为沟通城市各类人群的重要纽带,逐渐变成具有社会能量的载体。设计小组以外卖骑手为切入点,以"联系"的概念为线索,以"赋能"的目标为主线,通过数据信息整理及视听语言转化,围绕"外卖网格"逻辑构建及信息可视化设计呈现等角度进行设计表现,构建外卖员、消费者、商家等个体共同参与的"外卖网格"系统,通过数据的剖析,找寻到城市网格系统的记忆痕迹。

姓名:殷子潇 陈佳怡 段金邑　指导老师:朱志平　院校:湖北美术学院视觉艺术设计学院

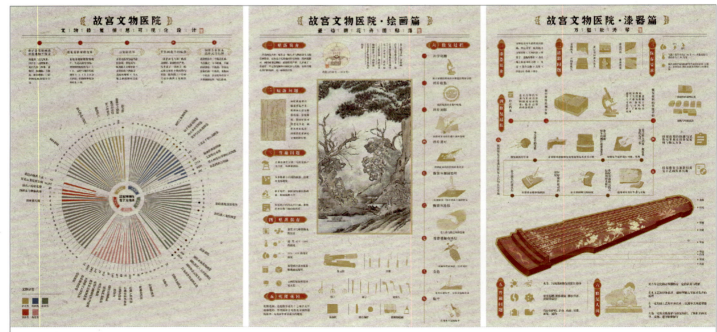

"故宫文物医院"信息设计

该作品制作了简单易懂的图表,将庞大和繁复的文物信息进行了缕析,以信息图解的方式呈现给受众。设计采用了插图、统计表、图表相结合,并手绘还原了文物修复的整个过程,方便读者快速理解文物修复的相关知识,使人充分感受文物修复在传统文化中所具有的审美、文化和社会价值,有效促进了人们对传统文化的认同感和归属感。

姓名:潘炫辰 李静　指导老师:刘芳　院校:湖南师范大学美术学院

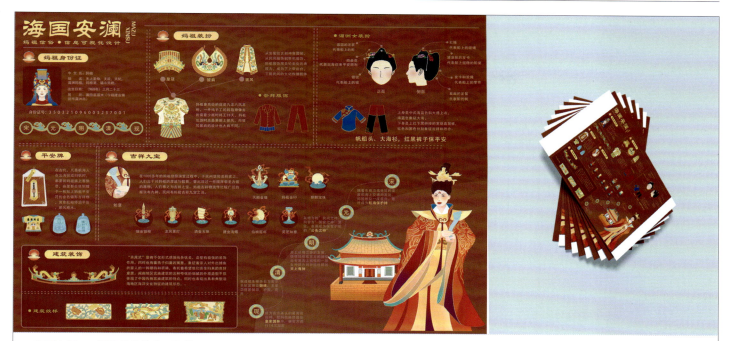

海国安澜——妈祖信俗信息可视化

妈祖是我国国家祭典三大神明之一，妈祖信俗被联合国教科文组织正式列为人类非物质文化遗产，是中国首个信俗类世界文化遗产。本作品旨在将妈祖代表的文化符号以图形设计的语言将妈祖所代表的航海精神呈现给大家。作品详细介绍了妈祖的个人信息、服饰文化，妈祖文化中的典型代表——平安牌、吉祥九宝等，同时介绍了妈祖文化从宋代至今的发展历程。

姓名：李菁菁 魏杰彬 刘紫开　　指导老师：丘元　　院校：江西师范大学美术学院

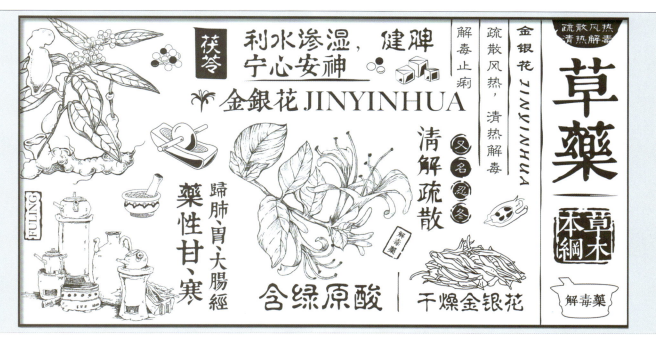

"草木有灵"信息设计

本作品以中医院项目为基础，以宣传中医文化为宗旨。科普中草药文化的各个形式与药用途径。具体展示了中草药的两大重要类别：解毒药、清热药，结合中医典籍形式进行文化墙的设计创作，希望人们可以了解中医文化并对基础草药有常识性的认识。

姓名：李娜 葛舒悦　　指导老师：陈星海　　院校：浙江工业大学设计与建筑学院

"LOVE LETTER" 信息设计

作品以岩井俊二《情书》主题音频为元素将男女生暗恋时的情绪通过音频素材再创作来表现，表达的是一场后知后觉的相爱，但又是一场错过的暗恋，从相识到契合再到错过的过程。女生的暗恋就像含在口中的橄榄，青涩而又回甘，而男生却和女生的情绪相反，他们之间的情绪看似有迹可循，但又完全错过。

姓名：王含允　指导老师：侯文军
院校：北京邮电大学数字媒体与设计艺术学院

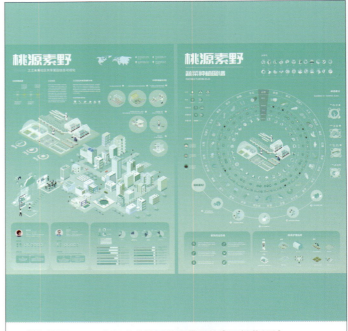

桃源素野——之江未来社区共享菜园信息可视化设计

在信息可视化图中，主色调采用绿色渐变，符合农场天然、健康的特征。第一张主要展示之江社区共享菜园积分制的使用，第二张图制作了植物种植图谱，从种植节气、水分、阳光、土壤、害虫防治和种植技巧等方面，向居民科普种植技能，方便居民更好地掌握种植方法。

姓名：王慧婷　董雨琦　指导老师：陈珊妍
院校：浙江工商大学艺术设计学院

生命续羽——器官移植信息图表设计

本作品旨在以信息图表的形式对器官移植的现状进行信息可视化。从"延长生命"的角度，传递"如果生命不能延续，就让生命继续"的价值观，呼吁更多人关注器官捐献。作品以羽翼为表现形式，具体信息可视化了各个器官移植后生命延续的时间、术后三年的存活率、各器官存活时间和部分国家百万人口器官捐献率。

姓名：隋润叶　指导老师：吴琼
院校：清华大学美术学院

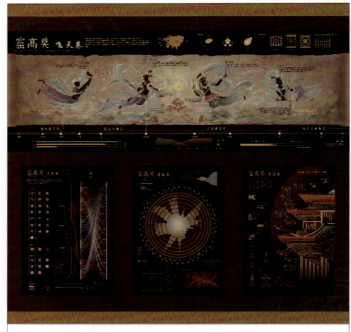

"莫高窟—包罗万象"信息设计

本作品立足于信息可视化，从艺术的角度切入，收集了众多有关敦煌莫高窟的信息资料，通过结合新媒体方式，便于莫高窟壁画的各种独特艺术在互联网上传播。作品的初衷是希望帮助莫高窟更好地传承与创新，获得新的表现力和生命力，使其能在信息时代谱写出属于莫高窟的视觉篇章。

姓名：郝思琪　王晨阳　邓伊鈜　指导老师：刘丰溢　王坤
院校：鲁迅美术学院视觉传达学院

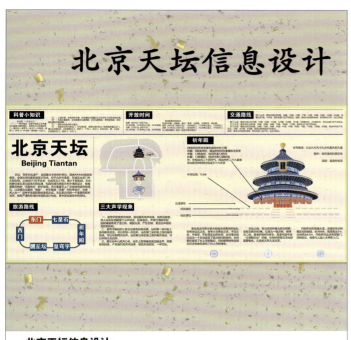

北京天坛信息设计

作品主要介绍了北京天坛的旅游路线、主要景点、三大声学现象和祈年殿的建造。采用了北京天坛中的景点元素和祈年殿手绘图元素;色彩整体以暖色调为主,搭配小部分蓝色调;构图为横版构图;逻辑关系部分介绍北京天坛的信息内容;信息设计运用黑白灰,手绘绘制图案;本作品的特色是表现祈年殿的建造和其数字奥秘,体现出古代人民的智慧。

姓名:张美琳　　指导老师:刘海杨
院校:山东农业工程学院艺术学院

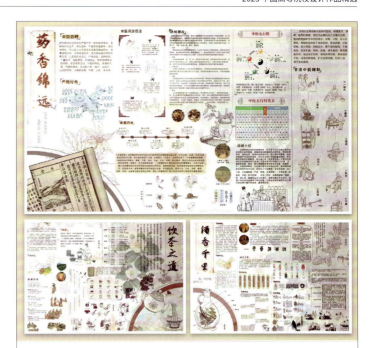

"中药其理,茶酒共赏"信息设计

此次设计是以中药为题,展现了中国文化的深厚底蕴。主要介绍了中药的历史、炮制方法等,并延伸至与中药有关的人们常饮的茶酒,体现了茶酒,有利于增强人们的身体素质,同时展现了中国文化源远流长、博大精深,应传承延续下去。

姓名:陈尹
院校:南京航空航天大学艺术学院

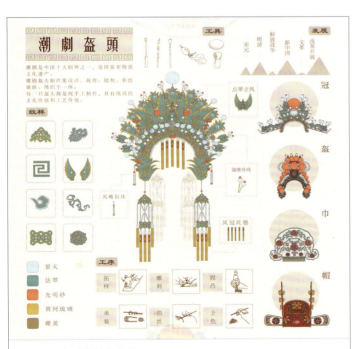

"潮剧盔头"信息设计

作品灵感来源于中国戏曲文化中的潮剧,它是中国十大剧种之一,广东三大剧种的一种,是国家非物质文化遗产。以潮剧盔头为主题,选取盔头的凤冠进行解构、提炼与重组,并介绍潮剧盔头制作工艺和种类。通过这个作品使人们了解潮剧及这一项手工制作技艺,让非物质文化遗产焕发更强大的生命力。

姓名:肖佩娜　叶娟　　指导老师:田诗琪
院校:广东第二师范学院美术学院

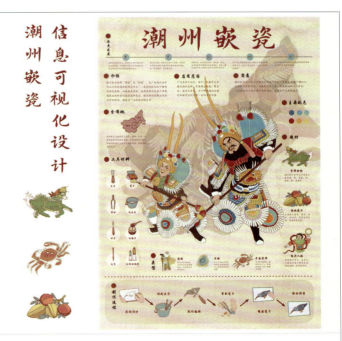

"潮州嵌瓷"信息设计

该作品以潮州嵌瓷技艺为主题,对潮州嵌瓷的起源、题材、工艺流程等进一步展开介绍。主图选取"张飞战马超"的经典故事形象,并保留嵌瓷的色彩绚丽的特点,用文字与图形相结合的方式使大众深入地了解潮州嵌瓷这一优秀非遗技艺,让传统文化迸发出新的生机与活力。

姓名:杨雅露　姚思敏　　指导老师:田诗琪
院校:广东第二师范学院美术学院

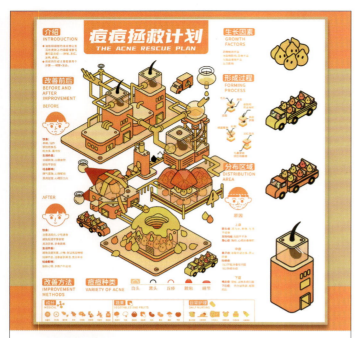

"痘痘拯救计划"信息设计

　　该作品的版式运用了"Z"字形排版方式，主图形结合了传送带形式的加工厂，它以物化的形式体现痘痘的形成过程，增加设计可视图的流动性和趣味性，以图示的方式将信息更清晰、形象、直观地呈现出来。

姓名：黄紫琪　冯瑛琳　陈家平　　指导老师：田诗琪
院校：广东第二师范学院美术学院

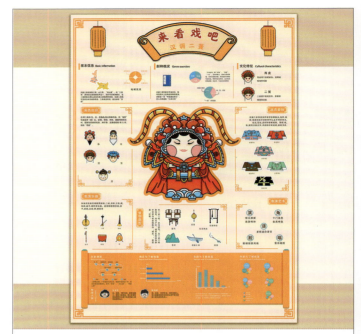

来看戏吧——汉调二簧信息可视化设计

　　本设计运用信息可视化的方式对非遗项目——汉调二簧的知识进行设计。汉调二簧作为优秀的非遗文化逐渐被大众遗忘，对汉调二簧知识进行可视化设计，将复杂的信息内容通过视觉化的方式变为简单易懂的信息图形，提高传播效率，运用暖色调为非遗注入活力，提升视觉表现力。通过可视化的方式，使汉调二簧焕发出全新的生命力。

姓名：陈紫琪　　指导老师：樊荣
院校：西安理工大学艺术与设计学院

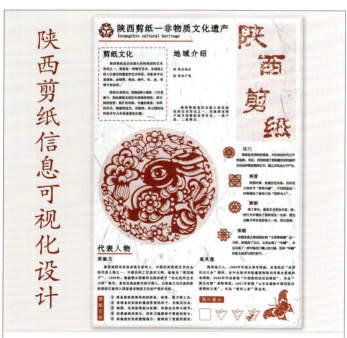

陕西剪纸信息可视化设计

　　该设计是围绕陕西剪纸进行的信息可视化设计，主要从陕西剪纸文化、地域介绍、寓意、历史发展、代表人物等向大家介绍陕西剪纸；另采用兔子的剪纸作为主图，向大家描绘出剪纸的初印象，再加以小插画辅助画面，展开设计。

姓名：崔艳如　　指导老师：刘海杨
院校：山东农业工程学院艺术学院

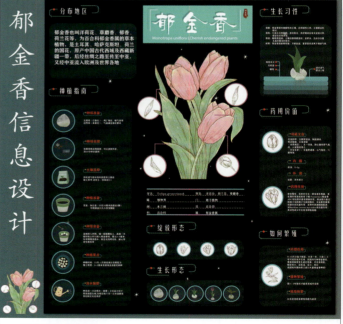

郁金香信息设计

　　该作品主要讲了郁金香的基本知识，从郁金香的分布地区、种植指南、绽放形态等几个方面来阐述。色彩采用的是青蓝、淡粉配色。构图采用半透明状圆角矩形框底进行画面分割。该作品半透明状的框底意在突出作品采用的元素且进行画面分割，使画面看起来更加整洁美观，更有逻辑性，背景采用黑色打底，加上星星的元素来丰富画面，仿佛置身于浩瀚的宇宙。

姓名：弓梦蕊　　指导老师：刘海杨
院校：山东农业工程学院艺术学院

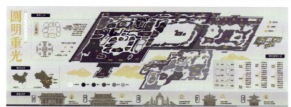
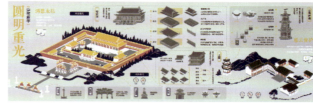

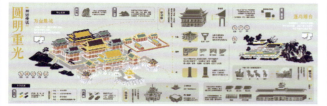
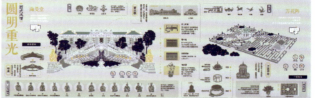
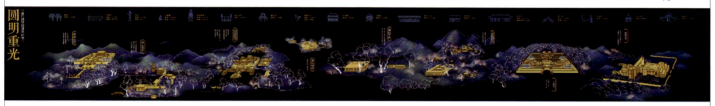

圆明重光——基于盛时圆明园建筑研究的信息可视化设计

有一个地方曾被雨果称为"同是诗人的建筑师建造一千零一夜的一千零一个梦……",它就是充满东方艺术浪漫幻想的"万园之园"——圆明园。但三天三夜的大火让一切都变为历史,往昔华美的建筑如今却只剩下一片废墟。因此本设计通过信息可视化的方式,实现对于盛时圆明园神工意匠建筑的展示,让更多的人一睹它往日的光彩,并能够详尽且直观地了解圆明园建筑中所蕴含的中华文化的魅力。

姓名: 纪艺坤　**指导老师:** 魏爽　**院校:** 江南大学设计学院

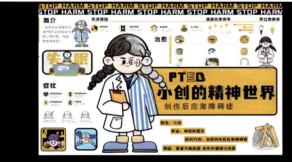

"小创的精神世界"信息设计

将搜集到的大量有关创伤后应激障碍症的数据进行梳理、分析与归纳。最终使分析结果可视化,清晰有效地传达与沟通信息,以一种新的方式,对PTSD(创伤后应激障碍)进行全方位的诠释。设计主人公"小创"及相关的系列图标,将复杂的数据转化为有趣、易懂的图标,让更多的人能够简单明了地认识PTSD(创伤后应激障碍)。

姓名: 刘艺轩　刘柯　王潇玉　**指导老师:** 崔胜男
院校: 郑州轻工业大学易斯顿美术学院

"萃植映纪"信息设计

故事发生在一个被称作"热核废土"的架空世界。在这里,幸存的人聚集在隔离区,导引人类。观者将扮演一位名为"S-06"的小组角色,在自由的旅行中邂逅性格各异、能力独特的同伴,和他们一起击败强敌,找回失散的同胞。同时,逐步发掘"文明断代"的真相。

姓名: 邹子杰　范阅雨歌　廖婧涵　陈子墨
院校: 中国美术学院

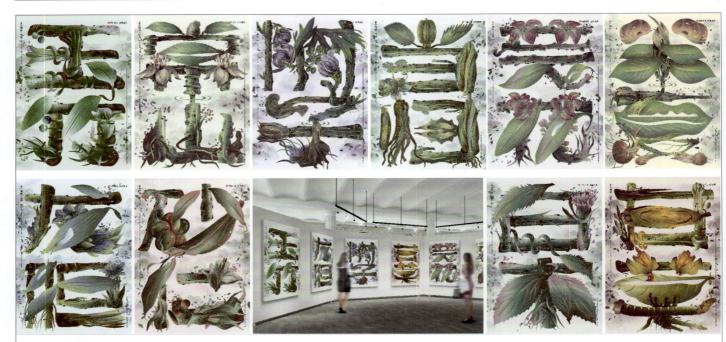

"字说本草"字体设计

通过对《本草纲目》中草药的深厚历史文化的调研和分析，深入体会其蕴含的文化内涵及精神，从其中选取具有价值的、代表性的中草药品类，构建本作品的核心视觉元素，在此基础上形成富有意蕴的图形化文字设计，以此来弘扬中医药传统文化，传达其深厚的中华民族历史文化底蕴。

姓名：王依倩　　指导老师：朱永明　　院校：苏州科技大学艺术学院

"Memphis Age（孟菲斯时代）"字体设计

"Memphis Age（孟菲斯时代）"是一种对意大利后现代设计流派——孟菲斯派的致敬作品。作者以该流派的主要特点"几何化"为创作观念，将字母抽象为规则或不规则的几何图形，创造出诙谐、怪诞的视觉效果。该字体体量感强烈，充满了张力。同时，这种抽象化的处理也使得原本平凡的字母变得生动有趣，展示了孟菲斯派独特的设计风格和思考方式。

姓名：张瀚宇
院校：中央民族大学美术学院

"俊逸隶黑"字体设计

俊逸隶黑汲取了隶书的笔画元素，并与黑体结合，在现代与传统中找寻平衡。字体笔画刚柔并济，俊秀飘逸，隽永雅正，字形古朴庄重的同时也不乏利落、现代之感。该作品是对隶书和黑体的创新结合，旨在让具有厚重历史感的隶书焕发新生，让传统书法与当代审美产生碰撞。

姓名：张瀚宇
院校：中央民族大学美术学院

茱萸雅黑

"茱萸性温，可逐寒祛风"。茱萸雅黑是在黑体的基础上拉长了字形，将中宫上提，使其亭亭如长木。在笔画的处理上更加简练与现代化，使其呈现出图案一般的美感。与此同时，圆润的边角、笔画间的留白与像茱萸果一般的装饰，让这套字体充满人情味与呼吸感，契合了茱萸温润如玉的气质。

姓名：金沛霖　　院校：厦门大学创意与创新学院

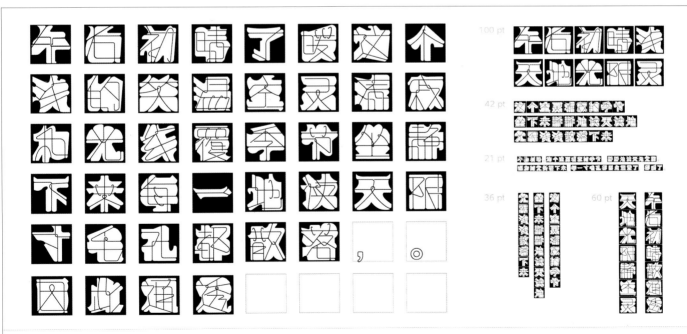

翻花体

以儿时与好友翻花绳的记忆作为灵感发想的创作源头，在字里行间运用如结绳、自由穿插的流畅线条。设想不拘泥于印刷体的架构，借用图底互换的手法，将线与面精巧结合，线条交汇处的留白及积墨处理，展现出别样的立体维度，让文字的创造力和感染力交织辉映。

姓名：牟婧琳　　指导老师：吴建军　　院校：江南大学设计学院

"怀昔黑隶"字体设计

此作品灵感来源于肥致碑上的铭文。肥致碑属于隶书作品。肥致碑刻笔画中的蚕头燕尾和行笔中的提按顿挫都具有古朴的形式美感，采用黑体的字形结构，经过提炼，将隶书的特点与之相融合，在古趣中增添现代审美气息。

姓名：温楚嘉　　指导老师：李娟
院校：广州大学美术与设计学院

匠心精神

设计元素提取

该作品主要歌颂匠心精神。对于个人，工匠精神是干一行、爱一行、专一行、精一行，务实肯干、坚持不懈、精雕细琢的敬业精神；对于企业，工匠精神是守专长、制精品、创技术、建标准，持之以恒、精益求精、开拓创新的企业文化；对于社会，工匠精神是讲合作、守契约、重诚信、促和谐，分工合作、协作共赢、完美向上的社会风气。而我认为，工匠精神也是"执着专注、精益求精、一丝不苟、追求卓越"十六个字的集中体现。

姓名：王江东　　指导老师：邓诗元
院校：湖北工业大学艺术设计学院

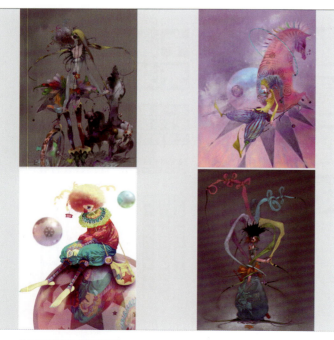

"小丑系列"插画设计

以马戏团小丑为原型，将其融入现实生活，并以独特的风格展现。在造型上，用了非常独特的风格进行体现，让其拥有极强的视觉辨识度；在动作上，充分理解角色性格和所处状态下的心情并精确地捕捉；在色彩上，用各种鲜艳的颜色进行搭配，让画面展现出糖果一般的甜美感，也能更好地传递作品的视觉和情绪。

姓名：李志国
院校：四川音乐学院成都美术学院

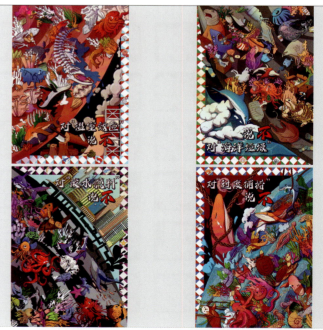

对海洋威胁说不！

现如今，海洋问题日益严重。生活垃圾、废弃燃料、人类的过度捕捞、乱砍滥伐、工厂废气大量排放等问题严重污染海洋环境。这一系列问题给海洋带来了巨大的压力。通过四幅插画对现如今海洋面临的主要威胁进行阐述。大面积地描绘海洋环境及海洋生物的生存状态，让大家直观地感受到目前海洋危机给海洋环境及生物带来的毁灭性的灾难，进而呼吁大家保护海洋，把美丽的海洋还给可爱的它们。

姓名：段明月　苏冉　　指导老师：姜涛
院校：山东科技大学艺术学院

"她多喜"唇釉包装插画设计

 设计描绘的是走出象牙塔的女孩们遇到了象征困难的花。花可以象征美丽和希望，但在作品设定的情境中，它们被描述为困难的象征，隐喻在社会中，女孩们遇到了看似美好而吸引人的事物，但实际上它们隐藏着挑战和困难。

姓名：李伊 院校：四川音乐学院成都美术学院

"大国华服"插画设计

 该系列作品传承中国古典汉服之美，其标志元素包含：身着中国古代各式服装的女子；机械与管道；鱼类；鸟类；花卉；古代饰品。传统美与科技感在画面中交相辉映，表达了数字艺术对传统文化的传承与发展的推动作用。

姓名：陈惟 院校：四川音乐学院成都美术学院

"曾经的守夜人"插画设计

　　该作品的概念设定：探险队在山谷中发现了一处曾经高度发达的文明遗迹，已经坏掉的机器人矗立在石像中间，貌似在守卫着什么。探险队在洞穴的探索过程中发现了这个机器人的全息影像，这里的一切预示着什么？这里曾经发生了什么？

姓名：韩伟民　　院校：四川音乐学院成都美术学院

"方糖的悲剧之旅"插画设计

　　数字插画创作系列作品讲述一块方糖不幸的旅程：一块方糖在餐桌醒来，发现被小人们困住，被运输到了一个奇幻的国度，它经历了一段不愉快的旅行。

姓名：李涵　　院校：四川音乐学院成都美术学院

"潮出我的城"插画设计

千古风流在三晋大地上绵延，自三皇五帝到今天，晋地涌现了一代又一代杰出的人才。这片土地孕育了无与伦比的张仪、义薄云天的关羽，还有千古传颂的女帝武则天等众多名人。国潮的热潮涌动，东方美学正以崭新的姿态复苏，传统的老字号融合网络时尚，中国原创设计和智能制造等标签都在国潮的旗帜下迅速崛起。国潮并非是古风的复兴，其应该涵盖传统的中国风，也包括当代的多种新文化风尚。国潮的新定义在于寻求产品背后的精神和文化价值，人们用东方潮牌来诠释自己，这是文化焕新带来的深刻变革，也是中国品牌未来发展的趋势之一。

姓名：唐聪　张书臣　　院校：湖北商贸学院艺术与传媒学院

"温馨"插画设计

这个世界上有各种各样的人，恰恰我们有缘成为好室友，我们朝夕相处，在彼此面前都摘下了生活面具，舒服自在地做想做的事情，说想说的话。其实在相处的过程中我们都知道彼此多多少少有点小毛病，但最难能可贵的是我们可以做到不勾心斗角，彼此真诚，包容彼此，互相鼓励，互相支持。宿舍就像我们另外的一个家，这个宿舍家庭需要我们共同来维护。

姓名：张楚茹　　指导老师：伏泉嘉　　院校：江西财经大学虚拟现实（VR）现代产业学院

"泥泥狗之梦"系列插画设计

中国淮阳泥泥狗艺术诞生于数千年前,是罕见的民间艺术瑰宝、国家级非物质文化遗产。泥泥狗艺术是在祭祀伏羲、女娲的盛会中的一种彩绘泥塑,是人们为辟灾、求福而购买的"圣物",讴歌着天地、自然与生命繁衍。本作品试图用现代的视觉语言对传统民间艺术进行再设计,表达对泥泥狗艺术的礼赞,希望人们关注和传承传统民间艺术。

姓名:陈昊　　院校:山东协和学院计算机学院

"Zakka"插画设计

Zakka,被形象地诠释为"好玩杂货",它对生活小物件进行极具创意的再设计,使生活变得更加奇趣可爱。而我以小女孩作为作品中心,俯视状态下的搞怪表情就像是发现了角落里的奇趣 Zakka,同时从表情包中的小女孩身上得到灵感,来进行创新,使其带给人们不一样的视觉体验。它就像是一幅 Zakka 装饰画,能够在空间里发挥点睛的作用。

姓名:苏航　　指导老师:吴欣　　院校:江南大学设计学院

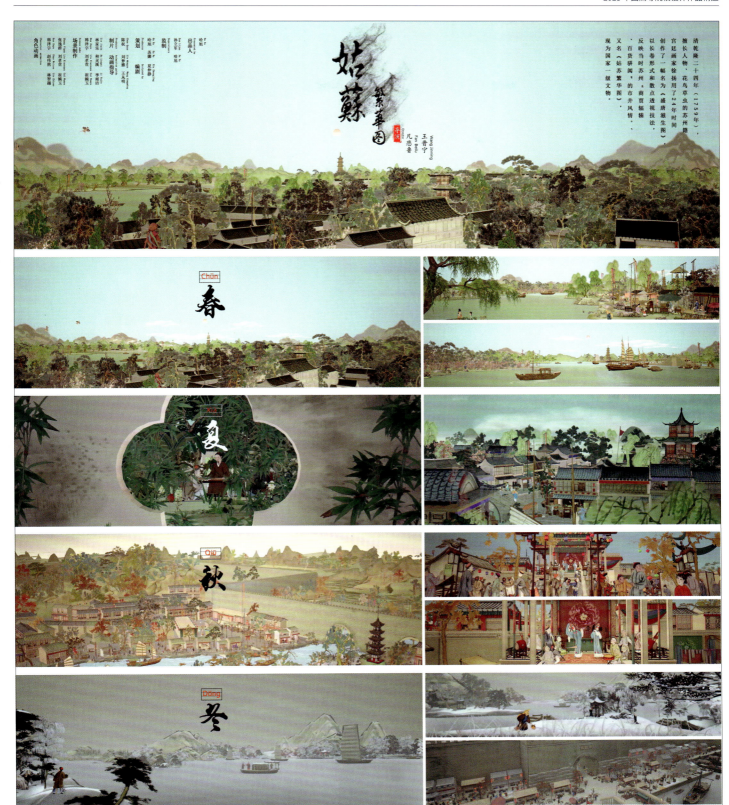

姑苏繁华图

　　这是基于虚幻引擎5（UE5）所构建的数字影像作品，是对南宋时代苏州城景的数字化影像再现。此作所选主人公为渔翁，以其为纽带串联描绘了四季变幻的南宋苏州风光。作品特意还原了山前的村庄、苏州城、山塘街巷等细腻景象，更延展至湖光山色、水乡田园、村镇城市和社会风尚等广阔区域，以全景方式展示了苏州城繁荣景象的百里风貌。借助数字影像制作技术，以高度还原与艺术再塑为手法，将原画中远景的白云、飞鸟、船舶、行人，以及近景的蝴蝶、燕子、飘带等进行了动态化呈现。观众观看影片时，仿佛置身其中。重新诠释了传统水墨绘画，实现了技术与艺术的巧妙融合。栩栩如生地展现了18世纪中叶苏州城市景观的雄伟场景，呈现了其美景如画、丰裕物产、商业繁荣和文化繁荣的绚烂繁华。

姓名：王晋宁　　院校：北京电影学院数字媒体学院

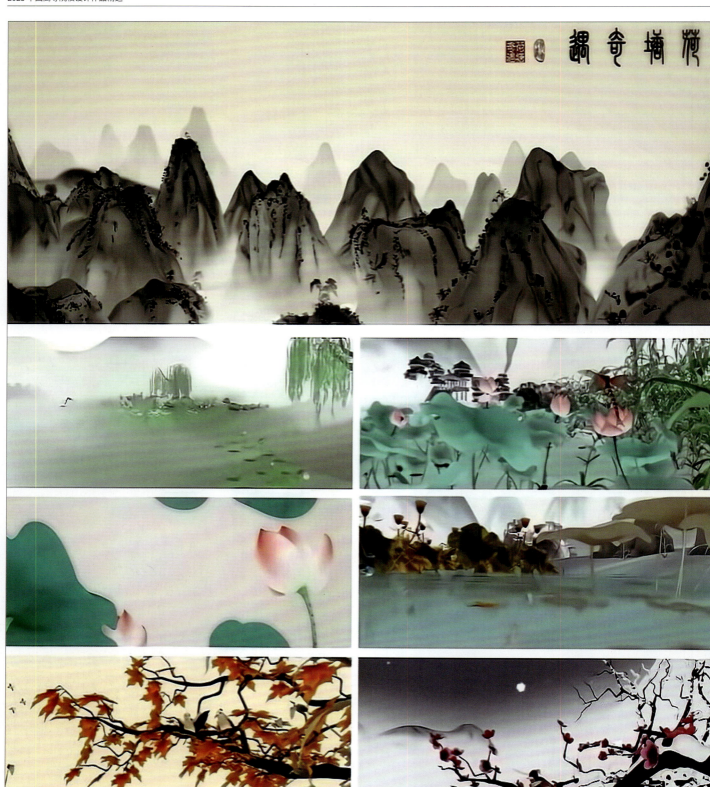

荷塘奇遇

影片以一片荷塘的四季变化为背景，将具有中国韵味的工笔重彩形式与三维立体技术相结合，运用一镜到底的制作手法，展现四季轮回的同时，旨在进行人生哲理的寓意表达。影片将中国传统写意元素与自然故事巧妙结合，通过现代立体制作技术加以呈现，是对中国传统艺术风格的创新探索。

姓名：刘梦雅　　院校：北京电影学院数字媒体学院

无归者

　　该作品是一个动画类型 CG 短片，设定在大灾变之后，星球能源消耗殆尽引起的三国之争。几年的时间里，贝奥武夫越来越痴迷人体改造，他对自己进行了眼部和身体的改造，变成了一个科学怪人。他利用了受伤的望山，企图盗取"坍缩炉"，登上阿森西翁霸主的铁王座，并派遣杀手莱娜、超级士兵德奥普与望山一起行动，搭上了前往阿森西翁的列车，以此为故事进行了概念设计创作。

姓名：严晓雪　　指导老师：王晋宁　　院校：北京电影学院数字媒体学院

桃源梦

该作品是以《桃花源记》原文为蓝本所创作的一款沉浸式体验游戏。小渔夫入梦误入桃源,面对桃林、狭洞、美池、竹林,玩家将扮演小渔夫,根据不同的自然线索和不同的行动方式,找到通往前方的道路。

姓名:侯策 指导老师:叶风 邹玲 院校:北京电影学院数字媒体学院

人类行为动物园

从机器视角下的人类行为动物园出发,以系列插画与人工智能艺术结合绘制的中式园林,以多层次取景作为环境的文化承载。通过场景体验、感官体验、互动体验三种人工智能体感交互装置对观者在环境中的行为进行理解与反馈,创造多重虚拟感官体验,表达智媒体时代背景下,人类借助人工智能拓展感官边界,以及人与人工智能关系的反思。

姓名:李嘉仪 指导老师:刘淼 院校:华东理工大学艺术设计与传媒学院

日月安属

该作品为三维插画,作品题材灵感取自屈原的著名长诗《天问》,图片中龙头鱼身的螭吻形象设计灵感来自建筑结构鸱吻。孩童扎着丸子头,手持糖葫芦,向着螭吻询问着太阳列星是怎么排列的,展示了人神对话的场景,表现出人类孩童对自然苍穹的探知。作品使用 ZBrush(数字雕刻和绘画软件)制作而成。

姓名:吴昆灵　指导老师:殷俊　院校:江南大学设计学院

朱仙镇木版年画创新设计
Zhuxian town wood engraving picture creative design

朱仙镇木版年画创新设计

将朱仙镇木板年画进行再设计，通过朱仙镇木板年画的题材和其所代表的寓意与愿望来进行设计，由于古今人的愿望具有一定的相似之处，古代人所追求的功名利禄，在现代一样适用，但是有其不同的表达方式和一些新的愿望，现代人更加贴近生活，因此对现代人的愿望进行收集整理，整合出十二个愿望来进行设计，更加突出朱仙镇的特色，让更多人了解朱仙镇木版年画。

姓名：林慧冉　　指导老师：陈建毛　　院校：广西艺术学院美术学院

"国风颐和"系列插画

　　该系列插画以颐和园景物、故事为灵感进行创作，并进行了文创产品制作。（以下介绍图上对应从左向右，以单张画面名+画面设计说明的方式进行介绍）

　　图1. 佛香阁——雍容华贵。以佛香阁（杜撰里甄嬛晚年居住的地方）为主，加入甄嬛、凤凰（居住人为皇室女性）等，运用红金色调表现皇室的华贵大气。

　　图2. 乐寿堂——福寿康宁。慈禧住的地方整体体现长寿安康，加入鹿含绳（鹿嘴里含着绳子扭头看向屋内送寿、延年益寿）、仙鹤（长寿）、白玉兰、海棠、牡丹（玉堂富贵）、瓶子（六合太平）等元素，运用传统的红绿色调进行设计，体现出中式感与寿相关的建筑气质。

　　图3. 仁寿殿——威风凛凛。处理政事的大殿气质端庄威严，将整条龙攀附在建筑上（威严、压迫感），将麒麟与建筑结合进行"S"构图，整体采用了暖红橙，用牡丹进行装饰辅助，有富贵象征的含义。

　　图4. 铜牛——望穿秋水。相传铜牛（镇水）本身是牛郎，耕织园是织女，他们隔湖相望。该画面结合浪漫的粉紫色调，运用"S"构图，表现铜牛的灵魂化作牛郎与织女相会，眼中饱含渴望的场景。

　　图5. 廊如亭、十七孔桥——仙僧乘衣。结合了僧人李衮与十七孔桥的典故，以和尚和十七孔桥作为主要内容，加入荷花和廊如亭等周边景物元素，运用粉金色调，有一种佛光紫绕，慈悲为怀的整体效果。

　　图6. 全景——颐和全景。主要选取了颐和园中的佛香阁、乐寿堂、仁寿殿、长廊、铜牛、十七孔桥、廊如亭等十一栋建筑，结合中式元素如云纹等进行设计创作，色调以橙红为主色，群青、紫色来展现颐和美景，此图主要用于文具系列产品衍生。

　　全系列插画进行了文创制作延展，其中包含手账礼盒、木刻文具、丝巾、餐具、生活用品、办公用品等。

姓名：孙晨　　指导老师：朱淑娇　　院校：许昌学院美术与设计学院

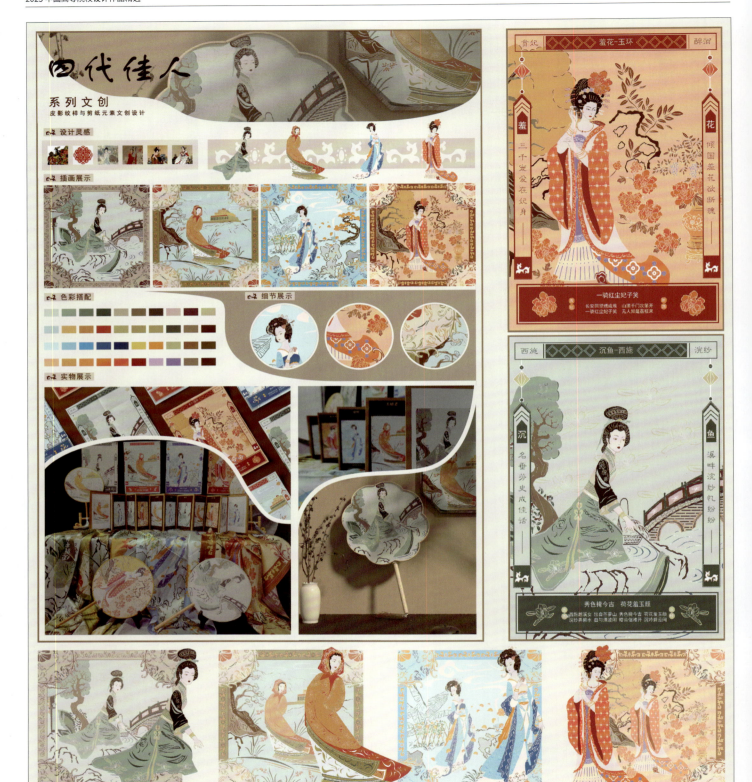

四代佳人

该作品将皮影的精美纹样进行提炼和简化，与非遗剪纸元素相融合，并从"四代佳人"的古画中提取元素，从各个朝代的服饰中提取色彩，创作出四幅插画，从而打造一系列崭新的中国传统丝巾文创。并通过传统丝巾纹样衍生，赋予"四代佳人"传统文创新的意义。希望能通过此设计让更多人感受到皮影纹样和非遗剪纸元素的韵味。

姓名：何林芮　李心男　　指导老师：朱小红　　院校：南京审计大学金审学院艺术设计学院

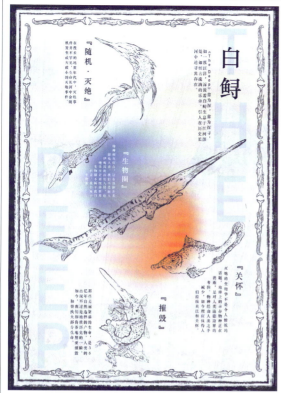
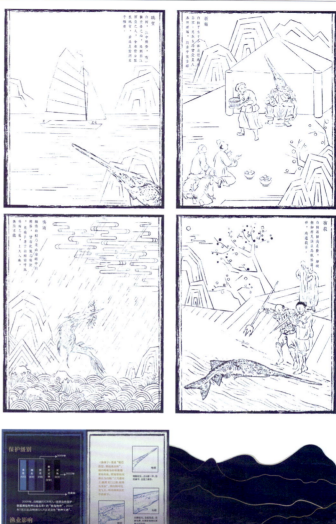
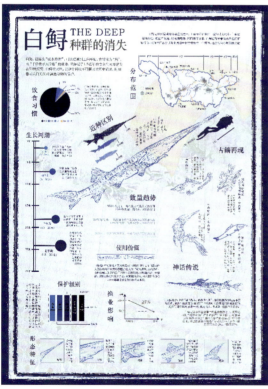
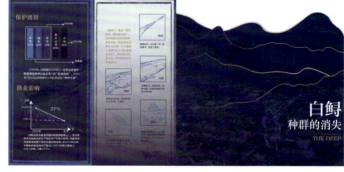
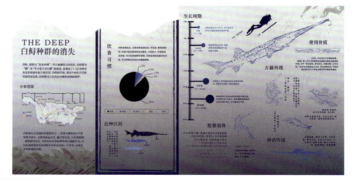

"THE DEEP"白鲟种群的消失信息插画设计

白鲟，存在了1.5亿年的生灵，它挺过了恐龙灭绝和冰川时代，却不幸在人类活跃的时代消失。2022年7月往后的日子里，我们再也见不到白鲟了，它会在天上，会在博物馆的展柜里，却不会再出现在长江里……为了通过白鲟的灭绝警示更多人，作品对白鲟进行了数据收集和分析，运用古典图谱设计风格和插画的方式来呈现，可以清晰了然地帮助人们在认识白鲟的同时，加深对濒危动物保护的关注。

姓名：余海乐　　指导老师：倪静　　院校：南京师范大学美术学院

古城印迹

灵山卫为曾经的海防要塞，之后城门和城墙遗迹陆续消失，卫城内只保留下城隍庙等少数古建筑。看着破败的遗迹，想象它过去的辉煌，又构想它的未来，不愿看到"百年古城，存于战火，毁于建设"。本作品描绘灵山卫的过去、现在与将来，描绘灵山卫的时间印迹，呼吁人们保护古遗址，文化与技术结合，传承文明。

姓名：赵英孜　　指导老师：刘伟　　院校：山东科技大学艺术学院

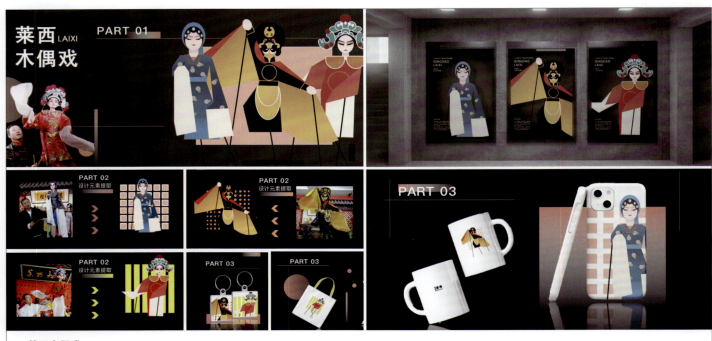

莱西木偶戏

本次设计以青岛传统民俗文化莱西木偶戏为设计对象，提取了常见木偶形象并进行几何化归纳处理，简洁明了却不失生动形象，颜色遵从木偶本身的颜色，鲜艳明亮，每个木偶形象不同，性格也不同，或蹙眉，或微笑，无论是面部神态还是肢体语言都各不相同。

姓名：范晓萱　　院校：山东科技大学艺术学院

出发！小鱼干星球

　　随着现在科技的快速发展，人们的生活节奏变得越来越快，但有些人却变得不开心。小猫不想变得不开心，告诉小女孩它想要远航，去寻找自己的快乐星球。小女孩听说后十分好奇，她好奇小猫会去哪里，她好奇小猫的快乐星球会是什么样子。于是，她们立刻踏上旅途，探寻小猫心中的快乐星球。出发！小鱼干星球。

姓名：伍淼　　指导老师：邓育林　　院校：四川音乐学院

恋恋三星堆

　　三星堆以它奇妙的造型、精湛的手艺和宝贵的文化内涵吸引多地游客络绎不绝。小女孩被妈妈带来参观三星堆博物馆，眼神金光闪闪，回家后念念不忘，在图画本上描绘眼中的三星堆；用彩色卡纸剪贴青铜面具；最后"三星堆精灵"进入她的梦乡，一同探索三星堆的神秘，但似乎"三星堆精灵"从她第一天游览博物馆时就已经注意到她了。

姓名：伍淼　　指导老师：邓育林　　院校：四川音乐学院

保护珍稀动物

本作品为两幅主题为保护珍稀动物的插画风海报。座头鲸身处一片海洋垃圾之中，鳍变成了一把锋利的刀，座头鲸身后则是工业化城市，因人类捕杀、环境破坏影响到它的生存；右图的扬子鳄身处一片血红的夕阳之中，伤口、血红色的眼泪与人类的猎杀行为相关。通过两张海报来呼吁人们珍惜动物，保护自然环境，促进人与自然和谐共生。

姓名：曹一一　　指导老师：方向东 刘艳　　院校：天津城建大学城市艺术学院

四合院里

"云开间阎三千丈，雾暗楼台百万家。"作品采用插画的表现方式，从正房、大门、整体布局各个方面详细绘制四合院。正房选取了青色瓦件，描绘了一幅夜色朦胧、细雨绵绵的场景；大门篇采用黄橙色调，描绘黄昏下宅门恢宏大气的一面；整体布局篇在色彩上使用紫色，描绘四合院唯美的落花景色。一步一景，漫步四合风光。

姓名：胡悦　　指导老师：刘珺　　院校：天津大学建筑学院

一览开封

　　该作品创作元素融合开封诸多知名景点，画面横向展开，地域属性极强，作品风格表现新颖，视觉呈现效果统一，线条明晰，色彩高饱和度，意在突出开封名胜风景线，一览开封古城不"古"的靓丽风采。

姓名：侯玉茜　　指导老师：朱建霞　宋化旻　　院校：河南大学美术学院

创无止境

　　本设计为创建未来美好、一路高速向前发展而设计，以年轻、成长、高效、创新和功能为特色创作海报，用插画的形式制成立体效果，整体色彩协调统一，视觉效果佳，突出一路发展前行，不断努力拼搏，创造未来。创新是推动人类社会向前发展的重要力量，时代发展呼唤创新。

姓名：蒙宣羽　苗卓　芮金松　　指导老师：邱春婷　　院校：西安工程大学服装与艺术设计学院

"民族之美"新疆少数民族系列插画

该系列插画作品取材自新疆少数民族：哈萨克族、维吾尔族、塔塔尔族、哈瓦族人、塔吉克族等。该系列插画的主人公意外闯入了美轮美奂的新疆，与当地人成为好友，以此故事为主题展开。画面以"少数民族人物"为主体，承载真实的新疆文化，取景当地真实风光并进行卡通插画效果处理，旨在传播新疆文化，表现少数民族风情。

姓名： 朱子骞　　**指导老师：** 米高峰　王雯雯　　**院校：** 陕西科技大学设计与艺术学院

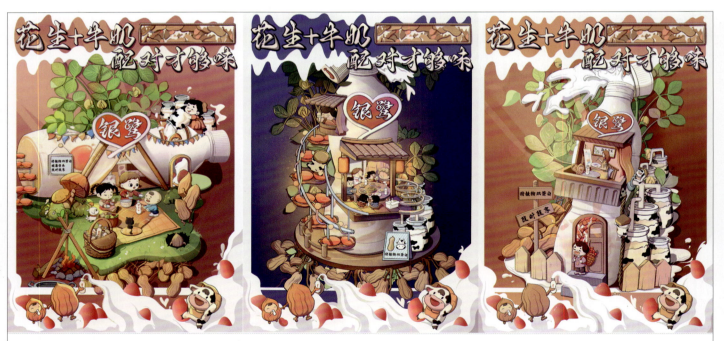

花生加牛奶，配对才够味

多幅海报均以微场景+同构手法的形式，既突出"花生+牛奶，配对才够味"的主题，同时又能体现银鹭花生牛奶具有富含动植物双蛋白的优良品质，健康又营养。野餐、绘画时刻、聚餐三个饮用的场景也能突出体现银鹭花生牛奶能够随时随享的优点，其中也将花生和牛奶拟人化处理，在富有趣味性的同时加强了画面的关联性。

银鹭花生牛奶，人们喝着放心，既丰富和提高牛奶本身的营养价值且无危害。从银鹭花生牛奶的角度以小见大，来表达食品安全、食品营养与我们的身体健康息息相关的密切联系，践行食品安全新规是人民群众最关心、最直接、最现实的问题。

姓名： 段明月　苏冉　　**指导老师：** 姜涛　　**院校：** 山东科技大学艺术学院

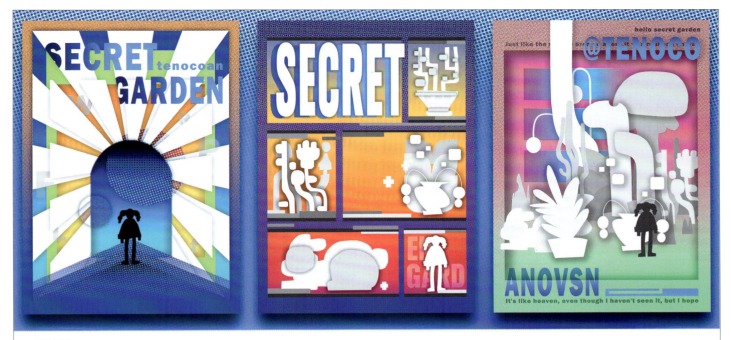

秘密花园

该作品讲述女孩通过一扇门进入绘本的世界，见识到一个奇幻的秘密花园，有未曾见过的奇异植物和巨大的兔子，女孩认为天堂不过如此。视觉上采用高饱和的背景色和灰白重叠的主体物组合在一起，模拟虚幻背景下纸上的世界。

姓名：刘紫开 李菁菁　　指导老师：丘元　　院校：江西师范大学美术学院

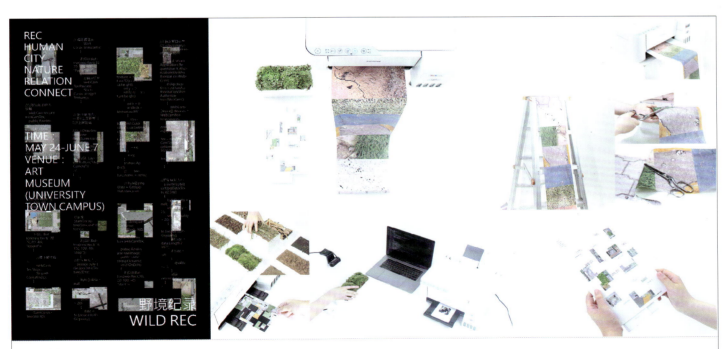

野境纪录 WILD REC

人与自然、城市之间的联系到底是什么？城市荒野在"无论多小的地块都可以存在"，打破了人们对自然在面积上的认知局限。由此我们发现鞋上的"痕迹"与日常行走的环境的肌理，构成了人类、自然、城市之间的联系，以鞋作为交互装置的载体去设计的一款代表所有人的鞋，通过鞋记录行走时所经过的场景，并把它们打印出来。

姓名：杨茜茹 陈芯盈　　指导老师：冯乔 廖清爽　　院校：广州美术学院视觉艺术设计学院

四大神兽国风插画设计

四大神兽是中国传统文化中的重要元素之一，它们分别代表了四个方位和四种属性。国风插画是一种强调传统文化元素和中国风的插画风格，因此，在设计中采用了传统文化元素和中国传统画风，使其更具美感。总之，四大神兽国风插画设计要追求传统与时尚的完美结合，以及中国文化美学的充分展现。

姓名：李玉洁　　指导老师：方向东　刘艳
院校：天津城建大学城市艺术学院

"杏"插画设计

通过塑造一对阿公阿婆的形象，对他们的生活进行描绘，阿婆在生活中的记忆力慢慢减退表达阿尔兹海默症三个发病阶段，以及阿公在身边的悉心照顾。全绘本以"杏"这个水果进行串联，同时也丰富了情节，所以也将此系列命名为"杏"。

姓名：王炜婷　　指导老师：张辉
院校：湖北美术学院视觉艺术设计学院

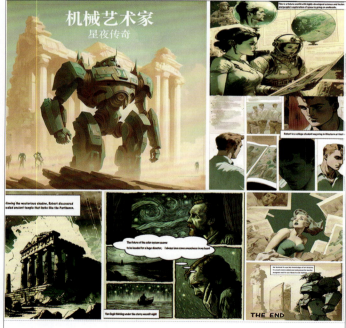

机械艺术家——星夜传奇

本设计带着"作品感"的思维方式完成，使用AI辅助创作，把传统艺术史与时下热议的AI议题相结合进行探索。故事主线将古希腊、文艺复兴、印象派等艺术史图式丰富的视觉资源挖掘到极致。同学们积极发挥设计思维与团队协作精神，通过充满故事性的情节和对奇思妙想的未来世界描绘，体现了基于前人并畅想未来的初衷愿景。

姓名：英若彤　杨舒涵　姜珊　许泽锴　钟远明　　指导老师：徐腾飞
院校：北京师范大学未来设计学院

和谐共处

用卡通的风格表现人与自然和谐共处，通过红、蓝的强对比突出主题。

姓名：孙晨
院校：许昌学院美术与设计学院

"异"插画设计

该系列作品由"异星""赤海""海岛"三幅作品组成，运用后印象派及超现实主义风格，颜色鲜艳，但不同于寻常色调。以别样的视角描绘了广东省阳江市海陵岛的风光，以鲜亮的红蓝绿怪诞色彩，为画面增添了一份独特的神秘感。"不合常理"的画面也强调了环境保护的主题，让人们思考，我们应该如何保护自然界中这些神奇的生物。

姓名：吕璐　指导老师：林青红　张峥　院校：广州华商学院创意与设计学院

"醇酎"插画设计

作品以中国白酒所蕴含的内在文化为主要意向，趣味性地进行画面的构建。系列主体物为两个前后遮挡的白酒瓶——瓶中内容物与酒瓶巧妙连接，像酒瓶中存在的微观世界。内容物的意象运用了白酒蒸馏、售卖与运输，特供白酒所联动的天灯、天坛与白鸽，还有飞天形象，共同填充美化出最终画面。并以传统山水为元素，融合展现了中国白酒文化丰富的内涵，整个画面传统、丰富而富有美感。

姓名：张奕颖 张钰欣　指导老师：廖曦　院校：江南大学设计学院

崂山"祭海"插画设计

设计选用了传统文化中常见的色彩和图案元素,如红色、黄色、龙的图案等,以使视觉效果更具传统文化气息,表达出文化传承的韵味和艺术氛围。

姓名:秦恒　指导老师:岳文婧　院校:山东科技大学艺术学院

"塞罕坝"插画设计

塞罕坝位于河北省承德市围场满族蒙古族自治县坝上区域,从茫茫荒原到百万亩人工林海,是一道守卫京津的重要生态屏障。本设计从塞罕坝的主要景点及兽鸟鱼类进行元素提取,形成了葱郁灵动的塞罕坝场景插画,宣传塞罕坝文化。

姓名:王丽波　指导老师:刘存
院校:河北工业大学建筑与艺术设计学院

"水萦花草"插画设计

该作品利用植物图案和女性形象结合,以平面化的形式搭配丰富的色彩,使我们感受时间给予我们的变化,具有强烈的人文精神。植物的生命和人的生命相交融,自然生命和人同样有幻化的悲哀与苦涩,同样有绚烂光彩,而时间更迭,万物生生不息……

姓名:董璐影
院校:山东工艺美术学院研究生院

"唐·纹"插画设计

这是两张由马克笔等绘画工具完成的插画作品，采用具有唐朝特点的人物、纹样及花卉融合而成的一幅作品，两幅插画构图采用相对、相映的格式，采用两种不同风格的色调组合而成，这样不仅在单幅作品中可以看到融合的元素，两幅插画综合来看也是相辅相成、融合的关系，给人一种低调奢华的视觉感受。

姓名：程翊桐　向彦　　指导老师：刘锋
院校：北京印刷学院新媒体学院

"津"插画设计

该插画作品选取天津传统特色文化与美食为主体进行创作，通过分格构图的方式展现多种元素，整体采用复古色彩及波点装饰，来彰显新时代下天津的独特风采与古老韵味。

姓名：李天欣　　指导老师：米高峰　王雯雯
院校：陕西科技大学设计与艺术学院

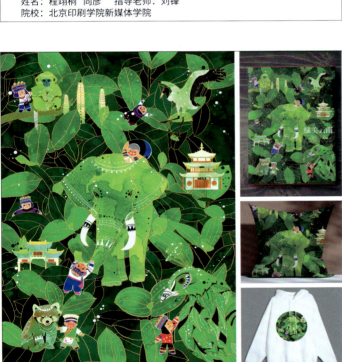

"绿美秘境·云南"插画设计

云南是一个生物多样性王国，有着丰富多样的动植物。在画面内容的创作上主要描绘了滇金丝猴、亚洲象、孔雀、小熊猫等云南的珍稀动物与云南各族人民和谐共生的美好场景，再融入云南各地的历史古迹，突出云南的文化地域特点，绘制出一幅绿色、生态、文明、和谐的"绿美秘境"画卷。

姓名：李彦君　熊朝丽　　指导老师：游峭
院校：云南艺术学院设计学院

"小兔子的梦想"插画设计

"我是只不一样的兔子，最大的梦想就是像一个人。所以我要学习人类的一切，但为什么，我还是不被人类所接受？""孩子，我们渴望都被别人接受，被别人认可的确重要，但最重要的是你自己喜欢自己。我觉得喜欢学习的小兔子很好，可喜欢种植胡萝卜的兔子也很好啊，越长大才会发现，不一样的你才最可爱，总有人在爱你。"

姓名：吴思婷　　指导老师：伏泉嘉
院校：江西财经大学虚拟现实（VR）现代产业学院

"古今·跃动"插画设计

当代阔步前进的中国，现代文明与传统文化碰撞出时代的跃动。本组作品灵感来自大连地标和非遗项目，以此为元素融进大连"白山黑水"内。作品中串联地标和非遗的飘逸祥云，如灵动的丝带勾连起低缓的山丘，又似奔涌的海浪激荡在漫长的海岸线，不仅勾勒出大连依山傍水的壮美地貌，还展现经济发展的澎湃动力和悠远流长的文化底蕴。

姓名：姚鸿芸　　指导老师：刘洪帅
院校：大连大学美术学院

"万物有灵"插画设计

本作品以水族文化进行插画设计，水族古文字体系保留着图画文字、象形文字、抽象文字兼容的特色，水族认为万物有灵而崇奉多神。而本作品旨在提高这项美丽艺术的知名度，在传承优秀传统文化的同时增加其年轻化受众，为水族水书文化注入现代活力，助力中华优秀传统文化复兴，助力高质量乡村振兴。

姓名：孔维雪　　指导老师：王远　莫彦峰
院校：中南民族大学美术学院

三代人的作息生活观察日志

随着时代发展，似乎有越来越多的理由支持着人们熬夜。本作品通过正反两面，观察少年、青年、中年三个群体，通过动物拟人，表现熬夜的人和不熬夜的人的日常碎片，尝试提醒人们熬夜对身体和生活等各方面的不利影响。

姓名：潘婧　　指导老师：李振宇
院校：江南大学设计学院

北京国潮插画

随着中国文化自信的坚定，国潮风插画现在越来越流行，且国潮风格极具生命力，笔者选取兔儿爷、景泰蓝、北京烤鸭来代表北京之礼，以国潮风格形式来展现北京文化和中华文化的独特魅力。

姓名：罗旖旎　胡炜钊　　指导老师：殷俊
院校：江南大学设计学院

Guga Duck 咕嘎鸭

 作品中 Guga Duck 咕嘎鸭采用了极简的造型设计。鸭子是一种自带"拙感"的动物，结合不同主题，变装时会产生很多反差萌，有时是上天入地的悟空鸭，有时是威严又呆萌的国王鸭。不管外表如何变化，Guga Duck 咕嘎鸭一直拥有着金子般善良的内在，还是一只会下金蛋的好运鸭！

姓名：国天依　　院校：北京电影学院数字媒体学院

乾隆的朋克幻想

 该作品是架空历史下的 IP 角色设计，通过幻想乾隆皇帝生活于朋克年代，身披镀铬金属铠甲，脚踏工业橡胶皮靴，手持中华唐刀。大开脑洞，大胆设计，将乾隆的形象一改从前。从社会学视角来看，该作品从当代文化的视角审视古代历史进程的得失。从实用角度而言，大胆开放的角色设计更有利于应用在影视与游戏创作中，是 IP 形象设计的一次大胆尝试。

姓名：罗旖旎　胡炜钊　　指导老师：殷俊　　院校：江南大学设计学院

另一面

　　虚拟人物"T 酱"是一个热爱生活、果敢坚毅、勇于表现自我、敢于对抗恶势力的女斗士，该作品对现实生活中许多女性因受制于外部力量的悬殊而造成自身敏感脆弱、委曲求全、明哲保身性格与处事风格的一种社会性思考。人物造型圆润可爱，表达本体的天真美好，利用红蓝撞色表现冲突对立，呼吁女性打破桎梏，勇敢捍卫自身权利。

姓名：周婷婷　　院校：广东科技学院艺术设计学院

"Oxygen" IP 形象设计

"OO"是为宜居之城深圳所打造的IP形象。"OO"代表深圳清新的空气，它诞生在梧桐山的密林中，只出没在环境优美的地方。头部外轮廓为深圳市地图轮廓，腮红代表深圳的主要土壤——赤红壤，蓝绿色渐变的身体代表蓝天和绿地。它代表着深圳是一座环境优美、生活舒适、具有幸福感的宜居城市。

姓名：王茜 刘洁 黄美绮　指导老师：余晓宝
院校：深圳大学美术与设计学院

"摘浪穿花" IP 形象设计

"摘浪穿花"是以中华白海豚为原型设计的一套港珠澳大桥吉祥物，表达了"亲近自然、敬畏自然、保护自然"这一理念。选取了"青州桥""江海桥""九州桥"三座通航斜拉桥进行元素提取，在花纹上与城市市花进行结合，将传统元素和时尚创意相融合，焕发新的生机。通过文旅吉祥物推广景区，促进文化传承和文化发展。

姓名：杨瑞超　指导老师：张曦之
院校：澳门科技大学人文艺术学院

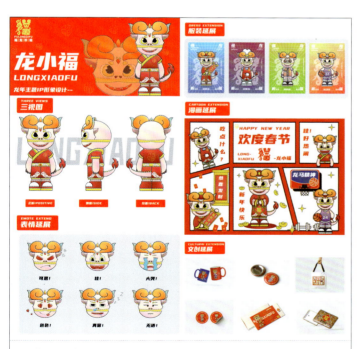

"龙小福" IP 形象设计

龙作为中国十二生肖之一，是智慧、力量、吉祥、尊贵的象征，龙小福以龙为原型，颜色采用喜庆的中国红，初衷是为大家送福、祈福，把祝福、希望传递给大家并实现愿望，是对人们美好祝福的诚挚表达。

姓名：高顺　指导老师：杨慧
院校：武汉纺织大学艺术设计学院

"进击的女战士" IP 形象设计

女生可以是千变万化的，可以是具有力量感的。这种力量感并不限于外表的肌肉，更注重内心的锻造。本作品就是女生本身能量汇聚的象征。造型设计上，一头卷曲长发映入眼帘，接着是蓝色调为主的战裙，腿部右侧连接纱摆，领口处、手臂以及战靴上镶嵌金色铠甲。除此之外，角色右手还有机械爪，用来在战斗环境中发动攻击或保护自身。

姓名：符涵　指导老师：伏泉嘉
院校：江西财经大学VR学院

"机器兔" IP 形象设计

通过打造一只调皮可爱且具有极大反差的卡通形象，既表达出我们爱玩、爱探索的创新概念，也体现了顽兔身上蕴含着的向往更深层次的灵魂自由，及寻求改变的内涵，让受众能够拥有同样的代入感。

姓名：魏郑南　　指导老师：伏泉嘉
院校：江西财经大学虚拟现实（VR）现代产业学院

"SISI" IP 形象设计

主题为"SISI"的竹叶青蛇 IP 形象设计，"SISI"为人物设计的昵称。作品以竹叶青蛇为原型，运用多种绿色元素，将角色融入原型，以上挑的眼睛和蛇独特的竖立瞳孔更加贴合蛇的形象，发尾设计包含蛇头元素，使角色特点更加鲜明。服装设计多运用国风元素，高领的短上衣彰显角色干脆利落的个性，用红色与黄色点缀蛇眼睛。

姓名：贾熙蕾　　指导老师：伏泉嘉
院校：江西财经大学艺术学院

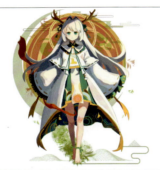

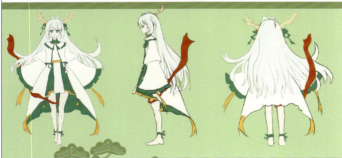

"莫高窟九色鹿" IP 形象设计

该角色灵感来自敦煌莫高窟第 257 窟的《鹿王本生图》中的九色鹿。传闻九色鹿身上有 9 种毛色，但主要为雪白色，一直在森林隐居历练，所以我选择了白绿色为主基调去绘制她。她身上的花纹采用莫高窟图纹，更添传统文化色彩。传说中看见神鹿的人会带来好运，她走过之处都生机勃勃，充满朝气。腿部绕的红带及背后的红色图腾代表的是勇敢、正义和力量。

姓名：袁乐琪　　指导老师：伏泉嘉
院校：江西财经大学 VR 学院

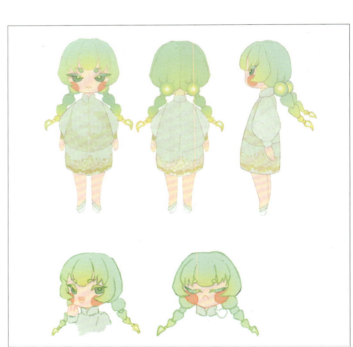

"琼琚" IP 形象设计

琼：美玉。《诗·卫风·木瓜》有云"投我以木瓜，报之以琼琚。"此设计最初构想为美玉，名称取自《诗经》，整体颜色以青色、黄色和白色为主，以翡翠为原型，服饰参考了中国传统服饰马褂和长裙，并在服饰上加了传统的海浪花纹。

姓名：张乐　　指导老师：伏泉嘉
院校：江西财经大学虚拟现实（VR）现代产业学院

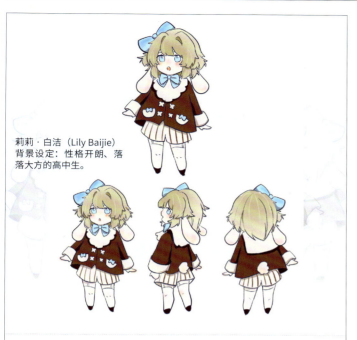

"莉莉·白洁" IP 形象设计

她有着清甜可爱的外表，总是笑容满面；她独立自主、坚强勇敢，有着很强的创造力和天赋。虽然她拥有优秀的社交技能和天赋，但她并不是一个势利眼的人，而对每个人都保持真诚友善的态度。衣服的设计俏皮可爱，裙面上用蝴蝶结作为点缀，以此贴合角色设定。颜色以深红色为主，使角色的设计有种青春热血的感觉，使整体呈现出一种生机盎然、青春活力、生生不息的感觉。

姓名：梁佳圆　　指导老师：伏泉嘉
院校：江西财经大学艺术学院

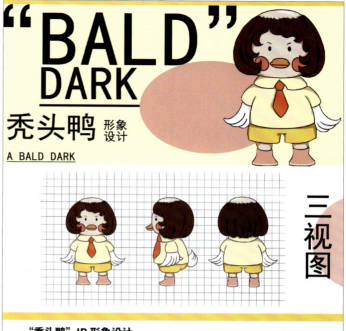

"秃头鸭" IP 形象设计

当代社畜，熬最晚的班，干最多的活，就一下子从一头乌黑茂密的头发变成了一个秃顶，以此来进行对社畜的形象设计。整体采用暖黄色色调，秃头隐喻着当代年轻人的工作压力太大，脸上带着大大的腮红，和小小的眼睛形成了鲜明的对比，给人一种清澈又愚蠢的感觉。这样的形象可以引起人们对职场生活的共鸣，并通过幽默和夸张的方式来减轻工作压力带来的负面情绪。

姓名：李荣霖　　指导老师：伏泉嘉
院校：江西财经大学艺术学院

"裳星" IP 形象设计

作品主要是将十二星座这一西方现代体系与贵州省少数民族服饰相结合。以十二星座元素为主，结合了提取的少数民族服饰的纹样、色彩与款式特点，用现代化的设计语言来展现独属于贵州的十二星座形象。

姓名：刘影　唐雪汀　　指导老师：周子鸿
院校：贵州大学美术学院

福建渔女之蟳埔女 IP 形象设计

生于海长于水，踏浪而来。这是对福建三大渔女之蟳埔女的形容，也是我此次设计的灵感来源。这个角色主要是根据蟳埔女极具特征的服饰和头饰来设定的。其服饰简朴、宽松、独特，俗称"大裾衫、阔脚裤"，便于海滩上劳作。发饰则先将头发盘到脑后，绾成一个圆髻，用鲜花串成花环，俗称"簪花围"，簪戴在绾髻四周，中间插一根象牙筷子。俗称"骨髻"。这样独特的服饰和头饰承载着渔家人的情感和深厚的历史记忆。

姓名：王佳娴　　指导老师：伏泉嘉
院校：江西财经大学艺术学院

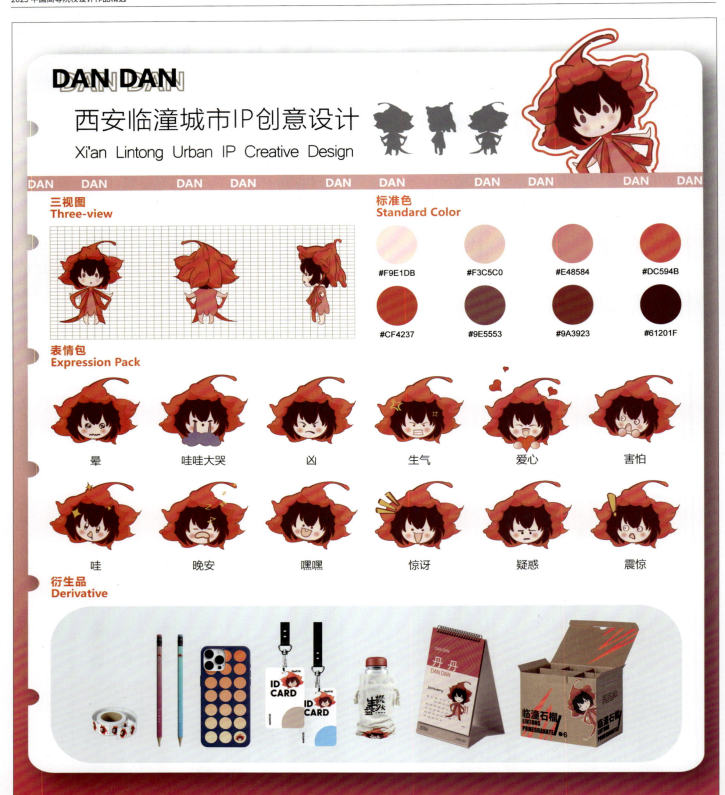

西安临潼城市 IP 创意设计

"丹丹"是以西安特产临潼石榴及石榴花为原型设计的 IP 形象。石榴花作为西安市的象征之一，象征着成熟、美丽、兴盛红火、生机盎然、子孙满堂，具有浓厚的地方文化意义和独特的美感。"丹丹"的表情包设计涵盖了"哇哇大哭""疑惑""晚安"等多种现代互联网社交中的常用表情，赋予作为西安城市象征之一的石榴花极大的趣味性，拓宽了其传播形式。此次设计围绕临潼石榴和石榴花形象进行延伸设计，创作出"丹丹"这一可爱的 IP 形象，旨在展现西安市临潼区的城市魅力和石榴花所代表的繁荣与吉祥。

姓名：张新龙 李万卓　　指导老师：林晓杰 朱爱军 焦燕　　院校：山东工艺美术学院

"晴小蜓" IP 形象设计

　　人物 IP 形象的名字叫作晴小蜓，性别女，爱好是在雨后呼吸新鲜空气。该人物 IP 的设计灵感来源于每逢雨后在空中盘旋的蜻蜓，主体形象为踮起脚尖望向"小绿苗能源"的女孩。此形象以绿色调为主，以蜻蜓的拟人形象，旨在呼吁人们共同创造绿色家园，促进可持续发展。

姓名：李照青　　指导老师：伏泉嘉　　院校：江西财经大学艺术学院

"真有趣蛙" IP 形象设计

　　以"真有趣哇"一语作为 IP 命名和设计的思路。作品中"蛙"的形象代表对冷笑话冠军"哇！够冷"的感叹，同时"趣蛙"这一代号用作冷笑话冠军的代号，理解为真有一个叫"趣蛙"的冷笑话冠军，《真有趣蛙》以蛙原型的绿色为基础，通过联想，以充分展示冷笑话冠军"哇！够冷"的形象。

姓名：刘思颖　　指导老师：伏泉嘉　　院校：江西财经大学艺术学院

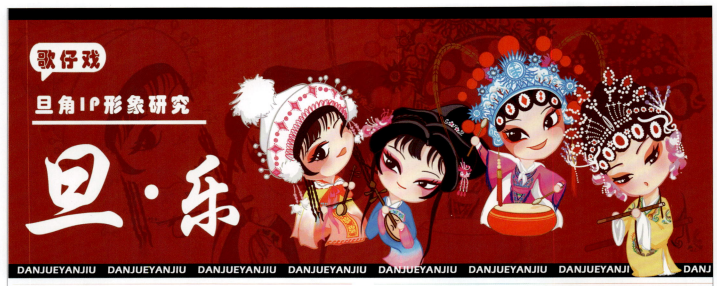

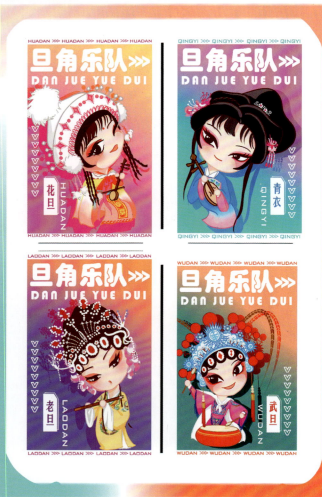

旦·乐——基于传统歌仔戏旦角的 IP 形象研究

这是一个由传统歌仔戏中四种旦角（花旦、青衣、老旦、武旦）分别演奏四种歌仔戏配乐会使用到的传统乐器（壳子弦、月琴、笛子、大鼓）所组成的旦角乐队。将传统歌仔戏的角色"萌物化"，结合周边延伸文创产品，让传统歌仔戏重新焕发出生机活力，紧跟时尚潮流，走向大众市场。

姓名：周景琰　　指导老师：过宏雷　　院校：江南大学设计学院

三花川剧团IP形象设计

此次IP设计以四川成都民营川剧团——三花川剧团为设计对象,进行IP形象的创新设计研究,通过对三花川剧团的定位、历史发展、核心人物的研究,以及结合川剧文化内涵与时代审美进行IP形象设计及内容的打造。通过充分拓展IP价值,拉近川剧文化与青年群体之间的距离,为三花川剧团的发展注入新的活力,传承与发展川剧文化。

姓名:唐娜　指导老师:张雪青　院校:同济大学设计创意学院

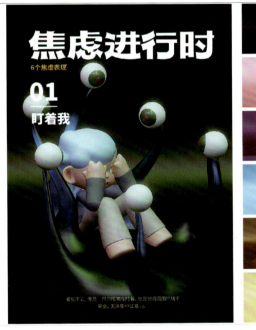

"焦虑进行时"原创IP形象设计

此主题是关于大学生焦虑情绪问题的IP形象设计。运用色彩的情绪表达和卡通造型设计IP形象。调查大学生焦虑情绪的原因及表现,寻找科学缓解焦虑的措施。并设计出6个焦虑表现及6组科学缓解焦虑的措施。角色安在即焦虑的"我",角色阿贝即积极对抗焦虑的"我"。

姓名:肖琳敏　指导老师:金帅华
院校:北京理工大学珠海学院设计与艺术学院

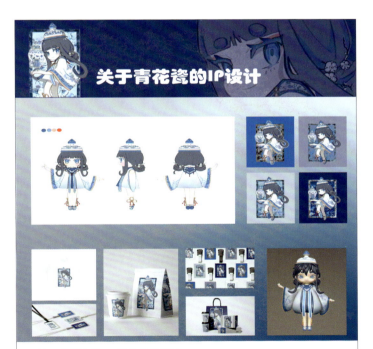

关于青花瓷的IP形象角色设计

青花瓷作为中国传统文化中的经典内容,作品以明代青花瓷发展历程为切入点,从人物纹样、花草纹样等方面出发,简单阐述青花瓷纹样特征,以期为明代青花瓷研究提供参考,结合了明制汉服,其中角色以灵动的少女来表现,减少沉闷,符合当代审美。通过结合青花瓷,希望把中国传统文化用可爱的数字化形象展现出来。

姓名:吴冰雪　唐虹娇　周庭伊
院校:江南大学设计学院

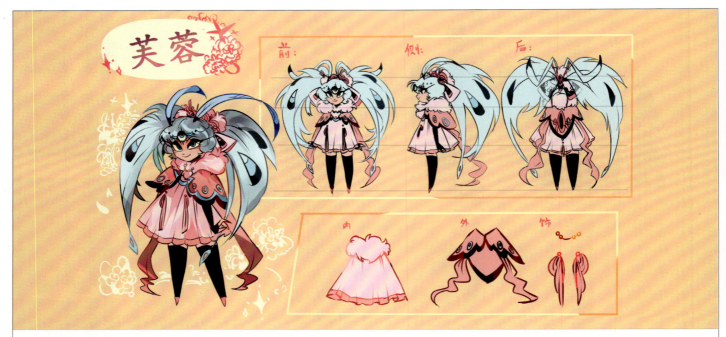

"芙蓉"戏曲 IP 形象设计

1. 采用戏曲和月神蛾元素相结合的方式，搭配粉衣花旦的配色，想体现出飞蛾绒毛蓬松轻柔的质感，舞台上优雅演出的氛围，中国戏曲的美感，融合自然中我们可以捕捉到的美；2. 芙蓉象征美丽纯洁，脱俗持久，纤细之美，刚好有力地表现出 IP 形象想要表达的设计理念，故此命名；3. 服装和装饰采用月神蛾和中国戏曲（尤其花旦）具有的相似之处进行融合设计，保留了像丝绸一样的尾翼（对应戏曲袖子）；4. 后视图更像一只穿着华丽的蛾，希望形成正反面不同的观感效果；5. 在个人喜好中进行添加和舍弃，最终设计出图。

姓名：张璇　　指导老师：伏泉嘉　　院校：江西财经大学虚拟现实（VR）现代产业学院

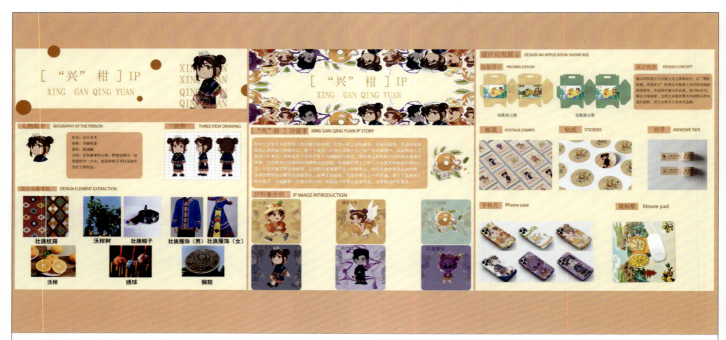

"兴"柑 IP

以武鸣沃柑为主题的 IP 设计，根据水果的好坏，把 IP 分为正反两个派系，以沃柑的外观品质做形象区分，融入广西壮族服饰元素。故事设定在正反派对决中，正派以牺牲自我来净化环境为结局，以此告诫人们要爱护环境，同时致敬那些牺牲自我点亮别人的英雄。

姓名：肖建伟　饶絮语　王升阳　　指导老师：莫力丽　　院校：南宁理工学院艺术与传媒学院

榆小狮IP形象设计

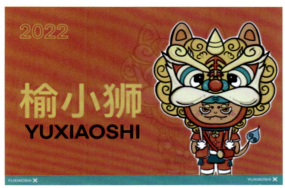

灵感来源

榆林腰鼓

榆林石狮

榆林剪纸

延伸形象及周边

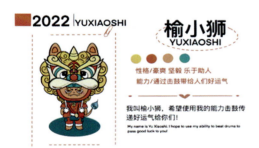

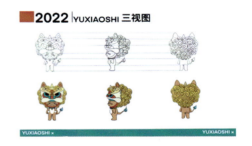

"榆小狮" IP形象设计

作品"榆小狮"灵感来源于榆林地域文化中的榆林石狮、剪纸纹样、腰鼓等主要设计元素,并运用榆林石狮的原型为基础形象,腰鼓的道具、服装、剪纸的纹样、色彩等元素转化为主视觉IP中的装饰元素,展现榆林的特色文化。并通过表情包的设计、IP周边元素等延伸"榆小狮"的相关文创产品。

姓名:梁莉　　指导老师:吕南　　院校:成都大学美术与设计学院

LUOYANGMUDAN WENHUAJIE

洛阳牡丹文化节

▶ ▶ 洛阳牡丹文化节吉祥物设计

MU;LUOLUO　　MU;LUOLUO　　MU;LUOLUO　　MU;LUOLUO

牡落落　　三视图 MULUOLUO

背　正　侧

牡落落的设计说明

洛阳牡丹文化节吉祥物设计是以女童为主体形象设计，以唐代古装、洛阳古遗迹上的蔓草纹饰和牡丹花作为造型参考；以此来增强吉祥物的亲和力，并且体现洛阳牡丹文化节的历史底蕴和厚重感。整体色调以红绿为主，取自洛阳牡丹花色，整体看起来活泼生动又不失典雅稳重。所以取名为"牡落落"，灵感来源"落落大方"这个四字成语，表现我国的牡丹花向世界展示自己的优雅姿态，并且切合牡丹花顽强但又典雅的特征。

"百变落落"

姓名：牡落落
性别：女
性格：坚强、勇敢、善良
爱好：种植花草；收养小动物

MU;LUOLUO
百变落落 ▶ ▶ ▶ 仙子落落　才艺落落　顽童落落

 害羞 SHYNESS　 开心 JOYNESS　 幸福 HAPPINESS　 梦游 SLEEPWALK　愤怒 ANGER　表情日常

 得意 OMPLACENT　 惊讶 AMAZED　 哭泣 CRY　 疲劳 WEARY　 无语 SPECHLESS

"牡落落"洛阳牡丹文化节 IP 形象及延展设计

该设计是以女童为主体形象设计，以唐代古装、洛阳古遗迹上的蔓草纹饰和牡丹花作为造型参考。取名"牡落落"，源自"落落大方"，表现我国的牡丹花向世界展示自己的优雅姿态，并且切合牡丹花顽强又典雅的特征。

姓名：孙富强　指导老师：严坤　院校：华北水利水电大学清源书院

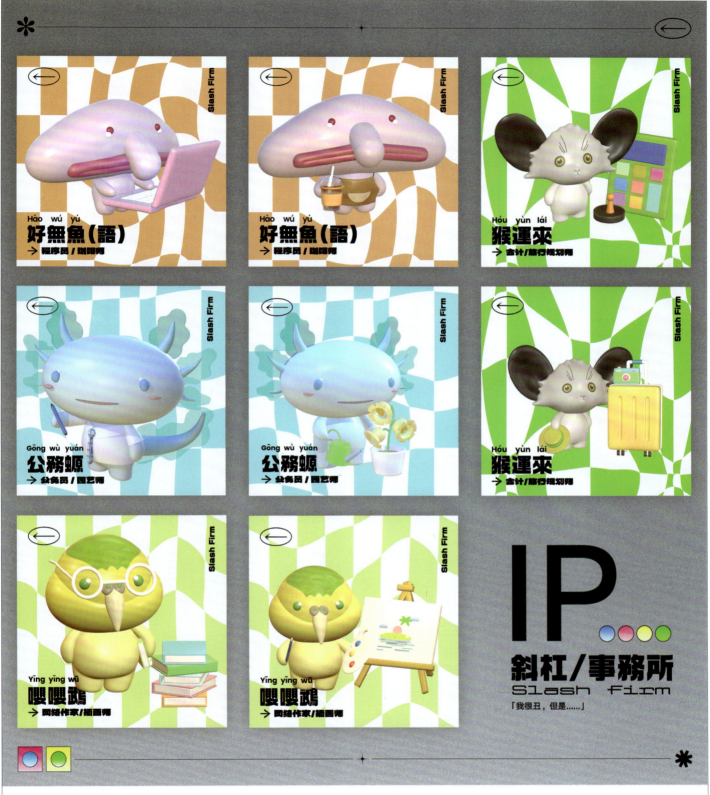

"斜杠事务所"丑陋濒危生物IP形象设计

人们往往对高颜值的生物更感兴趣。世界上有很多濒临灭绝的物种,因为过于丑陋而没有得到保护。本课题旨在为丑陋濒危的生物(以指猴、水滴鱼、美西螈、鸮鹦鹉为例)打造IP形象,结合流行和幽默元素,使年轻群体产生情感共鸣。超越外貌表面的评判标准,让人们意识到每个物种对生态系统平衡的重要性。

姓名:刘婉儿 指导老师:张雪青 龚艳燕 院校:同济大学设计创意学院

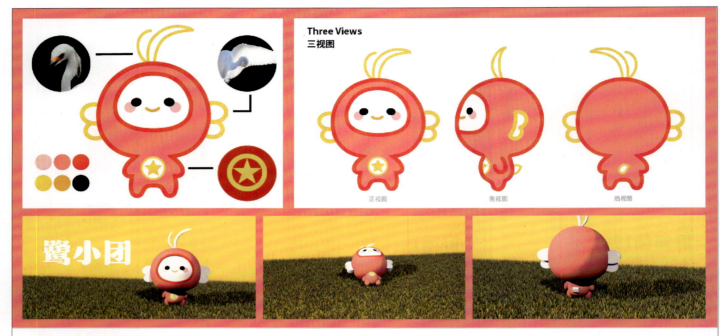

"鹭小团"IP形象设计

顾名思义，鹭小团的主要设计理念是糅合厦门"鹭岛"最具代表性的象征——白鹭和共青团团徽设计而成的。

在吉祥物形象的设计上，着重突出了白鹭极具特色的羽冠，以及将它的翅膀特殊地处理成了鹭小团的耳朵。在配色上，我们选用了白鹭的特征黄及富有朝气的西瓜红作为鹭小团的主要配色，在契合红色主题的情况下也迎合了当代青少年的主流审美。在细节处理上，鹭小团有着亲切的豆豆眼，红润的脸蛋，以及微微扬起的脑袋。整体塑造了憨态可掬、朝气蓬勃的吉祥物形象，不仅极具特色，而且还展现出了中国青少年应有的那股"精气神"。

姓名：金沛霖　　院校：厦门大学创意与创新学院

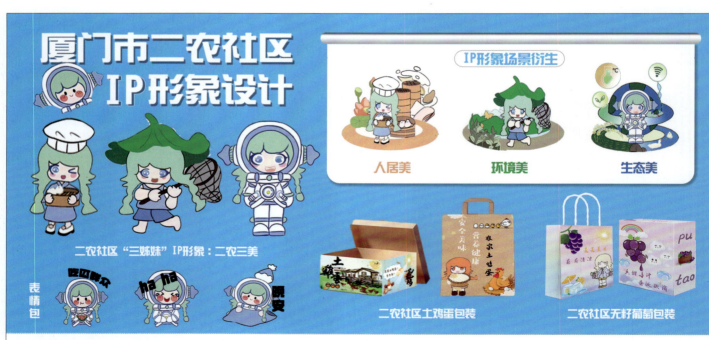

"厦门市二农社区"IP形象设计

乡村振兴背景下，厦门市集美区后溪镇二农社区积极实施"人居美、环境美、生态美"三大工程。本设计通过挖掘二农社区的地域文化元素，融合科技、生态的设计元素，塑造了二农社区三姊妹"人居美""环境美"和"生态美"的IP形象，并将IP形象进行衍生，设计了卡通场景、表情包及农副产品包装等内容。

姓名：程倩　周琳　　指导老师：郑逸婕　　院校：厦门华厦学院商务与管理学院

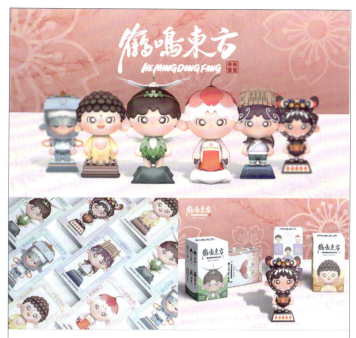

"鹤鸣东方" IP 形象设计

该设计是基于对家乡河南省鹤壁市人文风貌探索的城市 IP 设计作品。以中原地区传统农耕文明下"勤劳奋斗"的人物为原型,设计 IP "鸣鸣";从"城市文脉""历史积淀""民生民俗"三个维度丰富形象,活化 IP。希望通过对名不见经传的小城的设计探索,呼吁人们对家乡的关注,常回家看看。

姓名:陈进 朱子骞 侯美玉　指导老师:米高峰 高凯
院校:陕西科技大学设计与艺术学院

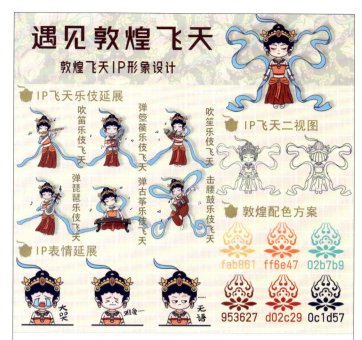

"遇见敦煌飞天" IP 形象设计

敦煌作为我国著名的旅游名城,拥有深厚的历史文化底蕴,通过为敦煌飞天打造 IP 形象设计,还可以将敦煌特有的文化价值传播得更广、更深入人心。敦煌飞天形象作为敦煌壁画的名片,具有很强的地域代表性,敦煌飞天形象设计是一种祥瑞、自由的象征,寓意了人们对于美好事物的追求和向往。

姓名:艾格良　指导老师:刘美含
院校:天津理工大学聋人工学院

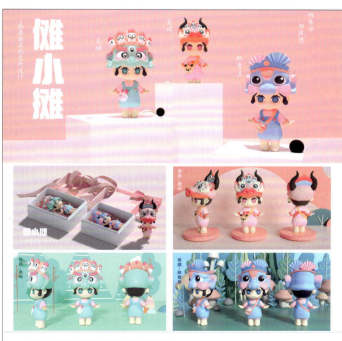

"傩小摊" 傩舞面具形象化设计

傩文化为我国的传统文化,傩舞文化的面具造型可谓是千神千面,无一重复,选取具有代表性的"羌姆""查玛""跳曹盖"面具,傩文化面具与现代化潮玩的艺术性、系列性相契合。并且古时候有用雕刻的方式制作的傩面具,现代有手工制作而成的潮玩,从某种意义上来说,这也是古与今的传承,古与今的对话。

姓名:董佳文　指导老师:刘美含
院校:天津理工大学聋人工学院

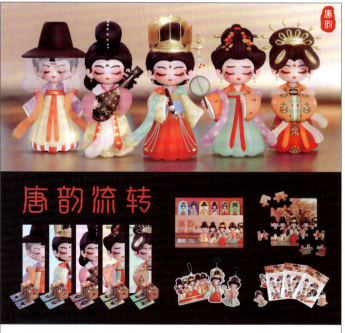

"唐潮女子" IP 形象设计

该设计灵感来源于唐朝仕女艺术与唐朝女子装束,以文物、史料书籍、民间传说为基础,通过审美变化的角度展现大唐女子丰富多彩的面貌,打造具有时代特征和文化基础的 IP 形象。从初唐到晚唐,从绮罗到髻鬟,从王公贵族到女侠客,"唐韵流转"包含了唐文化传承中的创新,同时也寄托了现代女性的个性化和多样化。

姓名:胡婉清　指导老师:孙磊
院校:山东工艺美术学院

"绿竹" IP 形象设计

精致的面容体现绿竹的人物特征，从头簪的设计运用到古代女将军的发束，更显英姿飒爽，而一侧的配饰鲜花，也凸显了绿竹的温柔与美丽。精致的腰束，别致的绣花，在不经意的地方展现人物的形象特点，在充满飒气的同时又不失魅力。

姓名：王庆伟　指导老师：伏泉嘉
院校：江西财经大学艺术学院

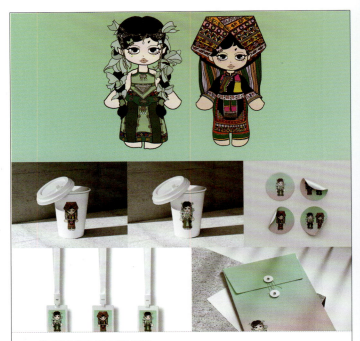

"云南之旅" IP 形象设计

作品以云南少数民族"哈尼族"与"傈僳族"为表现基础，以民族服装装饰为依据，充分展示了"云南之旅"IP；色彩选用少数民族服装原有颜色，多为红色、蓝色、绿色与白色，颜色呼应主题的元素，云南少数民族特色元素，以两个民族作为IP与社会大众沟通，快速与观众建立联系，能够让大众更多地了解云南民族特色，促进民族文化交流和传承。

姓名：郑晓仪　指导老师：黄海添
院校：广州商学院

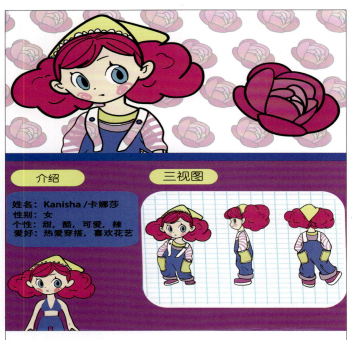

"卡娜莎" IP 形象设计

2023年，多巴胺穿搭一炮而红，再结合可爱的形象，创造了法式田园风的卡娜莎这一IP形象。她的发型灵感来源于爆米花，这样有点儿夸张的发型加上亮丽的颜色，视觉冲击力强。卡娜莎特别有自己的想法，想做什么就做什么，很自由。她不被社会的压力所影响，更多的是寻找属于自己的生活方式。她的个性可甜、可酷、可辣，这样的女孩谁见了不喜欢呢？

姓名：骆凌　指导老师：伏泉嘉
院校：江西财经大学虚拟现实（VR）现代产业学院

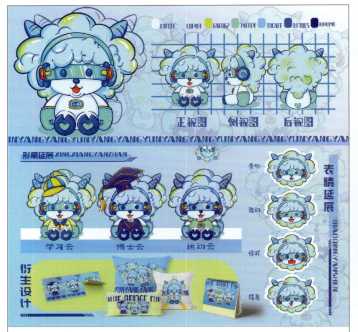

"云阳羊" IP 形象设计

该设计以毛发像云朵一样的绵羊为原型，顺应"云学习"热潮，将云朵和绵羊毛做同构设计，在IP的形象设计上选择更具科技感的眼镜和耳机进行装饰，手套的设计选择更加科技的光泽材质，胸前用字符进行装饰，切断的字符代表着科技对生活的双刃剑。整体可爱的造型和亮眼的配色拉近了与用户之间的距离，提高品牌亲和力。

姓名：张丽娟　朱子骞　杨小晖　指导老师：米高峰
院校：陕西科技大学设计与艺术学院

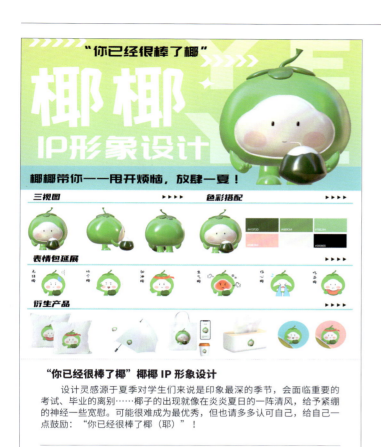

"你已经很棒了椰"椰椰 IP 形象设计

　　设计灵感源于夏季对学生们来说是印象最深的季节,会面临重要的考试、毕业的离别……椰子的出现就像在炎炎夏日的一阵清风,给予紧绷的神经一些宽慰。可能很难成为最优秀,但也请多多认可自己,给自己一点鼓励:"你已经很棒了椰(耶)"!

姓名:姚卓群　　指导老师:伏泉嘉
院校:江西财经大学艺术学院

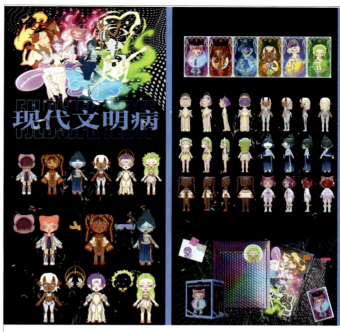

"现代文明病"IP 形象设计

　　设计灵感基于《小王子》里对现代文明病的暗喻和对现代文明社会人群中存在的一些典型行为所设计的系列 IP 盲盒。借鉴《小王子》中主人公游历各个星球为背景,将包装设计为星球,每个 IP 形象对应不同颜色的星球。

姓名:刘雅文　孟媚　胥冬子　　指导老师:殷俊
院校:江南大学设计学院

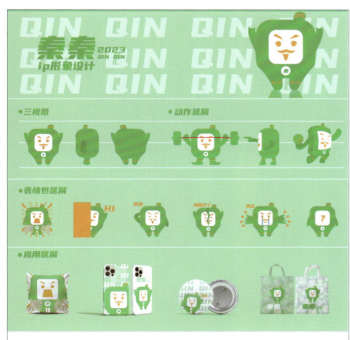

"秦秦"秦兵马俑 IP 设计

　　IP 形象"秦秦"的设计灵感来源于秦兵马俑文化,提取秦兵马俑代表性元素进行 IP 形象设计,主色调使用青绿色,代表生命,代表希望。脚部纹样提取了传统纹样——吉利纹,整体面部表情活跃,表现"秦秦"乐观、向上的态度。

姓名:黄飞　　指导老师:翟兵
院校:北京工业大学耿丹学院国际设计学院

"少女的宇宙论"IP 形象设计

　　外貌特征:露斯亚有着柔软的粉色长发,蓝色的眼瞳,身材娇小玲珑,常常扎着双马尾,展现她俏皮可爱的一面。服装样式:作为中世纪贵族,露斯亚的服装以简单高贵的配色为主。她穿着一套简洁而富有设计感的长裙和蕾丝衬衫,头上和脖颈都点缀着黑色的蝴蝶结。个性特点:性格开朗,有一点傲娇属性。

姓名:宁颖茹　　指导老师:伏泉嘉
院校:江西财经大学艺术学院

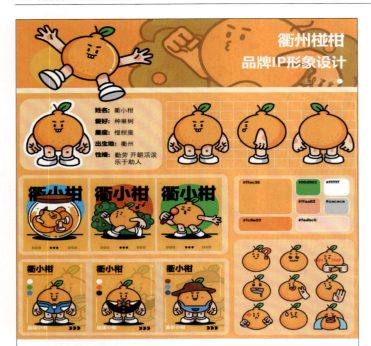

"衢州椪柑"品牌 IP 形象设计

IP 的形象灵感来源于衢州椪柑，以橙色为主色调，以绿色作为点缀，提取了椪柑果形较大、呈高扁圆形、油胞突起、有光泽等特点作为形象设计来源，保留了最直观的椪柑形象，有效地传达出椪柑的特点，将面部五官集中化设计，与较大的体形形成对比，增强印象感。

姓名：杨雨萱　　指导老师：曹阳
院校：中南林业科技大学家具与艺术设计学院

"幸福兔"系列 IP 形象设计

以公务员、工人、农民、医生四种职业为创意原型，设计出"幸福兔"系列 IP 形象。通过提取具有代表性的服饰元素，在统一的"兔"形象上进行造型延展，在线条的勾勒上考虑粗细节奏的变化，并基于配色和谐原则进行上色。展现出劳动人民在工作时的精神风貌和奋斗姿态！

姓名：廖奕升
院校：广州大学美术与设计学院

"兔小年"IP 形象设计

选取民间工艺的老北京兔儿爷为设计元素，借鉴兔儿爷帽子的外观特征，使眉心加上一点红，再与衣服上的"福"字相结合，给人一种喜庆且讨喜、亲和力十足的感觉，如今已成为最具代表性的北京非物质文化遗产之一，具有很高的文化价值。

姓名：王欢　　指导老师：刘美含
院校：天津理工大学聋人工学院

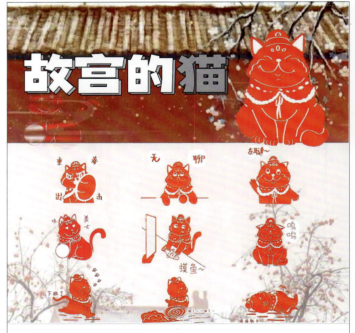

"故宫的猫"表情包设计

本作品以御猫为主题，采用中国传统文化剪纸艺术风格。将中国传统文化与故宫的猫结合。本组表情包一共由 9 个 GIF 表情包组成，分别为"摸鱼""哭泣""惊讶""溜走""不听""重拳出击""无聊""下班""躺平"。内容风趣搞怪，适合不同年龄段人群使用。将传统剪纸与现代生活相结合，丰富聊天氛围，更能吸引使用者。

姓名：徐雨安　乔张纯　王越　　指导老师：卜一平
院校：沈阳师范大学美术与设计学院

"纸莎草纸"表情包设计

　　埃及有着古老的历史文化和独特的艺术风格，留存了大量精美的艺术作品。借助表情包的形式，可以将这种艺术风格以一种戏谑而随意，同时又能以春风化雨的方式传播给大众。这套表情包选取了埃及中王国时期艺术作品中的局部进行重新创作，表现活泼可爱的生活场景，通过表情包来传达艺术与文化的形式。

姓名：王一帆　　院校：清华大学美术学院

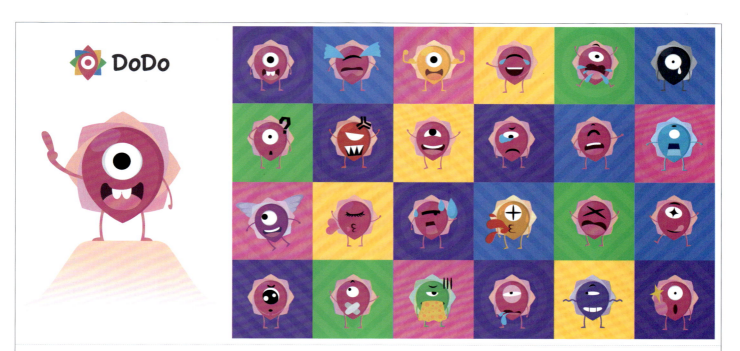

"DoDo"表情包设计

　　DoDo 是以其标志为原型加以卡通化的小怪物。独眼、四肢纤细、红色皮肤、身披盔甲是 DoDo 的形象特点，当它在遭遇"石化""发怒""呕吐"等身体不适的情况时会变成不同的颜色。包括开心、难过、发怒、大哭等基本表情和卖萌、石化、飞走、流汗等衍生表情。

姓名：黄金梅　　院校：广州商学院艺术设计学院

基于艺术史的表情包设计

自杜尚和达达主义开始，人们有意识反叛传统艺术作品的"光韵"。创作团队把西方油画和更新迭代频繁的网络热梗融合成表情包，赋予曾经高不可及的名画另一种存在的形式和活力。本表情设计以另一种视角看待"大师"们的"经典"与"高贵"，对"大师"的作品进行再创造，具有广泛的可传播性与可玩性。

姓名：刘泽枫 任川 尹博 赵艺创　指导老师：徐腾飞
院校：北京师范大学未来设计学院

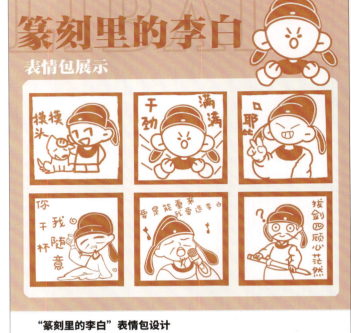

"篆刻里的李白"表情包设计

本表情包作品以中国非遗技艺——篆刻为表现形式，围绕诗人李白进行设计，方寸之间，尽显诗仙气质。在李白洒脱豪迈的形象和著名诗句中，融入日常情绪表达，名句层出，欢乐玩梗，紧跟潮流，趣味无穷。

姓名：谭晶 李美玲　指导老师：卜一平
院校：沈阳师范大学美术与设计学院

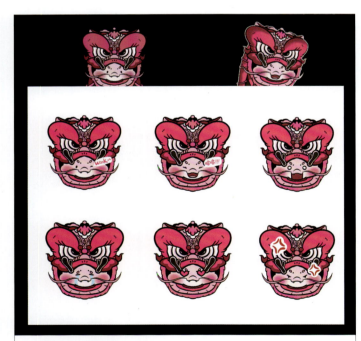

"醒狮文化"表情包设计

在全球化趋势日渐加强的今天，对中国优秀民族文化的传承与创新赋予了新的内涵，使其具备融入现代生活的生命力便成为拓展中国传统文化内涵的重要课题。醒狮，作为我国非物质文化遗产中极具代表性的民间艺术，蕴含着独具地方特色的民俗文化与艺术特征，是传统文化传承与创新课题中重要的组成部分。

姓名：梁菊珍　指导老师：冯文苑
院校：广西工商职业技术学院信息与设计学院

华夏娱戏

本版表情包灵感来源于中国传统的赌桌游戏或占卜活动，分别为骰子、牌九、麻将、抽签和算卦。因为这些项目都与运气有关，所以用于祈求好运或祝福好运。

姓名：范奕丰　指导老师：卜一平
院校：沈阳师范大学美术与设计学院

3

环境艺术篇

ENVIRONMENTAL ART DESIGN

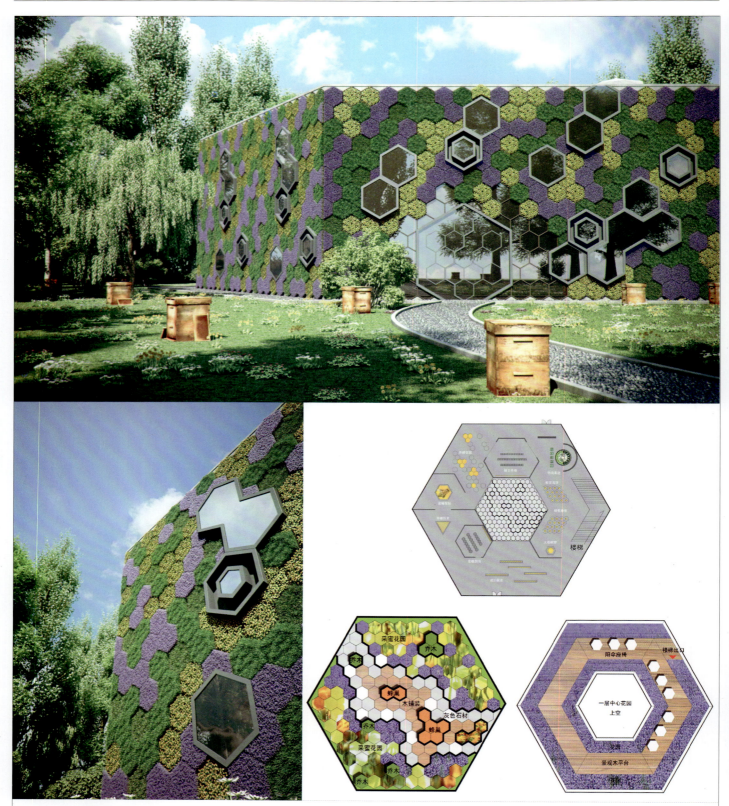

"有巢"蜂博物馆建筑设计

设计通过蜂巢形态体现"有巢"蜂博物馆的主题。建筑外立面采用蜂巢形状垂直绿化模块与窗洞结合的方式,突出建筑的生态性与设计感;外墙及内庭院绿化植物品种选取部分蜜源植物,吸引蜂类及其他昆虫觅食,营造良好的生境,增加博物馆的生物多样性。本方案为国内某著名蜂蜜品牌博物馆实际项目设计方案。

姓名:杨震宇 李笑寒 院校:北京城市学院,北京理工大学艺术设计学院

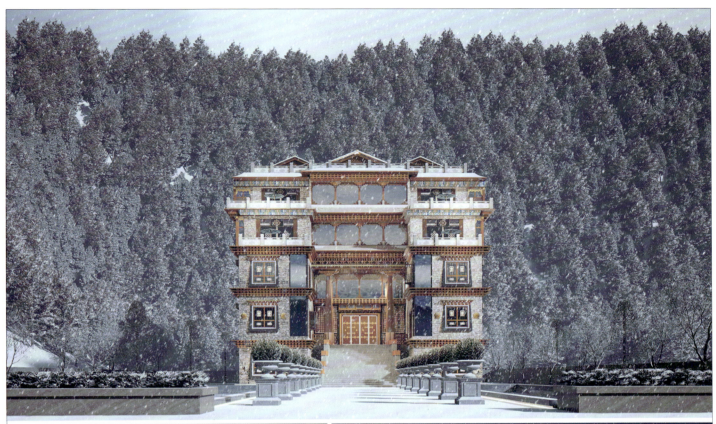

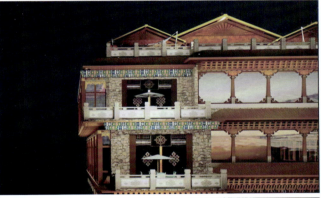

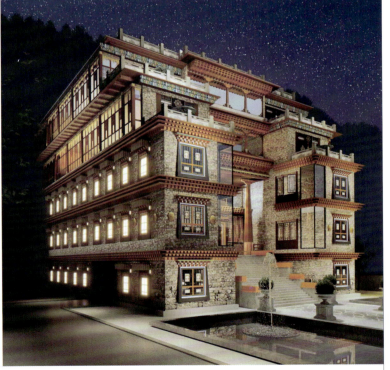

佛语空间

把建筑设计成一个坐着看风景的佛。这座建筑的商业定位是特色民宿酒店，它坐落在风景宜人的阿坝藏族羌族自治州古尔沟，建筑空间以面朝风景为主要展现窗口，把美丽的风景引入房间。建筑外观运用多种藏族和汉族特有的元素：斗拱、雀替、庑殿顶、白玛曲孜、旋子彩画、牛头窗，用融合式的建筑形式推动两族文化的传承与发展。设计师将"美学、空间学、宗教学、哲学、科学"整合为一体，把建筑融入整个风景，使之成为古尔沟标志性建筑。

姓名：黄俊森　　院校：电子科技大学

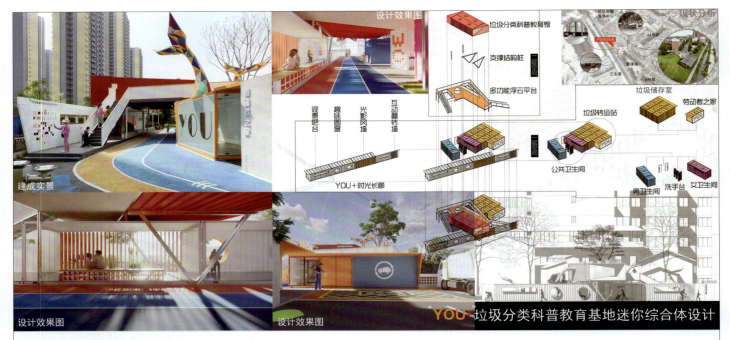

"YOU+"垃圾分类科普教育基地迷你综合体设计

该设计为成都温江区游家渡社区垃圾分类科普教育基地迷你综合体的建筑设计，建筑面积为304平方米，集垃圾分类转运、劳动者之家、科普教育馆、时光长廊、浮云平台、卫生间几大功能为一体。设计利用集装箱为基本单元形体，将各个空间进行有序合理的功能组合和交通流线组织，并利用色彩来进行划分，形成丰富有趣的流动空间。

基金项目：四川省教育厅创新团队项目（自然学科）《"互联网+"智能产品设计与研发》，项目编号：16TD0034。

姓名：唐毅　院校：四川音乐学院成都美术学院

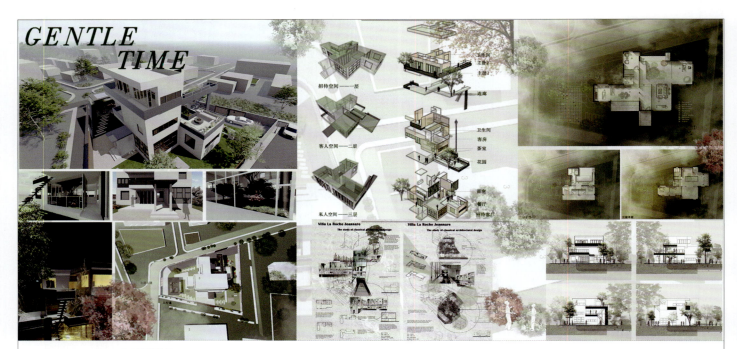

"GENTLE TIME"建筑设计

作品主题是打造"岁月缱绻，葳蕤生香"的宜居建筑生活环境。该建筑为主要由两姐妹居住的两人别墅，不过，也欢迎游客来住宿。主入口在南侧，北侧有一个私人通道和停车场。主人和宾客的行动路线是分开的，分别有相应的楼梯和视觉场景，互不干扰，各有风格。

姓名：吴昕垚　指导老师：王蓉　施济光　院校：鲁迅美术学院建筑艺术设计学院

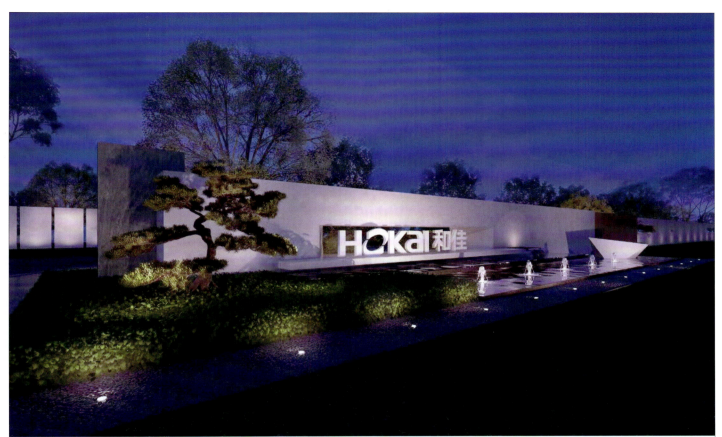

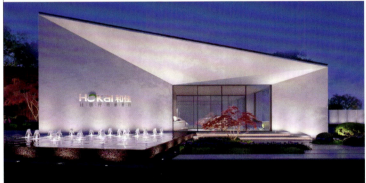 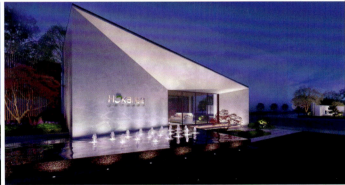

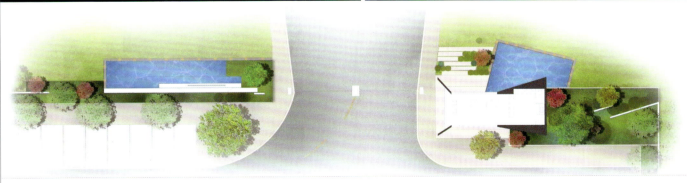

珠海和佳医疗工业园入口设计

　　这个方案采用三角形组合设计，融入水景和景观墙元素，符合中国风水观念，完美结合企业形象。整体形态采用现代简约设计语言，周边环境注重绿化和生态，采用节能环保技术。这个工业园入口将成为一个充满文化底蕴和生命力的场所，为人们带来美好体验和感受。

姓名：张国鹏　　院校：北京理工大学珠海学院设计与艺术学院

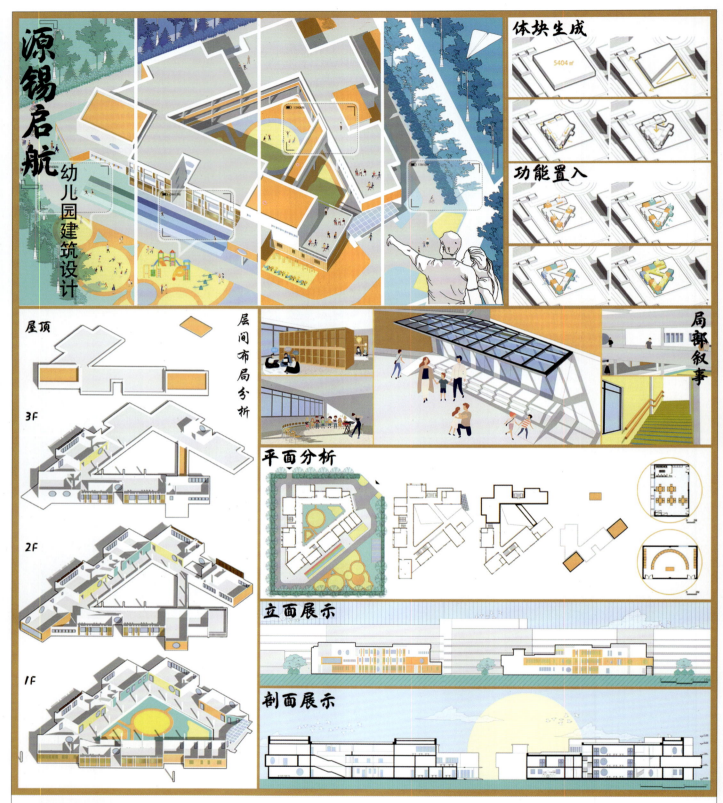

"源锡启航"幼儿园建筑设计

源锡启航幼儿园位于江苏省无锡市滨湖区，其东面与北面是住宅小区，西面是沿街用房，总规划面积为5404平方米，园内人数规模在320人左右。建筑突出方形体块关系，立面组织高低错落，空间变化丰富有序，色彩明快。廊下空间与体块的穿插配合形成富有视觉序列的视线走廊。

姓名：王俊淳　　指导老师：罗晶　　院校：江南大学设计学院

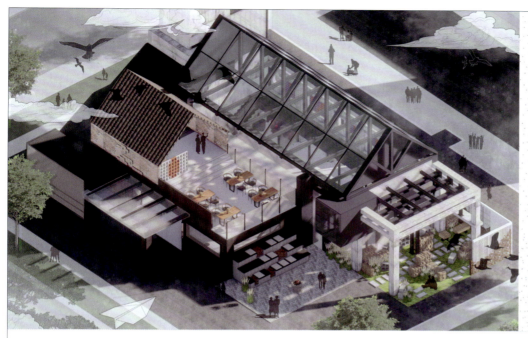

"酒·忆"基于延续社区旧酒厂记忆与激发社区活力的空间改造

　　该设计项目是一个旧地改造项目，目的地位于中国广东省广州市的庙贝村。原场地存在破旧、无人管理、空间利用率不高、有废弃空间等问题。在空间上，本项目由七个不同的活动空间组合而成，有酒吧区、餐饮区、活动区、观赏区等，各区联系密切，动线明确。本项目亮点在于其活动区，该区域没有过多设计形式固定的空间，可塑性强。在改造旧建筑外表方面，本项目采用了尽量保留旧材质的做法，在保存了酒厂的基本外观与旧材质的同时，加入了现代的新元素，旧有所旧，新有所新。创造了一个来自农村的旧品牌庙贝酒的历史与现代相交互的场景，让参观者的心理处于一个与自然融合且沉浸于历史的状态。

姓名：潘颖诗 伦伟楷　　指导老师：白颖　　院校：广州理工学院艺术设计学院

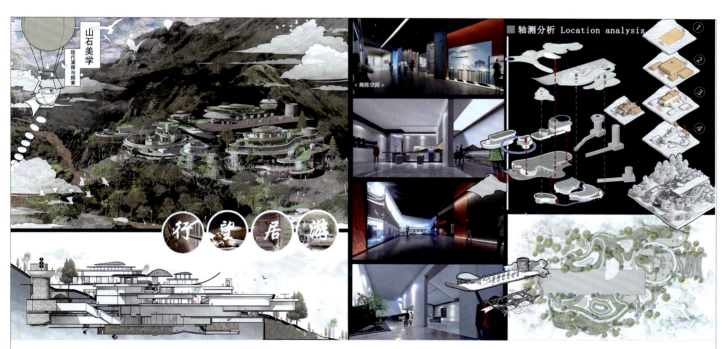

"山水之乐·玩石之趣"山石美学的现代演绎与探索

　　本作品凝练石之质，挖掘石的自然属性，设计以特色的石疗愈与石展陈空间、自然之石与艺术之石，为乡村游客提供绘、听、演空间，注重疗愈空间的精神建构与机能恢复。综合生活、康养、文旅、艺术等功能打造自然山野中的艺术疗愈空间，在设计过程中考虑建筑与本地产业的结合，为乡村文旅发展提供一定的产业发展规划与引导，充分发挥建筑场域价值。设计的疗愈馆主打以自然与艺术途径实现老年人群以及都市人群的身心疗愈。通过挖掘古今中外关于石相关资料，设计团队选取中国传统文化中的"圆融"哲学，以石为媒介，归纳出石所具有的"朴、静、稳、坚、凝、古、奇、厚"特点，并将其融合于整体的环境设计中。

姓名：王兆晖 张泽桓　　指导老师：赵廼龙 孙奎利　　院校：天津美术学院环境与建筑艺术学院

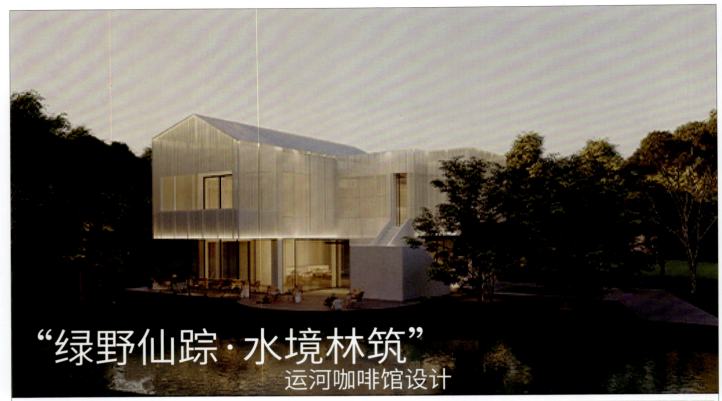

"绿野仙踪·水境林筑"
运河咖啡馆设计

咖啡生活　**实体经济**　公共空间　**绿色**
现代风格　景观融入　**多种体验感**　**建筑**

"绿野仙踪·水境林筑"运河咖啡馆设计

本项目为水边林间咖啡馆设计。此咖啡馆位于运河旁边的密林中，以现代新型材料进行建筑改造，外墙材料可以根据光线强度改变颜色。在入口处辅以景观造型形成半开放空间，增加公共空间的同时，使得人与自然的沟通更为融洽。建筑周围景致引人入胜。

姓名：肖文溪　吴雅慧　曹诗瑜　　指导老师：罗珊珊　侯玉杰　　院校：苏州百年职业学院艺术设计学院

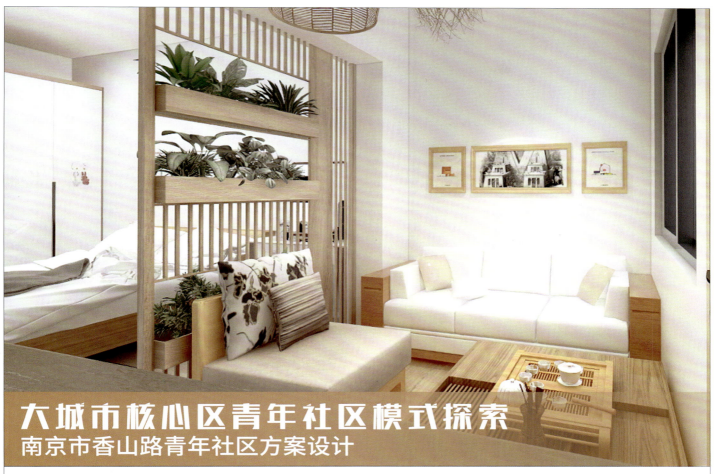

大城市核心区青年社区模式探索
南京市香山路青年社区方案设计

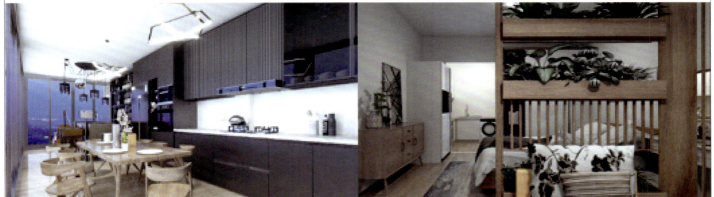

大城市核心区青年社区模式探索——南京市香山路青年社区方案设计

 本案位于南京市建邺区腹地，周边住宅房价较高。对于青年上班族来说，高昂的房价是一种巨大的生活压力。因此，建造青年公寓成为当务之急。将现有厂房改造成为青年公寓，满足青年人日常生活和娱乐需求，让青年人也能享受到大城中心区带来的福利。该青年社区模式旨在营造灯火阑珊中仰望满天繁星，憧憬美好未来生活的"美妙愿景"。

姓名：肖文溪 吴雅慧 王嘉俊 指导老师：罗珊珊 高慧琳 院校：苏州百年职业学院艺术设计学院

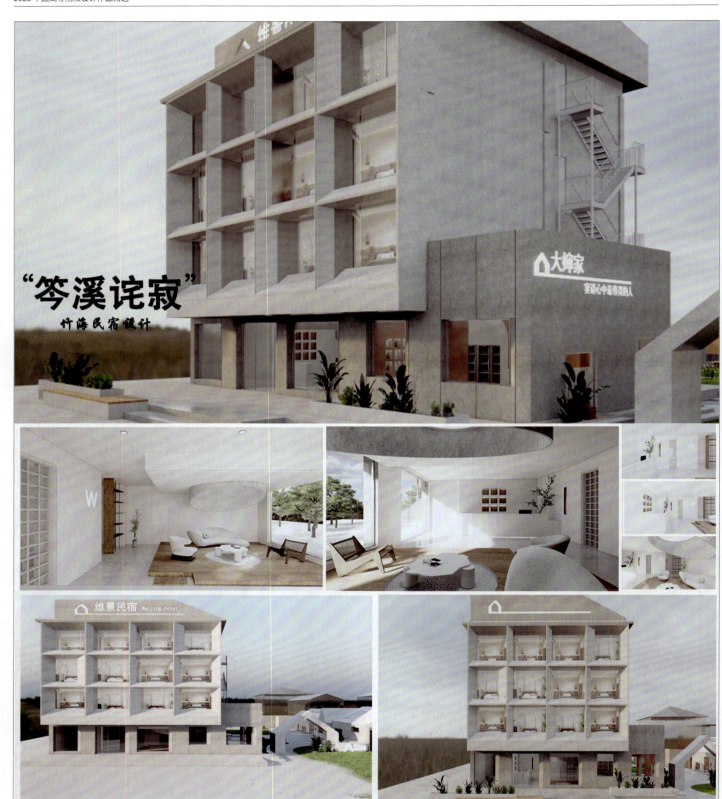

"笒溪诧寂"竹海民宿设计

　　该项目地处浙江省安吉县，建筑后有小山，建筑面积约360平方米，高3米，现计划将民居改造为民宿。根据需要分割室内空间，将传统建筑进行拆分与重组、摒弃与保留，寻找它们之间有机结合的可能性。为避免枯燥，对斜切面的宽度进行设计。通过地台、床头护板等的几何造型，对房间进行动静分区，而抬高的地台适宜人们久坐休息。

姓名：吴雅慧　赵彦霖　肖文溪　　指导老师：罗珊珊　陈曦　　院校：苏州百年职业学院艺术设计学院

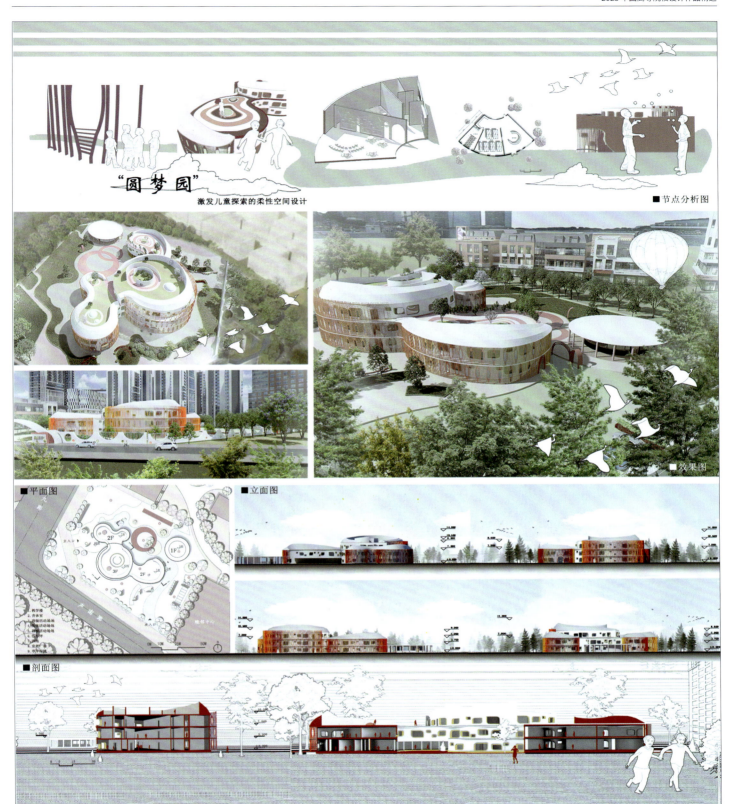

"圆梦园"激发儿童探索的柔性空间设计

　　幼儿园是一座可以阅读、聆听、感受的成长容器。这个空间是自然的、柔软的。众多高低错落、宽敞的圆弧形窗户给孩子们提供观看世界的不同角度。鲜艳的外围镂空立面，如梦如幻，像一把保护伞，将孩子们保护在五彩的童话世界里。屋顶的绿植吸引孩子们探索自然，与自然共成长。圆形的建筑形体柔和了空间氛围，让人一眼看不到终点，吸引小朋友去探索、嬉戏，在其中度过美好的童年时光。

姓名：刘思语　　指导老师：范剑才　　院校：江南大学设计学院

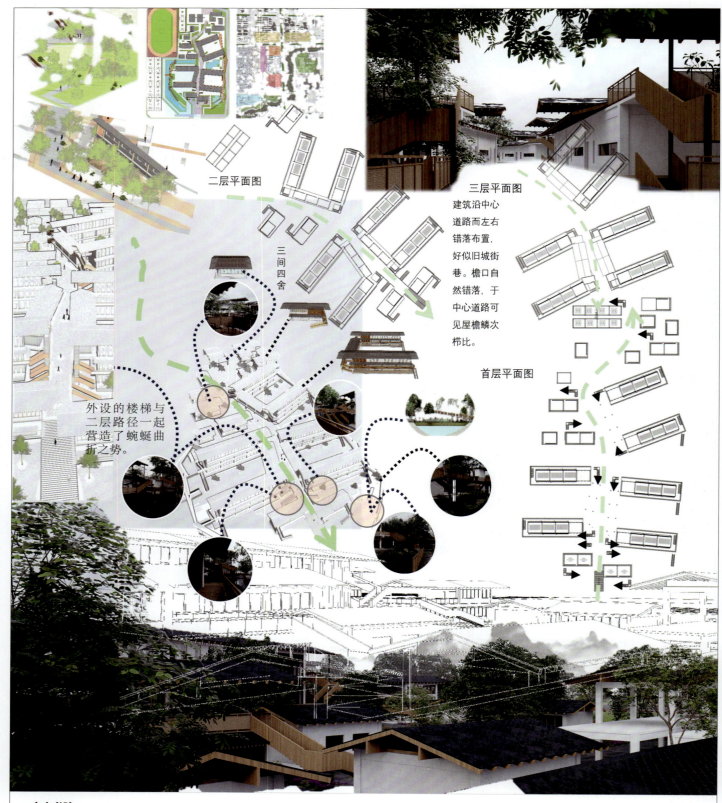

中山书院

本项目为设计中小学学校建筑，借鉴了传统民居建筑和中国传统园林的意韵，将自然融入建筑之中，同时注重营造和材质的运用，多种木质材料减少了建筑的冰冷感，增加其韵致。借鉴皖南民巷的房檐错落和自然曲折，增加其随意感。一步一景的自然感和随意感是本设计的内在表达。

姓名：吕祺沛　　指导老师：温腾飞　　院校：河北工程技术学院建筑与设计学院

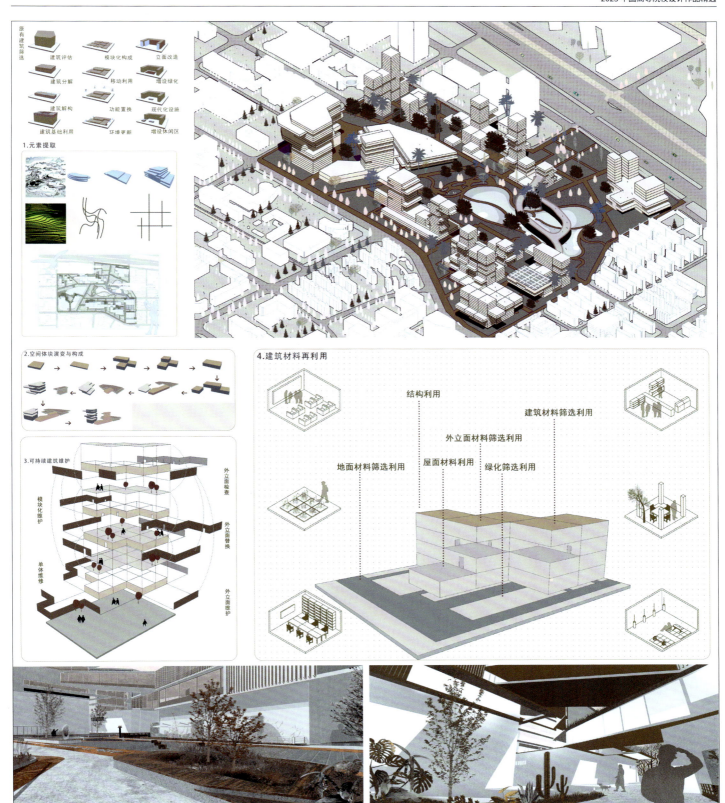

明日社区

本项目在互联网、5G、AI、云计算等技术发展背景下,依托国家"新基建"政策,依靠数字孪生平台,将传统社区与互联网进行融合,运用"智慧社区可视化大屏",实现一张智"网"管全域,打造专业、高效的社区管理、运营、服务一体化平台,助力提升社区管理效率,为居民带去更加安心、舒适的生活体验。

姓名:胡铭昕 牛雅茹 刘雨萱　指导老师:乔怡青　院校:西安美术学院

"净湖集"集装箱改造建筑设计

该建筑名取"净湖集",其设计也如名一般纯粹。建筑外观用色整体为纯净的蓝色——克莱因蓝,象征着希望、理想和独立,而且建筑的初始形态是设置在湖边的集装箱,进而有了"净湖集"之名。另外,取此名也是希望业主能在"净湖集"中,为了自己的理想展开新的续集。

姓名:朱嘉妍　指导老师:窦小敏　院校:江南大学设计学院

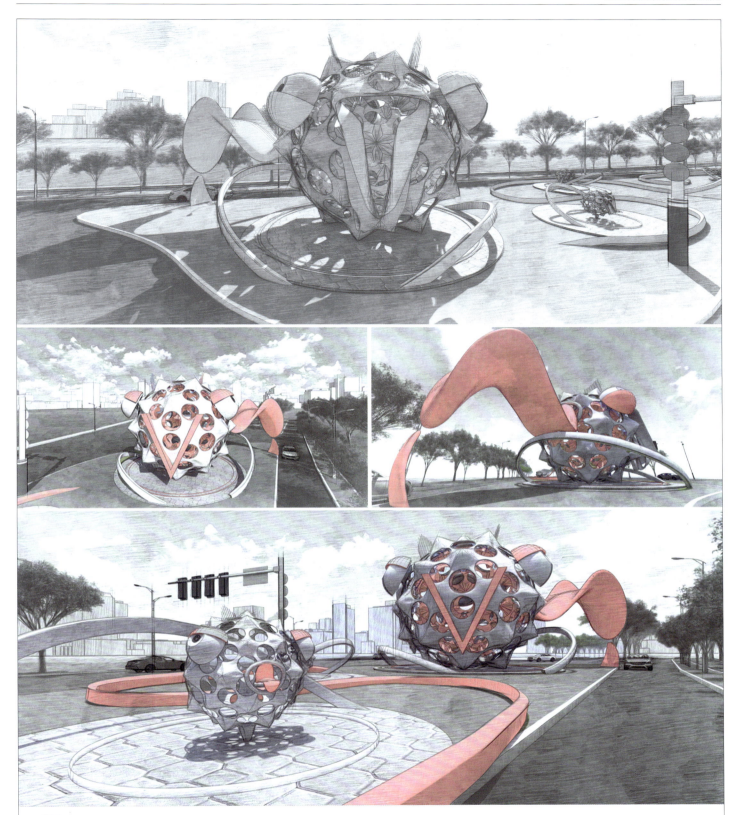

悠豚

本设计方案通过对曹妃甸特色渔业的挖掘，选取河豚为原型进行雕塑设计创作。将河豚原型整体进行夸张设计，球形主体采用镂空的方法，共分为三层，使其具有通透性和层次感；朝向不同的"河豚"嘴也采用不同的夸张形态，形成富有生机和活力的雕塑，寓意曹妃甸新城生机勃勃、蓬勃发展的美好愿望。

姓名：宋懿轩　　指导老师：辜娟　　院校：华北理工大学艺术学院

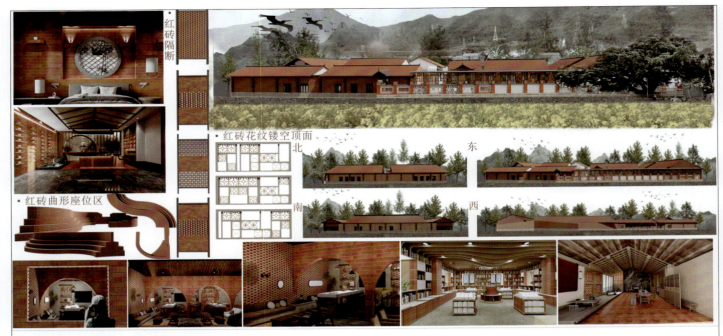

"古厝新生" 闽南红砖古厝南洋华侨会馆改造设计

此改造设计植根于一个大的愿景：希望通过此设计实际地带动侨乡的发展，也希望华侨回归祖国的怀抱，在家乡进行投资与建设。此设计通过对华侨记忆中的场景和旧物进行修复再设计，与现代元素相结合。考虑到华侨长居海外，因此在红砖古厝中进行中外元素结合，满足华侨的需求。泉州位于闽南红砖文化区，在此基础上进行红砖文化的创新能够使红砖文化更加繁荣。此会馆不仅为华侨提供了交流、娱乐的场所，也为游客提供了良好的文旅空间，同时为当地居民提供了休闲场地，更为非物质文化遗产传承提供了重要空间载体。

姓名：唐倩 罗一致 翁培杰　　**指导老师**：唐果　　**院校**：南华大学松霖建筑与设计艺术学院

校园广场——一个童年时代的记忆空间

本方案为大学校园公共空间设计。错落排布的小体量坡屋顶建筑，可用于私人观影、小组讨论、举办个人艺展。建筑被树木包围，为学生构筑起一个可探索的、私密的记忆空间。这里有意象上的起伏山峦、树林、依山傍水的村落……虽然，童年时代已是一段遥远模糊的记忆，但希望游者能在这片空间里回忆起所有的遇见。

姓名：苏彤　　**指导老师**：丁鼎　　**院校**：西安理工大学土木建筑工程学院

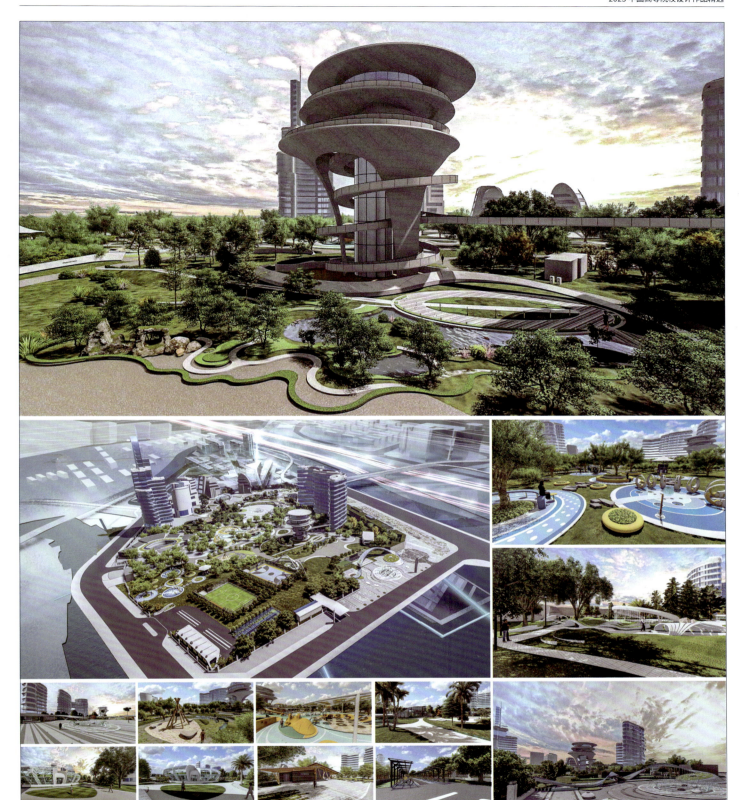

"多维社区"基于人本视角下的北海未来家园设计

1. 走访调研北海多个社区，通过规划建设社区，解决现存社区问题。
2. 科技建筑外形：伦佐·皮亚诺风格，建筑间廊桥连接，促进邻里交流。
3. 智能集成系统：包含安防、紧急通道。
4. 智慧社区服务：信息发布、智能脑力/运动训练、定制餐饮中心、健康检查中心、公共普法讲堂、公共亲子活动区、家庭矛盾调解中心、无障碍通道等。

姓名：毛欣宇 苟雯茜　指导老师：陈欧阳　院校：北海艺术设计学院

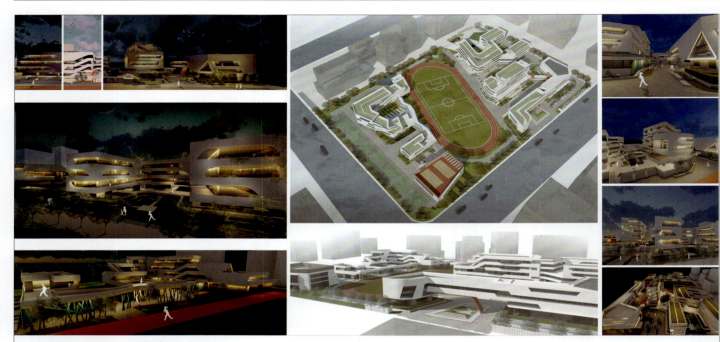

开放式超级校园——教育建筑综合体设计

　　该主题立足于当代中小学生校园生活的现实,并指向未来。开放式超级校园的设计运用简单的几何形体来塑造空间,让建筑成为功能超级复合体,同时附加了很多社团空间,让其成了一个城市共享的教育建筑综合体。

姓名:陆祉衡 陈琦　　指导老师:宋鸣笛 彭燕凝　　院校:深圳大学

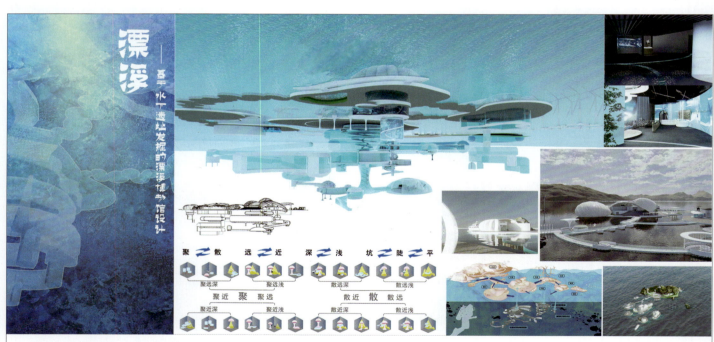

漂浮——基于水下遗址发掘的漂浮博物馆设计

　　基于对海洋遗址的发现,从挖掘海洋历史文化的视角,作者以追求代替搬运、适应代替改造,进行了非传统性建筑空间设计。通过环境的营造、空间的布局、灯光及展品的陈设设计,让游客更加直观、全面、沉浸式地体验海下环境的氛围。

姓名:黄杰 孙辰 李美玉 岑奕能　　指导老师:王晓华 吴晓冬　　院校:西安美术学院

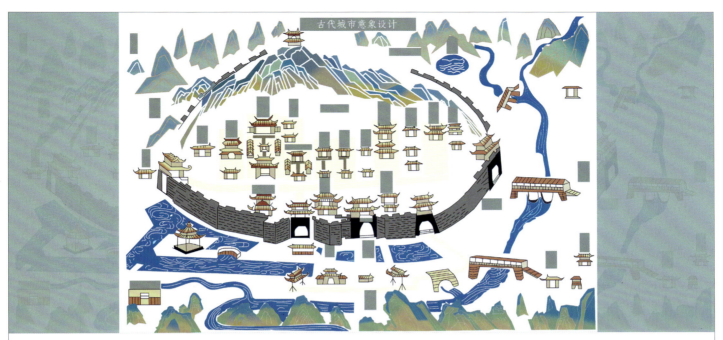

古代城市意象设计

结合长汀县古城墙遗址和地方志，对古代汀州府意象进行设计。古人对城市意象的理解更多地倾向于"整体格局"的把握，主要元素可归结为"山、水、城墙、建筑、桥梁"等元素，对其意象整合将给现代城市建设以极大启示。本作品基于现存遗留信息，对古代汀州府城市意象进行设计，以探讨现代城市建设方向。

姓名：刘真赤　　指导老师：丁鼎　　院校：西安理工大学土木建筑工程学院

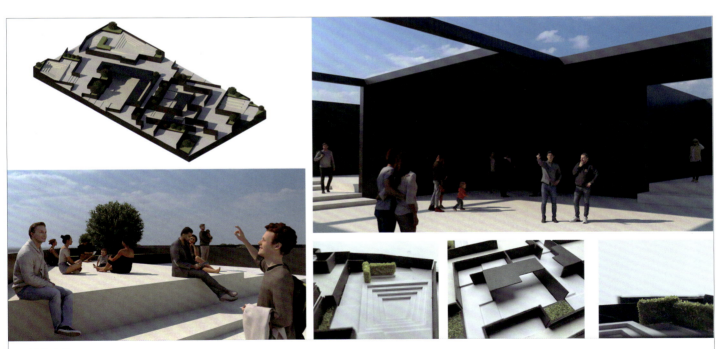

迷宫广场

设计主题为迷宫，主要设计思路是以高于视平线的黑色墙体构建出转角丰富的空间，墙体折角统一为90°，从而在保证建筑整体清晰简洁的同时，营造出迷宫的氛围，使动线不会过于复杂。迷宫路线将场地自然划分为6个区域，错开行人之间的视线，营造出较为私密的独立空间。

姓名：许家豪　　指导老师：丁鼎　　院校：西安理工大学土木建筑工程学院

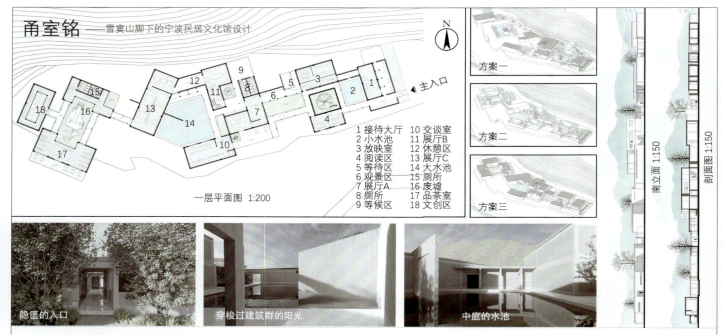

"甬室铭"雪窦山脚下的宁波民居文化馆设计

设计位于宁波市雪窦山脚下,是展示宁波民居的文化馆。我们很难将基地内倾颓的老屋定义为传统意义的美,但这些景象蕴含了大量信息,所以作者决定保留这些特殊的风景。依照山势和地形穿插功能体块,曲折多变的游线将场地分成大小形状不同的空间。

姓名:季莹　指导老师:王俊磊　院校:浙江工业大学设计与建筑学院

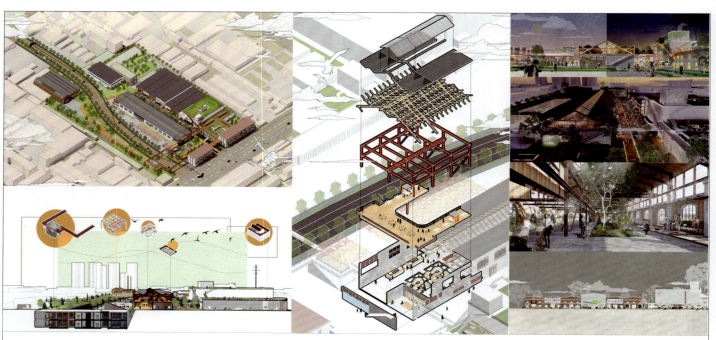

赓续

规划地块位于天津市南开区黄河道和咸阳路交口东侧,地块内部是不锈钢市场。通过改造将其转换成满足社区服务需求的功能空间,并赋予其当代性,从而塑造出更具亲和力的社区空间,并通过营造景观氛围的方式将其转换成更符合现代人需求的商业生态圈,呈现了集"数字、生活、打卡、流量、年轻"五大元素为一体的精美画卷。通过街区小程序,实现"线上逛街",使人们在现实与虚拟之间穿梭,感受充满科技感和未来感的元宇宙奇妙空间。

姓名:张泽桓　胡亦菲　孙博序　指导老师:彭军　院校:天津美术学院

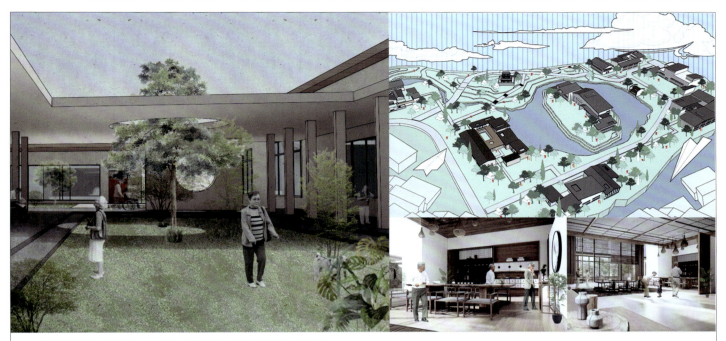

"栖园"基于文化养老、生态养老的同里古镇老年康养中心设计

随着我国老龄人口越来越多,养老成为一个现实问题。本设计针对这一社会问题,选择以养老中心的景观和室内为研究对象。本设计从研究江南水乡文化、古镇特色、老年人群特征出发,探索养老中心的室内外空间关系,基于老年人的需求及古镇文化等因素,塑造有园林特色的养老中心,力图满足老年人生理和心理需求。

姓名:徐知源 张圆圆 陈乐琪　指导老师:王晓华　院校:西安美术学院

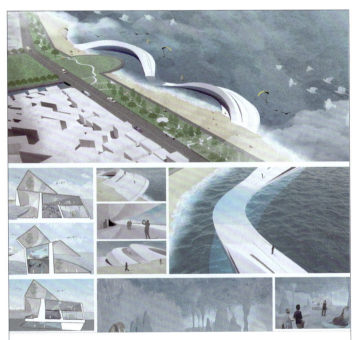

自然叙事

当下,博物馆的设计形式、语言、概念逻辑、功能构成呈多样性的发展。本设计以湛江海洋博物馆为研究对象,针对以往博物馆在人的视角下的问题,提出自然叙事的概念。基于自然的视角去探讨海洋博物馆空间的生成与构成,通过具体的空间叙事,引发人对于自然和人类之间关系的思考。

姓名:王可欣　指导老师:陈小娟
院校:岭南师范学院美术与设计学院

翠华山酒店标间改良设计

采用大自然的颜色,又不局限于大自然的颜色,整体明度较高。设计了一个舒适的阳台,可以让游客在疲惫时惬意地享受自然美景。

姓名:陈执翠
院校:西安工程大学服装与艺术设计学院

二层楼梯入口

二楼茶歇区

河境

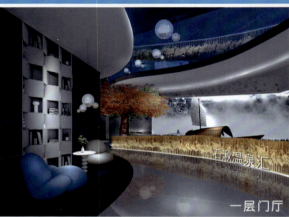
一层门厅

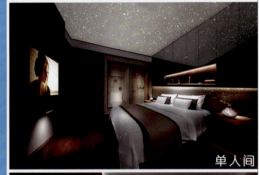
单人间

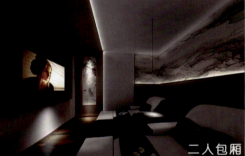
二人包厢

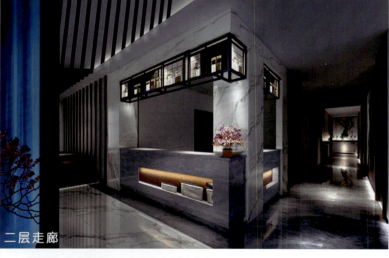
二层走廊

休息厅

"河境"溧水魔都温泉足疗室内设计方案

本案设计主线是回归自然，追寻家国情怀。以《我的祖国》歌词中所描述的意境"一条大河波浪宽，风吹稻花香两岸，我家就在岸上住，听惯了艄公的号子，看惯了船上的白帆……"作为导线，沿河的大树、稻花、帆船及家园作为设计参照物，赋予空间特色。顶面的灯具造型灵感来源于畅游在河里的鱼儿吐出的水泡。本案是充满乡间野趣的、欢快的室内设计空间。本案已通过方案论证，进入实施阶段。

基金项目：（1）艺术设计类新文科专业"德艺传创"跨界人才培养改革研究与实践，项目编号：2021160037；（2）2021年国家级一流本科专业建设—环境设计，项目编号：0082230004。

姓名：董立惠 卢一　院校：四川音乐学院成都美术学院，苏州科技大学艺术学院

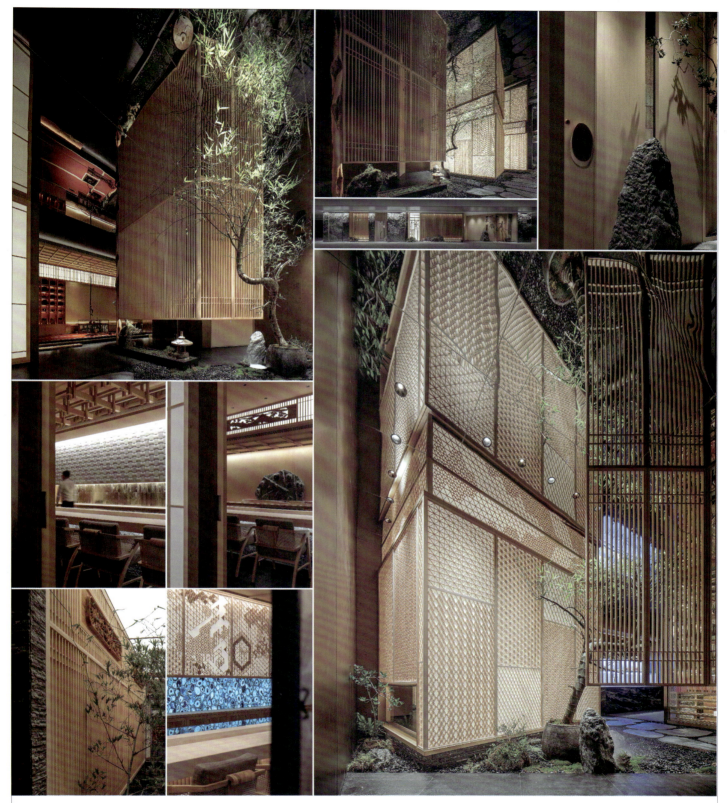

秀·怀石料理

本案力求打造"精""景""境"三重体验。精：空间中大量运用桧木制作的组子细工，是匠人精神的完美诠释；桧木作为一种高档天然木材，富含大量芬多精，可长时间散发芳香气息；材质的选择传递了设计师打造自然质感空间的设计意图；不断变换表现形式的组子，使空间拥有音乐般的韵律美。景：空间中体块散落，景致蜿蜒，多变的视觉纬度疏密有致地呈现了视觉的高级感，形成别样的日式禅境；历经时光打磨的日本栏间、花岗岩毛石、九龙玉以及其他自然石材的加入，让过去对话未来成为现实；化石作为空间中时光痕迹最重的存在，传递出对于时间的致敬。境：空间内以云、风、花、雪、月为名，设置了五个独立就餐空间，又以松、竹、梅为名定义三个板前包房，以自然之物命名彰显空间气质；独立空间的内部配合外部景观，呈现出"一屋一景"的视觉体验。

姓名：张健 曲纪慧 周海涛　　院校：大连工业大学艺术设计学院

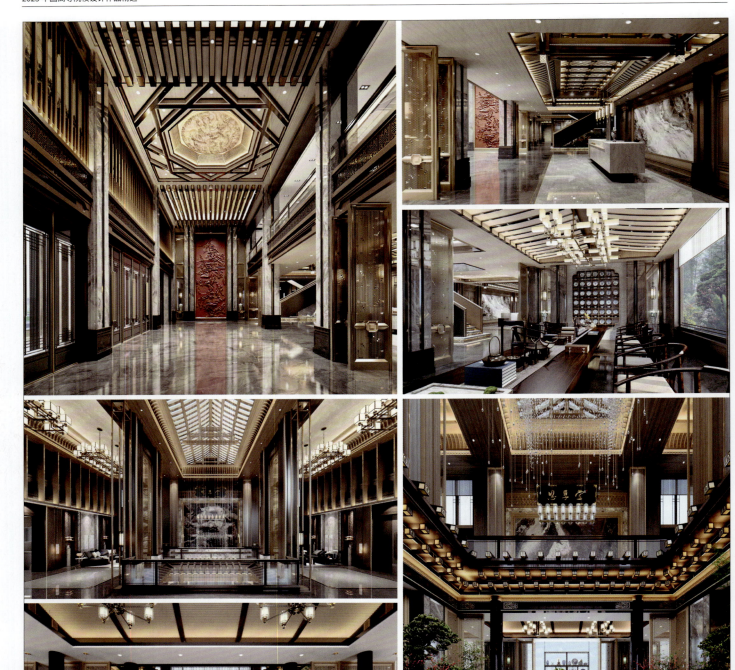

新中式行政商务中心

共四层的空间是业主的日常办公场所，是他与纷繁外部世界之间的一道隐匿结界，以相对庄重安静的氛围，包容精神的无限自由。同时，这里也涵盖商务接待、休闲会客的功能区，以当代东方的极致禅意，服务于真诚、高雅的待客规格，达到宾主尽欢的境界。

姓名：矫克华 李梅 周瑞骐　　院校：对外经济贸易大学，山东工艺美术学院建筑与景观设计学院

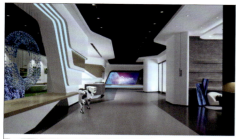
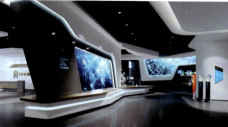
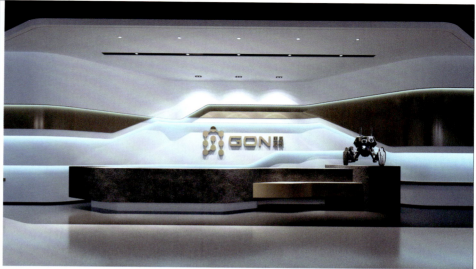
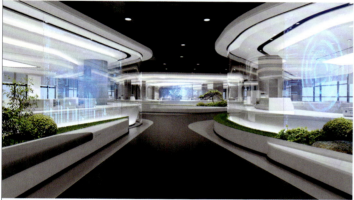
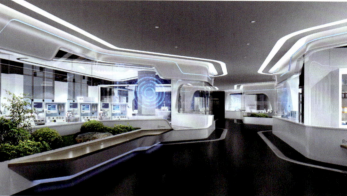
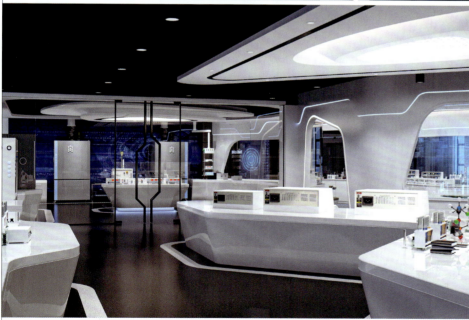
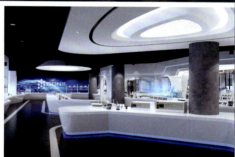
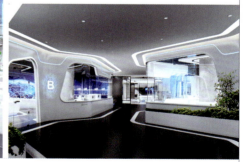

国家级科技试验中心

在全球信息化浪潮的席卷下，信息与技术的进步正以一种无法想象的方式彻底改变着当代社会环境。国家级科技试验中心从一个被定义的模式，走向不被定义的个体时代，传统的工作模式正在逐渐瓦解。

姓名：矫克华 李梅 周瑞骐　　院校：对外经济贸易大学，山东工艺美术学院建筑与景观设计学院

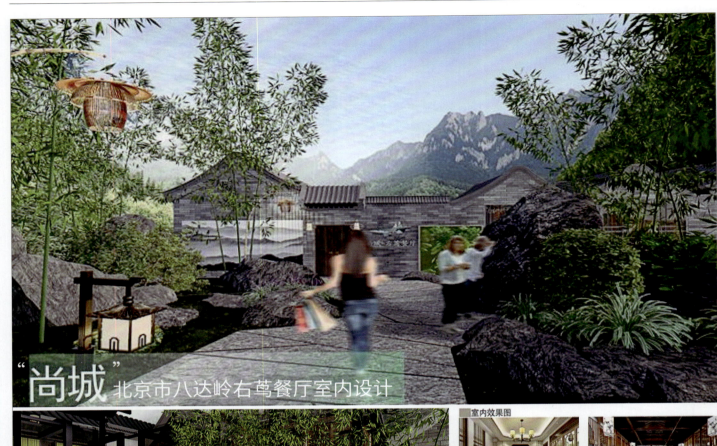

"尚城" 北京市八达岭右茑餐厅室内设计

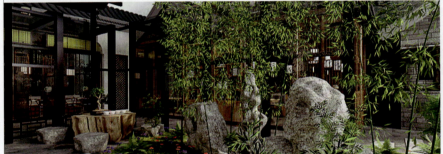

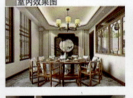
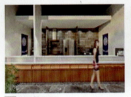 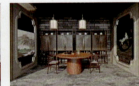
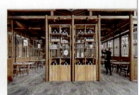

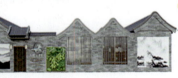

规划分析图 — 餐饮区 / 厨房 / 休闲区 / 卫生间 / 前台

吊灯分析图

外立面效果图

色彩分析图

右光照图 1：100

"尚城" 北京市八达岭右茑餐厅室内设计

随着时代的进步，游客对于丰富的饮食生活的需求日益增长，如何凸显餐厅特色成为目前旅游文化的新课题。本案是北京市延庆区西拨子村右茑餐厅改造设计，前期通过对项目地址周边现状进行实地调研，确定以打造独具特色的餐饮基地来推动乡村产业的发展和繁荣为设计目标。在设计中加入长城的元素，以符号形式结合四合院的新中式建筑设计风格，使游客在领略了长城雄伟壮丽风景的同时，将视觉冲击延伸至就餐环境中，并在庭院内增加绿色植被，以引起人与自然的共鸣。

姓名：李奕辰　　指导老师：王泽　　院校：北京城市学院

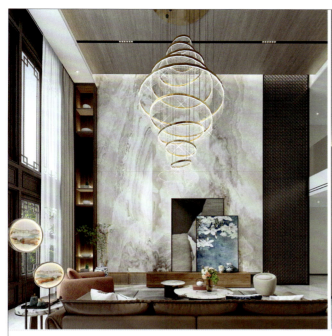
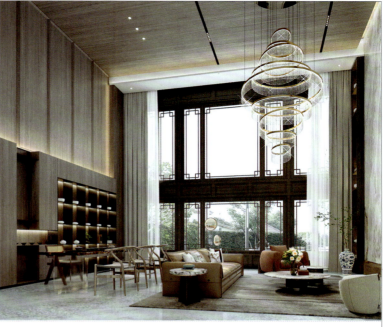

小镇别墅

本案是老宅重建项目，建筑主要为业主休闲、度假之所。业主喜欢中式、轻奢的风格，偏爱实木。设计师以木材为主，搭配石材及金属线条，体现有品位的生活格调。在宽敞的客厅区域，引入大自然的宁静、美好，可招待来访的朋友或亲人，享受自在、愉悦的度假生活。

姓名：卢一　　院校：四川音乐学院成都美术学院

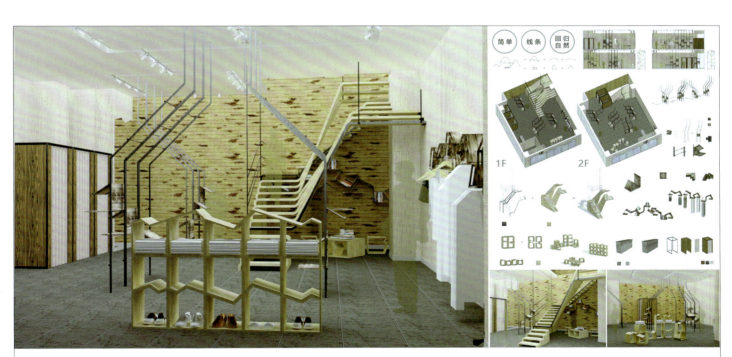

"速写"男装店铺设计

"速写"是国内原创男装设计师品牌。该设计根据其品牌理念提炼主题，采用简单线条表现构成关系。在尊重品牌文化和服装定位的基础上，店铺设计以天然本色与纯粹工艺为主，不张扬的气质让人感到自由。以线条和山水的自然雅趣为灵感，形成店铺整体风格，使"速写客"能在这里体验最真实的自己，回归自然的欢愉。

姓名：陈宣辰　　院校：北海艺术设计学院

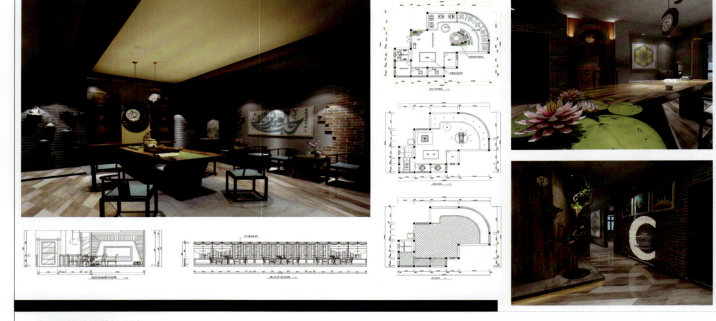

宁夏回族地区茶社设计

这个民族茶社的设计风格定位是新式茶社，为回族茶文化与汉族茶文化的交流提供可能，从空间设计的角度促进民族团结。另外，在突出表现汉族文化风格的同时，于细节中加入回族文化元素。本案的设计初衷是：为了促进回族特色茶文化更好地发展和传承，也为了给当代人一个了解传统民族文化的特色休闲娱乐空间。

姓名：马璐蓉　　指导老师：王欢　　院校：西安工程大学服装与艺术设计学院

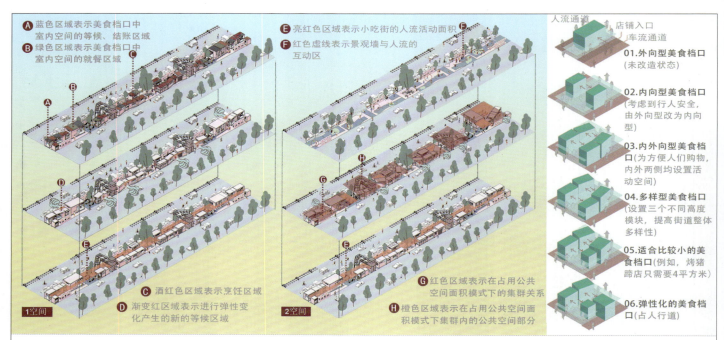

夹缝中的烟火气

对金华骆家塘街头美食档口进行改造设计，以解决当前档口多、小、杂的局面为出发点，通过灵活性、模糊性、开放性、多样性和包容性的设计理念，对城中村街头美食档口进行改造。本设计旨在提升街道美观性，提高场地利用率，兼顾环保性和弹性空间需求，通过不同的块体组合和设计，营造出灵活的空间和交流环境，为市民打造一个充满中国传统市井文化气息的街道集市，让人们享受美食的乐趣。

姓名：潘鲁谊　　指导老师：王丽晖　　院校：湖州师范学院艺术学院

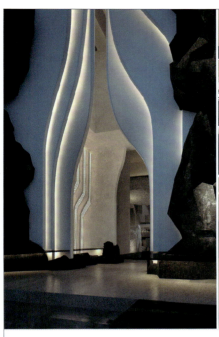
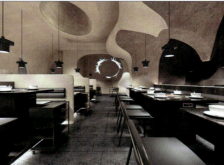
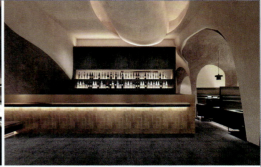
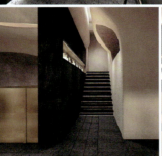
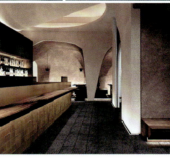

自然肌理界面在餐饮空间设计中的运用

　　本方案在保留生态材料形态的同时延续了自然的纹理、颜色和光感，形成了独特的肌理界面。同时，方案充分考虑天然材料的使用和处理方式，并合理地安排其在空间中的布局，以实现自然物与人造物的完美融合，创造出舒适、美观和健康的用餐环境。

姓名：田承晟　郭明瑞　　指导老师：黄亚琪　刘磊　　院校：三峡大学艺术学院

盛和天下费宅室内设计方案

　　盛和天下小区坐落在黑龙江省哈尔滨市群力新区，本方案为一处私宅室内设计方案。方案将建筑设计为欧式风格，功能形式多样，并在室内空间结合使用了天然石材与木材，空间档次感高，视觉冲击力强。本方案设计不同于传统欧式设计，是富有创新性的，着重追求设计的突破性和超越性，将设计的价值最大化。比如，背景墙纸与地毯的花色相互呼应，并与地板和沙发做了承上启下的衔接。沙发后面的展示柜不仅节约了空间，还为客厅增添了些许灵动和很强的艺术气息。方案还针对委托人的身份地位与价值观念进行了调整，在传统的欧式设计上加了创意，做到了创意性与审美性并存。

姓名：于清馨　　指导老师：张智超　　院校：黑龙江建筑职业技术学院

"树食"局部到整体的素食餐厅

该作品以贯穿故事的树为主要的叙事元素，从树的局部到树的整体来观察，以达到一种从被限制、微微迷失到豁然开朗的情感变化用餐体验，使顾客体验丰富的空间变化的同时也能感悟出些许道理。从树的根开始，到树的枝干，再到树的叶子最后到整棵树。由局部到整体、由低到高、由暗到明。

姓名：李钰　　指导老师：罗晶　　院校：江南大学设计学院

轻奢 / 汀格

本方案是一种融合了现代简洁、奢华感和自然元素的设计风格，追求简洁、优雅、高质感的设计风格，更是一种生活方式的体现。它让人们在忙碌的生活中找到一份内心的宁静和舒适。在空间中减少不必要的隔断，提高整体通透度。身处宽敞通透的家居空间，不仅是身心的放松和愉悦，更是精神的舒展和灵魂的释放，亦是品质生活的最佳状态。

姓名：张培聪　练德钊　谢永青　　指导老师：辛明燕　　院校：广州涉外经济职业技术学院艺术与教育学院

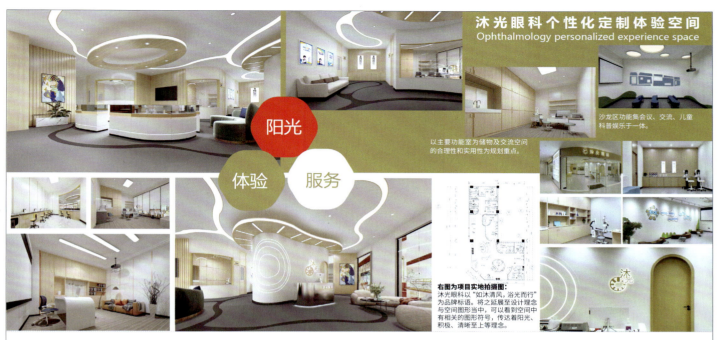

沐光眼科个性化定制体验空间

　　沐光眼科近视防控中心项目为校企合作空间设计项目，结合"如沐清风，浴光而行"的理念，空间整体规划合理，形式新颖，设立独特的科普展示区、沙龙区等创新空间，打破传统眼科私立诊所模式，利用光线、发散的光圈等符号，塑造符合品牌定位的、展示医疗一体化的体验空间。

姓名：林晓丹 龙路娣 邓灿浩　　院校：广东机电职业技术学院设计学院

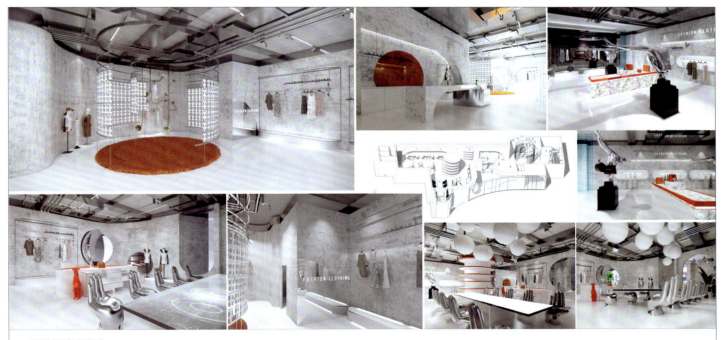

服装买手店设计

　　通过视觉、听觉和触觉三方面的设计，让服装店更具有装饰效果。人是用整个身体去感知、体验和衡量空间的，利用挂衣区的小号造型衣架实现听觉互动，用桌面选衣等设计实现视觉互动，用微水泥、玻璃、亚克力材质实现触觉互动，让人与空间互动、连通。

姓名：栾妍　　院校：燕京理工学院艺术学院

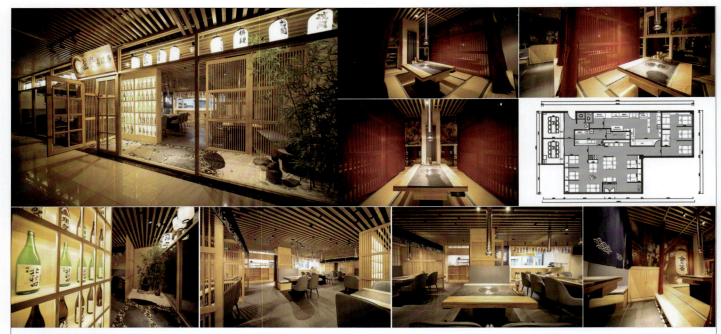

龙脊烧肉居酒屋

　　该日料居酒屋设计项目旨在通过空间的各个元素来体现日式风格之美，给人以沉浸式体验。空间整体以木结构贯穿，融入了日式枯山水、浮世绘、日式灯笼等元素，充分烘托日式氛围。

姓名：栾妍　　院校：燕京理工学院艺术学院

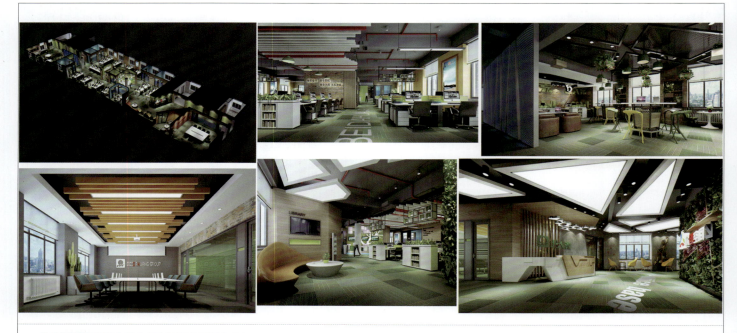

北大荒创新创业大厦众创空间室内设计方案

　　这是一个富有北大荒精神特质的众创办公场所，在其内的每一个空间中，大到造型关系、色彩倾向，小到配饰物件、局部细节，都在诠释北大荒文化的基因血液。无论是办公、交谈、会议、茶歇，空间的利用者都会醉身其中，在耳濡目染中感受北大荒的创业精神。该众创空间将传颂北大荒的精神内质、精神文化于无形。

姓名：张智超　　院校：黑龙江建筑职业技术学院

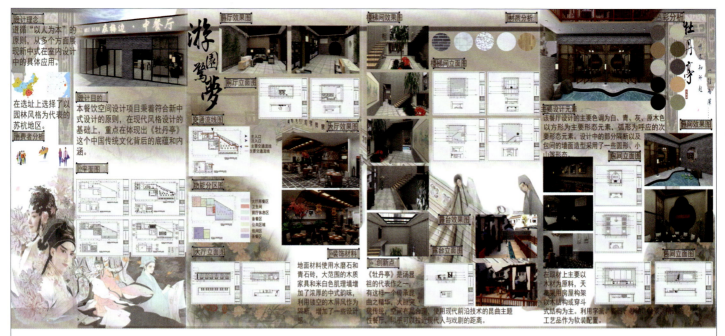

在梅边餐饮空间设计

本设计是以《牡丹亭》为主题的新中式餐厅，面积约 1000 平方米，包括大厅、散座、卡座、休息区等。二楼是休息喝茶的露台，一楼包间外的水池通过二楼天井连接起来，在为水池里的生物提供阳光和天然雨水的同时，也为一楼增加了自然光线。地面材料以石材为主，辅以青花瓷花瓶和古画装饰空间，烘托主题。

姓名：张玉桢　　指导老师：杨楠楠　　院校：四川传媒学院艺术与动画设计学院

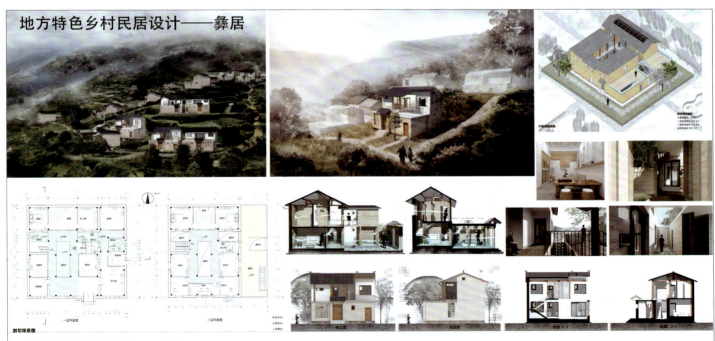

地方特色乡村民居设计——彝居

本民居设计采用当地传统的夯土墙体作为围护结构，木构架作为承重结构。屋顶采用简化版的穿斗式，配合以钢木梁楼板和胶合木支撑柱，能够极大程度地发挥木构架防震抗震的优势，同时提升了整体刚度。民居空间布局围绕三个元素——院、廊、晒台开展，集合了空间的特性和土掌房利于生产的优点。院为外，室为内，廊为两者之间的过渡带。沿着廊道布置空间，有利于自然元素的引入，改善居住环境。为了让村民更容易接受，充分调研了当地的生产结构方式、经济水平、村民对现代化设施的接受程度、对传统习俗的保留意见、对某些现状迫切改变的渴求等，只为还原最真实朴素的乡居气象。

姓名：夏铭妍　　院校：东北师范大学美术学院

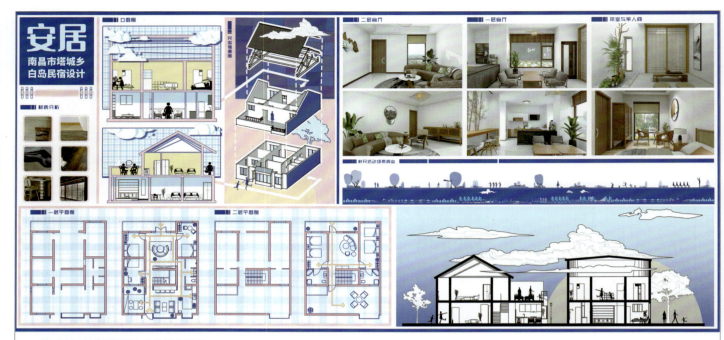

"安居"南昌市塔城乡白岛民宿设计

白岛民宿地处南昌市塔城乡湖陵村。房屋总面积 260 平方米,为 20 年前建造的上下两层楼的砖木结构。室内设计方面采用接近乡村生活使用的原木色桌椅和相关搭配,让游客更能置身其中。在这里可实现冬天围炉煮茶、夏天伴清风采莲、春天观雨听秧苗拔高、秋天看大雁南飞与稻田收割等美丽的乡村生活。

姓名:王丹　院校:山西大学美术学院

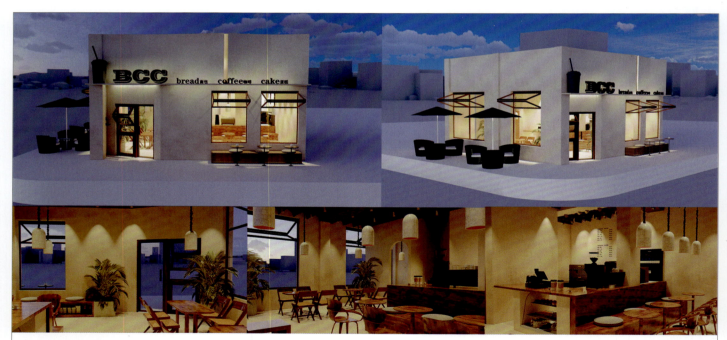

"BCC"咖啡厅

整体风格是侘寂风和日式原木风的结合,透露出一种"生活"气质,采用大面积的原木色系,总体偏淡、偏柔,营造出自然温暖的环境。将咖啡、面包、蛋糕元素融入其中,将整个空间的基调定为咖啡色、焦糖色,大面积不同深浅的咖啡色应用于空间内,形成色彩与产品的对话。各种材质质感的碰撞让同色系的各部分也能够产生丰富的层次感与肌理感。

姓名:侯雅妮　指导老师:侯婷 高渤　院校:南开大学滨海学院

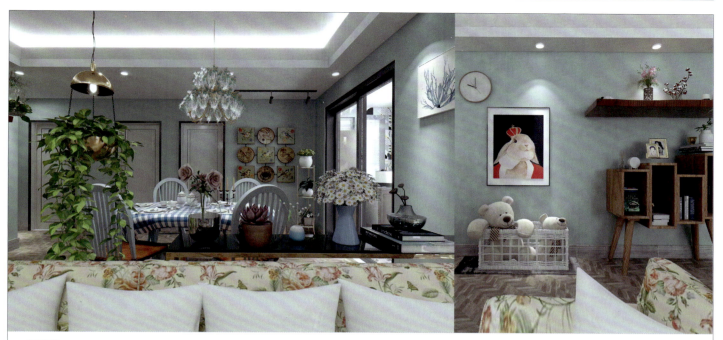

花海兮

此作品采用法式田园元素营造独特的美学体验。将自然元素与室内环境融合，以家具陪衬，独特的设计手法以给人舒适的室内空间体验。

姓名：张旭　　指导老师：王欣　　院校：景德镇学院陶瓷美术与设计艺术学院

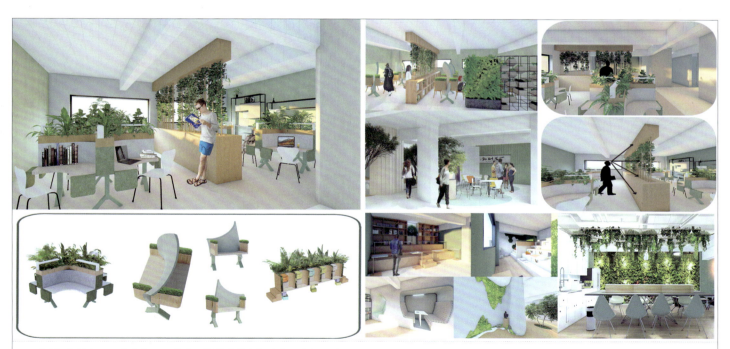

"读"善其身——大学生心理疾病隐性养疗共享复合自习空间设计

现今患有心理疾病的大学生占比逐渐增加，碍于面子和羞耻心不愿意去就医，而高校心理咨询工作和设施又不完善。此复合型自习空间设计＋书疗的设计意在使用隐性养疗的方式缓解大学生心理疾病问题。

姓名：唐倩　罗一致　喻志焜　　指导老师：唐果　　院校：南华大学松霖建筑与设计艺术学院

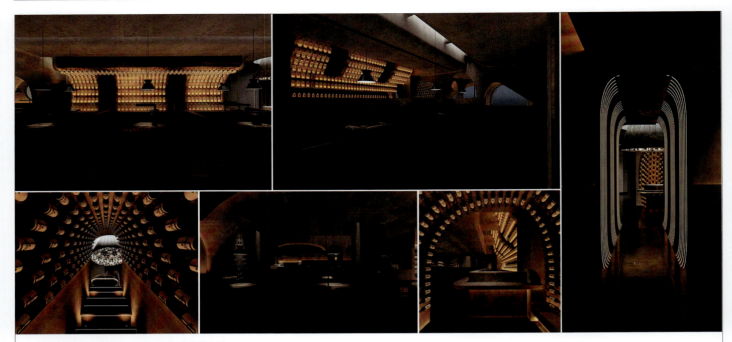

光环境设计在餐饮空间中的意境营造研究

该方案通过对照度、色温、亮度等进行理论分析，利用光与影的艺术特性，在餐饮空间营造中表达特有的意味和情趣，以提升顾客的舒适度和就餐体验。通过对光线和人的心理行为的研究来实现光环境与人交互的最优化，以此改善餐饮环境。

姓名：郭明瑞 田承晟　指导老师：余菲菲 刘磊　院校：三峡大学艺术学院

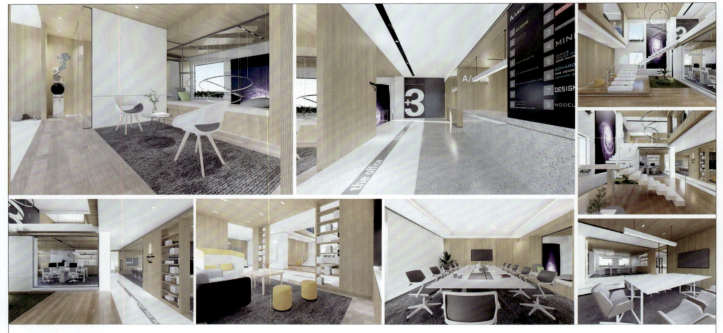

共享办公空间设计

该方案以"空间对话"为设计概念，通过置入不同尺寸的"方盒子"，形成不同的功能空间来营造空间形式，丰富整体的空间关系并形成各空间的对话关系，以此来丰富办公体验。

姓名：杨义成 王璐瑶　指导老师：韦自力 伏虎　院校：广西艺术学院建筑艺术学院

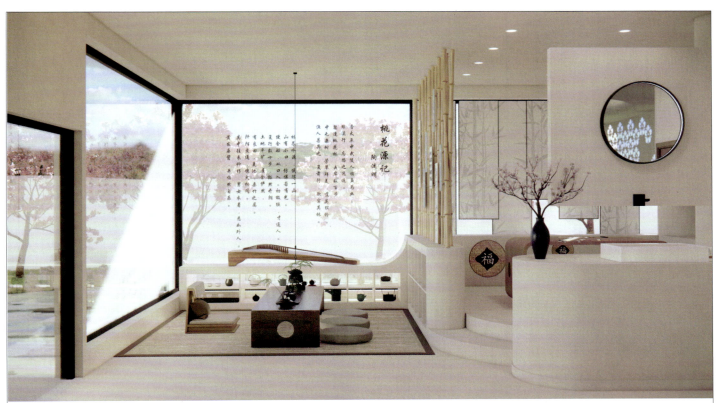

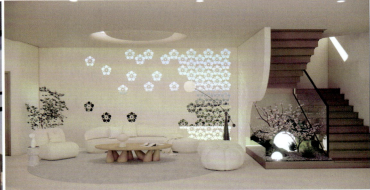

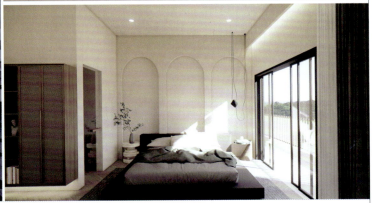

"桃篱春风"南昌民宿概念设计

本项目以《桃花源记》为主题设计,以古朴的设计风格为主调,呈现出古文所描述的"桃花源"中隐逸、闲适的景象。古代与现代自然交融的世外桃源,给人返璞归真之感。

姓名:李荞汛 杨悦 李运德　指导老师:杨震宇　院校:北京城市学院

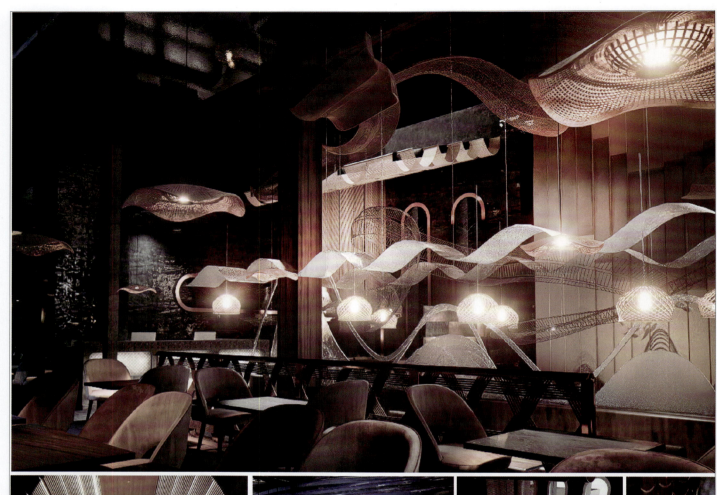
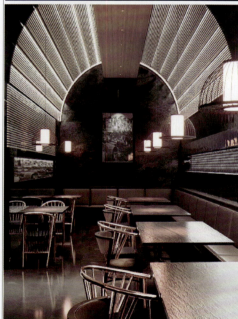

寻脉舟居

千年文脉百年传承。本案以"舟为家，水为伴"的闽东厦港疍家民俗为研究对象，寻脉舟居，归纳提炼疍家传统习俗、篷舟结构及场地空间特点等元素，营造浓浓厦港情、地道疍家味的叙事性海鲜餐饮空间。

姓名：吴桐　指导老师：罗晶　院校：江南大学设计学院

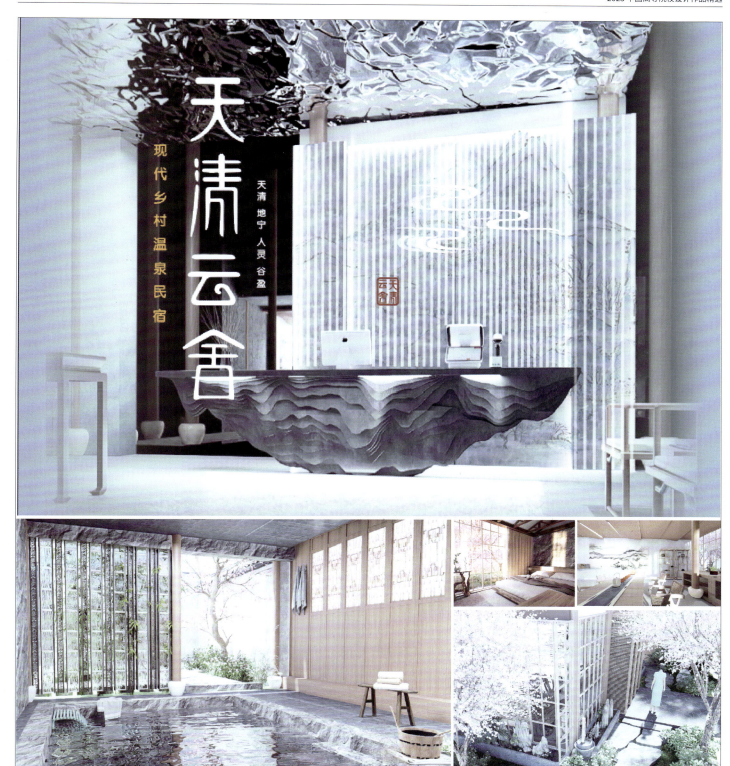

天清云舍

随着人民对美好生活的向往愈加强烈,康养旅游带动乡村振兴蓬勃发展。位于江苏省无锡市惠山区桃源村的天青云舍,依托"亿年火山,万亩桃林,千年古刹,百年书院"得天独厚之优势,契合城市消费群体亚健康需求,顺应现代乡村康养思路,应用"道法自然"美学思想,崇尚低碳环保的理念,探索现代乡村温泉民宿新意境。

姓名:吴桐　指导老师:姬琳　院校:江南大学设计学院

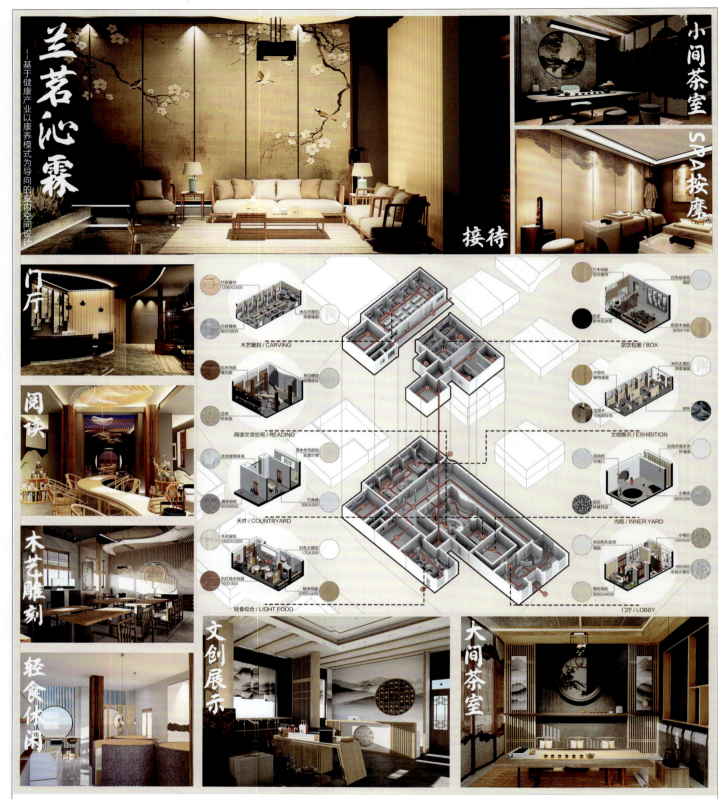

兰茗沁霖

康养文化作为"健康"和"养生"的集合，得到了越来越多人群的青睐。人们对健康且高品质的生活追求日渐增长，在兴隆村这个康养之地，旅客们可以在这天地的一叶扁舟中享受闲逸的田园生活，体验到回归自然、度假休闲、颐养天年的康养度假方式，乡村土壤滋养和孕育出来的资源与乡村振兴相互赋能，可以发展出"美丽经济"。

姓名：王俊淳　　指导老师：窦小敏　　院校：江南大学设计学院

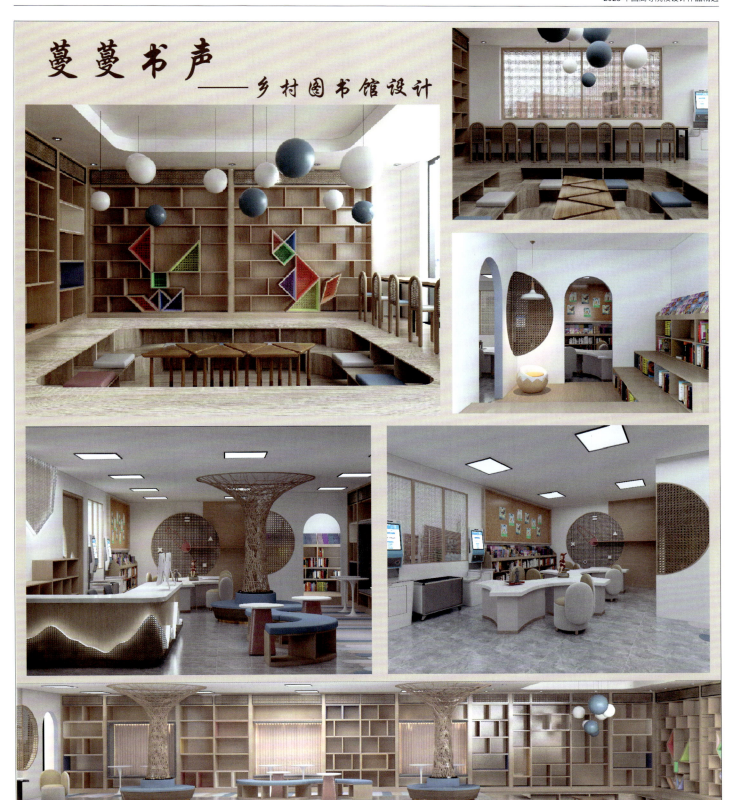

"蔓蔓书声"乡村图书馆设计

本案是基于"传承""童趣"为概念的空间设计,致力于创造非物质文化遗产与现代风格相结合的室内阅读空间,以"藤编"为设计主题,传承非遗文化,建立民族文化自信,打造一个实用性与教育意义相结合的阅读空间。

姓名:胡晨光 张颖 罗颖涵　指导老师:李钰　院校:新余学院艺术学院

起居室
Living room

次卧 1
Second bedroom1

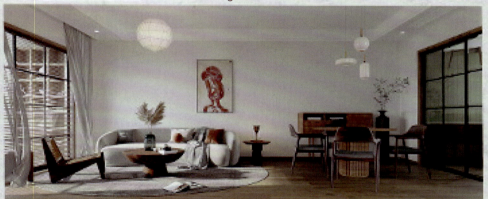
主卧
Master bedroom

家庭休息空间 1
Family rest space1

小型会客厅
Small meeting room

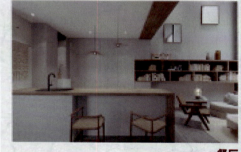
餐厅
Dining room

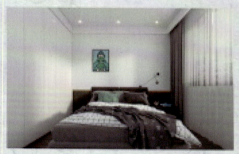
次卧 2
Second bedroom2

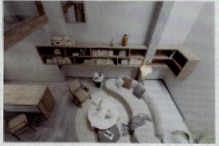
家庭休息空间 2
Family rest space2

缕·光 ——情环共生的空间经营 MODERN

MODERN 缕·光——情环共生的空间经营

本案的委托人是高校教师，设计师针对业主做了大量家庭调查和分析，意图营造一个符合他们生活方式和审美的家。居室内部空间丰富多变，本案通过追求人性化和自然化的设计，对各种关系进行梳理、分析、营造，使空间以一种温暖和简约朴质的气质呈现，与环境融为一体，空间本质得以真正回归居住者的内心意境。

姓名：殷培容 范嘉欣 王瑞龙　指导老师：罗珊珊 张萌　院校：苏州百年职业学院艺术设计学院

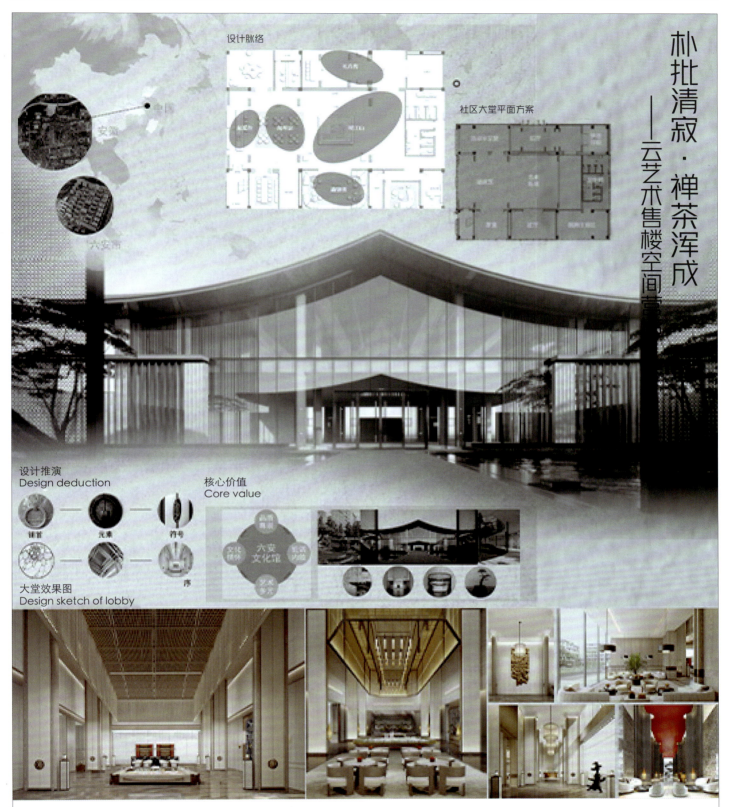

朴批清寂·禅茶浑成——云艺术售楼空间营造

本项目为云艺术售楼处空间营造，设计以朴批清寂、禅茶浑成为设计灵感来源，通过设计拉近自然与城市的距离，并使之融合在一起。希望来访者可以置身一个美好的人文、生活、休闲腹地，传递人文自然基因和城市艺术生活美学。

姓名：肖文溪 张文鑫 樊德瑞　　指导老师：罗珊珊 刘婧如　　院校：苏州百年职业学院艺术设计学院

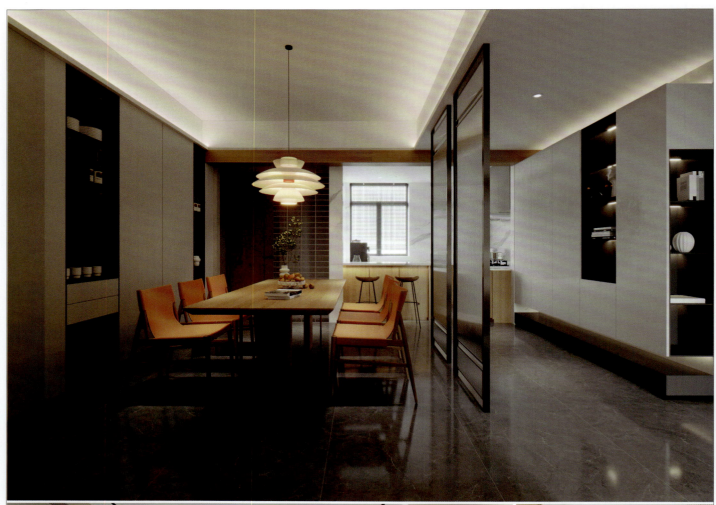

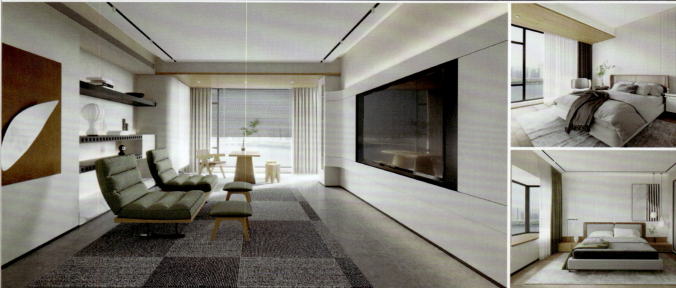

观湖

　　居所，映射着人内心的期待与渴望，包容个体差异性的精神场域，是浸润着美的日常生活场所，是家人围坐、灯火可亲的情感天地，是对生活的热情以及新生活模式的向往。

姓名：何佳妮　　指导老师：陈佳佳　　院校：中南林业科技大学涉外学院传媒与艺术设计学院

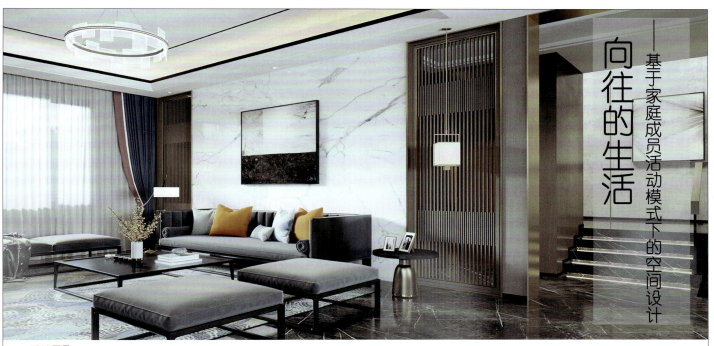

向往的生活
——基于家庭成员活动模式下的空间设计

设计愿景 THE DESIGN VISION

愿景一：典雅而隽永
品 南京山水之风尚
　　文化性
恰似一剂舒缓之流，色泽雅净
将江南温文儒雅气息融入东方园林之中，塑造超凡脱俗的空间境界
典雅意境流转出隽永的文化气息

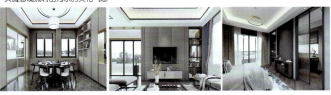

愿景二：古朴而深远
塑 万物归心之境界
　　传统风
一园一世界，取东方园林之神韵
邂逅现代极简与写意拙朴的对撞，叠山理水、亭台廊榭、浮镜、石语，营入园林之中
在城市的繁华之间归隐这片山水自然

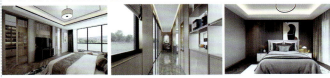

愿景三：愉悦而奢华
享 愉悦奢华之住所
　　艺术感
在此尽享舒适的放松休憩
欣赏美好的事物，使人感到无比愉悦
艺术地表达生活和对内心的圆融之乐

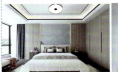 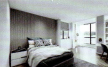

设计定位 THE DESIGN POSITION

设计定位

"简洁" + "精心" + "意境" = 新简约轻奢生活

设计概念 THE DESIGN CONCEPT

归属　　细腻　　张弛　　淡雅

ELEVATION DESIGN 立面设计

"向往的生活"基于家庭成员活动模式下的空间设计

　　该项目位于南京市建邺区衡山路，周围景色宜人，以办公住宅区为主。室内部分以轻型木质椎架结构的木饰面作为完成面，与自然纹理大理石木格栅结合，视觉上干净利落有层次。我们摒弃了很多原始的功能布局，以开放的构架设计整体空间，力求将屋主热爱的元素融入其中，予以迎接平淡之外对生活不可泯灭的热忱与向往。

姓名：吴雅琪　吴雅慧　刘越　　指导老师：罗珊珊　夏婷　　院校：苏州百年职业学院艺术设计学院

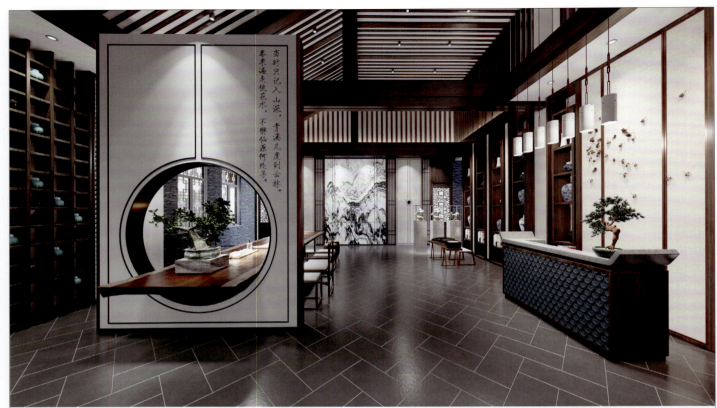
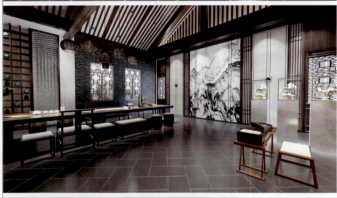
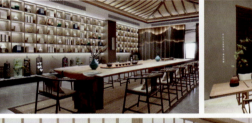
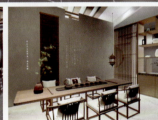
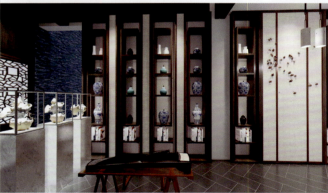
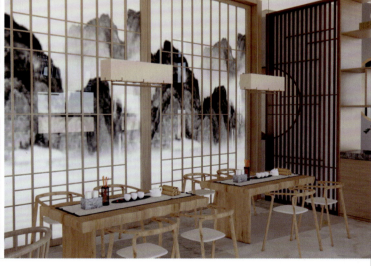

"万味茶居"餐饮空间设计

本项目位于山东省青岛市黄岛区。在城市中拥抱自然，远离城市的喧嚣，放下手中的忙碌品一盏茶、几缕香薰，静观时光流转，闲暇处才是生活。浮浮沉沉的繁忙生活里，品一盏慢慢沉淀的茶香，欣赏古典雅趣，聆听内心深处的呼唤。曲径通幽，既有转折，又有深邃，观者仿若游走于明与暗、浮与沉、细与拙之间，以"万味茶居"为载体对话内心，去纷别繁。

姓名：刘泽鑫　　指导老师：庞涵月　　院校：青岛城市学院艺术与设计学院

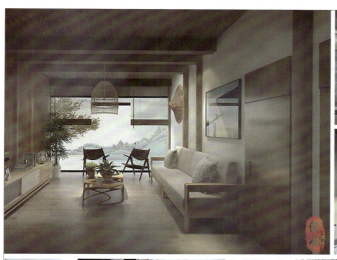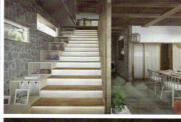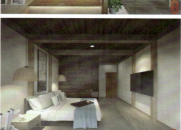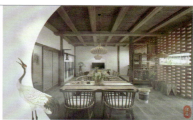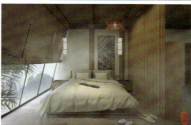

"俚居"侗族特色民宿改造设计

因地制宜、百花齐放的侗族民居展现出其独特的地域特色，丰富了多元的华夏文化。广南村保存较好的侗族建筑正是民居中的一朵"奇葩"。随着经济的飞速发展和广南村进一步的旅游开发，屋主杨大叔想将自己较少居住的木构建筑改造为民宿。方案整体理念为："侗静结合"。

姓名：江龙　　指导老师：许慧　　院校：深圳大学

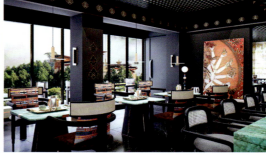
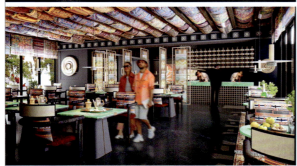

"我在酒店"藏式风格酒店设计

该酒店位于四川省阿坝藏族羌族自治州若尔盖县。该方案是结合"住宿+X"业态创新的文旅模式，围绕特色藏族文化，促进当地旅游产业转型升级的空间设计。整个酒店空间设计的灵感，源于对"我"元素的拆解、衍生、再融合——希望入住的客人在这里能遇见"我"，带回"我"，与"我"一起御风起航，翱翔于高空，迎激流，掠花海，与万物同行。

姓名：廖钦　刘欢　刘秘　　指导老师：王兆丽　　院校：哈尔滨信息工程学院艺术设计学院

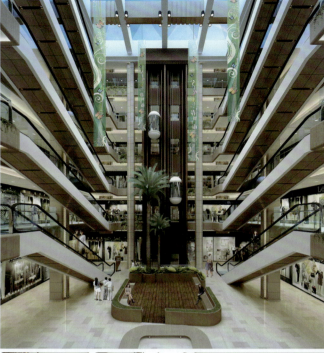

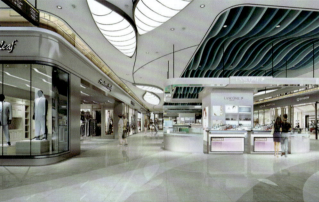

扎赉特旗万泰新天地商城室内设计方案

扎赉特旗隶属兴安盟，位于内蒙古自治区东北部，地处黑龙江、吉林、内蒙古交界处。这是一家综合商场，力求打造集购物、休闲、餐饮、娱乐等为一身的中型超级购物中心，营造不是商场的商场，以期成为扎赉特旗的新地标建筑。

姓名：张智超　　院校：黑龙江建筑职业技术学院

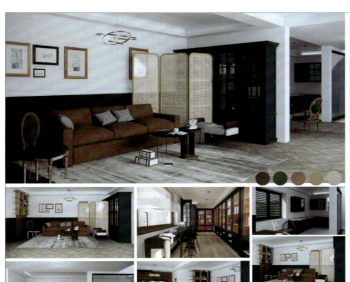
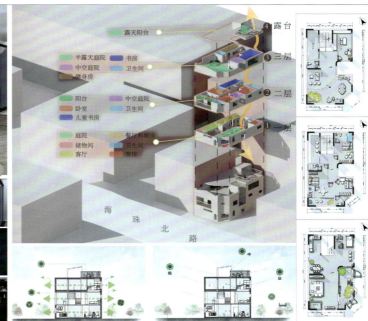

新生

基于现阶段情况，广州老洋楼已不适于当前人们居住及生活习惯的现状。项目小组成员于广州老城区选取一栋老洋楼，通过实地考察与设计改造，主要解决其噪声、通风、采光问题，为老洋楼提高适住性，为其注入新活力，为广州老洋楼寻找改造的新可能。

姓名：苏可欣 曾美华 莫苑玲　指导老师：罗丹　院校：广州华商学院创意与设计学院

海上海洋知识科普展馆

海上海洋知识科普展馆以水母仿生为设计灵感，分为主展馆和两个副展馆，专为海洋风景区或海洋公园等打造，面向观光游客。展馆定位于浅海区，大部分使用透明材料建造，能见度高。主展馆的旋转式楼梯模拟的是水母触须，中间的透明立柱为一个大型水族箱。副展馆二楼露天，视野较好，让游客能够在了解海洋知识的同时享受海洋风光。

姓名：陈娅蕊　指导老师：马东明
院校：北京化工大学

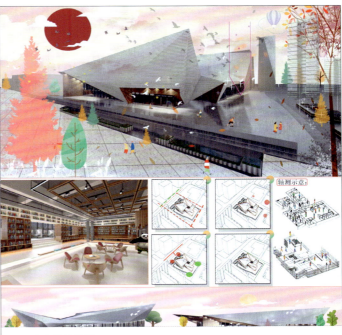

儿童文化馆设计

本方案的建筑外形来源于风车造型，经过抽象、几何化、立体化的演变，是功能主义、理性主义和有机主义的结合。建筑内部设有两层，最具特色的是当中一个面积很大的剧场。剧场上方的二层挑空，是表演性质与展示性质结合的教育空间。在设计与探索中，主要发挥出公共教育空间的功能作用，使之实现教育和宣传的价值。

姓名：刘家旺　指导老师：王艳婷
院校：天津理工大学艺术学院

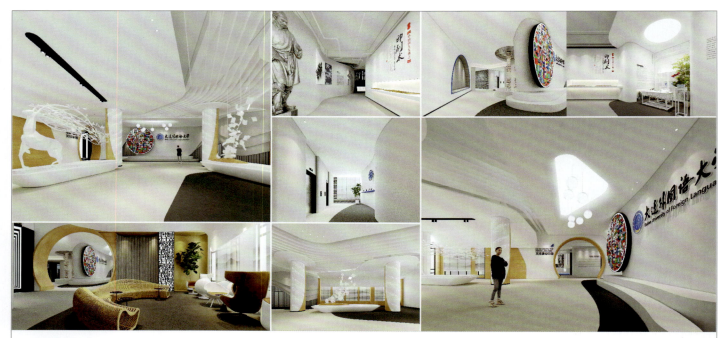

文化体验中心

本案追寻"启智以明德,笃行以致远",力图通过空间风格展现大美中国,使观者在"多元和包容"中感受中华文化的魅力;打造具有尊重文化多样性价值的国家文化设施,借助于展陈策略来呈现出中华各民族文化遗产对于中国乃至对于整个人类的珍稀性;构筑各民族相互认同的历史文化记忆,使文化类博物空间成为表征、塑造中华民族共同体意识的场域,以多元和包容的姿态拥抱时代。

姓名:张健 张渊 熊涛　　院校:大连工业大学艺术设计学院

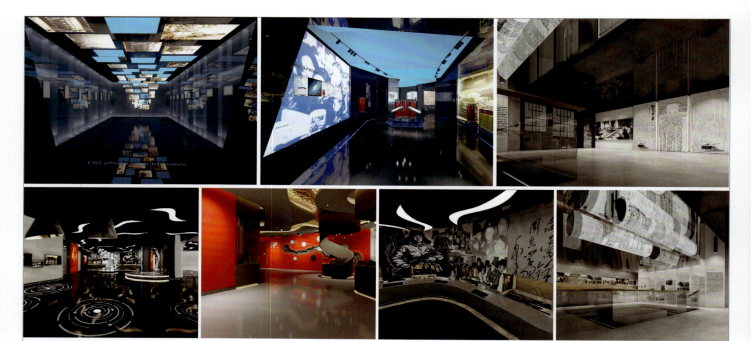

引吭高歌

在此次展览中作者从"百折不挠""四季情怀""一往无前""向光而行"四个点出发,让来参观的人既能感受到雷锋精神的可贵之处,也能从中受益。

姓名:严丽珍 李尚姿　　指导老师:林晓丹　　院校:广东机电职业技术学院设计学院

"云境"周刚 × 喜临门 概念快闪店展示设计

作者通过对周刚的绘画进行色彩提取，从线性的色彩中找到浪漫的感受。在空间的营造上，借助"云"的意象来建构场景，营造出"云境"之意。借助躺在"云"上的想象来体现躺在床垫上的舒适与惬意。在建构的结构中，以乳胶的蜂窝结构为基础元素。以画面中的植物贯穿整个场景，呈现出生机与青春，这与蜜月中的浪漫有着同样的内涵——爱与浪漫是富有生机的。

姓名：华宏梁 周心语　　指导老师：邱海平　　院校：中国美术学院设计艺术学院

朱鹮

以舞剧《朱鹮》为题材，表现人类在近代社会现代化和城市化的进程中，与自然环境、各种生灵相伴相生、休戚与共的同命关系。旨在通过"曾经的失去"，表达"永久的珍惜"。以舞台视觉为画面基础，在现代科技创新发展的社会背景下，通过 AR 虚拟技术应用将实景与文艺表演相结合，使视觉体验更为丰富多元。

姓名：马萍　　指导老师：许敏　　院校：长江大学艺术学院

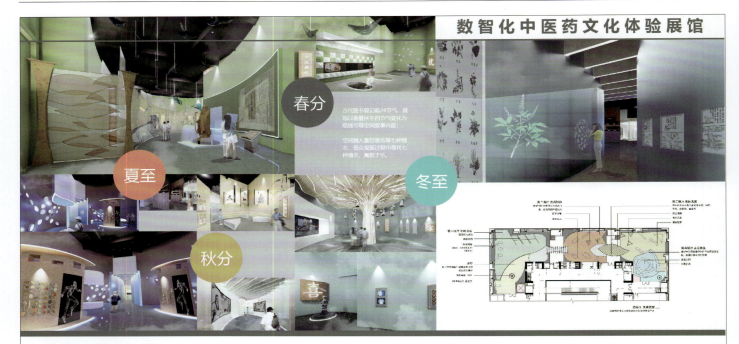

数智化中医药文化体验馆

　　展馆塑造五感知觉相关的体验方式，采用数智化互动技术进行呈现，结合四季变化的叙事逻辑暗线，从中医典故、妙感灵药、名医瑰宝、古法新生四个章节讲述中医药相关文化故事等，学习传承优秀中医药文化。古代医书中曾记载二十四节气，展馆以春夏秋冬四季节气变化为暗线引导空间叙事内容。空间融入喜怒哀乐等七种情志，受众观展过程中可寻找七种情志，提高观展参与度，寓教于乐。

姓名：林晓丹 杨广　　院校：广东机电职业技术学院设计学院

阿迪丽娜的花园

　　装置设计是从城市花园更新的角度出发，对未来生态的一种思考与探索，将自然界的植物通过人为二次设计以及人造材料来体现。植物表皮融合了参数化设计，整体造型有着神秘主义的色彩。

姓名：邱孟柏　　指导老师：魏婷　　院校：四川美术学院公共艺术学院

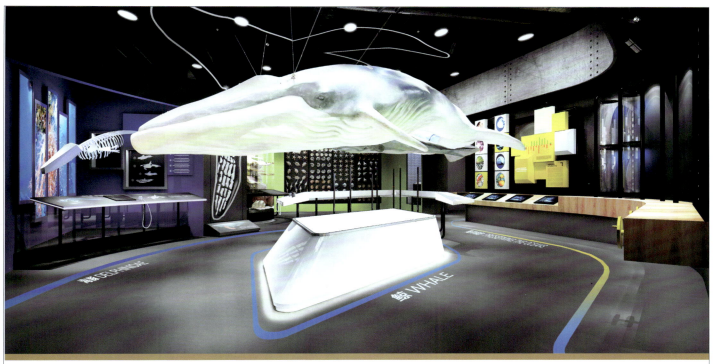

平面布置图　　局部展示界面

效果展示

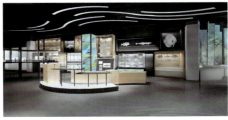

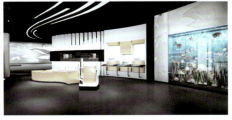

广东省海洋渔业博物馆展示设计

　　博物馆位于中国广东省南沙区，建筑总面积为 2000 余平方米。一层为海洋生物展示区，二层为江河生物科普馆。展馆综合广东境内水域生物科学知识普及、标本陈列展示、环境保护工作普及这三大广东省渔业工作成果展示宣传功能。展馆内部拥有大量世界顶级生物实物标本、仿制标本、数字标本，并设置了多处多媒体互动展示区，观众在近距离观察海洋生物的同时，还可以多角度地深入学习各种生物知识。这是目前我国展览标本数量最多、数字标本库建设最完善的水域生物展览馆。

姓名：黄海添　陈凯喆　　院校：广州商学院艺术设计学院

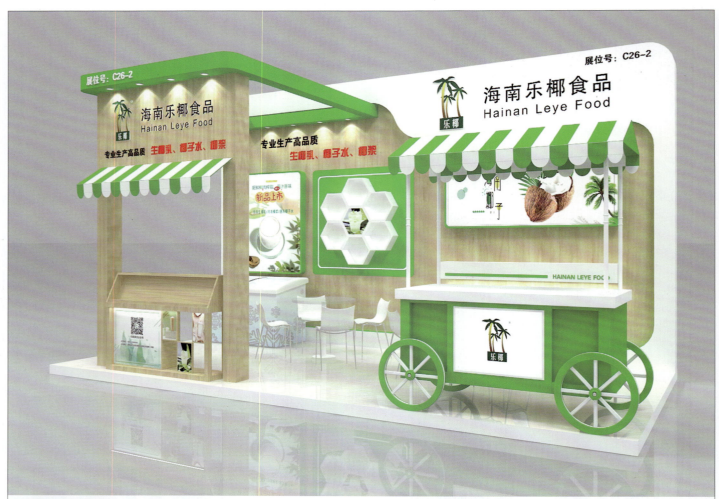

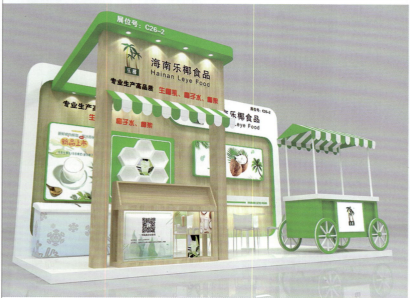

"FBIF"食品饮料创新展之海南乐椰食品展台设计

　　本展台为18平方米小型展台，依据海南乐椰食品的企业品牌形象和标志（LOGO）颜色，展台色彩主旋律定为绿色和白色，并用淡黄木纹的色彩作为辅色。该企业主卖椰子饮品，位于海南，依此设计了推车型售卖台，并在展台上添加遮阳棚元素，令展台更贴合企业形象，并为展台添加轻松活泼的氛围。本展台设计已经参加2023年6月在深圳举办的"FBIF"食品饮料创新展。

姓名：路广骞 李玉洁 张基深　　指导老师：方向东 孙红梅　　院校：天津城建大学城市艺术学院

"磬韵星帷"基于数字媒体的音乐可视化互动装置

磬韵星帷是将传统乐器（石磬）与现代休闲方式（露营音乐会）相结合，让参与者进行视听觉体验的一件作品。作品整体构建了星河流星与悠扬磬乐的双重感官空间，融入数字艺术，通过算法绘制动态的闪烁恒星、流星雨和银河漩涡来呈现出独特而美丽的视觉效果，达到实时的音乐可视化，活化磬乐。参与者通过装置中的磬石琴进行演奏，空灵无染的琴声余音绵长，如同置身于宇宙中目睹流淌的星河，也呼应了星空露营音乐会的概念，隐喻了磬石琴就像传统文化中的一颗耀眼明星。"飒然万木惊，山堂一声磬"，磬乐也代表着中国传统乐器的生生不息。作品希望通过数字活化的方式，让中国传统乐器能够永远地传承下去，更接近我们的生活，面向发展的未来。

姓名：左嘉祺 朱丽帅 于博雯　　指导老师：王峰　　院校：江南大学设计学院

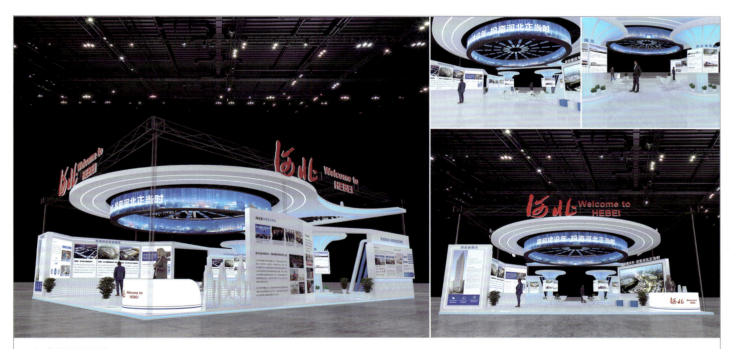

河北省展厅设计

河北省展厅的设计旨在展示河北省文化、历史、自然景观、科技创新等方面的特色和成就，向观众展现出河北省的魅力和发展潜力。本次设计以"河北千里行"为主题，通过数字化展示、多媒体交互、实景体验等手段，让观众身临其境地感受河北省的美丽风光和丰富文化，为广大观众呈现出一次难忘的、全方位的、多角度的河北之行。

姓名：王岩 张基深 曹一一　　指导老师：方向东 孙红梅　　院校：天津城建大学城市艺术学院

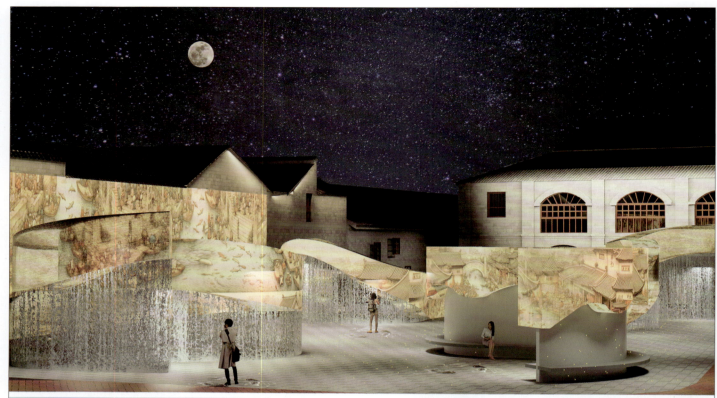

"以古为境"鲜鱼口美食街数字化互动装置设计

鲜鱼口商业街区作为位于北京城中轴线上的重要历史街区之一,曾是老北京市井风貌、史迹文物保存最完整的区域,本案以"京味元素"为主题,以"水"为核心元素,通过数字化艺术手段呈现鲜鱼口街的历史底蕴及文化内涵,增强灯光、声音的表现力,以多重感官刺激为游客带来沉浸式的审美体验。

姓名:李荞汛 杨悦 李运德　指导老师:黄志红　院校:北京城市学院

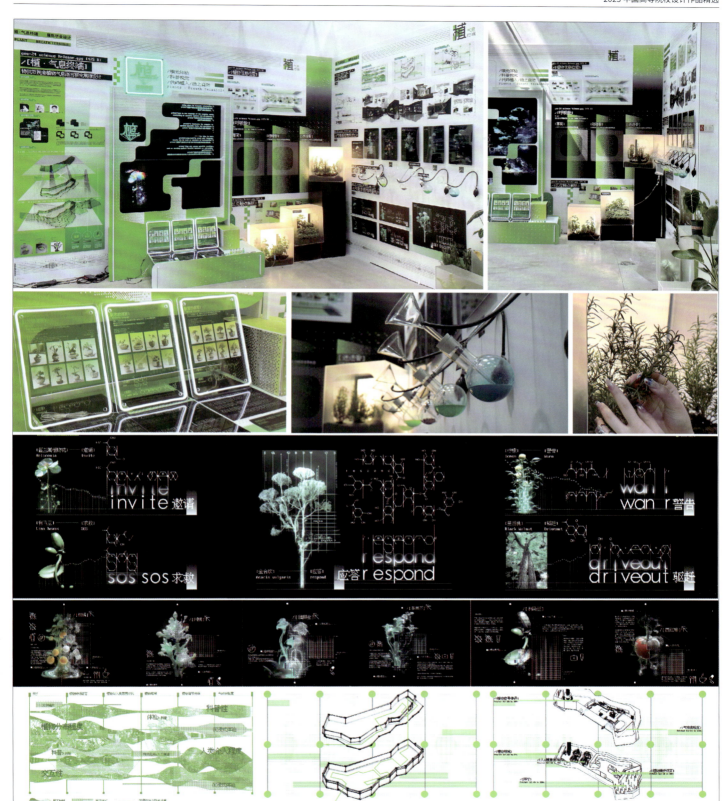

植·气息终端

植·气息终端主题的选题意义类似于植物编写自身代码，人类通过日常生活介入了植物的编程系统，而"气息"是植物最直观的阐述语言的化学信息，通过解析植物的代码以顺应自然的形式与参与编写的形式，对植物生长编程系统进行干预。该设计围绕每个调研植物所散发的气味物质，将其概括成特定的气味代码来展示，以此构成展览的主概念。

姓名：梁婧璇 程煜婷 靳一鸣　　指导老师：张书 赵双玉　　院校：鲁迅美术学院视觉传达学院

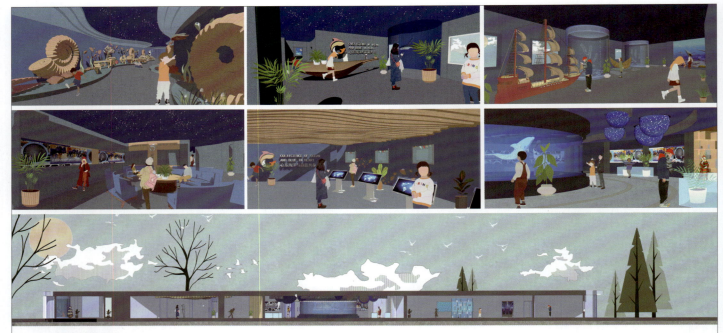

心系海洋与蔚蓝共存

海洋文化展厅运用影像、声音、空间和文字，为观众营造出一个异空间化的海洋馆，探讨人、生物以及生态环境间的权利关系。作品将海洋馆的环境作为观察的主体，探索其所设定的动线（circulation）、守则（regulations）与陈列（display），发现游客看似能动地游览，实则与海洋生物一样，被海洋馆这一机制安排为被凝视的客体，失去自身话语权，成为资本规则的一部分。因此，作品对海洋馆这一空间中的文字和图像进行解构，创建新的观看方式，试图让游客和海洋生物通过互相凝视，在这一场域中进行平等的对话。在作品所构建的空间中，本该捕捞真实鱼类的渔网却网住了作为海洋文化生产的一切，触摸池中水所折射出破碎扭曲的人类形象和不断出现的空洞的动物眼睛仿佛在警告或监视着什么……

姓名：蔡雨洪　　指导老师：曾繁盛　　院校：泉州信息工程学院创意设计学院

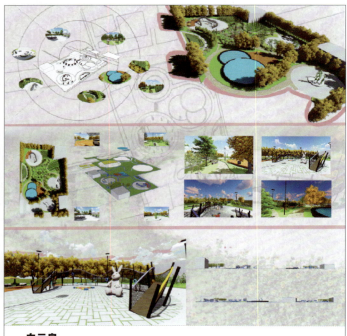

白云泉

该题目出自唐代诗人白居易的《白云泉》。诗中描写的天平山白云泉边是那样清幽静谧，天上的白云随风飘荡，舒卷自如；山上的泉水淙淙潺流，从容自得。作品定位在青少年的乌托邦，《白云泉》这首诗写景寓志，以云水的逍遥自由比喻恬淡的胸怀与闲适的心情；泉水激起的自然波浪象征社会风浪，"兴发于此而义归于彼"，言浅旨远，寄托深厚，理趣盎然。所以作者设计出如同诗中让人们向往的洞泉之地。

姓名：郎冉　　指导老师：邢万里　贺鑫
院校：北京城市学院

巷往

本设计手法主要是现代风格、现代自然设计手法和生态学相结合。在景观结构上，形成了一轴、两带、三区的空间格局。一轴，从南侧次入口一直往北延伸，一条景观大道，将活动广场、喷泉广场、林荫大道串联起来。两带，即宅间组团内东西向的两条楼间绿化带。三区，即中心活动区、儿童活动区、休憩洽谈区。

姓名：潘靖文　安妮　　指导老师：谢翠琴
院校：北京城市学院

金石滩探海观景台设计

悬崖峭壁上的观景台探向大海，360°全方位观海视角提供了一种有惊无险的与大海、蓝天融为一体的深度体验。其圆润的曲线与起伏的山体呼应，随山就势，蜿蜒起伏，犹如蛟龙戏水，与自然契合。观景台造型虽极具现代之感，其设计灵感却来源于中国古典园林——步移景异，借景远山，框景树姿。高山、大海、蓝天、探海廊桥式观景台，把人包裹其中。

姓名：王明坤 马达　院校：大连大学美术学院

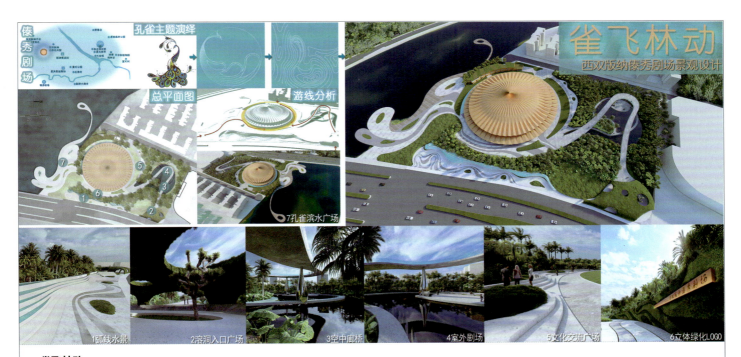

雀飞林动

傣秀剧场位于西双版纳傣族自治州景洪市，设计以当地"孔雀"为元素，将其抽象为弧线、同心圆等符号，演变为水景、空中廊桥、广场等，并赋予各场地不同功能，实现对孔雀的综合演绎——设计了隔音弧线水景、溶洞式绿化入口、热带空中廊桥、水上室外剧场、文化交流广场、立体绿化、孔雀滨水广场等为一体的文化、艺术、休闲、交流剧场。

姓名：龚苏宁 耿聚堂　院校：同济大学建筑与城市规划学院，上海工艺美术职业学院城市设计学院

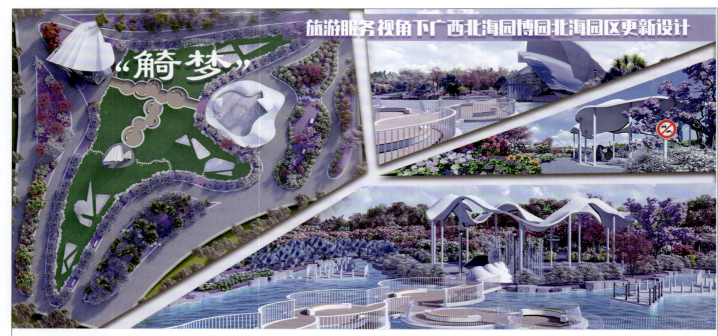

"觭梦"旅游服务视角下广西北海园博园北海园区更新设计

　　本设计方案名为"觭梦",取自《周礼·春官·大卜》："掌三梦之法：一曰致梦,二曰觭梦,三曰咸陟。"梦之所以奇异珍贵,是因为它的不可复制性、偶发性。本方案灵感来源于作者在海边时做的奇异美丽梦,它怪诞又自由——人类像寄居蟹一样住在"海螺""贝壳"里面,无拘无束,植物像水草一样梦幻美丽……方案整体以海洋文化为主题,改造对象为园博园中的北海园区,改造目的主要是将北海园区由外地游客观光景区改造为集景点和休闲公园为一体的公共园林。园林整体色调为梦幻的紫色。走进北海园区内,将像走进一场梦一样,那里有贝壳形状的建筑,海浪形状的广场……

姓名：陶诗童　　指导老师：钟少希　陈欧阳　　院校：北海艺术设计学院建筑与环境艺术学院

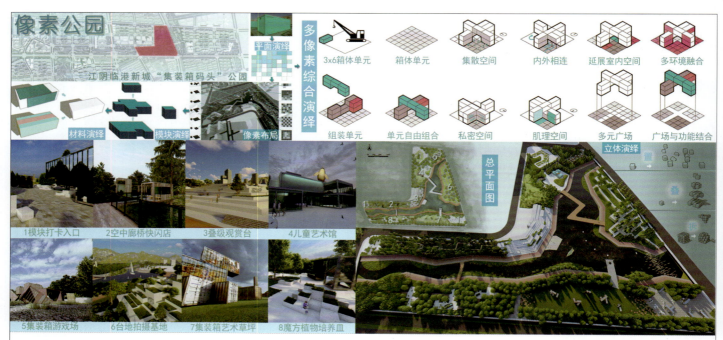

像素公园

　　像素公园毗邻江阴临港新城港口,以"集装箱"为元素,将之提炼为平面及立体"像素",赋予不同功能,运用置、叠、拆等手法,实现多像素综合演绎。方案包括模块打卡入口、空中廊桥快闪店、叠级观赏台、儿童艺术馆、集装箱游戏场、台地拍摄基地、集装箱艺术草坪、魔方植物培养皿等功能区,使公园成为集购物、休闲、游戏、教育为一体的城市公园。

姓名：龚苏宁　张晗雪　　院校：上海工艺美术职业学院城市设计学院,同济大学建筑与城市规划学院

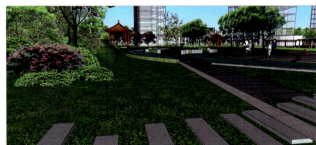
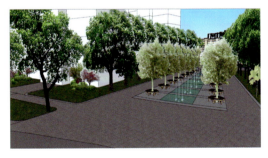
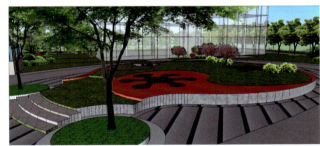
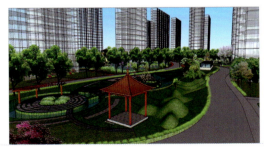

居住小区景观设计

　　小区重视居住空间的可塑造性，强调以人为本，营造居住区的环境生活品质。居住区中绿地开阔、分布均匀，健身生活区包含运动健身器材，可满足居民基本健身需求，休闲娱乐区可满足居民休闲娱乐需求。

姓名：宋亚男　　院校：哈尔滨广厦学院艺术与传媒学院

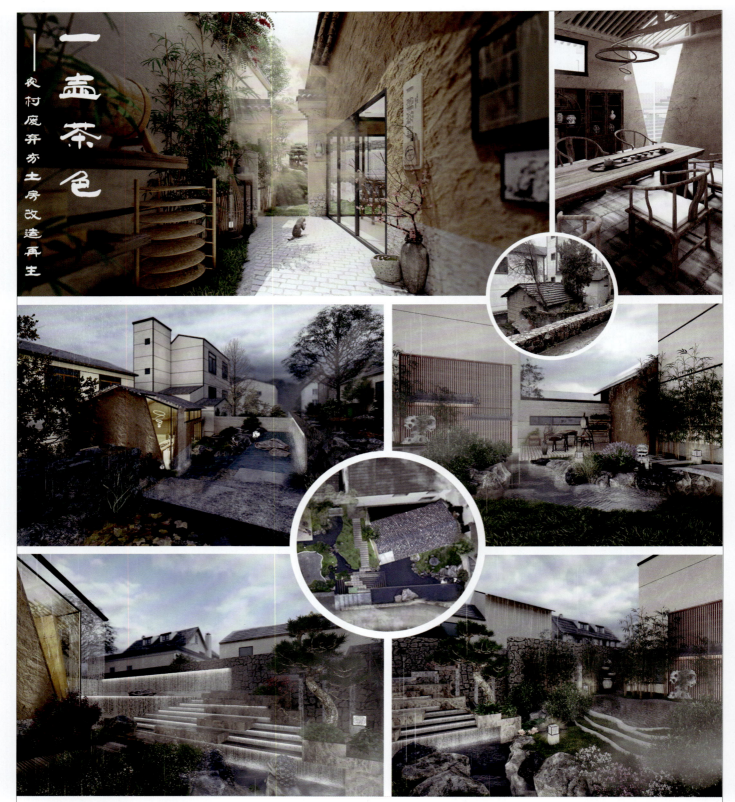

"一壶茶色"农村废弃夯土房改造再生

"一壶茶色"为浙江某农村一处老夯土房室内室外整体改造项目。茶产业是当地的重要产业，有"一片叶子"的故事，有人与自然生命共同体的美学理念。茶的颜色和老夯土房墙的本色是本设计的灵感来源，将倒塌的一角以剖面的形式进行"切割"，将外面的环境借景入室，形成独特的品茶意境，实现人与环境、历史与现实的对话。

姓名：陈雨奇　　指导老师：毛攀云　吴凡　　院校：湖州学院设计学院

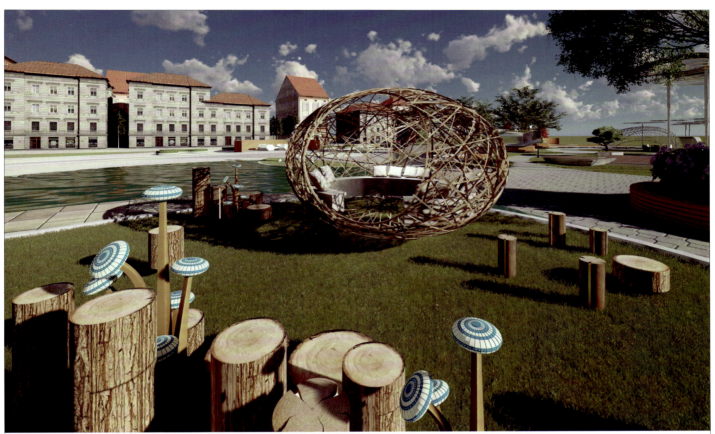

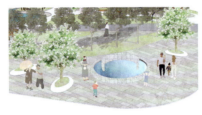

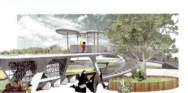
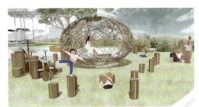
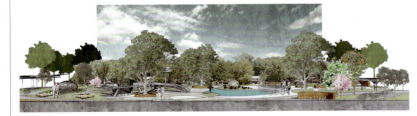

城间绿驿

作为六朝古都,南京这座城市见证了历史上诸多世事变迁。如今时代进步,科技发达,摩登大楼也在南京这座历史悠久的城市拔地而起,四通八达的道路横贯城市。新旧交替,必然会产生一些问题,如城市肌理碎片化、自然生态与城市建筑之间的融合问题等。就这样,偌大城市中缺少了亲近自然的一隅,未能给予儿童更多休闲娱乐、亲近自然的活动空间与机会。该项目以生态为主题,建立一个"生态软景"与"装饰硬质"相结合的生态公园,在繁忙的城市中为周边居民、儿童以及来往游人提供一个亲近自然的休憩地,旨在减少建筑设施隔断,建设一个儿童友好型街区公园。

姓名:张佳琦　指导老师:曾昕　院校:南京林业大学

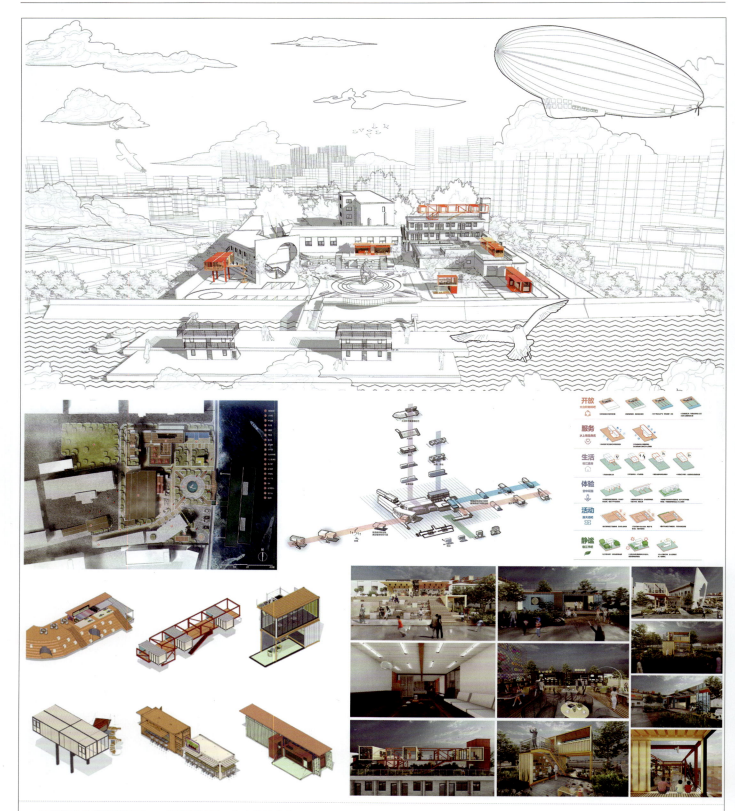

复兴岛上的集装箱院子——海图测绘职工之家设计方案

该院子位于上海复兴岛东南部黄浦江沿岸位置，由于前身为中交上海航道局物流码头，因此物流航运从历史到如今对整个场地的发展有着重要引导作用。以此为该项目切入点，对场地中的院子用集装箱元素进行改造，以解决场地中水务人员和其他人群的体验需求以及场地消防环道、绿植范围美化、场地建筑间的联系、场地活力、未来商业运营等问题。

姓名：胡昊星　指导老师：程雪松　院校：上海大学上海美术学院

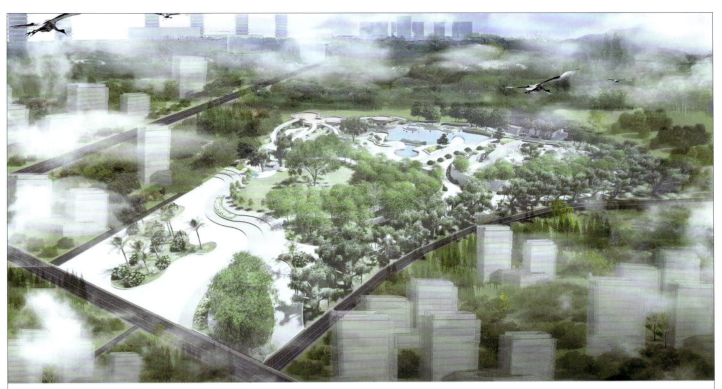

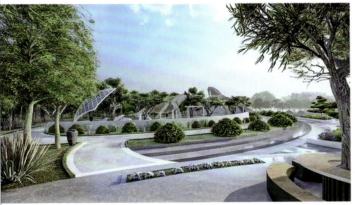
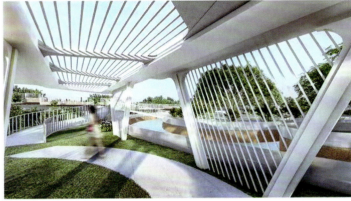
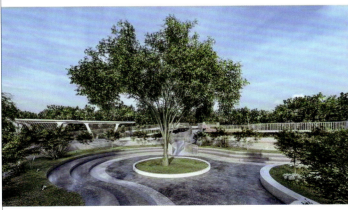
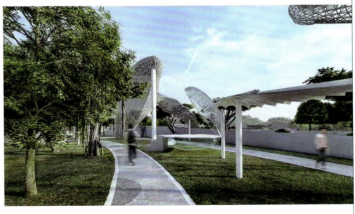

钦原

　　设计立足于旅游文化城市的定位要求，通过运用北海的特色地域文化，打造集休闲、观赏、教育、互动于一体的现代城市公园。园区整体造型以《山海经》中"钦原"（相关描述）为灵感演化而来，并加上了海螺和贝壳这类具有海文化特色的元素。

姓名：姚永康　唐伟杰　洪英嘉　　指导老师：闭悦　　院校：北海艺术设计学院建筑与环境艺术学院

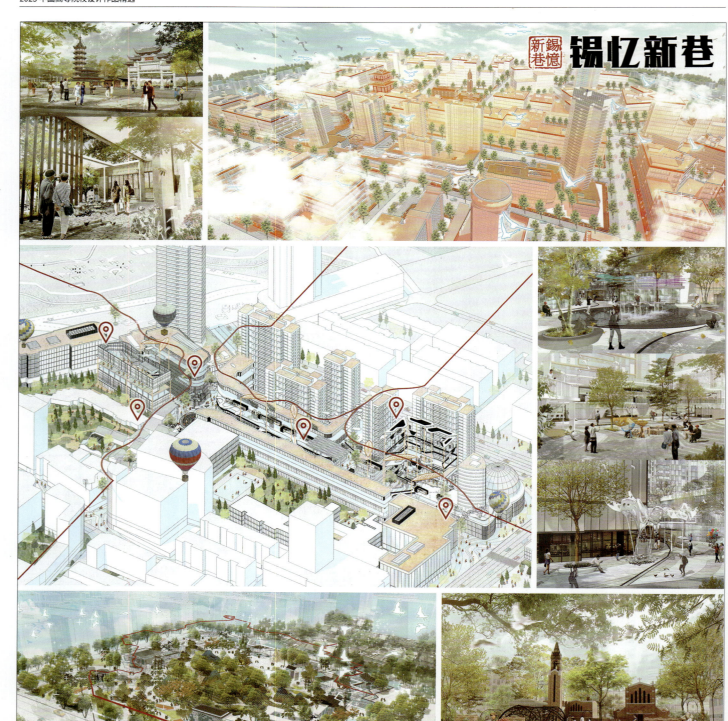

"锡忆新巷"基于遗产廊道构建的无锡中心老城区域整合设计

设计从发掘城市地域文化资源，延续历史文脉出发，基于打造老城区遗产廊道的理念，对无锡老城区历史空间资源进行整合设计。利用遗产廊道连接老城区景观绿地，以"点构线带面"为灵感构架遗产廊道，整合老城区环境，串联散布在老城街区中的历史建筑和历史景点，从而为老城区提供一个贯穿式的修复方式，促进城市的多元共生。

姓名：张可意 赵璐　　指导老师：刘佳 过伟敏　　院校：江南大学设计学院

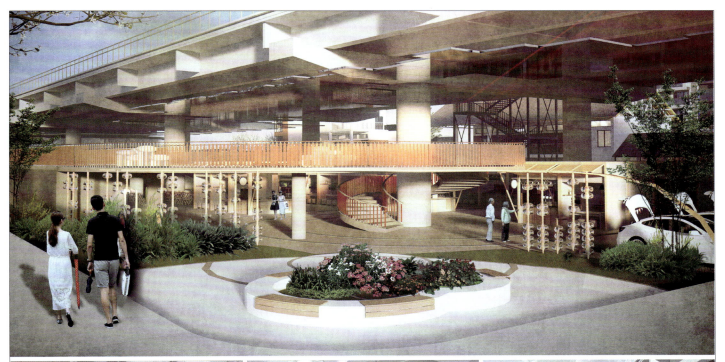

驿下云集

方案对无锡北塘大街吴桥的闲置桥下空间以及周边老旧建筑进行改造。针对无锡城市剩余空间大量闲置、利用不充分的现状，提出"时空耦合"的概念，从时间耦合和空间耦合两大策略出发，通过对场地文化的场景叙事性展现和对人群需求的适时性模块化适应，体现空间多义性，打造集交往、展示、交易为一体的复合型空间。

姓名：童晗蕾 吴桐 姚佳怡　　指导老师：宣炜 罗晶　　院校：江南大学设计学院

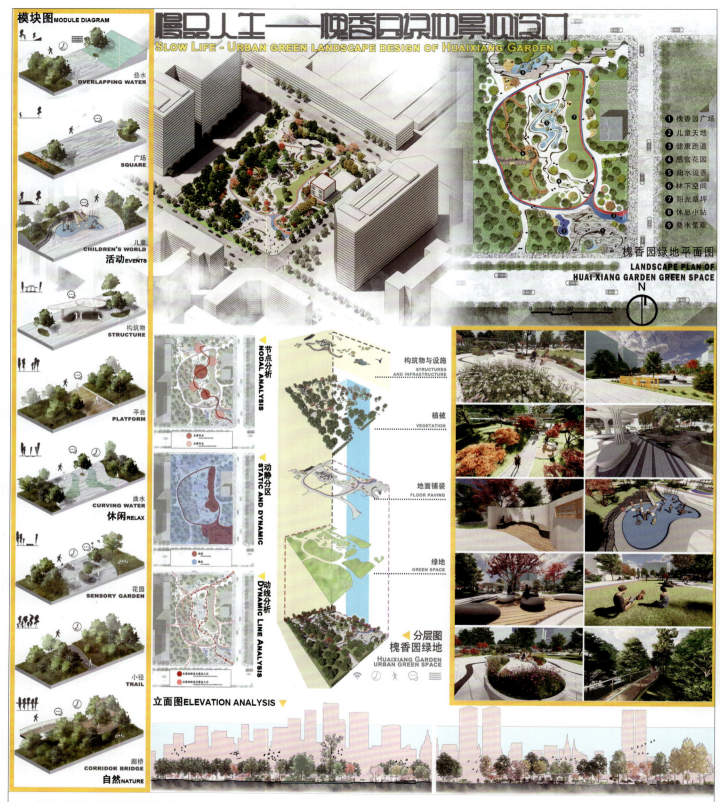

"慢品人生"槐香园绿地景观设计

设计以疗愈性景观为主题，以曲线为元素，以放慢生活节奏品味生活为目的。以佛学中"天人合一"的五感六识进行设计思考，六识分别为：眼识、耳识、鼻识、舌识、身识、意识。六识通过赏花赏水、听水流听鸟鸣听风声、闻花香闻自然气息、交流表达自我、感受运动释放压力等得以满足，以此来提升人们在城市绿地之中的感受。

姓名：刘逸　指导老师：任永刚　院校：北方工业大学建筑与艺术学院

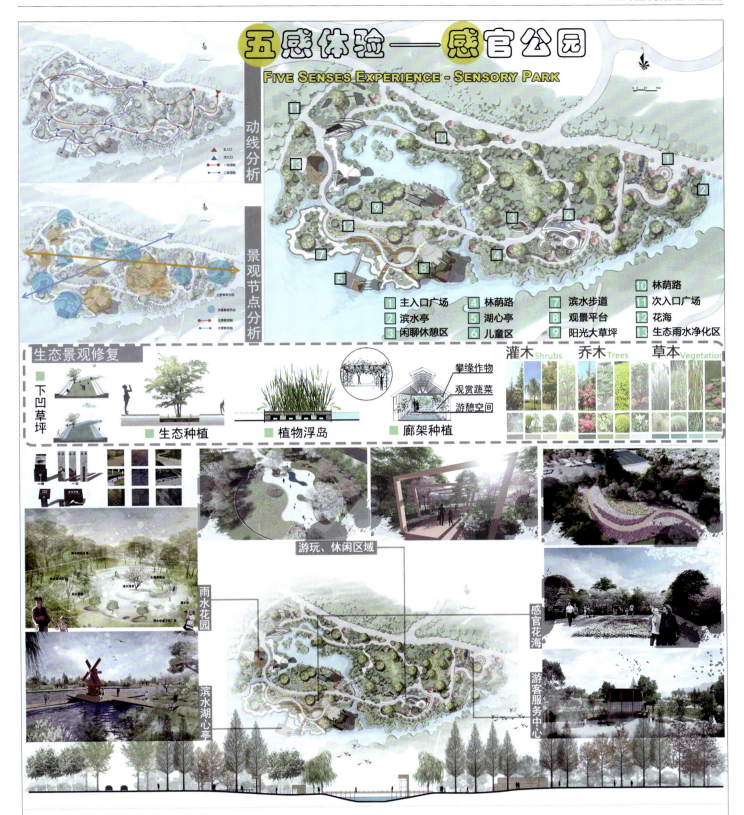

五感体验——感官公园

以生态修复与疗愈功能为出发点，设计灵感来源于人的"五感"——观感、体感、嗅感、触感、舒适感，所以设计上基于"景观双修"的理念，打造属于无锡鑫湖的本地风景园林，满足人们的"五感"体验；以修复生态环境为基本目的，给予鑫湖新的生命力。

姓名：刘逸 吴玉琴 李涵乔　　院校：北方工业大学建筑与艺术学院

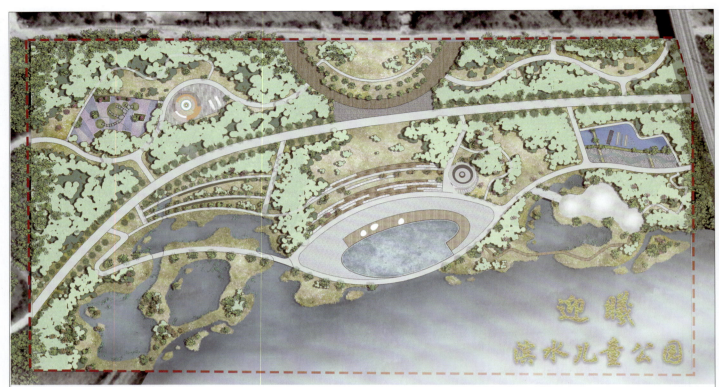

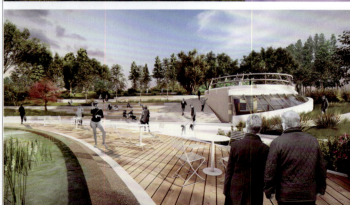
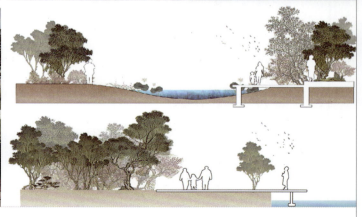

"迎曦"滨水儿童公园

　　利用北京永定河现有水景资源、地形地貌以及植物资源,进行规划设计,以绿色、生态、实用、崇尚自然为主题,打造以丰富的湿地景观、亲水设施和儿童活动空间为特色的滨水儿童公园。不仅创建舒适观景环境,也利于水质改善、保水固土,与沿线其他绿地组成蓝绿交织的滨水绿地生态系统,促进生态、社会、文化有机统一与共同发展。

姓名:彭琳　院校:江苏科技大学人文社科学院

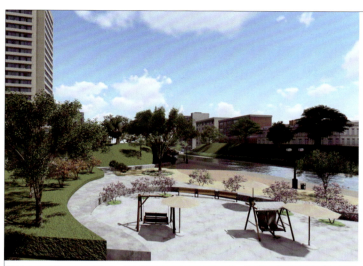

交通分析　视线分析　土壤与保护分析

夏季降水量大，路面与植被形成高差
使路面雨水渗入地下，减少地表径流

1. 遗留问题：场地存在少量固体垃圾，土质密度高。 2. 清理固体垃圾。
3. 将夯实土进行松土，部分损伤严重的土换成客土。 4. 播撒固氮植物种子，利用微生物对轻微污染土壤进行修复。 5. 人工辅助自然更替，给脆弱的生态系统成长时间与空间。

驳岸分析　　　　　　　　　剖面分析

植物分析

国槐　毛白杨　枫树　玉兰　泡桐　刺槐

"霁月"滨水空间景观设计

本作品遵循阅读方便、一致性、审美原则，展示了设计地块的交通分析、驳岸分析、剖面分析、植物分析、土壤与保护分析、视线分析以及效果图。版式以绿色为主，呼应公园景观设计主题，将分析图排在整个展板右侧，左侧为效果图展示。

姓名：王茜雯祺　　指导老师：邢万里　　院校：北京城市学院

时光清浅处，一步一安然

本方案秉持着以生态保护、美化环境、便民、简洁为主的设计思想，充分发挥绿地效应。坚持"以人为本"的原则，从多个方面综合考虑设计方案，拉近人与人之间的距离，将自然休闲引入居住区，从景观学、行为学、心理学等角度综合考量，打造满足实用、美观功能的居住区。

姓名：叶玲红　　指导老师：史华伟　　院校：江苏建筑职业技术学院建筑装饰学院

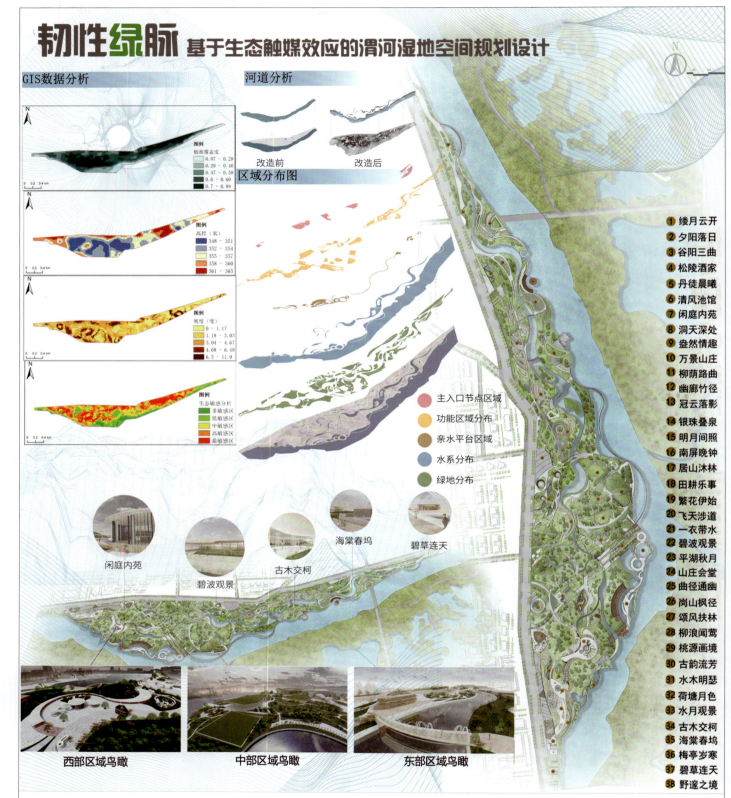

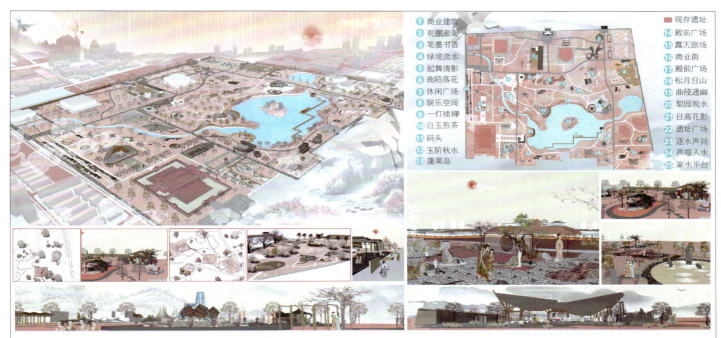

"寻唐韵·共新生"文化延续下的遗址公园景观改造

西安大明宫国家遗址公园作为西安市人文气息浓厚的地标性建筑，为人们提供了感受唐代历史文化的空间。本次设计在传统博物馆保护模式的基础上，将遗址与其周围自然环境进行妥善保护并以有效的方式对社会开放展示，做到遗址保护与展示利用的统一。以景观形式体现遗址公园主体形象，使人们能深刻感受盛唐时期的文化魅力。

姓名：陈玲　指导老师：龚鑫　院校：西安工程大学服装与艺术设计学院

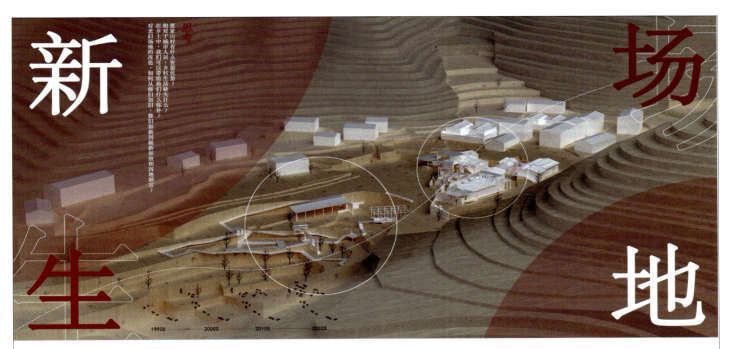

"场地新生"义乌贾家山村景观空间改造实验

本次设计以在场性指导，修旧如旧，聚落结构重组为设计理念，以聚合、围合、切分、架接为景观空间设计策略，进行故园整修。整体空间的宏观规划，是以憩园和耕园作为山村重构的手段，对两种不同地形地貌进行改造与更新，作为此次设计的前提，是整体设计的战略指引。从微观层面而言，希望通过景观设施、植物配置等景观微小层面影响整体空间的质感与品质。至此，希望此设计可以作为乡村可持续性改造的参考范例。

姓名：黄山　指导老师：李婷婷　院校：中国计量大学艺术与传播学院

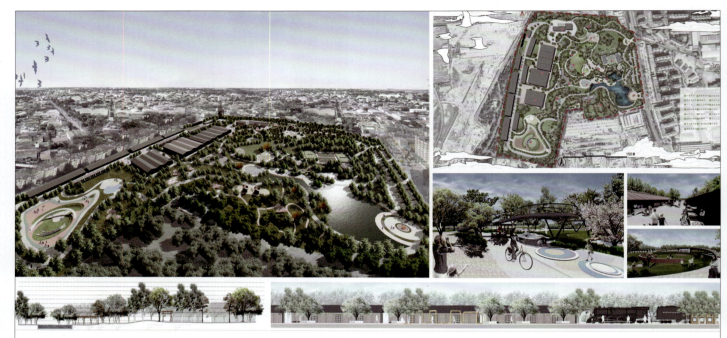

"棉忆·融生"城市更新视角下青岛国棉六厂外环境景观改造设计

青岛国棉六厂位于青岛市李沧区四流中路西侧,目前已荒废闲置,偌大的厂区外环境空间成为一块"城市废地",无法为市民提供服务。以城市更新理念为视角,将厂区外空间打造为一个为周边城市提供服务的综合性文娱公园。通过保留部分厂区原貌,融入生态保护、国棉文化展示体验和休闲娱乐等功能,赋予其新的生命活力。

姓名:杜轩业　指导老师:卜颖辉　院校:山东工艺美术学院

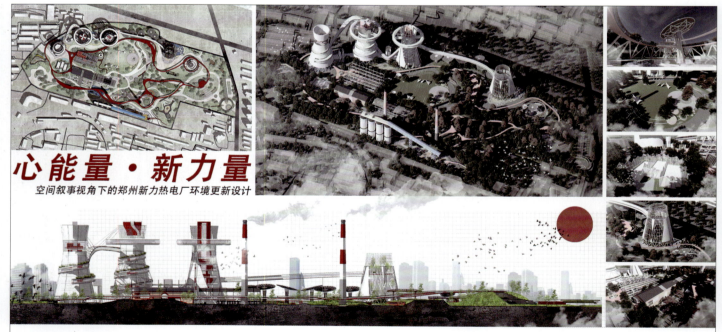

心能量·新力量

近年来,郑州新力热电厂成为城市孤岛,并暴露出如空间封闭、功能单一、严重影响周边居民生活等问题。本次设计将为厂区置入新功能空间,根据场地特色,打造有文化记忆的城市公园。设计利用空间叙事理论串联各环节,以"能量"作为出发点展开设计,通过空间形式叙述能量在生活中存在的痕迹,传达"合理利用能量,使生活更美好"的可持续理念。

姓名:焦梦琪　吴旻恒　指导老师:吕永新　院校:江南大学设计学院

地球标志建筑

　　设计采用了球形作为主体物，以表达"包容"这一主题。下方的喷雾系统可以使公园内保持湿润，也可以让公园更有生机。其在公园内既可以作为儿童的娱乐设施，也可以作为成年人休息的地方。球形的造型也表达了合作团结的寓意，虽然每一片碎片都很渺小，但组合起来就有了很大的力量。

姓名：张坤　　指导老师：滕菲　　院校：青岛滨海学院艺术传媒学院

城市律动

　　景观材料构成为不锈钢金属、大理石和塑料，不锈钢结构组成的"波纹"象征"旋律"，整体的效果通过弯曲起伏的钢结构表现出来，更能给人以视觉的冲击，雕塑整体以暖色调为主，与主题相呼应。

姓名：张鹏飞　　指导老师：滕菲　　院校：青岛滨海学院艺术传媒学院

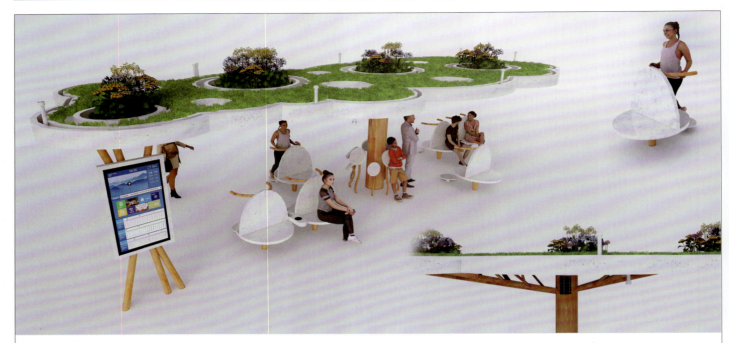

多功能景观亭

　　本案是广州未来城市步行空间的智慧城市家具系列设计作品之一。设计融合仿生学理念模拟榕树独特的形态及结构，主要由立体绿植、顶棚、支柱、站靠设施、座凳、信息屏这些设计元素构成，力求将自然景观融于城市生态。基于"城市大脑"万物互联的应用前景，本案将突出智能化、生态化设计和人性化服务理念。

姓名：刘莹　　院校：广州工程技术职业学院艺术设计学院

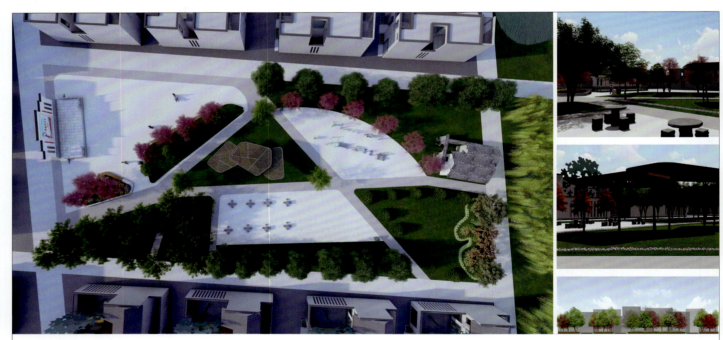

花木扶疏

　　项目位于河南省周口市小王潭村，对村内公共空间部分进行改造。致力于为当地的群众打造一个集休闲、娱乐为一体的乡村生态公园。为人们提供一个户外运动、散步、舒展身心的场地。同时使绿化和建筑相互融合，相辅相成，提升人居环境舒适度。

姓名：蔺宇航　郭水悦　　指导老师：王振东　吴衡　　院校：河南科技职业大学美术与艺术设计学院

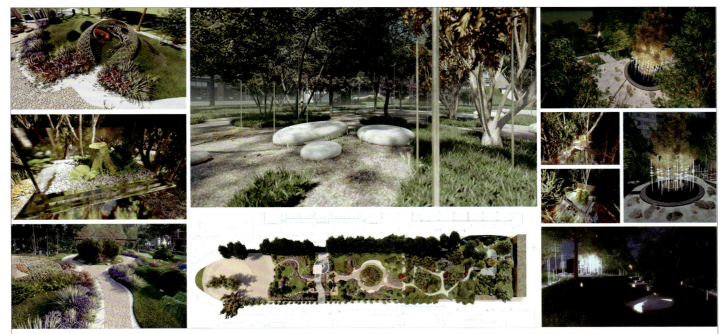

"绿林星岛·塔岸归途"校园绿地更新疗愈设计

本次设计从疗愈景观的视角出发，改造校园闲置绿地。更新改造场地位于从学生宿舍楼到教学楼的必经路段，希望学生可以在上下课途中或空闲时间来这里休息时，因此设计而得到身心的放松。

本次设计通过交通路线将场地分为两部分：花影落栖洲和流萤居梦园。形式主要分为绿洲和山林两种。利用五感来触发人的情绪，在空间中通过阳光、空气、水、色彩、音乐、灯光、艺术与植物一起构成重要的疗愈因素。为校园同学提供人际交往和亲近自然的空间的同时，满足人们对个人空间私密性和领域性的需求。

姓名：郝语 廖望 尚舒　　指导老师：谢明洋　　院校：首都师范大学美术学院

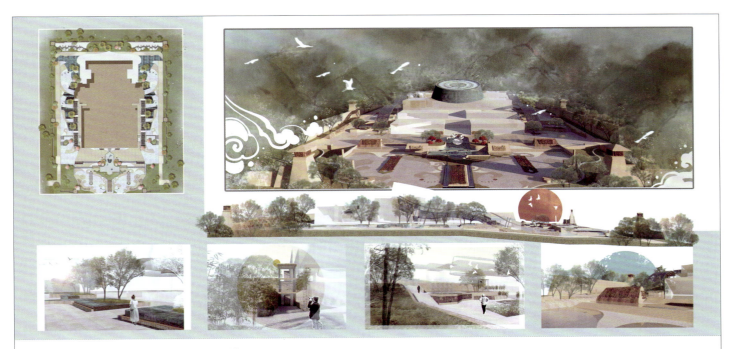

"云升·舞铜"宝鸡青铜器博物院景观设计

该创作以中国青铜之乡宝鸡市为人文背景，通过对中国青铜器的文化历史、艺术表现等各方面研究分析，并运用于创作实践之中。以青铜降龙博山炉、宝鸡青铜器博物院的镇馆之宝——何尊等典型青铜器物以及该馆藏文物的青铜纹样提取符号进行一系列景观设计。

姓名：薛茹意　　指导老师：王晓华　　院校：西安美术学院

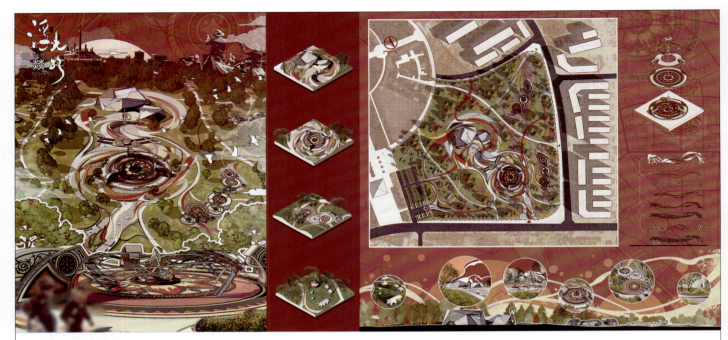

"浮光熒影" 楚雄彝族火文化体验馆建筑环境设计

以击石取火、火的物理性质、由火而生的物质产物与精神文明等火文化内容作为设计灵感，并结合选址地域的火文化，进行一系列火文化主题的文化建筑环境设计。设计了火文化体验馆建筑造型以及腾焰休憩长廊、火塘广场、升火雕塑等多个景观节点。

姓名：林忆琳　　指导老师：王晓华　　院校：西安美术学院

阅孔·日孔

南宗孔庙位于衢州市，是全国仅有的两座孔氏家庙之一，然而街区有生命力的文化传承被纳入刻板的历史文化符号中，居民生活空间被蚕食，商业同质化现象导致地内孔子文化的消隐。我们尝试从"活态博物馆"理念出发，以空间元素为更新载体，以社区居民为服务主体，以集体记忆为文化线索，打造没有围墙的南孔历史文化街区。

姓名：郑嘉琪　周曦妍　陈诗琪　　指导老师：沈校宇　　院校：苏州大学艺术学院

"闪电"奉贤新城 CAZ 城市中心绿地设计

该场地位于奉贤新城央地航南公路北侧，面积约 2 公顷。奉贤新城 CAZ 区域以"市级副中心"为规划目标，是一个集公园、商业、文化、体育、双轨交通枢纽为一体的文化新地标，带来的是多元化复合体验场景。本设计以"flash"为设计主题，融合人行天桥与下沉广场空间，实现地上地下互联互通，打造适合生态商务区的核心景观。

姓名：董仪婧 万刘鎏　　指导老师：金一　　院校：华东理工大学艺术设计与传媒学院

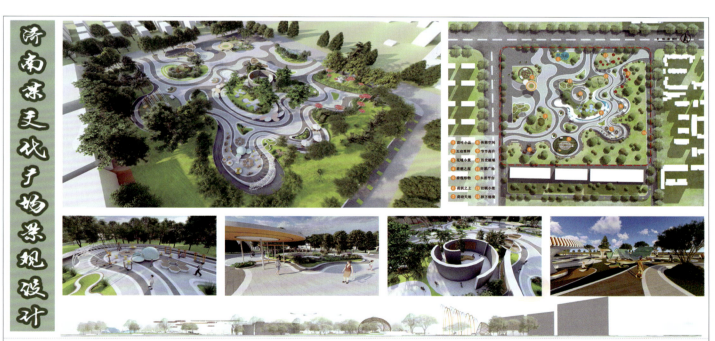

济南某文化广场景观设计

地块位于一个荷花文化以及教育场地，该方案基于对自然条件、社会人文等要素的细致分析，以荷花的生命周期为设计主题，将"周期"与发展、人际关系等概念相连，进行深化，以荷花长叶、起苞、成花、结果等生长过程为概念，编写公园的荷花文化故事，讲述人生中的不同阶段有不同的目标与意义，提示大家学会发现生活中的美，享受当下。

姓名：崔建惠　　指导老师：李红梅　　院校：济南大学美术学院

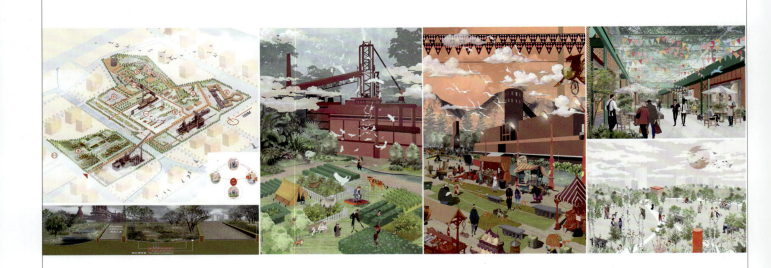

"脊影重重系生息"杭州钢铁厂生态修复更新计划

本计划选择杭州运河文化中的钢铁厂遗址，将工业建筑与特定的景观相结合，通过生态和活动的修复和更新，将杭州钢铁厂改造成一个独特的城市生态文化公园。利用原钢铁厂的独特建筑结构，保留钢铁厂特色，对原受污染的废弃钢铁厂实施生态修复，设计城市钢铁厂生态公园。

姓名：陆祉衡 陈琦　　指导老师：宋鸣笛 彭燕凝　　院校：深圳大学

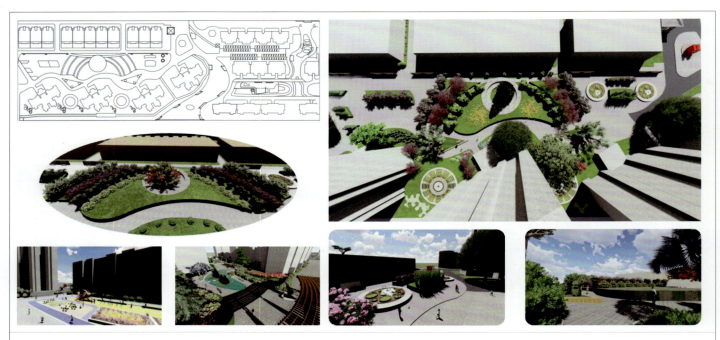

跃节生花

本方案以现代、自然、文化为指导思想，为人们提供休闲、运动、交流的场所，营造出充满生活气息、景为人用的环境氛围。通过以"美好环境与幸福生活共同缔造"的设计理念来满足人们的需求，将基础的服务型设施和观赏性设施结合在一起，以此来打造一座新型的地标性建筑。

姓名：李家佳　　指导老师：史华伟　　院校：江苏建筑职业技术学院建筑装饰学院

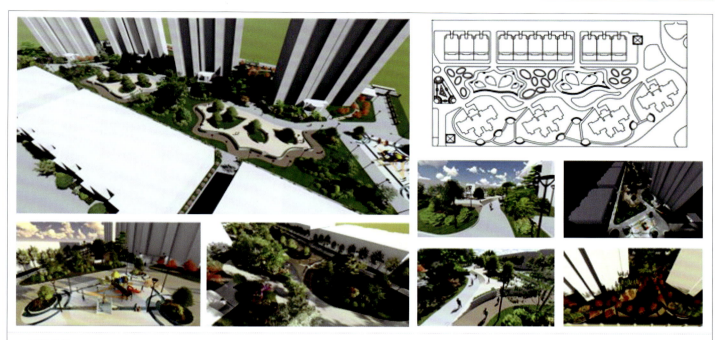

星线升徙

本方案期望通过对居住区景观进行设计，打造生态宜人、休闲便捷的人居环境：以简化的星星造型曲线搭建平台，丰富空间层次，使空间轻松活跃，在楼房间隙的绿地搭建多个半圆形花坛休闲座椅，小路两旁种植红枫树丰富空间的色彩。

姓名：王娅雯　　指导老师：史华伟　　院校：江苏建筑职业技术学院建筑装饰学院

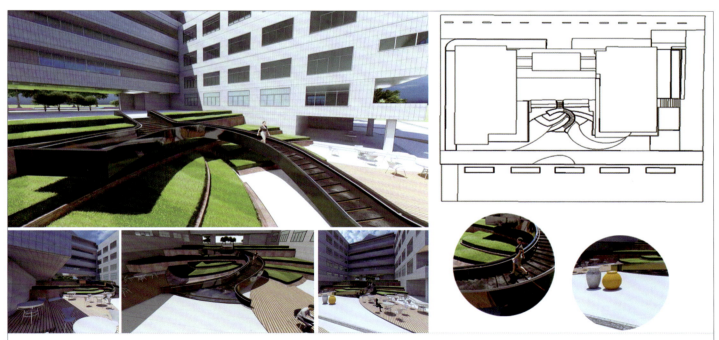

教学楼间景观再生

本方案期望通过老旧教学楼的外立面改造与景观升级，打造具有前卫气息的校园文化景观，营造校园内休息活动和学习交流的空间。设计采用曲线造型和简化材质手法，改造教学楼原有呆板的外观，满足现代建筑学院师生对校园景观的新诉求，最终打造出本校网红景观打卡胜地。

姓名：茆辰辰　杨桠楠　　指导老师：史华伟　杨倩　　院校：江苏建筑职业技术学院建筑装饰学院

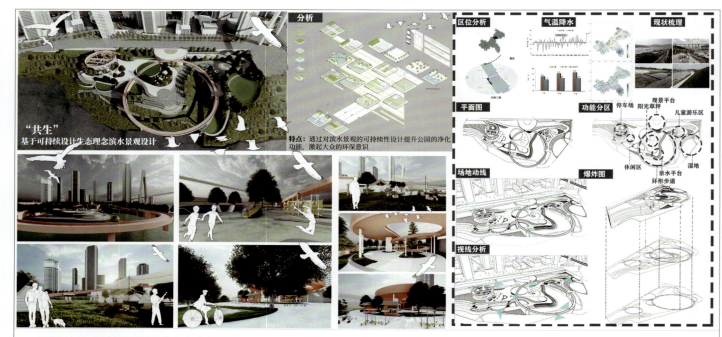

"共生"基于可持续设计生态理念滨水景观设计

本设计基于可持续设计生态理念对重庆市万州二桥滨水河岸进行景观设计，设计中包含停车场、阳光草坪、儿童游乐、生态长廊、湿地保护、亲水平台等功能。设计注重保护生态环境，并融入海绵城市理念，让城市的滨水沿线成为城市的绿色屏障。

姓名：李中华　　指导老师：刘露　　院校：重庆人文科技学院建筑与设计学院

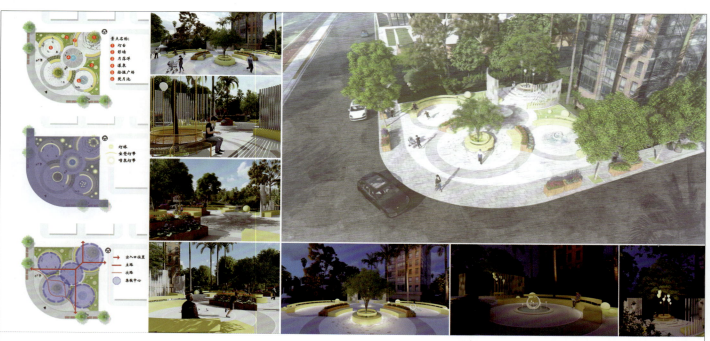

"月光"转角

该设计整体造型由一盏斜放的夜灯抽象而来，结合月亮小景，寓意"光亮"，旨在打造一个具有绚丽夜景和观赏性的"口袋公园"，吸引人们多去感受室外的光亮。以"两大圆，三小圆"为底，放置坐凳、景墙、喷泉等景观小品，再配合不同高度的灯光设置，做到白天茶余饭后可以在此休养生息，夜晚暗香疏影、静谧安宁。

姓名：林欣　　指导老师：王月圆　　院校：嘉兴职业技术学院现代农业学院

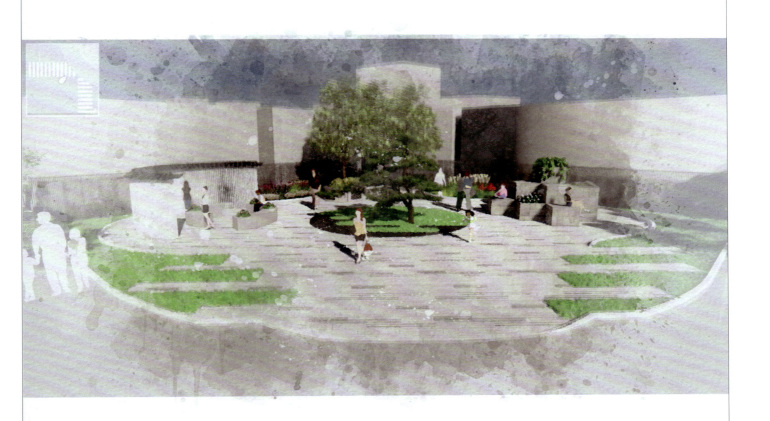

① 文化景墙　② 树人书香角　③ 书画箱

"文墨"口袋公园

本设计以"文墨绍兴"为主题，意在展现鲁迅故居的深厚文化。本园由三个功能区域：文化景墙、树人书香角、书画箱组成。为居民游客提供休憩场所，更为城市打造了一个特色景观。文化景墙上撰写了讲述鲁迅先生的生平故事的文字。园入口处不规则设计丰富了单调的弧线，公园中心圆形绿地与周围黑绿色调形成对比。

姓名：何晓燕　指导老师：王月圆　院校：嘉兴职业技术学院现代农业学院

野峙方庭

野，有不受约束的含义；峙，有耸立稳固的含义；"野峙"寓指阳光之意。"野峙方庭"利用地形高差形成独特的景观趣味，用一墙一顶营造开放式建筑，因为没有墙，于是通透，无边风月，又能尽收眼底；因为有顶，能遮挡风雨，给身心一安处。苏东坡《游惠山》中讲到，"敲火发山泉，烹茶避林樾。明窗倾紫盏，色味两奇绝。"

姓名：陈佳玲 柳兴兴 伍莎莎　　指导老师：张超　　院校：贵州大学美术学院

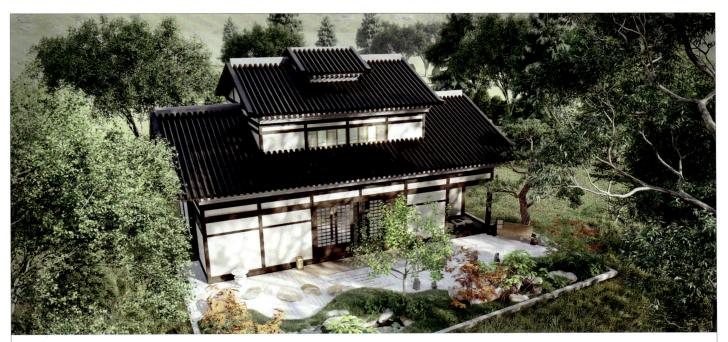

枯山水·缘道

本次设计是一场传统与现代的结合、艺术与实用的连接。作品丰盈了空间，同时加强了舒适性与艺术性。作者希望以树木、岩石、草地、天空、细砂等所有意象的结合传达出闲适之感，让居住于此的人能够享受生活，漫步在园中时体会到"精神园林"之美。

姓名：李旸　　指导老师：曾昕　　院校：南京林业大学艺术设计学院

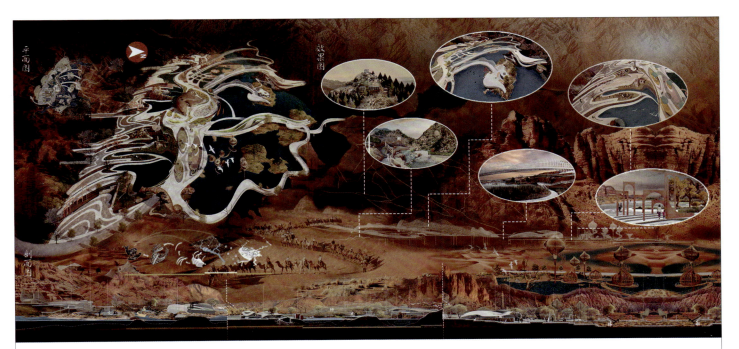

苍穹之下·生命之音

大西北土地荒漠是一个渐进的过程，但其危害却是持久和深远的。它不仅对当代人产生影响，还将祸及子孙。"搔首我欲问苍穹。倚栏不寐心憧憧"，在大西北的苍穹之下口子沟脆弱的生态正在与人类抗衡，该设计引导人对环境的保护，实现人与自然和谐相处。

姓名：谢海涛　赵悦　张悦　　指导老师：向燕琼　陈兴　　院校：四川音乐学院成都美术学院

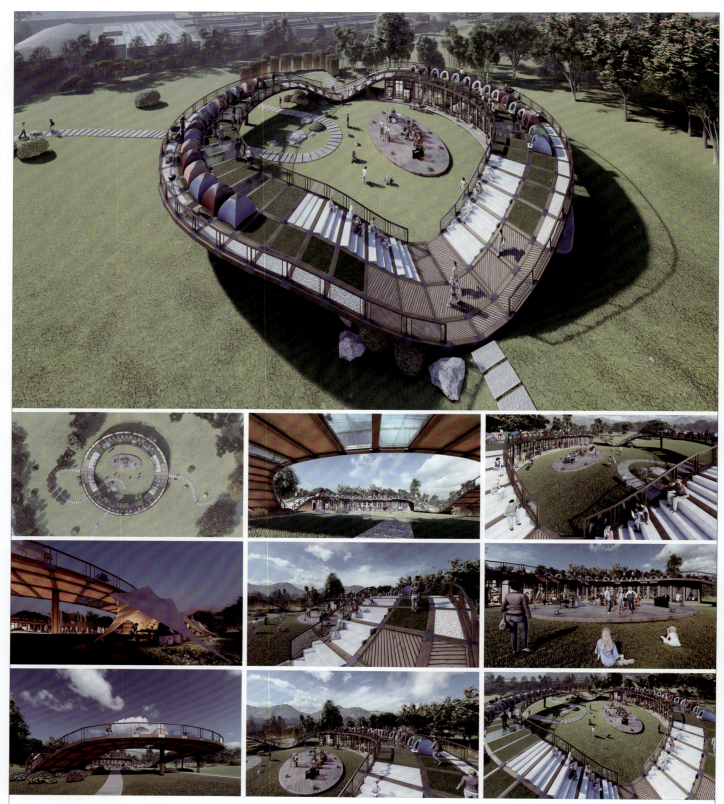

九龙湖公园宿营地设计

　　宿营地为一个轻介入圆环聚落场所，像自然地貌一样蜿蜒起伏（最高点为4.2米），只有两点落地，把对环境的影响降到最低。

　　圆环分为三个圈级，内圈是交通、展演及互动的公共空间；中间环为宿营区，可搭建30个帐篷；外圈层为私密区域，可以观景、瞭望、野炊、私密交流等。南侧下部空间为功能性建筑，面积为144㎡，包括器材租赁室、小超市、咖啡吧、医疗室、盥洗室等。

　　整体采用标准化木质结构，可现场组装搭建。

姓名：王明坤 马达　　院校：大连大学美术学院

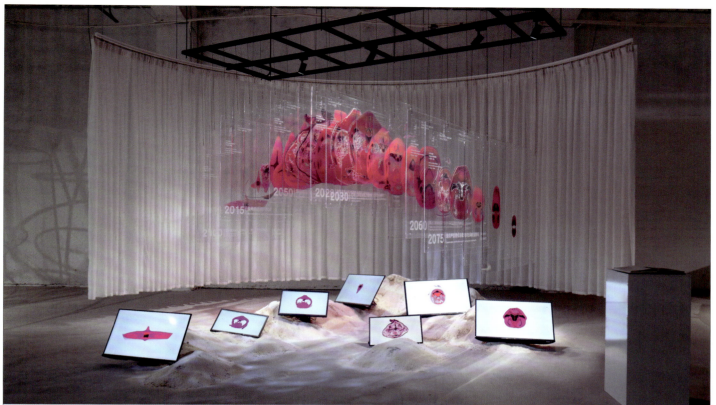

中华白海豚
CT 扫描 - 腹腔

大量渔具占据胃

中华白海豚
CT 扫描 - 头骨

颅颈脱位，可能是因船只撞击而造成

2050 | 海洋垃圾数量超过鱼类数量
More marine plastic debris than fish in the world oceans | 海豚编号 CH0034

2060 | 海上工程和交通产生的噪音严重影响白海豚听觉
Noise from marine engineering and traffic seriously affected the hearing of white dolphins | 海豚编号 CH3575

海洋·馆 Ocean·Us

这是一场开幕于 2100 年的展览，讲述了一只死于 21 世纪初的白海豚生前的逃亡故事，以"生境危机""生存记忆""生理共情""海洋增强"四个场景展开。白海豚是大湾区的代表生物，也是海洋神"Oceanus"的化身；"馆"不仅仅是海洋"馆"，在《诗经》中指招待宾客的空间，暗指此海域既是香港与深圳的纽带，也是贸易与活动的交流容器。作品整体不仅是对海洋危机的揭示，同时是对新时代大湾区海域未来可能性的探索，是生态文明转型的艺术表达。

姓名：景斯阳 倪尔璐 范纾怡　　院校：中央美术学院设计学院

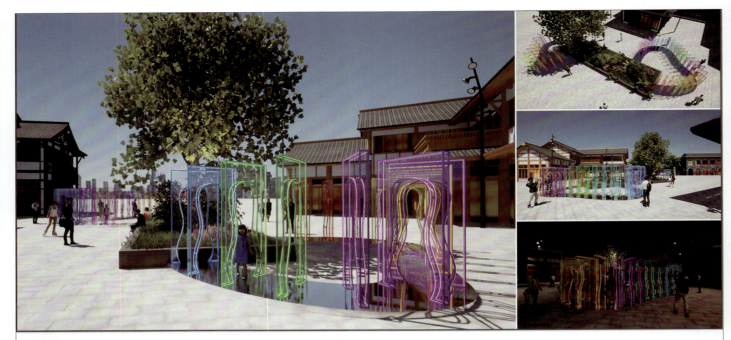

霓虹

此作品为公共空间交互装置设计，流畅的曲线和框架结构构成轻盈的形态，亚克力结合LED灯光呈现出绚丽色彩与光感，运用感应元件实现趣味交互。作品强调观感与体验相结合，创造可远观、可互动的装置作品，充分赋予公共空间美感与活力。

基金项目：四川音乐学院院级一般项目《文化自信理念下的成都礼品文创产品设计及展示设计研究》，项目编号：CYXS2020031。

姓名：曹星　　院校：四川音乐学院成都美术学院

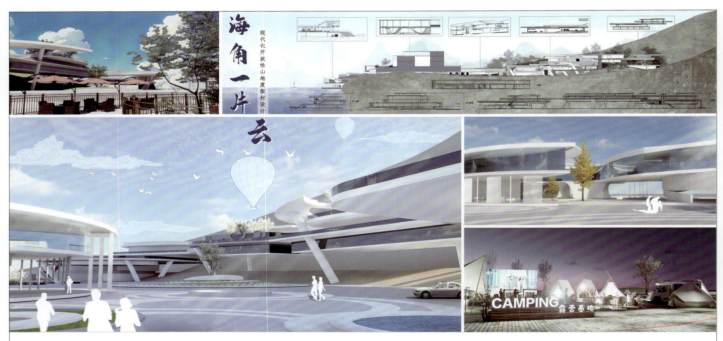

"海角一片云"现代化开放性山地度假村设计

"海角一片云"度假村拟建于丝绸之路沿线新疆维吾尔自治区博斯腾湖沿岸，基于"海子"与"山地"相接的独特自然景观。将建筑造型灵感来源的"云"与"海浪"原型抽象化，再提炼、简化、优选生成基本图形。居住区的平台与平台交错相连，房间既位于平台之间又悬于平台之下，似云。综合服务区建筑一层叠于一层，每层又不尽相同，向外延伸，像海。为人群提供绝佳的景色，同时平台位于高点，自身也会成为山壁之上的优美景观。

姓名：陈颖欣　刘晶晶　　指导老师：王晓华　吴晓冬　　院校：西安美术学院

"阅客"城市静音图书馆设计

 本图书馆以自然、舒适为理念，打造一个清新的阅读环境。图书馆名为"阅客"，希望读者朋友们能够静下心来阅读，感受书中所表达的思想情感。图书馆的整体框架追求"穿梭"的感觉，包含多处隔断与门洞，让人仿佛置身书海穿梭遨游。该图书馆功能分区丰富，包含了阅读区、儿童区、文创售卖区、咖啡区、沙龙区等。

姓名：孔瑜佳 陈冠霖　　院校：天津工业大学艺术学院

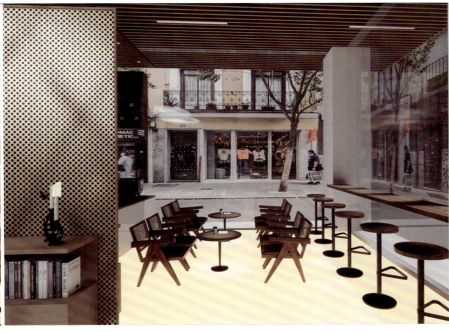

栖木咖啡

 设计采用了大面积木质与米灰色肌理漆的结合，为空间营造了温润而舒适的氛围，以契合咖啡馆的放松功能。具有朦胧光感的天花灯球，以阵列式的形式独特呈现，为平缓的空间带入了轻盈的灵动感，令人不禁沉浸其中。

姓名：孔瑜佳　　指导老师：刘启明　　院校：天津工业大学艺术学院

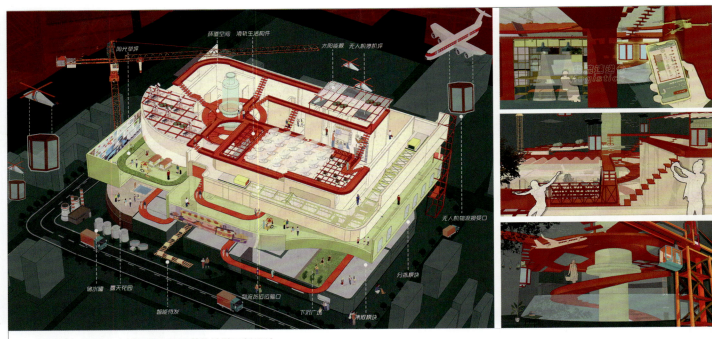

"速递盒子"基于乡村背景下的果蔬物流链更新设计

　　一座桥梁如何成为人物和能源网络的汇合点？在乡村振兴视角下对瓜州村区域进行缝合设计，以解决农作物滞留问题。基于农户的物质生产 - 集散 - "速递盒子"预约定制 - 物流配送这一流程，以"速递仓"为辐射中心，打造"农产""品牌""销售""流通"于一体的物流链，选择人体循环系统为创作灵感，用空间场景进行建构叙事。

姓名：韩嘉慧　刘靖曼　　指导老师：高磊　　院校：齐鲁工业大学艺术设计学院

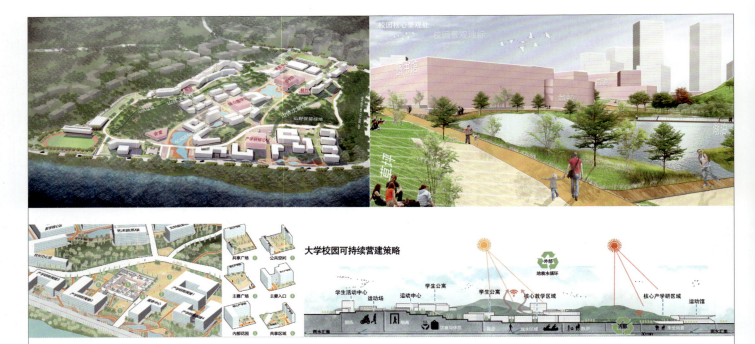

基于串并联理论下的综合性大学校园规划设计

　　现代大学校园需满足教学、生活、运动三项基本条件，设计基于此通过物理意向：学生像流动的电子；门指开关；每个建筑物如灯泡；重要节点和广场是电阻，人们将热量传播到校园的每个角落，产生此主题。基于此理论，对大学校园内的建筑空间、公共空间、景观空间三类空间进行综合考量与设计。

姓名：陈昊隆　　院校：重庆大学建筑城规学院

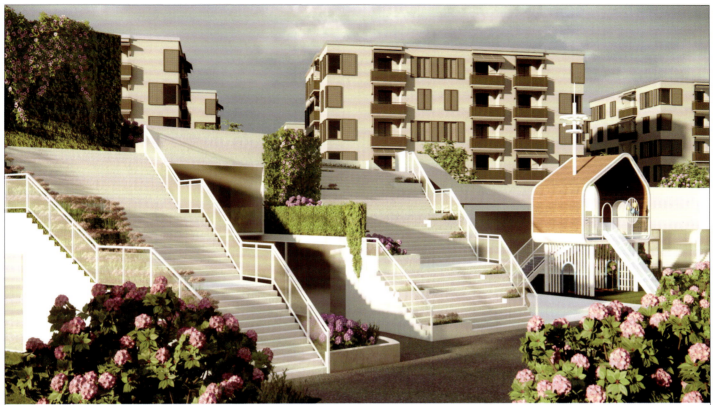

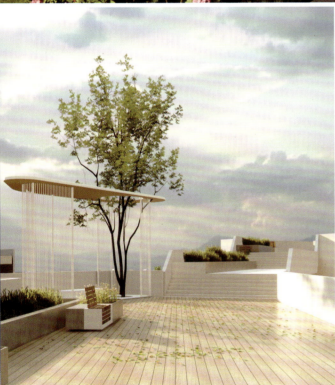

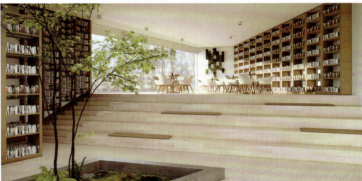

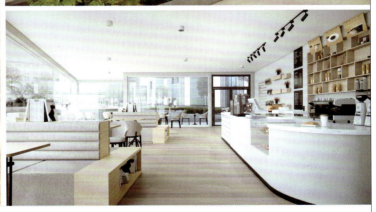

"春风化雨"社区活动中心设计

为满足附近社区居民日常需求打造了一个多功能"公共客厅",引导和凝聚居民公共生活,使居民对社区产生归属感。结合门头沟区绿水青山的特点,加入海绵城市、绿色屋顶、景观疗养的环保理念,打造一个生态环保的社区活动中心。

姓名:李荞汛　院校:北京城市学院

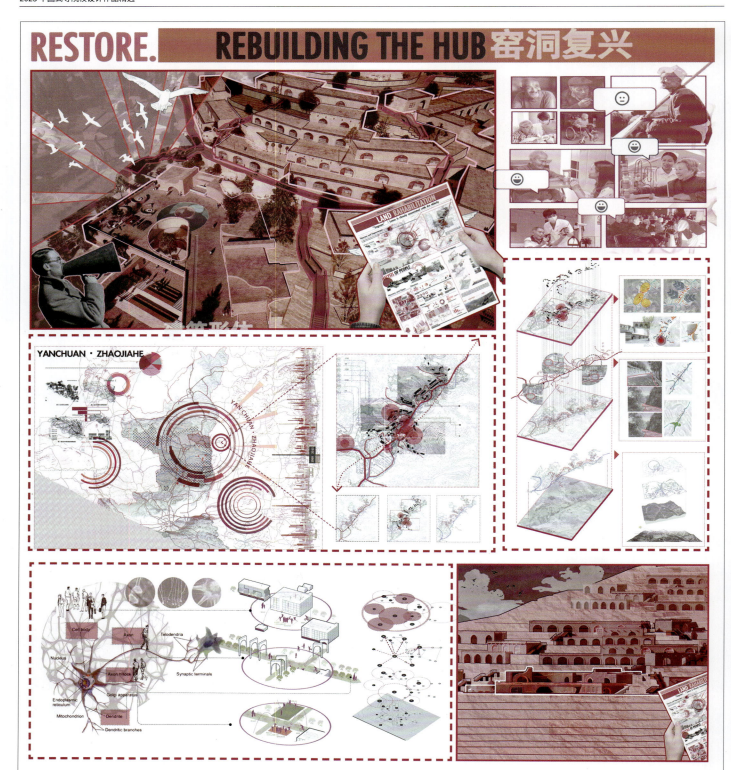

"印迹"延川县赵家河村乡村颐养中心设计

该项目考虑将"印迹细胞"的神经元抽象化,以神经元的连接为概念来开启延川与外界、老人与社会、现世与过去、时间与空间的对话,从而打破老年人与外界的沟通壁垒以及社会对老年人的固有认知,唤醒外界对于延川文化的记忆,并让人们潜意识地聚集,进行多样化的社会参与,创新几代人的对话,提出有关于养老场景新的构想。

姓名:王禹心 贾唯 戴玥彤　　院校:四川大学艺术学院

ARCHITECTURE 建筑形体

Restore 修复

结构

天井

雨水收集

记忆疗愈 Treatment of amnesia

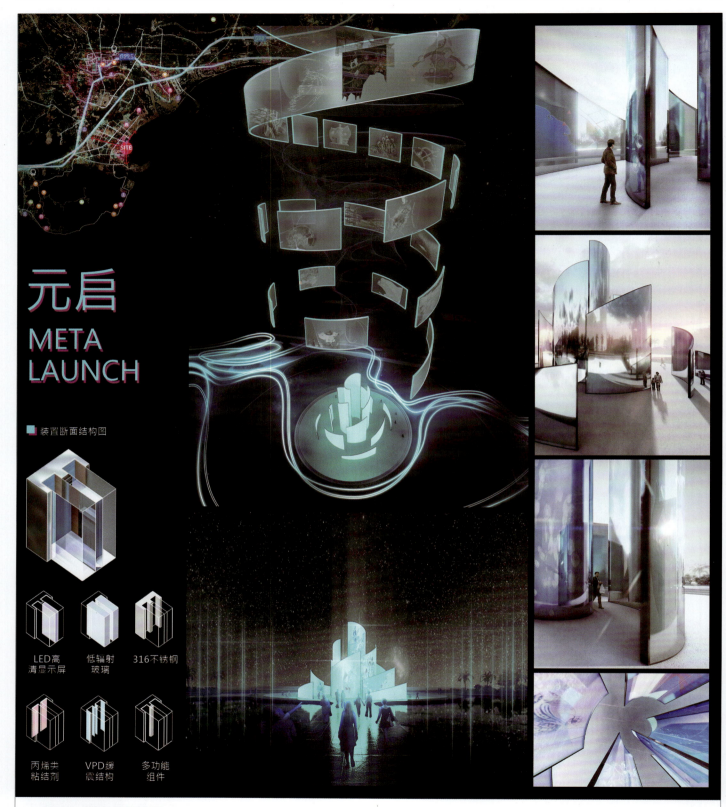

"元启"城市公共艺术设计

项目选址于崖州湾科技城内深海科技城片区的滨水岸线中心。崖州湾（大疍港）是古代海上丝绸之路的交通要冲。作品充分挖掘了海南三亚崖州湾当地古往今来的历史文化，以最著名的海上丝绸之路这一文化概念为线索，提取其中重要的文化元素——丝绸，比喻为当地多元文化交织的纽带。用现代科技手段重构历史文化景象。"元启"端景公共艺术设施将成为现代与历史对话的媒介，再现大疍港古时的繁荣，与崖州湾科技城一起成为城市的新名片。

姓名：吴昕仪 郎靖宇 孙晓珂　　院校：武汉理工大学艺术与设计学院

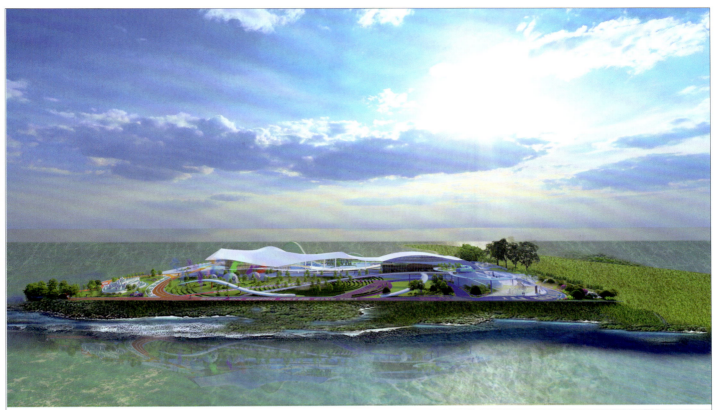

"鲸熙"开放综合体

鲸熙商业建筑设计综合体旨在打造一个集商业、办公、休闲、娱乐为一体的综合性商业建筑。综合体的建筑外观采用富有鲸鱼象征意味的设计风格，突出建筑的视觉效果和内涵意蕴。功能布局充分考虑市场需求、用户体验和商业活动的多样性，确保功能之间的互补性和流线的畅通性。通过合理的灯光设计、空间布局和装饰，创造舒适、宜人的购物环境。鲸熙综合体在设计中注重可持续发展，采用节能环保的建筑材料，运用绿色建筑技术以达到减少能源消耗和碳排放的作用。本设计结合周边环境，配套相应设施，充分考虑用户的可能行为与需求。

姓名：赵嘉敏 彭文涓 李志龙　　指导老师：侯熠　　院校：天津美术学院环境与建筑艺术设计学院

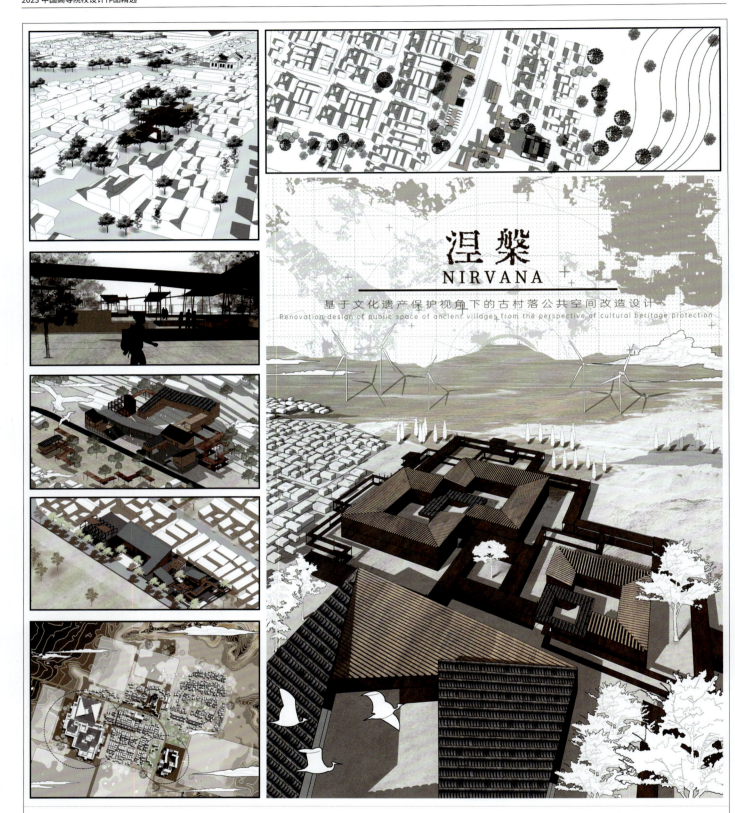

"涅槃"基于文化遗产保护视角下的古村落公共空间改造设计

大河汤汤，华夏泱泱。黄河文化是黄河流域各族人民和自然环境相互作用产出的璀璨历史文明。历史长河中，原生态古村落的存在正是黄河文化得以延续的原因，位于陕西渭南的灵泉村就是其中的代表。本设计意从文化入手，寻求建筑设计与地域文化的有机合，结合黄河文化，将整座村打造为一个展示黄河文化、合阳文化的古村落博物馆。

姓名：吴佳怡 韩雨莹　指导老师：王晓华 吴晓冬　院校：西安美术学院

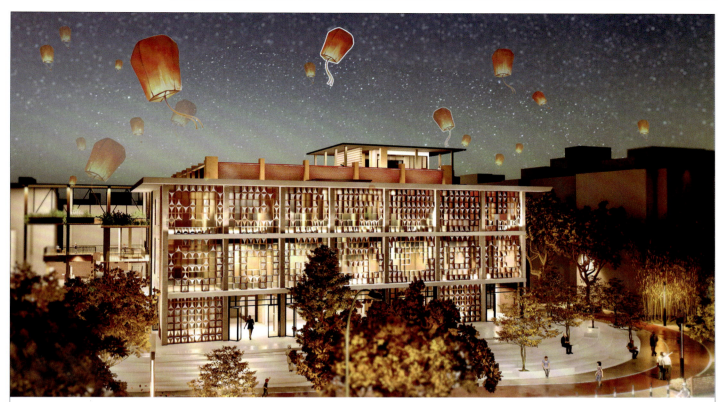

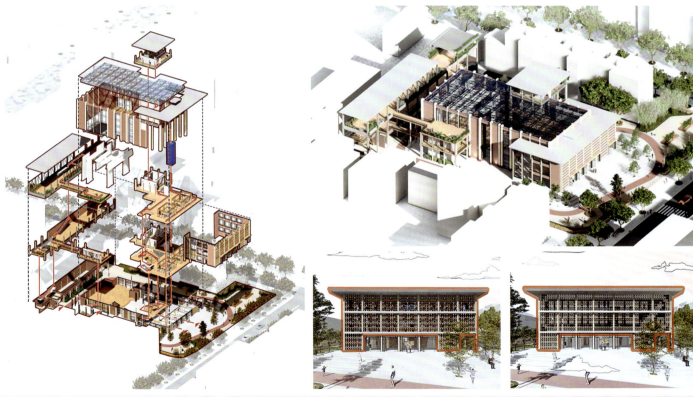

"新曲旧舞"社区的历史和未来在建筑中的交织

　　该设计为旧建筑改造，目标是将旧建筑改造为新的社区服务中心，设计理念围绕"城中灯塔"这一概念展开，改造时保留了旧建筑重要的外观特征和记忆印记，希望未来的服务中心能从心灵、出行和社区管理三方面出发成为社区居民内心和生活中的一座"灯塔"。

姓名：张歆浩　　指导老师：范存江　　院校：河南大学美术学院

律动

基于"城市公园"的理念，我们将OPPO品牌标识的核心视觉识别元素加以提炼，形成基础设计元素——圆。由于圆是所有几何图形中最具包容度与亲和力的图形，因而将不同大小的圆运用到空间的营造当中，形成了6个功能区域。

姓名：杨义成　　指导老师：韦自力　　院校：广西艺术学院建筑艺术学院

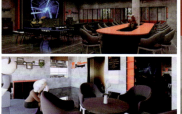
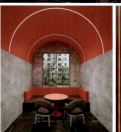
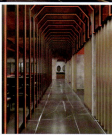

"Hi"啤吧

本方案将独特的氛围、精心调制的饮品和优质的服务融为一体，为顾客打造一个难忘的夜晚。无论顾客是想与朋友共享一杯冰凉的啤酒，还是寻找一个放松身心的角落，本方案都会为您提供完美的体验。顾客将被迷人的音乐、柔和的灯光和充满活力的气氛所包围。酒吧拥有一支富有激情的调酒师团队，能为顾客奉上一杯杯精心调制的经典或创新饮品。

姓名：蔡雨洪　　指导老师：林俊雄　　院校：泉州信息工程学院创意设计学院

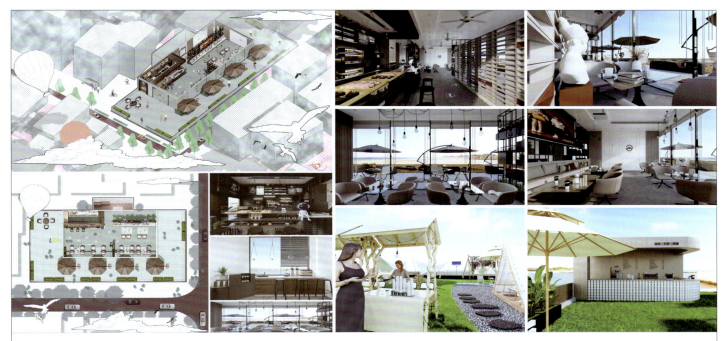

墨格里的秘密

墨格，现代简约咖啡空间设计，墨格里的秘密，少男少女年少的时候总有些羞涩的秘密，那么墨格就是一个可以倾诉的心灵的隐秘之地。

姓名：蔡雨洪　潘哲萱　　指导老师：黄妙红　李媛媛　　院校：泉州信息工程学院创意设计学院

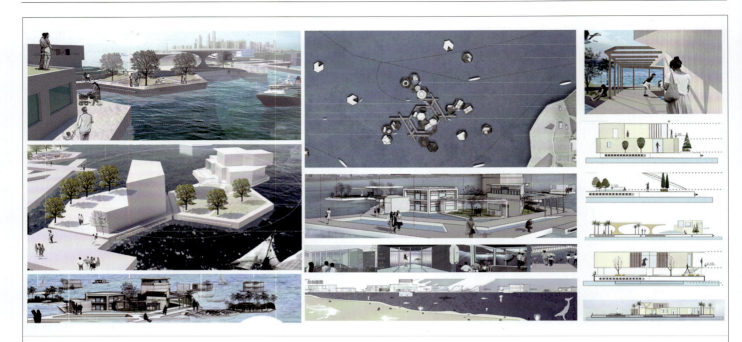

"'部落'浮记"模块化漂浮社区

本设计将人类的居住地从陆地移到海上，本着未来发展的多样性与不确定性原则，漂浮社区的核心是以一个中心主体为主，正六边形的小型单元体为辅，实现可随机组合、随机漂浮的功能，以达到体验不同海上空间的目的。以"章鱼式抓取系统"为基础，实现三级单元体、二级单元体以及整体的设计目标。

姓名：陆祉衡 陈琦　　指导老师：宋鸣笛 彭燕凝　　院校：深圳大学

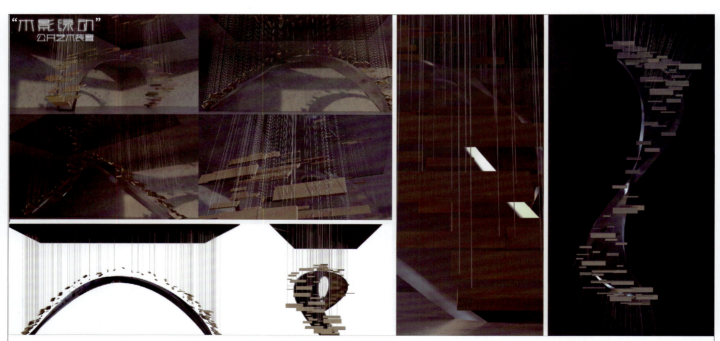

"木影绿动"公共艺术装置

"木影绿动"是为品牌设计的公共艺术作品，与品牌理念"绿色、节能、自然、和谐"相契合。本方案将木材用细钢丝绳或尼龙线悬挂起来，其余材料皆为聚碳酸酯或常见金属。此作品通过木材表达流动感与生命力，代表了品牌对于未来绿色生活的追求与展望。室内版本的特殊性在于展厅顶部安装了一面镜子，给观展者观看时带来新的视觉体验。

姓名：黄泽瀚　　指导老师：赵昆伦　　院校：江南大学设计学院

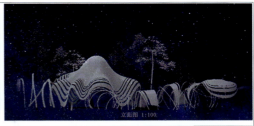
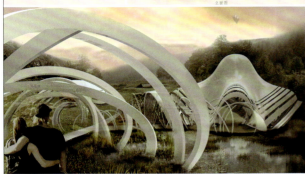
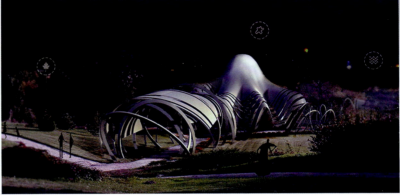

"云丝游缕"织补邢台记忆的公共艺术设计

邢台自古繁华，始春秋，盛唐宋，以铁冶闻名，近代亦为铁路要塞，更是现代丝路之典型。故本设计从"铁"出发，以"丝"相接，贯古今，联中外。主要策略为将以居民活动类型为依据分类的公共活动空间和区域特色运河文化有机结合，再基于不断变化的场地形态置入新型公共活动单元。公共艺术设计方案力求发扬唐宋铁冶和丝绸之路特色文化，传张骞出西域之民族记忆，承历史古邢台之城市气概，激活居民地域归属感和认同感，为其带来邢台文化新体验。

姓名：陈琦 陆祉衡　　指导老师：彭燕凝 宋鸣笛　　院校：深圳大学

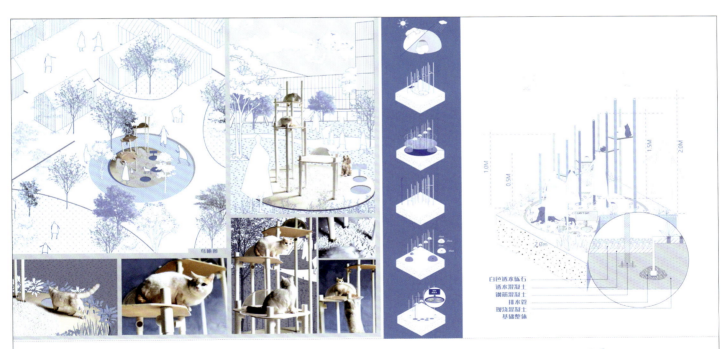

流浪动物庇护设施设计

该设施位于公共区域，设计成一个小型生活单元，为流浪动物，如狗、猫等提供服务。该项目利用简单的材料建造了一个多功能设施，解决无家可归动物的生活问题，方便居民处理丢弃的果蔬。这些食物可以吸引流浪动物，为无家可归的动物提供食物来源，以更好地生存，未来被人收养。

姓名：陈琦 陆祉衡　　指导老师：彭燕凝 宋鸣笛　　院校：深圳大学

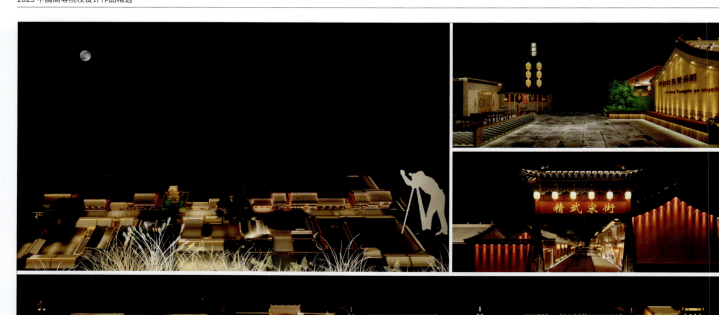

"精武宋街"历史老街灯光艺术设计

走进"精武宋街",好像跨越了千年时光,走进了宋代都城的市井生活。欣赏绚丽的灯光,逛琳琅满目的店铺,看底蕴深厚的各种表演,吃特色的宋朝小吃。将艺术融入照明设计中,展现出独具特色的城市夜景,不但可以提升观者的游览体验,更可以为当地带来经济收益。

姓名:李志龙 赵嘉敏　　指导老师:彭军　　院校:天津美术学院环境与建筑艺术学院

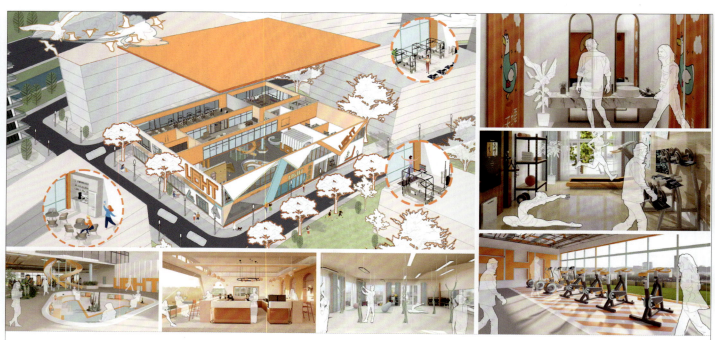

"LIGHT"健身馆

本商业空间设计方案主题为健身房方案设计,运用将健身房与咖啡店相结合的综合商业空间设计方式。

方案整体风格为现代简约与工业风相结合,以橙、蓝对比色为空间主题色,整体空间运用几何形状来划分空间区域,用"光(LIGHT)"转变为超级符号形成本方案的重要设计元素,贯通整个空间。

姓名:潘建宜 董欣茹 杨洁连　　指导老师:王磊　　院校:贺州学院设计学院

"生声慢"校园智慧疗愈声景设计

考虑到处于后疫情时代师生心理及情绪需求，此方案意图打造声景设计智慧疗愈校园，打破康复景观服务范围边界，使康复景观走进校园。利用"五感"体验等方式，为更多师生提供心灵和肌体双重抚慰。

姓名：田雨舒 廖雪静 段文迪　　指导老师：王鑫　　院校：浙江理工大学艺术与设计学院

"去有风的地方"k31滇池环线公交站设计

为响应昆明旅游联动公交模式，选择滇池东岸k31路公交线进行站台设计。选取线路中的海埂公园站、斗南街口站、乌龙村口站改造，在原场地中植入新功能、新造型。海埂公园站趣味化地使用红嘴鸥造型，为枯燥的站点增加活力；斗南街口站以花瓣曲线为原型，解决了遮阳难的问题；乌龙村口站抽象了一颗印民居造型，体现了地域文化。

姓名：易洋 李瞿黎 高函颐　　指导老师：余丽婴 陈春妮　　院校：云南大学艺术与设计学院

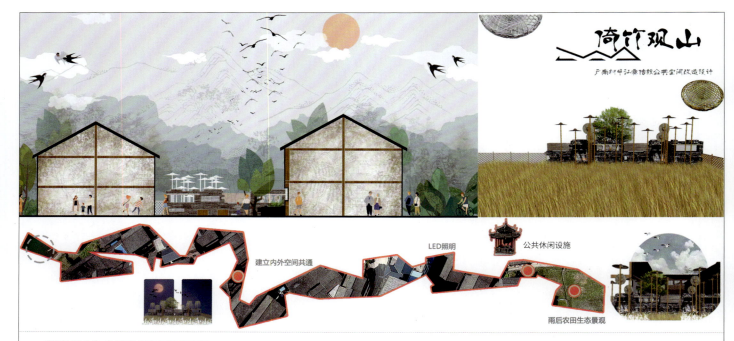

"倚竹观山"乡村公共空间装置设计

基址原是一块杂草丛生的荒地，周围均是密度较大的干栏式木构建筑，当前主要有3条巷道连接基址与主干道。方案旨在通过"动态缝合"的方式将乡村闲暇空间利用起来，为村民提供娱乐休闲的室外场所，丰富精神文化生活。同时积极的交流、沟通有利于他们消极情绪的输出，增进邻里关系，维护乡村生活的团结稳定。

姓名：江龙　　指导老师：许慧　　院校：深圳大学

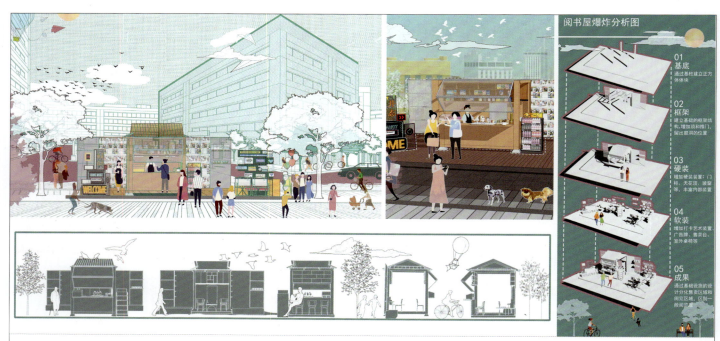

基于阅动理念下的城市"阅读家具"

"阅读家具"是将阅读这一安静的状态与售卖的动态相结合的个小型阅书屋，即本方案所提出的"阅动"理念，其建筑形象从文学概念出发，将整体书屋分成两块主要区域，售卖区可以售卖景区周边、日常饮品等；阅读区分为室内与室外，屋内是半开半私密阅读空间，室外是开放阅读和休憩双空间。阅读屋激活了城市空间，并重新邀请人们加入它承载的活动。阅书屋的可移动性、开放性、透明性也创造了不同的城市社交空间。

姓名：黎琳　　院校：浙江工商大学艺术设计学院

"张弛之间"办公区广场景观改造设计

设计理念源于沈阳地域文化特色,在场地中显示出老工业基地"东方鲁尔"的历史特色,让人有归属感;加入"生态之城"的现代特色,展现沈阳的现代崭新面貌。整体景观使用流水的曲线形式,细节加入工业齿轮元素。

姓名:房玉婷　指导老师:王巍　院校:哈尔滨师范大学美术学院

"循迹荆楚"以人为本视角下里分社区交互式更新设计

本设计从人的视角出发,将空间使用者以不同代际分类,针对他们的需求分别进行更新改造,构建人与自然、社会、生态、文化等要素之间的交互关系,打造健康、有机、优质的城市生活空间。

姓名:徐子嫣　吕泽　孔丽燊　指导老师:糜毅　吴博
院校:南华大学松霖建筑与设计艺术学院

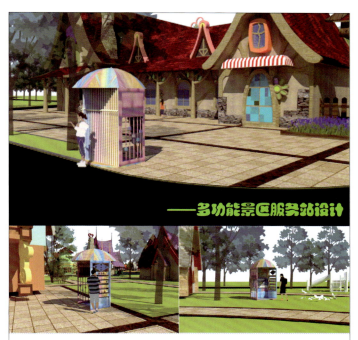

多功能景区服务站设计

本方案是设计一个专门为游客提供服务的服务站。有智能导览图可查询游客当前所在景点区域位置;有温度测量互动装置,可供测量体温,并将温度可视化;有共享雨伞、座位及半封闭设计,可满足游客在不同情境下的需求。

姓名:潘冬月　指导老师:胡子蓓
院校:南京工业大学浦江学院艺术学院

本书集中收录了全国上百家知名院校师生的优秀设计作品，包含产品以及概念作品，涉及文创、服装、工业产品、家具、餐具、医疗健康、花艺等主题，内容编排上注重图文结合，既有作品的设计效果图、实物图，也有对作品设计理念、设计创新点、设计价值等方面的细致解读。本书既可以作为广大设计类院校师生学习阅读的参考书，也可以作为设计相关企业挑选优秀设计作品以及发现优秀设计师的参考书，同时本书也是设计行业重要的文献资料。

图书在版编目（CIP）数据

2023中国高等院校设计作品精选 / 李杰编. —北京：机械工业出版社，2024.1
ISBN 978-7-111-74466-5

Ⅰ.①2… Ⅱ.①李… Ⅲ.①艺术-设计-作品集-中国-现代 Ⅳ.①J121

中国国家版本馆CIP数据核字(2023)第244399号

机械工业出版社（北京市百万庄大街22号 邮政编码100037）
策划编辑：徐 强　　　　　　责任编辑：徐 强
责任校对：张亚楠 李 婷　　　责任印制：张 博
北京华联印刷有限公司印刷
2024年1月第1版第1次印刷
217mm×287mm·26印张·2插页·308千字
标准书号：ISBN 978-7-111-74466-5
定价：300.00元

电话服务　　　　　　　　　网络服务
客服电话：010-88361066　　机 工 官 网：www.cmpbook.com
　　　　　010-88379833　　机 工 官 博：weibo.com/cmp1952
　　　　　010-68326294　　金 书 网：www.golden-book.com
封底无防伪标均为盗版　　机工教育服务网：www.cmpedu.com